百年影蹤
——中國故事電影史新撰

姜德成 著

目錄

自序言

　　湯顯祖在《牡丹亭記・題詞》中說：道理上講不通的，常常在情理上可以講通。提示所有觀賞《牡丹亭》的觀眾，這只是一個文藝創作的角度，這裡說的是戲台上的人生機緣，千萬別鑽牛犄角尖去找補「死人怎麼能活了」的道理。電影創作其實也是這樣，而電影史的編撰又何嘗不是這樣呢？電影屬於電影觀眾，電影史當然也該屬於電影觀眾，並不該以一個理所當然的固定角度和程度，說應該怎麼怎麼寫的道理。拙作是一本中國故事影片（或稱劇情影片）的歷史敘述。想展現給幾代的電影觀眾以一個不同的電影史敘說。盡可能提供一個回溯過往、欣賞當下和期待日後的鑒賞中國故事影片的完整視野。

　　2018-2020 年，我在任所墨爾本大學亞洲研究所參與《中國電影課程》的教學。於是便找來 1949 年後出版的幾乎所有中國電影史著作，陳荒煤的、程季華的、李少白的、丁亞平的、鍾大豐的、李多鈺的、尹鴻的、羅雪瑩的……以及能夠搞到手的各類中國電影資料彙編、電影人傳記等等，翻閱一通，只作教學之籌備積累。不做這些功課，既使不是主講，站在講台上面對同學們時也會感覺心虛得像個騙子。

　　以我個人目力之所及，現已出版的中國電影史書大致有兩種寫法：一種是官方認可的教科書，政教為主；另一種就像資料彙編，按時間進程排列，面面俱到。這應該都不是電影觀眾所需要的，也不是課堂上同學（他們也是電影觀眾）要聽的。於是想把這百年的中國故事影片做一個梳理，提綱挈領地拉出一條明瞭的線索，然後順著這條線索去講電影人和電影裡的故事。得益於網絡的發達，把網絡直接串接在電視上即可觀看幾乎所有需要參考的影片。有些鴻篇巨制和年代久遠的晦澀影片還可以反覆播放，悉心揣摩。

　　電影與文學的淵源是拙作討論的核心線索。在中國，文學與電影是樹和藤的關係，文學是樹，電影是藤。1920 年代的「影戲」時期，電影與「鴛鴦蝴蝶派」文學拉拉扯扯，關係曖昧，創

作則亦戲亦影。1930 年代中國電影像少年小子一夜間長大成人，血氣方剛、憂國憂民。一些「左翼文學」中人索性徑直蛻變為「左翼電影」人，直接參加電影創作。國共聯合抗戰到國共內戰時期，影壇還一直是左翼電影人的天下。由此民國時期的電影最憤青，也最具文學氣質。1949 年後在延安「文藝為政治服務」政策指引下，電影創作則更直接靠攏文學，由此「十七年」文學的繁榮投射出十七年電影的繁榮。「山藥蛋文學」生出「鄉土電影」，「紅色經典文學」生出「紅色經典電影」。「文化大革命」結束後，從 1980 年代初到 1990 年代中期，「新時期文學」引出「新時期電影」，其中「傷痕電影」、「反思電影」直接移植於「傷痕文學」和「反思文學」。而「第五代」導演的主流創作與「尋根文學」合流，從地域文化中發掘資源。「第六代」自稱「獨立」創作的一代，其實他們的創作也與文學藕斷絲連，他們的實驗性「先鋒」創作在敘事、語言等方面吸納「先鋒文學」的顛覆模式。1990 年代中後期，進入商業化時代的中國電影也未脫離對文學的仰賴。早期商業影片如「馮氏賀歲」與「第五代」商業片的創作幾乎都以最有讀者緣的「新寫實小說」作源流，像王朔、劉震雲、蘇童、劉恆、葉兆言、嚴歌苓等新寫實暢銷作家都是商業電影重點開採的對象。而後，網絡小說作家高調挺進影視，票房所向披靡……由此以見，離開現、當代中國文學去講百年中國電影，猶如撐起一具無骨的身軀，絕無牢固站立的可能。

　　需要專門說明的是，首先出於本書面向電影觀眾的出發點，本敘述之焦距在中國故事影片（或稱劇情影片）的歷史。電影門類太多，有紀錄片、新聞片、戲曲片、少兒片、動畫片、科教片等等，體統太分散龐雜，而且這些門類的電影也並不是廣大電影觀眾所關注和熱衷的。其次是由於自身閱歷的局限，本書敘述不包括有關港、台電影創作進程的內容。由於篇幅所限，若加上兩地有關內容，則本書規模勢必將翻倍擴容。最重要的是，兩岸三地的電影創作在 1949 年後經歷了有近四十年的隔絕，其發展至今各成系統，放在一起綜述不免有堆積和拼湊感。

　　本書是寫給普通中國電影觀眾的電影史述，試想把中國內地故事片創作的歷程匯入中國現當代歷史進程和社會生活中，避免

學術上和技術上令觀眾望而生畏、高高在上的視角。別把本來不復雜的東西複雜化了，更別把本來有趣的東西弄枯燥了。本書敘述的主要依據是各時期的電影影片本身和影片相關的文學底本，以及如電影人傳記、時人影評之類第一手資料，而各時期出版的電影史著僅作參考。最為重要的是這百年電影發展進程中有一大截子是我親身的經歷，親歷了許多電影產生的歷史背景，並對當時放映時的情況有切身的直接感受。

只想把中國電影史敘說成一則源遠流長的故事。讀完這本書能夠對這百年中國電影建立一個大致的印象，並產生把那些電影片找出來看看的興致和衝動，便是這本書的終極目的。筆者希望能與部分電影觀眾的觀影感受和認知產生共鳴，也知道觀影感受與認知會有太多的不同，所以這《百年影蹤》只是其中一種寫法。值得期待的是，一部百年中國電影史肯定還會有許多種的寫法。

姜德成
於墨爾本東區寓所
2021 年 8 月

第一章
影戲——
電影的誕生與初創
1905-1930

第一節　電影的傳入與「影戲」

電影的傳入與其初創發生在中國歷史中最動盪、最激變的時代，這時高效率西化的近代史進入尾聲，而動盪、充滿變數的現代中國歷史剛剛開始。

1896 年 8 月 11 日，也就是法國盧米埃爾兄弟發明電影的半年之後，上海徐園雜耍遊樂場就出現西洋電影，稱「西洋影戲」。沒幾年，電影開始在中國上海、天津、漢口、廣州等地的茶樓、戲院放映，而且愈來愈普遍。當時放映的影片也只是動作畫面或場面：比如紀錄短片《俄皇遊巴黎》、《火車進站》，此外還有毯子變女人、自行車相撞這類的動作片段，還沒有出現帶完整故事情節的故事片。

被稱為「影戲」這種茶樓戲園子演映方式帶有極大的中國風格。觀眾就像在戲園子看戲，邊喝茶磕瓜子邊看，換膠片間歇時小販、跑堂兒的一邊吆喝一邊來回串，手巾把兒橫飛。這種純屬視覺奇觀的「洋片兒」常和戲曲曲藝串演，放到精彩處關機，收了錢再接著放。「影戲」無論從名稱上和演映方式上都帶有熱熱鬧鬧的戲曲味道，從清末到北洋政府初年，這種戲園子式的放映形式持續了些許年。

1905 年，清廷廢除了科舉制，千年設科取士的教育體系終結，新學昌興。恰就在這一年，一位名叫任慶泰開照相館的生意人拍攝了譚鑫培主演的京劇《定軍山》中的「請纓」、「舞刀」、「交鋒」幾折戲的片段，成為中國人拍攝的第一部影片。

任慶泰（1850-1932）字景豐，祖籍山東蓬萊，遼寧生人。任慶泰家世富豪而其年少之時卻對實業意有獨鐘。同治十三年（1874）自費留學東洋學習照相技術，認定照相行業在中國必有前景。在日研學十七年技藝練就後，於光緒十三年（1892）回國在北京創立「豐泰照相館」，館址設在西城琉璃廠。照相這類帶有文化格調的西方舶來之物正迎合處於時代變遷之中的中國民眾意趣，這一點真就被任慶泰給看準了。他的「豐泰照相館」迅速做大，名滿京城。慈禧太后聞其名召入宮為其拍照，任景豐以其精湛技藝把老佛爺伺候得舒服，得賜四品頂戴。當西洋影戲傳入

中國，立刻就吸引了這位商業嗅覺極其敏銳的任老闆。他先在北京城辦了「大觀樓電影園」開展影戲放映業務，而後在德國「祁羅孚洋行」購置一台法國造手搖攝影機。任慶泰本人是京門京劇名票，與老武生譚鑫培結交頗深，首拍即選定譚氏《定軍山》的幾折戲，時值 1905 年秋天。此後，任慶泰又拍了幾部京劇名角兒的折子戲。不幸 1909 年「豐泰照相館」火災，器材設備俱焚毀，中斷了任慶泰的影戲事業。[1]

任慶泰（1850-1932），拍攝了中國第一部電影
《定軍山》，被稱為中國電影之父

　　任慶泰的《定軍山》是為中國電影零的突破，而「戲」也就成為早期中國電影的象徵。正所謂「戲影不分」或「亦影亦戲」。「影戲」這一稱謂太確切了，最能大致說明此時期中國電影的特徵，從而區別於此後各個時期。進入 1910 年代，中國的電影公司在上海和香港出現，開始與外國公司合作拍攝電影。1913 年始第一批國產故事影片問世，此時期基本是與外資合作的運作方式拍電影，品相粗糙，規模有限。到了 1920 年代在商業利益的驅動下「影戲」成為賺快錢之捷徑，電影公司群起林立而故事片

產出驟增，「影戲」行業興旺發展。在中國，電影真正從戲劇的影響中完全脫離出來經歷了很長時間。

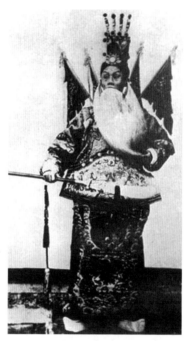

任慶泰的《定軍山》

第二節　1910-1920 年代：影戲的發展

一　1910 年代中國「影戲」：故事片的誕生

　　1911 年，任慶泰《定軍山》拍攝的六年之後，大清王朝傾覆，北洋政府建立。科舉的廢除與清王朝的覆滅這兩件中國近代史中具有劃時代意義的事件，使中國迅速步入現代化社會進程中。對中國的思想解放，也對新文化、新文學藝術的興起和發展有著不可估量的重要意義。中國電影事業的起步在此遽變時期中發生，預示了中國電影業在初期發展階段中便蘊藏巨大的爆發潛力。

1・布拉斯基與「亞細亞公司」

中國最早的電影公司如同中國最早的電影院一樣，是由西方人建立的。他們看中了擁有四億人口的電影市場的潛力。一位俄裔美籍商人是中國影戲創建時期不能不提到的人物，他就是本傑明・布拉斯基（Benjamin Brodsky, 1875-1955）。這位冒險家式傳奇人物一生顛沛流離，無意間卻成全了中國上海和香港的電影開創事業。[2]

本傑明・布拉斯基，1875 年生在俄羅斯農村一個猶太裔家庭，後輾轉到了美國。先在一家馬戲團做雜工，由於其勤奮努力最終居然混成馬戲團的團主之一。有了錢和地位他入了美國籍，幾起幾落之後成功轉行戲劇和電影界，成為當時出名的戲劇製作人。1909 年（清宣統元年）布拉斯基到紐約購置了一批美國舊影片和電影放映製作器材，倒騰到了上海，建立起中國第一家電影公司「亞細亞影戲公司」（China Cinema Co.），在上海做起電影的發行放映業務，成為這個東方十里洋場的眾多冒險家之一。在上海布拉斯基的運氣並不好，其「亞細亞」公司在上海拍了兩部影片《西太后》和《不幸兒》沒引起太大關注，又趕上了清朝王朝滅亡，中國政局動盪。「亞細亞公司」陷入財務困境之中。布拉斯基無奈將「亞細亞」轉讓給了經營「上海南洋人壽保險公司」的美國經紀人依什爾。出手「亞細亞」之後布拉斯基到了香港，又開始了中國電影初創的另一個傳奇故事。

依什爾從布拉斯基手中接下「亞細亞」之後，對在中國搞電影生意必有中國人做經紀人方能做得成這個道理心知肚明。於是聘任了在洋行界擔任高管，懂英文並懂戲劇經營的張石川做「亞細亞公司」顧問，專理劇務管理。張石川（1890-1953）原名張惠通，浙江寧波人。其父張和鉅經營蠶繭生意。張石川十四歲時父親病故，便投奔上海的舅父房產大亨經潤三門下，曾在舅父的公司「華洋房產公司」供職，從文書工作起步。張石川著迷於文明戲，也結交了一些文明戲票友。於是經潤三在公司辦了個「鳴劇」戲劇社委任其擔任經理，主管演出的組織和經營。由此張石川對戲劇演出的運營管理愈益精通，這個寧波來的外鄉小子便一頭扎進了大上海的戲劇圈子，不僅界內朋友日益增多，也漸培

育起戲劇藝術素養。1912 年張石川接任「亞細亞公司」顧問,直到 1913 年政局漸穩,便準備開動「亞細亞」影戲拍攝業務。這一年他和鄭正秋聯合創辦「新民公司」,便由「新民」出面與「亞細亞」合作拍電影。「新民」負責編、導、演等各項業務,「亞細亞」作為資方則負責提供資金與技術。於是,中國第一部故事影片就是在這種契機之下以中外合作的形式誕生。[3]

2·「新民影片公司」與中國首部故事片《難夫難妻》

1913 年「新民公司」拍攝了中國第一部故事影戲《難夫難妻》(又名《洞房花燭》),由「亞細亞影片公司」發行。鄭正秋編劇,故事是其根據家鄉潮州的鄉俗風情撰寫而成。劇本雖僅千餘字,這是中國故事影片的第一個真正意義上的電影劇本,而鄭正秋正是中國電影史中的第一位電影編劇。鄭正秋(1889-1935),廣東汕頭人,自小家境富裕,十四歲肄業上海育才公學。後從事戲劇活動,曾在《民言報》任劇評主筆。1913 年與張石川等合辦「新民影片公司」,專事承包「亞細亞公司」電影的拍攝業務。同年 9 月便拍攝了此中國故事影片的處子之作。

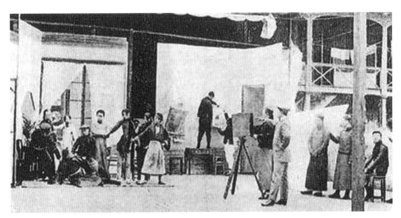

「亞細亞公司」拍片現場的工作照,
攝影機旁指揮者為張石川,操作者為依什爾

據張石川回憶載:整個《難夫難妻》拍攝過程由鄭正秋負責指揮演員表情動作,張石川則負責指揮攝影師操作,實現了兩位

的聯合導演。美國人依什爾擔任攝影，丁鶴楚、王病僧主演。演員不論男角女角全部由文明戲劇社「鳴劇社」男演員擔任。道具、服裝和用布畫成的佈景等也是從戲班子帶來的。而整個拍攝過程很簡陋，是在「亞細亞公司」外一塊露天空地上搭棚進行。先把空地墊高一尺鋪上地板，四周用白布臨時搭成攝影棚，拍攝則以自然採光，由美國人依什爾操縱著一台德國造「安納門」手搖攝影機拍攝，張石川站在攝影機旁指揮操作。機位固定不動，直到二百尺一盒膠片拍完為止。演員的表演則由編劇鄭正秋按照故事內容製成提示字幕，向演員講敘。實拍了五天，全片四本共約三十分鐘的長度。如此，中國第一部故事片《難夫難妻》誕生了。[4]

電影《難夫難妻》故事講的是一乾姓家族，有子名髻令，族中長者商議欲為髻令娶親，而恰逢坤姓家托媒為其女標梅說親，於是乾坤兩家不顧子女意願，欲以媒妁之言結為秦晉之好，擇吉成親。髻令和標梅拜天地入洞房，一對素不相識的男女由此結為夫妻。婚後髻令與標梅開始了艱難的夫妻生活。影片按照當時盛行的文明新劇的結構形式編寫，分為五場戲：一場，乾家集議兒子髻令婚娶事；二場，乾家托媒；三場，媒人勸說坤家與幹家結親；四場，乾坤二家成親；五場，髻令、標梅的婚後的艱難生活。《難夫難妻》以戲劇形式的包裝加上演員都是文明戲演員出身，帶有濃重的戲劇色彩。然而，影片始終貫徹了鄭正秋的影戲（電影）創作理念，真實講述當時的現實社會，其針砭舊習俗的教化用意甚為顯著。雖是戲劇的樣式，其取向則是「新民」，即更新民眾之思想。

「亞細亞」與「新民」合作完成《難夫難妻》之後，鄭正秋因故離開「新民公司」。而後在張石川主持下「新民」與「亞細亞」又合作拍攝了《新茶花》、《活無常》、《五福臨門》和《一夜不安》等有二十多部故事短片。1914 年第一次世界大戰爆發，德國膠片來源切斷。「亞細亞影戲」宣告停業，而「新民公司」旋即解體。

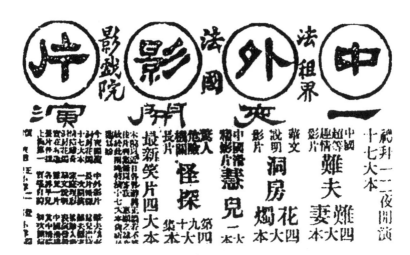

《難夫難妻》首映時的海報

3．「人我鏡劇社」與《莊子試妻》

　　1913 年，本傑明‧布拉斯基從上海來到香港與美國人萬維沙（Van Velzer）合作成立了「美國綜藝影片交易公司」（Variety Film Exchange Co.）開始在香港做影戲業務。其香港的合作者正是後來以「香港電影之父」著稱的黎民偉。

　　黎民偉（1893-1953）廣東籍人，出生在日本橫濱。幼年隨父母赴香港定居，而後入香港「聖保羅書院」讀書。1911 年在香港加入同盟會。辛亥革命後與陳少白等人組建「清平白話劇社」，1913 年與其兄黎北海在香港組織「人我鏡劇社」。1914 年2 月，黎氏兄弟「人我鏡劇社」與布拉斯基的「美國綜藝影片交易公司」的香港電影分公司「華美影片公司」合作拍攝故事短片《莊子試妻》。影片由「華美公司」出品，美國人萬維沙任攝影，而其他如演員、劇本以及一切服裝、佈景、道具等，均由「人我鏡劇社」承擔。攝影、洗印、子母片、舟車費以及膳食由「華美公司」負責。影片所有權屬於「華美」，而「人我鏡劇社」一次獲得港幣幾百元的酬勞。可以看出這種合作關係帶有某種程度上的雇傭性質，「華美公司」全盤掌管並擁有其版權和發行權，但影片的創作包括編劇、導演和表演則完全由「人我鏡劇社」完成

實現。其合作性質與「亞細亞」和「新民」在上海的合作雖有所不同，但從劇本、導演到演出各項全由「人我鏡劇社」人員完成，影片完全可以作為香港的第一部故事片載入香港電影紀元。[5]

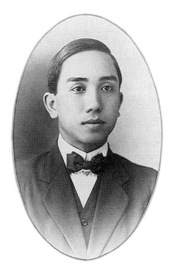

黎民偉（1893-1953），香港電影之父，中國電影的早期開拓者

　　《莊子試妻》最原初藍本出自明代馮夢龍的《警世通言》裡〈莊子休鼓盆成大道〉。而黎民偉所編則據粵劇《莊周蝴蝶夢》改編而成。[6]故事講的是：一日莊子出遊，見一座新墳旁有一少婦揮扇子扇墳。莊子奇怪，問少婦為何扇墳？少婦答：我丈夫埋在此，我與他死前有約，等墳土曬乾後我才能改嫁他人，我想盡快將墳土扇乾。莊子回家將此事講與妻田氏，戲言：換你會如何做？田氏賭咒發誓，不會如此薄情寡義。幾天後莊子設騙局裝死，考驗妻田氏。田氏在莊子靈前與前來弔唁的楚王之孫暗生愛意，許諾以身相嫁。而後楚王孫突發心疾昏厥，生命垂危。王孫僕人說，其主人此病惟用活人或新死人腦髓，熱酒服下，即可痊癒。田氏於是執斧欲劈棺取莊子腦髓以救楚王孫。霍然見莊子嘆息而坐。田氏羞愧難當，懸樑自縊。莊子從此勘破人生，遂置亡妻於棺內，擊瓦盆而歌唱。

　　影片《莊子試妻》由黎北海導演，美國人萬維沙任攝影，露

天自然光拍攝，全片長二本約十五分鐘。影片走的還是戲劇的套路，從當時的劇照看服飾當是戲裝，扮相佈景應該都是清末的風格，絕無絲毫春秋戰國時代氣息。若不是以如此戲劇的方式來表現，這樣講莊子的故事實在是有些荒謬。編劇黎民偉以男扮女裝反串莊妻角色，仍是男人飾旦角的戲劇套路。黎民偉之兄黎北海飾演莊子。黎民偉太太的嚴珊珊女士飾演婢女一角。黎民偉後來曾說：「當時因為找不到人來演女婢一角，無奈之下嚴姍姍出演，才能如願拍攝。否則這部《莊子試妻》會胎死腹中的。」不想此權宜之計竟使嚴珊珊成為中國故事影片女演員第一人而載入中國電影史冊。1917 年布拉斯基將《莊子試妻》帶回美國在好萊塢放映，由此《莊子試妻》成為第一部出口到國外的中國影片。而後黎民偉於 1923 年在香港成立「新民製造映畫片有限公司」，拍了不少影戲，對中國影業貢獻頗巨。

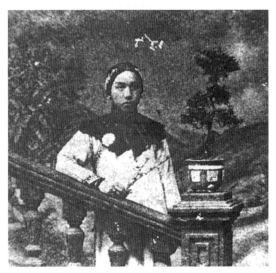

《莊子試妻》中的黎民偉劇照

　　1910 年代，還有一些國產影片問世。1917 年，商務印書館開始經營電影，拍攝了一些故事片、紀錄片和教育片。而且在 1920 年為梅蘭芳拍攝了《春香鬧學》和《天女散花》兩部戲曲片。也是初期國產電影製作的重要一頁。

二　1920 年代中國「影戲」發展盛況

　　進入二十世紀 20 年代前，中國歷史上發生兩件重大事件：「新文化運動」和「五四運動」。1915 年 9 月陳獨秀主編的《新青年》雜誌在上海創刊。提倡民主、科學，反傳統、反儒教、反文言。這場運動的宣導人胡適、陳獨秀、魯迅、錢玄同、李大釗等都身受西方教育（當時稱為新式教育）。極短的時間內文言文被廢除，《新青年》第四期刊載的文章全用白話文，同期刊載魯迅先生的中國第一篇白話文小說〈狂人日記〉。中國文學藝術領域出現了新的故事、新的敘述方式。社會意識形態發生變革性的改變。

　　到 1919 年爆發了「五四運動」，其導因本是一戰後的巴黎和會產生的「凡爾賽和約」不公正對待同為戰勝國的中國，把戰敗國德國在山東的管理權轉給日本。引發中國各界強烈不滿，迫使當局拒絕簽字。這原本是一場愛國政治運動，但其更為深遠的影響是深化了新文化運動，使之更加普及，更加聲勢浩大。「五四」以後，大量報刊雜誌、進步社團風起雲湧，文壇空前繁榮。文學大師巨匠倍出，像魯迅、郭沫若、茅盾、巴金、老舍、曹禺、沈從文等人。新文學不朽經典大量湧現。

　　中國「影戲」在此時期迅速繁榮，1920 年代十年間電影公司如雨後春筍蓬勃興起。據統計 1922 年至 1926 年間全國陸續出現的影業公司約為 175 家，覆蓋全國各大城市，上海一地多達一百四十餘家。電影刊物最多時多達二百多種。僅 1926 年，拍攝國產長片達一百多部。[7] 同時期一些激進的宣導「新文化運動」的新知識分子參加到電影業中，如洪深、侯曜、田漢等人。在他們參與的影業公司中，如長城公司、神州公司，實現著他們的抱負與理想。他們在中國電影發展中所發揮的作用在 1930 年代則更為突顯。

1・「明星影片公司」：鄭正秋、張石川的貢獻

　　1922 年 3 月，鄭正秋和張石川再次聯袂，創辦「明星影片股份有限公司」，廠址設在上海貴州路。除兩位之外「明星公

司」的創辦人還有周劍雲、鄭鷓鴣和任矜蘋。

鄭正秋一貫主張戲劇應該具有改良社會、教化民眾的作用。提倡以新劇改良舊劇。而且把這些主張運用到電影的創作實踐之中。言：「戲劇之最高者，必須含有創造人生之能力，其次亦含有改正社會之意義，其最小限度亦當含有批評社會之性質。」他認為：「戲劇必須有主義，無主義之戲劇，尚非目前藝術幼稚之中國所亟需要也。」[8] 據當時與他合作的演員回憶：鄭正秋待人誠懇，沒有架子，對戲的每一情節，每一鏡頭，都能不厭其煩地向演員解釋、示範。而且因為有戲劇編劇方面的修養和豐富的人生閱歷，兩者結合方使筆下的人物有血有肉。而且鄭氏了解觀眾心理，善於結構故事，烘托情節，所以他編的戲總能扣住觀眾的心弦。[9] 雖然他不諳電影技術，但以其豐厚的人生閱歷和舞台經驗作為電影的依據，成績昭著。鄭正秋共編導電影五十三部，公認為中國影業開一代先河的電影之父。

張石川對西洋影戲導演技巧頗有專攻，與鄭正秋在藝術追求上多所一致。而其長處則在於能夠通過商人的嗅覺和通俗的方法，利用比較曲折的情節和通俗易懂的表達方式，引起每一位觀眾的情感情緒，製造更佳的劇場效果。張石川拍攝過一百五十多部影戲，可謂多產。[10]「明星影片公司」在 1920 年代能有如此豐碩之高產，其中原因是當時短片居多，以情節簡單、佈景簡陋而投入不大。當時看慣戲劇的觀眾對影片的佈景化妝等的真實性也還沒有太奢侈的要求。

(1) 故事長片之首：《孤兒救祖記》

1923 年，「明星影片公司」開拍第一部十本長片正劇《孤兒救祖記》。鄭正秋編劇，張石川導演。鄭鷓鴣、周文珠、王漢倫和邵莊林等出演。這是一部倫理片，教化社會的用意明確。故事講的是富翁楊壽昌之子墜馬身亡，侄子楊道培心生奪楊家產業之念，便誣陷楊壽昌兒媳余蔚如不貞，壽昌輕信讒言，將已經懷孕的兒媳逐出家門。十幾年後，蔚如之子余璞長成少年，在楊壽昌所辦學校讀書。此時楊壽昌已發現楊道培種種不端行為，對他信任已失。道培於是懷恨在心，欲殺叔奪產。行兇之日，恰余璞來

訪，憑藉機智於刀下救了祖父，自此一家三代重獲團圓。蔚如感到兒子能有此出息，實得力於學校教育之功，於是拿出家產一半興辦義學，廣收貧家子弟入學。

　　影片映出轟動，好評如潮。對於人性人情的描寫刻劃深入人心。時有天津觀眾描寫觀影情景：「此片之教訓，具有吾國舊道德之精神。楊媳教子一幕，大能挽救今日之頹風……。昨日余竊觀觀眾，落淚者不止余一人也。」[11] 演員的表演也上升到新的層面。有影迷評男女主角表演：「楊壽昌之飾者為鄭君鷓鴣，表演富翁才氣絲絲入扣，惟妙惟肖。其於斥媳迫媳二幕，多有精彩。蔚如為楊翁之媳，於此劇中頗為主要。飾者為王漢倫女士，表情絕佳。如課子教子等幕，均能出自然，毫無做作神氣。」[12] 由此以見影片對演員表演已有了新的審美要求，而同時也可以了解到，1920 年代的觀眾欣賞電影的水準也開始逐步超脫於在銀幕上欣賞戲劇的模式了。

《孤兒救祖記》劇照

(2)「鴛鴦蝴蝶」之作：《玉梨魂》

　　1924 年，「明星影片公司」拍出《玉梨魂》。劇本改編自鴛鴦蝴蝶派的開山小說《玉梨魂》，作者徐枕亞被稱作鴛鴦蝴蝶派

之父。徐枕亞（1889-1937），名覺字枕亞，江蘇常熟人。其家學淵源，五歲隨父讀書，十歲能賦詩填詞，遠近稱神童，早年就讀「常熟虞南師範學校」。曾任《民權報》編輯，創辦《小說叢報》，主要從事小說創作。代表作另有《雪鴻淚史》、《余之妻》和《刻骨相思記》、《枕亞浪墨》等。

小說《玉梨魂》為駢文，文字華美。故事則據作者本人的一段愛情悲劇經歷撰寫而成。1909 年徐枕亞到無錫西倉鎮「鴻西小學」執教，與同學蔡如松的年輕守寡之母陳佩芬有一段刻骨愛戀。身為大戶蔡家的兒媳，陳佩芬自知此段情緣為家規所不容，便將自己一手帶大的親侄女蔡沁珠許配於徐枕亞。這段婚姻由於蒙上了陳佩芬與徐枕亞之戀的陰影而為雙方家族所不容，極為悲涼。蔡沁珠嫁到徐家後飽受婆姑虐待，逃到上海與丈夫徐枕亞一起生活，徐母譚夫人隨後追至上海辱罵。1922 年冬，蔡沁珠因病辭世，留下一雙兒女。譚夫人不許沁珠葬於徐家墳塋，亦不准兩個孩子參加母親葬禮。這段切身愛情悲劇便是小說《玉梨魂》的故事原型，書中三位主人公小學教員何夢霞、寡媳梨娘與小姑筠倩則出自真實人物。1912 年小說《玉梨魂》在《民權報》上刊出連載，風靡一時。後單行本重印達三十二版，銷量數十萬冊。[13]

影片《玉梨魂》1924 年公映，張石川、徐琥執導，王漢倫、王獻齋和楊耐梅主演。其故事情節較原書有所調整，講的是小學教員何夢霞寄寓在遠親崔氏家中，崔氏家有寡媳白梨影出身大家，何夢霞兼任其子鵬郎的家庭教師。何夢霞與白梨影相處日久而互生愛慕，但以舊俗注定無法結為連理，於是白梨影忍痛將小姑筠倩介紹給何夢霞以做逃避，並設法迫使他們結婚。白梨影對自己死去的丈夫心生愧疚，也為了斷絕何夢霞情感，成全筠倩而自殺。筠倩是新學教育下之新式女性，嚮往自由婚配，不願意寡嫂迫使自己與何夢霞結婚。後來終於發現了白梨影與何夢霞的戀情，覺得是自己的無意介入而害了白梨影，也自殺身死。何夢霞悲痛欲絕，去國留學，回國後參加武昌起義，以身殉國。

影片映出，評論潮湧。影評者對這部影片的編劇、情節、道具以及拍攝都給與極佳評品。並以此片比之於《孤兒救祖記》，

認為：「《孤兒救祖記》本來不差，我看《玉梨魂》尤在《孤兒救祖記》以上。」因此劇「用意深遠……最能引起一班熱心的青年，發生普及教育的觀念。對目下的中國現狀，真是對症下藥，有功於世道人心不少。」[14] 也有一些負面評議，諸如選角不當，敘事「匆遽過甚，失於不細。」等論。[15] 另有惋惜於悲劇結局的感嘆：「寡婦再醮，事極平常。況梨娘與夢霞心心相印，愛情已達極點。倘能如願結婚，豈非美滿婚姻？乃強使其小姑筠倩移愛夢霞，以毫無愛情男女反使結為夫妻，尤為不合理。」[16] 而小說故事出自真實經歷，反映真實的社會現狀。其瑕不掩瑜，導向民眾思想、反思社會積弊之用意則昭昭然矣。

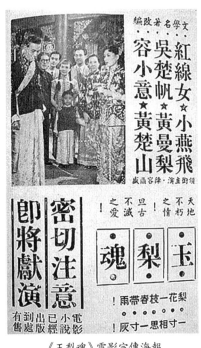

《玉梨魂》電影宣傳海報

（3）集武俠片之大成：《火燒紅蓮寺》

　　1920 年代中期，武俠神怪片大興，數年間上海四十多家電影公司共拍攝了二百五十餘部武俠神怪片，佔全部影片的半數以

上。[17]此時「明星公司」出現財政危機，便轉向觀眾熱衷的武俠影片的創作，選擇了當年風靡一時平江不肖生的武俠小說《江湖奇俠傳》改編拍電影。平江不肖生本名向愷然（1889-1957），湖南平江人。自少小便文學、武術兼修，而後兩赴日本留學。歸國後研究中國武術並開始撰寫武俠小說，其平生共撰有十三部武俠小說問世，號稱近現代武俠小說之先驅。《江湖奇俠傳》1923年1月在上海《紅》文藝雜誌上連載，六年刊畢。其內容主要敘述崑崙、崆峒兩大武林門派的恩怨情仇，時為武俠小說重要代表作。

《火燒紅蓮寺》宣傳海報

　　1928年5月《火燒紅蓮寺》開機。鄭正秋和張石川共同編劇，張石川導演，董克毅擔任攝影，鄭小秋、夏佩珍、胡蝶和譚志遠等出演。影片順應古裝武俠片潮流所向，一公映則風靡。從1928年到1931年接連續拍十八集，集集效益不菲。影評界從劇本、演員、武俠、以及攝影等多方面都做了分析：《火燒紅蓮寺》從《江湖奇俠傳》採編而來，原作本身就是一枝生龍活虎之筆，情節複雜、婉轉動人；而導演張石川則善於捉摸社會變化不定的心理，把那些動人情節編構成各異每集內容，形成如此周

詳的電影劇本。在武俠片泛濫之際，本片能在原作本身的武俠事蹟的表現上加入動人心魄的表演，迎合觀影大眾之愛好。評論對於攝影師董克毅的攝影給予極高評品：其借助攝影機表現出各種「令人不可思議的」的「攝影上的奧妙」，令觀眾真欣賞到了「人所未料的美妙之處」。[18] 本片創造了最長系列故事片的記錄，也實現了創制者們的商業目的。但附會俗眾之喜好，隨流武俠神怪之風，用主演胡蝶的話來說：「雖然轟動一時，但就其藝術性來說實在是不足的，尤其是它給予社會不良的影響，受到社會輿論的抨擊。有損於『明星』的聲譽。」[19]1931 年 3 月當局「電影委員會」嚴令禁止出品「迷信邪說」、「神怪武俠」影片，「明星公司」遂停止續拍《火燒紅蓮寺》影片，而上海的神怪武俠電影創作之風稍息。

　　1920 年代中期，上海影業競爭激烈，行銷成為重中之重。1926 年 3 月「明星公司」與「百代公司」聯手租賃了西班牙電影發行放映商雷瑪斯五家電影院的院線產業，組成「中央影戲公司」專營發行放映業務。而後又吸收「中華」、「平安」等幾家影戲院，直接管轄七家影院。出現院線壟斷趨勢。1926 年開始，「明星公司」設立華北、華中和華南三個經理處，把控電影的行銷業務。分區經營影戲院租片放映業務。[20]1920 年代，「明星公司」在上海乃至全國電影業中獨領風騷。

　　「明星影片公司」自 1922 年建立到 1937 年解體，十五年間共拍攝一百九十八部影片。其中眾多電影作品為廣大觀眾所癡迷，也為影評界所關注。如 1925 年拍攝的《新人的家庭》、《最後的良心》，1926 年的《空谷蘭》（上下集），1927 年的《掛名的夫妻》、《梅花落》（上中下集）和 1928 年的《白雲塔》（上下集）、《大俠復仇記》（上下集）、《女偵探》等等。鄭正秋和張石川稱得上是中國電影的拓荒者，從現實社會生活和戲劇舞台藝術兩個方面汲取養料，以此在中國影片初期發展階段鑄造了中國影片創作的傳統。[21] 他們運營下的「明星公司」不僅創作了許多優秀各類影片，更為重要的是為中國電影事業培養了一批包括編劇、導演、演員、攝影等各類電影人才，經歷了從無聲片到有聲片的變革，為發展中國民族電影事業做出不可磨滅的貢獻。

2・邵氏「天一」：夢斷上海灘

　　1925 年 6 月，邵醉翁四兄弟在上海創立「天一影片公司」，選址上海閘北橫濱橋。長兄邵醉翁任總經理，二弟邵邨人主管財務，三弟邵仁枚主發行，六弟邵逸夫主南洋（主要是新加坡）發行。旗下彙集導演有高梨痕、吳鵬飛等，演員有吳素馨、胡蝶、陳玉梅與丁子明等人，在上海灘影業躍躍欲試，大刀闊斧開展電影製作業務。

　　邵醉翁（1898-1975）原名同章，浙江寧波人。早年就學於鎮海莊市，1919 年畢業於上海神州大學法學科。邵氏家族以顏料生意為主兩代經商，1922 年在上海經營「笑舞台」演出文明戲，與鄭正秋和張石川有過戲劇事業上的合作。1923 年「明星影片公司」的《孤兒救祖記》引起轟動，在「明星公司」巨大成功的誘惑之下，邵醉翁偕兄弟看準了上海影業市場。邵氏做過文明戲，對演藝業自有其宗旨和原則，而且懂得尋找和開闢商機的門道。針對當時電影業的「西化」風潮，「天一影片公司」雄心勃勃地樹立了「注重舊道德，舊倫理，發揚中華文明，力避歐化」的招牌。實際的經營取向是由中國稗官野史、地方戲曲之豐富資源中開採提取，編輯成故事作為影片素材。上附以中國傳統道德倫理，下迎合城市世俗民眾之欣賞口味，希望獨佔上海影片市場中「古裝片」。

　　而且邵氏有自己文明戲演出班底，起步順風順水。同年即拍出三部古裝片，《立地成佛》、《女俠李飛飛》和《忠孝節義》。三片既出，古裝電影在上海大興。「就 1925 年拍出的三部影片可以看出『天一』的創作傾向，比較迎合小市民階級，宣傳傳統道德……可以看出邵醉翁從生意人的角度經營電影，在一定程度上也抓住了當時小市民喜歡看舊劇的心理。影片的格調雖然不高，卻還擁有一定數量的觀眾。」到 1928 年其業務經營開展得有聲有色。[22]

(1)「古裝」風之先導：《立地成佛》

　　1925 年「天一」成立當年，便拍攝了三部影片，首部即《立地成佛》。邵醉翁、高梨痕編劇，邵醉翁執導。吳素馨、王無

恐、魏鵬飛主演。1925 年 10 月 22 日在上海中央大戲院首映，盛況空前。故事講的是軍閥曾效棠恣意搜刮民財，花天酒地，妻妾成群。其子曾少棠則仗父勢橫行市里，曾效棠不僅不加管教，還百般寵溺。一日曾少棠開車橫行，毆打路人。有血性青年吳凌雲者路見不平，將少棠痛打。少爺被打，曾府派兵搜捕吳凌雲。凌雲懼，遠走他鄉以避禍。曾府則將吳父抓捕。沒過多久少棠因傷勢過重而亡。曾效棠悲痛，到佛寺超渡其子亡靈，而偶遇老方丈。方丈以佛理規諫他覺悟從善，效棠頓然開悟，痛恨前非。釋放了吳父，並且遣散眾姬妾，散錢財於鄉民，造福鄉里。將諸事了結之後，曾效棠子然而走，皈依佛門。

軍閥混戰，民不聊生，政治動盪，社會安定和諧為民意之所向。曾曉棠之屬驕奢淫逸，荼毒民生，正是國家淆亂的罪魁。而久惡成性者僅憑僧人一點便禪性大開，放下屠刀立地成佛，惡人皆若此則天下太平指日可待。這種解決社會問題的理念不免天真，然佛的內省覺悟，作惡必因果報應的這些深入人心的傳統倫理，能夠契合民眾的心理共鳴。

(2)「武俠」始作俑者：《女俠李飛飛》

1925 年 1 月 2 日，「天一」的首部武俠影片《俠女李飛飛》公映。邵醉翁執導，邵邨人、高梨痕編劇，吳素馨、粉菊花、林雍容等主演。

故事講的是俠女路見不平、仗義行俠之事。說有洪、郭兩家以媒妁之言為子女定親，而洪家公子玉麟和郭家閨女慧珠親事雖訂之卻尚未謀面。慧珠因美貌賢慧聞名遠近，招致奸人蔣益民嫉妒。一日洪玉麟路上偶遇郭慧珠，二人一見如故，互生愛慕，卻並不知道雙方家庭已為彼此訂下婚約。而二人見面情景正被蔣益民碰見，便心生歹念設計構陷。蔣先用相機暗自拍下二人背影，然後將照片寄給洪父，言慧珠與陌生男子關係曖昧不明，輕浮不貞。洪父信以為真便向郭家提出退親。慧珠羞憤難當，欲投河自盡，被尾隨到河邊的蔣某救下。蔣某將慧珠帶回自家中欲強行佔有，慧珠堅決不從。蔣某百般威逼，慧珠以死相抗。值此危機中，被早以偵得此事之原委的俠女李飛飛及時出手相救。最終真

相大白，洪、郭兩家盡釋前嫌，玉麟與慧珠終得驚喜相認，攜手婚姻殿堂而成眷屬。

　　影片故事構成和主題揭示都帶有濃重的戲劇色彩，結局俗套。女俠憑武功拯救被誣陷的弱勢女子，成全天下美好姻緣。以俠義懲惡揚善、主持社會公道的路數雖俗，卻易為民眾所信服，深被打動。俠的行與義終於在螢幕上有型有像地真正表現出來了。有評論稱：這部《俠女李飛飛》是 1920 年代中期「武俠電影巨流的先導」。

　　自 1925 年「天一公司」古裝影片的出產呈爆發趨勢，以 1926-1928 兩年為猛。1926 年拍出《梁祝痛史》、《義俠白蛇傳（上下集）》、《珍珠塔》、《孟姜女》、《孫行者大戰金錢豹》和《唐伯虎點秋香（上下集）》，1927 年的《白蛇傳（上下集）》、《劉關張大破黃巾》、《西遊記女兒國》、《唐皇遊地府》、《花木蘭從軍》、《鐵扇公主》、《大俠白毛腿》和《明太祖朱洪武》，1928 年的《西遊記蓮花洞》等等。邵氏兄弟的「天一」殺入上海電影市場，帶動了古裝片熱潮的興起，同時也對獨步中國影業的「明星公司」在市場上形成威脅。「明星公司」主管營運的經理周劍雲聯合「大中華百合」和上海「民新公司」等幾家公司，組成發行機構「六合影業公司」，壟斷發行放映。並與所有電影發行商簽訂不許購買「天一公司」影片的協定。邵醉翁終於認識到電影商品的特點，沒有行銷院線便無根基，於是把行銷轉向開發南洋市場。

　　「天一公司」自 1925-1937 年在上海經營了十二年，共拍攝出品影片一百零一部。其初創時期產出定位眼光獨到，影片出產神速，絕稱傳奇。但電影畢竟是藝術商品，「天一」的出品中自然也不乏圖眼前之利粗製濫造的作品。1928 年之後，在「明星」周劍雲「六合合圍」戰略打擊之下，「天一」在上海走勢愈益低調，而移師南洋。到 1937 年中國全面抗戰爆發，「天一公司」撤到香港創建「邵氏兄弟影業公司」。正所謂「塞翁失馬，安知匪福」，「天一」定位在香港，偏安一隅，避開戰爭躲過政治風浪，建立輝煌業績。[23]

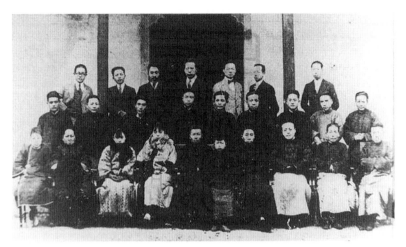

「天一公司」成員合影照

3・「聯華影業公司」：南北強強聯合

　　1930 年「聯華影業公司」赫然矗立，上海影界震撼。此「聯華」是以幾個中國電影巨擘為核心的強強聯合而成。加盟者有羅明佑「華北電影公司」、黎民偉「（上海）民新製造影畫公司」、吳性栽「大中華百合影片公司」，和但杜宇「上海影戲公司」，建立起囊括拍攝製作、發行放映及演員培訓、出版的電影壟斷集團。此強強聯合之契機由影業「華北王」羅明佑所宣導，其意欲南下拓展事業，故出面牽頭。此舉針對的是中國影業經 1920 年代的激烈競爭，至「今乃秋末之寒蟬，不獨產額銳減，亦且聲名狼藉。」[24] 所以振興國片以抵禦外片的傾軋，而且結成壟斷競爭乃是電影業的必然發展趨勢，符合各家的根本利益。於是羅明佑登高一呼，眾皆回應之，組成「聯華影業製片印刷有限公司」（1932 年改為「聯華影業公司」）。事實上，在 1920 年代這幾家影業公司已有卓越表現。

（1）「華北王」羅明佑與華北電影有限公司

　　羅明佑（1900-1967）廣東番禺人，生於香港。1918 年「廣東高等師範學院」畢業，考入北京大學法學院學習。羅明佑自

1918 年在學期間已開始經營「北京真光電影公司」，有三家影劇院做發行放映業務，1927 年與盧根的「平安電影公司」聯合建立「華北電影有限公司」，羅明佑任總經理。到 1929 年，「華北公司」在天津、太原、濟南、石家莊、哈爾濱、瀋陽等地擁有二十多家影戲院。控制了北方五省的電影放映和發行業，稱「華北王」。但羅明佑並不滿足於做電影的發行和放映，只在華北稱王，他覬覦上海這塊東方影業的輝煌市場。針對 1920 年代末期國產影片趣味庸俗、粗製濫造的現狀，羅明佑有自己的創作理念和規劃，試圖力挽其外片壟斷，振興國片。羅明佑認為國片的弊病乃「今日之制影片者，不獨未肯走上藝術之路，且專以阿附一時或無知之俗好為能事，而置道德廉恥於不顧。故離奇殺奪之影片層出不窮，是故僥倖於一時，此國片衰落之故也。」具體振興國片的辦法是「先美其質，使之頡頏（於外片），再增其量，以為對抗。」[25]

1929 年間，羅明佑與黎民偉磋商聯合拍攝電影事宜，恰好黎民偉 1925 年在上海建立「民新製造影畫公司」，正欲拓寬影響。於是兩人合作拍攝了電影《故都春夢》，1930 年公映大獲成功。影片由羅明佑和朱石麟編劇，孫瑜導演，阮玲玉、王瑞麟、林楚楚主演。故事講述的是：民國間軍閥盤踞、政治腐敗。時家道中落的私塾教師朱家傑落魄進京謀職，偶然結識京門名妓燕燕。燕燕愛家傑之一表人才便委身為妾，且托關係為家傑謀得稅務局長之職。不久家傑原配妻王蕙蘭攜長女瑩姑、二女璞姑進京投夫。妻妾同堂，蕙蘭對燕燕的跋扈多所隱忍。燕燕常帶瑩姑出入風月場所，瑩姑漸被紙醉金迷之風尚薰染。蕙蘭常告誡之。一日燕燕帶瑩姑出外玩鬧，夜不歸宿，好言與燕燕說理，燕燕則出惡言撒潑耍賴，朱家傑首鼠兩端。蕙蘭決意攜女兒離去，而瑩姑竟拒絕隨母親去。蕙蘭帶二女走後燕燕更為放浪，竟欲將其姦夫毛子厚者以為瑩姑說媒，引狼入室。不久，朱家傑舞弊營私事發入獄，燕燕與毛子厚席捲家業私奔而走……蕙蘭聞朱家噩耗來京將病重的瑩姑接回家鄉。朱家傑貪贓案幸得鄉中叔父出資保釋。家傑出獄若喪家之犬，長跪號涕請罪。蕙蘭最終原諒了丈夫，一家人渡過劫難，重獲團聚。

　　《故都春夢》先在廣州映出轟動，其票房逾萬元，破三年內一切中西片影業的記錄。[26] 而後 1930 年 8 月 30 日在上海「北京大戲院」公映，上海影界沸騰，影評界好評蜂湧。稱影片「實為現代國內社會之縮影」，為復興國片之象徵。朱石麟稱：影片展示的是社會全景：「軍閥之跋扈、官場之黑暗，家庭之紊亂，個人之昏瞶，悉用旁敲側擊之法，作極深刻之描寫。」[27] 脫離神怪武俠之世俗趣味，直面時代和社會、親情和人性，正是其光彩照人之處。

《故都春夢》電影宣傳海報

　　電影《故都春夢》的成功，激勵起羅明佑和黎民偉二人更為雄心勃勃的進一步開拓動作。於是興此聯合成立「聯華影業公司」之舉。

（2）黎民偉「（上海）民新製造影畫公司」

　　前文所述，黎民偉（1893-1953）在香港與「亞細亞」合作，1913 年拍攝了電影《莊子試妻》。1922 年在香港創辦「民新製

造影畫公司」，招股十萬元購置器材。1925 年拍攝劇情片《胭脂》，故事由《聊齋志異》中同名篇章改編。黎北海執導，黎民偉和林楚楚等主演。原意以此片做運營啟動，然票房並不理想。無財力以為繼續。而且港英當局對創辦公司諸事皆掣肘，就批地問題百般拖延。於是黎民偉自 1923 年屢屢往來於港、滬之間，結識了羅明佑。1923 年 10 月間得羅明佑協助，拍攝了梅蘭芳的《西施》、《木蘭從軍》、《上元夫人》、《天女散花》和《霸王別姬》五齣名劇的片段。黎民偉深刻認識到，與上海相比，香港影業市場空間有限，開拓環境並不理想。他認為，若求發展則必遷上海。此意與其兄黎北海不合，黎北海則堅持在香港本土發展的初衷。1925 年 5 月 4 日，黎民偉斷然解散「香港民新製造影畫片公司」。[28]1926 年黎民偉在上海開設了「民新製造影畫公司」，場址在杜美路（東湖路）。聘任歐陽予倩、卜萬蒼和侯曜等人任編導。

　　1926 年上海「民新公司」拍攝了幾部故事片。首部《玉潔冰清》，由歐陽予倩編劇，卜萬蒼導演。林楚楚、劉玉珊、龔稼農、湯傑、張織雲等出演，歐陽予倩出演錢莊老闆錢維德一角。影片滬上熱映，在「恩派亞大戲院」上映此片時有觀者記錄首映盛況云：「距開演時尚有一點一刻，但買票人已如人山人海，可見此片吸引力之偉大矣。」

　　《玉潔冰清》故事講的是，錢莊老闆錢維德者以高利貸致富，不仁於鄉里。其有一女錢孟琪文靜美麗。錢莊的帳房先生有子名黃伯堅者，與孟琪兩小無猜。錢維德賞識伯堅才幹，欲以女許配之，伯堅則鄙夷其不仁，多所排斥，而孟琪卻鍾情於伯堅。一次事故中伯堅與一女孩孔素仙相識相戀，而孔父得知伯堅之父是錢莊帳房，堅決反對。孔家由此而搬遷走，致一對戀人兩相隔絕。不久黃伯堅到了上海以寫作謀生，困頓拮据。孟琪暗中代理伯堅發行，將出版之書全數買下，解脫伯堅於困窘。伯堅得知心存感激，而真愛仍在素仙，令孟琪異常痛苦。此時素仙因思念伯堅致神經抑鬱，孟琪不忍兩位戀人遭此折磨，便以素仙之名給伯堅寫信。伯堅得信後趕到素仙住所，恰遇素仙絕望欲投水輕生，被伯堅救下。有心愛之人在素仙中心病頓愈，而孔父也接納了伯

堅。兩位相愛之人喜成眷屬。成全此事的孟琪於孤寂沒落中默默為心上人獻上祝福……。影片映出後，引起影評界的廣泛關注，好評如潮，云：雖為風花雪月、三角戀情之故事，實則是個有「主義」的劇情片。其「命意高遠，陳義高尚」。「寫富家之勢焰，寫窮人之窘辱，淋漓刻劃，入木三分。」「痛詆為富不仁，淋漓盡致。可為重利盤剝者，痛下針砭。」[29]

　　1927年，「民新公司」的另一部故事影片《天涯歌女》公映，反響亦踴躍。影片由歐陽予倩編導，演員李旦旦、高百歲、吳嘉馨、王謝燕等出演，歐陽予倩飾演陸沉餘一角。《天涯歌女》故事講的是，女孩凌霄被養父李奎祿帶大。養父將凌霄訓成歌女，指望將養女獻與權貴以牟利益。凌霄雖身處出污濁不落俗流，斷然抵觸。一日，凌霄認識中年畫家陸沉餘，愛慕其才華。陸沉餘遠行作畫，行前把凌霄託付給學生高紹遊。紹遊專為凌霄寫出劇作《神仙眷屬》轟動上演。有惡霸張嗣武者垂涎凌霄既久，意欲包養，勾結軍閥勒令停演《神仙眷屬》，並遣打手毆打紹遊，幸得摯友救下藏匿療養，而凌霄逃遁脫身，淪落天涯。一日，凌霄因勞累昏倒於路上，被恰途徑此地寫生的陸沉餘救起。而高紹遊無凌霄消息，心焦如焚，未痊癒便四處尋訪。終於尋得老師陸沉餘和凌霄於茫茫人海中，三人抱頭號涕。影片公映之後，影評給予很高評價，稱此片「是一齣最華麗熱鬧的戲，也是一齣最有骨子的戲……與歐美出品比著，可以毫無慚愧。」[30]

　　《玉潔冰清》與《天涯歌女》可以看出「民新公司」這一時期創作的思路，能夠把握觀者的欣賞心理，把影片做成既有「西化」色彩又有「主義」的情感劇，永遠不離對現實社會弊端和人性醜惡批判這一主題。1926-1929年間，「民新公司」共拍攝了二十餘部故事影片。如歐陽予倩編導的《三年以後》，候曜編導的《西廂記》、《和平之神》和《海角詩人》等等。

　　1930年「民新公司」與「華北公司」、「大中華百合公司」等合併，成立「聯華影業公司」。

(3) 吳性栽、馮鎮歐「大中華百合影片公司」

　　「大中華百合影片公司」是由兩個電影公司合併而成，即

馮鎮歐的「大中華影片公司」和吳性栽、朱瘦菊的「百合影片公司」。「大中華公司」建於 1924 年 1 月，曾拍攝過故事片《人心》、《戰功》等；「百合公司」也創建於 1924 年，短短兩年之內出品故事片《採茶女》、《采桑女》、《苦學生》、《孝女復仇記》和《前情》等，業績不錯。1925 年初，兩個公司同時都在招股擴充，及後經合議達成共識：與其招集散股不如合二為一，聚勢抱團以壯實力，攢積生存與發展的資本。於是同年 6 月兩公司合併，取兩公司原名之合，稱「大中華百合公司」。合併後以雙方投資人吳性栽、馮鎮歐任公司董事，朱瘦菊任總經理。麾下編導有陸潔、史東山等，演員有黎明暉、韓雲珍、王雲龍等。公司內編導中有各種類型知識分子，創作取向各異。1925-1929 年間拍攝有五十多部各類型的故事影片，有「歐化」片、倫理道德片，也有武俠神怪跟風之作，其中不乏具有社會影響的優質故事影片。此不能一一介紹，僅擇其有影響兩部不同類型的影片，一窺「大中華百合」作品之品相。

　　1925 年合併後，當年即出品電影《透明的上海》。編劇王雲龍，導演陸傑，演員黎明暉、王雲龍、韓雲珍等。影片帶有濃重歐化色彩，以敘述遊戲愛情故事，實作針砭時弊之警世宣揚。當時之影評稱此片為「大中華百合之特刊」，「國產片之巨制」。故事發生在十里洋場上海灘。有老者黎仁甫者，兒子從軍死在了江浙戰事中。其與女兒黎芙芬、兒媳周韻玉和孫子文兒相依為命，惟以變賣家當維持生計。一日黎仁甫在一次事故中偶識軍閥之子闊少王少珊，其主動出資替黎家還債並時常周濟，黎老人十分感激。然而，王家少爺此舉非慷慨執仗，而是被黎家兒媳周韻玉的姿色所吸引。一家人有所不知的是王少已有家室，而韻玉年輕守寡經不住王少撩撥，常隨其出入奢華歡場而棄家中老幼於不顧，蒙在鼓裡的黎老先生更將女兒芙芬介紹給了王少。芙芬貪戀王少爺風流倜儻、出手闊綽，拋棄原畫家男友而投其懷抱。王少則喜新厭舊，離開韻玉專寵芙芬。韻玉回得家來，發現兒子文兒因得病疏於救治已然夭折，頓時崩潰。上門找王少爺斥其不義，芙芬這才得知真相，激憤之下取王少手槍，卻誤射到武器櫃引起爆炸。王少被炸成雙目失明，終為自己的劣行得到應有報應。

　　影片映出，評議紛遝。對影片的主旨、編構和表演莫不讚譽有加。雖以闊少荒淫無度為主線，而明示的是金錢罪惡及整個社會的墮落。影評指出：影片「揭示社會黑暗，金錢之作祟。為種種失德敗行之媒介。豈特為社會怪現狀之照妖鏡，亦抑超度一切眾生之寶筏也。」[31]

　　1926 年「大中華百合」出品一部傳統家庭倫理片《兒孫福》。由朱瘦菊編劇，史東山執導，謝雲卿、周文珠主演。故事的格局並不大，講一何姓家庭內親與孝的故事。說何家有二兒二女，而何妻將所有愛與關懷悉付之於兒女而疏忽了丈夫，丈夫心生憤懣致夫妻感情不合。後來丈夫早逝，四子女也各自婚嫁，卻皆因個人和家庭的問題而忽略對母親的關心和瞻養。母親仍癡心不改，為子女們百般操勞。四子女直至母親病危之時才知悔悟，圍聚在奄奄一息的母親病榻前悲痛萬分。看了最後一眼床前追悔莫及的子女們，母親欣慰而去。

　　《兒孫福》乍聽片名就覺陳舊，引不起觀影的興致。據說是「大中華百合」為迎合舊式社會家族主義心理，試探性地做此選題，普遍認為此類家庭傳統倫理主題全然不是一個討巧的題目。但影片公映，居然反響積極熱烈。影評界對影片的編構、表演，乃至化妝予以良多肯定，而主要好評則圍繞於史東山的導演之功。稱史東山導演「無論拈著甚麼枯窘沉悶的題目，仗他那支生龍活虎的筆照樣做得夭矯流利，動人聽聞。」有影評還將史東山導演的電影並比於美國作家狄更斯的小說：「史東山確實是行文能手，又很像狄更斯做小說的本領，似這般枯窘沉悶的題目，居然做出趣味盎然的絕好文章。」[32]《兒孫福》的表述方式也超出觀眾心理預計之外：並「不注重曲折之情節，不炫曜驚人之事蹟，而重在描寫極平常一段完全中國人之倫理……每以極微細的一篇段事實，發人深省。」[33] 論界除對影片的好評之外，同時也開動了有關中國人傳統孝悌觀的廣泛討論。[34]

　　「大中華百合」自 1925 年 6 月建立，幾年內完成拍攝各類題材的創作，有《小廠主》、《透明的上海》、《馬介甫》、《呆中福》、《風雨之夜》、《連還債》、《美人計》、《馬戲女》、《同居之愛》、《兒孫福》和《王氏四俠》等等，共五十五部故事片。

1929 年末停止發片，1930 年 8 月併入「聯華影業公司」。

1930 年，中國首個電影壟斷集團「聯華影業公司」的建立，其意義非凡。誠如「聯華」導演孫瑜所言：

> 1930 年「聯華公司」以新的內容和藝術形式的電影，有一批新的知識分子（大學生、留學生、話劇專業演員等）作為主要創作人員，在沒落混亂的電影低潮中力挽狂瀾，起了帶頭作用以後，老牌的「明星」、「天一」與新興的「聯華」鼎足而立，謀求在新的時代要求下爭取廣大觀眾。他們宣稱「改變作風」，同時從業人員的生活作風也有不少改變，讓社會不再恥笑我們是「拍影戲的」。[35]

1930 年，以「聯華」的建立為標誌，上海電影行業形成三足鼎立、瓜分影業市場的局面。而就在這一年之後，中國電影人自覺開啟新的作為，企圖擺脫「拍影戲的」尷尬名片。隨著世界和中國政治格局的變化，以及中國局部抗日戰爭的開展，中國電影進入到另一個歷史紀元，「左翼電影」正式拉開帷幕。

第三節　「影戲」的三大特性

一　影戲伴隨著激烈的商業競爭

早期中國影業集中於上海。中國在殖民地與半殖民地的條件下，上海在中國東部沿海各通商口岸城市中處於顯要地位，資本主義商品經濟迅速繁榮，有「東方巴黎」之稱。這西方資本打造的「十里洋場」，在二十世紀初成為名副其實的資本原始積累的角逐沙場。中國影業在一開始就運作於成熟的商業運作形式，早期出品便表現迎合城市市民的娛樂需求。隨著商品經濟發展，文化娛樂市場迅速開拓，為電影行業的發展開闢寬廣的空間。

早期影片拍攝投入小，放入市場立見回本，所以電影進入中國十數年間作為產業迅速形成成長起來。到 1920 年代，上海灘

的電影業似一夜膨脹，影片公司如雨後春筍，像「明星」、「長城」、「亞細亞」、「民新」、「神州」、「大中華百合」、「聯合」、「大陸」和「崑崙」等大大小小製片公司，霍然覆蓋了整個上海灘，其間爭奪市場空間的商業攻伐從未停息，而且愈演愈烈。到1920 年代至 30 年代初上海電影界上演了兩場令世人震驚的商業博弈，以見中國電影業在成長過程中的商業競爭特徵。

（1）發行阻斷殺手鐧：「六合圍剿」

1925 年，邵氏兄弟在上海創立「天一影片公司」。其取名「天一」雄心勃勃，敢為天下第一，不為第二。而邵氏兄弟進軍上海電影業並非盲目，有一套經營上的成熟設想，即專攻「古裝」題材。果不其然天一公司甫入影戲之行，便以其凌厲來勢在十里洋場的電影業攪動起巨大商業風潮。而後兩三年間「天一」的業務迅速發展，編、導、演人才薈萃，豁然開拓出上海灘的一片「古裝」影戲天地。天一公司的迅速膨脹對當時影界大哥大的明星影業公司構成極大威脅。面對天一公司興動的來勢洶湧的古裝片風潮，「明星」的創建人之一周劍雲決定採取針對的反制措施。

周劍雲（1893-1970），安徽人。早年曾就讀於尚賢堂及江南製造局兵工中學，是明星影片公司創辦人之一，任董事兼經理，主持文牘、發行、營業等職任，素有明星公司「保險櫃」之美譽。[36] 以周劍雲敏的銳嗅覺，天一公司之經營方略不容小覷，如若其在上海影業市場古裝片這塊形成權威之勢，則後患無窮。所以在 1926 年 6 月，周劍雲仿美國的電影製片公司聯合發行之制，聯合其他五個公司，建立所謂「六合影片營業公司」，組成影片發行網線，行國產影片代理發行制。此舉意在建立電影發行的市場壟斷 [37]──我阻止不了你拍片，但我從發行管道阻斷你。

在電影製作上，明星公司也對「天一」發起實質挑戰。周劍雲與鄭正秋先在電影專刊上撰寫文章，痛斥流行古裝片粗製濫造，愚弄觀眾，指向明確。同時「明星」砸鉅資拍攝古裝戲《火燒紅蓮寺》，獲得成功。影星胡蝶當時曾加盟「天一」兩年之久，參演過許多古裝片的演出，對「天一」情況多所了解。胡

蝶曾回憶在「天一」從藝經歷，尤談到邵氏製片方針的失誤致使「藝術水準」上失招於同業。[38] 而且，除製作品質上壓制外，「明星」還採取更為凶狠的招數，即所謂「雙胞胎」之策。每當偵知「天一」正在拍攝何題材之影片，就聯合「六合」幾家公司迅速拍攝同名影片，干預市場。最後，則是在發行和放映管道上攔截，「六合」向與之合作的所有電影發行商規定：任何與「六合」簽約的發行商，不准購買「天一」拍攝並出品的影片。而且對上海電影院線採取封鎖，若某家電影院放映天一公司影片，則「六合」六家公司拒絕為這家影院供片。在這種情況下，邵氏兄弟只得收縮在上海的經營，把方向轉向南洋，開發電影新市場。邵氏汲取此教訓，在南洋的經營上也注重影片發行上的壟斷，而獲得在南洋的影業成就。[39]

（2）「雙胞」題材截擊法：《啼笑因緣》

1930-1932 年間，上海灘又發生一起震驚全國的電影業商戰，《啼笑因緣》「雙胞案」。此案其殘酷激烈程度上遠超過「六合圍剿」。表面上此案發生在明星影片公司與南京大華電影公司之間，而牽涉到了國民政府的高層和上海青幫的頭面人物。

1930 年初，鴛鴦蝴蝶派作家張恨水據北平「高翠蘭被搶案」，寫出一部都市言情小說《啼笑因緣》。故事講的是杭州青年樊家樹求學北平期間與三位女子，名媛何麗娜、大鼓戲子沈鳳喜和武藝人之女秀姑之間的情感糾葛、悲歡離合的故事。此小說為「明星公司」高度重視，尚在連載中便與張恨水本人簽訂了《啼笑因緣》電影獨家改編拍攝權。張石川親自執導，聘請嚴獨鶴執筆編寫劇本，著名演員胡蝶、鄭小秋主演。而胡蝶一身兼演沈鳳喜、何麗娜兩角，造勢出彩。而且張石川欲將此片拍成第一部中國有聲電影，花重金在美國購置了錄音設備。於 1930 年便集結演職人員，到北平拍攝外景。

由於小說影響太大，報刊連載一結束在上海有各種文藝表演形式如評彈、越劇、京劇等紛紛上演以《啼笑因緣》改編的劇碼。明星公司則據民國《著作權法》強行制止這類演出。當時南京的大華電影社經理顧無為正在「南京大世界」排演京劇《啼

笑因緣》。突然接到明星公司的直接起訴，顧無為乃中國「文明戲」先驅人物，自然不買「明星」的賬，開始與之進行商業博弈。顧無為得到上海「大世界」經理張善琨的策劃和資助，鑽了「明星」的空子，繞過作者授權，草草攢出個《啼笑因緣》劇本直接提交內政部，並拿到了內政部頒發的《啼笑因緣》著作權執照，而後登報宣稱「明星公司」不得拍攝和公映《啼笑因緣》同名影片。「明星」陷於被動，於是也通過關係拿到內政部的《啼笑因緣》著作權執照。同一劇本，兩個著作權人，「雙胞之案」僵持不下。內政部最終提出權宜辦法，限雙方兩周之內拍出影片，先拍出者獲《啼笑因緣》著作權。講究電影品質的「明星公司」自然無法在兩周內完成，而「大華」則倉促趕製出影片上報內政部，獲上映權，但顧自知影片太爛未敢公映。數月之後「明星」完成《啼笑因緣》製片，在上海「南京大戲院」首映。顧無為向法院提出上訴，公映被緊急叫停，賣出的票全數退款。無奈之下，「明星」三巨頭到青幫大佬杜月笙府上，請杜月笙出面與顧無為的後台老闆黃金榮調停。調停結果，顧無為把執照權轉給「明星」，而由「明星」承擔「大華」的所有費用。這場近兩年的「雙胞案」終致兩敗俱傷。顧無為的「大華電影社」很快倒閉，「明星公司」的《啼笑因緣》雖獲公映，可小說帶來的熱度卻已消磨殆盡，票房寥落。[40] 而且由於「九‧一八」與「一‧二八」事變，民族危亡關頭，《啼笑因緣》這類市民題材影片不再是民眾的關注熱點。[41]

　　電影業在中國起步僅十數年便有如此激烈商戰事例，足見中國影業從發端便帶有逐利市場、迎合大眾消費的明確取向。中國民族影業資本在好萊塢美國影業重壓之下生存成長的同時，也在資本主義市場規律下展開競爭，從而推動整個產業的建設成長。

　　1930 年代，中國電影進入「左翼電影」時代，自那時起電影創作的商業性便服從於時代潮流而退居次要……多半個世紀過去了，中國商業電影直到二十一世紀才重新興起。

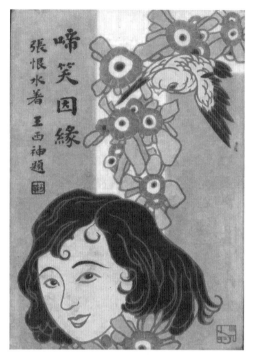

《啼笑因緣》書影

二　「影戲」從戲曲中汲取養料

　　中國電影（影戲）的發端與發展是以戲曲為起步基點。那時沒有人懂得電影技術和電影藝術規律，影戲的創建人都是搞戲劇的。像中國第一代電影人鄭正秋、張石川都是搞戲劇的出身，黎氏兄弟和邵氏兄弟都是搞「文明戲」出身。整個的演員班底亦然。這些人全憑戲劇舞美的底子和豐厚的社會生活積累拍影片。中國的戲劇傳統太強大了，最早的故事影片其實就是把「文明戲」搬上銀屏，從劇本、表演到佈景、拍攝還都是戲劇的套路。而且，影戲的受眾也是戲劇式的觀賞習慣──在銀屏上看戲。

　　首先，我們知道最早期的影戲直接就拍京劇，運用電影的手段去展現京劇的表演。到後來拍故事片，還是脫不掉戲劇的特徵。像《難夫難妻》就完全是戲劇的路子。故事情節分場進行，一場一景，機位不動，基本上沒有電影技術的發揮，也不可能體

現出電影藝術的特質。另一方面，就早期中國觀眾而言，電影是視覺觀賞娛樂的革命。而觀眾的欣賞趣味在很長歷史的積澱後已形成一種抽象、寫意的戲曲模式，有固定套路。佈景背景無需真實，比如戲劇舞台上一張桌子就可以代表一座城池或縣太爺的公堂，而一張長凳就能代表一家客棧、一戶人家。人物的化妝具有很強烈的符號化。重彩臉譜之下無需細膩表情，情感情緒只用誇張動作來表現。戲劇舞台上的一切都是非寫實的，失真才是常態，這也恰恰是戲劇藝術的魅力所在。在影片中若充分運用電影技術，表現眼花繚亂快節奏切換場面，則超出了早期中國觀眾的欣賞模式和習慣。

其次，當時各影片公司拍攝的許多影戲取材於當時的文明戲。甚麼是「文明戲」？「文明戲」是京劇的改良品種，換句話是京劇向話劇的過渡形式。文明戲的唱腔雖然還是採用京劇的皮簧腔曲式，但對話只用京白不用韻白，而且唱與白三七開，白多唱少，其向話劇過渡轉型之趨勢甚明。文明戲的劇碼不多，大概只有十幾齣。每齣戲都分集，日演一集，演上個把月也不會重複，吊足觀眾的胃口。而且為了使戲演得更能把觀眾留住，劇中夾雜不少插科打諢式的笑料噱頭，烘托喜興熱鬧的氣氛。文明戲的劇碼都是以清末民初期間民間流傳的時事故事為題材，並非取材於京劇的傳統劇碼。如《宦海潮》、《漁家女》和《鋸碗丁》等，講的都是時下的故事。許多文明戲的曲目沒有劇本，只是提綱，最多附上個簡單說明。演員都是老戲骨，不缺表演上的「玩意兒」，上場則即興編詞，張嘴就來，場場出新活兒。這一點特別受當時觀眾追捧。文明戲的劇情多重社會教化，講抑惡揚善，好有好報惡有惡報之類的寓意。多以大團圓做喜劇結局，觀眾看完餘音繚繞，不留遺憾。

當時著名電影演員趙丹在其談藝錄《銀幕形象創造》中言及1930年代舞台演技對電影表演的影響時講到：

> 我們很多演員是從舞台來的。舞台表演不能不用誇張的動作來吸引觀眾的注意力……我自己是從舞台來的，而且是從學演「文明戲」開始到演話劇的。文明

戲，只一味地追求廉價的劇場效果。這一切，不能不在我的表演上留下痕跡。（有些表演）現在看來覺得過火，當時不僅不覺得過火，而且覺得這樣才是美的、好的。不僅自己喜歡，輿論界喜歡，觀眾也喜歡。所謂「戲者戲也」，看不出演員在演戲，那還叫甚麼「演員」！因此，逮住一個鏡頭，總是不肯放鬆，塞得滿滿的。沒有戲也得拼命地找戲做。[42]

對金山、王為一、袁牧之和自己當時的表演，趙丹這樣評價：

> 我們那時看《夜半歌聲》中金山、王為一的表演，絲毫不覺得他們過火，不像中國人，恰恰覺得夠味兒，會做戲，美極了。袁牧之在《風雲兒女》中一句一個「啊」，舔嘴唇，做「帥」狀，像魔術師變魔術似的，把禮帽正巧摔到了衣架上……。再看他那一副打扮：燙著髮，披一件黑斗篷，戴黑絨禮帽，與其說是模仿西方的服飾，不如說是在追求一種烏托邦式的異國情調，這哪兒是在塑造人物，就只是在展覽自己。這一切，我認為都反映了當時的美學思潮。我們逃脫不了這個思潮的影響。我們的美學趣味反映在表演上，正像我在《十字街頭》中意識或下意識地去做的，便在人物身上加進我所嚮往的東西，這樣，就互為因果地促成了過火演技。可以說，這也是歷史的局限性吧。而三十年代某些演員確實是從這條路上走過來的。[43]

援引如此篇幅趙丹先生當時的表演體會，想說明當時中國電影演藝的局限。事實上直到 1940 年代，趙丹表演中的舞台味道還很濃重。比如 1946 年中電拍攝的《遙遠的愛》一片，趙丹主演蕭元熙教授一角。當時影評稱：「趙丹，他飾一位教授。令人遺憾的由於他太緊張，甚至可以說太賣力了，以至人一望而知他是話劇聖手。」[44]

　　早期中國電影製造者與早期電影觀眾有一個漫長的相與影響和牽制的「從戲到影」的共同成長過程。

三　「影戲」與流行文學合流

　　關於中國早期電影「影戲」與文學合流，近年電影評論與電影史研究界愈來愈重視。中國影戲從發端到 1920 年代的發展，與當時流行的鴛鴦蝴蝶文學流派結緣，互為滲透。鴛鴦蝴蝶派小說由清末民初言情小說發展而來，二十世紀初集中在上海「十里洋場」形成文學流派。在白話文未興之時採用半文言敘寫，屬於舊體小說的一種。也可以說是中國古代小說轉向現代小說的傳承中介。鴛鴦蝴蝶小說主要寫才子佳人的種種哀情、艷情之類的故事。其「鴛鴦蝴蝶」之名源自於清代小說《花月痕》中的詩句「卅六鴛鴦同命鳥，一雙蝴蝶可憐蟲」，見其言情小說的品相。

　　鴛鴦蝴蝶派小說是新文化運動前後文學界最走俏的通俗文學，這一派小說家的文學主張是把文學作為遊戲與消遣的手段，其情調和風格專注於世俗社會中的市民階層，深受城市市民消費群體的青睞。有如此強大文藝市場的效應，自然成為中國影戲的汲取對象。

　　從 1920 年代以來，各大公司電影人便與鴛鴦蝴蝶派文人建立了密切的交往，這自然是雙向的意願。電影人邀請鴛鴦蝴蝶派文人觀影並請他們寫影評，希望借用他們在市民中的影響力來提高影片的公眾關注度，借影評對電影解析而加深世俗觀眾對影片多方面的介入。同時鴛鴦蝴蝶派文人亦借影評而擴大影響，也希望自己的小說成為「影戲」的藍本。1920 年代流行的鴛鴦蝴蝶派小說終於成為影戲的重要題材。鴛鴦蝴蝶小說的特點與電影的取向完全契合，題材豐富，人物的刻劃鮮明，迎合了世俗社會欣賞趣味。據《中國電影發展史》統計，1921-1931 年影戲最繁榮時期，各影片公司共拍攝的六百五十部故事片中，其中大多數出自鴛鴦蝴蝶派的作品。[45] 而且 1920 年代最具影響力的影片也都出自鴛鴦蝴蝶派小說，上節講到的《玉梨魂》作者徐枕亞被視為「鴛鴦蝴蝶派小說的祖師」。徐枕亞因《玉梨魂》拍成影戲放映而名滿天下，為他本人帶來的豐厚酬報自可以想見。

　　而電影人與鴛鴦蝴蝶派文人的交結並未限於此，這派文人進而從觀影和評影走進電影，成為與電影人製作影片的深度合作者。當時鴛鴦蝴蝶派文人直接作為編劇的影片據統計有百餘部之多。也有一些鴛鴦蝴蝶小說家直接被電影公司聘為公司成員，介入電影製作的具體細節，如佈景設置、字幕、演員服裝及表演等等。有這些小說家的深度參與，在無聲電影的年代，為早期中國影片營造出一個充滿小說感的境界。[46]

　　影戲與小說的合流，意義悠遠。「為中國早期影片帶來了新的市場空間，既體現了新的藝術對傳統藝術的吸收，也體現了傳統藝術對新的藝術的規約。」在鴛鴦蝴蝶派文人的影響下，中國電影逐步構建新的觀念，表現人的內在精神。而且得到重要的輿論支持。這些人提出影戲說，而且通過各大報刊傳播出去，形成一種有利鴛鴦蝴蝶派電影發展的輿論氛圍。文人的深度介入，使電影開拓的了文藝市場，也拓展了鴛鴦派文人的商業活動空間，為他們帶來豐厚的經濟酬報。[47]

　　文學是中國電影題材的主要源泉，在早期影戲時期就成為中國電影的一大特色，而這個傳統也一直保持到當代中國電影。

章節附註

1 任慶泰拍攝譚鑫培等京劇名角兒影戲事參見羅泰琪著：《民國電影人紀事》（中國文史出版社，2019）：「這年（1905）下半年，任慶泰為譚鑫培拍攝了第二部戲曲片《長阪坡》。1906 年為俞菊生、朱文英拍攝《青石山》對刀一場，俞菊生《艷陽樓》一段，許德義《收關勝》一段，俞振庭《白水灘》、《金錢豹片段》。1908 年拍小麻姑《殺子報》、《紡棉花》片段。」

2 本傑明‧布拉斯基是中國電影業開創最為重要的人物，現有相關資料中以周承仁、李以莊的考訂最為詳實。本書參考兩位學者的《早期香港電影史：香港電影發展史的突破研究》（上海：上海人民出版社，2005）有關章節「四，美國人布拉斯基與影片《偷燒鴨》1-3」。

3 伊北：《水墨青花剎那芳華：民國女星的傾城往事》（浙江大學出版社，2013）〈洶湧‧那些年，兩個人的大上海「張石川、鄭正秋」〉。另參見丁亞平：《中國電影通史》（北京：中國電影出版社，2017），頁 23。

4 程季華：《中國電影發展史》，頁 17。

5 周承仁、李以莊：《早期香港電影史：香港電影發展史的突破研究》（上海：上海人民出版社，2005），「五，香港華美電影公司與《莊子試妻》」。見羅卡、黎錫編著：《黎民偉：人‧時代‧電影》；丁亞平：《中國電影通史》（北京：中國電影出版社，2017），頁 31。

6 余慕雲：《香港電影掌故》：「（《莊子試妻》）改編自當時的粵劇《莊周蝴蝶夢》，取材於其中『扇墳』一段。」引自周承仁、李以莊：《早期香港電影史：香港電影發展史的突破研究》。

7 丁亞平：《中國電影通史》，頁 57。

8 程季華：《中國電影發展史》，頁 63。

9 胡蝶：《胡蝶回憶錄》（北京：新華出版社，1987），頁 29。

10 鍾大豐、舒曉明：《中國電影史》（中國廣播影視出版社，2017），頁 29。

11 沖：〈觀孤兒救祖記評〉，《電影周刊》第 2 期，轉引自陳多緋編：《中國電影文獻史料選編‧電影評論卷 1921-1949》（北京：中國電影出版社，2014），頁 28。

12 周世勳：〈評《孤兒救祖記》中之要角〉，《電影周刊》第 27 期，轉引自陳多緋編：《中國電影文獻史料選編‧電影評論卷 1921-1949》，頁 30。

13 張永久：《摩登已成往事──鴛鴦蝴蝶派文人浮世繪》（天津：百花文藝出版社，2012），頁 19。

14 尹民：〈觀孤兒救祖記評〉，《電影周刊》第 15 期，轉引自陳多緋編：《中國電影文獻史料選編‧電影評論卷 1921-1949》，頁 35。

15　百鬱賀良：〈玉梨魂影片評〉：「究其最大缺點，即匆遽過甚與其失於不細。余以為前者我為影片公司不願多費底片，後者由於導演者與演者雙方失於細查。」，《電影周刊》第 25 期，轉引自陳多緋編：《中國電影文獻史料選編‧電影評論卷 1921-1949》，頁 36。

16　苦生：〈看了玉梨魂影劇以後〉，《電影周刊》第 14 期，轉引自陳多緋編：《中國電影文獻史料選編‧電影評論卷 1921-1949》，頁 33。

17　丁亞平：《中國電影通史》，頁 89。

18　蕙：〈火燒紅蓮寺人人歡迎的幾點原因〉，《新銀星》第 1 卷第 11 期，轉引自陳多緋編：《中國電影文獻史料選編‧電影評論卷 1921-1949》，頁 201。

19　見胡蝶：《胡蝶回憶錄》，頁 53。胡蝶認為：「《火燒紅蓮寺》違背了鄭正秋當初把電影作為『社會教育之良師的初衷』，也反映了鄭正秋與張石川之間的不同意見與看法。」事實上鄭正秋只做了第一集的編劇，而後退出。

20　李多鈺：《中國電影百年》（北京：中國廣播電視出版社，2005），頁 69。

21　鍾大豐、舒曉明：《中國電影史》，「第一章：影戲──中國電影的奠基」。

22　見胡蝶：《胡蝶回憶錄》，頁 p21：「『天一』到一九二八年，業務已經有很大發展，導演有史東山、馬徐維邦等人，演員相繼加入的有高占非、孫敏、我的堂妹胡珊、張慧沖、蔡楚生、王瑩、司徒慧敏、楊耐梅、宣景琳等，也都曾在『天一』工作過。」

23　李多鈺：《中國電影百年》，頁 69；另見丁亞平：《中國電影通史》，頁 79。

24　羅明佑：〈編制「故都春夢」宣言〉，《影戲雜誌》第 1 卷第 7 期：「國產片之於今日，謂為衰落耶？則社會之需要方殷，民眾之興趣極厚；而內地城市，尤非國產片不足以饜觀眾之望。謂為發達耶？則海上諸影片公司昔如雨後之春筍者；今乃若秋末之寒蟬；不獨產額銳減，抑且聲名狼藉。然而國產片固可為而不可為耶？曰否，一言以蔽之，凡事漫無宗旨，舍正道而勿由者，未有不失敗者也。」見陳多緋：《中國電影文獻史料選編‧電影評論卷 1921-1949》，頁 232。

25　羅明佑：〈編制「故都春夢」宣言〉，《影戲雜誌》第 1 卷第 7 期。見陳多緋：《中國電影文獻史料選編‧電影評論卷 1921-1949》，頁 232。

26　作康：〈「野草閑花」及其他〉，《白幔》第 3 期，轉引自陳多緋：《中國電影文獻史料選編‧電影評論卷 1921-1949》，頁 251。

27　朱石麟：〈「故都春夢」之八大特色〉，《影戲雜誌》第 1 卷第 7 期，轉引自陳多緋編：《中國電影文獻史料選編‧電影評論卷 1921-1949》，頁 237。

28　周承仁、李以莊：《早期香港電影史：香港電影發展史的突破研究》（上海：上海人民出版社 2005）。

29　參見真真等對《玉潔冰清》影片的評議，轉引自陳多緋編：《中國電影文獻史料選編·電影評論卷 1921-1949》，頁 138-143。

30　〈民新影片公司第五次傑作：歌舞社會愛情巨片：天涯歌女〉，原載《明星特刊·為親者犧牲》1927 年第 21 期，轉引自陳多緋編：《中國電影文獻史料選編·電影評論卷 1921-1949》，頁 P171。

31　〈南洋僑胞對《透明的上海》之批評〉，轉引自陳多緋編：《中國電影文獻史料選編·電影評論卷 1921-1949》，頁 123。

32　瓠：〈記《兒孫福》〉，引自陳多緋編：《中國電影文獻史料選編·電影評論卷 1921-1949》，頁 89。

33　秋柳：〈評《兒孫福》〉，引自陳多緋編：《中國電影文獻史料選編·電影評論卷 1921-1949》，頁 94。

34　〈各報對《兒孫福》的評論〉，引自陳多緋編：《中國電影文獻史料選編·電影評論卷 1921-1949》，頁 89-96。

35　孫瑜：《銀海泛舟》（上海：上海文藝出版社，1987），「第四章：乘風破浪（1931-1937）」，頁 84。

36　胡蝶：「周劍雲是明星的財神爺。鄭正秋和張石川兩氏全副精力對付攝影場的業務工作，公司的財政經濟及發行工作就由周劍雲全權負責。周劍雲有明星公司『保險箱』的外號，足見明星公司同仁對他的欽佩。」見《胡蝶回憶錄》，頁 38。

37　《申報》1926 年 6 月 25 刊載〈六合影片影業公司廣告〉稱：「茲為謀影片商與製片公司雙方之便利及增高國製影片藝術起見，援美國製片公司發行之例，由上海、明星、大中華百合、神州等影片營業公司組織六合影片營業公司。」轉引自丁亞平：《中國電影通史》，頁 76。

38　胡蝶：「天一公司的早期作品藝術水準上不能與當時的明星、聯華同日而語……邵醉翁的製片方針固使天一未能向高水準發展，但卻給電影從業人員以更多磨練演技以及各方面技能的機會。」見《胡蝶回憶錄》，頁 24。

39　參見李多鈺：《中國電影百年》上編。

40　李多鈺：《中國電影百年》上編，頁 43。

41　胡蝶：「這件訴訟案（啼笑因緣雙胞案）經過一番周折，雖獲解決……但等到影片上演時，全國人民因九·一八事變帶來的抗日熱情高漲……未達到預期效果，營業上遭到了出乎意外的失敗，使『明星』的經濟遇到了困難。」見《胡蝶回憶錄》，頁 91。

42　趙丹：〈《十字街頭》和《馬路天使》〉，見趙丹著：《銀幕形象創造》（北京聯合出版公司，2015），頁 34。

43　趙丹：〈《十字街頭》和《馬路天使》〉，見趙丹：《銀幕形象創造》（北京聯合出版公司，2015），頁 34。

44　人言：〈《遙遠的愛》觀後〉，引自陳多緋編：《中國電影文獻史料選編·電影評論卷 1921-1949》，頁 787。

45　程季華：《中國電影發展史》，頁 54-57：「從 1921 年到 1931 年這一時期內，中國各影片公司拍攝了大約六百五十部故事片，其中絕大多數都是由鴛鴦蝴蝶派文人參加製作的，影片的內容也多為鴛鴦蝴蝶派文學的翻版。這一派文人和已經墮落了的文明戲導演、演員相結合，在相當長的時間內，盤踞了電影創作的編劇、導演、演員各個部門，佔有極為優勢的地位。」

46　李斌：〈鴛鴦蝴蝶派文人：第一代中國電影人〉，《蘇州科技學院學報》（社會科學版），2011 年 5 月。另參見丁亞平：《中國電影通史》，頁 57。

47　參見李斌、曹寧燕：《鴛鴦蝴蝶派小說與中國現代電影發生》。

第二章
左翼電影
1931-1937

第一節　左翼電影產生的時代背景

二十世紀 30 年代，中國電影進入一個躍進時期，一大批才華橫溢的電影編劇、導演和耀眼的電影演藝名星應運而生。而這一輝煌正與「左翼電影」的興起有關。「左翼電影」向稱運動，因其由文藝界的左翼運動所帶動。宏觀地看，「左翼電影」其實是二十世紀 30 年代中國文藝界左翼運動的一個支流。而中國文藝界左翼運動的出現與中國現代史上兩件重大歷史事件有直接關係，即：「西洋」社會主義思潮的傳入與「東洋鐵騎」的野蠻踐踏。

一　「西洋」思想傳入與「東洋」鐵騎的踐踏

1920 年代，「共產主義」概念作為一個來自西方世界的一個最新、最「前衛」的社會革命思潮在中國廣泛傳播。1921 年中國共產黨成立，標誌著這一新的社會思潮在中國實踐和探索的開始。許多最進步（或稱激進）、最具革命精神的中國知識分子立即接受了這一新主義的思想，並投身到此社會革命實踐之中。1930 年「中國左翼作家聯盟」（左聯）成立，提倡文學為大眾服務。大批有社會影響的優秀作家如魯迅、茅盾、郭沫若等加入「左聯」，電影界夏衍、田漢、洪深等人士都是「左聯」的成員。1931 年 1 月「中國左翼戲劇家聯盟」（左翼劇聯）成立。田漢主持「左翼劇聯」的執行委員會，夏衍、洪深、鄭伯奇等人都是「左翼劇聯」的盟員。而後，正是「左翼劇聯」發動興起了「左翼電影」運動。

1931 年 9 月 18 日，日本悍然發動「九·一八」事變，三個月佔領中國東北三省。1932 年 1 月 28 日，日本為了穩固在東北的既得利益，在上海製造「一二·八」事變，挑起淞滬戰事。日寇入侵中國的「九·一八」和「一二·八」兩次事變形成迫在眉睫的外族威脅，激發了中國人的民族危亡意識，直接導致中國人民族主義意識的爆發。在文藝界也產生巨大反響，當時左翼知識分子傾全力投入抗日宣傳中。

二　「左翼電影」的產生

　　異族入侵，國家命運堪憂，民族主義情緒高漲，而社會民眾意識關注點的轉移也反映在文藝市場和影業市場中。1932年6月明星公司推出鉅資拍攝的影片《啼笑姻緣》票房慘敗。其原因雖有「雙胞案」官司的巨大抵耗，而其失敗正是社會公眾的關注焦點轉移，作品題材與民族危亡時代大背景嚴重脫節。當年著名影星胡蝶回憶：「『九·一八』事變後，全國民眾的民族意識大大提高，觀眾已不滿足於一般的言情故事，迫切要求能反映現實生活的影片。」[1] 由是，各大影業公司不得不以此為車鑒，開始考慮電影創作題材的轉移。左翼電影在此時代的要求下與時而生，應勢而興。左翼電影的兩個基本元素：1，秉承「五四」新文學的精神，通過電影藝術揭示「社會病苦」，批判現實政治。2，呼籲民族覺醒，振奮民族精神，堅決抗日。鄭伯奇時言：「殘酷的現實畢竟把許多頭腦清醒的人們從銀幕的甜夢中驚醒了。東北的槍口鐵蹄，淞滬的軍艦和大炮……農村的悲號和工廠的怒吼，小有產者的破產，以及一切地下層的動搖：電影製作者也不能長此在攝影場中釀造甘美的醇酒了。」[2]

　　「一二·八」事變後明星影片公司編導主任洪深提出使用左翼文人擔任編劇，於是經理周劍雲出面邀請左翼人士夏衍、錢杏邨和鄭伯奇加盟，組成由鄭正秋、洪深和夏衍、鄭伯奇參加的「明星」的編劇委員會。與此同時，聯華影片公司聘任左翼知識分子田漢、陽翰笙主持影片創作並領導編劇委員會。藝華公司、電通公司亦聘任田漢、夏衍等人加盟電影創作。夏衍，於1930年與魯迅等人籌建「左聯」並擔任執行委員，後發起組織「左翼劇聯」。田漢，既是「左聯」發起人，也是「左翼劇聯」發起人。鄭伯奇是「左聯」常務理事，也是「左翼劇聯」盟員，陽翰笙也是當時左翼作家領袖之一。這些人留過洋，曾在大學任教。像陽翰笙、鄭伯奇曾任黃埔軍校政治委員，夏衍、田漢是共產黨人，都有堅定的政治理念與信仰，於影片編創過程中將其理想和信念融匯貫通於作品間，自是水到渠成之勢。中國電影創作無疑會因這些人加盟而注入新的精神。

　　與此同時，一批才華橫溢，深受左翼戲劇運動的影響的左翼導演浮出水面，如史東山、卜萬蒼、蔡楚生、沈西苓、袁牧之、孫瑜、費穆、應雲衛等人。蔡楚生，影評界譽之為「中國進步電影的先驅者」，他編導的影片無不深刻揭示了現代中國的社會矛盾。袁牧之，早年放棄大學學業投身左翼戲劇，處女作《桃李劫》一鳴驚人。孫瑜被贊為「詩人導演」，其拍攝「聯華」的創業之作《故都春夢》，深刻反映舊知識分子的苦難歷程，社會反響強烈。1933 年拍攝抗戰片《大路》堪稱抗戰片經典。聯華公司導演費穆，1930-1940 年代成就斐然，其作品《城市之夜》、《人生》和《香雪海》等，都是左翼電影的經典。1936 年拍攝《狼山喋血記》，以寓言故事鼓舞抗戰決心。有這批導演的創作，必然於中國影業掀動新的潮流，開創新的境界。

「詩人導演」孫瑜（1900 － 1990）

　　「一二‧八」事變以英法等國調解停戰後，國民政府制定「攘外必先安內」的曲線政策，由此而壓制民眾及文藝各界的反面呼聲，加強對電影的控制。1932 年 3 月國民政府內政部和教育部成立電影檢查委員會，5 月於中央宣傳委員會設立電影科，建立影片審查制度。同年 7 月，政府中央宣傳部對上海各影片公司發出禁拍抗日影片的通令。使「左翼電影」在一開始就受到來

自當局的壓制，創作上經歷了艱難曲折的過程。

第二節　左翼電影創作歷程

一　1933：左翼電影年

自 1930 年始，各大電影公司開始吸納左翼知識分子加盟電影創作，由是「左翼電影」創作蓬勃興起。1933 年，第一批左翼電影爆發式問世，計有三、四十部左翼故 事片由各大電影公司拍攝出品，興成「左翼電影年」。

1930 年代初進入各電影公司的這批左翼作家採取的基本策略是以審慎的姿態介入，避免過激而觸動商家的顧慮。電影公司既是商業經營便有其不可動搖的商業效益尺度。電影人與左翼文人基本上是集議協作，是在劇本編創環節上相互尊重的「滲入式」施加左翼影響。首先給予主題的導引，實現主題的轉向。由於「中國的民族電影缺乏可以恆久依賴的內在文化精神支柱，而長期的戰亂與電影界的商業混戰，更催化了中國電影向『娛民』和低俗化的危險傾向。」[3] 將主題從忠孝節義、愛恨情仇的世俗故事，引領到民族之命運的主導思想上。其次是從文本上提升電影的品質。提高電影劇本的要求，創作更為完整的文學化電影劇本。即，有分場結構說明、表演說明和有字幕的比較完備的劇本。即使初期有些左翼影片還只是默片，也走此編創模式。由此，令人耳目全新的首兩部左翼影片《狂流》與《春蠶》問世，標誌中國故事影片進入一個全新的創作狀態。

1・紀實的表述：《狂流》與《春蠶》

1933 年，明星影片公司出品了兩部電影《狂流》和《春蠶》，此二片公認為中國左翼電影的開山作品。以其深刻切入社會現實、揭示社會病苦的電影製作令全社會與影評界為之眼界一開。

1933 年 3 月 5 日《狂流》在上海首映，拉開左翼電影的序幕。影片由夏衍編劇，程步高導演，胡蝶、夏佩珍、龔稼農和王

獻齋主演。影片以 1931 年波及長江流域十六個省的大水災真實歷史為背景，講述了一段離亂故事：時長江水患，湖北傅莊長江大堤出現險情，小學教師劉鐵生率鄉民奮勇搶險，化險為安。而當地富豪傅柏仁卻於危難之時侵吞賑災巨額捐款舉家逃往漢口。傅家有女傅秀娟與鐵生相戀，傅柏仁將其女強行許配當地縣長之子李和卿。不久水患入侵漢口，傅柏仁攜家又返回了傅莊。鐵生與秀娟重逢，情感益篤。傅柏仁與李和卿設謀誣告鐵生以煽動鄉愚、圖謀不軌，欲置鐵生罪。時水患再起，鐵生率眾強取傅家木料以搶修堤壩，雙方發生衝突，軍警前來鎮壓救災民眾，被決口滔天洪水捲走……影片首次採用紀實式敘說方式，插入當年（1931）漢口水災真實記錄片片段，以突出其故事的現實感。「影片（《狂流》）以 1931 年長江水害當做題材，說明了這種泛濫十幾省的水災並不是由於天意的『天災』，而只是一切社會的原因所造成的『人禍』。」[4] 正義與邪惡、愛與恨俱置於真實的大歷史場景之中，由此而寄託了更為宏大的情懷。

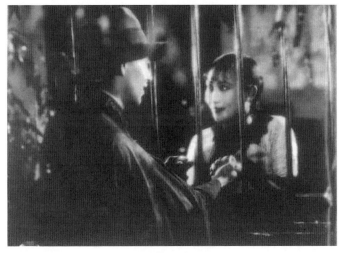

電影《狂流》劇照

　　同年，明星公司的另部左翼電影《春蠶》上映，再造左翼電影早期經典。電影《春蠶》劇本由夏衍改編，程步高導演，龔稼

農、高倩蘋、艾霞、鄭小秋、蕭英主演。故事發生在 1932 年的
江南農村。蠶農沈通寶家有幾畝桑田，世代養蠶賣繭為生。這年
清明時節置桑養蠶剛開始，由於上海戰事養蠶賣繭的營生並不為
人看好。有人勸老通寶養蠶不如賣桑葉，老通寶自知自家桑田所
產桑葉不足全家生計，便決定孤注一擲借高利貸置桑養蠶。為此
還購買了幾十擔桑葉貼補，指望豐收。老通寶率一家人「懷抱著
十分的希望和恐懼，來準備這春蠶的決戰」……這一年沈通寶家
收穫的蠶繭卻出奇的好，一家皆大歡喜。但通寶的顧慮果真發生
了。由於淞滬戰事的影響蠶廠紛紛關閉，無人收購蠶繭，老通寶
無奈只得將蠶繭運往無錫蠶廠販賣，但蠶繭、蠶絲價值大幅縮
水，蠶農只得低價甩賣，通寶一家一個春季的辛勞終落得血本無
歸，生計又無著落……

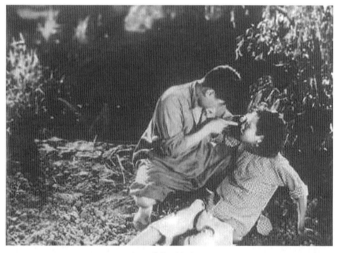

電影《春蠶》劇照

　　電影《狂流》與《春蠶》公映，標誌國產故事影片創作駛入新
的軌跡，比之「影戲」有劃時代的分別。不僅表現出脫離低俗的
現實主義境界，而且形成有關民族和國家命運的大主題創作。首
先展現時局大背景下的真實社會生活，以揭示民眾病苦，引發探
求民生出路的思考。同時於電影製作過程中注重電影的寫實性敘
事。如拍攝《狂流》時以大量水災現場的新聞片素材穿插於電影

的敘事之中,使水患場面成為故事極具表現力的重要因素。電影《春蠶》攝製時,為使影片真實表現蠶農生活,在攝影棚建蠶室,特聘蠶業專家專責養蠶,完全按養蠶程式進行拍攝。夏衍本身出身蠶農家庭,常常在拍攝現場作具體指導。影片中蠶的成長過程隨故事線索而演進,生動地營造出故事的紀實氛圍。從影戲式舞台戲劇的表現脫離出來。

2・時尚的詮釋:《三個摩登女性》

電影《三個摩登女性》,聯華影業公司出品,由田漢編劇、卜萬蒼導演, 陳燕燕、阮玲玉、金焰和黎灼灼主演,1933 年 1月上映。影片不似紀實故事片《狂流》與《春蠶》的那般明確的宣傳色彩,而是以舊瓶新酒的方式,圍繞一位男影星多角戀愛故事,表現風雲激蕩的年代中三位現代女子的命運及精神狀貌,從而昭示出時代賦予青年人的使命感。

故事講的是青年大學生張榆因不滿家庭包辦婚姻,由東北家鄉逃婚到上海。不久張榆進入了上海電影演藝圈,因其英俊瀟脫又專演情愛影片而迅速走紅。這時張榆愛上了圈內南方女孩虞玉,收穫了愛情的甜蜜。「九・一八」東北淪陷,國難當頭,張榆的「愛情王子」的銀幕形象立被公眾冷落,情緒低落。這時,張榆收到一位青年女觀眾的電話,鼓勵其振作起來,將演藝融入民族救亡潮流之中。後來得知此女觀眾就是家族包辦訂婚的對象周淑貞。東北淪陷後,淑貞與母親也流亡到了上海,在上海電話公司作接線員。張榆深深被淑琴的鼓勵所打動,毅然投身淞滬抗戰戰事。戰鬥中張榆負傷送醫院救治,正與來前線參加護理工作的淑貞相遇。張榆由敬佩而生愛慕提出恢復婚約,而淑貞不置可否。淞滬戰事結束後上海又恢復表面上的平靜,一位愛戀張榆的青年女粉絲陳若英來上海,熱烈追隨著張榆。已成了香港富豪遺孀的虞玉又回到上海想與張榆舊夢重溫。癡情的若英終於為張榆殉情而死,而張榆心已有所屬,決然離開虛榮的虞玉。周淑貞以全部熱情投身救亡運動,在罷工中被公司開除,張榆來到了淑貞身邊,選擇與淑貞同行。影片中青年才俊與俏麗佳人仍處於舞台中央的位置,情愛仍是主要線索,但主題所表達的不再是世俗情

緣，而是一種與國家命運相聯繫的更博大的情懷。

《三個摩登女性》劇照

1933 年是「左翼電影年」，左翼電影人發出響亮的集體共鳴。這一年「聯華影業公司」出品了孫瑜編導的《天明》、《小玩意》，費穆導演的《城市之光》，蔡楚生導演的《都會的早晨》，田漢編劇、卜萬蒼導演的《母性之光》等左翼影片。「明星影片公司」出品了夏衍編劇、沈西苓導演的《上海二十四小時》，夏衍編劇、張石川導演的《脂粉市場》，沈西苓編導的《女性的吶喊》，陽翰笙編劇、洪深導演的《鐵板紅淚錄》，鄭伯奇編劇、阿英導演的《鹽潮》，洪深編劇、高梨痕導演的《壓迫》等等。另外如天一公司、藝華公司、天北公司和聯星公司等也都在這一年也拍出了幾部左翼影片。中國電影在這一年蛻繭成蝶，掀動極為廣泛的社會影響，也開闢興起了電影的現實主義創作潮流。

二 1933-1935：「藝華」與「電通」的左翼創作

1．「藝華公司」與其左翼電影創作

藝華影業公司 1932 年 10 月由嚴春堂創辦，場址設在上海康瑙脫路。嚴春堂（1900-1949）上海本地人，上海黃門黑幫大

佬，早期販賣煙土發跡，而後以逐利為目的投資電影業。「藝華」建立後，嚴春堂自任經理，聘請左翼文人田漢、陽翰笙和夏衍等主持編創工作。1933 年，拍攝了四部左翼影片《民族生存》、《肉搏》、《中國海怒潮》和《烈焰》，反帝救亡主題鮮明，影響極大。

(1) 田漢《民族生存》

　　電影《民族生存》1933 年出品。這是「藝華」成立後的第一部作品，也是田漢自編自導的第一部戲。由彭飛、查瑞龍、洪逗、舒繡文主演。劇本原名《無家可歸的人們》，後來改成《民族生存》，直接揭示出主題。故事講的是「九‧一八」事變後，東北人鄭福榮兄妹逃難到上海，在上海兄妹倆結識了一批由東北逃亡上海的下層百姓。有建築工地的苦力、紗廠女工。這些流亡民眾並無生計來源，蝸居於棚戶區以苟延其生。1932 年「一二‧八」事變爆發，日寇悍然進攻上海。這群本來就在生存線上掙扎的北方流亡者終於覺悟，「皮之不存，毛將焉附」？於是在榮福和建築工菊生的號召下，這群流亡的民眾毅然參加抗日義勇軍，奮勇投身到抗擊日寇的戰鬥之中。影片沒有突出的主角，沒有核心的故事線索，而是描畫了一組流亡民眾的群像，以這一絕望群體的生存和精神狀況，來表現在異族野蠻鐵蹄之下中國民生之悲慘前景。影片抗日救亡主題鮮明：沒有出路，唯有抗爭！

　　同年，「藝華」的另兩部由田漢編劇，抗日救亡主題鮮明的影片《肉搏》和《烈焰》上演。兩部影片均由胡塗導演，彭飛、查瑞龍、胡萍和蕾夢娜等參演，都是那種壯懷激烈、誓死戰鬥的飽滿激情。《肉搏》故事講的是南方學子北赴國難，參加義勇抗倭之師，決死抗戰的壯烈故事。《烈焰》由田漢舞台劇《火之跳舞》改編成電影，講青年農民阿桂與表妹的情緣曲折的戀愛故事。當「一二‧八」民族危難之際，阿桂毅然投身抗戰救亡鬥爭之中。

(2) 陽翰笙《中國海的怒潮》

　　影片《中國海的怒潮》是「藝華」於 1933 年拍攝的重要左翼

作品。由陽翰笙編劇，岳楓導演，查瑞龍、袁美雲、舒繡文、李君馨和秦桐等主演。講述一個悲壯的中國漁民海上抗倭的故事。東海有漁民焦大，生活貧苦而將女兒阿菊送漁霸張榮泰家做婢女。阿菊不堪張家欺凌投海，被漁民阿福和阿德兄弟救下。張榮泰則遣人追殺，阿福兄弟與阿菊駕舟逃脫中遇暴風，阿福罹難，阿德與阿菊亡命海島上，以原始漁獵度日。後來，阿德發現日寇軍艦護衛日本漁船侵入中國海域捕魚，而張榮泰則勾結倭寇以自保。阿德回村報信，眾漁民群起憤怒。焦大奮起聚眾以獵槍、魚叉為武器，駕漁船向倭艦發起勇猛襲擊，中國海頓時掀起沸騰之怒潮。最終因倭艦船堅炮利，焦大等眾漁民全部慷慨殉國。影片迸發一種飽滿的激烈情緒以激勵民眾，時有評論云：

> 漁民生活的痛苦……一方面自己靠以捕魚的船和網壞了無從維修，同時眼看帝國主義者的漁船侵入，要阻止外力的侵入，呼籲是無從了。所以這班漁民只好用他們的微弱力量去抵抗，跟帝國主義拼命。[5]

這何嘗不是預示，一村之民力尚且微弱，全民之力的凝聚則無敵於天下。

1933年10月，嚴春堂在上海以東道主身分，會同上海電影界知名人士宴請國際反帝大會代表和法國《人道報》主編。而在11月12日，發生了震驚全國的「藍衣社」搗毀「藝華公司」惡性事件。[6] 藝華公司於重壓之下仍在1934-35年間陸續拍攝了一些由田漢等左翼文人編創的影片如《黃金時代》、《生之哀歌》、《凱歌》、《逃亡》和《人之初》等。1935年，田漢、陽翰笙等左翼人士被抓捕，藝華公司被迫重組其編劇核心，吸納黃嘉謨、劉吶鷗等人主持影片之編創工作。自此創作方略始轉向，傾向於「軟性」影片編創。1935年之後，「藝華」拍攝《化身姑娘》、《新婚大血案》、《女財神》和《303大劫案》等「軟性」題材影片。到上海「孤島時期」，嚴春堂之子嚴幼祥主持公司業務，拍攝如《鳳求凰》、《三笑》等五十多部「軟性」影片。1941年「孤島」淪陷後，「藝華」停業。

藝華影片公司，由黃門黑道建立經營，在民族危亡之際聯合左翼電影人，積極編創抗戰救亡主題鮮明的左翼影片，在中國電影史中留下一段寶貴的珍存。

2・「電通影片公司」與其左翼電影創作

「電通影片公司」創建於 1934 年。創建人是司徒逸民、龔毓珂與馬德建。在此之前，1933 年 9 月三人建「電通股份有限公司」，研發經營「三友式」電影錄音放音設備。後將公司改組為電通影片公司，開展電影製作出品業務。「電通」製作電影有兩個定位基點：首先堅持「左翼電影」的創作方向，其次是由於「電通」本身就是搞電影錄放音研發技術起家，所以製作上專做有聲電影的創作。

「電通」成立後聘任左翼人士夏衍、田漢主持編創工作。袁牧之、應雲衛、許幸之和孫師毅擔任編導，吳印咸等攝影。演員陣容有袁牧之、王人美、陳波兒、王瑩、施超、唐槐秋和周伯勳等。司徒慧敏擔任片場主任。聘任作曲家聶耳、呂驥等音樂人參與創作。1934-1935 年間，拍攝影片《桃李劫》、《風雲兒女》、《自由神》和《都市風光》幾部左翼經典，反帝救亡主題鮮明，社會影響廣泛。1935 年於各方壓力下被迫停業，而後併入「新華影業公司」。

（1）青春之殤：《桃李劫》

1934 年 12 月 16 日，「電通公司」首部有聲影片《桃李劫》在上海「金城大戲院」公映，掀動廣泛影響。袁牧之編劇，應雲衛導演。袁牧之、陳波兒、唐槐秋和周伯勳主演。

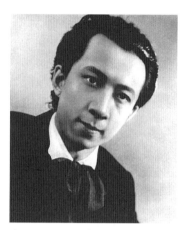

袁牧之（1909－1978），左翼電影的開拓者之一

　　影片以倒敘方式述說一則悲慘故事。某校劉校長在報上讀到本校昔日高材生陶建平犯罪入獄，判極刑待處，校長大驚。當年陶建平品學兼優、英姿蓬勃，其畢業典禮上代表畢業同學致辭景象仍歷歷在目。劉校長趕到監獄探監，陶建平見到校長聲淚俱下，述說遭遇。陶建平畢業後與同學黎麗琳郎才女貌，結為伉儷，而後入職輪船公司，進入令人羨艷的白領階層。但是，陶建平憑書生義氣，不滿公司唯利是圖的欺瞞行為，處處堅持原則，最終與公司管理者激烈衝突而憤然辭職。後陶建平又以同樣原因處處碰壁，只得在造船廠做苦工以養家，不堪辛勞。不久妻子懷孕生子，而因身體虛弱暈倒跌下樓梯重傷。建平苦求工頭支取工錢為妻子請醫就診無果，窮途末路之下盜取工廠錢財以救病妻。由於救治太晚，妻子終撒手人寰，建平絕望至極。這時，工頭帶著員警來抓偷錢嫌犯，處於精神崩潰狀態的陶建平瘋狂反擊，重創員警而逃。最終被警方抓獲入獄。劉校長心情沉重，眼看著愛徒被員警押赴刑場而無能為力。

　　影片映出，影評熱議，稱：今日之電影創作，已非單純娛樂目的，但各類題材作品多粗製濫造之作。而如《桃李劫》這類「以社會問題為中心的電影」之精粹者，實屬難得。「『電通公司』的處女作《桃李劫》以失業問題為中心，確是一個最好的題材，因為這現象已經不僅是局部的，而牽及了整個的社會⋯⋯而最需要深切解剖的是怎樣會引起這失業的問題。」[7] 教育背景良

好的正直有為青年，秉持公心與原則做事，反被社會之黑暗所吞噬而釀成悲劇。人的良知與尊嚴被無情踐踏，暴露了社會的腐敗與墮落。

　　作為「電通」的處女之作，這部作品在幾個方面頗有突破。首先在音效上做出了突出的嘗試。《桃李劫》採用片上發音。關鍵是在不同的場景中利用聲音來製造特定效果。比如影片中當陶建平在工廠從事繁重的體例勞動時，利用車間的嘈雜轟鳴之聲以加強勞累不堪的絕望感；利用暴雨中嬰兒啼哭之聲來烘托陶建平棄子之時的絕望心情。其次是由田漢作詞，聶耳作曲的主題歌曲〈畢業歌〉，具有極強烈的奮進向上的時代感。這首歌有似為民族的精神支柱，激勵著一代代的中國青年人。此外，袁牧之在片中跨年紀的表演，由一位風度翩翩、英姿勃發的青年學子，蛻變為絕望萎靡的中年的失敗者，完全感覺不到表演上的突兀感。2005 年，袁牧之以《桃李劫》入選中國電影百年百名經典銀幕形象。

（2）民族之歌：《風雲兒女》

　　電影《風雲兒女》的創作直接來自於長城保衛戰。1933 年，日寇據東北進犯中國華北地區，爆發了以古北口為中心的長城保衛戰役。中國軍隊以軍備戰力劣勢撤退，中日簽署「塘沽停戰協定」。而日軍則違約進駐長城以南冀東地區，其滅亡中華野心昭然若是。1934 年，田漢決定創作一部表現長城抗戰悲壯精神的影片，命其名為《鳳凰的再生》，意喻中華民族如鳳凰涅槃，浴火而重生。1935 年 1 月初稿成，而 2 月田漢卻被捕入獄。「電通」請孫師毅將田漢文稿編為電影劇本，徵得田漢同意後改名為《風雲兒女》。1935 年 2 月，許幸之接手執導《風雲兒女》，田漢在獄中寫下了主題歌詞，聶耳譜曲，命名為〈義勇軍進行曲〉。電影從開拍到完成僅用了三個月時間。1935 年 5 月 24 日，《風雲兒女》在「上海金城大戲院」首映轟動。

　　影片《風雲兒女》由袁牧之、王人美、談瑛和顧夢鶴主演。故事講的是東北籍詩人辛白華與好友畫家梁質夫「九·一八」後流落上海。質夫思想進步，投身抗戰救亡運動；白華則醉心於追

尋浪漫生活。二人樓下住著北方少女阿鳳及母親二人。當阿鳳的母親不幸病逝後，白華和質夫便把阿鳳接來同住，並資助阿鳳讀書。及後辛白華在一沙龍上結識了富孀史夫人，很快墮入熱戀之中。不久，阿鳳被迫輟學，以其歌唱天賦參加「太陽歌舞團」四處巡演，宣傳抗戰救亡。同時白華則隨史夫人四處周遊，沉醉溫柔鄉中。此時日軍南犯，民族危難常令白華憂憤。一次二人於青島旅遊中偶遇太陽歌舞團巡迴演出，白華與阿鳳欣喜相逢，也為阿鳳演唱的〈鐵蹄下的歌女〉深深觸動。阿鳳告訴白華，她要回到北方家鄉與爺爺相依為命。不久長城戰役興，質夫投身保衛戰鬥中，最終戰死於古北口。白華寫出了慷慨激昂的〈萬里長城〉詩，悼念摯友。白華毅然放棄優渥生活，離開史夫人投身北上抗日軍中。部隊來到阿鳳的家鄉，白華找到阿鳳和眾鄉親，軍民團結，手執武器，高唱〈義勇軍進行曲〉奮勇衝向敵陣……。《風雲兒女》以左翼電影中最為壯懷激烈的作品而載入中國電影史冊。而其主題歌〈義勇軍進行曲〉之後更成為中華人民共和國的國歌。

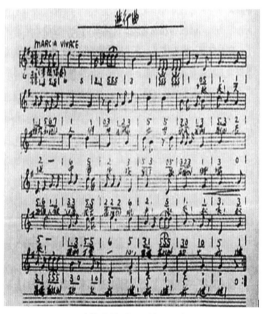

〈義勇軍進行曲〉曲譜

　　而後，「電通」又拍攝了音樂喜劇片《都市之光》，同時籌拍《壓歲錢》和《燕趙悲歌》等影片，卻不幸於 1935 年被迫解散。「電通」的所有編創演職人員轉入其他各電影公司。電通公司運營僅一年有半，而其左翼電影創作極有作為。

三　1934-1935：左翼電影的「界嶺」

　　1933 年以來，國民政府開始強化《電影檢查法》，強調：凡電影片無論本國制或外國制，非依本法經檢查核准後，不得映演。電影片禁例為：1，有損中華民族之尊嚴者；2，違反三民主義者；3，妨害善良風俗或公共秩序者；4，提倡迷信邪說者。對左翼電影的編創實施限制，1933 年 11 月 12 日發生了「藝華公司」事件。由此，各電影公司開始調整創作方向與策略。「明星公司」撤銷了左翼人士加盟的「編劇委員會」，在編劇人員上做出改變。「左翼文人」如田漢、陽翰笙、夏衍和錢杏邨等人退出各公司的編劇崗位。自 1934 年「左翼電影」創作便如「在泥濘裡作戰，在荊棘中潛行」，呈現出隱晦曲折的表達方式。[8]而在此「左翼電影」的曲折創作過程中，中國電影也正經歷著兩個「分水嶺」：電影人的代際的傳承，以及默片到有聲片的過渡。

1・電影人的代際「接力」

　　1934 年兩部故事影片上映，再創左翼電影佳績。一部是明星公司出品，鄭正秋編導的《姊妹花》；另一部是聯華公司出品，蔡楚生編導的《漁光曲》。兩部影片都是蠟盤配音影片，同年放映引起轟動的同時，在中國電影史上還具有跨界斷代的特殊意義。

（1）親之情：《姊妹花》

　　電影《姊妹花》1934 年 2 月 13 日在上海「新光大劇院」上映，轟動影界。影片由「明星」出品，鄭正秋導演，胡蝶、鄭小秋、宣景琳、譚志遠和顧梅君主演。這部影片是鄭正秋根據自己的舞台劇《貴人與犯人》改編為一部家庭倫理劇影片，他自己講：「這是一部替窮苦人叫屈的影片。」我們從他這部巔峰之作

中能體會到其揭示社會病苦,教化公眾的明顯意圖。這位中國第一代傑出電影人以此片而煥發異彩,可惜第二年便英年早逝了。

　　影片講的是一對孿生姊妹,大寶和二寶,二人的不同的人生境遇。妹妹二寶自幼跟隨私販洋槍而逃亡的父親來到城市,長大以後被父親送給了軍閥錢督辦做姨太太;姐姐大寶則和母親一直住在鄉下,嫁與窮苦木匠桃哥。一家兩散而無音信。十多年後,大寶夫婦和母親為活命從鄉下流落到城市。迫於生計丈夫桃哥到工地作苦工,大寶則拋下未滿月的孩子到錢督辦府上當奶媽,她帶的正是妹妹二寶的孩子。七姨太二寶恃督辦老爺之寵,嬌慣成性,對大寶非常苛刻,大寶為了保住飯碗,小心服侍小主人。一天,桃哥在工地不慎摔傷,大寶便懇求二寶預支工錢為丈夫醫病,二寶不肯,還打了大寶耳光。大寶為救夫命,無奈之下竊取小主人佩戴的金鎖,恰被二寶小姑撞見,大寶慌亂中碰翻櫃頂花瓶,誤砸死二寶小姑,大寶即以殺人罪鋃鐺入獄。母親前來探監,發現主辦大寶一案的軍法處長正是逃亡多年的丈夫。母親怒斥丈夫,並要求安排和兩個女兒見面。一家人終於在監獄相聚,親情昭示。二寶終為血親之情所動,不顧父親反對,帶著母親和姐姐驅車前往錢督辦官邸為姐姐求情。

《姊妹花》劇照

　　電影《姊妹花》在上海極其叫座，熱映六十二天而不衰。影片的主題引發社會共鳴是為公眾追捧之原因自不必說，更重要的則歸功於女主角胡蝶奪目的明星效應。《姊妹花》放映前數月，胡蝶剛獲中國影后桂冠，影迷寵愛正旺。而且此片是胡蝶繼《啼笑因緣》之後再現一人兼雙角的絕技。一個是飽受生活磨難的姊姊大寶，另一個是上流社會嬌慣蠻橫的妹妹二寶。表演中善惡有別、性情各異，雙角之差異自然天成。《姊妹花》利用電影特技造成一人雙角同屏顯現，形成奇異視覺效果，影迷趨之若鶩。當時「明星公司」在有聲影片創制上投入過大，就是從《姊妹花》開始擺脫資金方面的困窘局面。多年後胡蝶曾回憶《姊妹花》帶來的經濟扭轉情況言：「『明星』公司在拍片上有聲後投入大量資金，由於影片未能切合時代，賣座不佳，影響資金周轉。但『明星』三巨頭的優點是能順應潮流，和有識之士合作。所以《姊妹花》等片上映後，情況也就隨之好轉。」[9]

(2) 海之戀：《漁光曲》

　　《漁光曲》，「聯華影片公司」出品，蔡楚生編導的劇情影片，在上海首映的時間僅在《姊妹花》放映四個月之後。新秀王人美、笑星韓蘭根主演。影片講述了東海漁區漁主何家與漁民徐家兩家悲歡離合的故事，從中揭示深刻的社會矛盾。

　　漁民徐福慘死東海，其妻在漁主何仁齋家當奶媽抵債。十年以後，何仁齋之子何子英由徐媽哺育長大，徐媽的孿生子女小貓小猴姐弟倆也由祖母撫養到十歲。三個孩子兒時童心無猜，常一起在海邊玩耍。八年後小貓小猴長大成人，繼承其父租船捕魚的行當勞作於海上，何子英則秉承父命出洋攻讀漁業。他臨行與徐家姐弟海邊告別，小貓小猴姐弟唱〈漁光曲〉送別兒時摯友。不久徐家姐弟偕母流落上海，跟舅父在碼頭賣唱度日。兩年以後，何子英學成回國，任職漁業公司，並在漁場與徐家姐弟重逢。而後兩家各經歷一系列變故，徐母與舅父遇火災身亡，何仁齋則因醜聞曝露而自殺。徐子英決定回漁場與徐家姐弟一起在自小一起長大的海域裡打漁勞作。而這時弟弟小猴卻因捕魚受重傷，垂危中求姐姐再唱〈漁光曲〉，旋即死在姐姐與子英的懷中。

　　1934 年 6 月 14 日，《漁光曲》在上海「金城大戲院」首映。據說剛上映初時反響不大，當時上海有胡姓富商之子觀看影片後發感嘆，認為如此優秀影片未能引起轟動是宣傳問題，遂自費在上海《新聞報》以兩大版面登出「漁光曲」三字。恰逢上海六十年未遇酷暑，而影迷卻蜂擁如潮，創連映八十四天之佳績，較之《姊妹花》所創票房奇觀更勝之一籌。

《漁光曲》劇照

　　影片獲得成功之原因是多方面的。首先它把握了一種社會生活的真實。導演蔡楚生秉承「五四」新文學的基本精神，真實反映下層勞動者的苦難人生，揭示社會陰暗，引發大眾共鳴。在藝術表現上，則一絲不苟追求真實傳達現實生活情節。蔡楚生童年在海邊長大，熟悉漁民生活。拍攝間親率劇組演職人員三十多人到浙江石浦漁村租船體驗漁民生活達一月之久，切身體察漁民遭受各類壓迫。而《漁光曲》女主角出人意料啟用新秀王人美，她性格活潑樸實，有自然「野性」之美。表演全憑本色，毫無做作。當時各影片公司爭相包裝加盟影星，造成美女明星效應以建立影迷崇拜氛圍，而《漁光曲》演員選材上則另闢蹊徑，恰以自然本色而制勝。蔡楚生對《漁光曲》插曲極度重視，據說最初作曲者任光譜成〈漁村之歌〉一首，蔡楚生認為旋律太過華美與電影基調不符。其後任光參加劇組在漁村的體驗生活，終於譜寫出

佳作〈漁光曲〉。這首優美的插曲在影片中三度出現,據劇情的不同而發出三種不同的情感表達,時而柔美動聽,時而憂傷深沉,魅力無窮。當時發行的《漁光曲》十幾萬張唱片一搶而空。

這兩部幾乎同時放映的爆棚影片,在中國電影史上別有其特殊含義。影評家柯靈在其〈從鄭正秋到蔡楚生——中國電影的分水嶺〉一文開篇言:

> 二十世紀初葉(電影)已在中國誕生,但童年過得很長,直到三十年代,新人競秀,佳作如林,老一輩的電影藝術家開始顯示成熟,才使人刮目相看,由此形成中國電影史上一道分水嶺,劃分了兩個不同的時期。促成這種轉變的是當時沸騰的形勢,在這種形勢下水到渠成的左翼電影運動。

後文又講到:「鄭正秋的逝世表示結束了電影史的一章,而蔡楚生的崛起象徵另一章的開頭。」[10] 這段評語不失為中國影史的精準把握。兩代電影人的分野就發生在「左翼電影」蓬勃興起之時。而 1934 年間相距僅四個月出品的不朽佳作《姊妹花》與《漁光曲》,則正是兩代人傳承的標誌性事件。

2.阮玲玉與默片的終結

拍攝於 1934 年的《神女》與《新女性》,是左翼影片中最為優秀的默片創作,這兩部左翼影片作為中國默片藝術的最高境界而記錄在中國電影史中。而在討論這次兩部影片之前,有必要先回溯一下始自 1931 年中國電影的聲音革命。

有聲電影始發於美國。1926 年美國「華納影業公司」拍攝了用唱片來配唱的歌劇片《唐璜》,開啟有聲電影之踐履。1928 年推出了整片有聲電影《紐約之光》。在中國,剛進入 1930 年代就有幾家電影公司都在開發有聲片的拍攝。而張石川要使作為影界龍頭老大的「明星公司」成為中國首部有聲片的出品人。1930 年曾計劃把《啼笑因緣》拍成有聲片,因故未果。到 1931 年明星公司投鉅資拍攝了有聲電影《歌女紅牡丹》。張石川親自掛帥

執導，影星胡蝶領銜主演，見其重視程度。當時有聲電影有蠟盤配聲和片上配聲兩類，《紅牡丹》採用的是蠟盤配聲。蠟盤配聲是一種畫聲分離的原始方式。先拍出默片，然後演員再對著影片念台詞錄音，製成蠟盤。放映影片時同時留聲機同步放蠟盤的錄音，用銀幕後的喇叭播放出來。[11]《歌女紅牡丹》耗資十二萬，耗時六個月，完成了中國電影史的一次音響技術進程。1931年3月在上海「光陸大戲院」和「新光大戲院」公映，因其中國有聲影片之首，不僅上海，全國亦為之轟動。

自1931年3月，「大華」與「暨南」兩公司合股以「華光片上有聲公司」之名，租用日本「發聲映畫公司」的設備拍攝了片上發音影片《雨過天青》。同年10月天一公司租用美國設備並聘美國攝影師拍攝片上配音影片《歌場春色》在上海上映。當年「明星公司」派洪深赴美，購買電影設備並聘請四位美國技師，拍攝片上配聲影片《舊時京華》。1932年，「電通電影器材製造公司」成立，開發出「三友式」電影答錄機。1934年電通改建為「電通影片公司」專拍攝製作有聲影片。中國有聲電影的製作「經歷艱難歷程，克服重重困難，於一二年之內完成了由蠟盤配音到片上發音的試製工作。使中國的電影製作也在只晚於先進影業之國一兩年的時間內進入了完全有聲的時代。」[12]這一變革之年正是1934年。

從現代視角回望電影的發展歷程，有聲電影取代默片無疑是個必然的進步。當這個歷史轉折發生在中國電影史中時，就不得不要講到中國默片女王阮玲玉的故事。

阮玲玉（1910-1935）廣東香山人，出生在上海。十六歲進入「明星公司」開始電影演藝生涯。阮玲玉「瓊葩吐艷，朗朗照人」，卻被那個骯髒渾濁的社會吞噬了。阮玲玉表演藝術生涯只有九年，主演過二十九部電影，都是默片，是中國影壇公認的默片影后。1934年間，「聯華影片公司」推出兩部左翼默片，女主角都是由阮玲玉。一部是1934年7月公映，吳永剛編導的《神女》；另一部是1934年12月公映，蔡楚生導演的《新女性》。

默片影后阮玲玉（1910－1935）

（1）《神女》：女神的驚鴻一瞬

　　《神女》是吳永剛二十七歲時編導的處女之作。吳永剛十八歲便開始做電影美工，輾轉「百合」、「天一」、「聯華」各公司，常看到一些末流女演員為了生計而不得不出賣身體維持生活，深深同情，由此創作了這部作品。吳永剛後來說，他這部影片是把妓女作為整體性社會問題和「社會、經濟系統的疾病」來展現的。[13] 由此看出其借助電影藝術而進行較深層面剖析社會的創作意圖。

　　《神女》的故事情節並不複雜。講的是在 1930 年代的上海，夜幕垂降，一個身著旗袍的女人徜徉霓虹燈下，警惕地躲避著員警和流氓。這是一個為養活兒子淪為暗娼的下層女子。後來女人被流氓霸佔而無力掙脫。兒子到了入學的年齡，女人送兒子上學。不久其妓女身分在學校暴露，眾家長聯合向校方抗議，要求驅逐妓女之子以端校風。老校長通過家訪得知實情，出於同情決定說服家長讓孩子繼續在學校讀書。而學校董事會仍決定將孩子開除，校長力爭不過被迫辭職。女人決定拿私藏積蓄轉走他鄉，

繼續供兒子求學。不想錢已被流氓偷去賭光。陷於絕望的女人追至賭場，失手殺了流氓而入獄。老校長得知來到監獄看望，決定收養女人的兒子並供他上學。在暗無天日的牢房中女人默默為兒子禱念。

《神女》劇照

　　《神女》公認為無聲影壇最奇異的收穫，其精彩來自女主角阮玲玉的表演。1932 年以來阮玲玉在聯華公司時曾出演《野草閑花》、《戀愛於義務》、《桃花泣血記》和《三個摩登女性》等片，登上聯華公司第一花旦的寶座，已有默片女王之美譽。1934 年 4 月電影雜誌《電聲》發起的中國明星選舉，阮玲玉於影界眾佳麗中榮膺最佳女明星之選。

（2）《新女性》：默片女王的謝世

　　《神女》映出五個月之後，蔡楚生導演的默片《新女性》公映，又見阮玲玉的表演功力。影片中女主角韋明的原型是當紅女演員、作家艾霞。艾霞十六歲便由北平來到上海參加「南國社」，後來進入明星公司出演多部影片。艾霞多才，且文筆出色，而其陽光般的精神與其所處社會極相抵觸。1934 年 2 月在經歷了工作與情感屢受挫折之後，艾霞「彷徨苦悶，矛盾徘徊，

陷入不可解脫的感情的情網,抑鬱中憤而自殺」。《新女性》劇本由孫師毅據艾霞事蹟編撰,阮玲玉、鄭君里、吳茵和王默秋等主演。影片由 1934 年末開機,1935 年初殺青。蔡楚生說:「我們用極大的同情來刻劃韋明時,也注意到表現知識婦女的兩面性。她有善良正直、嚮往光明的一面,同時她又因走慣了自己的道路,而有矛盾和軟弱的另一面。」[14]

如果說《神女》與阮玲玉家世有相似之處,而《新女性》則與阮玲玉的人生履歷驚人類似。講的是受過高等教育的新式女子韋明,婚姻破裂,帶著女兒獨立生活。韋明在小學作音樂教師,校董王博士百般勾引,令韋明心生厭煩。韋明心儀某出版公司編輯余海儔,礙於自身經歷不能向海儔表白。校董王博士為報復將韋明辭退,而後又於韋明窘迫之際送鑽戒以相誘,被韋明嚴辭拒絕。後來,韋明女兒患嚴重肺炎,為了救治女兒,無奈之下只得聽從房東安排委屈賣身,沒料到嫖客竟是王博士。韋明搧了王博士耳光羞憤而去。然女兒終因不及醫治而亡。韋明於絕望中選擇服毒自殺。余海儔等聞訊送韋明去醫院搶救,韋明醒來稍有意識後發出「醫生請救救我,我要活,我要報復!」的吶喊。但是毒已附體,韋明最終滿含怨憤離開了這個世界。

影界評論兩部影片與阮玲玉的家世、經歷相同,兩位主人公與阮玲玉人生有同樣遭遇,故而阮玲玉的表演某種程度上是自己生活積累的直接引用,這樣的演藝無人可以企及。數月之後,1935 年 3 月 8 日,阮玲玉困於婚姻糾紛和輿論壓力而選擇了與《新女性》主角韋明相同的自殺方式,告別了人世。

對於阮玲玉的自殺影評界普遍認為,除去婚姻生活的夢魘外另有其深層原因,就是她的演藝生涯遇到了無法克服的瓶頸。1935 年前後,中國電影面臨一個重大轉折,這就是以有聲取代無聲。此時上海各大電影公司也開始培養能歌善舞的演員,會講流暢國語成為基本技能。阮玲玉敏感地察覺到了危機。1935 年初阮玲玉好友影星胡蝶應邀參加莫斯科電影節,行前特意拜訪阮玲玉。兩位閨蜜是同鄉,同為影界明星,不乏有趣的共同話題,聊得非常高興。聽說胡蝶要出訪歐洲,阮玲玉感慨說:「能有機會出去走走,開拓眼界總是好的。不知我此生是否有此機緣。」

說著便觸動了心事，紅了眼圈。胡蝶趕忙勸慰。[15] 胡蝶等電影人一行的歐洲出訪所帶的影片就包括有聲片《姊妹花》，胡蝶在這部影片的成功表演預示她在有聲片表演的巨大前景。有影評者認為阮玲玉此時所表現出的抑鬱情緒出自生活的挫折之外也有對事業前景的憂慮。此時有聲影片已成必然趨勢，聯華公司很快也會放棄默片。而阮玲玉不會說國語，嗓音也不好聽，前景堪憂。而令胡蝶絕然想不到的是，僅十數日之後阮玲玉就自殺了。

　　阮玲玉之死引發巨大社會震動，三十多萬電影觀眾自發為她送葬，五位影迷因她的逝去而自殺。魯迅為之撰文論「人言可畏」，曹禺以阮玲玉自殺事寫出話劇《日出》。而在中國電影史中阮玲玉的去世還另有一層意義。就如當代電影導演關錦鵬所說，阮玲玉代表了中國電影的一個黃金歲月，在上海老電影的歷史中，阮玲玉的名字某種意義上就是無聲電影的同義語。影評人的共識：默片女王阮玲玉離去了，中國無聲影片時代便終結了。1935 年，在中國默片徹底被有聲電影所取代。

四　1936-1937：左翼電影華麗落幕

　　1936-1937 年，中國處在全面抗戰爆發的前夕，左翼電影人的創作始終處在政府電影檢查政策的限制壓抑之下。沈西苓導演當時曾談到電影《十字街頭》拍攝遇到的資金和設施不足等重重困難時別有一番沉痛表述：「但是比這個（資金、設備短缺）還要感到沉痛的，便是我們握不到創作的自由權。在租界上，我們不能說一句收復失地；我們也不能掛一張東西地圖……」[16] 此形勢下左翼電影不得不探索一種曲線表達方式，而《十字街頭》和《馬路天使》兩部左翼經典赫然問世。兩部電影均由明星公司推出，《十字街頭》由沈西苓導演，白楊和趙丹主演，1937 年 4 月公映；《馬路天使》由袁牧之執導，周璇和趙丹主演，1937 年 7 月公映。這兩部電影就像兩則充滿隱喻的當代社會寓言故事，於美麗之下揭示殘酷，輕鬆詼諧之中流露傷痛。不愧為中國左翼電影在電影藝術表現上的兩部登峰造極的作品。

1 · 陋室裡的「摩登」：《十字街頭》

電影《十字街頭》是一部喜劇，而表現的是一個頹敗、氣數無多的社會現實面貌。《十字街頭》的創作，取材自編導沈西苓的真實生活。當時沈西苓周圍總是有一群東北南下來的和學校出來的青年人，「他們身邊沒有一塊錢，他們都嘗著失業的滋味，他們談著國事，家鄉的事，以及也談論到女人，職業……他們的確是有的失學、失業，乾談著女人而沒有對象……我默默地聽著，感到他們嬉笑中的苦悶。」國事日急，青年人會彷徨、會憤慨、甚至會做出極端的事。於是沈西苓便有了表現這群青年人狀態的衝動，「嘗試要把這群人遇到的問題聯繫起來，歸納成一個整個社會的問題。」但是太直白的表現未免會枯冗單調，必須先攢出一個有趣味的戲劇性故事核兒。在友人的啟發下，沈西苓終於找到了這個「核兒」：一對青年男女住隔壁，彼此沒見過面互相惡作劇，在外面見到又相愛慕，最後誤會揭穿而前嫌盡除，皆大歡喜。[17] 劇本撰出，沈西苓選趙丹、白楊擔任男女主角，呂班、吳茵和英茵等人為陪襯。故事有了，角色亦得人之選，終醞出佳釀。

故事講的是在 1936 年的上海，四位年輕氣盛的大學學友老趙、阿唐、劉大個和小徐完成學業，走出校門。時逢外患內亂，國無寧日，畢業即失業。北方人劉大個憂患憤懣，日思回家鄉參加抗戰，小徐則抑鬱成心病，總想放棄生活。而老趙和阿唐則屬於樂天性格，儘管生計無著、朝不保夕，則仍嬉笑怒罵、遊戲人生。後來老趙找到報館校對工作，不辭辛勞上夜班晝伏夜出，還兼做記者為報社撰寫社會時評。一日老趙在電車上邂逅一位美麗少女，紗廠技術員楊芝英。二人眉目傳情，心有所動。豈不知其實兩人就是隔壁鄰居，房間中間只隔一層木板隔段。二人一個白班一個夜班陰差陽錯不得在住所相見，鬧出許多令人啼笑皆非之誤會。國難日迫，劉大個終踏上北上抗戰征程，小徐抑鬱自殺，老趙和阿唐再遭失業，楊芝英也因紗廠倒閉而沒了工作。在閨蜜姚大姐的撮合下，有情人終得相見，兩室間的隔板被悲喜交加的老趙一腳踹開，把心愛的人攬入懷中。風雨飄搖的亂世之中幾位

年輕人終於堅定了信念，昂首挺胸，踏上新的生活之路。

　　編導沈西苓綽號「影怪」，現在的稱呼為「鬼才」。友人評價他：「生活裡保留著成年人所極其缺乏的天真，在無須拘束的場合，他常常一高興就蹦跳起來，習慣地模仿米老鼠的跳舞，這瞬間恰如電光的一閃，在生命深處找出了潛藏的童心。」可貴的是沈西苓拍片時也是這樣。《十字街頭》片場上沈導常信馬由韁任趙丹和呂班恣意發揮，就是不關機任你即興發揮玩到底。[18] 這種「怪」招兒直到二十一世紀初在「第六代」導演的實驗創作中才又再現。拍攝雖然放得開，故事整體的架構實則縝密，人物角色的設定與故事情節走向有高度的契合度。尤其沈西苓在《十字街頭》中鏡頭的表達與蒙太奇的運用，在當時的條件下真就到了爐火純青的地步。

《十字街頭》宣傳海報

　　《十字街頭》其以輕喜劇的形式展現社會的陰暗冷酷的一面，贏得了廣大知識分子和市民的喜愛。這一代朝氣蓬勃、情感充沛的新式知識青年人在殘酷社會現實面前內心深處充滿苦悶與彷徨，這在當時上海智識階層中具有相當普遍的意義。同時，影片也隱喻出其寓意：苦悶、彷徨和生存掙扎其實於事無補，那個

時代需要的是團結一致，投入反帝反封建的反抗洪流才是國家民族的唯一出路。這就使作品突顯出一種追求社會革命的思想流向。

2‧市井愛情故事：《馬路天使》

電影《馬路天使》是集體共同釀制的結果。據主演趙丹回憶：

> 當時上海聖母院路有家小酒館，叫做「西哈諾」的糕餅店。有一個時期，袁牧之、鄭君里、聶耳、魏鶴齡和我幾個朋友差不多每晚必去，一杯五加皮，一盤炒年糕，話匣子打開了，無所不談……在這家酒館裡，我們見到形形色色的人，有賣苦力的、清道夫、啞嗓子的報販、歌女、三等妓女等，總之是一些所謂「下等人」。久而久之就產生了表現他們的欲望……加之我們五六個人常在一起，被一些黃色小報記者稱之為「五個把兄弟」，於是想，乾脆把要表現的人物處理成把兄弟。後來由袁牧之執筆成稿，大家再議論、補充、修改。這樣，就產生了《馬路天使》。[19]

這是左翼電影精英通過對上海底層社會截面的直接觀察而攢出的劇本，作品揭示出一種觸動人心的社會的和人性的真實感。

《馬路天使》劇照

　　故事講的是 1930 年代，小雲和小紅一對姐妹從北方逃亡流落到上海，被一對人渣夫婦「收養」。姐妹倆被迫去為他們賺錢，小雲淪為娼妓，小紅則每日在茶樓賣唱。她家對面住著吹鼓手小陳、報販子老王、理髮師和小販子等五個把兄弟。對窗而居日久，天真無邪的小紅與性情樂觀詼諧的小陳兩情相悅，常以琴歌對窗傳情。而姐姐小雲也暗戀小陳，但因她的妓女營生為小陳所不屑，痛苦不堪。一日小紅於茶樓賣唱時被地痞古成龍看上，欲強行霸佔。小陳和弟兄們帶小紅出走逃亡。小陳小紅遂結為夫妻。其「養父」找到了小陳等住處，帶著打手前來抓小紅，小雲為救妹妹被「養父」手刃。小陳老王等人無錢請醫救助，只能眼睜睜看著小雲死去……《馬路天使》真實地講述了生活在都市最底層人群悲歡離合的故事，具有深切的人文情懷色彩。主演趙丹多年後評曰：《馬路天使》描寫了城市貧民階層中那種「涸轍之鮒，相濡以沫」的可貴感情，描寫了他們之間同甘苦共患難、勇於自我犧牲的高尚品德。這就給影片帶來了積極的社會意義。[20] 同時在電影嚴厲管控下，《馬路天使》以巧妙的政治隱喻，不露痕跡地宣傳抗戰救亡。其中有這樣的經典的橋段：報販老王喜歡在糊壁報紙上尋找各種消息。一日大家想不起怎麼寫「難」字，於是老王從糊壁報紙上找到一則「國難當頭，匹夫有責」的標題，從中摳出了「難」字。於是小陳立馬告訴大家：「難」字的一半既不是上海的「海」字一半，也不是天津的「津」字一半，而是「漢口」的「漢」字的一半。看到這裡，相信所有觀影人都明白其中含義：1937 年中國都亡了一半了！

　　《馬路天使》中飾演小紅的女演員周璇，第一次擔任女主角便以其自然本色之表演轟動影壇，片中她主唱的插曲〈天涯歌女〉和〈四季歌〉更是風行如潮。這兩首歌也成為中國電影歌曲的經典之作。周璇（1920-1957）寧波籍，身世飄零。六歲時被上海周姓人家收養，名周小紅。周璇自幼愛唱歌，音色甜美，無師自通。偶被黎錦暉創辦的「明月歌舞社」琴師章錦文發現，十三歲入社學習歌舞。當時「明月歌舞社」稱明星搖籃，藏龍臥虎。女星有王人美、黎莉莉、白虹等人，也有聶耳、黎錦光這樣的青年作曲家。周璇入社後刻苦學習，並開始以周璇藝名登

台演唱，名聲漸起。也常在上海各廣播電台播唱歌曲，上海「百代」、「勝利」唱片公司將周璇的歌曲如〈五月的風〉、〈叮嚀〉灌制唱片。媒體對周璇的歌聲評為「如金笛鳴，沁入人心」，而獲「金嗓子」之稱。自 1935 年，周璇應「藝華影業公司」之聘參加多部影片的演出，1937 年周璇主演《馬路天使》一舉轟動，爆紅影壇歌壇。1946 年以來，周璇奔波滬港之間出演多部影片，而其演唱的〈何日君再來〉、〈花樣的年華〉和〈夜上海〉等歌曲迷醉了幾代中國影、歌迷。周璇性格純樸如玉，而與所處的動盪之社會格格不入；其事業輝煌，身世和情感生活卻坎坷。1950年，在香港拍片的周璇返回上海。第二年在拍攝電影《和平鴿》時分裂病症突然復發，此後數年一直在醫院治療。不幸於 1957年 9 月患急性腦炎英年早逝，年僅三十七歲。

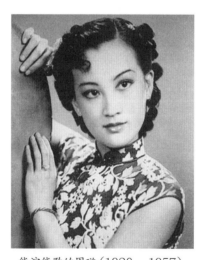

能演能歌的周璇（1920 － 1957）

　　周璇的悲劇命運源自少兒時代注入性格的悲觀抑鬱，無論事業做得如何輝煌她始終沒有安全感。藝海沉浮，她心中最值得珍視的只有對初期時表演藝術境界中的那種純真陶醉。抗戰後，在一次聚會中談到出演過的電影時，周璇無限感慨地說：「沒有一部是我喜歡的……我這一生中只有一部《馬路天使》。」[21] 1995年，在紀念電影誕生 100 周年中國頒發電影「世紀獎」慶典上，

《馬路天使》被列為二十世紀中國十部經典之一。周璇與阮玲玉、胡蝶並列評選為中國最佳女演員。

電影《馬路天使》與《十字街頭》兩片公認為中國早期社會問題片的集大成者，稱得上是中國左翼電影的壓軸之作。隨著1937年全面抗戰開始，激情澎湃、內涵豐富的左翼電影終於完成其光榮歷史使命，中國電影進入「抗戰電影」創作時期。

第三節　「軟硬之爭」與「國防電影」

一　「軟硬」之爭（1933-1935）

1·「軟硬之爭」之緣由

「軟硬之爭」指發生在 1933-1935 年間的電影界內的一場有關創作方向的爭論，起因是針對左翼電影創作潮流的批評。1933 年 3 月，「新感覺派」作家劉吶鷗、黃嘉謨在上海創辦《現代電影》雜誌，開始發表一系列文章，批評左翼電影。1932 年12 月黃嘉謨就曾著文〈硬性影片與軟性影片〉，提出電影創作的「軟硬」概念，指出左翼電影的創作太著意於主題和內容上的宣傳說教，為突出「主義」而忽視電影的藝術表現力。而電影創作應該是「軟性」的，電影應該是「給眼睛吃的冰激凌，給心靈坐的沙發。」反對把電影當做宣傳的工具。[22]

軟性電影人代表人物是劉吶鷗、穆時英、黃嘉謨等人。劉吶鷗（1905-1940）台灣台南人，在日本長大。畢業於東京「青山學院」，後回國在「震旦大學」修法文。穆時英（1912-1940）浙江慈溪人，上海「光華大學」西洋文學系畢業。劉吶鷗和穆時英同是海派「新感覺派小說」代表作家。中國「新感覺派」主要受當時日本新感覺派小說家川端康成和橫光利一等人的影響。內容多是大上海都市生活敘事，創作上追求唯美的色彩，注重感官感覺的表現和心理描述。劉吶鷗「新感覺」代表作品有小說集《都市風景線》、《遊戲》和《風景》等。穆時英「新感覺」代表作有《公墓》和《白金的女體雕像》等，稱「中國新感覺派小說聖手」。

黃嘉謨（1916-2004），福建晉江人。影劇編劇人。「中央大學」政治系畢業，曾有美國現代小說翻譯集《別的一個妻子》出版。1930 年代曾在上海「聖約翰大學」任教。全面抗戰爆發後，劉吶鷗出任汪偽《文彙報》社長之職，穆時英出任汪偽政府主持的《國民新聞》社長，1940 年間二人先後被國民黨軍統處決。

　　「軟硬之爭」硬方代表人物為夏衍、王塵無、魯思、唐納和舒湮等左翼電影人。論爭從 1933 年到 1935 年，其核心內容圍繞電影的功能和價值問題展開，涉及面極為寬廣。1933 年末「藝華」搗毀事件發生，到 1934 年末國民政府加強對電影的控制，一些左翼電影人撤出電影界，左翼硬性電影人在創作和影評上呈現低潮趨勢。1936 年劉吶鷗、穆時英、黃嘉謨等軟性電影人紛紛受聘於各大電影公司，開始主持軟性電影的創作。黃嘉謨進入「藝華公司」擔任編劇，編寫電影劇本《化身姑娘》、《喜臨門》和《滿園春色》等。劉吶鷗則任「明星公司」編劇，擔任電影《永遠的微笑》的編劇。並參加《民族兒女》、《初戀》和《密電碼》等影片的拍攝工作。

2・「軟性電影」的代表作

　　軟性電影的集中創作時間從 1936 開始，自 1935 年下半年在政府嚴厲管控下各大電影公司開始創作轉向，軟性電影人紛紛進入各公司開始進行取代左翼電影的創作活動。一直到 1937 年全面抗戰，一批軟性電影相繼問世。在內憂外患的短暫時段內，呈現出電影創作的一個特殊的局面。

（1）遊戲人世：《化身姑娘》

　　《化身姑娘》是「藝華公司」1936 年出品的一部具有代表性的軟性電影。黃嘉謨編劇，方沛霖執導。袁美雲、王引、韓蘭根、許曼麗、周璇等主演。這是黃嘉謨醞釀已久的一個都市愛情題材故事，由女扮男裝引起的一系列令人啼笑皆非的喜劇。影片於當年 6 月完成公映，作為軟性電影的經典，公眾給予許多的期待。當時有報導特以〈《化身姑娘》攝製的原料——眼睛冰琪淋之成分分析〉軟性影片特點做標題，做博取公眾矚目之宣傳。

稱：「《化身姑娘》這一杯冰琪淋是由『藝華』老店製成，給一般電影觀眾做成眼睛的食料。」而後計開十二款成分（配之以圖），如黃嘉謨的「腦汁」、方沛霖的「嘴」、袁美雲的髮、周璇的嘴唇以及趙曼娜的腿等等。並誘言：「觀眾眼睛吃後，包可飄飄然如羽化之登仙。」[23]

《化身姑娘》故事講的是居住上海的富商張菊翁的十八歲孫子張莉英從新加坡前來探望祖父，思念愛孫十八載終得如願面見。但菊翁有所不知的是莉英其實是個女孩。其父張元倫夫婦當年得一女，知其父盼孫心切故謊稱得子，一瞞就是十八年。如今沒辦法也只得讓莉英剪短髮著男裝來見祖父。莉英到了上海瞞過了祖父卻贏得周圍不少女孩的愛慕，而莉英心儀的男生是俊美少年林松坡，無法表白，心中鬱悶。時有新加坡友人來上海拜訪，莉英便又得換成女子裝扮，逢當此時卻又引起身邊不少男生的追求，也包括了不辨真相的松坡。於是在莉英此男女轉換中引出許多陰差陽錯的喜鬧劇。一次莉英患病終於被發現原是女兒身，祖父驚厥病倒。正當一家人不知所措之際，張元倫夫婦在新加坡喜得一子，消息傳來菊翁老人聞訊康復。老人盼孫心切，要求莉英回新加坡把弟弟接到上海以圓其天倫之願。菊翁有侄名張昭煥，久覬覦老人家業。昭煥買通土匪在輪船抵達上海時將菊翁的孫子調包換成了女孩。孩子接到家菊翁一見還是女孩，以為又是兒子故技重施，心中震怒。立即派昭煥赴新加坡接管元倫執掌的家族生意，並立召元倫回上海。莉英從張昭煥之子口中得了知調包陰謀真相，便扮男裝帶人找到孩子藏匿之地青州，設計奪回孩子，並協助警方將綁架孩子的土匪抓獲歸案。菊翁祖孫終喜圓天倫之緣，皆大歡喜。

雌雄調包之撲朔迷離的情節，本身就帶有極大的趣味性。導演方沛霖談創作意圖時說：

> 人生是幾方面的，社會是多角的，每一部電影又是表演著人生社會片段，可是在外辱日迫，內患方興，資金不足，人才缺乏，機械不完備，市場又有限的六神不寧的中國電影，要找個不同凡響的作品，尤其這『新

鮮』兩字，的確並不是一件容易的事……我相信整千萬
的國產電影觀眾還都在等待著，期望有部比較新鮮的電
影出現哩！[24]

　　無論是電影界或是觀眾都需要「新鮮」的電影，方沛霖導演
就是要用「新鮮」做電影業重新活躍的切口。題材新鮮脫穎，演
員人選亦得人。尤其是女主角袁美雲之選，更增加了迷人魅力。
影片拍攝時編劇黃嘉謨到片場觀看進程，第一眼看到化裝後的袁
美雲便驚呆了：

　　　　當袁美雲剪髮易裝之後，第一次在水銀燈下出現
　　時，一個婉好的少女竟然變成一個美少年，使我看見之
　　後幾乎興奮得要狂叫起來，因為這個「她」，也許應該
　　說是「他」，正是我幾年來腦海中憧憬的劇中人物，居
　　然會出現在我的面前，誰能禁我高興地狂叫起來。[25]

袁美雲的表演一改其小家碧玉的狹窄形象，演技大幅度突破，面
貌一新，爆紅影壇。

在《化身姑娘》女扮男裝的袁美雲

　　《化身姑娘》作為軟性電影之經典而公映，反響熱烈。影片於 6 月拍成公映，不想「觀眾巨量」。於是又在 1937 年上半年接連拍出第二三四集，不幸趕上「八・一三」事變，一直到 1939 年才完成公映。[26]

(2) 悲情時態：《永遠的微笑》

　　電影《永遠的微笑》由明星公司 1937 年出品，劉吶鷗編劇，吳村執導，董克毅攝影。胡蝶、龔稼農、龔秋霞、王獻齋和舒繡文主演。是一部軟性電影的經典，也稱得上是一部表現人間悲情、社會悲劇的文藝鉅獻。

　　影片之製作為明星公司極度重視，是一部志在必得的文藝經典。為確保成功，吳村導演開拍之前還特地到南京秦淮河做了一個多星期考察，觀察那些歌娘的生活與狀態。[27] 而且，從影片插曲〈麗人〉的錄製工作也可以看到其精益求精的製作態度。為錄製胡蝶的一組歌唱場面，高酬金聘請當時上海最負盛名的西人「麗都」樂隊。練習磨合數遍之後始錄製。錄製過程盡善盡美，所有人為之陶醉。而拍攝完成之後，導演吳村和主演胡蝶都要求再拍攝一遍，以便與兩者中擇其優者。[28] 其製作之精良略見一斑。《永遠的微笑》精心攝製四個多月，順利殺青。

　　影片中的故事發生在南京秦淮河畔，是歌女與青年法官的淒艷愛情。一天歌女盧玉華等人乘馬車郊遊，疾行中車輪突然脫落，青年馬車夫何啟榮急智救下玉華，此事情發生後玉華與啟榮互生愛意。玉華要為啟榮出資助他入大學深造。時玉華寄居在叔父也是其經紀人羅匡家中，家庭成員關係複雜。羅府中羅匡前妻之子羅少梅與羅匡的養女雪芳暗中相戀。叔父羅匡的現任妻子名新珠，從前做過歌女，仍與其舊日崇拜者王伯生暗中來往。玉華身為歌女，有崇拜者當鋪老闆程照對玉華有野心，而羅匡想討好程照，暗中慫恿，令玉華十分反感。而後新珠欲與王伯生私奔，謊稱母病向玉華借錢探母，玉華遂將資助啟榮的學費錢借給新珠，狗男女捲款而走。而少梅和雪芳二人偷竊了玉華的存款，亦私奔而去。而此時啟榮在蘇州的學業有成，考取司法資格成為檢察官，需要償還一筆求學花費的債務，求助於玉華。玉華遭兩次

偷騙，手中斷無餘資，無奈之下找到當鋪老闆程照借錢，遭其侮辱，失手用剪刀將其刺殺。而後從當鋪盜得錢財直奔蘇州找啟榮，途中被警方逮捕。而這邊啟榮才調回南京任職檢察官，卻驚聞玉華殺人獲罪之事。啟榮找到監獄，鐵窗中玉華坦蕩地對啟榮說：「我幫你，因知你有責任擔當。今我罪孽在身，切不要為我而枉法。」開庭之日，檢察官何啟榮當庭宣布了對心愛女人的死刑判決。而事先服毒的玉華突然倒地，啟榮衝到被告席抱住玉華失聲痛哭。玉華對他微笑，要求他也微笑，啟榮忍住悲慟對心愛人含淚微笑。她帶著聖潔的笑容接受了啟榮的宣判，欣然瞑目而去……

　　1937 年春《永遠的微笑》在上海「新中央大戲院」、「中央大戲院」、「新光大戲院」同時放映，觀眾湧動，佳評如潮，轟極一時。創「明星」二十五年票房佳績。

　　從 1936 年初到 1937 年全面抗戰爆發，據統計軟性電影人共拍攝十九部影片。大體上都是富觀賞性的類型影片。[29]

二　「國防」與電影（1936-1937）

1・「國防電影」運動的興起

　　1935 年，日寇破壞「塘沽協定」，悍然發動一系列侵略中國華北地區的「華北事變」。中國文化文藝界提出「國防文學」、「國防詩歌」和「國防戲劇」等具有綱領性指導作用的文藝創作口號，全面動員中國文藝界一切力量救亡。12 月 27 日，歐陽予倩、蔡楚生、周劍雲、孫瑜、李萍倩、孫師毅等人發起成立「上海電影界救國會」，呼籲電影界衝破管控，發起抗日救亡創作高潮。1936 年 5 月「國防電影」口號提出，明確主張全國電影人在民族存亡的緊急關頭必須以電影為武器，為抗戰救國服務。國防電影其創作宗旨就是抗日救國，作為一個文藝運動其目的歸根結底只有一個：打倒日本帝國主義。

　　有關「國防電影」概念的討論，在當時就已經開展。國防電影的創作發生在 1936 年 5 月至 1937 年 7 月全面抗戰之間。在這一時間段內，怎樣的電影創作屬於國防電影，當時和後來的

有關討論並未取得一致的見解。「有人認為，只有直接描寫抗敵鬥爭的才是國防電影；有人則認為，只要是反映現實的，就是廣義的國防電影。」[30]「國防電影」與「國防文學」一樣，屬於口號性的概念。顧名思義，內容上一定是直接表現抗戰救亡主題的創作。但是，直接描寫抗日救亡題材影片並非自 1936 年 5 月才開始的，從「九・一八」、「一二・八」事變後就有抗日題材影片創作，如「藝華」的《中國海怒潮》（1933）、「聯華」的《大路》（1934）、「電通」的《風雲兒女》（1935）等抗戰主題鮮明的影片，難道不算國防電影？關於「國防電影」的概念，比較合理的理解可包含為兩層涵義：首先是狹義上的概念，是指 1936-1937 年間掀起的抗戰救亡高潮激發而起的，直接明確地描寫抗日鬥爭、矛頭直指日寇和漢奸的電影創作。其次是指廣義上的概念，凡左翼電影創作中的直接描寫抗戰影片，都可稱為「國防電影」。直接描寫抗戰影片一直就是左翼電影的一個組成部分。表現反抗日寇侵略題材電影創作並非 1936 年 5 月才開始，是 1933 年以來，由左翼電影中的抗戰題材創作繼承、發展而來。

1936 年 5 月至 1937 年 7 月 7 日走向全面抗戰爆發一年多的時間內，國防電影創作計有十幾部影片，有影響的有：明星公司拍攝的《生死同心》（陽翰笙編劇、應雲衛執導）、《夜奔》（陽翰笙編劇、程步高導演）；聯華公司拍攝的《狼山喋血記》（沈浮、費穆編導）、《迷途的羔羊》（蔡楚生編導）、《王老五》（蔡楚生編導）和《聯華交響曲》（蔡楚生編劇、司徒慧敏執導）；新華公司拍攝的《壯志凌雲》（吳永剛編導）、《青年進行曲》（田漢編劇、史東山執導）等等。

2・國防電影的經典

（1）生存寓言故事：《狼山喋血記》

電影《狼山喋血記》公認為國防電影開山之作。影片由「聯華公司」出品，沈浮與費穆編劇，費穆執導，黎莉莉、張翼等主演。1936 年 11 月 20 日在上海「卡爾登大戲院」和「新光大戲院」同天上映，在影劇界、文藝界和評論界引發起熱烈共鳴。當月末

上海影劇界召開關於《狼山喋血記》的座談會，費穆出席會議，對攝製經過做了詳細的介紹。上海各報紙同時刊載影劇評人、報人柯靈、塵無、凌鶴等數十人聯名的推薦文章，稱：

> 費穆先生的《狼山喋血記》在中國的電影史上開始了一個新紀元。宣傳已久的「國防電影」在這張有力的電影中鞏固確立了……《狼山喋血記》是一個偉大的寓言，它把最深刻是生存真理包含在一個既簡單的鄉下人打狼的故事中。它鼓舞著人們抗爭，更鼓舞著團結，然後才能取得勝利。[31]

費穆（1906－1951）

　　《狼山喋血記》劇本的原創出自沈浮與費穆的討論，二人先構思出一個山村民打狼的故事，沈浮執筆完成了初稿，而後由費穆編成電影劇本。故事講的是，某北方山村長年鬧狼患，一入夜狼嚎起伏回蕩令人膽寒。而且狼群白天都敢肆虐，村中牲畜和村民性命都難保。對此村中傳統說法是，狼歸土地老爺管，打殺不盡。你不打狼就不會來吃你，你若打狼就愈打愈多。打死一隻就來兩隻，打死兩隻就來一群。若被狼所食也是命中注定，認倒楣而已。唯一的辦法是躲著供著它。村中獵戶老張有殺狼之心而勢孤立單，難成滅除狼患之事。同村漁戶家有小玉姑娘，兒時其四

歲的哥哥被狼所擄食，母親心慟而死。故小玉恨狼之入骨，罵村
中獵戶都是飯桶。後來狼禍益重，小玉爹被群狼所殺。在老張和
小玉的號召下，村民終於明白，豺狼來犯躲與忍不是辦法，唯有
拿起槍團結起來，有計劃有算計地與群狼鬥爭才是生存之道。於
是大家拿起武器，衝上狼山投入殺狼戰鬥⋯⋯

電影《狼山喋血記》宣傳海報

　　《狼山喋血記》為國防電影的開山之作，其抗日救國主題鮮
明不言而喻。《新華畫報》在影片公映後刊文向公眾推介《狼山
喋血記》就觀眾不同反應做宣傳性的聲明：「《狼山喋血記》的
出演，給每個進步的電影觀眾以一種興奮的情緒，同時也給不
少的落後觀眾以失望。」因為這不是一部滿足於獵奇心理的英雄
打狼救美的好萊塢式驚險影片。「《狼山喋血記》告訴我們在狼
患日亟的今天，只有共同起來聯合抵抗狼的侵害，我們才能夠生
存！」[32]
　　事實上，費穆本人對影片要達到的效果遠不夠滿意。費穆
在《狼》片發佈座談會上談到拍攝過程中的困難時講到：攝製中
最大的困難有二，首先是真狼沒處去找，拍攝打狼的戲卻沒有真
狼的出鏡，對導演來說無疑既是冒險的事、也是「是一件最苦的
事」。第二是時間太倉促。一些計劃中的情節都未能實現，比如

燒狼的森林大火，片尾雄壯的吶喊聲等都沒做出來。而且因為配音效果的問題有幾場戲不得不忍痛剪掉。關於影片的寓言風格，費穆講：有人說影片別有象徵，「但那決然是別有會心。在我的初意，卻企圖寫實，因為獵人打狼原本尋常。雖然受了技術上的限制，不能全用寫實的手法將其演繹出。」[33] 由於條件和技術的制約以及檔期的限制，費穆為確保內容與形式、寫實與象徵的一致，做了極大的努力。而影片使多少人為之感動鼓舞的寓言性效果的神來之筆，其實是費穆的意外收穫。

(2) 青春熱血之路：《青年進行曲》

《青年進行曲》是國防影片另一部力作。由「新華影業公司」出品，田漢編劇，史東山導演。胡萍、施超、顧而已和童月娟等主演。1937 年 3 月開機，歷時四個月完成，於 7 月 10 日在上海「金城大戲院」上映。電影故事直接以華北危亡在即為背景，其抗擊日寇、打倒漢奸的抗戰救亡主題明確。

故事發生在中國華北，大學生沈元中在調查奸商漢奸行為時被特務殺害，激起同學們的憤慨。沈元中的好友富家子弟王伯麟儒雅而有正氣，在元中的追悼會上他見到了元中曾介紹給他的進步女子金弟。金弟在伯麟父親的紗廠做工，伯麟對此毫無介意，喜歡上了美麗與熱情的金弟。當時日寇南侵華北吃緊，王伯麟之父王文齋大批套購糧食，囤積居奇，欲乘亂投機牟暴利以挽救其瀕臨倒閉的紗廠生意。而前線緊迫，如此投機必致民心擾亂，後方崩潰，進步人士視為漢奸行徑。對此伯麟對父親百般勸導，王文齋表面上有所收斂。後來王文齋得知兒子伯麟與本廠女工相愛，便從中作梗。將伯麟派往上海出差，乘時將金弟開除並逐出工廠宿舍。金弟遭此精神打擊一病不起，待伯麟從上海回到金弟身邊時，身心絕望的金弟終撒手人寰。悲慟欲絕的伯麟回到家中，卻發現父親正與舅公合謀將囤積的糧食賣給南侵的日軍，悲憤至極的伯麟砸了電話制止。王文齋拍案大怒，派舅公親自前往經辦。伯麟抄槍擊斃了舅公，昂然出走。伯麟與進步同學們匯合參加抗日軍隊，投身於抗戰救亡的時代洪流中。

《青年進行曲》宣傳海報

　　影片放映正在「七‧七」事變爆發的三天之後，字幕上首次出現田漢真名而非使用筆名，以昭示電影人的無畏決心。有影評述：在《青年進行曲》放映時，「觀影間，觀眾不斷拍掌，足見中國人心未死。」見其當時對民眾抗日熱情激勵的效果。《青年進行曲》的拍攝雖時間和條件也緊迫艱苦，但在國防電影中稱得上出眾作品，而其優秀非徒有慷慨激昂情緒之渲染，同時在編構上亦嚴謹細膩，突出了電影本身的特有藝術效果。當時觀影評議稱：《青年進行曲》故事豐滿，敘事有條理。「以最有趣味的手段提供最嚴肅的題材。」「雖然『事態嚴重』，但處處不失趣味化，一段羅曼史也被安排的相當自然而且有回味……」[34] 敘事是史東山導演的強項，影評界評價為：「史東山的製作……雖一物之微，也不肯苟且。歷來作品的能夠獲得極高的跟著時代的輪軸並進，尤其是那一貫的為他人所不及的輕鬆細膩的作風，更是得到觀眾的熱烈愛好。」[35]

　　「國防電影」是左翼電影的一個構成，是由於日寇對中國華北的侵犯而在 1936-1937 年間電影創作中掀起的衝破管控、宣傳抗日救亡的一個運動。隨著 1936 年末「西安事變」和 1937 年

「七・七」事變，中國抗日民族統一戰線形成，中國進入全面抗日。左翼電影終結其歷史使命，光榮謝幕。1937 年中國大片領土淪陷，到 11 月 12 日中國電影製作中心，也是東方電影製作中心上海的淪陷，中國電影的歷史進入到一個新的階段。

章節附註

1　胡蝶：《胡蝶回憶錄》（北京：新華出版社，1987），頁 102。

2　鄭伯奇：〈電影罪言〉，《明星》1933 年第 1 卷第 1 期；丁亞平：《中國電影通史》（北京：中國電影出版社，2017），頁 119。

3　丁亞平：《中國電影通史》（北京：中國電影出版社，2017），頁 132。

4　見洪深原文，載《文學》雜誌第 2 卷 1 期，1934 年 1 月；孫瑜：《銀海泛舟》（上海：上海文藝出版社，1978），頁 100。

5　奇士：〈評《中國海的怒潮》〉，原刊於《電聲週刊》第 3 卷第 8 期 1934 年 3 月 9 日。轉引自陳多緋編：《中國電影文獻資料選編》（1921-1949）（北京：中國電影出版社，2014），頁 450。

6　見程季華：《中國電影發展史》第一卷，〈用法西斯恐怖手段搗毀「藝華公司」〉，頁 296：「魯迅在《准風月談》的後記裡保存了 11 月 13 日上海《大美晚報》上的記載：昨晨 9 時許，藝華公司在滬西康瑙脫路金司徒廟附近新建之攝影場內，暴徒七八人，一律身穿藍布短衫褲，蜂擁奪門沖入，肆行搗毀，並散發傳單，上書『民眾起來一致剿滅共產黨』等等字樣。該會且宣稱昨晨之行動，目的僅在予該公司已警告，如該公司及其他公司不變方針，今後當準備更激烈手段應付，聯華、明星、天一等公司，本會亦以已有嚴密之調查矣云云。」

7　華光：〈從《桃李劫》的題材說起〉，原文刊於《青青電影》第 10 期 1934 年 12 月 16 日。轉引自陳多緋編：《中國電影文獻資料選編》（1921-1949）（北京：中國電影出版社，2014），頁 493。

8　蔡楚生：《蔡楚生選集》（北京：中國電影出版社，1988），頁 467：「回憶起在過去那些黑暗的年歲中，不由得使我想起夏衍同志的兩句名言，『在泥濘裡作戰，在荊棘中潛行。』」

9　胡蝶：《胡蝶回憶錄》（北京：新華出版社，1987），頁 102。

10　見《蔡楚生文集》（北京：中國電影出版社，1988），頁 1-12。

11　參見胡蝶：《胡蝶回憶錄》〈第一部有聲片──《歌女紅牡丹》〉，頁 65：「當時的有聲電影，有蠟盤發音和片上發音兩種方法。前者是攝製有聲片初期使用的方法，外國已停止使用。後者技術比較複雜，我們當時尚未掌握這門技術，而且美國『西電公司』和『亞爾西愛』公司擁有這種有聲電影專利權，它們規定每家影片公司如欲拍攝有聲片，必須向這兩家公司的一家簽訂合同，付出相當大的一筆費用，而且上映時還需要另付販稅。為此『明星』拍攝〈歌女紅牡丹〉時還得從頭走起。」另參考程季華：《中國電影發展史》第一卷〈紅牡丹開始了中國有聲電影的嘗試〉，頁 161-164。

12　胡蝶：《胡蝶回憶錄》（北京：新華出版社，1987），頁 72。

13　吳永剛：《我的探索和追求》（北京：中國電影出版社，1986）。轉引自丁亞平：《中國電影通史》（北京：中國電影出版社，2017），頁165。

14　參見蔡楚生：《蔡楚生選集》（北京：中國電影出版社，1988），頁467。

15　胡蝶晚年在回憶錄中以〈與阮玲玉合作拍《白雲塔》〉、〈海外驚聞阮玲玉謝世〉二文，專篇回憶阮玲玉，對摯友的去世深深惋惜。見胡蝶：《胡蝶回憶錄》（北京：新華出版社，1987）

16　沈西苓：〈怎樣製作《十字街頭》〉，《明星》第8卷第3期，1937年4月1日。轉引自陳多緋編：《中國電影文獻資料選編》1921-1949（北京：中國電影出版社，2014）。

17　沈西苓：〈怎樣製作《十字街頭》〉，《明星》第8卷第3期，1937年4月1日。轉引自陳多緋編：《中國電影文獻資料選編》1921-1949（北京：中國電影出版社，2014）。

18　趙丹：《銀幕形象創造》（北京聯合出版公司，2015），頁38：「和沈西苓合作拍戲，演員的確很愉快、很自如，可以隨心所欲。他似乎從來不嫌『多』。原來排演時沒有想到的東西，演員即興加進去，他從來都不肯丟掉，而且只有高興。有一次拍阿唐來找老趙，畫面前景是阿唐的背影。扮演阿唐的呂班快到我面前時，忽然來了卓別林式的兩步。我覺得有點不倫不類。導演沈西苓站在攝影機旁卻望著他笑，差點笑出聲來。鏡頭表上一個鏡頭本來規定二十尺，因為演員的即興表演，可以增加到四十尺。」

19　趙丹：《銀幕形象創造》，頁30。

20　趙丹：《銀幕形象創造》，頁28。

21　趙丹：《銀幕形象創造》，頁50。

22　見丁亞平：《中國電影通史》（北京：中國電影出版社，2017），頁149。

23　見〈《化身姑娘》攝製的原料——眼睛冰琪淋之成分分析〉，《藝華・化身姑娘》1936年5月1日。轉引自陳多緋編：《中國電影文獻資料選編》（北京：中國電影出版社，2014），頁569。

24　方沛霖：〈關於《化身姑娘》〉，《藝華・化身姑娘》，1936年5月1日。引自陳多緋編：《中國電影文獻資料選編》，頁567。

25　黃嘉謨：〈《化身姑娘》編劇談——由劇本談到攝製經過〉，《藝華・化身姑娘》，1936年5月1日。引自陳多緋編：《中國電影文獻資料選編》，頁565。

26　黃嘉謨：〈劇作者言，瞎三話四集〉，《藝華畫報》。引自陳多緋編：《中國電影文獻資料選編》，頁571。

27　羅根：〈明星新作巡禮・永遠的微笑〉，《明星半月刊》，1936年10月16日。轉引自陳多緋編：《中國電影文獻資料選編》，頁624。

28 春耕：〈麗人之歌——永遠的微笑序曲〉，《明星半月刊》，1936 年12 月 16 日。轉引自陳多緋編：《中國電影文獻資料選編》，頁 626。

29 丁亞平：《中國電影通史》（北京：中國電影出版社，2017），頁150。

30 程季華：《中國電影發展史》（第一卷），頁 416-420。

31 柯靈等：〈影評人、影刊推薦《狼山喋血記》〉。引自陳多緋編：《中國電影文獻資料選編》，頁 588。

32 佚名：〈敢負責將《狼山喋血記》推薦與全國的進步的電影觀眾之前〉，《聯華畫報》，1936 年 11 月 26 日。轉引自陳多緋編：《中國電影文獻資料選編》，頁 586。

33 費穆：〈關於狼山喋血記——藝社座談會記錄〉，載《新華畫報》第 8卷第 3 期，1936 年 12 月 16 日。轉引白陳多緋編：《中國電影文獻資料選編》，頁 585。

34 卜通：〈我看過《青年進行曲》〉載《中國電影日報》，1937 年 7 月 13日。轉引自陳多緋編：《中國電影文獻資料選編》，頁 650。

35 維敬：〈介紹《青年進行曲》〉載《中國電影日報》，1937 年 7 月 10 日。轉引自陳多緋編：《中國電影文獻資料選編》，頁 648。

第三章
抗戰時期的中國電影
1937-1945

　　1937 年 7 月，日本發動盧溝橋事變開始全面侵略中國的軍事行動，先攻佔北京、天津及華北地區，而後攻佔上海和南京，國民政府退到重慶。同年，國、共兩黨建立第二次國共合作。1938 年 10 月日軍攻佔武漢後，中日戰爭進入僵持局面，直至 1945 年日本投降。抗戰八年國家主權不完整、不統一。這一時期從地域上講中國實際劃分為三個區：國統區、淪陷區、解放區（中共根據地），加上尚未被日本控制的上海租界區，稱「上海孤島」。這幾個相互隔離的地區在不同文藝政策的支配下政治環境各異，人文環境也不盡相同，由此文藝創作和電影創作也呈現出不同特點 [1]。

第一節　「國統區」電影（1937-1945）

　　國民政府於 1937 年 11 月 20 日宣布遷都，政府機關先遷至武漢。1938 年 10 月底武漢失守，國民政府再撤到重慶。抗戰西遷時期，國民政府統治區的電影製作完全順應於民族抗戰的潮流，服從於戰時的形勢需要。抗戰全面爆發，國統區文藝創作解除禁忌，電影製作已無需像「左翼電影」那般隱諱的寓言式表達，反抗日寇侵略無須諱言。直接描述抗日戰爭，激發民族鬥志成為戰時國統區電影創作的主流。撤到武漢、重慶後，向西收縮的國統區已不存在民營電影機構，抗戰電影的創作製作基本由兩個民國政府官營電影部門承擔：「中國電影製片廠」和「中央電影攝影廠」。

一　「中制」（中國電影製片廠）

　　「中國電影製片廠」的前身是 1933 年成立的南昌行營政訓處電影股，1938 年 1 月更名為「中國電影製片廠」當時許多原上海電影界的編導和演員都隨民國政府撤到武漢，加入「中制」。編導有「藝華」的史東山，「明星」的洪深、袁牧之等人。演員有高占非、魏鶴齡、鄭君里、黎莉莉、舒繡文、張瑞芳、淘金、秦怡、王瑩和吳茵等人加盟。「中制」利用現有的人員設備資源，

在極艱苦的條件下立刻投入抗戰電影的製作工作中，在整個抗日戰線大潰敗的局勢下做出不可磨滅的貢獻。

1·武漢時期（1937.11-1938.10）

1937 年 11 月 20 日國民政府宣布遷都。政府機關先遷至武漢後，於 1938 年 1 月「中國電影製片廠」在漢口建立。在不到一年時間內「中制」在武漢拍攝了五十多部抗戰記錄影片和三部抗戰故事片，分別是史東山編導的《保衛我們的土地》，陽翰笙編劇、應雲衛導演《八百壯士》和袁叢美編導，高占非、黎莉莉主演的《熱血忠魂》。

（1）《保衛我們的土地》：農民總動員

電影《保衛我們的土地》是自「九·一八」以來「中制」第一部直接描寫反抗日寇侵略的影片。史東山編劇、導演，魏鶴齡、舒繡文和戴浩等主演。故事講的是「九·一八」事變東北家鄉遭日寇鐵蹄蹂躪，東北鄉民劉山攜妻子和弟弟劉四，流亡南方小鎮洛店。夫妻倆辛勤勞動，於異鄉建立家園。劉四則不務正業，酗酒賭博。1937 年全面抗戰爆發，洛店駐軍修建防禦工事，準備迎敵固守，有鄉民懼而欲出逃遠避。劉山夫婦以自身顛沛流離的經歷，激勵鄉民留下支援軍隊共同抗敵，保衛家鄉。而劉四因受漢奸欺騙，賣國投敵，為敵機指示轟炸目標。劉山曉之以愛國大義勸劉四改悟，劉四仍頑愚不化，劉山大義滅親將其擊斃。在劉山帶領下，軍民同仇敵愾，肅清奸逆，奮勇抗擊倭賊。

史東山導演在〈關於《保衛我們的土地》〉一文中講到本片的編創出發點和目的。除直截了當表達政治主題的決斷性之外，還講到策略性。他說：本片的使命首先是「發動農民的動員」，「必須告訴他們（農村民眾）以日本帝國主義侵略中國的歷史，才能徹底煽動他們從內心奮發起來……。」而後針對農民受眾這一特點而制定宣傳策略。著重宣揚日軍如何侵佔農田、如何姦淫農民婦女並殘殺兒童、如何搶劫農民財富，不必過多表現日寇殘殺壯丁情況而造成不必要的「威嚇」。同時影片一定要表現「嚴肅性」，不是農民習慣的「戲」的概念。「不能插穿無謂的笑料，

使農民當作玩意兒看，就是說──當平常戲文看，而失掉教育的嚴肅性。」[2] 針對農民的特點，做出正確的編劇、拍攝策略。

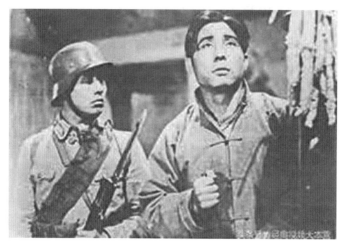

電影《保衛我們的土地》劇照

（2）《八百壯士》：「四行」保衛戰

　　1938 年，「中制」在武漢出品一部直接以抗擊日寇真實戰例的抗戰電影《八百壯士》，極有影響。影片由陽翰笙編劇，應雲衛導演，袁牧之、陳波兒、張樹藩和洪虹等主演。影片據「八‧一三」淞滬會戰的「四行倉庫」守衛戰編寫而成。1937 年 8 月 13 日日寇進攻上海，國民軍 88 師 524 團團長謝晉元奉命率部稱「八百壯士」，固守四行倉庫牽制日軍，掩護主力部隊撤退。面對日本寇海空軍和重炮火力，謝晉元團長率將士在主力全部撤出上海的情況下孤軍決死戰鬥，死守四行倉庫達四日。當時英法租借的民眾隔蘇州河聲援，女童子軍隊員楊惠敏代表上海民眾，冒死渡河赴戰鬥前沿送中華民國國旗激勵將士鬥志。壯士們最後奉命撤出陣地，進入租界地，為英租界當局扣留。「八百」英雄們在租借地被羈押四年之久，謝晉元團長每天率將士們升國旗唱國歌、出操演練，以期重歸戰場，痛殺日寇。汪偽政權來營地勸降，被謝團長怒叱，於是收買叛徒將謝團長暗殺。英雄殉難，全

國哀慟，上海三十萬民眾往軍營弔唁，國民政府追認謝晉元團長為少將軍銜。

《八百壯士》在武漢拍攝條件非常艱苦，要將戰役做成清晰完整的敘事，真實表現蘇州河畔四行倉庫保衛戰的激烈戰鬥，以及上海民眾隔河聲援助威，群情憤慨的場面何其難也。影片基本上是默片的形式製作，做成完整的紀實性敘事，真實地表現壯烈的戰鬥場面和八百壯士的英勇氣概，以及上海各界民眾支持子弟兵的慷慨激昂之熱情場景。影片以女童子軍楊慧敏冒死渡河送國旗一節作為全劇的高潮，謝團長命令升旗，全體將士敬軍禮，蘇州河對岸上海民眾肅穆仰視，國旗在戰火中彌漫中的四行倉庫樓頂之上高高飄揚。其鄭重諭示：中國不會亡！這部氣壯山河的影片帶來的意義不可估量，在後方放映好評如潮，後來在法國、瑞士舉行的反侵略大會上映出，廣受讚譽。

電影《八百壯士》劇照

2・重慶時期（1938-1945）

1938 年 10 月武漢淪陷，「中制」遷到重慶，繼續拍攝不少有影響的抗戰題材故事影片。如田漢編劇、史東山導演的《勝

利進行曲》，陽翰笙編劇、沈西苓導演的《塞上風雲》，沈西苓
編導《中華兒女》等。還有《保衛家鄉》、《好丈夫》、《東亞之
光》、《火的洗禮》、《青年中國》及《日本間諜》等故事片。除
此之外「中制」還如《民族萬歲》等多部抗戰記錄片。當時「中
制」有十個農村放映隊下農村放映，而且有十八部「中制」拍攝
的電影在全世界九十二個城市放映過。[3] 對宣傳抗戰，激發民眾
鬥志，貢獻卓著。

(1) 草原滿蒙同仇敵愾：《塞上風雲》

「中制」遷到重慶後，拍了許多品質較好的故事影片，而其
抗戰創作題材不再局限於正面戰場之上，做了積極的拓展，多方
面多層面揭露日寇侵華戰爭罪惡行徑。1940 年「中制」出品了主
題新穎的抗戰影片《塞上風雲》，由陽翰笙編劇，應雲衛導演。
黎莉莉、舒繡文、周峰、吳茵、陳天國、王斑等主演。影片畫面
展現了西北廣袤草原風光和牧區的生活風情，描述草原兒女熱
情奔放的性格，故事主題表現漢蒙民族團結戰鬥，直接針對日
寇所謂「五族和親」的挑唆民族仇恨，離間中國北方滿、蒙等各
民族。

電影《塞上風雲》劇照

故事講 1937 年「七‧七」事變之後，日寇在南向侵犯的同

時亦加緊西部滲透活動。日本特務機關收買蒙古貴族在綏遠進行
叛亂。常年隨父在西部草原做馬匹貿易的東北漢族青年丁世雄聯
絡蒙古青年浪桑等密謀反抗。浪桑的妹妹美麗的金花兒愛上了英
俊的丁世雄，同時蒙古青年牧民迪魯瓦深也深愛著金花兒，見金
花兒心有所屬，心生嫉恨，屢次在漢蒙族聚會時欲對丁世雄動
武。這時日本特務機關在此地區顛覆活動猖獗，特務頭子化名為
濟克揚冒充喇嘛蠱惑蒙古民眾仇視漢族，並借金花兒之事挑撥迪
魯瓦對漢人的仇恨。魯莽的迪魯瓦為其煽動欲殺害丁世雄，被浪
桑制止。日本特務機關將浪桑抓捕嚴刑拷打，而後又抓了金花
兒。這時迪魯瓦終於明白了事情的真相，與丁世雄解除了誤解。
二人組織起漢蒙民眾，衝到日本特務機關的營地，消滅了日寇的
武裝特務組織，救出了浪桑與被監押的蒙漢民眾。而金花兒卻被
日本特務濟克揚殺害。看到迪魯瓦與丁世雄二人干戈化解而攜手
抗日，金花兒欣慰，含笑瞑目。

　　國統區抗戰中心雖在重慶，戰事焦點在東南和中南方，但
「中制」抗戰救亡創作的視角卻夠遼闊，並未僅限於前線戰事，
能夠從全中國抗戰宏觀大局著眼，做到更為全面深刻的抗戰救
亡宣傳。正如當時影評所言：電影《塞外風雲》揭露日寇在蒙古
的特務機關種種陰謀活動真相，「令人有不寒而慄之感。所以這
個劇本，不僅在藝術上很有成就，在政治的宣傳意義上頗有價
值。」[4]

（2）國際諜影傳奇實錄：《日本間諜》

　　《日本間諜》是「中制」1943 年出品的另一部視角獨特的抗
戰故事影片，由陽翰笙編劇，袁叢美執導。羅軍、鳳飛、淘金、
秦怡等主演。陽翰笙據義大利人范斯伯自傳體紀實史書《日本在
華的間諜活動》（另名《神明的子孫在中國》）改編而成。但這
絕不是一部為嘩觀眾之寵的諜戰題材，而是一部揭露日寇特務機
關在中國東北犯下的滔天罪行的影片。

　　范斯伯（1888-1943），中國國籍義大利人，一生傳奇稱「四
國間諜」，是一位反法西斯的國際勇士。范斯伯在 1916 年作為
協約國情報人員在俄國工作，而後於 1920 年作東北軍閥張作霖

的幕僚。九‧一八事變後，在日本特務頭子土肥原威逼之下不得
不在哈爾濱特務機關工作，而范斯伯極其厭惡日寇的野蠻跋扈，
同情並暗中支持中國抗日義勇軍。日寇當局發覺後決意將其逮捕
除掉。范斯伯機智逃脫，輾轉經青島逃入上海租借地。在上海，
他寫下這部自傳。上海淪陷後日特務組織在馬尼拉追捕並殺害了
范斯伯。而他的著作在美國著名記者埃德加‧斯諾的努力下得以
在英國出版，揭露了許多日寇軍隊和特務組織在中國東北犯下的
種種滔天罪惡。1945 年法西斯戰爭勝利後，范斯伯的這部自傳
還被作為揭露日本法西斯暴行的證據出示於遠東軍事法庭之上。[5]

電影《日本間諜》劇照

　　電影《日本間諜》也是一部抗戰題材上的大角度拓展，深層
揭露日本軍國主義的本質的影片。最為及時有效地公開了范斯伯
書中的日寇在東北罪惡內幕，將一些事件如哈爾濱「馬迭爾飯店
綁架案」等公布於眾，並揭露日本特務憲兵機關和軍隊在東北勒
索擄掠猶太人、俄國人和中國人的財產，以及販毒、武裝移民、
開辦妓院等罪惡勾當。如此這樣全國性的抗戰宣傳效果的作用不
可估量。

二　「中電」（中央電影攝影場）

　　「中央電影攝影場」成立於 1933 年，隸屬國民黨中央宣傳委
員會直接領導。1937 年 12 月「中電」撤到後方重慶，由羅學濂

擔任場長，編導委員會成員由潘子農、徐蘇靈、孫瑜、沈西苓、徐仲英、周克組成。演員有魏鶴齡、白楊、高占非、吳茵等人加盟。撤入重慶後「中電」拍攝了一批抗戰新聞記錄片。有徐蘇靈執編的《克復台兒莊》，潘子農執編的《抗戰第九月》和《重慶的防空》等。故事片有《孤城喋血》和《長空萬里》等三部。

(1) 寶山英烈頌歌：《孤城喋血》

　　1939 年 4 月「中電」出品了其首部抗戰故事片《孤城喋血》，由徐蘇靈編導。白雲、吳鐵翼、柏森和包時主演。影片據 1937 年淞滬會戰中寶山保衛戰的真實戰例改編。淞滬會戰寶山保衛戰較「四行」保衛戰更加慘烈。中國部隊的裝備基本上只靠步槍和機槍和手榴彈，面對訓練有素的日寇軍隊的海陸空聯合作戰，惟以血肉之軀堅守陣地。1937 年 8 月，日軍集中軍艦五十餘艘，飛機二十餘架、坦克近三十輛、步兵 5000 餘人狂攻寶山。中國守軍是國民革命軍第 18 軍 98 師 292 旅 583 營。營長姚子青少校率全營六百名將士拼死抵抗，鏖戰七天七夜，殺敵三百餘人，終因寡不敵眾，全營將士壯烈殉國。姚子青營長於淞滬會戰戰死疆場時年僅二十八歲。犧牲後追授陸軍少將軍銜。電影再現了當時寶山城攻堅戰的戰鬥場面，歌頌姚子青營長率部於淞滬之戰抗擊日軍侵略的英雄壯舉。

(2) 碧空國魂禮贊：《長空萬里》

　　電影《長空萬里》是第一部描寫淞滬會戰中空戰的故事片。由孫瑜編導，魏鶴齡、金焰、白楊、王人美、高占非主演。影片講述了幾位青年航空兵熱血報國，抗擊日寇的故事。「九・一八」事變東北淪陷，航校學員高飛流亡南下，途中邂逅少女白嵐結伴而行。而後高飛到了濟南入「齊魯大學」學習，又與兩位同窗好友樂以琴和金萬里考入杭州「中央航空學校」。在杭州學習時，高飛與白嵐和其妹燕秀重逢，大家志趣相投，友愛交往。1937 年盧溝橋事變抗戰全面爆發，幾位同窗全都投入淞滬會戰英勇空中戰鬥中，白嵐也加入了戰地救護隊，而燕秀不幸在受傷住院中被敵機空襲炸死。幾位戰友得知燕秀被敵機炸死消息心中

悲憤，戰鬥更加英勇，長空中重創敵軍。白嵐對自己敬佩的青年空軍摯友送去了仰慕與祝願：「願我是空中的風，浮載凌空的鐵翼，吹吻著健兒的面龐；當侵略者來犯時，我暴風巨潮翻卷，吹送空軍健兒為民族存亡、為世界自由而戰！」

影片在 1940 年秋籌備開拍，聘請了空軍飛行員謝濤浚作技術顧問。演員陣容頗強，但拍攝的過程卻極盡艱難。先在昆明借用「昆明航空學校」的軍用機場拍外景，攝影師洪偉烈等盡了最大的努力來解決技術上的問題以表現轟炸機群和驅逐機空中纏鬥的場面，而後回到重慶拍內景，借用「中制」的內景場和人才技術的支持。孫瑜當時致友人書信中說道：「攝製《長空萬里》，我們是抱著牛樣的倔強，頑固地前進，準備著任何犧牲的。」[6] 1941 年 12 月《長空萬里》終得以在重慶公映。

總的來講，「中電」的業績無法與「中制」相比，「中制」當時「沖勁十足」，1940 年間同時開拍五部電影。[7] 無論如何，抗戰期間兩廠均肩負戰時宣傳動員的歷史使命，承擔了中國電影的主流創作。在宣傳抗戰，鼓舞民眾鬥志發揮出巨大作用。史東山描述：兩個製片廠時拍攝的抗戰影片中士兵忠勇的表現，民眾對政府或軍隊的熱誠表現，都令許多群眾留下感動之淚。在電影放映的廣場上，有的時候「有近十萬的觀眾向著銀幕發出雷樣的吼聲、掌聲或喝彩聲」。在電影的鼓舞下，許多傷兵要求重返戰場，更多的民眾加入抗日軍隊。[8]

第二節　抗戰時期上海的影業（1937-1945）

一　「上海孤島」：古裝與時裝（1937-1942）

「上海孤島」是指上海淪陷後日軍並未立即佔領的英美法租界地，成為所謂的「孤島」。上海租界地從 1845 年 11 月設立，最初有英、法、美三國租界。1863 年，英美租界合併成為上海「公共租界」，至此形成「公共租界」與「法租界」兩界局面。1937 年淞滬會戰後，公共租界被分割成兩部分，蘇州河以北地區為中國軍隊與日軍交戰地區，中國軍隊撤出後為日軍所控。而

公共租界的主體部分中區、西區及西部越界築路區域則由英美軍隊駐防，法租界仍為法軍駐防。直到 1941 年 12 月太平洋戰爭爆發，日軍才全面佔領了上海各租界地。1937-1941 年末這四年時間內，上海租界地孤懸淪陷區間，稱「上海孤島」。

　　上海淪陷後，英美法租界地在人們心理上成為當時相對安全的地方。於是上海周邊各地難民，主要是江南淪陷區內中、小城市的有產者大量湧入，不經意間給這座「孤島」的各行業帶來一種「畸形的繁榮」。上海孤島中具有電影消費能力的人群比例反而增加，觀眾對電影的熱度絲毫不減於孤島時期之前。孤島時期之初有許多電影人撤退到武漢和重慶，也有人南下香港，但仍然有相當一部分人進入租界地，留在上海繼續從事電影製作。孤島時期電影業進入一種相對三不管狀態，雖然租界當局因時局複雜而對電影的出品加以審查，但電影已不受其他政治勢力的左右，如此風雨飄搖之中，上海孤島的影業居然呈現出一種特殊的繁榮景象。

1・張善琨與「新華影業公司」

　　上海淪陷，繁榮的上海電影業在「八・一三」的戰火中遭受重創。幾家知名影片公司經兵燹摧折全部癱瘓。進入孤島時期的上海，形勢稍見平定之後電影業居然迅速復蘇，而掀動上海影業再興波瀾的主角是張善琨和其「新華影片公司」。

　　張善琨（1907-1957），浙江吳興人，畢業於上海「南洋公學」。讀書時酷愛戲劇，畢業後與「大世界」走紅的梨園坤生「女叫天」童俊卿結婚。1934 年張善琨成立「新華影業公司」，1935 年以「共舞台」的演出班底拍攝了首部影片《紅羊豪俠傳》，一炮打響。接著拍《新桃花扇》，不惜重金聘金焰和胡萍主演，影片映出極受歡迎。1936-1937 年間「新華」連續出品了各類影片，其中有史東山編導的《長恨歌》、《夜半歌聲》，吳永剛編導的《壯志凌雲》和田漢編劇、史東山執導的《青年進行曲》等左翼和國防影片。「七・七」事變前張善琨的新華公司已躋身上海影業諸強。

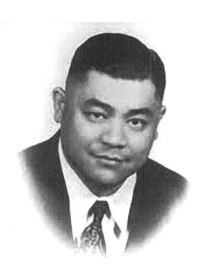

影業大亨張善琨（1907-1957）

　　「七・七」抗戰爆發，其他公司尚處在癱瘓或驚魂甫定之際，新華公司便在張善琨的籌畫下於 1938 年初開始拍片。孤島初期「新華」先於 1938 年間趁上海中外影片青黃不接之時出品一批小成本影片，掌控市場，站穩腳跟。而後在租借地建置四個攝影棚，並購置海格格復興西路的丁香花園建立攝影場。同時建立附屬子公司「華新」和「華成」以衝破院線的限制。「新華」旗下集當時滬港所有編、導、演明星，迅速成就上海的電影霸業。[9]

　　在新華公司成功的刺激之下，孤島時期的上海有不下二十多家電影公司啟動運營，共出品了兩百多部影片，其迎合世俗、粗製濫造者不少，而民族危亡的背景之下亦不乏藝術上有所追求，具有時代意義的好影片問世。據統計：1938-1941 年間「孤島」共出品故事影片約二百五十餘部，張善琨的新華影片公司出品有一百多部，佔半數。[10]

2・「孤島」古裝影片的復蘇

　　孤島時期第一波影片熱潮是古裝電影的再次興盛。「孤島」市場就這麼大的盤子，想牟利其間，下手必快。像稗官野史、評彈戲劇以及民間傳說等等這些信手可得的題材，無論是「新華」

或是其他公司均看中此捷徑。而且孤島的特定情況下，電影創作無法像大後方那樣正面表達抗日內容，若想有所作為也只能在商業片的外衣之下，採取曲折表達方式來實現創作意圖，以古諷今則最為有效。時影評曰：

> 上海為「孤島」以後，一切藝術部分都受到了客觀環境的限止，而不能配合這大時代所需要的推動精神，電影自然也不能例外。於是發生了劇本荒，結果大家走上了古裝片的新途徑……這傾向的形成是否逃避現實，而對於壓力屈服呢？從最近各方面的情形看來，電影從業員們非但沒有屈服，反而增強了他們的奮鬥精神！採取拍攝古裝片這一途徑並不是逃避現實，而是加強電影這「武器」的新戰略！[11]

在那種特定的歷史條件下通過援引中華民族歷史上的榮耀與勝利的經典事例映射現實，於深層心理層面滿足國人的民族文化和精神認同感，以營造對克敵制勝前途的憧憬：

> 製作歷史電影應該確定唯一的態度並不是把歷史上（或民間）的古色古香、可歌可泣的故事，怎樣畫葫蘆地搬上銀幕了事，而是應該通過了劇作者的正確的觀點，從古人身上灌輸以配合這大時代的新生命。[12]

據統計，整個孤島時期出品的兩百多部電影中古裝影片超過一百部。其中不乏高質量的製作，然各公司為追求商業利潤其低俗不堪、粗製濫造的作品亦不在少數。

(1)《貂蟬》與《木蘭從軍》

1938 年新華影片公司出品了卜萬蒼編導的古裝片《貂蟬》，顧蘭君飾演貂蟬，金山飾演呂布，魏鶴齡飾演王允，幾位演員都有極佳表現。影片內容截取《三國演義》中司徒王允以美人連環之計，刺殺竊國之賊軍閥董卓的故事。4 月映出，票房不菲。影

評界對《貂蟬》的評價頗有不同。有認為《貂蟬》是「孤島」時期上海影界「完全致力於古裝片之濫觴」，但對影片佈景化妝及演技的成功頗為贊許。[13] 有許多影評對《貂蟬》的題材持正面的看法。影評稱貂蟬一弱女子：

> 不惜犧牲了自己最高貴的貞操，去剷除了國家心腹之患的奸雄……終於為了神聖使命，犧牲了自己。這種偉大的精神，不僅對於現實有著不可輕視的意義。
>
> 它故事的本身是那樣可歌可泣的，而且與現時代也不是沒有關係的。對《貂蟬》的映出，它的重大意義不是在貂蟬用了怎麼樣的一種方法、手腕去救國家，而是她的義氣，她的犧牲精神。[14]

1939年2月，「新華」又推出由歐陽予倩編劇、卜萬蒼導演的《木蘭從軍》，陳雲裳、梅熹、韓蘭根等主演。影片取材於南北朝一首家喻戶曉的敘事民歌〈木蘭詩〉，講述女孩花木蘭女扮男裝，赴北疆替父從軍，歷經「朔氣傳金柝，寒光照鐵衣」的十年征戰，終得榮歸故里的故事。原詩著墨於兒女情態，極富生活情趣和藝術感染力。在孤島時期出品這樣的影片，見其「國家興亡，匹夫有責」之寓意，故而贏得當時影評界的高調喝彩：

> 在客觀環境如此艱苦下的孤島，我們能夠看到這樣一齣沉著有力的傑作……。它像海嘯中的怒語；它像銜枚疾走的行軍；它更像天色灰黯以前的風暴；它更像戰士們出征前的鼓噪；此時此地中國人民的憤怒，與他們慷慨激昂的情緒。[15]

張善琨在本片特聘香港紅星陳雲裳出演花木蘭一角，雲裳亦不負厚望，將木蘭從軍前後嫵媚與英武氣質的展現集於一身。影星胡蝶在香港看了《木蘭從軍》後，對陳雲裳的表演讚賞不已。影片映出即引起轟動，連映三個月不衰。據《中國電影文獻史料選編》統計，《木蘭從軍》放映後影評文章多達三十餘篇，字數

八萬餘言，其社會反響之大可以想見。

(2)《武則天》與《孔夫子》

此後幾部高質量的古裝片出品，如《葛嫩娘》（華成公司）、《西施》（新華公司）、《蘇武牧羊》（華新公司）和《秦良玉》（藝華公司）等，均收到很好的社會效應。其《武則天》和《孔夫子》兩部值得專論。兩部影片都是重要歷史人物傳記，題材較之前同類作品更為宏大，創作上也有所開拓。

電影《武則天》1939 年新華公司出品，柯靈編劇，方沛霖導演，由顧蘭君飾演武則天，夏霞、殷秀岑、白虹等出演。影片講述武則天在唐太宗時入宮為才人，太宗即位而入寺為尼，高宗時再獲恩寵，憑籍其才智與謀略成就其帝王業績。影片立意以新的視角重新審視武則天這個倍受爭議的歷史人物。時影評者評論：

> 武則天是國人共知的女皇帝，然而歷史上傳奇上，為了歷代宗法社會的傳統觀念上，把她寫成一個淫亂不堪的女子，而對於她在政治上的功績，社會制度上的改革都一筆抹了開去。史家忘記了她是一個伸張女權的偉人。這幾百年的冤到今天才有人替她呼了出來。

關於《武則天》的導演與主角演員的表演，當時影評界都給予很高的讚譽。對導演方沛霖的評論：「他在本片的成功在於能把一個複雜的題材處理的簡明化，自始至終能把握住協調氣氛，使全劇很完整的演出。尤其是劇情高潮的處理，十分動人。」對於武則天飾演者顧蘭君的表演，影評曰：「顧蘭君飾武則天有非常的成功……她在這一作品裡對武則天一角色描繪盡致，令人發生實感和同情。全部作品的成功因素的一半，是該屬於她的。」[16]

1940 年末，吳性栽的民華公司出品了古裝電影《孔夫子》。影片由柯靈編劇，費穆導演，唐槐秋飾演孔子。「先師」孔子歷史上是聖人，當此之前鮮有人將其寫入戲劇與小說者。而且二十

年前「五四」運動時提出打倒「孔家店」、反對儒學的激進口號，從學術界、思想界進行批判。如今民族危亡之際又重新於銀幕之上塑造孔子形象，由此必然引出一些新的審視和思考。費穆在影片公映前答記者問時講：《孔夫子》的拍攝製作時採取極為審慎的態度，剪輯時做了大量刪節。《孔夫子》拍攝用了兩萬多尺的膠片，作品成形時最多採用九千尺。在膠片非常昂貴之時忍痛犧牲了一半，仍然心裡沒底，用他自己的話：「不求有功，但求無過」。[17]

　　費穆非常贊同的觀點是：「孔聖人」和「孔夫子」本身是兩個人格。「孔夫子」原本是個有血有肉、富予人性的學者與君子，一生無過，卻遭逢常人無法忍受的失敗帶來的痛苦與絕望，臨終時慨嘆自己的一生是個失敗。而「孔聖人」只是後世學者神格化的一個冰冷的創造物。費穆試圖在《孔夫子》的拍攝中以用一種「昇華」方法去詮釋孔子，發揚孔子學說的優點，以啟發對現實問題的思考，而不想用學究的頭腦去製造一個智識的神秘偶像。[18] 1940 年末影片公映，居然連映一周爆滿不衰。這樣一類嚴肅歷史人物傳記影片能有此市場佳績和社會效益，實屬難得。

　　總體來看，「孤島」時期的古裝片曇花一現的興旺現象產生自以逐利為目地的惡性商業競爭，充斥著大量粗製濫造、低極庸俗作品。但是在那個全線潰敗的戰時特殊時期，在上海租借地這一特定地域環境下，中國電影業表現出某種頑強的生態狀貌，不崩潰不斷流，繼續生長便是成功。而古裝電影中也有一些優秀影片，無論從藝術表現上和社會效益上都有其積極意義和價值。這些作品將有助於在歷史題材電影創作領域深入開拓出更為廣闊的空間。

3・孤島的「時裝」電影

　　「時裝電影」概念相對於「古裝電影」而提出，換句話說是表現現實題材的劇情影片。1939-1940 年「古裝片」競爭出現畸形風潮。「據統計，1940 年這一年『孤島』上映的六十七部國產電影中，取材自稗官野史、民間傳說、評彈故事、章回小說的影片，就有五十四部之多。」[19] 如此泛濫招致觀眾的反感和影評界

批評，於是各公司又開始尋求出路。時張石川在「國華」主持編導，走「鴛鴦蝴蝶派」老套路，重拾言情香艷摩登愛情題材。迅速推出《紅杏出牆記》、《解語花》、《夜深沉》之類的速成「時裝片」，各公司於是一窩蜂跟進，又哄起了「時裝片」潮。當時的「時裝片」單片都嫌慢，索性直接上系列片。如「國華」的「李阿毛系列」：《李阿毛與唐小姐》、《李阿毛與僵屍》和《李阿毛與東方朔》等。「新華」緊跟著推出了「王先生系列」：《王先生吃飯難》、《王先生與二房東》、《王先生與三房客》、《王先生夜探殯儀館》和《王先生做壽》等等。據統計，在 1941 年上海各電影公司所拍攝影片一共八十多部，「時裝片」佔六十多部。[20]「孤島」時期，「時裝片」就像是「古裝片」濫觴潮流的一個物極必反的結果。

　　孤島時期「時裝片」雖然也是商業競爭風潮的產物，逐利媚俗的泛濫性製作。但其與「古裝片」風潮一樣，在戰時特定時期具有其意義，電影市場沒死，還在運營。而且大浪淘沙，其中仍然有一些優秀的「時裝」影片沉澱了下來。

(1) 都市的墮落：《雷雨》與《日出》

　　1938 年間，新華公司出品上映曹禺兩部話劇改編的電影《雷雨》和《日出》。曹禺（1910-1996），中國當代劇作家。1910 年出生在天津官宦家庭，父親曾任黎元洪的秘書。曹禺曾講過：我就出生在那個圈子裡，像《雷雨》、《日出》裡出現的那些高級惡棍、高級流氓，我見得太多了。有如此的生活閱歷，其作品自然就具有對社會的犀利穿透力。這兩部戲都是曹禺二十歲出頭的創作，其分量卻堪稱中國話劇藝術的標誌性作品。

　　電影《雷雨》由方沛霖編導，陳燕燕、梅熹主演，以 1920 年代中期的中國社會為背景，講述一個封建傳統大家庭的悲劇。分屬於不同年齡段和階層、在倫理血緣上筋骨相連的家庭成員，其魘魔般的身世之謎突然被揭示。於是，一個森嚴的家庭城堡在一個雷雨之夜頃刻間坍塌。故事正是通過一個華麗家族的毀滅剖析了深重的社會癥結與罪孽。話劇《日出》創作的動因始自於 1935 年影星阮玲玉自殺。時阮玲玉二十五歲，那一年曹禺也是

二十五歲。1938 年 1 月「新華」將此劇搬上銀幕，劇本由沈西苓改編，岳楓導演，袁美雲、梅熹主演。《日出》敍述的是女學生交際花陳白露墮落自殺的故事。陳白露為銀行家潘月亭包養，整日於豪華酒店過著紙醉金迷的糜爛生活。閱歷社會黑暗與人間醜惡，陳白露內心絕望而無力掙脫，最終於黎明日出之前自殺。

　　兩部戲本身就出自文學經典，以寓言方式抨擊社會，由此看出孤島時期電影編創人員選擇題材時也曾有「戴鐐之舞」的良苦用心。

　　1941 年 10 月新華公司（此時「新華」三公司名義上已並為「國聯」）出品了以巴金名著《家》改編的電影，張善琨親自主持拍攝，導演有卜萬蒼、方沛霖、岳楓、吳永剛等人。演員陣容更是空前齊整，當時「國聯」的「四大名旦」陳雲裳、袁美雲、顧蘭君和陳燕燕全部參演，而且旅居香港的「老牌影后」胡蝶也參加演出。從導演到演員稱得上是豪華陣容，影片上映引起轟動，連映月餘不衰。稱得上是孤島時期上海影壇的盛事。

(2)「孤島」的悲歌：《靈與肉》與《亂世風光》

　　1941 年有兩部嚴肅劇情片上映。一部是桑弧編劇的《靈與肉》，另一部是柯靈編劇的《亂世風光》。兩部影片都是通過講述家庭人倫悲劇揭示人性醜惡、展現社會全景。

　　電影《靈與肉》，吳性栽的大成影片公司出品，朱石麟導演，主演英茵、王丹鳳，1941 年 9 月上映，這是編劇桑弧的首部作品。故事講述的是某豪門白公館內有使女梅香為老爺白健康姦污懷孕，為白府驅逐出門。梅香離去，卻使一向喜愛梅香而不明真相的白家少爺白雄民內心傷痛。不久梅香生下一女名小梅。抗戰爆發，梅香為生活所迫淪落為妓女，白健康則成為狎客。一日梅香邂逅白雄民，令雄民異常驚喜，舊情激發。而梅香則隱瞞了自己的遭遇。癡情的白家少爺向梅香表白情感，梅香則百般推託回避。雄民想創辦民眾夜校遭其父拒絕資助，父子關係惡化。梅香約見白健康企圖說服其資助雄民辦學，卻被雄民撞見產生誤會。後來雄民到妓院恣意羞辱梅香，梅香於暴風雨夜出走暈倒街頭。雄民終於得知真相，趕赴醫院向梅香懺悔，然為時已晚，梅

香已撒手人寰。這部戲講家庭倫理崩壞、人性扭曲與《雷雨》有契合之處。

另一部劇情片《亂世風光》，由金星影片公司 1941 年出品，1942 年 5 月上映，導演吳仞之，主演石揮，于素蓮。也是講述一個遭逢亂世的家庭悲劇。抗戰期間，孫伯修一家在戰亂中失散。伯修流離之中邂逅逃難貴婦葉菲菲，二人同居後輾轉來到上海。伯修憑葉菲菲的財力，投機鑽營，當上了樂豐銀行的經理。同時伯修的原配妻子凌翠嵐與女兒小翠也流落到上海，艱難度日，艱苦中翠嵐供小翠入校讀書。一次小翠得病，翠嵐走投無路，不得已委身於樂豐銀行副經理錢士傑，賣身為小翠醫病。一次偶然機會，翠嵐和伯修在交際場合不期而遇，境遇殊異，原本恩愛夫妻竟成陌路。後來單純的小翠察覺母親的行為而無法容忍，毅然離家與同學們奔赴內地。翠嵐萬念懼灰，投江自殺。孫伯修則因投機失敗，精神崩潰失常……這部戲將家庭悲劇算是寫到極致。夫妻重逢而不能相認，女兒誤解棄母而去，對一個妻子和母親可謂慘絕之至。

現在看兩部戲似有為渲染悲情而講悲劇故事之嫌。而強虜入侵，山河破碎，有多少家庭家破人亡，多少人流離失所。這樣的悲慘故事其實具有很強的紀實性。於民族危亡、世風墮落之際，訴說此類末世悲情，揭示社會分崩離析帶來的人性扭曲、人倫畸形和社會良知的泯滅，這類現代題材影片應該說具有相當積極的現實意義。

二　「孤島」淪陷後的上海影業（1942-1945）

1941 年 12 月日軍偷襲珍珠港，太平洋戰爭爆發。同月，日軍進入上海租界地。首先對有抗日傾向的刊物和文藝社團進行清理，同時對上海的電影業和電影市場開始滲透和掌控。張善琨的上海電影王國自不能保全，逐步為日本人把持。而操控上海影業的正是日本著名電影製作和發行人川喜多長政。川喜多是日本在華中南戰區電影「國策」的制定和實施的關鍵人物。

1‧川喜多長政與「華影」

1941 太平洋戰爭爆發,上海淪陷,「孤島」消失。至 1945 年 8 月 15 日本投降,上海電影業在此近四年間在日本的掌控之下繼續運營。這裡首先重點講述著名日本電影人川喜多長政。只有真正了解川喜多的情況,才能夠真正講清楚上海淪陷四年間的影業運營情況。

時在 1939 年 3 月,侵華陸軍派參謀高橋坦大佐到東京川喜多家中,請川喜多長政到中國建立華南華中地區的國策電影機構。早在 1933 年日本軍部在長春已經建立偽滿「株式會社滿洲映畫協會」(簡稱「滿映」,後文有專述),由關東軍代表人物法西斯分子甘粕正彥出任理事長。隨著南侵,日本陸軍計劃也建立同樣的電影機構統理中國南部和中部的電影業。

川喜多長政 (1903-1981) 日本東京人。父親川喜多大治郎畢業於日本「陸軍大學」第十七期,官拜陸軍炮兵大尉。1906 年大治郎大尉接受滿清政府邀請,出任保定「北洋陸軍武備學堂」高級兵學教官。[21] 在教任之內,大治郎得到了中國學員的愛戴與尊敬。而後川喜多大治郎應袁世凱邀請加入了中國國籍,培養中國軍官。此舉卻遭致日本陸軍界一些人的不滿,1908 年 8 月被日本右翼軍人殺害。川喜多長政童年時曾隨父親在保定居住過不到一年的時間,對中國懷有特殊的情感。[22] 1921 年川喜多長政考入「北京大學」哲學系。後因「五四」運動後中國排日情緒日益激烈,而轉赴德國學習西洋歷史與德國文學。完成學業後川喜多選擇了電影事業。1928 年建立「東和公司」專營電影的進出口和發行業務,到 1939 年已聲名鵲起。所以當日本軍部尋找在華南華中建立國策電影機構人選時,日本電影界一致推舉了精通中文、英文、德文和法文,具有電影業運作經驗和國際視野的川喜多長政。

川喜多長政（1903-1981）

　　當日本軍部找到川喜多請他承擔這一職任時，卻令他非常苦惱和為難。他了解中國電影界，深知中國電影界人士全是抗日的，上海租借地就是一座「抗日孤島」。但想到如果換上一個完全按照日本軍部旨意的人去，情況會很糟糕。於是川喜多向日本軍方提出條件：公司的運營一切要由他自己處理，軍部不得干預。 由此，川喜多長政來到上海牽頭建立了「中華電影股份有限公司」（簡稱中影）[23]。而且為了擺脫軍部的控制，特將公司的總部就設在了「孤島」，並未設在日軍佔領地段。「中影」公司的經營政策：

　　　　並不像「滿映」那樣製作體現日本大陸政策意向的
　　宣傳性電影，而是從中國各電影公司制作的電影中選擇
　　一些能夠為中日雙方接受的作品，向中國國內的日軍佔
　　領區和日本國內發行，以此作為他們的專門業務。

而且，居然還發行了當時普遍被認為明顯有抗日傾向的電影《木蘭從軍》，在中國電影界獲得了極大的信任。[24]

1941年太平洋戰爭爆發，美日宣戰，日軍佔領上海租借地，「孤島」消失，這時英美等國的影片、膠片以及原料的來源中斷，上海各電影公司面臨停業的危機。這種情況下，川喜多長政找到張善琨，他知道此時若想聚合上海電影界重新開啟運作，非此人莫屬。此時張善琨的三家公司已在1940年3月註冊於「美商聯合影業公司」（簡稱「國聯」）名義之下，掛了美國公司頭銜原意為擺脫日偽干擾控制。美日宣戰後，對日本軍部來說張善琨的「國聯」已然為敵方資產。川喜多當時向張善琨提出了保護上海影業資源、保存上海電影業這合作出發點。張善琨感知到其誠意，經慎重考慮終於同意出面召集「孤島」電影資源，重組上海影業。

1942年4月，張善琨組織上海所有影業公司，「新華」系影業以及上海其他電影企業共十二家公司，與川喜多長政為法人的「中華電影股份有限公司」以股份制合併，組成「中華聯合製片股份有限公司」（簡稱「中聯」）。最大股東是川喜多長政和張善琨。1943年5月，「中聯」又與汪偽合資的「中華電影股份有限公司」以及「上海影院公司」進一步組合，合併成立「中華電影聯合股份有限公司」（簡稱「華影」）。汪偽政府宣傳部長林柏生任董事長，川喜多長政任副董事長，張善琨任副總經理主持製片工作。從「中影」到「華影」，上海影業的民營化性質無可選擇地被閹割，川喜多長政終於通過與張善琨的合作完成了日本總控下的一元化上海電影企業。

「華影」下轄五個攝影廠和十六座攝影棚，各廠分別由陸元亮、張石川、沈天蔭、陸潔與嚴鶴鳴任廠長。全上海影界導、演大腕以及各專門部門的技術人才盡收彀中。

2 ・「孤島」淪陷時期上海的電影出品

在川喜多的主持下，從孤島時期的「中影」到後來的「中聯」和「華影」，其經營政策始終與「滿映」的軍國國策極不合轍。據

「滿映」影星李香蘭回憶：

> 　　1942 年，正當日本沉醉於對英美初戰的勝利，而
> 對中途島海戰失敗的消息嚴加封鎖時，日本陸軍召集
> 「滿映」、「華北電影」和「中華電影」三家國策公司，
> 舉行了「大陸電影聯盟會議」。通過這次會議，「滿映」
> 和「中華電影」在中國文化活動上的路線分歧，愈來愈
> 明顯了。「滿映」對川喜多不製作面向在中國人的宣教
> 片表示不滿。[25]

中途島戰役後，但凡關心時政，不論是中國人還是日本人，都清
楚日本敗局已定，只是時間問題。川喜多在日本智識界中是頭腦
極為清醒、對時局有著敏銳的洞察力的人，他常說：「中國人中
沒有一個真正願意與踐踏本國領土的日本人搞日滿親善和日華親
善的。」他的經營政策建立在此真實見識之上。當時日本軍部計
劃對川喜多實行暗殺，而這個暗殺計劃由「滿映」的一位充分理
解川喜多真正價值的負責人牧野光雄果敢力諫而止。[26]「中聯」
和「華影」運營過程中，川喜多與張善琨的合作始終有著密切的
相互理解和默契。據記載，從「中聯」到「華影」出品的每部作品
張善琨都事先秘密送往重慶審查，而川喜多則明知而從不過問。
1945 年戰爭結束前夕，國民黨駐上海敵後地下組織領導蔣伯誠
被日憲兵隊逮捕，在其家中搜出不少敵後工作絕密檔，其中有張
善琨暗通重慶內容。日本憲兵隊即逮捕張善琨。經川喜多多方努
力，張善琨在被扣押二十九天後獲得保釋。此類事例在《李香蘭
回憶錄》和其他一些紀實歷史文獻中都有明確記載。

　　在「中聯」時期，共拍攝了五十餘部故事片，大部分都屬於
家庭倫理和戀愛劇情片。其中有以巴金經典著作改編的《春》、
《秋》，以及《香衾春暖》、《牡丹花下》、《梅娘曲》、《紅粉知
己》和《情潮》等，其中聲勢最著者當屬 1942 年 10 月出品的電
影《博愛》。

（1）不合時宜的《博愛》

電影《博愛》的劇情為十一個人間關愛故事的組合。講一老者惠群，一生樂善好施，鄰里集資鐫刻「博愛」匾額以贈老者。時老者正在編寫《博愛》一書書稿，乃請鄰里各敘所見所聞，於是大家講述了十一段人世間各類人倫關愛的小故事，各拍成一片。分別是人類之愛、兒童之愛、鄉里之愛、同情之愛、父女之愛、兄弟之愛、互助之愛、夫婦之愛、朋友之愛、團體之愛和天倫之愛。「中聯」將此片打造成巨制，傾動全部資源，所謂「十六大導演，四十大明星」合力創作而成。然而，民族危亡之際，這類宣揚「和諧」「博愛」故事確實不是時候，終為影史所遺棄。

（2）戴鐐之舞：《萬世流芳》

1942 年 10 月「中聯」與「滿映」斥資三百萬，聯合攝製另一巨制《萬世流芳》。張善琨、朱石麟、卜萬蒼和馬徐維邦上陣導演；陳雲裳、袁美雲、李香蘭和高占非、王引五大明星聯袂出演。故事取材自清道光十九年林則徐虎門銷煙的歷史事件。講道光年間鴉片流毒於世，成為朝廷大患。青年才俊林則徐為福建巡撫張師誠賞識，收於官署中習讀。張師誠有女靜嫻仰慕林則徐的才華氣節，心懷愛慕。因靜嫻表哥從中挑唆，使張府引發誤解，則徐遂離開張府轉至縣令鄭大謨府上繼續攻習。夜讀之時，偶聞鄭縣令之女玉屏吟唱反對煙毒之歌曲，對其心生好感。而後林則徐科舉及第，出任朝廷命官，遂與玉屏結為連理。不久張靜嫻父張師誠去世，張家亦因其長子嗜鴉片很快敗落。而靜嫻因癡情林則徐終身不嫁，遁入空門，研製戒煙丸施濟患者以自勵。廣州某大煙館有賣糖歌女鳳姑者，因唱禁煙歌被英煙商葉利夫婦指使打手毆打，為煙民張達年救下，二人逃亡。鳳姑找到靜嫻討藥，幫達年戒除煙癮。時逢林則徐為朝廷任命為兩廣欽差，赴廣州查禁鴉片，達年則投奔則徐部下為禁煙效力。林則徐於廣州嚴禁販煙，將查獲之大量鴉片銷毀，並查辦案犯。引起英國抗議，遂以炮艇襲擊中國水師。英夷水師在廣東登陸燒殺擄掠，粵人組平英團在三元里起事，靜嫻奮勇參戰不幸殉難。清廷戰敗，被迫簽南

京和約。清廷暫將林則徐遣戍伊犁，旋即複職。赴任途中則徐為靜嫻鎸刻「萬世流芳」石碑，詣墓前感懷靜嫻的情意，追念其報國精神。

以林則徐禁煙為題材，自是「戴鐐之舞」的一番用意。日本人會一廂情願地從中找到「東方對抗西方」的主題，而中國人卻能解讀出淪陷之下的民族氣節與抗爭精神。這部影片形象地描繪出同為電影人的川喜多長政和張善琨兩人合作模式上的一種默契。

始自 1943 年 5 月的「華影」時期，一直到 1945 年日本投降這幾年間，共拍攝了八十餘部故事片（1943 年二十四部，1944年三十二部，1945 年二十四部），產量不菲。從題材內容看，這些影片也都是以家庭倫理、愛情糾葛為主題，如《燕迎春》、《兩地相思》、《鸞鳳和鳴》、《大富之家》、《何日君再來》、《戀之火》、《冤家喜相逢》、《摩登女性》和《大飯店》等等。同時也拍了幾部古裝片，如《綠珠》、《紅樓夢》、《楊貴妃》和《王昭君》，內容也都是純娛樂的性質。

(3) 欺世之宣：《春江遺恨》

1944 年「華影」與日本本土公司合作拍攝了《萬紫千紅》和《春江遺恨》兩部影片。《萬紫千紅》是一部歌舞片，與日本東寶歌舞團合作拍攝。1944 年 11 月，「華影」與「日本映畫製作株式會社」合拍的《春江遺恨》公映。該片由稻垣浩（日）、胡心靈、岳楓等聯合執導，日本演員板東妻三郎飾日本武士高杉晉作，李麗華飾上海女店主侄女玉瑛。影片據日本十九世紀浪人高杉晉作曾到過上海，並著有《遊清五錄》一事，無中生有地編造出一個日本武士高杉晉作幫助太平軍作戰的故事。

影片講述清同治年間，日本武士高杉晉作搭乘幕府首航的交易船造訪大清國。抵達上海後，高杉遇到會講日語的旅館主人的侄女玉瑛，二人遂發生曖昧關係。在玉瑛的陪同下，高杉親眼目睹英屬租界地情況和中國民眾吸食鴉片的慘狀，看清了英美覬覦中國的險惡用心。這時，忠王李秀成率領太平軍進逼上海，遣秘使沈翼周入城與英國領事商議協助太平軍進城事宜。太平軍與英

人達成協議。一次偶然機會,高杉晉作幫助沈翼周躲過清兵的追捕,二人由此而結為摯友。然二人對英美的態度卻大相徑庭。高杉認為英美有掠奪中國的野心,沈翼周則不以為然,認為以協助太平軍入城一事看,英國完全值得信任。太平軍進入上海城後,李秀成下令禁煙而損害了英國利益,英國領事轉而暗自支援清廷進攻太平軍。戰亂之中沈翼周的父親被英軍槍殺,妹妹桃花也險遭英軍蹂躪。桃花的未婚夫周文祥憤而加入太平軍。與此同時,日本國內也爆發了反英美的攘夷運動。高杉晉作在歸國前趕到戰場,與沈翼周話別。

《春江遺恨》被定性為是一部宣揚「大東亞共榮圈」的觀點,同步配合日本戰時政策宣傳的影片。[27]

抗戰後,民國政府對《萬世流芳》和《春江遺恨》做了不同性質的定性。認為《萬世流芳》並沒有歪曲鴉片戰爭的史實,甚至從某種程度來說還能激發民族意識。相反,《春江遺恨》被定性為是賣國賊與日本人合作的產物,它完全是日本大東亞計劃的宣傳品,極度扭曲了英美形象。[28]

在瘋狂動盪的戰爭年代,中日兩位電影界才能超群的智者,張善琨與川喜多長政,運用過人勇氣和智慧維護著戰火中的上海電影事業。在日本軍部的管控和重慶政府的雙重壓力之下實現了默契的合作,結成終生摯交。張善琨戰後定居香港繼續電影事業,建立香港「長城」「新華」影業公司,致力創作國語電影。1956 年赴日本同時拍攝《美人魚》、《鳳凰於飛》和《毒蟒情鴛》三部影片,因勞累過度心臟病突發,病榻上手撫摯友川喜多長政的肩臂而逝。

第三節　淪陷區影業（1937-1945）

抗戰時期除了上海的電影之外,在淪陷區主要電影機構是日本在偽滿州國以合資名義建立起「株式會社滿洲映畫協會」(簡稱「滿映」),號稱亞洲規模最大的電影生產基地。

1939 年 11 月,日本軍部在北平建立了一個國策電影機構,「華北電影股份有限公司」。其前身是「滿映」的分支機構「新民

映畫協會」改建而成。場址設在王府井北大街 81 號，攝影場設在新街口大街 5 號。經營華北地區的電影發行，並拍攝了一些國策宣傳影片。1945 年日本投降「華北電影」隨即解散，幾年間的出產和影響都不大。本節主要討論對象是當時日本軍部在長春建立的「株式會社滿洲映畫協會」。

一　「滿映」的成立

1932 年偽滿洲國成立，1933 年 8 月偽滿成立「滿洲電影國策研究會」。1937 年 8 月，正式創立「株式會社滿洲映畫協會」，開始製作配合侵華戰爭的宣傳電影。「滿映」由偽滿政府和「滿鐵」共同出資。「滿鐵」是日本「南滿洲鐵道株式會社」的簡稱，成立於 1906 年。1905 年日俄戰爭日本戰勝俄國後，將沙俄修建的東北中東鐵路的長春至旅順一段接管，稱「南滿鐵路」。轉年日本成立「滿鐵」開始進行經營。1931 年「九・一八」事變後，「滿鐵」由日本關東軍監管。而後逐步奪得幾乎所有東北鐵路經營權，同時還經營鋼鐵、煤礦、液態能源、輕金屬、化學工業以及電力工業等各項，發展成龐大經濟體。「滿鐵」是日本在中國東北淪陷區設立的一家極為特殊的公司，是日本操控偽滿州國的政治經濟的核心機構。由「滿鐵」注資的「滿映」絕非單純意義的文化公司，實質上是日本關東軍貫徹日本殖民思想，營造日滿協和的工具。

1939 年 11 月日本前陸軍中的極端分子甘粕正彥出任理事長職任。甘粕正彥，日本陸軍士官學校畢業，是居住在中國東北的日本浪人的頭子，號稱所謂「滿洲建國的功勳」、「滿洲的夜皇帝」。以這樣的人來掌管「滿映」，見關東軍方對偽滿的電影業實施緊密操控的意圖，使之成為高效文化思想侵略的軟性武器。

株式會社滿洲映畫協會當年照片

　　1939 年以來，「滿映」在長春南湖公園西北側建設新攝影廠房，佔地 163,936 平方米，設有六個攝影棚，購進世界最先進設備，迅速擴充人員。具備了強大的電影生產規模，成為亞洲規模最大的電影攝影廠。並針對中國電影市場情況，招募培訓中國男女演員，啟用中國導演全責執導影片。

二　「滿映」的電影拍攝情況

1‧「滿映」的出產與國策故事片

　　「滿映」當時拍攝的電影有三種類型，稱：時事電影、啟民電影和娛民電影。

　　「時事電影」是新聞電影，圍繞日本政治重心進行新聞報導的影片。「啟民電影」是紀錄片，類似於時事政治的專題報導影片。現存這方面資料可以有助了解當時這類影片的狀貌。「啟民影片」為了加強時政宣傳效果，常常在政治事件的系統報導中穿插進演員表演的故事情節，也就是演員表演與政治事件實況相結合。比如「啟民片」：《我們的「全聯」》，是「偽滿洲國全國聯合協議會」成立的時政宣傳片。通過演員表演的擦鞋匠與顧客的故事情節，用擦皮鞋的場景中的人物對話介紹「全聯」的情況。而後這個故事情節不斷延續，最後在「全聯」會議現場實況中繼

續開展，以這樣的表演和時政實況的結合來加強專題時事報導的效果。這兩類片都是利用電影對偽滿洲國進行「建國精神」進行直接的教育與宣傳。

相關研究表明，從 1939 年到 1945 年間，「滿映」拍攝各類型的影片總計上千部。其中「時事新聞」電影數量最多，「啟民電影」共一百八十九部，而影響最大的是「娛民影片」（故事片）計有一百零八部。「滿映」作為日本軍國國策公司，從 1937 年建立到 1945 年滿洲國崩潰的八年時間裡，拍了許多表現「日滿和親」、「五族協和」的所謂主流國策故事片。[29]

(1) 國策影片「大陸三部曲」

「大陸三部曲」是 1939-1940 年間「滿映」與日本「東寶映畫」合拍的三部宣傳「日滿親善」、「五族協和」的國策影片，被認為在日本放映「最獲成功」的影片。三部影片的主演李香蘭在回憶錄中說：當時「我一直遵命全力以赴地演出。我不想掩飾，我也曾用撩人的歌曲宣揚建設王道樂土的迷夢，甚麼『在大陸的曠野上，燃燒著建設的熱情』『日滿親善結良緣，建設碩果溢芬芳』云云，鼓動日本人對（中國）大陸的憧憬。」

電影《白蘭之歌》故事講的是日本工程師松井康吉入職「滿鐵」，以其出眾才幹被其上司看中，想召為女婿。不想松井正與在與奉天學習音樂的熱河省一位豪紳的女兒李雪香（李香蘭飾）熱戀中。由於跨國戀情，兩人之間出現了許多誤會。李雪香以嫉妒生仇恨，賭氣之下參加了抗日遊擊隊。在一次遊擊隊襲擊破壞日本人戰鬥中，李雪香竟加入到日方，與松井康吉並肩戰鬥，冒死運送彈藥。最後進攻者被打退，而松井康吉和李雪香都在戰鬥中被擊斃。影片貌似講述一個愛情悲劇故事，但其中宣傳日本人在中國領土上開疆拓土、修建鐵路、升日本國旗，而且夾雜了大量日軍侵略和滿洲國獨立以及反共內容的宣傳，非常露骨的一部日本軍國殖民宣傳影片。五十年之後李香蘭在其回憶錄中引用了日本影評家佐藤忠男對《白蘭之歌》所做的分析，一對戀愛的青年男女：

> 長谷川一夫扮演的（日本男青年）角色代表日本，
> 李香蘭扮演的角色（中國女孩）代表中國。中國是如此
> 地信賴日本，如果依靠日本，日本就一定會愛中國……
> 李香蘭塑造成一個衷心愛慕日本男子的純真可愛的中國
> 姑娘形象。日本既然如此受到中國人的愛慕，那麼，日
> 本就能領導中國，而不是侵略中國，結論就是這樣。

這是「大陸三部曲」在日本國內做侵略宣傳的基本出發點。[30]

「大陸三部曲」的另兩部《支那之夜》和《熱砂的誓言》也是相同的國策模式。尤其是《支那之夜》，其殖民宣揚則更為形象露骨。影片故事發生在上海。講的是日本青年長谷哲夫在酒吧救下一位被日本酒鬼欺凌的中國女孩。女孩叫桂蘭，是個孤兒。父母被炸死而痛恨日本人。長谷哲夫見桂蘭可憐便把她帶到住所，供吃供喝並讓桂蘭住在自己的房間。可是桂蘭仍暴躁抵觸，對所有同公寓的日本人一臉凶相，用中國話罵人，長谷於是狠狠打了桂蘭一記耳光，挨了揍的桂蘭反而變得順從。後來桂蘭病重，在長谷的照料下得以痊癒，二人便雙雙墜入愛河。之後，長谷在一次出航運輸中被遊擊隊襲擊，受傷失蹤。同伴皆以為其身亡。桂蘭得知悲痛欲絕，獨自來到二人定情的蘇州虎丘園林河畔，欲投河自盡。這時同伴們用馬車將負傷逃脫而歸的長谷送到河畔。二人緊密相擁，結為永好。這部影片居然改名為《上海之夜》在上海等地公演，可見「滿映」那種妄自尊大的無恥心理。影片自然引起中國人的普遍反感，尤其不能接受「打耳光」情節。據李香蘭回憶，當時在片場上日本男演員長谷川一夫一點沒客氣，把李香蘭打得耳聾頭痛，眼冒金星。

1988 年，李香蘭在回憶錄中引日本影評家清水晶的對這類「大陸國策」影片的評論：「對當時的日本青年來說，進入（中國）大陸，如同現在常駐歐美一樣令人嚮往。李香蘭正是在日本和（中國）大陸之間架起『虹橋』的女王……而她卻是一個日本人，這真是歷史的諷刺。」[31]

(2) 面向中國市場的故事影片

　　「滿映」除了上述針對日本國內宣傳的影片外，也拍了一些適合中國市場的鼓吹日滿親善和諧的的影片。1942 年「滿映」出品輕喜劇愛情影片《迎春花》便是此種類型。影片由長瀨喜伴（日）編劇，佐佐木康（日）導演，李香蘭、近衛敏明（日）、浦克、木暮實千代（日）等中日演員合演。故事講的是畢業於東京大學的日本青年村川武雄來到偽滿洲國，入職其舅父為社長的株式會社。武雄在工作中認識了中國女職員白麗（李香蘭扮演）一見生情。而社長的女兒八重小姐深愛著表哥村川武雄，其父母也想召武雄為婿。但是武雄卻愛上了滿洲女孩白麗，這令白麗很為難。一次會社派武雄去哈爾濱出差，白麗隨行作武雄的翻譯，白麗便邀八重一同去哈爾濱。在哈爾濱二人投入到繁忙的談判工作中，而八重也通過工作，看出武雄其實與白麗才是絕配。八重毅然決定捨棄這段感情回東京，白麗趕到車站挽留，並真心祝願八重能與武雄結為美好姻緣，但八重還是走了。白麗經過一番痛苦糾結而選擇離開武雄，獨自去北平開闊生活。生活中的女孩都離他而去，武雄悵然而不知所措。影片不改其「日滿親善」的國策模式，其政治含義不言而喻。但較之於「大陸三部曲」其表達調門有所含蓄。

　　除此之外還拍攝了一些純娛樂性，而非國策性質影片《皆大歡喜》等。以隋唐武俠小說為題材的武俠片《龍爭虎鬥》，以《水滸傳》故事為題材的古裝電影《燕青與李師師》、《花和尚魯智深》和《豹子頭林沖》等，以聊齋故事為題材的神怪影片《胭脂》等。還從民間傳說選取電影題材，比如《蘇小妹》和《娘娘廟》等等。[32]

2・「滿映」傳奇李香蘭

　　李香蘭（1920-2014）出生在瀋陽，日本本名山口淑子。父親山口文雄，日本佐賀縣人，少時受其父漢學家山口博的影響學習漢語。1906 年，17 歲的山口文雄來到他所憧憬的中國，先在北京學習，而後在「滿映」擔任漢語教師。李香蘭自小隨父學習

漢語，上學後常年在「滿映」旁聽父親的漢語課程。1934 年文雄送李香蘭到北京「翊教女子學校」，在全漢語語境中完成中學學業。可以看到山口文雄對女兒的培養取向，培訓成一個完全中國化的日本女孩。山口文雄在中國生活既久，與偽滿洲上層人士結交廣泛。由於父親的關係，李香蘭為瀋陽銀行行長李際春收為養女，為其取中文名為李香蘭。後來又為當時任天津市市長的潘毓桂收為養女，取名潘淑華，在北京學習數年間就住在潘家。

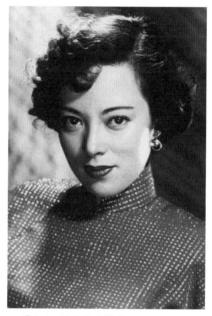

「滿映」傳奇李香蘭(1920-2014)

　　李香蘭少時學習歌唱，即顯露出色的歌唱才華。曾為偽滿奉天廣播電台聘用，以「中國女孩李香蘭」身分進行表演。當時「滿映」正需要一位中日文流利，而且會唱歌的中國女演員，於是便將正在北平讀書的李香蘭召入「滿映」。1939-1940 年間，「滿映」與日本「東寶映畫」聯合連續拍攝了電影《白蘭之歌》、《支那之夜》和《熱砂的誓言》所謂「大陸三部曲」，全部由李香蘭主演。「滿映」在日本為《白蘭之歌》廣告宣傳稱：「她（李香蘭）奉天市長的愛女，在北京長大。精通『日滿支』三國言，不

愧為當今典型的興亞姑娘。」三部影片表面上講中日男女青年
戀愛的故事，構建一種以日本為主導的中日關係「模式」，本質
上做日本入侵中國的正當性的宣傳。主題都是宣傳「五族協和」
「日滿親善」的國策，粉飾日本侵略行徑。三部影片（包括後來
主演的其他影片）中，李香蘭出演的大部分角色是迷戀日本軍人
的中國少女，許多情節構成了對中國人的侮辱。

　　「大陸三部曲」在為「滿映」創下推行國策輝煌業績的同時，
也打造出了「滿洲女孩」李香蘭的名牌效應，成為日本軍部侵略
文化宣傳的工具。自此李香蘭演出活動繁忙，「不僅到中國各戰
場進行前線演出，而且還被拉到日本各個城市演出，每天的日程
都被排得滿滿的。在『為了日本』，為了『滿洲』的口號下東奔西
忙。」[33] 都是以滿洲女孩李香蘭的身分。1941 年初，奉「滿映」
之命李香蘭作為「日滿親善歌唱使者」赴東京舉行李香蘭獨唱音
樂會，以偽滿國民身分獻歌表達偽滿對日本的感謝之情。此次演
出造成了東京劇院的騷亂場面，觀眾在開場前為搶購門票圍了七
圈半，甚至動用了員警維持秩序。

　　1942 年太平洋戰爭爆發，日軍佔領了「上海孤島」，李香蘭
辭職「滿映」到上海發展，面對上海觀眾還是以「滿洲」李香蘭之
身分。自 1942 年先後參演了「中華」、「中聯」和「滿映」合拍
的《萬世流芳》、「華影」與「日本映畫製作株式會社」合拍的《春
江遺恨》等影片。以原唱《春江遺恨》插曲〈夜來香〉轟動，成為
與周璇、龔秋霞、姚莉、白光、白虹和吳鶯音齊名的上海灘「七
大歌后」之一。李香蘭在〈出演《萬世流芳》的感想〉一文中說：
「我願以我的微小笨拙的力量來做滿（偽滿洲國）華密結的具體
表示。」[34] 以偽滿洲國民身分，加之靚麗動人的明星效應，這個
力量當不為「微小」。亦見日本軍部侵略中國的思想對她本人滲
透之至深。

　　1945 年日本投降，偽滿州國解散，李香蘭被以漢奸罪判處
死刑。法庭上李香蘭公開了她的日本人身分，得到法庭證實後即
獲無罪釋放，遣返日本。李香蘭在晚年撰寫的回憶錄中說「為甚
麼我會演這種電影，為甚麼要作為『中國影星李香蘭』去拍這種
電影呢？在幾十年後的今天，我才發現自己竟是如此的無情。」

「中國人不知道我是日本人，而我一直在欺騙中國人——這種罪惡感一直在折磨這著我，使我無法解脫。」李香蘭無疑是日本軍國戰爭政策的犧牲品，但同時也是戰爭國策的宣傳者。

3・「滿映」的結局

　　1945 年 8 月蘇聯對日宣戰，蘇聯紅軍進入東北。這時在「滿映」工作的中共黨員組織了「東北電影藝術聯盟」和「東北電影技術者聯盟」，並自此基礎上成立了「東北電影公司」。在蘇聯紅軍進入東北時，中共方面往東北派了大批幹部和部隊，「延安電影團」的錢筱璋隨軍進入東北，接管「滿映」。1946 年 4 月中共軍隊進駐長春，錢筱璋和袁牧之開始領導「東北電影公司」工作。1946 年 6 月國共內戰爆發，「東北電影公司」遷往黑龍江興山市。在一所小學校裡搭設攝影廠房，建起了新中國第一個電影生產基地。1946 年 10 月 1 日命名為「東北電影製片廠」（簡稱「東影」），袁牧之擔任廠長。解放戰爭時期，「東影」攝製了十七輯新聞紀錄片《民主東北》。

　　國民黨在 1946 年 5 月由「中電」系統接收了長春市的「滿映」原址，成立「長春電影製片廠」。當時國民黨接收大員是金山，金山的另一身分是中共黨員。1946-1948 年間金山導演了抗戰電影《松花江上》，張瑞芳等主演。1948 年初金山離開長春。1948 年 10 月 19 日長春解放，在黑龍江興山的「東影」遂分批遷回長春市原址。

章節附註

1　本章重點在國統區、上海孤島及淪陷區。解放區電影在第四章「抗戰後中國電影」中討論。

2　史東山：〈關於《保衛我們的土地》〉。引自陳多緋編：《中國電影文獻史料選編‧電影評論卷》，頁 686。

3　鄭用之：〈三年來的中國電影製片廠〉。載《中國電影》1941 年第 1 期。引自丁亞平：《中國電影通史》第二部分：「民族、文化身份與自由」（北京：中國電影出版社，2017）。

4　紹華：〈推薦《塞上風雲》〉。轉引自陳多緋編：《中國電影文獻史料選編‧電影評論卷》，頁 765。

5　關於范斯伯事蹟華文資料並不多見，有興趣的觀眾可參見王若楠：《國際間諜范斯伯》（北京：中國青年出版社，2012）以及周鶴：《1933‧馬迭爾謀殺案》（哈爾濱：哈爾濱出版社，2013）等書。

6　孫瑜：〈關於《長空萬里》〉。轉引自陳多緋編：《中國電影文獻史料選編‧電影評論卷》，頁 746。另見孫瑜：《銀海泛舟》（上海：上海文藝出版社，1987），頁 140。

7　孫瑜：《銀海泛舟》（上海：上海文藝出版社，1987），頁 150。

8　史東山：〈《抗戰以來的中國電影》〉，《中蘇文化》1941 年第 9 卷第 1 期。轉引自丁亞平：《中國電影通史》（北京：中國電影出版社，2017），頁 212。

9　參見胡蝶：《胡蝶回憶錄》（北京：新華出版社，1987），頁 230-232。

10　艾以：《上海灘「電影大王」張善琨》（上海：上海人民出版社，2007），頁 113。

11　〈木蘭從軍佳評集大美晚報微微先生之評〉。轉引自陳多緋編：《中國電影文獻史料選編‧電影評論卷 1921-1949》，頁 725。

12　〈木蘭從軍佳評集‧申報白華先生之評〉。轉引自陳多緋編：《中國電影文獻史料選編‧電影評論卷 1921-1949》，頁 723。

13　冷非：〈評《貂蟬》〉。轉引自陳多緋編：《中國電影文獻史料選編‧電影評論卷》，頁 689。

14　呂維：〈為古裝片《貂蟬》寫〉。轉引自陳多緋編：《中國電影文獻史料選編‧電影評論卷》，頁 693-697。

15　〈大英夜報無冕徐麗陳力三先生合評〉。轉引自陳多緋編：《中國電影文獻史料選編‧電影評論卷》，頁 728。

16　麗飛：〈關於武則天〉。轉引自陳多緋編：《中國電影文獻史料選編‧電影評論卷》，頁 736。

17　費穆：〈談《孔夫子》〉。轉引自陳多緋編：《中國電影文獻史料選編‧電影評論卷》，頁 754。

18　參見費穆回應方典、應衛民：〈期望於孔夫子〉一文的「費穆附曰」。載陳多緋編：《中國電影文獻史料選編‧電影評論卷》，頁 759。

19　程季華：《中國電影發展史》，頁 104。

20　艾以：《上海灘「電影大王」張善琨》（上海：上海人民出版社，2007），頁 115。

21　「北洋陸軍武備學堂」是為「保定陸軍軍官學校」的前身。

22　據與川喜多關係熟悉的李香蘭回憶：「（川喜多）父子兩代與中國有深厚的關係，中國對川喜多長政來說是第二故鄉。『由於日中戰爭，兩國相爭，自己心痛欲裂。』這是（川喜多）他本人抒懷時常說的一句話。」見山口淑子：《我的前半生‧李香蘭傳》，頁 195。另見丁亞平：《中國電影通史》，頁 262-266。川喜多長政：《我的履歷書》：「昭和十四年（1939）3 月……當地軍方（侵華日軍）想在中國的中部與南部建立（與『滿映』）相似的電影機構，並通過內閣情報局向電影界徵求該機構的領導人，而電影界則因我通曉中國的情況而推舉了我。我本來不想接受這個工作的，因為我知道軍方對中國的方針與我的想法之間有著很大的差異。但是另一方面我也挺擔心，如果我不去的話就會有另一個代我去。如果那個人對於日中關係毫無信念和理解，而是由著一些軍人的想法來行動的話，也許會導致極大的失敗。那無論是對日本還是對中國都毫無益處。於是我試著提出答應的條件。我說，如果軍方不隨意插手，並在一定程度上能夠放任我自己的想法來經營的話，我就同意去。」

23　「中影」由當時傀儡維新政府、日本電影業界和「滿映」三家合資建立，川喜多為常務董事。1940 年 3 月汪精衛政府在南京成立，「中影」中維新政府的股權轉交汪偽政府。

24　山口淑子：《我的前半生‧李香蘭傳》（北京：世界知識出版社，1988），頁 195-197。

25　山口淑子：《我的前半生‧李香蘭傳》，頁 200。注：此為李香蘭多年之後的回憶，這裡「中華電影」所指當是川喜多主持下的從「中聯」到「華影」的經營。

26　山口淑子：《我的前半生‧李香蘭傳》，頁 203：李香蘭回憶錄記載：辻久一在《中華電影史話》證實：「阻止這個（暗殺）計劃的是一個傾心於電影事業的人，是滿映的一個主要負責人。因他從父輩起就一直從事電影事業，他充分理解川喜多的真正價值，果敢進諫勸止了。」

27　程季華：《中國電影發展史》：「露骨地宣傳了『大東亞共榮圈』的觀點，將一個日本武士高杉晉作大加美化，把他描寫成一個所謂『熱愛著東亞、熱愛著中國』的儼然中國人民的救世主。為了迷惑觀眾，他們還無恥地歪曲了太平天國的歷史。《春江遺恨》是一部露骨地宣傳所謂『中日提攜』、『共存共榮』的反動影片。」

28　參見丁亞平：《中國電影通史》，頁 277。

29　丁亞平：《中國電影通史》（北京：中國電影出版社，2017），頁 250。

30　佐藤忠男：《電影與炮聲》（1986 年版），見山口淑子：《我的前半生‧李香蘭傳》，頁 91。

31　見《日本電影演員全集‧女演員篇》（東京：電影旬報社，1980）。轉引自山口淑子：《我的前半生‧李香蘭傳》第六章：「新京時期」，頁 91。

32　丁亞平：《中國電影通史》（北京：中國電影出版社，2017），頁 249。

33　山口淑子：《我的前半生‧李香蘭傳》，頁 122。

34　李香蘭：〈出演《萬世流芳》的感想〉，載《電影畫報》第 7 卷第 2 號，1944 年 2 月 1 日。轉引自陳多緋編：《中國電影文獻史料選編‧電影評論卷》，頁 771-772。

第四章
抗戰後中國電影
1945-1949

　　1945 年 8 月 15 日，日本無條件投降，中國至此迎來了抗戰的全面勝利。抗戰勝利後中國政治格局發生變化，形成國民黨國民政府統治區和中共控制的根據地地區兩大政治格局。中共當時控制了陝甘寧根據地和華北根據地地區，以及東北原偽滿州國北部大片地區。1946 年國、共兩黨展開全面內戰，到 1949 年 12 月內戰結束共四年多時間，中國的文藝創作與電影創作在國、共兩個轄區分別有了不同展現，呈現出截然不同的開展狀貌。

第一節　抗戰後國統區官管影業

　　抗戰後國民政府統治區電影業主要劃分為兩個部分：一部分是國民政府所屬的官管影業，在戰後從重慶遷到北平、上海和南京，接管了日偽時期的電影產業。然後將主要電影產業通過股份制私營化，實行了這一部分影業生產的總控。另一部分是在上海的民營影業。戰後官管影業機構在上海接收日偽影業中有一部分民營企業，1947 年歸還之於民營，同時有些原有的上海民營電影企業恢復重建，繼續拍攝電影。

一　國統區官營影業的整合與經營：「中電」

　　1945 年 9 月 20 日，國民政府行政院發佈「管理收復區報紙通訊社雜誌電影廣播事業暫行辦法」其中規定「敵偽機關或私人經營之報紙、通訊社、雜誌及電影製片廠廣播事業一律查封，其財產由宣傳部匯同當地政府接受管理。」關於電影產業，國民政府劃分了四個電影接受區進行接管。分別是上海、南京、北平和廣州四區，以國民黨中宣部系統的「中央電影攝影廠」（簡稱「中電」）為主對日偽電影產業實行全面接收。

　　「中電」在上海接收了原川喜多與張善琨掌控的上海「中華電影聯合股份有限公司」（簡稱「華影」）和北平日偽「華北電影公司」的產業。在上海「華影」的基礎上，在上海設立了中電一廠，裘逸葦任廠長；中電二廠，徐蘇靈任廠長；和上海實驗電影工廠（簡稱「實電」1948 年停止拍攝影片），下設三個電影棚。

在北平「華北電影公司」基礎上，建立北平「中電」三廠，徐昂千任廠長，下設三個攝影棚。1946 年 5 月，「中電」接收了長春日偽「滿映」產業，在「滿映」原址成立「長春電影製片廠」，金山任廠長。

戰後國民政府另一電影機構，國防部下屬的「中國電影製片廠」（簡稱「中制」）從重慶遷回南京，接管了上海「華影」的其中一部分資產。同時接管了原上海「華藝」的攝影場。後隸屬民國政府政治部掌管。

如此國民政府在接管了敵偽時期電影企業後形成「中央電影攝影廠」（簡稱中電）、「長春電影製片廠」（簡稱「長制」）和「中國電影製片廠」（簡稱「中制」），三大主要官管電影系統。

1947 年 4 月，接收日偽電影產業後的「中電」實行改制，改稱「中央電影企業股份有限公司」（仍簡稱「中電」）。成立理事會，選舉董事長，並實行公開招股。如此，「中電」系統便由其原來「黨控」的國管性質變為私營股份制企業性質。改制後「中電」由羅學濂任總經理兼常務董事長，張道藩任董事長，董事有李惟果、方治、潘公展、杜桐蓀等人。[1] 旗下陣容龐大，編導有孫瑜、吳永剛、張駿祥、馬徐維邦、陳鯉庭、嶽楓、沈浮、湯曉丹、徐昌林、屠光啟、楊小仲等。加盟演員有趙丹、金山、白楊、王丹鳳、張儀、黃宗英、歐陽莎菲、劉瓊、秦怡、嚴俊、王引、謝添、王燕燕、張瑞芳等。

這時「中央電影企業股份有限公司」掌握全國電影生產資源的三分之二，形成繼川喜多長政、張善琨的「華影」之後新的電影業寡頭。

二　「中電」系統的電影拍攝與出品

從 1946 年直到進入 50 年代之前，幾年間「中電公司」中的一廠、二廠、三廠、「實電」和「長春製片廠」，都分別拍了不少電影。以程季華《中國電影發展史》記載最詳：此時期「中電」系統的上海一廠拍攝了七部故事片，上海二廠共拍攝了十七部故事片，北平三廠拍攝了十四部故事片，上海實電拍攝了三部故事片，長春製片廠拍攝了三部故事片。[2] 兵燹劫後，時局動盪。

此時中國電影竟然出現了又一輪的繁榮，「中電」系統實功不可沒。

　　此時期「中電」系統總經理羅學濂主持「中電」常務工作。羅學濂，廣東順德人，青少年時參加「五四運動」，曾任職國民政府組織部、外交部。1934 年被派赴歐美考察，歸國後先任職司法部訓練所，而後即任職「中電」。羅學濂為人淡泊寬厚，工詩文，酷愛音樂繪畫藝術，與文化藝術界人士交往甚密。抗戰期間於艱難萬險中將「中電」遷重慶，聚攏影劇界精英堅持奮鬥。孫瑜在其電影談藝錄《銀海泛舟》中記載了拍攝電影《長空萬里》過程中，羅學濂的處理矛盾、解決問題的能力以及其堅韌的工作作風。[3] 重慶時期條件艱苦，羅學濂率部養精蓄銳，枕戈待旦。「慘勝」之後「中電」開入上海，立刻爆發出實幹精神和能量。戰後數年「中電」系統業績輝煌，羅學濂功居其首。

　　「中電」系統這時期拍了不少優秀的直接或間接的反映抗戰題材的影片，數量上和品質上都優於其他題材的電影。如一廠拍的《還鄉日記》、《再相逢》和《尋夢記》等；二廠拍的《忠義之家》、《遙遠的愛》、《乘龍快婿》和《天堂春夢》等；三廠拍的《聖城記》、《天字第一號》、《黑夜到天明》和《追》；「實電」的《鐵骨冰心》和《大地回春》；長制的《松花江上》、《小白龍》和《哈爾濱之夜》等。1948 年 2 月上海文化運動委員會舉行「中正文化獎金電影獎」，選出戰後十部優秀影片。「中電公司」有三部抗戰電影獲獎，分別是上海二廠的《遙遠的愛》，北平三廠的《天字一號》和「長春製片廠」的《松花江上》。以此見得「中電」系統在抗戰後發揮出的電影製作之主流影響力。

1・「長制」與《松花江上》

　　「長春電影製片廠」（「長制」）是在 1946 年 5 月由「中電」在「滿映」的基礎上建立。實際上，在 1945 年 8 月蘇聯對日宣戰之時「滿映」就已經解體。「滿映」即被公司中的共產黨人接管，成立了「東北電影公司」。同時中共從延安派錢筱璋和袁牧之對「東北電影公司」實施領導。1946 年 6 月國共內戰爆發，中共掌控的「東北電影公司」遷到黑龍江興山市。而後「中電」在

「滿映」長春市原址成立「長春電影製片廠」（「長制」）。

　　1946 年 7 月，當「中制」接管長春「滿映」廠房時，片場只剩一片空地，設備全部被運到興山。新任「長制」廠長金山立即派人到上海購置設備，並組織原「滿映」廠職員，開展拍攝工作。1947-1948 年間，拍攝了《松花江上》、《哈爾濱之夜》及《小白龍》等故事片，其中影響最著者是《松花江上》。影片1947 年出品，金山執導，張瑞芳、王人路、浦克和方化等主演。東北地區，日偽滿經營多年之地，也是日寇鎮壓最為殘酷之地，抗日志士進行了最為艱苦卓絕的鬥爭。「長春製片廠」首部創作選擇東北抗日題材，其責無旁貸。

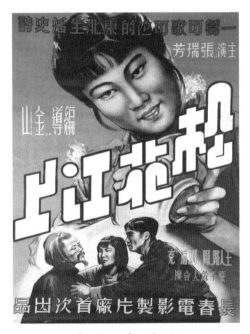

《松花江上》宣傳海報

　　故事從松花江畔的一個小山村講起。村裡有個大車店，為路過的運糧送貨的車隊提供食宿，迎來送往，十分紅火。車店人家三代四口，一對夫婦和女兒妞兒，還有爺爺。「九‧一八」事變爆發，日本侵入東北，這家車店也橫遭禍端。妞兒的父母被日本

人殺害，只剩下爺爺和妞兒。後來妞兒的青梅竹馬被日本人抓走的表哥逃跑而來加入了這個家庭，三人相依為命。一天日本小隊長企圖侮辱妞兒，被表哥打死，而後帶著爺爺和妞兒出逃。爺爺死在了逃亡路上，終前囑託二人成了親。小倆口為活命來到日寇霸佔的煤礦做苦力，勉強度日。礦工們不滿日寇虐待而抗爭，被日軍鎮壓。青年夫妻逃亡，加入抗日義勇軍。影片的故事情節並不複雜，但大量外景鏡頭的運用，使影片所展現各個場景畫面非常寫實。影片開頭大車店迎來送往的一幕，表現戰前東北鄉村生機勃勃的生活場景，與日寇侵入後的凋敝景象形成強烈對比。音響效果的運用也別具匠心。比如在煤礦工棚中工友聚會場面中加上插曲〈四季歌〉，形成苦中作樂的溫馨效果，此時配上隔壁孤兒寡母傳來病兒哭聲，造成強烈壓抑氣氛。這部本來缺乏故事情節的影片在導演的處理之下展現出宏闊而豐富的效果。

2・「中電」北平三廠的創作題材

　　1946 年，北平「華北電影公司」改組為「中央電影攝影三廠」（簡稱「中電」三廠）。徐昂千任廠長。「北平三廠」自1946-1948 年間出品了十四部故事影片，在戰後復蘇時期產量可謂不菲。而且「北平三廠」拍的影片從主題上更為新穎，視角也寬闊。如下僅舉其兩部，以見其抗日題材新視角之特點。

（1）以神祇之名：《聖城記》

　　北平「中電」三廠 1946 年出品了其建廠首部影片《聖城記》。這一部直接控訴日寇侵略浩劫的主題，揭露日本侵略戰爭的罪惡，更著墨於戰爭帶來全民族悲劇的描寫。

　　電影《聖城記》由沈浮導演，白楊、謝添、魏鶴齡等主演。講的是抗戰期間一個叫「土城子」的鄉鎮發生的慘烈故事。美國傳教士金神父在土城子傳教四十餘年，傳教之餘為鄉民行醫、辦學，深得百姓愛戴。抗戰爆發，有愛國女華僑朱荔歸國，在土城子小學任教。朱荔與當地中國駐軍青年軍官羅大軍相愛。1940年日軍攻佔土城子，守軍官羅大軍不及退卻，匿於教堂。日軍官島崎大佐得悉派兵圍教堂搜捕。羅大軍乘隙帶領青壯村民逃離。

島崎惱羞成怒之下乃將躲進教堂的婦孺擄走，並將朱荔囚禁。金神父抗爭卻被島崎限令於三天內離境。金神父含悲憤起草公告，譴責日軍暴行。島崎遣特務射殺神父，神父書寫「中國人民自由萬歲」後倒地血泊中。這時教堂鐘聲鳴響，獄中的朱荔在黑暗中泫然淚下，默默為羅大軍和村民祈禱……。

　　而隨著時間延移，人們看待歷史事物的眼光會更加客觀，更加貼近真實。尤其是對文藝作品的創作題材的評價，更能夠接近準確的把握。在二戰，中美兩國是盟友，日本是共同敵人。二戰間美國在美日太平洋主戰場的勝利對日本全面失敗之關重要。而國民政府能在重慶堅持抗戰八年，也是得益於美國的國防援助。這場戰爭不僅僅是中國的，其所經歷的苦難和勝利都是具有世界意義的。利用教堂做場景，其揭示的寓意則是日寇在中國犯下的野蠻反人類罪惡行徑致神人公憤，天道所不容。反抗法西斯的鬥爭不是某個國家或某個黨派的事業，是世界所有愛好和平和正義的人民的共同事業。這當是《聖城記》所做的歷史提示。

(2) 諜戰片之父：《天字第一號》

　　電影《天字第一號》是「中電」三廠 1946 年出品的一部頗具影響，也最具爭議的抗日諜戰影片。由屠光啟編導，歐陽莎菲、賀賓、周蘇、董淑敏、史弘出演。此片既出，首開抗日諜戰題材之風。抗戰間利用間諜特工刺探日本軍部情報，處決罪大惡極漢奸之英勇事例並不為少。而利用美女利誘漢奸，而後行暗殺之事也有發生。文學創作對此類題材多有開發。之後，抗日諜戰題材影片開始流行，直到 1949 年之後，中國大陸也出品了許多諜戰題材影視作品。

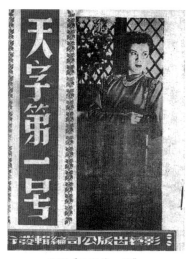

電影《天字第一號》

　　1946 年屠光啟導演調任北平三廠，僅二十七天將諜戰題材
話劇《野玫瑰》改編成電影劇本，完成《天字第一號》電影創作。
話劇《野玫瑰》由陳銓庭編劇，1942 年在重慶由「中國萬歲劇團」
（簡稱「中萬」）[4] 拍成話劇上演。電影《天字第一號》劇情基本
延引於話劇《野玫瑰》的內容，故事講抗戰間北平惡貫滿盈大漢
奸劉默邨是重慶方面一直要除掉的頭號人物。於是派遣美女特工
秦婉霞打入特務機關內部，並成功勾引劉默邨成為其續弦妻子。
當時潛伏於敵偽機關內部的重慶地下特工都以「天字」為代號，
秦婉霞便是最高領導「天字第一號」。不料這之間出現了一些情
感的糾葛。劉默邨的女兒劉小燕愛上了表哥（默邨前妻之侄）應
為民，而應為民卻是秦婉霞的舊日戀人而且也是重慶特工，是秦
婉霞的間接下級。秦、應二人並不知道這層同志關係，經受了不
少誤會和情感折磨。最後，「天字第一號」秦婉霞親手處決了漢
奸劉默邨，並設計安排應為民與劉小燕帶著情報逃脫，自己壯烈
犧牲。

　　影片當時在上海「皇后大劇院」公演，創下當年最高票房記
錄。之所以引起轟動，是因為題材之新穎，且有引人入勝的驚險
情節，也不乏豐富的情感渲染。這種題材在當時普遍反映正面抗
日戰場的題材中顯得格外新穎獨特。其實當時在重慶，諜戰特工

抗日題材一就直受到影劇界左翼人士的批評抵制，認為爭取抗戰勝利應該靠激發動員全體中國民眾，並非靠特務組織的暗殺行為來實現。而北平三廠廠長徐昂千發文言：

> 《天字第一號》表揚的就是一群威武不能屈，貧賤不能移，富貴不能淫，屬於幕後動力的無名英雄……這是一種地下部隊，秘密英雄，他們暗暗地扭轉了歷史方向，支持了抗戰的命脈，無形中增加了民族的活力，把前方後方拉成一片，維繫著淪陷在敵後一群遙念祖國不墜的心。[5]

而且，無論是話劇《野玫瑰》還是電影《天字第一號》都說明這一類抗戰影劇題材所具有的魅力和宣教意義。在 1948 年「中正文化獎」電影評選中，電影《天字第一號》榮獲十大名片獎章。而其成功使屠光啟在電影界的地位陡增，同時也使飾演秦婉霞的女演員歐陽莎菲一夜而躋身上海名影星之列。自此之後，諜戰特工題材的影視作品在兩岸三地始終常盛不衰。

3・「中電」系統上海各廠的出品

　　1945-1948 年間，「中電」系統在上海的「中電一廠」（廠長裘逸葦）、「中電二廠」（廠長徐蘇靈）的故事影片創作頗豐，在數量和品質上列居前位，並在創作題材上也具有上海的特殊性。「一廠」拍攝了七部故事片，「二廠」拍了十七部故事片。如下取其經典之作介紹。

（1）「潰退」的愛情：《遙遠的愛》

　　中電二廠 1947 年 1 月出品的《遙遠的愛》，講述的是「七七事變」大潰退途中的一段表現時代變革意味的愛情故事。由陳鯉庭編導，趙丹、秦怡和吳茵主演。陳鯉庭（1910-2013）上海人，1930 年上海大夏大學（今華東師範大學）高等師範系畢業，1932 年加入中國左翼戲劇家聯盟。抗戰之後先後任中電二廠、崑崙影業的導演。本片外還曾編導《麗人行》、《幸福狂想曲》等片，頗

具影響。

電影《遙遠的愛》講述國家危亡之時局，大學教授蕭元熙仍堅持自己一貫的觀點：國欲強要從改造每個國民個體入手。在此理論指導下，他的具體實踐是對出身低下的女傭余珍進行「改造」。在蕭元熙不厭其煩地「培育」之下，余珍果真就蛻變為現代女性，蕭元熙遂與余珍結為夫妻。「一二・八」事變中由於父兄遇難，余珍則決然投身抗日救亡運動，而蕭元熙卻只想將余珍束縛於家中。停戰數年間余珍生下一子，小日子稍見穩定，而「八・一三」淞滬抗戰爆發。是時蕭元熙赴漢口擔任抗戰動員會委員，電召余珍離滬前往，不幸幼子在途中被敵機轟炸夭折，這使余珍堅定了全身心投入抗戰的決心。當蕭元熙在漢口碼頭見到妻子時，余珍已身著戎裝，徹底改變了。不久武漢失守，蕭元熙流亡桂林，重執教鞭，思想卻愈益守舊。其後日軍進逼桂林，蕭元熙隨難民潮避難，途中意外與護送難民的戰地工作隊員余珍相遇。落魄的蕭元熙試圖與余珍言歸於好而無果。他這才意識到妻子已破繭成蝶，昔日的啟蒙師兼丈夫也只能隔空相望，任其於更為廣闊的天空自由翱翔。

《遙遠的愛》劇照

對於《遙遠的愛》，當時影評給與較高的評品：本片「以蕭元熙和余珍的結合與分離過程為經，而以數度時代的波濤起伏（九・一八、八・一三、武漢棄守、桂林撤退）為緯。在這經緯交錯之中，表現出了勞動婦女進步和善於幻想的智識分子後退歷程。」影片「發揮了電影所特有的優長，因此，才能夠表現出那麼長的時間（約十四五年）和那麼廣的空間（上海、武漢、桂林）中的現實發展。……它對現實的認識和表現深度，又遠遠地超過了過去的國產影片。」[6] 這部戲另一層的寓意還在於國家興亡、風雲變幻，人生命運錯落跌宕。時代像無形的巨手，實現著對人的精神和人格的重塑。歷史潮流滾滾向前，那個歲月個人對自身命運一廂情願的規劃與願景，顯得何等的渺小。

（2）上海迷夢：《天堂春夢》與《還鄉日記》

1947 年間，另有兩部值得關注的另類視角的抗戰題材電影，《天堂春夢》和《還鄉日記》。兩部影片題材相同，一部是悲劇一部是喜鬧劇，表現「慘勝」之後重慶政府接管上海敵偽資產時的種種表像，深刻揭露大後方的官場敗壞，人性的墮落，無情諷刺了腐敗官僚的醜行。

電影《天堂春夢》，中電二廠拍攝，製片人徐蘇靈，編劇徐昌林，湯曉丹導演，主演為藍馬、上官雲珠、路明、石羽與王蘋。故事講的是建築工程師丁建華戰時撤到後方重慶，參加抗日軍用機場的設計。丁建華憧憬著勝利後的幸福生活，精心設計了自己幸福之家的建築圖紙。抗戰勝利偕妻漱蘭從重慶返回上海，暫居舊交龔某家。龔原是包工頭，淪陷期間曾為日偽機場修建提供物資而致富，涉嫌漢奸行徑。龔某幫助丁建華一家是想托丁建華結交重慶方面的關係使之逃脫漢奸罪名，丁斷然拒絕。而後龔某竟以五百根金條行賄接收大員買得「地下工作者」身分，逍遙法外。此時丁建華找不到工作，暫屈居龔某家閣樓。趕上妻漱蘭將分娩，丁母臥病，陷於生活困境。丁建華被迫把設計圖賣給了龔某。不久漱蘭生一男孩，無力撫養。龔某因無後，乘間出資將嬰兒收留撫養。而漱蘭對兒子的骨肉之情引起龔妻嫉恨，將丁建華一家逐出龔宅。親子被奪，精心設計的家園藍圖也被他人所

掠。抗戰勝利了，丁建華一家卻茫然無助，流落街頭。影片具有極為深刻的寓意，家園重建既成泡影，民族精神何以重塑與復興。

另一部相同題材的電影《還鄉日記》，由中電一廠 1947 年 7 月出品，張駿祥導演，白楊、耿震、陽華與呂恩主演。故事從抗戰勝利，大後方重慶一片歡慶景象講起。在重慶話劇作演員的老趙小于夫婦開始憧憬回到上海之後的美好生活。不久二人回到上海，暫住朋友小胖的一個小閣樓住所，暫時與小胖等幾位朋友同擠一室。接著，夫妻二人便開始了艱難的租房經歷。他們發現許多房子都被接收大員們貼上了封條，而可供出租的只收美金或金條。正當二人走投無路之時，趕巧碰到一家男女房主吵架，女房主小桃賭氣租給他們一間屋。這家情況特殊，小桃丈夫裴某以漢奸罪已被拘押，與小桃同居的男人是國民黨接收大員老洪，在接收這家房產之時順便也「接收」了小桃。正當老趙和小于夫婦滿心歡喜搬進來時，小桃的丈夫裴某卻以「地下工作者」身分無罪釋放，他帶了打手回家痛毆老洪，奪回房產和小桃。老洪於是又找打手回來報復，雙方在樓下大廳開打。趕上小胖等友人帶著酒菜鞭炮前來行喬遷之賀，躲避不及，鞭炮被引爆。打鬥場面狂野而魔幻，傢俱、器物及食物橫飛，鞭炮轟鳴，硝煙彌漫，鬧劇持續了十多分鐘。而這場「窩裡鬥」稍息，又來了新的接收大員，於是又開打。老趙小于夫婦跟隨友人們又回到了小閣樓。美好的生活憧憬已然破滅，相互依偎睡在床下地板上的老趙小于夫婦，望著窗外的明月，內心反而安寧。戰亂已經結束，新的生活剛剛開始，雖有迷霧，而希望並沒有破滅。

兩部戲一悲一喜堪稱異曲同工之作，共同的主題和類似的手法揭露了「慘勝」之後的上海的混亂情況。胡蝶在《還鄉日記》觀感中談到影片具有的真實性：當時上海人一般的心理，認為重慶來的各個都是接收大員。而且上海的房荒問題嚴重，接收大員滿天飛，歹徒趁間冒充，大肆行騙。[7] 抗戰勝利了，懷有幸福憧憬的人們並沒有沐浴在和平的陽光下，家鄉還遠不是期待中的天堂。

同類題材的影片，中電二廠還拍攝了《衣錦還鄉》、《乘龍

快婿》和《幸福狂想曲》等等，可見「中電」的創作順應歷史潮流，順應人民的呼聲，於抗戰勝利後對腐敗現實的批判與反思相當有力度。

(3) 戰爭的創痛：《尋夢記》

1948 年中電一廠出品了一部表現抗戰勝利後夢境破滅的感人影片《尋夢記》，唐煌導演，郭平、杜驪珠、韓蘭根等主演。故事講的是新聞記者趙君堯和林輝戰地採訪歸來，在一小村落做短暫逗留，稍事休息。剛進村，君堯便被一位老人當成自己的兒子，這位叫李鴻生的老人因思念出征多年的兒子而精神錯亂。老人的盲妻聽聞兒子歸來亦十分激動，兩位老人沉浸在無比的幸福中。只有美麗淳樸的兒媳阿香心知肚明而處於兩難境地，既不能接受這個從天而降的「丈夫」，也不忍向老人挑明真相。第二天，李鴻生老人帶「兒子」君堯去掃墓祭祖，並拿出多年的積蓄交給君堯投資經商。君堯為這樣的「親情」深受觸動，實不忍繼續相瞞於二老。經長痛短痛之抉擇，決定離去。而阿香為君堯正直善良感動，與君堯漸互生情愫，卻又無能擺脫對丈夫的思戀和封建禮教的約束。清晨，趙君堯與林輝悄然離開了這個讓人百般眷戀的小村。對中國人來說戰後幾年可說是劫後餘生，戰爭結束了，留在人們心中的深深傷痛還在。和平雖到來，苦難並沒有結束，而內心創傷的陣痛也許才剛剛開始。

除上述帶有批判反思色彩的各片外，「中電」系統各廠同時期也拍了一些非抗戰題材的商業影片，在那個戰後特定背景之下，很難產生出眾的社會影響力。

第二節　抗戰後國統區民營電影（1946-1949）

戰後民營影業主要活躍於上海。1946-1949 幾年間「中電」系統雖然在營業出品數量上佔優勢，但就上海電影業來說，「中電」系統並未「一統天下」。民營影業公司有更為出色的表現。戰後民營影業在上海迅速繁榮。到 1947 年一大批民營電影公司

如雨後春筍在上海建立，如「新時代」、「啟明」、「西北」、「萬方」、「大業」、「中企」、「群力」、「大風」、「大地」、「群星」、「聯合」、「東亞」等等不下二十多家公司。而最有影響力的當屬三個系統：1‧「崑崙影業股份公司」；2‧吳性栽建立的「文華」、「清華」和「藝華」系統；3‧柳氏兄弟的「國泰」、「大同」系統。如果說「中電」影業系統成就了戰後影業的繁榮局面，民營電影公司的出品則起到點睛之筆。沒有民營電影企業的貢獻，戰後影業雖稱得上繁榮，但絕達不到輝煌。

一　「崑崙影業股份有限公司」

1‧「崑崙」的建立

1946 年 4 月，陽翰笙、蔡楚生、史東山等電影人來到上海，與鄭君里、孟君謀等人建立「聯華影藝社」。演員陣容有白楊、上官雲珠、舒繡文、吳茵和淘金等人，還招募了一批新演員。恰逢 1946 年 5 月「中制」系統把原「聯華攝影場」還之於民營，由吳性栽改建為「徐家匯攝影場」。「聯華影藝社」便租用徐家匯影棚開始拍片。當時拍了《八千里路雲和月》和《一江春水向東流》的上集《八年離亂》。

1947 年 5 月，聯華影藝社與崑崙影業公司合併。崑崙公司是戰後由夏雲瑚和任宗德合資建立，二位是從重慶過來的川系民族資本家，思想開明。崑崙公司當時使用徐家匯影棚拍片，資金和人才資源捉襟見肘，難以展布。所以夏雲湖和任宗德決定將「崑崙」與「聯華」合併，借其人才之資源，合力興辦。而「聯華」這批影界才子也正得以利用「崑崙」的資源一展宏圖，由是一拍即合。二公司聯合後仍採用「崑崙影業股份有限公司」之名。而後「崑崙」迅速擴大陣容，吸納從原「中電」和「中制」過來的編導和演員。建立起由陽翰笙、蔡楚生、陳白塵、沈浮、陳鯉庭、鄭君里組成的編導委員會。導演還有孫瑜等人加盟，演員陣容有白楊、趙丹、黃宗英、藍馬、上官雲珠、吳茵及趙明等人。可以說是集中了當時電影界編、導、演人才之精華於一統。

2・「崑崙」的創作

　　聯合後的崑崙公司如虎添翼。1947 年出品的兩部絕佳精品《八千里路雲和月》和《一江春水向東流》，影片的編、導、演均達到當時巔峰境界，觀眾趨之若鶩，影評嘉譽如潮，堪稱戰後上海觀影之盛況。

(1) 卓絕的歷程：《八千里路雲和月》

　　電影《八千里路雲和月》，1946 年 9 月由聯華影藝社攝製，1947 年「聯華」與「崑崙」聯合後，以「崑崙影業」之名出品，史東山編導，白楊、淘金、高峰、黃晨、吳茵、高正等主演。影片以「七七事變」後上海一些進步劇團奔赴前線進行勞軍演出之史實為背景，講述了一個具有史詩架構的歷史紀實性很強的故事。說的是江西籍女青年江鈴玉來上海求學，住在姨母家。全國抗戰爆發，玲玉不顧姨母一家反對，參加進步劇社赴前線做抗日宣傳演出。玲玉與劇社隊友不畏艱險，積極工作。在台兒莊勞軍演出時，遭日軍突襲陷入包圍，隊友們化妝成難民艱難突圍逃亡。而後劇社撤到後方武漢，繼續抗日演出活動。武漢淪陷，又輾轉撤到長沙、桂林，最後到達後方重慶。劇社隊員們於途中有的犧牲於日寇槍彈射殺，有的因營養不良和過度勞累染上肺病。玲玉也遭病魔暴殄，險些殉難，虧隊友相救而脫險。終於在抗戰勝利的歡慶之中，玲玉與患難中相愛的戰友音樂家高禮彬結為伉儷。「慘勝」之後玲玉夫婦復員返上海，先暫住姨母家。玲玉在報館作記者，高禮彬作學校教員。玲玉夫婦愈發不能接受姨母家奢靡生活及上海的墮落之世風，尤其不能容忍大表哥周家榮的劣行。周家榮戰時投靠敵偽發國難之財，戰後又以接收大員身分巧取豪奪。玲玉夫婦二人毅然搬出姨母家，租一間簡陋閣樓為居。夫妻二人辛勤勞作，積勞成疾。玲玉懷孕，因勞累過度昏死街頭。在昔日劇社戰友的幫助之下，玲玉住進醫院，產下一子，而自己卻永遠喪失了健康。

電影《八千里路雲和月》宣傳海報

這部影片嚴肅樸實，場面恢弘，不媚俗，更不屑生意眼，從始至終貫通以激昂的情緒。時評者言：

> 一面是荒淫無恥，一面是嚴肅工作，抗戰中除了那些持槍拼命的士兵以外，就要算這些憑良知埋頭工作的文人的功勞最大。可是現在勝利之果落入誰手？八年來朝朝夜夜幻想這勝利美景，已成一篇怎樣的影像？文化人仍舊過著煎熬的日子，這一切耐人深思。[8]

同時，影片的電影語言藝術非常成熟，令這部近紀實的故事影片充滿藝術魅力。誠如當時影評者贊：史東山「以極其樸素的手法，在藝術的里程碑上，寫下最光榮的一頁。」[9]影片中長鏡頭和蒙太奇的電影語言運用駕輕就熟。比如切換中的拖船、火車的行進畫面和地圖標的畫面疊換顯示劇社運行軌跡；運用標語表現台兒莊和武漢的場景，又以玲玉的一句「要得」四川話表現重慶的場景。這樣的蒙太奇運用使故事的敘述簡潔俐落、毫無拖泥帶水。日本投降的歡慶場面也很有表現力，先以室內的慶祝場面切換至室外紀實宏大場面，而後鏡頭從空中遙拍慶祝現場，再轉接以玲玉的婚慶典禮，這樣大小場景轉換疊加使敘事精練流暢。

玲玉夫婦歸上海途中，畫面逆光顯現大江激流之中拖船顛簸前行，預示著勝利復員之路的險惡。故事的後半部玲玉夫婦身著舊棉布軍裝回到上海，與姨母家光鮮著裝、豪華裝飾布置格格不入，卻顯出玲玉夫婦身上煥發出一種別樣的昂揚面貌。白楊、淘金的表演帶出了一種清新脫俗的氣質，塑造出正直、具有責任感的新型智識分子的形象。影片的結尾寓意尤深長：新生嬰兒出世，母親卻病入膏肓。

(2)破滅的夢境：《一江春水向東流》

1947 年，「崑崙」出品了另一部經典《一江春水向東流》。此片即出，立與《八千里路雲和月》並比為姊妹之雙馨，影品之雙璧。其引領時代潮流，造成社會影響甚至在《八千里路》之上。《一江春水向東流》導演為蔡楚生和鄭君里，男女主角由淘金和白楊再度合作，另有舒繡文、上官雲珠和吳茵等加盟主演，陣容強勁。1947年「聯華影藝社」先拍出此片上集《十年離亂》，與「崑崙」合併後拍攝了下集《天亮前後》。當時由於資金等各種條件所限，拍攝過程極其艱苦。又逢蔡楚生病重住院，鄭君里副導演奔波於醫院與影棚之間貫徹蔡楚生的拍攝指令。賴劇組團隊精誠竭力，方成就此一中國影史中之傳世精品。

故事講的是「九‧一八」事變後，抗日浪潮高漲。上海順和紗廠職工夜校教員，熱血青年張忠良不遺餘力宣傳抗日救國理念，其激昂飽滿之情緒激勵了職工們的抗日熱情，也得到本廠女工素芬的愛慕。張忠良遂與素芬月下定情，結為連理。「七‧七」事變前夕忠良夫婦得一子，忠良以「唯有抗戰才能生存」之大義為其子取名為「抗生」。「八‧一三」事變前，忠良接到上級命令撤退到武漢。日軍佔領上海，為活命素芬帶著兒子與忠良老母來到鄉下忠良老家，期間忠良父親被日寇殘酷殺害。忠良則在撤退中為日軍俘虜，後逃脫監押，流亡到重慶。從此與家人失去聯繫，間接得知父親被殺害，而母親與妻兒下落不明。忠良到重慶後因無法證明身分而流落街頭，不得已投靠舊交舞女王麗珍。王麗珍也曾仰慕過忠良的才華與抗日激情，在此時忠良走投無路下全力襄助，同時也把忠良帶入陪都重慶浮華的「上流社會」之

中。忠良遂與王麗珍結婚，八年間沉迷腐化而不自知。抗戰勝利後忠良先復員回上海，暗助王麗珍表姐，漢奸之妻何文艷轉移資產，並與何文艷同居私通。而八年間素芬含辛茹苦撫養幼子，侍奉婆婆，後輾轉到上海以浣衣度日，心中無日不苦苦思念丈夫。後素芬被何文艷家雇為傭人，趕上何家正召集盛大晚宴，王麗珍也從重慶回到上海。不想忠良與結髮之妻素芬就在何家盛宴之時重逢。見到丈夫如此之嘴臉，素芬完全絕望了，終拋下愛子投江自盡。

《一江春水向東流》劇照

影片於 1947 年 8 月上映，高創連映三個月爆棚的記錄，影評稱蔡楚生此片為「鬼斧神工，令人絕嘆」。[10] 據稱常常是上場還沒演完，下一場的觀眾就已排出一個街區等候。而且有盲人影迷也來影院聆聽此片，現場領受其藝術感染力。《一江春水》與《八千里路》相同的是都具有一種貫之於始終的昂揚激憤之情緒。副導演鄭君里多年後憶及此片拍攝時感慨稱：「想起當初滿腔熱忱投入抗戰，以為打垮了日本帝國主義，中國就可以有一個新的局面，誰知奔波了八年，勝利雖然來臨，國家的面貌和個人的遭遇卻是這樣，一腔悲憤，仰天長嘯，真有『三十功名塵與

土，八千里路雲和月』的感慨。」[11] 正是這種「一腔悲憤」引發出民族精神的強烈共鳴，方能使影片產生如此感人魅力和巨大的社會影響。

《一江春水》為影評界盛讚為中國電影中「第一部具有史詩架構的影片」。比之《八千里路》，則更注重人物內心世界的刻劃和複雜人性的揭示，表達一種出自於社會良知的正義感和體現出對芸芸大眾悲天憫人的人文情懷。1948 年 2 月「中正文化獎金電影獎」評出十部獲獎影片，《一江春水向東流》毫無爭議地摘取桂冠。這是蔡楚生繼《漁光曲》之後創造出他的影藝事業的再度輝煌。

(3) 覆巢之下：《萬家燈火》

1948-1949 年間，崑崙公司連續拍攝了一系列優秀電影作品。有史東山編導的《新閨怨》、王為一執導的《關不住的春光》、陳鯉庭執導的《麗人行》、趙明執導的《三毛流浪記》、沈浮編導的《希望在人間》。這期間的兩部傑作引人注目，一部是《萬家燈火》，另一部是《烏鴉與麻雀》。

電影《萬家燈火》由陽翰笙和沈浮編劇，由沈浮執導，藍馬和上官雲珠主演。該片 1948 年 7 月上映，反響不凡，影評界稱之為新現實主義力作。影片為沈浮傾心打造，其拍攝耗費的人力物力遠超過同時期其他影片。影片講的是戰後一個上海小市民家庭的悲歡離合的故事。上海某企業小職員胡智清，有一位賢慧妻子藍又蘭，和一個可愛的女兒，陶醉於愜意的小市民生活。胡智清靠百倍的努力工作來維繫這樣的生活現狀，但一個突發的變故使一切成為泡沫。由於農村災荒，胡智清母親帶著胡弟一家共五口人從鄉下來上海投靠胡家尋找活路，這無疑使胡智清小家庭陷於無法承受的重壓之下。兩家共八口人擠住在一間屋簷之下。而此時胡智清工作的公司老闆錢劍如欲做黃金美鈔的投機生意，宣告公司破產。公司員工頓失營生，智清一家生活一夜間坍塌。困境中又蘭找到錢劍如以同鄉情誼求其幫助，而胡母亦以鄉親之由找到錢劍如問罪，並於激憤中以拐杖擊打錢老闆。又蘭得知婆婆如此舉動異常憤怒，而婆婆不解又蘭的良苦用心，婆媳爭吵。又

蘭於激憤中帶女兒離家投友人，而胡母則帶著胡弟一家出走欲回農村。又蘭於精神痛苦折磨下不幸流產。胡智清於絕望中浪跡街頭尋找生計，而被人誣陷偷竊於先，遭遇車禍於後，送進醫院昏迷數日。本來一個美滿小市民家庭頓然分崩。親友相聚四處尋找胡智清的下落。又蘭聽聞丈夫失蹤不顧虛弱趕回家尋找丈夫，恰碰到回來尋找兒子的胡母。婆媳二人抱頭痛哭，苦難使他們前嫌盡釋。這時胡智清在醫院蘇醒，掙扎回到家來，與母親、妻子悲喜相擁。眾親友也尋蹤而來，人性的善良與親情終於使一個分崩的家庭重獲團圓。

電影《萬家燈火》宣傳海報

　　影片沒有直接描寫戰後的政治腐敗，也沒有刻意揭示引發人間悲劇的社會癥結，彷彿只是告訴人們一個「覆巢之下，安有完卵」的道理。縱觀全片便可清楚體會到沈浮導演在影片架構上的一種以小見大的把握。影片一開始展現大上海的全景，夜幕下的萬家燈火，進而焦距於一個普通人家的美滿的生活場景。而後，

一個變故使這個家庭生活步步走向毀滅，儘管每個善良的家庭成員竭盡全力去守護這個家庭，最終還是合情合理地墜入深淵。結尾處鏡頭再由此一家窗口拉出，放大至萬家燈火的全景，預示社會化的分崩離析中胡家的悲劇正在每個普通人家上演。影片雖然給出了一個明亮的結局，但理性會告訴人們這只是噩夢的開始，誠如當時影評所言：「他們——這苦難的一群用甚麼方法使自己的生活合理化，用自己的努力換來溫飽，永遠沒有失業的苦惱呢？」[12]

沈浮（1905-1994），出生於天津碼頭工人家庭，由於家貧未能讀完中學。沈浮於 1924 年先後考入天津影片公司、北方影片公司、渤海影片公司擔任演員。1933 年進入上海聯華影片公司。1936 年擔任費穆執導的《狼山喋血記》的編劇。1946 年加入「中電」三廠，執導電影《聖城記》。1948 年轉入崑崙公司，此期間執導《萬家燈火》和擔任《烏鴉與麻雀》的編劇，達到他本人電影藝術創作的巔峰狀態。

（4）庶民的歡慶：《烏鴉與麻雀》

崑崙公司在戰後拍攝的最後一部影片是《烏鴉與麻雀》，由陳白塵執筆，鄭君里導演，魏鶴齡、趙丹、上官雲珠、吳茵和黃宗英主演。據主演趙丹回憶，這是一部為迎接解放而拍攝的影片。

故事發生在解放前夕的上海的一座民宅小樓內。樓裡住著幾戶人家：原房主孔友文、中學教員夫婦和一對小商販。二樓正房住著強佔這所住宅的房主國民黨大員侯義伯和其姘婦。小樓像一個小社會，在動盪局勢下「麻雀」房客們人人朝夕不保，勾心鬥角，最終團結起來共同反對「烏鴉」房主政府侯大員。政府垮台，「烏鴉」倉皇出逃，「麻雀」們歡聚一堂，慶賀節日般預祝新生活的開始。影片格局不大，其揭露社會黑暗面主題也並不比「中電」戰後拍攝的同類影片超越到哪兒去。然而，此片有一個光明的結局，表達出人們的渴望。人們期待中的內憂外患的動盪終於徹底結束了，國家大一統的局面終於再現，一切危及民生的如黑暗專制、物價飛漲等自然隨之遠去，一個開明、平等和自由

的社會就在眼前。那份去舊迎新的欣喜和憧憬、對走向新生活的期盼是最為珍貴的歷史寫實。[13]

二　「國泰影業公司」（1946-1952）

1．柳氏兄弟的電影業

柳中浩（1910-1990）浙江鄞縣人，其兄名柳中亮（1906-1963）。1926 年柳中浩兄弟在南京開辦「世界大戲院」。1934 年開始在上海投資電影院線生意，創辦「金城大戲院」和「金都大戲院」。1938 年在上海成立「國華影片公司」，任吳村、徐卓呆、程小青等人為編劇，張石川、鄭小秋為導演，旗下演員有周璇、龔稼農、周曼華、舒適等人。四年間拍攝四十餘部影片，其中有二十部由周璇主演，如《董小宛》、《孟姜女》、《李三娘》和《蘇三艷史》等等。日本投降後，柳氏兄弟於 1946 年 7 月在上海開辦「國泰影業公司」繼續拍攝影片。召集一批「左翼」電影人參加影片攝製工作，特聘田漢、于伶、洪深等人為編劇，聘應雲衛、吳天、周伯勳等人為導演，參加影片攝製工作。而後柳中浩專營「國泰公司」，其兄柳中亮則經營「大同公司」（1948 年建立），兩公司共同使用公司的原有設備和人才資源。

1946-1949 年間柳氏兩公司出品頗豐。國泰公司拍攝二十八部影片。其中有影響的影片有楊小仲編導，王丹鳳、嚴化主演的《民族的火花》；李倩萍編導，顧蘭君、嚴峻主演的《湖上春痕》；于伶編劇，應雲衛導演，秦怡、姜明、周峰主演的《無名氏》；楊小仲編導，歐陽莎菲、顧也魯主演的《欲海潮》；田漢編劇，應雲衛導演，周璇、馮喆主演的《憶江南》；吳天編劇、李萍倩導演，歐陽莎菲、周峰主演的《春歸何處》；楊小仲編導，顧蘭君、馮喆主演的《十步芳草》等等。柳中亮的「大同公司」拍攝出品十一部影片。有歐陽予倩編劇，洪深導演，舒繡文、舒適主演的《弱者，你的名字是女人》；陶秦編劇、鄭小秋導演，朱琳、喬奇主演的《熱血》；吳仞之編導，莎莉、韓濤主演的《啞妻》；洪深編劇、何兆璋導演，林默予、朱琳主演的《幾番風雨》；田漢編劇、鄭小秋導演，呂玉堃、朱琳、周峰主演的

《梨園英烈》等等。

　　柳氏兩公司此時出品中多有意向積極的進步影片，也有不少商業影片。1952 年柳氏兄弟的影業公司加入「上海聯合導演製片廠」，實現公私合營。

2·國泰公司的電影作品選述

　　柳氏兄弟公司出品的影片中抗戰和社教題材影片最具積極的歷史意義和較高的藝術價值，因篇幅所限，僅述《憶江南》和《弱者·你的名字是女人》二者。

(1)「知性」的寫照：《憶江南》

　　1947 年「國泰」出品電影《憶江南》，田漢編劇，應雲衛、吳天導演，周璇、馮喆和周峰等主演。原名「哀江南」，抗戰救亡的主題，極盡哀婉。故事講的是「七·七」事變爆發後，青年詩人黎稚雲參加上海救國宣傳隊去杭州做救亡宣傳工作，在龍井茶鄉與採茶女謝戴娥一見鍾情，結為夫妻。淞滬戰役起，抗戰全面爆發，妻子的激勵之下黎稚雲回上海宣傳隊參加救亡工作。「孤島」時期宣傳隊被日寇追殺，鬥爭之殘酷使黎稚雲動搖。後黎稚雲被派往香港工作，與進步青年戴憲民一同進行抗日救亡募捐工作。活動中稚雲與前來做義捐的黃玫瑰小姐一見而心動。香港的繁華與巨額的捐款對稚雲產生不可抗拒的誘惑，他侵吞了捐款，置遠在茶鄉的妻子於不顧，與黃玫瑰結成婚配。香港陷落，黎稚雲與戴憲民被捕入獄，獄中黎稚雲靠變節出賣憲民而獲釋。出獄後與黃玫瑰赴重慶，始終隱瞞其變節行為。話說在杭州茶鄉謝戴娥開了個小茶館帶著兒子掙扎度日。一日在報上讀到丈夫黎稚雲在香港跳海殉國的誤聞，整日以淚洗面，祭悼「亡夫」。抗戰勝利，黎稚雲攜黃玫瑰回了上海。戴憲民獲救出獄後，來到杭州將黎稚雲種種惡行告知戴娥，戴娥聞之幾近崩潰。她來到丈夫上海府邸，見到黃玫瑰，始相互得知居然是同母姐妹。黎稚雲險惡之真面目暴露，黃玫瑰絕然離去。黎稚雲自絕於抗日潮流，為人民唾棄。沒落的黎稚雲來到茶鄉，匍匐於妻子門下，戴娥則緊閉家門言：「黎稚雲死了，已被我埋葬在心裡。」

電影《憶江南》劇照

電影《憶江南》以此編、導、演的強力陣容，當無不轟動的道理。映出之後，影評盛稱此片如「一首優美蘊藉的敘事詩」，相比之下「《一江春水》是一篇血淋淋的寫實小說，《憶江南》卻具備了詩的風格……（觀影者）能從中分到一份溫暖，鼓勵與奮然向前的力量。」[14] 這份溫暖來自於周璇的表演與配唱。在影片中周璇飾演謝戴娥與黃玫瑰姊妹兩角，尤其把戴娥樸實而剛毅的性格刻劃得相當到位。

(2) 女性自強之鑒：《弱者‧你的名字是女人》

除上述抗戰題材影片的創作，柳氏公司還拍攝了一些揭露社會陰暗和人性醜惡的影片。比如《弱者‧你的名字是女人》、《兇手》、《一帆風順》、《平步青雲》、《鍍金》和《幾番風雨》等等。其社會積極作用不言而喻。

電影《弱者‧你的名字是女人》，「大同影業公司」1948 年出品。據歐陽予倩的同名舞台劇改編。洪深、鄭小秋編導，舒繡文、舒適、刁光覃和朱琳主演。講的是一對姐妹經歷人生挫折、走上積極自立之路的故事。姐姐高禮芬的丈夫因公務遇空難殉職，公司給了禮芬一筆可觀的賠償金。由於是丈夫的喪命錢，禮芬不忍將此錢花在生活上，想捐給一所學校以寄託對丈夫的一份紀念。但戰後上海物價飛漲、人心惶惶。禮芬在丈夫的朋友俞子

昂勸說下將錢委託其商行投資，以期獲利而為自己和正上學的妹妹麗芳的依託。而看似忠厚的俞子昂實乃一無賴，其商行的營生是非法投機生意，經營上正遇困境。俞子昂由此而百般覬覦禮芬的這筆錢。為此拋棄原配妻子而追求禮芬，很快得手與禮芬結成婚配。婚後禮芬以為有所依靠便整日打牌娛樂不思事業。而俞子昂達到目的後便原形畢露，拈花惹草，揮霍無度，還勾引妹妹麗芳致之懷孕。之後更出手家暴，將麗芳推下樓梯而致流產。心力交疲的姊妹倆終以慘痛的教訓識得人生之正道：只有自尊自立才能成為生活的強者。影片以舞台劇改編而成，幾乎沒有外景。比較注重以表演和台詞的表現力推進情節的進展。敘事平緩細膩，人設與人物的轉變也基本合理，並無突兀感。戰後人心惶惶的世道做此醒世宣教，當不無積極社會意義。

　　除了抗戰和社教題材主流創作之外，柳氏兄弟影業作為一個商業運營實體，幾年間也拍攝過一些商業影片，如《月黑風高》、《粉紅色的炸彈》、《卿何薄命》、《玫瑰多刺》、《假面女郎》、《古屋魔影》、《美人血》和《黑河魂》等等。只可惜年代久遠，戰亂之年這些影片多化為塵埃，蕩然無存。

三　「文華影片公司」（1947-1951）

1・吳性栽與「文華」

　　「文華影片公司」由原「聯華電影公司」的投資人吳性栽建立。在 1946 年 5 月，國防部所屬「中制」把已經接管的原「聯華」電影產業交還於民營，由原「聯華」老闆吳性栽重新接手，將其改組成立「徐家匯攝影場」。1947 年 8 月在此基礎上成立「文華影片公司」。

　　吳性栽（1904-1979）浙江紹興人，1923 年在上海經營顏料生意起家。1930 年代積極投入左翼電影的拍攝。1937 年淞滬會戰上海淪陷後「聯華」宣告停業。上海「孤島」時期，吳性栽建立「聯華攝影廠」，並成立「合眾」、「春明」和「大成」等影片公司，出品以古裝為主的數十部各類影片。「孤島」淪陷後，吳性栽的幾個公司全併入川喜多與張善琨的「華聯」集團。直到 1946

年原「聯華」的資產才回到吳性栽的手中。戰後，吳性栽除在上海建立「文華」，還在 1948 年建立了上海「華藝電影公司」和北平的「清華電影公司」。1949 年遷居香港。

　　文華影片公司 1947 年建立後，吳性栽極其重視編劇與導演人才的聚攏，聘曹禺、張愛玲、柯靈等人為編劇，桑弧、黃佐臨、費穆等任導演。演員陣容有張伐、石揮、韓非、蔣天流、路珊、韋偉等人。人才的聚集則成就了戰後「文華」的輝煌表現。1947-1951 年五年間，共拍攝二十四部電影。以「文華」如此精兵強將的編導陣容，經典佳作的問世自是順理成章之事。

2 · 「文華」的佳作

　　1947-1949 年，文華影片公司出品了不少電影佳作，比如由張愛玲編劇、桑弧執導，陳燕燕、劉瓊主演的《不了情》；桑弧編劇、黃佐臨執導，李麗華、石揮主演的《假鳳虛凰》；張愛玲編劇、桑弧執導，蔣天流、張伐、石揮和上官雲珠主演的《太太萬歲》；柯靈編劇、黃佐臨執導，周璇、石揮和張伐主演的《夜店》；李天濟編劇、費穆執導，韋偉、石羽、李緯主演的《小城之春》；曹禺編導、李麗華、石揮、韓飛主演的《艷陽天》；桑弧編導、石揮等主演的《哀樂中年》；石揮編導，秦怡、沈揚主演的《母親》等等。其中兩部影片《假鳳虛凰》和《小城之春》，其煥發出的藝術魅力隨年代之延移愈加絢麗奪目。

（1）理髮匠的愛情喜劇：《假鳳虛凰》

　　《假鳳虛凰》1947 年 5 月「文華」出品，桑弧編劇、黃佐臨執導，石揮、李麗華主演，編、導、演堪稱強勢。故事講的是一則上海理髮師的愛情輕喜劇。上海大豐企業公司老闆張一卿因投機生意失手面臨絕境。偶然看到報紙一條徵婚廣告，一位華裔富商千金尋覓如意郎君。恰逢時代理髮館 3 號理髮師楊小毛上門理髮，一卿見 3 號風流倜儻、一表人才，便心生一計，想請 3 號冒充富家公子應婚，以期事成後借女方之財擺脫困境。而 3 號向以有美風姿不得志而孤影自憐，聽聞此計，一拍即合。令他們想不到的是，那則徵婚啟事其實也是一個騙局。女方范如華其實是

個寡婦，帶一子生活失去依靠，指望以徵婚遇上富家公子以為生活依賴。一段相親鬧劇由此開幕。3 號求婚履歷顯示其不僅是富家出身、留英學歷，還是大豐公司經理。於是范如華從眾多徵婚者中選定 3 號楊小毛。首次見面雙方因心虛都帶上自己的朋友，3 號帶上同事 7 號充作秘書，范如華也請閨密陳國芳參加以壯聲勢。第一次約見雙方裝腔造勢，雖屢出破綻，卻都化險為夷，居然圓滿，確定訂婚。之後交往中雙方都因極盡虛張之能事，精疲力竭，窮途末路。范如華因生活所迫急切想盡快成婚，此亦正中 3 號之所想。就在成婚這天，一個意外的閃失終使雙方騙局同時穿幫。絕望中雙方相互指責辱罵，婚禮不歡而散。而逐漸冷靜下來之後，卻發現在這段交往中都被對方的真實性情所打動，已生愛意。後來在 7 號和陳國芳的努力之下，原本騙局中的兩個人真就攜手走進了婚姻的殿堂。同時，成就朋友的 7 號和陳國芳也雙雙墜入了愛河。

電影《假鳳虛凰》劇照

影片 7 月於上海大光明影院試映，反響不俗。其故事情節構思巧妙，人物形象風趣雋逸，是輕鬆流暢的喜劇風格。影片是黃佐臨導演的處女之作，收穫了影評界的一致好評。其敘事節奏均勻，對白簡而精，而演員的選擇搭配則稱絕配。石揮與李麗華的表演相當出彩兒，於喜劇誇張和生活寫實之間的把握拿捏遊刃有

餘、鬆緊有度。尤其是石揮對理髮匠楊小毛的真實詼諧的塑造，久為業內外人所津津樂道。美國《生活》畫報對《假鳳虛凰》專訪報導，引起歐美電影發行商的興趣，1948 年影片開始譯製，發行於歐美。

（2）廢墟上的三角戀情：《小城之春》

1948 年 9 月，「文華」的另一部影片《小城之春》公映，李天濟編劇，費穆執導，由韋偉、崔紹明等出演。故事講的是南方一座歷經戰火摧殘的小城裡的一段三角戀情故事。戰後，在戰亂中奔波十年的青年醫生章志忱來到這廢墟般的小城探望其好友戴禮言。禮言與妻子和妹妹生活在在這裡，因患心臟、肺病等疾病禮言臥病在床，精神頹喪。而令志忱沒想到的是好友妻子周玉紋正是自己十年前的戀人。而近數年間玉紋的全部生活內容就是照料病中的丈夫，並被丈夫消沉的精神狀態所籠罩。志忱的來訪無疑於玉紋一潭死水的心境中掀起波瀾。在禮言妹妹戴秀的生日家宴中，玉紋酒醉，夜晚來到志忱的房間，志忱克制了情感拒絕了玉紋。禮言得知好友與妻子之間的戀情後服安眠藥以為成全，幸而發現及時，經志忱和玉紋的救護禮言脫離了生命危險，此事令玉紋與志忱深深自責懺悔。清晨，志忱告別小城悄然離去，頹敗的城牆上玉紋目送他的身影，重新把心託付給這頹敗而寧靜的小城。

費穆使用當時的觀眾尚未體驗過的敘事手法，以女主角玉紋低沉的獨白貫穿故事始終，使敘事籠罩在某種特定的情緒化心理活動的幻覺感之中。費穆要表現的是人物的最細緻的心理活動。拍攝中費穆要求演員（尤其是兩位女主演）直接表現自己，穿自己日常穿的衣服、唱喜歡唱的歌、做習慣的動作。燭光中，酒桌上、城牆頭……男女主角的每場對手戲，極盡簡捷卻因話外的內心獨白和細膩的表演包含著太豐富的內涵，像平靜的湖面下聚著亟待噴放的波瀾。這座廢墟小城滿目瘡痍，而春天如期而至……。費穆是在用鏡頭傾訴有關人的情感和人的理性的故事。而在戰後滿懷各種期待的觀眾缺乏耐心去品味作品的深邃意境，無法會意於費穆的敘說，這需要時間的沉澱。

電影《小城之春》宣傳海報

　　影片映出，票房慘澹，影評界持一致的批評態度，指為「沒落階級頹廢感情的渲染」[15]。外患才息，內憂又興，「人民也沒有這種心腸為莫不相關的《小城之春》裡的人物落淚了，眼淚已經流得太多，像《小城之春》裡那麼一點小小的愛情的委屈，是不值得流淚的了。」[16] 對於影片中人物的命運和故事的結局，當時影評界的反映也很激進：「（玉紋）她的心底有隱隱的春雷在滾動，就等著電花碰擊，就要爆裂震響……小城之『春』在哪裡？就在少婦思春上，就在玉紋於志忱的春雷般的撞擊上。這是人們，尤其是智識分子們的真實情感，那麼就需要寫出真實情感才是，然而我們只能看到一些『淡淡的哀愁』平靜的湖面上，不是扔進去一塊石頭，而是飄下一片黃葉。」[17] 人們只需要電影給出一個理所應當的反轉來實現壓抑十年的期待。

　　電影《小城之春》被忽視了近半個世紀。直到 1982 年，在

意大利都靈「中國電影節回顧展」中，費穆的《小城之春》震驚了西方影界。西方電影界驚嘆：1948 年中國竟然拍攝出這樣優秀的影片，無論從思想內容和電影藝術表現手法上都表現出高超的水準和現代感。

第三節　解放區根據地電影業

解放區文藝事業的真正開展始於 1935 年紅軍長征到達陝北之後。當時大量文藝人才從國統區流入解放區根據地。於是 1938 年在延安成立「魯迅藝術學院」，以及一些抗戰文藝團體，如「抗戰文藝工作團」、「實驗劇團」和「烽火劇團」等等。而根據地的電影事業是 1938 年 9 月開展於延安地區。

1·「延安電影團」的建立

1938 年 9 月「延安電影團」建立。促成這件事的是袁牧之。袁牧之先於 1938 年 3 月到香港購買了攝影機、洗印機、放映機等全套十六毫米攝影器材及數萬米膠片，又動員了曾與他合作過的攝影師吳印咸共赴延安。適值荷蘭記錄片大師約里斯·伊文思（Joris Ivens）來中國拍攝中國抗戰紀錄片。1938 年 1 月，伊文思同兩位助手攜帶電影攝影器材，先到漢口、台兒莊等地拍攝中共抗戰紀錄片《四萬萬人民》。而後計劃到延安拍攝，因受阻未能成行。在漢口期間見到正要去延安的袁牧之，便把自己的 35 毫米 EYEMO 牌手提攝影機（現存中國國家博物館）和手中膠片送給了袁牧之，以寄託去延安拍片的願望。袁牧之和吳印咸帶著這批電影器材到達延安，於是延安才有了可以拍攝電影的基本條件，建立了「延安電影團」。

當年的「延安電影團」

2．「延安電影團」的拍攝和放映活動

　　「延安電影團」建立之後，立即投入工作，主要拍攝紀錄片。據程季華《中國電影發展史》統計，從 1938 年到 1945 年間共拍攝有二十一部紀錄片，如《延安與八路軍》（1938 年）、《白求恩大夫》（1939 年）、《晉察冀軍區三分區精神總動員大會》（1939 年）及《毛澤東在延安文藝座談會上》（1942 年）、《中國共產黨第七次代表大會》（1945 年）等。極其有效地擴大了中共根據地的影響。

　　1938 年 10 月拍攝紀錄片《延安與八路軍》，袁牧之編導，吳印咸攝影。影片包括四個部分：一，抗戰爆發後，全國各地進步知識青年通過封鎖線來到延安；二，介紹延安的政治、經濟、文化面貌；三，反映八路軍的戰鬥生活；四，延安的進步青年們經過學習鍛煉之後，奔赴前方各地工作。影片的政治主題是「天下人心歸延安」。[18] 影片拍完，因延安沒有影片後期製作的條件，中央決定派袁牧之帶著膠片到蘇聯完成後期製作。袁牧之提出希望冼星海同去參加影片等後期製作，因為影片需要配樂，由中國作曲家配樂可保證影片的民族風格和氣質。1940 年 11 月，兩位帶著《延安與八路軍》的底片到達莫斯科，後期工作尚未開展，蘇德戰事爆發，莫斯科很快成為前線，袁牧之隨蘇聯電影製片廠撤退到蒙古的烏蘭巴托，《延安與八路軍》的全部底片在

戰亂撤退時全部丟失。二人在戰爭中顛沛流離，飽受飢餓勞累之苦，冼星海不幸病倒，於 1945 年 10 月死在蘇聯。幸虧當時在延安還存留了一些底片，許多珍貴的抗戰時期鏡頭得以保留至今。

1939 年「延安電影團」建立放映隊，開始了放映活動。當時電影放映機是一台蘇聯贈送的三十五毫米的放映機，另一台是十六毫米的放映機。放映的影片除了延安電影團自己拍攝的影片外，還有一些蘇聯於 1938 年贈送的影片，如《列寧在十月》《列寧在一九一八》和《夏伯陽》等，1942 年後又運來一些蘇聯衛國戰爭電影，如《保衛史達林格勒》和《女戰士》等。放映隊走遍了陝甘寧邊區，還進入晉綏邊區前線放映，在根據地影響很大。

同時，1942 年至 1945 年，電影團在延安開辦了三期攝影訓練班，培養出一批新聞攝影幹部。1945 年抗戰勝利後，吳印咸、徐肖冰等人調到東北解放區工作，「延安電影團」宣告結束。[19]

章節附註

1 程季華：《中國電影發展史》（北京：中國電影出版社，2017），頁146。

2 程季華：《中國電影發展史》（北京：中國電影出版社，2017），頁461。

3 孫瑜：《銀海泛舟》（上海：上海文藝出版社，1987），頁137。

4 「中萬」的前身是「怒潮劇社」，原為「政訓處」管理，1937年「中制」成立，即歸「中制」管理。由此又稱「中制劇團」。1940年改名為「中國萬歲劇團」。

5 徐昂千：〈為甚麼要拍《天字第一號》〉。陳多緋編：《中國電影文獻史料選編‧電影評論卷》，頁782。

6 以群：〈《遙遠的愛》印象〉。轉引自陳多緋編：《中國電影文獻史料選編‧電影評論卷》，頁789。

7 胡蝶：《胡蝶回憶錄》（北京：新華出版社，1987），頁156。

8 馬高：〈談《八千里路雲和月》〉，原載《申報》，1947年2月17日。轉引自陳多緋編：《中國電影文獻史料選編‧電影評論卷》，頁797。

9 〈推薦八千里路雲和月〉，原載《中國電影》第5期。轉引自陳多緋編：《中國電影文獻史料選編‧電影評論卷》，頁797。

10 〈一江春水向東流〉，原載《聯國電影》11月號。轉引自陳多緋編：《中國電影文獻史料選編‧電影評論卷》，頁828。

11 引自丁亞平：《中國電影通史》，頁334。

12 李薇：〈《萬家燈火》的主題〉。轉引自陳多緋編：《中國電影文獻史料選編‧電影評論卷》，頁861。

13 趙丹：《銀幕形象創造》（北京：聯合出版公司，2015），頁60。趙丹回憶道：「參加這部影片（《烏鴉與麻雀》）的創作，我認為最可貴的是創作激情來自於兩個方面。意識政治情感，我們意識到是通過影片揭露敵人，推動人民走向團結和鬥爭，走向新的生活。而是來自生活的實幹，而生活又與創作者自己那樣命運與共，戚戚相關，它激動著我們，不吐不快。」

14 筠生：〈周璇馮喆的憶江南〉，《電影生活》第2期，1948年11月。轉引自陳多緋編：《中國電影文獻史料選編‧電影評論卷》，頁831。

15 程季華：《中國電影發展史》，頁270。

16 向前：〈評小城之春〉，《劇影春秋》第1卷第3期，1948年。轉引自陳多緋編：《中國電影文獻史料選編‧電影評論卷》，頁870。

17 海情：〈小城之春，春在哪裡〉，《影劇叢刊》第2期，1948年。轉引自陳多緋編：《中國電影文獻史料選編‧電影評論卷》，頁871。

18 程季華：《中國電影發展史》，頁344-363。

19 程季華：《中國電影發展史》，頁363。

第五章
十七年時期電影
1949-1966

第一節　1949：電影業的統一

一　從延安到北平：文藝創作原則的確立

關於 1949 年中華人民共和國建立後的中國電影的發展情況，不講清從延安時期建立的解放區文藝宗旨，便不能真正說明情況。兩件重大文藝領域事件直接決定著建國後的文藝創作走向，也決定著同時期電影創作的走向。首先是 1942 年延安文藝座談會，其次是 1949 年在北平召開的第一次文代會。

1·《延安文藝座談會講話》

1942 年 5 月，在黨外知名作家蕭軍的建議下，毛澤東主持召開了延安文藝座談會，並在會上發表了「在延安文藝座談會上的講話」，講話中引用列寧的論斷：文學藝術是整個革命機器中的「齒輪和螺絲釘」，提出中共解放區文藝「為政治服務」的宗旨。

「延安講話」對如何為政治服務做了具體的詮釋。首先是文藝工作要服從黨在一定革命時期內所規定的革命任務，而現階段反法西斯戰爭最艱苦的時期，文藝工作的任務就是要為工農兵服務。關於如何為工農兵服務，「延安講話」指出：1，「在教育工農兵的任務之前，就先有一個學習工農兵的任務。」2，「（工農兵）他們正在和敵人作殘酷的流血鬥爭，而他們由於長時期的封建階級和資產階級的統治，不識字，無文化，所以他們迫切要求一個普遍的啟蒙運動，迫切要求得到他們所急需的和容易接受的文化知識和文藝作品，去提高他們的鬥爭熱情和勝利信心，加強他們的團結，便於他們同心同德地去和敵人作鬥爭。」「延安講話」帶有鮮明的戰時文化烙印，提出一切服從戰時需要的文藝政策，以此動員一切可以動員的力量，無疑具有策略意義。當時邊區的軍隊和群眾主要成分是農民，所以「延安講話」要求文藝工作的主要服務對象實際上是農民。這不僅使文藝創作放棄多元而單一化，而且要求邊區文藝工作者要背離自己已有的修養學識，而向工農兵學習，甚至接受改造。把文藝作為一種服務手

段，在此文學藝術自身規律完全被忽略。[1]

一九四二年毛澤東參加延安文藝座談會合影

於是在解放區出現了一批自覺按照「講話」精神進行創作的作家。這批人大多是具有中學學歷的知識分子，既不是作家也不是工農兵，抗戰時投奔解放區根據地，在戰爭歲月中成長為文藝工作者。在「延安講話」精神的指引下，有意識地模仿「工農」口吻進行文學創作，終於興起了延安文藝模式的「山藥蛋派」和描寫革命戰爭和土地革命的「紅色經典」的文學創作潮流。[2] 隨著抗戰和內戰結束，「延安講話」文藝模式佔據了統治地位。

2 ·「第一次文代會」

1949 年 7 月中共在北平召開「中華全國文學藝術工作者代表大會」（簡稱「第一次文代會」）。大會選舉產生了中華全國文學藝術工作者聯合會全國委員會（簡稱「文聯」），郭沫若為主席，茅盾、周揚為副主席。會議上周揚發表〈新的人民的文藝〉的工作報告，指出：「延安講話」規定了新中國的文藝方向，沒有第二個方向。如果有，那就是錯誤的。確定了延安文藝政策繼續作為新中國的文藝政策。新中國建立後新形勢下並未給出新

文藝政策，文藝創作原則仍然遵照「延安講話」精神的指導。

　　剛剛統轄於中華人民共和國旗下的不同背景的文藝工作者，其中許多人，尤其是來自「國統區」的文藝工作者的創作受到了極大的制約。而「山藥蛋派」作品按照《講話》精神以工農兵為描寫對象，歌頌新中國新社會風尚，必然成為文藝創作的樣板，也成為建國後電影創作的重要題材。同時，以「革命戰爭」為題材「紅色經典」文學，避免觸及社會現狀，對「延安講話」精神絕無形成任何背離，在新中國建立後陡然形成潮流。這類作品有意識地按照「延安講話」的精神，描寫戰爭年代革命戰爭的正義性，敘說農民、知識分子走向革命的歷程。由此「紅色經典」小說在建國後 1950-1960 年代形成規模，不僅是文學創作的主要潮流，自然成為電影創作的主要取材對象。

二　中華人民共和國建立後國營電影業系統的建立

　　電影業既是產業，也具有相當高效的宣傳功能，從延安時期就受到中共領導人的重視。1949 年 4 月在北平成立全國電影的總管機構「中央電影事業管理局」，從「東影」調袁牧之到北平擔任局長。中央政府成立後，中央電影管理局作為政府機構歸屬文化部領導。1949 年 7 月，全國「電影藝術工作者協會」成立，陽翰笙任主席，袁牧之任副主席。「全國影協」的職能是起到黨和政府聯繫電影界的橋樑和紐帶作用。

1·三大國營電影基地的建立

（1）東北電影製片廠（簡稱「東影」）

　　「東北電影製片廠」是 1946 年 4 月接管日偽「滿映」基礎上建立的。1946 年 4 月 14 日蘇軍撤離，東北民主聯軍接管東北。中共中央東北局派舒群、田方、許珂和錢筱璋接管「滿映」。後袁牧之從蘇聯歸國被派往長春。中共東北局建立「東北電影公司」，以舒群任總經理，袁牧之為顧問。國共內戰爆發後，東北電影公司於 1946 年 5-6 月間由長春遷至興山，開始籌備建立電影廠。而後「延安電影團」全部班底四十餘人，由吳印咸、陳波

兒帶領來到興山，參加電影廠組建工作。1946 年 10 月 1 日，改
東北電影公司為「東北電影製片廠」。袁牧之任廠長、吳印咸、
張新實任副廠長，田方任秘書長，陳波兒任黨支部書記，錢筱璋
負責技術工作。1949 年 4 月，「東影」遷回長春。根據上級指示
支援北平、上海兩地電影事業的開闢組建工作。1955 年改名為
「長春電影製片廠」。

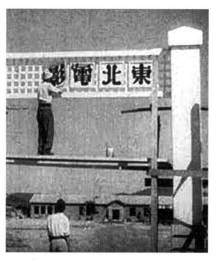

「東北電影製片廠」復修時期照片

　　1946-1949 年間「東影」充分利用原有電影設備，組建電影
攝影隊在東北華北根據地和戰場前沿地區拍攝了大量的紀錄片和
其他類型的影片如新聞片、科教片及美術片。當時北方電影人急
缺，「東影」在幾年間培訓出不少的電影各類人才。同時也為北
京、上海電影業的接管派出各方面的電影工作人員。

　　1949 年建國後十七年間，「東影」利用設備人員資源的優
勢，拍攝不少具有社會影響的、反映新時代面貌的故事影片。
1949 年 5 月拍攝《橋》作為建國第一部故事影片。而後出品了
許多膾炙人口的故事影片，如《白毛女》、《趙一曼》、《鋼鐵戰
士》、《六號門》、《祖國花朵》、《董存瑞》、《怒海輕騎》、《平
原遊擊隊》、《虎穴追蹤》、《撲不滅的火焰》、《上甘嶺》和《蘆
笙戀歌》等等。

（2）「北京電影製片廠」（簡稱「北影」）

1949 年 1 月北平和平解放。「東影」派出田方在北平軍事管制委員會領導下，接管了在北平的「中電」三廠的國民政府電影機構。同時將「華北電影隊」（晉察冀軍區政治部電影隊）的全體人員調到北平，成立「北平電影製片廠」（簡稱「北影」）。「華北電影隊」成立於 1946 年 10 月，大部分攝影器材和技術人員由「東影」抽調，汪洋任隊長。1949 年 4 月 20 日，正式成立「北平電影製片廠」。原「東影」的秘書長田方擔任廠長，原「華北電影隊」隊長汪洋擔任副廠長。於同年 10 月 1 日更名為「北京電影製片廠」。建國十七年間，「北影」拍出不少品質上乘的故事影片。如魯迅同名文學名著改編的《祝福》，據老舍同名文學著作改編的《龍鬚溝》，和據茅盾同名文作品改編的《林家鋪子》等。而且根據當時流行的「紅色經典」文學名著拍攝一批相當有影響的「紅色經典」影片，如《青春之歌》、《革命家庭》、《風暴》、《紅旗譜》、《烈火中永生》和《早春二月》等等。

（3）「上海電影製片廠」的建立與民營電影業的國有化

1949 年 4-5 月間南京和上海解放。由中共南京軍管會先接管了民國政府的南京電影機構，而後由中共上海軍管會以官僚買辦資產接管了上海的「中電」一廠、二廠，「中制」的攝影場和「電工」、「實電」，以及四十多家電影院。1949 年 11 月正式成立國營「上海電影製片廠」。1957 年 4 月上海電影業改制，成立「上海電影製片公司」，公司下設三個電影製片廠，分別是「上海海燕製片廠」、「上海天馬製片廠」和「上海江南製片廠」。後來「上海江南製片廠」撤銷。1973 年 5 月「海燕廠」與「天馬廠」合併，成立「上海電影製片廠」。1958 年，各地的電影事業下放由地方直接領導。1958 年 10 月成立了「上海市電影局」。上海市電影局屬上海市人民政府的下轄單位，是領導和管理上海地區電影事業的職能機關。

「十七年」時期上海電影廠以其優良的電影文化底蘊，拍出不少有影響的故事影片。如《翠崗紅旗》、《雞毛信》、《渡江偵

察記》、《山間鈴響馬幫來》、《南島風雲》、《鐵道遊擊隊》、《海魂》和《女籃五號》等等。

1949 年建國後，只有上海尚存電影業民營化現象。當時上海有「崑崙電影公司」、「文華影片公司」、「國泰影業公司」等十餘家民營性質的電影公司繼續運營。到了 1951 年，幾部私營影業拍的電影如《武訓傳》等遭批判後，私營影業陷於劇本和經濟方面的困境。有些私營影業要求政府派黨員幹部駐廠指導；有些廠則直接要求公私聯營，希望黨能夠明確新的歷史條件下私營電影的發展方向。1952 年 1 月，據文化部電影局發佈〈1952 年電影製片工作計劃〉：「中央人民政府文化部已經接受了各私營電影製片公司的紛紛請求，將這些私營電影製片公司改為國營。在今年一月開始，上海原來各私營電影製片公司已合併組成為國營的「上海聯合製片廠」，以後全國電影製片事業走入完全國家化的道路。」[3] 1957 年上海影業改制後，「上海聯合製片廠」併入「上海電影製片公司」。

2．其他各電影製片廠的建立

（1）軍內電影製片廠的建立

1952 年 8 月 1 日，解放軍總政治部所屬的「中國人民解放軍電影製片廠」（後改名「八一電影製片廠」）成立，廠址設在北京，1955 年開始拍攝故事影片。十七年期間，其創作重點集中於戰爭題材的「紅色經典」影片，如《衝破黎明前的黑暗》、《柳堡的故事》、《英雄虎膽》、《永不消逝的電波》、《回民支隊》、《戰上海》、《林海雪原》、《地道戰》和《野火春風鬥古城》等等，極有影響。

（2）1958 年：地方電影製片廠

1958 年，根據中共中央的有關指示精神，各地電影事業許可權下放，由地方直接領導。「1958 年 5 月 25 日，文化部在北京召開有全國二十七個省市、自治區代表參加的電影事業躍進工作會議，把電影系統的『大躍進』推向高潮。會議提出了『省有

製片廠，縣有電影院，鄉有放映隊』的『全面躍進』『遍地開花』的規劃和全黨全民辦電影的口號。」[4] 為回應中央號召，1958 年一年內幾乎全國各省都建立了地方電影製片廠。應該說當年中國大陸除了西藏地區之外，全國各省（包括內蒙古、新疆、廣西等地）及直轄市天津，全都建立了地方電影製片廠。

　　各省地方電影製片廠成立之後大部分沒有甚麼作為，還是原來的中國三大影業生產基地，上海各廠、長春廠和北京廠，加上八一廠為電影主要創作生產地。新建的地方電影廠也只有「珠影廠」、「西影廠」等為數不多幾個陸陸續續拍了有數幾部故事影片。到 1962 年 5 月，國務院發文「關於調整電影製片廠的報告」提出「根據精兵簡政和以調整為中心的方針，對全國電影製片事業作調整，撤銷各省新聞、電影製片廠。」於是，大部分地方電影製片開始進行撤銷解體。進入「文革」文化浩劫時期後，連四大廠都不拍故事影片了。直到 1978 年以後，所有各省地方電影製片廠又逐漸開始重新恢復建立。

第二節　「十七年」電影創作（1949-1966）

　　1949 年建國後，全中國大陸的電影編、導、演人員彙集於中國共產黨領導下的新中國旗下，面對即將開展的社會主義電影事業滿懷喜悅和熱情，對未知的前景充滿烏托邦式憧憬。這些人當中大部分是國統區背景的左翼電影人，在電影創作方向上有根本上的一致性。在 1930-1940 年代內憂外患時期，左翼電影人的藝術創作實踐上這一取向甚為突出，創作上表達出強烈的抗日救亡、推翻黑暗統治的政治意圖，同時即把電影創作當作針砭時弊、改良社會的武器。建國之後，這批人接受文藝創作為政治服務、為廣大人民群眾服務的方向應該說並無太大的障礙。另一部分電影人來自於延安解放區，雖然也是左翼電影人的背景，而在延安經歷過以「延安講話」的文藝創作精神為指導，積極進行自我改造的洗禮，養成創作上自覺依據文藝為政治服務、為戰爭服務、為工農兵服務的理念。但是，兩批電影人不可避免還是有其

身分意識的差異，以及電影如何為政治服務認識上的不同的理解。

中華人民共和國建立後不久，1951 年即展開對電影《武訓傳》的批判，電影創作頓時茫然無措，所有電影人很快認識到將面對一個愈益複雜的文藝創作環境。新時期的電影創作將面對「一個『文藝為工農兵服務、知識分子和工農兵相結合』的新的完整話語世界，力圖找到並確認獨屬自己的線索與路徑」。[5] 電影的創作變得拘束、審慎，具體表現為在編創上愈來愈依附於文學，直接從文學現成作品中發掘適合新形勢的題材。

「十七年」時期電影創作基本依附於當時文學的兩個源流，形成電影創作的主流。一個是由以「講話」精神為宗旨的「山藥蛋派」文學引出的「鄉土題材」和「民間題材」電影；另一個是由「紅色經典」文學中移植出「紅色經典電影」。

一 「鄉土」電影：「山藥蛋」的複製與延展

「山藥蛋派」是延安時期解放區文學流派，「山藥蛋派」作家多是在解放區中具有中小學教育背景、從事文藝工作的知識分子，如趙樹理、柳青、孫犁、梁斌、西戎、馬烽、李季、李准、賀敬之和郭小川等。這些人自覺按照「延安講話」從事文學創作，作品因符合「延安講話」精神而備受中共文藝界領導推崇，成為延安時期文學創作的主流，其代表作家是趙樹理。

趙樹理（1906-1970），山西沁水縣尉遲村人。1925 年夏考入山西省立長治第四師範學校。1937 年參加革命，1943 年創作短篇小說〈小二黑結婚〉和中篇小說《李有才板話》，因其創作符合「延安講話」精神，在解放區影響巨大。[6] 趙樹理對自己文學創作的定位有兩條指標：「老百姓喜歡看，政治上起作用。」稱：「我寫的東西是給農村中識字的人看，再由識字的人傳達給不識字的人。」趙樹理的小說多以華北農村為背景，反映農村社會的變遷和其間的矛盾鬥爭，塑造農村各式人物的形象，故稱「山藥蛋作家」。當時晉察冀宣傳部長周揚撰寫了《論趙樹理的創作》（1946），提出「趙樹理的方向」。[7] 盛讚趙樹理為描寫農民的「鐵筆、聖手」。此後解放區有一批人這樣寫作，由此而號

稱「山藥蛋派」。到 1950 年代，這批作家群體創作出眾多「山藥蛋」作品，成為新中國文學史上最重要、最有影響的文學流派之一。

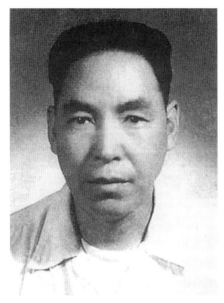

趙樹理(1906-1970)

「山藥蛋派」文學創作動機上明顯有迎合政治需求的傾向，而在新文化運動宣導「白話文」文學創作三十年之後，能有如此純粹的農民語言風格文學潮流出現，自有其文學審美價值。文學界用「民間文化形態」這一概念來描敘並肯定「山藥蛋派」和「鄉土題材」文學創作在戰爭文化規範下的文學價值。建國以後，文藝創作的依據除了國家制定的文藝方向而外，確有個文學上需要表現的「民間文化形態」，即「實際生活中的普通民眾，他們的物質現狀和精神反映，這是民間評判事物的價值標準。」[8]

文學領域中「鄉土題材」這一現成的成功樣板，必然被新中國建立後「摸著石頭過河」的電影創作所發掘，而成為此時期電影創作的主流。趙樹理本人「山藥蛋」作品直接拍成電影的有兩部，一部是短篇小說《小二黑結婚》，另一部是據中篇小說《三里灣》拍攝的電影《花好月圓》。

1．銀幕上的「山藥蛋」經典

(1) 趙樹理與《小二黑結婚》

　　「山藥蛋」經典小說〈小二黑結婚〉，是趙樹理根據一個真實故事改編而成。1943 年 4 月趙樹理作為中共北方局調研室調研員，到左權縣做社調工作。據當地一起冤案將現實中的悲劇改寫而成為一個移風易俗、婚姻自主的喜劇故事。講的是 1941 年在剛剛解放的山西農村中，民兵隊長二黑和婦救會進步女青年小芹自幼青梅竹馬，真心相愛。小芹的母親「三仙姑」則指望小芹嫁個有錢有勢的人家，百般阻止這對戀人的交往。而二黑的父親「二諸葛」早給二黑領養了個童養媳，更是反對二黑和小芹的婚事。村委會主任金旺及其兄弟興旺在村裡橫行霸道，欺壓百姓，村民敢怒而不敢言。金旺久已垂涎於小芹的美貌，幾次調戲被小芹言辭拒絕，從而嫉恨小芹與二黑的愛情。這日，三仙姑把小芹許配給退伍的閻錫山軍隊的團長，小芹誓死不從，被鎖在屋裡。深夜，小芹越窗逃出找到二黑商量辦法，被金旺兄弟「捉奸捉雙」，捆了二人送去區政府。但是，區上對金旺兄弟的胡作非為早有調查，就勢將金旺兄弟抓獲歸案，並支持二黑和小芹的婚姻自主，成全了這段良緣。

　　小說在邊區印行引起轟動，數以百計的劇團將「小二黑結婚」的故事搬上戲台演出，新中國建立後自然為電影創作所選取。《小二黑結婚》共有兩個電影版本。第一版是 1950 年由香港「大光明電影公司」拍攝。導演顧而已，主演是顧也魯、陳娟娟等。1951 年 10 月由「長城影片公司」發行，在北京公映。在全國又掀起了「小二黑結婚」熱潮，各類表現「小二黑結婚」的文藝作品湧現。 1964 年北京電影製片廠重拍了《小二黑結婚》電影，由乾學偉導演，俞平、楊建業、趙子岳和葛存壯等主演。電影的基本情節尊重原作，而將金旺兄弟地痞惡霸形象加深為破壞抗日的敵我矛盾性質，與當時強調階級鬥爭論點相契合。遺憾的是 1950 年「大光明」版《小二黑結婚》失傳，無從將兩版電影進行參照比對。但《小二黑結婚》電影拍了兩版，足見「十七年」時期電影界對這部「山藥蛋派」文學的典中之典的重視。

1964 年版《小二黑結婚》劇照

（2）從《三里灣》到《花好月圓》

　　1953 年趙樹理另一部「山藥蛋」經典小說《三里灣》問世。1951 年春季一段時間，趙樹理在家鄉晉東南地區參加建立農業生產合作社工作，小說根據這段生活經歷創作而成。講述初級農業合作社建立時期，發生在太行山區農村中的真實故事。1958 年「長春電影製片廠」將《三里灣》拍成電影，改名為《花好月圓》，由郭維導演，金迪、田華和郭振清等出演。故事從三里灣村村長范登高講起。范登高雖然是黨員，卻以坐擁一塊好地和兩頭大青騾子常在城裡跑買賣，致力發家致富而抵觸合作化運動。當時合作社想動員互助戶胡塗塗等人入社，以利用他們擁有的一塊刀把地開渠興修水利，以利全村農業生產。胡塗塗等人拒絕入社，村長范登高不但不做工作反而聽之任之，於是矛盾爆發。民兵隊長王玉生和范登高的女兒范靈芝屬於進步青年，堅決反對父輩的這類落後行為。而靈芝的男友有翼（胡塗塗的兒子）對其父的落後行為表現懦弱，首鼠兩端，為靈芝所不屑。玉生與妻子因志向不和而離婚後，靈芝與玉生在設計開渠工程過程中互生情愫，最終走到一起。在大家的鼓勵下，有翼最終與家庭長輩決裂，將刀把地歸入合作社。並且促使全家加入了合作社。幾家落後家庭入社之時，幾個家庭中的青年男女也雙雙結為連理，呈現出一派歡天喜地的幸福與圓滿。

　　影片揭示了各階層農民對待走集體化道路，把手中的土地交歸合作社所表現出來的不同的態度，將農村社會主義改造進程和日常鄉村生活情景融匯描畫，展現了一幅大變革中的農村生活圖景。

2・「鄉土」的魅力

　　「十七年」時期「鄉土題材」另外兩部最有影響的電影當屬「長影」拍攝的《我們村裡的年輕人》和「上影」拍攝的《李雙雙》。

(1) 馬烽與《我們村的年輕人》

　　電影《我們村裡的年輕人》分上集和續集兩部，由「長影廠」分別於 1959 年和 1963 年攝製。劇作者是延安時期另一知名「山藥蛋派」作家馬烽。馬烽（1922-2004），山西省孝義市人，貧農出身，當過戰士、部隊宣傳員。1940 年，在延安魯迅藝術學院附設的部隊藝術幹部訓練班學習。此後便開始了寫作生涯，自覺遵循「延安講話」精神，以「山藥蛋」風格寫作。最著名作品是與另一知名「山藥蛋派」作家西戎合著長篇「紅色經典」小說《呂梁英雄傳》（1950 年由「北影」拍成電影）、《撲不滅的火焰》（「長影」拍成電影）等。

電影《我們村裡的年輕人》劇照

　　《我們村裡的年輕人》故事講山西的山區農村，復員軍人高占武轉業回鄉，想解決世代困擾家鄉的缺水問題。提出修建一條十五里長的水渠引龍王廟瀑布之水進村的設想。高占武耐心說服老社長，自己率一群年輕人進山開渠。他們火熱的勞動熱情得到鄉政府的支持，引水造福工程最終在全鄉支持下圓滿完工。影片塑造了一群熱情奔放的具有時代感的農村青年群象。陽剛果敢的復員軍人高占武（李亞林飾），開朗活潑的中學畢業回鄉女青年孔淑貞（金迪飾），以及憨厚樸實、心靈手巧的曹茂林（梁音飾）等。而且幾位青年演員質樸的表演風格和影片的建設新農村的積極主題水乳交融。另一個觀眾喜愛的原因是其貫穿全劇的愛情線索。在勞動中三個優秀青年人同時愛上了百裡挑一的姑娘孔淑貞，由此而引出純真質樸，充滿濃厚生活情趣的故事。

　　《我們村裡的年輕人》1959 年公映，轟動全國。1963 年文化部決定創作該片續集，蘇里導演到山西找到編劇馬烽，於是影片《我們村裡的年輕人》的續集問世。1963 年，政治氣氛已相當敏感，「續集」中建設新農村的主題不變，保持原有的生活激情和趣味，看不到政治說教，也沒有絲毫突出階級鬥爭的影子。「續集」講的是村裡的年輕人在解決水利問題之後，又開始利用水利建設發電站的故事。而且在這個主題之下，年輕人之間的愛情故事也繼續敘說下來。續集與上集的輕喜劇格調和生活情趣、樂觀向上的氣氛毫無變化，兩集的貫通自然流暢。

（2）李准與《李雙雙》

　　《李雙雙》是鄉土題材電影中藝術生命力最為經久不衰的傑作。1962 年「上海製片廠」出品，魯韌執導，張瑞芳、仲星火主演。編劇是李准。李准（1928-2000），出生於河南洛陽農村，十九歲時參加革命，在村鎮業餘劇團工作，從那時起便開始編寫戲曲劇本和文學創作，寫作風格深受「山藥蛋派」影響。1950 年代發表了大批包括短篇小說《李雙雙小傳》在內的文學作品。同時李准也寫了大量電影文學劇本，有《老兵新傳》和《龍馬精神》等。

電影《李雙雙》劇照

　　少為人知的是電影《李雙雙》在拍攝過程中曾經歷了極大的反轉。原小說《李雙雙小傳》的故事線索講的是村婦李雙雙倡議建立農村集體大食堂的故事，但影片開拍時由於農村公共食堂制度暴露出諸多弊端已經紛紛解散，政府也開始予以糾正，允許農民在家開私灶。劇本已不符合當時的政治形勢，只得停拍。但李准不甘放棄，提出修改劇本。當時沈浮任上海「海燕廠」廠長（曾與李准合作拍攝過《老兵新傳》）非常重視，專門趕赴河南與李准共同研究劇本的修改。修改後的故事情節便由原來農村「大躍進」開辦集體食堂改為公平記工分，實現男女勞力同工同酬，發揮勞動積極性的故事。而且就是這麼一改，使一部原本平平常常、曲迎時政的小說脫胎成一部充滿生活情趣和藝術魅力的鄉土題材喜劇電影作品。

　　電影《李雙雙》講的是河南農村孫莊女社員李雙雙的故事。李雙雙性格潑辣直爽，眼裡不揉沙子，對生產隊中看不慣的自私落後現象常直言快語進行批評。雙雙的丈夫孫喜旺性格恰恰相反，怕得罪人，而且愛面子，還有點大男子主義。遇到雙雙「管閒事」，總令喜旺十分為難，夫妻間難免以此類事磕磕碰碰。雙雙發現婦女不願參加勞動是因為記工分過於馬虎而勞酬不公所

致，於是直接向公社提議整頓記工制度，得到公社黨委的支持。喜旺因能文會算被選為新記工員，而雙雙被選為婦女隊長。一個處事嚴直奉公、不講情面，另一個遇事則委曲求全、首鼠兩端，使夫妻二人的戲劇化衝突更為尖銳。喜旺曾兩度離家出走，但最終看到在雙雙的帶動下生產隊日新月異的面貌，終於對雙雙從理解到支持。

　　文學評論界對照原小說文本對電影《李雙雙》給與相當高的評價。作為文藝作品，作家成功運用了民間藝術的表現形式，超越了「宣傳品」的層面，成為老百姓喜聞樂見的「讀物」。這種民間藝術的表現形式採用北方民間戲曲中的「一旦一醜」的表演藝術結構，如雙雙和喜旺之間的那種「旦」與「醜」間的差異對比，以及情節推進中「旦走高，醜走低」的表演路數，形成強烈的符合民間欣賞趣味的喜劇效果。[9]

3・別樣的「鄉土」風情

　　此時期兩部風情萬種的「鄉土」影片《五朵金花》和《劉三姐》問世，造就了鄉土影片的傳奇。《五朵金花》風靡國內後，又先後在四十六個國家發行放映，創下中國電影在國外發行的最高紀錄。《劉三姐》1961 年上演，連續兩年國內影院上座率爆滿。1963 年在東南亞各地放映，引發轟動。

（1）白族風情《五朵金花》

　　電影《五朵金花》，1959 年「長影」廠拍攝。王家乙導演，楊麗坤、莫梓江等出演。軍旅才女作家趙季康作編創。趙季康曾在雲南工作多年，對當地少數民族民間文化非常了解，如此一個美麗而一波三折、扣人心弦的愛情故事，一個星期便構思完成。

　　故事講的是白族劍川青年鐵匠阿鵬來大理參加三月節賽馬，期間與一位美麗的金花姑娘邂逅，一見鍾情。二人互贈定情之物並約定明年蝴蝶泉邊相會，以成百年之好。明年三月，阿鵬依約赴蒼山腳下見金花。令癡情的阿鵬沒想到的是在大理叫金花的姑娘太多了，如此引出許多波折和誤會。最後有情人終得牽手於蒼山腳下蝴蝶泉畔。

電影《五朵金花》劇照

　　影片的音樂和歌曲成就了這部傳奇。編曲者雷振邦，採擷白族情歌的旋律調式製成全曲，而趙季康填寫的歌詞也汲取白族吟唱情歌中援引大自然的美麗做隱喻的意境。詞、曲中洋溢著蒼山洱海間淳樸自然的醉人情境。影片主演楊麗坤是雲南省歌舞團演員，極偶然的機會被導演王家乙選中主演女一號金花。以十六歲的舞蹈演員主演副社長金花，表演中真就帶出了一種質樸和沉靜的美麗。此後至今，中國影壇再難看到如此清純的形象。2005年，時隔四十五年後的「中國百年最佳電影評選」中，《五朵金花》以得票最高摘取桂冠。

（2）壯族「彩調」《劉三姐》

　　電影《劉三姐》是「長影」廠 1961 年出品的另一部民間傳奇影片。由蘇里執導，黃婉秋、劉世龍主演，電影劇本由喬羽根據廣西彩調劇《劉三姐》的故事情節改編而成。故事源出自於廣西壯族民間源遠流長的歌仙劉三姐的傳說。據說劉三姐的傳說自唐代就已流行，每年三月三民間過節紀念。故事講的是壯家歌手劉三姐唱山歌遊走於美麗山水間，為窮苦大眾所喜愛，卻為富家所嫉恨。三姐順江流來到某地，與當地漁家生活在一起。趕上當地富豪莫老爺禁百姓上茶山採茶，三姐率窮苦百姓與莫府抗爭，按習俗以鬥歌決勝負。莫府遍請當地才子名流，勢在必得。三姐率

眾鄉親江畔擺歌陣,最後莫府完敗。三姐也與漁家青年阿牛哥互
生情愫,大榕樹下結為連理。

　　整部影片的架構基本上脫胎於廣西彩調劇《劉三姐》,從故
事情節、人物角色到曲調歌詞基本上都從彩調劇改編提煉而出,
因此影片大量保留了廣西地方戲劇藝術的形式。不光是曲調唱
詞,而且舞台上的旦、末、醜等角色俱全。影片利用旦角和丑角
的鮮明對比,建立起一條勞動人民與地主老財對立的情節線索。
三姐率眾鄉親與莫老爺的三個秀才江畔鬥歌一場戲是劇情的高
潮,基本上是戲劇化的表演。對秀才們丑角式誇張醜化絲毫不妨
礙影片的審美,這是運用了觀眾喜聞樂見的地方戲劇的表現形
式。影片主演黃婉秋本是桂劇演員,從小學戲。黃婉秋的表演獲
得成功的原因也恰恰是帶有濃烈的戲劇表演範兒,剛好與影片民
間戲曲形式一拍即合。

電影《劉三姐》劇照

　　《五朵金花》與《劉三姐》是「鄉土題材」電影的超水準發
揮,以一種別樣的鄉土風情展現出某種特定的「民間文化形
態」。比之於城市題材,「鄉土」題材電影創作散發出的鮮活氣
息充滿著「自由感」。

4・「山藥蛋」的延展：「鄉土」包圍城市

(1) 城鎮市民生活題材電影

　　「十七年」時期的電影創作題材嘗試在歌頌新社會的單一性規範下，從「鄉土」中開拓出多樣化的內容。既然城市生活題材不能從「舊中國」中繼承，最穩妥的辦法就是從延安時期延續下來的「鄉土題材」中嫁接過來。由此，「山藥蛋派」鄉土題材便在「民間文化形態」意義之下擴大伸延，轉向描寫具有新社會風貌的城市和城鎮市民百姓的生活。這一類電影創作描寫的對象從「山藥蛋派」的農民轉向城鎮中的普通工人和技術員、各行業服務員、民警、郵差、運動員以及和平年代的士兵等等。

　　這類影片比較有影響的有：1957 年「上海江南廠」攝製的《護士日記》；「上影廠」1959 年拍攝的《今天我休息》；「上海天馬廠」1962 年拍攝的《女理髮師》、《大李老李和小李》；「長影廠」1963 年拍攝的《滿意不滿意》；「北影廠」1962 年拍攝的《錦上添花》等等。這類電影以輕鬆喜劇的形式來講述新社會普通勞動者的生活故事。

　　電影《今天我休息》由魯韌執導，仲星火主演，是一部當時膾炙人口的影片，講上海某街道民警馬天民的一個普通公休日發生的故事。這日馬天民輪休，派出所所長夫人姚美珍想利用這一天給馬天民介紹個對象，女方是郵遞員劉萍。約好來宿舍找馬天民，卻不見人。又約馬天民下午看電影，還是失約。再約晚飯到劉萍家吃飯，一直等到八點多飯都吃完了人才到，劉萍極為失望。而馬天民並非故意失約，一整天忙忙碌碌處理街道居民的各種事情。就在約會不歡而散之際劉萍的父親從房間裡走出，事態突然峰迴路轉。原來馬天民恰恰就在這天上午幫助過老人從河裡救出了落水小豬，並為他解決了豬食的困難。大家終於弄明白了馬天民一再失約的原因，劉萍頓時心生愛意。一天內發生的全部情節通過喜劇形式密集表現出來，進程中的陰差陽錯牽動著觀眾注意力。

電影《今天我休息》劇照

　　電影《女理髮師》「上海天馬廠」拍攝，丁然導演，王丹鳳、韓非主演。此片因王丹鳳出演而備受觀眾矚目。故事講的是上海家庭婦女華家芳（王丹鳳飾）學習理髮，想當一名理髮師。但其丈夫因歧視「剃頭匠」職業而加以反對。這使家芳十分為難，只好瞞著丈夫去了「三八理髮店」工作，擔任 3 號理髮師。不久「3號」因業績出色而享譽街里。家芳的丈夫也耳聞其名來店點名要「3 號」為其理髮。為不讓丈夫發現，家芳便帶了大口罩出場。丈夫非常滿意「3 號」的服務，當場在留言簿寫下表揚信。家芳這時摘下口罩，看到這位出色的理髮師竟是自己的妻子，丈夫對自己曾經的歧視感到愧疚，一改過去的偏見。

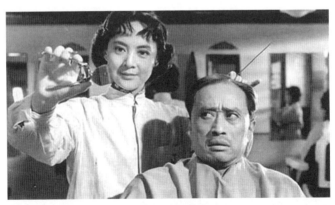

電影《女理髮師》劇照

　　兩部片都屬於頌揚式輕喜劇，規模不大，單以巧合、誤會及情節上的小零碎兒來實現喜劇效果，提倡新式的社會關係和精神面貌，卻缺少真實的社會化的生活場景感。不似 1930-1940 年代表現上海的影片，即使講陋室裡的窮酸學生、街頭的歌女和混混兒，也讓你感受到大上海的生活氣息。在 1950-1960 年代面對城市主題時，上海的電影廠反而顯得力不從心。

（2）體育題材電影

　　有幾部反映運動員的訓練比賽生活的電影值得一提，為「十七年」時期的中國影壇平添了一道風景。體育題材影片中，尤以「上影廠」拍攝的《女籃五號》，「長影廠」拍攝的《冰上姐妹》和《女跳水隊員》三部影片頗有影響。

《女籃五號》宣傳畫

　　《女籃五號》1957 年由「上影廠」出品，謝晉編劇並執導，劉瓊、秦怡等主演。故事講的是上海籃球宿將田振華（劉瓊飾）調到上海女籃集訓隊做教練，一名叫林小潔的 5 號女隊員吸引了他的注意。因為 5 號長相與姿勢都酷似他十七年前的女友林潔。在舊上海，田振華和林潔都是上海籃球運動員，二人相愛並定了終身。因為父親的反對，林潔被迫嫁給一紈絝子弟，有了一個女兒後便離異。而田教練為守護心中所愛，獨身未娶。5 號隊員林

小潔運動條件極佳，但因母親和男友的反對不願作專業球員。經過田教練說服，大家方才對體育運動有了新的認識，小潔也欣然同意入體育學院深造，繼而被選拔為國家隊隊員。而田教練和林潔則因小潔這一契機而重逢，開始了新的生活篇章。

《女籃五號》在那個時代稱得上出眾，儘管架構不大，但駕馭這樣跨越新舊兩重社會的題材並不容易。影片的敘事簡潔明快，不失細膩。拍攝手法則乾淨俐落，鏡頭語言精煉流暢，毫無拖泥帶水。另外兩部《冰上姐妹》和《女跳水隊員》則相形見絀，不可與《女籃五號》語之於同日。

(3) 軍旅題材電影

和平年代普通士兵軍旅生活的題材，不同於硝煙彌漫的「紅色經典」戰爭影片，講的是沒有戰爭的軍人生活。比較早的一部普通士兵軍旅生活的電影《列兵鄧志高》，1958 年「長影廠」出品。列兵鄧志高當兵時還孩兒氣未脫，帶著彈弓和護符金鎖。在部隊熔爐的鍛煉和薰染中，終於成為了一名優秀的戰士。另一部相當有影響的軍旅片是《霓虹燈下的哨兵》，1963 年由「上海天馬廠」攝製出品。該片根據沈西蒙創作的同名話劇改編，由王蘋、葛鑫執導，演員則基本用話劇原班人馬出演。講的是上海解放初期，駐守上海南京路的解放軍某部八連官兵保持樸素傳統，抵制「資產階級香風」腐蝕的故事。雖然是一部極具說教性影片，但劇中一些生動鮮明的角色，如連長魯大成、八班長趙大大等，使影片具有一種輕鬆的輕喜劇效果。

電影《哥倆好》和《雷鋒》是「十七年」時期最有代表性的和平軍旅生活故事片，同為「八一廠」拍攝。《哥倆好》1962 年拍攝，嚴寄洲導演，張良主演。劇本據所雲平的話劇劇本《我是一個兵》改編而成。是一則帶有點鬧劇色彩的軍旅輕喜劇。故事講學生兄弟陳大虎和陳二虎入伍在一個連隊當兵。兄弟倆長相相同卻性格各異。大虎老實忠厚，二虎性情活潑卻有失散漫。故事情節圍繞二虎的一系列調皮搗蛋而展開。先是二虎不喜歡自己的步槍去偷換了大虎的衝鋒槍，接著又錯把軍長當成炊事員想強行與軍長換領章，而後又為了完成做好事的計劃而毀了林大娘的一缸

豆腐。最後二虎終於在部隊集體薰陶下成為一名「五好戰士」。由於為了追求喜劇效果，加入了許多牽強的搞笑細節。影片以新兵的頑劣來描寫戰士的成長，人物塑造上太過簡單。從將軍到連隊領導乃至全班戰友，對二虎的教育幫助不像是對待成年人，更像是對待一個智障的孩子。影片的出彩兒之處在於大虎、二虎哥倆扮演者張良的表演。一人飾兩角兒，把兩兄弟的性格差異表現得繪聲繪色的。張良因此而獲得了 1963 年第二屆電影百花獎最佳男演員獎。

1964 年，「八一廠」拍攝了國產軍旅片《雷鋒》，就片中主人公身分而言，這部影片就不可能是一部普通意義上的反映軍旅生活的影片。雷鋒（1940-1962），湖南人，出身貧苦。1960 年參軍，在瀋陽軍區工程兵某部服役。1962 年因公殉職，年僅二十二歲。毛澤東題詞：向雷鋒同志學習。而後雷鋒被命名為「共產主義戰士」，其行為被提倡為全國人民學習的「雷鋒精神」。這樣的前提之下，影片主人公及其身後的社會場景都充滿了太強的理想化色彩，內容上遠不是真實的軍旅生活。

二　「紅色經典」電影：革命歷史乃是真主流

「紅色經典」電影取材於延安時期以來直到 1950-1960 年代文學創作的主流「紅色文學」。「紅色經典」文學是按照「延安講話」精神創作的以革命歷史題材為主的小說。這批「紅色小說」的作家都參加、經歷過戰爭，他們寫革命戰爭的故事，敘說農民、知識分子走向革命的歷程。紅色文學作品追求的「史詩化」的構架和「傳奇式」的表達，在迎合政治的同時也培養了廣大讀者的文學欣賞趣味。[10]「紅色經典」小說在 1949 年建國初期形成規模，產生不小的政治教育作用，也必然成為電影的發掘對象。許多著名「紅色經典」文學作品被拍成電影。如周立波的《暴風驟雨》、梁斌的《紅旗譜》、馬烽和西戎的《呂梁英雄傳》和《撲不滅的火焰》、知俠的《鐵道遊擊隊》、吳強的《紅日》、李英儒的《野火春風鬥古城》、馮德英的《苦菜花》、楊沫的《青春之歌》、羅廣斌和楊益言的《紅岩》、曲波的《林海雪原》等等。而後在此浪潮推動下，成批「紅色經典」的電影劇本也應運而生，

匯入這一紅色潮流。十七年時期,「紅色經典」電影不僅出品數量上佔了最大的比重,而且總體來看也是品質最好的一批,成為「十七年」時期中國電影創作的主流。

1·「以革命的名義」

十七年時期「革命歷史」題材的影片首推《紅旗譜》和《暴風驟雨》,稱得上是「紅色經典」的姊妹篇,揭示了中共「農村包圍城市」的革命歷程。先組織農民開展革命暴動推翻舊政權,而後以農村土改運動解放農民自身。土地改革運動,絕不是一項單純的農村經濟和社會的改革運動,更是一個動員農民的政治策略。

(1) 梁斌與《紅旗譜》

電影《紅旗譜》1960 年「北影廠」出品,凌子風導演,崔嵬、葛存壯等出演。根據梁斌的著名紅色經典小說《紅旗譜》改編拍成。梁斌 (1914-1996) 河北人。1920 年代中學讀書時參加革命運動,抗戰後在冀中一帶中共地方政權做宣傳工作。1930 年代開始文學創作,後來按照「延安講話」精神進行寫作,開創出一片天地。梁斌具有深厚的農村生活的積累,寫作功底扎實,在《紅旗譜》中紀實地描畫了當時中國農村狀況,而且對中國鄉土生活習俗有著非常真實的描寫。[11]

電影《紅旗譜》劇照

　　電影《紅旗譜》講的是農民朱老鞏三代人復仇的事蹟。故事從清朝末年間冀中平原滹沱河畔的鎖井鎮土豪與當地農民的一場爭鬥說起。當地土豪馮蘭池為霸佔四十八村的公田，陰謀砸碎作為公產憑證的古鐘。農民朱老鞏手執鍘刀阻止未果，憤懣病死。而馮家派人欲除掉朱之子虎子（名朱老忠）以滅門，虎子逃脫，姐姐卻被殺手姦污投河自盡。朱老忠闖關外遊走多年而心繫家仇。二十五年後返回故鄉誓報馮家血仇，但因馮家勢大而復仇無門，朱老忠只得隱忍伺機。後來他結識了河南岸的教書先生產黨員賈湘農，在賈湘農的指導下終於明白了農民求解放的道理，由一個誓報血仇的單打獨鬥者轉變成為號召農民翻身解放的領袖人物，領導農民與官府抗爭。主題揭示很明確，農民只有在共產黨的領導下才能結成團體，才能真正求得自身的解放。

(2) 周立波與《暴風驟雨》

　　1961 年，「北影廠」又拍攝了另一部紅色經典電影《暴風驟雨》。據周立波同名小說改編。周立波（1908-1979），湖南益陽人。1934 年參加中國左翼作家聯盟，1939 年赴延安。周立波曾於 1945 年在東北民運工作隊任副書記，親身參加了最早實行土改的黑龍江省珠河縣（尚志市）元寶村的土改運動。1948 年根據這段生活經歷寫出了《暴風驟雨》，與當時丁玲的《太陽照在桑乾河上》並稱土改小說之雙雄。

　　影片由謝鐵驪執導，于洋、高保成、趙子岳等主演。故事講述 1946 年解放軍某部營教導員蕭祥奉命率一支農村土改工作隊到東北某解放區元茂屯開展土地改革運動。工作組進村後，農民由於懼怕地主惡霸韓老六而反應冷漠。於是工作組發動村中苦大仇深的趙玉林等貧雇農村民重組農會，土改工作方有起色。而惡霸韓老六不甘心，串通其弟國民黨軍官韓老七破壞土改運動。老七此時正率殘餘部隊逃竄於大青山中，率部下攻打元茂屯。蕭隊長率工作組及村民英勇抵抗，最終消滅殘匪，擊斃韓老七。韓老六在公審大會上被人民政府依法槍決，獲得土地的元茂屯村民擁護共產黨，踴躍報名參軍，保衛自己的土地。

電影《暴風驟雨》劇照

　　《紅旗譜》與《暴風驟雨》不論是作為小說或是電影，其「革命歷史」意味遠大於鄉土或民間文化意味，但也不無真實地反映了當時中國農村的狀況。值得一提的是，《暴風驟雨》主演于洋也曾是中共東北局土地改革工作團土改隊隊員，在佳木斯地區親身參加過土改運動。于洋在談及表演感受時說：因為是切身的經歷和親身的感受，所以表演時再現當年的場景，面對地主、貧下中農以及各階層人物時自然就會流露出當時真實的情感和態度。編劇和主演都是那場變革的親歷者，作品所具有的歷史價值不言而喻。

2·「槍桿子」的模式

　　「十七年」時期「紅色經典」電影中直接描寫戰爭的作品佔有絕大比重，這與 1950-1960 年代戰爭題材文學創作的繁榮有直接關係。許多戰爭題材電影直接移植「紅色經典」戰爭題材文學作品，比如長篇小說《鐵道遊擊隊》、《紅日》和《林海雪原》等。戰爭題材電影內容上涵蓋了中國現當代各個歷史階段的戰爭：第一次國內革命戰爭、抗日戰爭、國共內戰和朝鮮戰爭。這類直接描畫戰爭電影的核心意義就是通過歌頌戰爭的勝利而頌揚共產黨領導的中國革命的勝利。

　　當時新組建的各大電影廠在戰爭題材電影創作上都做了較大投入，拍了一些膾炙人口的電影，作為不凡。描寫第一次國

內戰爭題材電影有：「八一」、「北影」合拍的《萬水千山》和《洪湖赤衛隊》，「八一廠」的《突破烏江》，「長影」的《金沙江畔》和《羌笛頌》，「珠影」的《大浪淘沙》等。描寫抗日戰爭題材電影有：「長影」的《平原遊擊隊》、《三進山城》和《撲不滅的火焰》，「上影」的《鐵道遊擊隊》和《南島風雲》；「北影」的《呂梁英雄》、《糧食》，「八一廠」拍的《狼牙山五壯士》等。到 1960 年代上影拍了《地雷戰》和《地道戰》，相當有觀眾緣。關於國共內戰題材電影各廠的出品尤為可觀：「長影」1950 年代拍了《鋼鐵戰士》和《董存瑞》，1960 年代拍了《兵臨城下》和《獨立大隊》等。「八一廠」有影響的有《林海雪原》、《柳堡的故事》、《英雄虎膽》以及《東進序曲》等；「上影」拍的最有名的是《南征北戰》、《紅日》和《渡江偵察記》；「北影」拍了《智取華山》等等。關於朝鮮戰爭題材的幾部有影響的影片，首先是「長影」的《上甘嶺》和《英雄兒女》，「八一廠」的《打擊侵略者》和《奇襲》等。有幾部小英雄題材的戰爭影片很有影響：如「上影」1953 拍的《雞毛信》，「長影」拍的《紅孩子》（1958）和《小兵張嘎》（1963）等。除此之外另有幾部剿匪反特影片也值得提出：「長影」的《冰山上的來客》《鐵道衛士》和「八一廠」的《秘密圖紙》等都是當時紅極一時的反特經典。

　　之所以舉出如此之多的戰爭題材電影，是因為上述任何一部影片在當時都是家喻戶曉、深入人心之作，對人們的思想情感所產生的影響無法估量。尤其是對建國初期一代青少年的成長影響巨大，啟蒙性塑造了那一代人的政治認知和立場。如下從「十七年」時期眾多戰爭題材影片中舉出電影《紅日》和《林海雪原》進行剖析，是因為這此兩部影片取材於兩部不同模式的「紅色經典」戰爭題材小說。一種是史詩性宏大戰爭描寫模式，另一種是傳奇性戰鬥英雄描寫模式。[12]

（1）《紅日》：戰爭史詩

　　長篇小說《紅日》正是史詩性戰爭描寫的卓越嘗試。[13] 小說內容講的是國共內戰時期國共兩軍在蘇北魯南戰場戰役的真實史事。小說將 1947 年間兩軍在華東地區蘇北的漣水、山東萊蕪和

孟良崮地區展開的三場戰役做為故事的中心線索。講中共某軍於蘇北漣水失利於國軍王牌軍 74 師，而後轉戰山東，最後於孟良崮全殲老對手 74 師而完勝。小說以一個軍的作戰歷程為中心線索前後串連三個戰役，形成從失利到最終勝利的完整情節。人物角色從士兵到軍、師、團、連各級指揮員，沒有主角卻人人是主角，主題有別於常見的傳奇戰鬥英雄模式。

　　1963 年「上影廠」把這部「紅色經典」拍成了電影，湯曉丹執導，張伐、高博等主演。電影用一個半小時囊括小說的全部內容幾乎是不可能，但其宏大的架構不改。影片中三個戰役在敘事上完整清晰，國共兩軍作戰、行軍以及百姓支前等場景宏大、寫實。總的來看電影《紅日》遵循小說的創作意圖，以戰役的進程做中心線索推進敘事，力圖對一連串戰役作全景式的描寫。電影簡化了「紅色經典」戰爭小說的大量細節，包括愛情的情節，而強化了革命和解放的主題線索。比起小說，電影對「革命歷史」的渲染更為突出。

(2)《林海雪原》：英雄傳奇

　　另一部很有影響的戰爭題材「紅色經典」電影是《林海雪原》。影片直接取材於曲波的「紅色經典」小說《林海雪原》。[14]故事講述 1946 年間解放軍團參謀長少劍波率一支小分隊深入東北林海剿匪戰事。整篇小說內容講小分隊動員發動當地群眾，最終戰勝人數上超越數十倍的各幫頑匪。人物刻劃帶有濃重的英雄傳奇色彩，塑造了一連串膽識超群、身懷絕技如少劍波、楊子榮、孫達德和欒超家等形象。全篇敘事以各個故事情節串結而成，如：「楊子榮智識小爐匠」、「劉勛蒼猛擒刁占一」、「少劍波雪鄉抒懷」、「欒超家闖山急報」等篇，敘事結構上帶有某些傳統章回小說的意味。筆法上也採用了口頭傳揚色彩的民間說書式的風格。所以一經出版立馬成為雅俗共賞、風靡一時的流行讀物，也自然為戲劇、影視所汲取。

　　電影《林海雪原》，1960 年由「八一廠」拍攝，劉沛然導演，王潤身、張勇手、張良主演。影片截取小說中的十四章到二十三章的內容，集中描寫楊子榮假伴土匪深入虎穴智取威虎山的故

事。故事情節經過提煉而精簡，傳奇英雄的形象得到充分表現。
座山雕匪巢威虎廳是剿匪傳奇的中心場景，以其他情節作為鋪墊
和映襯。最後集中於楊子榮入匪窟智騙群匪、百雞宴勢壓小爐匠
到結尾小分隊神兵天降，全殲頑匪，匪巢中呈現出一系列扣人心
弦的情節反轉，在勝利的高潮中結局。在當時大批量傳奇英雄類
戰爭題材文藝作品中，《林海雪原》無論從小說到電影都稱得上
是英雄傳奇類戰爭題材的標杆作品。

電影《林海雪原》劇照

　　文學評論界對戰爭題材「紅色經典」小說的特性與影響有相
當縱深的解析與探討。首先，戰爭題材作品中戰爭的描述帶來
「兩軍對壘」的思維定式，如《紅日》與《南征北戰》中所展示的
宏大的兩軍敵對陣營，戰鬥就是不是你死就是我活的拼搏。「戰
爭往往使複雜的現象變得簡單，整個世界被看作一個黑白分明、
正邪對立的兩極分化體。這種戰場上養成的習慣支配了文學創
作。」其次，戰爭題材作品中對戰爭中戰鬥英雄的歌頌帶來一種
英雄主義的審美模式，也成為文藝創作中塑造人物形象的準則，
即「無產階級革命戰士」和「革命者」的標準。[15]「紅色經典」戰
爭題材電影作品從文學中脫胎提純而來，使戰爭題材作品的這兩
個模式更加突顯。

3・女性在革命中解放

　　「十七年」時期紅色經典電影中的女性形象值得關注，這些反映突出女性形象的文藝作品產生了極大的社會影響的同時，也反映了現代中國婦女地位發生巨變的社會現實。這類影片中女性形象得到突顯，如《烈火中永生》的江姐、《苦菜花》中的母親等。有的影片女性直接就是片中的主人公。比如女英雄題材電影，像電影《趙一曼》、《劉胡蘭》、《黨的女兒》及《洪湖赤衛隊》等。而更多的則是受壓迫女性投入革命洪流而求得解放、成長的形象。

(1) 紅色根據地經典：《白毛女》

　　講「十七年」時期「紅色經典」女性題材的文藝作品首先必要提到《白毛女》，劇中角色喜兒是從解放區到建國時期以來最早、最深入人心的女性藝術形象。《白毛女》的故事源出於一個 1940 年代初期於河北平山山區百姓中流傳的「白毛仙姑」的傳說。原始傳說講的是一個渾身長滿白毛的「仙姑」居住山間洞窟中，其懲惡揚善、法力無邊，引來十里八鄉的百姓膜拜。這則傳說引起當時《晉察冀日報》一位記者的關注。1945 年由賀敬之、丁毅編寫成歌劇。1950 年，「東北電影製片廠」把《白毛女》搬上銀幕，由王濱、水華執導，田華、陳強主演。故事講的是貧民楊白勞因欠地租無力償還，被地主黃世仁逼迫以女兒喜兒抵債。楊白勞走投無路於大年三十晚上飲鹵水自盡，喜兒被黃世仁霸佔。後喜兒從黃府逃走，入深山穴居，頭髮全白，百姓有人看見誤以為是白毛仙女。家鄉解放後，喜兒終於被當上八路軍的大春哥從深山救出，重返人間。故事雖是迎合時政的編構，情節還是相當具有感染力。揭示的是「舊社會把人逼成鬼，新社會把鬼變成人」解放勞苦大眾的主題，實質上還沒有直接涉及女性解放，更沒有觸及女性在投身革命中成長這個層面。

電影《白毛女》劇照

　　1949 建國以來「紅色經典」文藝作品中反映女性題材的逐漸
湧現,最有影響的當屬《紅色娘子軍》和《青春之歌》。

(2) 革命女戰士紀傳:《紅色娘子軍》

　　電影《紅色娘子軍》編劇來源於一篇關於紅軍瓊崖獨立師下
屬第一師第三團女子特務連的事蹟的報告文學。1961 年「上影
廠」將此拍成電影,由謝晉導演,祝希娟、王心剛和陳強主演。
故事講 1930 年海南島五指山區一個貧苦女孩兒吳瓊花參加紅
軍,在戰爭中成長的故事。瓊花本是椰林寨中土豪南霸天府上丫
頭,因多次逃跑被南府抓回毒打。趕上化裝成華僑富商的紅軍幹
部洪常青途徑椰林寨,從南府救下瓊花。瓊花與另一窮苦女子紅
蓮流落到五指山紅色根據地,巧遇剛上任的紅軍娘子軍連黨代表
洪常青。瓊花與紅蓮加入紅軍娘子軍連。戰火中瓊花逐漸成長為
真正的戰士。國民黨軍隊在海南圍剿紅軍,洪常青在戰鬥負傷被
俘,壯烈犧牲。瓊花繼任了連隊黨代表,率娘子軍連繼續戰鬥,
終於消滅了南霸天武裝,解放了椰林寨。總的來看影片說教色彩
濃重,但在謝晉導演的手裡,影片以「紅色經典」特有的藝術魅
力征服了觀眾。

電影《紅色娘子軍》劇照

影片瓊花的扮演者祝希娟當時正在「上海戲劇學院」學習，性格中的剛烈氣質入了謝晉導演慧眼。祝希娟把性格倔強的丫鬟和後來的紅軍女戰士瓊花演繹得爐火純青。祝希娟以此成功表演摘取第一屆電影百花獎桂冠，成為建國後首位中國影后。

(3) 時代洪流中成長：《青春之歌》

電影《青春之歌》是「北影」1959 年的作品，導演崔嵬和陳懷皚，由謝芳、康泰和于洋等主演。劇本改編於女作家楊沫自傳式「紅色經典」名著《青春之歌》。小說中的女主角的原型就是作者本人，而三位男角色，她的丈夫和兩位戀人都有真實的人物原型。故事以「九‧一八」到「一二‧九」間這一歷史時期為背景，講的是青年知識女性林道靜為了逃避封建枷鎖而出走，絕望中遇到「北大」學生余永澤，二人相愛組成溫暖小家庭。時值國破家亡之局勢，道靜身受抗日救亡學運影響。遇到中共黨員盧嘉川和江華之後，開始被革命思想薰染。此時丈夫余永澤暴露出其狹隘，百般阻撓林道靜參與革命運動。正由於余永澤的嫉妒行為導致盧嘉川被捕入獄。道靜對丈夫徹底絕望毅然出走，投身抗日救亡激流，終成長為堅定的革命者。電影突出小說知識分子在革命中的成長這條主線，從始至終貫徹飽滿的激情。導演崔嵬參加過

當年的北平學運，對記憶中的那些人和事有深切情感，拍攝中幾次掩面垂泣。

電影《青春之歌》劇照

　　電影《紅色娘子軍》與《青春之歌》共有一個突出的主題，就是女性在革命運動中的解放和成長。從紅軍時期、抗戰時期到國共內戰時期，大量社會各階層女性加入中共領導的軍隊中，成為歷次戰爭和政治鬥爭的重要力量。「紅色經典」文藝作品中所表現的女性形象不再是社會的邊緣化角色，而是在動盪時代中的政治舞台上與男性同等重要的角色，直接參與推翻舊制度和構建新體制的社會革命。在此，女性社會角色的改觀以投入革命而實現，革命戰爭的歷史與女性解放的歷程正相契合。

三　古裝歷史題材影片與戲劇影片

1・古裝歷史題材：創作「雷區」

（1）《武訓傳》與《清宮秘史》批判

　　「十七年」時期古裝歷史題材故事影片算上民營「崑崙電影公司」拍攝的《武訓傳》在內，在中國大陸總共出品了五部。分別是上海「崑崙公司」的《武訓傳》（1951），「長影」的《宋景

詩》（1954），「上影」的《李時珍》（1956），上海「海燕」的《林
則徐》（1959）和上影的《甲午風雲》（1962）[16]。在「十七年」
時期電影創作如此繁榮情況下古裝歷史題材故事影片的出品卻如
此渺小，與「紅色經典」「鄉土題材」故事影片的繁茂興盛形成
鮮明對比。

究其原因，1949年建國之初文藝創作更注重於現實政治的
需要和政治宣傳實用作用。而1951-1955年間開展的文藝界三
大批判運動則是古裝電影題材偏門的直接原因。三大文藝界批判
運動分別是1951年電影《武訓傳》批判、1954年俞平伯《紅樓
夢研究》批判和1955年「胡風反革命集團」批判。其首當其衝的
就是對歷史題材電影《武訓傳》的批判，而後的《紅樓夢研究》批
判中，電影《清宮秘史》內部點名。兩部影片的政治定性都相當
嚴厲，《武訓傳》定性為「污衊農民革命鬥爭，污衊中國歷史，
污衊中華民族的反動宣傳」影片，[17]《清宮秘史》則被定性為「反
動的賣國主義影片」[18]。古裝歷史題材從建國之初就成為電影創
作的敏感區。

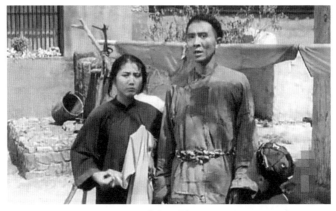

電影《武訓傳》劇照

電影《武訓傳》取材於清朝光緒年間武訓行乞興學的真實故
事。武訓（1838-1896），山東堂邑人，出身貧農。武訓最初做
長工，後來放棄做工專以乞討為生。在三十多年的時間內，武
訓乞討足跡遍及山東、河北、河南、江蘇等省。到光緒十四年

（1888）武訓以乞討所得的款項置買了二百三十畝田地作為學田，在堂邑縣柳林鎮東門外興辦起第一所義學——崇賢義塾，招收貧寒子弟免費入學。又於 1890 年在今屬臨清市的楊二莊興辦了第二所義學，於 1896 年在臨清建成了禦史巷義塾（現臨清武訓實驗小學）。光緒二十二年（1896）去世，當地群眾萬人參加葬禮。

　　1948 年電影《武訓傳》由南京「中制」開拍，孫瑜編劇並執導，趙丹出演武訓。1949 年「崑崙」繼續拍攝，於 1951 年拍攝完畢。電影《武訓傳》故事據「千古一丐」真實史事而來，但在當時政治洪流衝擊之下，劇本編寫則極盡曲迎時政。劇中虛構出一個武訓的朋友太平軍流亡將士周大的形象，形成一「文鬥」一「武鬥」的反清局面。而最令編劇百般困擾的是「義學」性質問題。武訓興辦的義學堂是為科舉輸送人才舊式教育，於是又設計出鄉村女教師給孩子們講故事的敘事結構。全片由女教師的畫外台詞串連，講出農民求解放要靠黨的領導主題。結果做成極為扭曲的「拼圖版」式的東西。即使如此，還是遭致席捲全國的批判圍剿。

　　1951 年 2 月，《武訓傳》首先在北京、天津、上海等地公映。而三個月後《人民日報》刊載了毛澤東〈應當重視電影《武訓傳》的討論〉社論。其根本觀點是：武訓處在清朝末年中國人民反對外國侵略戰和反對國內反動封建統治者的偉大鬥爭的時代，根本不去觸動封建經濟基礎和上層建築一根毫毛，反而瘋狂地宣傳封建文化，對反動的封建統治者竭盡奴顏婢膝的能事。絕不能容忍歌頌這種否定被壓迫人民的階級鬥爭，向反動封建統治者投降的醜惡行為。[19] 文化界隨即掀起電影《武訓傳》批判風潮。同年 7 月，江青組織「武訓歷史調查團」赴山東調查，在《人民日報》發表了〈武訓歷史調查記〉長文，給武訓定性為「以『興義學』為手段，被當時反動政府賦予特權而為整個地主階級和反動政府服務的大流氓、大債主和大地主。」[20] 由是對電影的批判轉變成一場全國範圍的政治運動。到了 1966 年又引出一場鬧劇，「文化大革命」期間紅衛兵到武訓家鄉掘了武訓的墳，把枯骨挖出來遊街批鬥。

　　至於對電影《清宮秘史》的批判始發 1954 年。《清宮秘史》
由香港「永華公司」於 1948 出品。朱石麟導演，周璇、舒適主
演。講述光緒年間有關戊戌變法的一段宮廷秘史，涉及到中日甲
午戰爭與義和團運動。當時正是處在滬港電影界交流浪潮中，影
片展現出那個特定年代滬港電影的深厚底蘊。影片在內容上和歷
史人物的塑造上基本符合真實歷史原貌。周璇飾演的珍妃及舒適
飾演的光緒帝的表演收放有度，把特定歷史情境之下的歷史人物
內心感受做了豐富的表達。1950 年《清宮秘史》在上海、北京放
映。

電影《清宮秘史》劇照

　　1954 年開展對俞平伯《紅樓夢研究》批判運動，毛澤東在
〈給中央政治局和其他有關同志的信〉中指出：「這（《紅樓夢
辯》的發表）同影片《清宮秘史》和《武訓傳》放映時候的情形幾
乎是相同的，被人稱為愛國主義而實際是賣國主義影片的《清宮
秘史》，在全國放映之後，至今沒有被批判。」這封信當時並未
公開傳達，對《清宮秘史》只是內部封殺。直到 1967 年姚文元
在〈評反革命兩面派周揚〉一文尖銳批判《清宮秘史》，引出全國
性的批判圍剿。導演朱石麟在香港讀姚文元文章後，受極大刺激

暈倒，當晚於醫院逝世。[21]

這是建國初期首次針對電影作品的批判運動，對「十七年」時期電影創作，尤其是古裝歷史題材影片創作的影響不言而喻。

(2)《宋景詩》與《林則徐》、《甲午風雲》

「十七年」時期僅出品有限幾部古裝歷史故事影片，編導者在確定題材時的彷徨多慮自可以想見。獨 1954 年長影拍攝電影《宋景詩》是個例外。宋景詩是清咸豐至同治年間山東農民起義黑旗軍的領袖，在當時能被選作電影題材完全因為是江青樹立的標杆。1951 年江青組織調查的《武訓調查記》中對作為與武訓「勢不兩立的敵對者」宋景詩做了專章報導。宋景詩與武訓同鄉同時代，但毫無關連。電影《宋景詩》編劇上對史實真相做了很大修改，把黑旗軍的戰鬥經歷和命運充分理想化了。宋景詩義軍歸降清廷的結局被改寫為詐降，又把黑旗軍於同治二年失敗改寫為黑旗軍最後與太平軍匯合。與同時期「紅色經典」戰爭題材影片中地方人民武裝歸附黨的領導，最終走向「解放全中國」的格局形成同類模式。

另外兩部古裝歷史題材電影《林則徐》與《甲午風雲》，是中國近代反帝反封的題材。電影《林則徐》以虎門硝煙為故事的主線，事件最終以林則徐發配伊犁，鴉片戰爭由此而爆發而告結局，揭開中國半封建半殖民地歷史圖卷。電影《甲午風雲》講的是 1894 年大清北洋水師與日本艦隊在黃海北部的海戰，戰事以北洋水師遭重創，大清痛失黃海制海權而告結束。兩部影片敘事上採用史詩性大構架，製作和表演上在那個時代算得上是精品。雖說描寫的是兩場失敗的戰爭，主題上則既強調反對帝國主義列強的侵略又突出描寫了滿清王朝的腐朽，其反帝反封建的主題相當純正。由此在歷史題材嚴厲封殺的年代得以穩健出品。

2·興旺的反思：戲劇（舞台藝術）影片

與古裝歷史題材電影的蕭條恰成鮮明反比的是，「十七年」時期戲劇（舞台藝術）電影的出品呈現出一派繁榮興旺。據陳荒煤主編《當代中國電影》中的相關統計，戲劇影片在這一時期的

出品無論在數量上、內容上表現出空前絕後的不凡氣象。戲劇片是當時各電影廠重點的作業專案。

據統計 1949-1966 年間，全國各電影廠總共拍攝 610 部電影，故事片為 460 餘部，戲劇（舞台藝術）電影 150 部。而且劇種極為豐富，有：京劇、川劇彈評、秦腔、豫劇、河南曲劇、評劇、河北梆子、河北老調、石家莊絲弦、晉劇、川劇、楚劇、贛劇、越劇、滇劇、蒲劇、黃梅戲、揚劇、湘劇、滬劇、漢劇、蒲仙劇、淮劇、粵劇、黔劇、紹劇、崑曲、北方崑曲、潮劇、淮北梆子、柳子戲、瓊劇、郿鄠劇、錫劇、贛南採茶戲、高安採茶戲、彩調戲、湖南花鼓戲、祁劇等等。銀屏上展現出了一個絢麗多姿的地方戲劇世界。[22] 許多戲劇大家的精湛表演在銀幕上展現，配上電影的特技發揮，使這表演藝術在銀屏上輝映出奇異的效果，廣大戲迷則一飽眼福。許多戲曲劇碼由於電影的公映而家喻戶曉，如黃梅戲《天仙配》和《女駙馬》、京劇《野豬林》、崑曲《十五貫》和越劇《紅樓夢》等等。

最令至少兩代電影觀眾難忘的是「上海天馬廠」1960 年拍攝的紹劇電影《孫悟空三打白骨精》。由中國猴戲大師六齡童張宗義先生主演。故事取自於吳承恩《西遊記》第二十七回「屍魔三戲唐三藏，聖僧恨逐美猴王」情節。影片公映，轟極一時。

電影《孫悟空三打白骨精》劇照

　　那一時期戲劇影片的興旺與歷史題材影片蕭條竟有如此鮮明的反差，確實是個值得分析的現象。從故事片、戲劇片出品的統計中發現，在政治形勢相對嚴厲時戲劇片出品的比例就偏高，政治形勢寬鬆之時則故事片比例上升。1949-1952 年間各電影廠基本沒有戲劇（舞台藝術）片出品。1953 年各電影廠開始拍攝戲劇片。隨後，戲劇片與故事片的比例便隨政治形勢風波的起伏而彼此消長。1957 年政府提倡「雙百方針」政策，政治生態寬和，於是故事片創作攀升。而 1958 年至 1960 年代初戲劇片創作開始走高。1965 年開展《海瑞罷官》批判，成為轉年「文化大革命」的直接導火索，戲劇片比例又見增高。以 1965-1966 年兩年，故事片拍攝總共 55 部，戲劇片則高達 30 部。

　　戲劇舞台藝術是中國傳統文化瑰寶，把傳統舞台藝術搬上銀幕，其間電影人充其量只是「搬運工」的角色。由此戲劇片對各電影廠來說既能實現作為又可降低風險，勢必成為各電影廠著力投入的作業專案。如此可喜的繁榮景象背後也不無值得反思的東西。

四　上海民營影業（1949-1952）

　　1949 年建國後至 1952 年 2 月全部併入國有之前，上海的十餘家私營電影企業共拍攝了六十餘部電影，其中以「崑崙電影公司」、「文華影業公司」和「國泰電影公司」三家最有實力的公司的出品為主流。「國泰」產量可觀，1949-1951 年出品了九部影片，沒有引發太大的社會迴響，同時期「崑崙」和「文華」拍的影片卻引起了軒然大波。

1·「文華」的難題

　　「文華影業公司」於 1949-1952 三年間共拍攝十一部電影。其中《我這一輩子》和《關連長》兩部影片公映影響最大，命運卻大相徑庭。電影《我這一輩子》從老舍同名小說改編而成，1950 年「文華」拍成電影，石揮任導演和主演。故事中的「我」是北平的一名員警，劇情串連了他從清末到解放前夕的一生經歷。石揮在導演中一改過去在話劇中迎合觀眾趣味的做法，力求忠於老舍

的原著，以樸實的風格幽默而又有強烈地方色彩的筆觸，描寫了一個真實善良人的一生。[23] 參演《我這一輩子》的演員程之對石揮的表演的評價相當到位：「他們二位（老舍與石揮）對北京小市民階層的生活都具有深廣的閱歷和豐富的積累，由石揮把老舍的原著搬上銀幕，堪稱珠聯璧合，相得益彰。」[24] 影片獲 1956年文化部頒發的優秀影片獎。

　　1951 年「文華」出品的電影《關連長》就沒那麼幸運了。電影《關連長》根據朱定同名小說改編而成，石揮執導並主演。故事從一個大學生下放到解放軍某連隊擔任文化教員為引線，講述這位關連長的故事。關連長文化水準不高，為人樸實，英勇善戰。在一次敵後偷襲任務中為保護孤兒院的孩子們而壯烈犧牲。影片架構不大，部隊生活場景遠大於戰鬥場景。雖然是戰爭影片，卻著意表現出人性的善良之美。對照「紅色經典」戰爭題材影片塑造的解放軍將士形象，就會發現《關連長》中展現的軍人形象似乎不太符合那些被認同了的英雄形象範式。從連隊官兵的長相、口音到軍服都顯得「土氣」，但是也就是這種「土氣」使這些軍人形象更接近真實，與「人民軍隊」的稱謂更相吻合。影片剛一上映立遭批判，指為「嚴重地歪曲了中國人民解放軍的形象」。

2·「崑崙」的創作波折

　　1949-1951 年間「崑崙電影公司」共出品五部電影，1949 年拍攝了《三毛流浪記》，1950 年拍攝了《烏鴉與麻雀》和《人民的巨掌》，1951 年拍攝出品了《武訓傳》和《我們夫妻之間》，這後兩部影片全在當年立遭批判封殺。1952 年「崑崙公司」與「長江公司」合併後又拍了三部電影，全都是應景之作而已。

　　1950 年出品的《烏鴉與麻雀》的拍攝跨越兩個政權，歷經艱苦磨難，終於誕生出這部以賀新年、喜迎解放的主題吉祥的輕喜劇。發行上基本順利。而《武訓傳》的發行命運就慘了，1949 年「崑崙公司」從南京「中制」以一百五十萬金圓券買下拍攝版權。這期間《武訓傳》的導演孫瑜到北京參加了「第一次文代會」。會議日程中每晚有文藝節目演出，都是「山藥蛋」文藝色彩的解放

區「充滿革命豪情和蓬勃朝氣的歌舞、戲劇演出」。在此「紅色」熱情的薰染下，孫瑜對武訓題材心生顧慮，言：

> 在「文代大會」上看過這麼多熱火朝天、洋溢著高度革命豪情的文藝節目，在「秧歌」飛扭，「腰鼓」震天，響徹著億萬人衝鋒陷陣的進軍號角聲中，誰還會注意到清朝末年山東荒村外踽踽獨行、「行乞興學」的一個孤老頭子呢？[25]

影片殺青之日有同仁將《武訓傳》拍攝過程之艱苦比之於武訓本人的行乞過程。孫瑜導演也感慨稱：終於結束了《武訓傳》拍攝的多災多難之噩運！[26] 然而不久孫瑜導演就認識到，影片公映之日才是「崑崙」和他本人真正噩運的開始。《武訓傳》1951 年初在北京、天津、上海公映，5 月便遭猛烈批判。所有投入都打了水漂兒，對「崑崙」不啻滅頂之災，經此劫難，一蹶不振。

章節附註

1　參見陳思和：《中國當代文學史教程》（上海：復旦大學出版社，2016），頁 4：「毛澤東站在戰爭所需要的立場上，更強調的是如何把文學運動改造成文化軍隊的現實需要……否定了『五四』新文化的一個重要標準──西方文化模式，建立起另一個標準──中國大眾（主要是中國農民）的需要。他為知識份子提出兩個途徑：一，無條件地向工農兵大眾學習。二，無條件投入戰爭，為戰爭服務。可以看出，兩個要求都鮮明地烙上了戰時文化的特殊印記。」

2　陳思和：《中國當代文學史教程（第二版）》（上海：復旦大學出版社，2016），頁 32。

3　文化部電影局發佈：〈1952 年電影製片工作計劃〉。見吳迪編：《中國電影研究 1949-1979 資料》（北京：文化藝術出版社，2006），頁 231。

4　陳荒煤：《當代中國電影》（北京：中國社會科學出版社，1989），頁 169。

5　丁亞平：《中國電影通史》，頁 382。

6　言行一：《咱村的趙樹理》（西安：陝西師範大學出版社，2009）：1947 年，美國記者傑克‧貝爾登到晉冀魯豫邊區採訪，在他的《中國震撼世界》中稱趙樹理是「共產黨地區中除了毛澤東、朱德之外最出名的人」。

7　李揚：〈「趙樹理方向」與《講話》的歷史辯證法〉，《文學評論》第 4 期，2015 年。「周揚總結出趙樹理小說在『人物的創造』和『語言的創造』的兩大特點，更將趙樹理和 1942 年召開的延安文藝座談會聯繫起來。『趙樹理同志的作品是文化創作的一個重要收穫，是毛澤東文藝思想在文藝創作上的一個勝利。』周揚將趙樹理的作品提高到一個前所未有的政治高度。」

8　陳思和：《中國當代文學史教程》（上海：復旦大學出版社，2016），頁 35：「『五四』以來的新文學史上，鄉土題材的創作成果也許是最為豐富和發達的，它集中彙集了知識分子探索與改造國民性的啟蒙主義和崇尚原始、民間和自然的田園浪漫主義這兩大創作流派，1940 年代崛起的戰爭文化規範幾乎中斷了「五四」以來各種題材的創作，唯獨對農村鄉土題材創作有所繼承。」

9　陳思和：《中國當代文學史教程》，頁 51。

10　孟繁華等：《中國當代文學六十年》（北京：北京大學出版社，2015）。

11　梁斌：〈我怎樣創作了《紅旗譜》〉，《文藝月報》第 5 期，1958 年。轉引自孟繁華、程光煒等：《中國當代文學六十年》，頁 103。

12　陳思和：《中國當代文學史教程》（上海：復旦大學出版社，2016），頁 61-67：關於《紅日》與《林海雪原》的「史詩性」與「傳奇性」兩種戰爭模式小說的論點。

13　《紅日》作者吳強（1910-1990），江蘇漣水縣人，國共內戰期間任華東野戰軍六縱隊宣教部部長，親歷了這三場戰役。吳強於 1947 年 5 月在孟良崮親眼目睹了 74 師師長張靈甫屍體被用一塊門板從陣地上抬下來的情景，便立志寫一部長篇小說以紀念這場著名戰役。1957 年 7 月這部 41 萬字戰爭題材文學巨擘完稿，以其史詩般藝術效果轟動文壇。

14　曲波（1923-2002），山東黃縣人。十五歲參加八路軍，隨部隊轉戰山東地區，歷任連、營級指揮員。1945 年隨部隊開赴東北作戰，曾率領一支小分隊深入牡丹江林海剿匪。1957 年，曲波以其切身戰鬥經歷創作了長篇小說《林海雪原》。

15　陳思和：《中國當代文學史教程》，頁 56。

16　陳荒煤主編：《當代中國電影》（北京：中國社會科學出版社，1989），頁 424-438。

17　毛澤東：〈應當重視電影《武訓傳》的討論〉。轉引自吳迪編：《中國電影研究 1949-1979 資料》（北京：文化藝術出版社，2006），頁 92-93。

18　丁亞平：《中國電影通史 2》（北京：中國電影出版社，2017），頁 22。

19　吳迪編：《中國電影研究 1949-1979 資料》（北京：文化藝術出版社，2006）。頁 92-93。

20　武訓歷史調查團：〈武訓歷史調查記〉。轉引自吳迪編：《中國電影研究 1949-1979 資料》，頁 160。

21　丁亞平：《中國電影通史》（北京：中國電影出版社，2017），頁 22-25。

22　統計數據參考陳荒煤主編：《當代中國電影》（北京：中國社會科學出版社，1989），頁 424-438。

23　魏紹昌編：《石揮談藝錄》（上海：上海文藝出版社，1982），頁 527。

24　魏紹昌編：《石揮談藝錄》（上海：上海文藝出版社，1982），頁 539。

25　孫瑜：《銀海泛舟》（上海：上海文藝出版社，1987），頁 171。

26　孫瑜：〈編導《武訓傳》記〉。轉引自吳迪編：《中國電影研究 1949-1979 資料》，頁 79-80。

第六章
「文化大革命」與電影
1966-1976

一 「文化大革命」的發起

1962 年，毛澤東在北戴河會議上宣布：「階級鬥爭要年年講，月月講，天天講」，提出「千萬不要忘記階級鬥爭」口號，強調抓意識形態的階級鬥爭。此後，一系列此意圖的批判運動展開。1965 年展開歷史劇《海瑞罷官》批判和就此批判的爭論，成為「文化大革命」運動爆發的直接導火索。歷史劇《海瑞罷官》作者吳晗是明史專家，當時任北京市副市長。毛澤東曾提倡宣傳歷史上的清官海瑞和魏征，以提高幹部的素質，於是吳晗寫了這出歷史劇《海瑞罷官》。1961 年北京話劇團公演，好評如潮。不想《海瑞罷官》引起了江青的警覺，一直伺機批判。1965 年江青到上海與上海宣傳部長張春橋策劃此事，同年 11 月 10 日上海《文彙報》突然刊登姚文元〈新評歷史劇《海瑞罷官》〉文章，然後全國各大報轉載。同年 12 月杭州會議上，毛澤東稱讚姚文元的文章，提出《海瑞罷官》的要害是「罷官」，嘉靖皇帝罷了海瑞的官，1959 年我們罷了彭德懷的官，彭德懷也是海瑞。轉年 4 月，北京市政府負責人鄧拓、吳晗、廖沫沙被打成「反黨反社會主義集團」。

姚文元〈新評歷史劇《海瑞罷官》〉

　　1966 年 2 月至 5 月兩個「文化大革命」標誌性文件發佈：第一個文件是〈林彪同志委託江青同志召開的部隊文工團工作座談會紀要〉1966 年 2 月 21 日發出（簡稱〈紀要〉）；第二個文件是 1966 年 5 月 16 日發佈的〈中共中央委員會通知〉（亦稱〈516 通知〉。

　　〈紀要〉是由江青主導，毛澤東親自修改的對解放後前十七年文藝情況作出的一個總評報告，也是對「文化大革命」方向指導性的指示。〈紀要〉主要內容有兩點：1，十六年來，文化戰線上存在著尖銳的階級鬥爭。文藝界有一條與毛澤東思想對立的黑線。我們一定要根據黨中央的指示，堅決進行一場文化戰線上的社會主義大革命，徹底消滅這條黑線。2，近三年來，社會主義的文化大革命已經出現了新的形勢，革命現代京劇的興起就是最突出的代表。〈紀要〉指出：「社會主義文藝的根本任務就是要努力塑造工農兵的英雄人物」。當年「延安講話」精神提出文藝創作的任務是：無條件向工農兵學習，為工農兵服務，服從於大眾的思想要求和審美標準。而今〈紀要〉提出的任務是：努力塑造工農兵的英雄人物。[1] 標準更高、更純粹。

　　〈516 通知〉的發佈，明確宣布「文化大革命」目的就是：徹底揭露反黨反社會主義學術權威，徹底批判學術界、教育界、文藝界、出版界資產階級反動思想，批判混進黨內、政府內的、軍隊、和文化領域的資產階級代表人物，清洗掉這些人。

　　1966 年 5 月 29 日，由清華大學附中發起紅衛兵運動，北京市中學和高校的情況立刻失控。至此「文化大革命」開始。

　　從 1966 年到 1976 年十年的紅色風暴席捲下，人的生命財產和尊嚴毫無保障，學術界、文藝界的知識分子、藝術家們更是束手接受「紅色專政」的碾壓。

二　「文化大革命」中電影界的批判運動

1・向電影界攻擊的號令

　　1966 年 4 月 1 日，《人民日報》刊登長文〈夏衍同志作品中的資產階級思想〉。開始了對電影界「資產階級黑線」進行批

判。文章指控夏衍的電影作品表現出醉心於舊民主主義，也就是資產階級民主，熱心舊民主主義革命，宣揚資產階級人道主義和人性論，其資產階級思想根深蒂固。[2]而後，《人民日報》刊登〈破除對三十年代電影的迷信──評《中國電影發展史》〉一文，批判程季華主編的《中國電影發展史》（1963），是建國後第一部電影史著。文章鋒芒集中指向書中有關「三十年代」文藝和電影業發展的敘述和評價。《人民日報》本文「編者按語」突出強調了文藝界「黑線」論，指認電影界夏衍等人為首的黑線，以「竭力鼓吹、復活『三十年代』電影向毛澤東文藝思想和社會主義電影事業大舉進攻。」而後號令破除『三十年代』電影的迷信，徹底同『三十年代』文藝決裂，搞掉這條黑線。」[3]

同年 6 月，《文匯報》和《解放軍報》刊登〈瞿白音的〈創新獨白〉是電影界黑幫的反革命綱領〉文章，又放出電影界「黑線」批判的重磅炸彈。瞿白音（1910-1979）江蘇人，電影評論家。1930 年代初加入「左翼劇聯」，並任南京分盟負責人。抗日戰爭時期，任上海救亡演劇三隊、四隊負責人，新中國劇社理事長。建國後，任「上海電影製片公司」副經理，上海市電影局副局長等職。編著有電影劇本《水上人家》、《紅日》等片。瞿白音反對電影創作的概念化、公式化傾向，批評命題在先、主題先行的創作教條。1962 年 6 月，瞿白音在《電影藝術》發表了〈關於電影創新問題的獨白〉系統闡明了自己關於電影創作的一貫主張。瞿白音認為，電影雖是最年輕的藝術，但是陳言充斥，電影要創新，要衝破這些「陳言」。〈瞿白音的〈創新獨白〉是電影界黑幫的反革命綱領〉文章指認瞿白音《創新獨白》中的「破陳言」，就是攻擊毛澤東思想是「符籙」、「咒語」。「瞿白音的〈創新獨白〉，不是一個偶然的、孤立的東西，它是文藝界一條反黨反社會主義黑線的產物，它是電影界以夏衍、陽翰笙、陳荒煤、袁文殊為首的反革命黑幫的『集體創作』。」[4]批判靶子已豎起，鬥爭目標已明確，電影界在劫難逃。

〈瞿白音的《創新獨白》是電影界黑幫的反革命綱領〉

2·電影界的十年「煉獄」

1966 年中期，電影界被捲入紅色風暴旋流中心。建國十七年拍的電影除極少幾部如《地道戰》、《地雷戰》和《南征北戰》外，全部被定為資產階級文藝黑線培植的「毒草」而禁映批判。各個電影廠全部被工人毛澤東思想宣傳隊和解放軍毛澤東思想宣傳隊接管。大批優秀編、導、演電影人被批判批鬥、關押監禁。

在北京，「北影廠」、「中央新聞記錄製片廠」數百人下放湖北咸寧和大興黃村文化部五七幹校勞動。「北影廠」八百多人，主要創作和技術人員被揪鬥審查和打成反革命的共三百餘人，殘害致死七人。「長影廠」在 1968 年 9 月「工宣隊」進駐，進行七個月的審查批鬥，技術幹部二百零九人中一百零六人被定以各種罪名。全廠三分之二的創作、生產力量中，共五百二十一人被註銷長春戶口，強令遷到農村長期插隊落戶。[5]「八一廠」從 1966 年 6 月至 1968 年 5 月，揪出各類有問題的人共八十人。其中反革命分子十六人，叛徒四人，特務四人，歷史反革命十七人，「地富反壞右」分子三十一人，階級異己分子五人，「文化漢奸」一人。[6]

上海電影界的迫害最為慘烈。「文革」期間，上海電影系統各單位人員大部分下放到奉賢五七幹校勞動。「上影廠」一千餘人，受到迫害的藝術、技術人員達三百零九人，由於迫害而非正常死亡十六人，全廠一百零八名編劇、導演、演員中，被非法審查、揪鬥、關押的共一百零四人。[7] 江青對對在三十年代上海電影界曾經與她共過事、了解其底細的電影人的迫害更是達到失去理性的程度。江青曾於 1966 年 10 月 9 日派遣上海的空軍人員化裝成紅衛兵造反派，對鄭君里、趙丹、顧而已、陳鯉庭、童芷苓等人的家庭進行秘密抄家，搜查收繳與江青有關的各類資料。1967 年張春橋批示，對電影界鄭君里、顧而已、趙丹等十八人被實行隔離審查。鄭君里病死獄中，顧而已不堪折磨自殺身死。[8] 前「江南廠」廠長、導演應雲衛帶病被批鬥遊街，當場慘死於遊街批鬥途中。

著名演員上官雲珠解放前夕主演《萬家燈火》、《一江春水向東流》與《烏鴉與麻雀》等迎接解放的進步影片，建國後主演《早春二月》、《南島風雲》等十餘部影片。尤其《南島風雲》中抗日遊擊隊女護士長的塑造，一反其過去舊上海市民階層太太、小姐的形象，脫穎而出，影壇為之一振。由於上官雲珠此片的成功表演，當時所有國統區出身的演員都倍受鼓舞，覺得在新時代下也能一展身手，為社會主義服務。後來上官雲珠患腦瘤，手術後在家養病恢復。「文革」時期，養病中的上官雲珠難逃噩運。江青組織「上官雲珠專案組」和「上官雲珠特別專案組」，逼迫上官雲珠寫交代材料。1968 年 1 月 22 日凌晨，這位為電影而生的天才影星，被逼無奈之下跳樓自殺身亡。[9]

1966 年「文化大革命」開始，各電影廠癱瘓，故事片拍攝完全停頓。1966 年當年只出了五部屬於遺留拍攝工作的電影，和七部話劇、歌舞劇等舞台藝術電影。從 1967 年到 1972 年六年間，故事片的拍攝等於零。其間 1970-1973 年間只拍攝了八個題材的九部革命「樣板戲」電影。其中《紅色娘子軍》分別拍攝了芭蕾舞劇和京劇。[10] 文革期間在文學領域作家全被打倒或封殺，只有浩然的小說《艷陽天》和《金光大道》未被禁版。

三 「文化大革命」期間電影的製作

1.「革命樣板戲」電影（1967-1972）

　　1963-1964 年間，江青在上海養病期間，在上海進行了一系列所謂京劇的戲改活動。1963 年江青觀看了滬劇《紅燈記》認為不錯，將其推薦給北京京劇院改編為京劇。又將滬劇《蘆蕩火種》推薦給北京京劇一團，改編成京劇，後來更名為《沙家浜》。1964 年上海京劇團排演京劇《智取威虎山》，江青對該劇下達改編指示。同年江青指示上海京劇院將淮劇《海港的早晨》改編成京劇，所以這四部現代京劇都是在江青的具體指示下進行的。1964 年春夏，文化部在北京主辦京劇現代戲匯演，上演了《紅燈記》、《奇襲白虎團》、《蘆蕩火種》、《智取威虎山》、《節振國》和《紅嫂》等三十五個劇。江青在座談會上發表講話，強調工農兵要在社會主義舞台上佔主導地位，提出「要樹立起先進的革命英雄人物」。

　　1966 年 2 月發佈的〈紀要〉中在提出清除「文化戰線上的一條黑線」的同時，還提出「文化大革命」中革命現代京劇的興起是一種「新的形勢」，帶動了文藝界的「革命性變化」。而江青正是以京劇改革者自居。把「革命京劇」的興起提到了與「黑線」對抗的革命新事物的高度。〈紀要〉中列出了「革命京劇」《紅燈記》、《沙家浜》、《智取威虎山》、《奇襲白虎團》和芭蕾舞劇《紅色娘子軍》、交響樂《沙家浜》。[11]1966 年 11 月，江青在〈在文藝界大會上的講話〉重申是她抓的京劇劇改。講話中提到八部劇碼：京劇《沙家浜》、《紅燈記》、《智取威虎山》、《海港》、《奇襲白虎團》以及芭蕾舞劇《紅色娘子軍》、《白毛女》和交響音樂《沙家浜》，「為全國京劇改革樹立了一個樣板」。[12]

　　1967 年，這八個「革命現代」舞台劇目在北京上演，《人民日報》發表社論〈革命文藝的優秀樣板〉極盡讚美，統稱為「八個革命樣板戲」。由此，「八個革命樣板戲」即成統一說法。後來又增加了《平原遊擊隊》和《杜鵑山》等劇碼。其實這「八個樣板戲」無論是改編後的京劇還是芭蕾舞劇，都是現成的劇碼，有編劇作者和樂曲作者。比如京劇《智取威虎山》根據同名電影改編

而來。京劇《紅燈記》出自電影《自有後來人》。江青指示用集體創作署名，江青自然就成了主持創作者。而這些劇碼在江青指示之下都經歷了反反覆覆的修改，確實都打上了江氏「三突出」烙印。

「三突出」指的是：在所有人物中突出正面人物；在正面人物中突出英雄人物；在英雄人物中突出主要英雄人物。按照這個原則套路，劇碼被改得面目全非，故事情節、人物形象極不真實。如電影《自有後來人》中的李玉和就是鐵路工人形象，喜歡喝點酒，常被母親責備，很真實。「樣板戲」《紅燈記》為突出英雄形象由錢浩亮出演，身材高大，衣裝筆挺，似關公般的完美無缺，根本不像個鐵路工人。另外如《智取威虎山》的楊子榮，在小說和電影中尊重人物原型，扮相剽悍粗獷，假扮土匪就像個土匪才令人信服。「樣板戲」中的楊子榮是個生角，小白臉的面相，扮相也嫌太花哨，給「突出」成了個不倫不類的形象。為達到「突出」目的，故事情節也得動。滬劇《蘆蕩火種》中核心主角是阿慶嫂，整個劇情圍繞春來茶館展開。江青要求突出新四軍指導員郭建光形象，原因是要劇中突出武裝鬥爭分量而減少敵後鬥爭的分量，由此給本來是配角的郭建光增加大段唱段，以達到「突出」的目的。政治模式化之下，就會出現這種荒唐致極的事情。

「樣板戲」《智取威虎山》劇照

　　「樣板戲」劇碼拍成電影始自於 1970 年。自 1967-1969 年電影界三年顆粒無收後，從 1970 年起，各電影廠開拍革命「樣板戲」影片。1970 年全國只拍攝了「北影」的京劇《智取威虎山》和「八一廠」的《紅燈記》。1971 年全國也只拍了兩部電影，「長影」的京劇《沙家浜》和「北影」的芭蕾舞劇《紅色娘子軍》。1972 年共拍了五部電影，全是「樣板戲」，有「長影」的《奇襲白虎團》，「北影」與「上影」合拍的《海港》，「上影」的《白毛女》，「八一廠」的《紅色娘子軍》以及「北影」的《龍江頌》。1973 年「北影」與「上影」合作重拍的了京劇《海港》。1974 年「珠影」拍攝了粵劇《沙家浜》。1975 年「八一廠」甚至還拍攝了維吾爾語歌劇《紅燈記》。

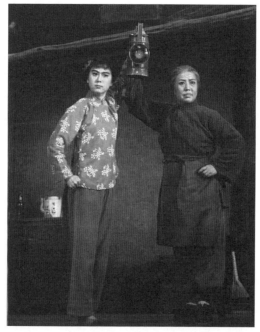

樣板戲《紅燈記》宣傳畫報

　　將近十年的時期，廣播、電影及舞台表演就只有這幾齣「革命樣板戲」。當時有成千上萬各種類別的「毛澤東思想宣傳隊」之類的正規的或非正規的文藝團體活躍在全國各個角落，都在

演出「樣板戲」，無限倍數地放大了影響。像《紅燈記》、《沙家浜》和《智取威虎山》的折子和唱段，有演出則必上。魚龍混雜之下，許多基層非專業團體演出「樣板戲」時常鬧笑話，這些笑話在民間也流傳甚廣。比如有一則當時老少皆知的笑料：說某業餘劇團演出《智取威虎山》中座山雕審欒平一場戲，需要座山雕在座椅上做一個 360 度的單腿蹲姿一週旋轉，而演員功底不夠從座椅上大頭朝下摔了下來。尷尬之時，出演八大金剛匪徒其中一個趕忙上前救場，對欒平怒喝道：「混蛋！看你把三爺給氣成這樣！」轉臉攙扶三爺說：「三爺，您別跟這小子一般見識，氣壞了身子不值得啦。」還有一則笑話，估計當時也是風靡全國。說某基層業餘劇團扮座山雕的演員在與楊子榮對土匪暗語時說錯台詞。座山雕應該先說：臉紅甚麼？楊子榮對：精神煥發！然後說：怎麼又黃了？楊子榮對：防冷塗的蠟。因為說錯台詞座山雕第一句就問：臉黃甚麼？楊子榮明知台詞有誤也只能對：防冷塗的蠟。沒想到座山雕又問：怎麼又黃了？這時看出演楊子榮演員的機智，應聲對道：我又塗了一層！

　　這類有關「樣板戲」民間流傳的笑料非常多，能給當時的殘酷政治生態添加了一抹諷刺調侃意味。但像「樣板戲」這樣史無前例的「普及」畢竟是相當畸形現象，表現出的是一個八億人口大國的文化生活的嚴重貧乏狀況。重要的是這些「樣板戲」劇碼被人為地用作政治運動的宣傳工具，壓迫性地強制推廣，給當時幾代中國人的集體記憶中留下更多的是陰影和傷痛。巴金在《隨想錄》〈樣板戲〉中曾這樣寫道：

　　　　好些年不聽「樣板戲」，我好像也忘了它們。可是春節期間意外地聽見人清唱「樣板戲」，不止是一段兩段，我有一種毛骨悚然的感覺。我接連做了幾天的噩夢，這種夢在某一個時期我非常熟悉，它同「樣板戲」似乎有密切的關係。對我來說這兩者是連在一起的。我怕噩夢，因此我也怕「樣板戲」。現在我才知道「樣板戲」在我的心上烙下的火印是抹不掉的。從烙印上產生了一個一個的噩夢。[13]

2・「文化大革命」時期的故事片製作 (1973-1976)

繼 1967-1972 年六年間,全國故事影片產量「顆粒無收」之後,從 1973 年開始拍攝故事影片。1973-76 年共拍攝了五十四部故事片(不含舞台戲曲片)。1973 年拍攝了三部;1974 年拍攝了十一部;1975 年拍攝了十八部;1976 年拍攝了二十二部。這其中還包括了三部重拍的故事片,《平原遊擊隊》、《南征北戰》和《渡江偵察記》。[14]

這一時期出品的故事影片作為政治宣傳工具的傾向更為嚴重,影片在內容上強調階級鬥爭,毫無生活氣息。首先,在這時期的電影中「三突出」套路中的英雄人物更有極端化表現,被描寫成既是毛澤東思想旗幟下的無產階級路線的代表人物,與資產階級反動的對立派進行鬥爭。其次,這一時期的影片明顯宣揚〈紀要〉和〈516 通知〉中的「黑線」論,直接或間接反映黨內的「路線鬥爭」,即所謂正確的無產階級革命路線與資產階級反動路線之間的鬥爭。

(1)《決裂》與《春苗》

電影《決裂》和《春苗》兩部影片都是「文革」時期現實政治鬥爭的產物,落入「陰謀電影」的泥沼。

電影《決裂》1975 年「北影廠」製作,故事情節以文革期間高等教育界特殊一段歷史為背景。1966 年「文化大革命」爆發,全國教育陷於癱瘓狀態,小學、初中名存實亡,高中和高等院校一律停止招生,當時全國各大學、大專校園凋敝殘破,社會所需各行各業人材亦出現嚴重短缺。1968 年 7 月 21 日毛澤東發出「七二一」指示,提出高等教育還是得辦,但只限於理工科(其他學科繼續停辦)。方法是從工人農民中選拔學生,教學目的就是培養技術人員。而且強調「學制要縮短,教育要革命,要無產階級政治掛帥」。1975 年在教育部宣導下,「七二一大學」、「共產主義勞動大學」這類所謂的「高校」雨後春筍般出現在全國各地。電影《決裂》講的就是圍繞這樣一種「高教改革」的路線鬥爭的故事,宣揚「七二一」高等教育路線的正確性。

電影講原墾殖場場長「三八」式幹部龍國正被派到「共產主義勞動大學」擔任黨委書記兼任校長，上任後龍國正在地委黨委書記唐寧的支持下大刀闊斧實行改革。首先改變現有招生制度，取消入學考試，請貧下中農作「考官」，直接招收農民入學。而且把校址遷到農村山間，帶領「共大」學生開荒蓋草棚建校舍。教學上龍國正提出把學校的小課堂搬到農村的大課堂去的教學方針。學校副校長曹仲和在「黨內的資產階級代理人」趙副專員的支持下反對龍國正的一系列「教育改革」。由於一些同學參加生產隊滅蟲耽誤考試交了白卷，學校決定開除十五名交白卷的同學。龍國正率領同學抵制，集會批判資產階級教育路線。趙副專員下令砍掉「共大」，僵持之下地委書記唐寧乘車來到集會現場，帶來中央肯定「共大」的指示，全校師生歡欣鼓舞，山呼萬歲。龍國正嚴正疾呼：「共大」全體師生要繼續鬥爭，與傳統的資產階級教育觀念徹底決裂！

從1966年高等教育停辦，一直到1978年才正式重新開始，有十二年的斷檔。1975年提倡的所謂「七二一」大學，充其量相當於專科技校的水準，而且還僅限於部分實用性的工科。最關鍵的是，《決裂》的出發點是宣揚「黑線論」，是實施政治陰謀的工具和利器。

電影《春苗》，1975年「上影」製作，是一部以農村衛生醫療情況為題材的影片。電影《春苗》帶有極其明顯的政治意圖。

故事講的是江南湖濱大隊「赤腳醫生」田春苗為村民療病的事蹟。1965年最高指示下達：「把醫療衛生工作的重點放到農村去」。大隊黨支部派社員田春苗到公社醫院學習，但院長杜文傑和醫生錢禮仁只讓春苗做雜務，春苗便向醫科大學剛畢業的方明醫生學習醫務，又被杜、錢壓制。春苗憤然回村，辦起醫療室為村民療病。這時「文化大革命」爆發，春苗等人參加集訓公社開辦「赤腳醫生集訓班」。春苗通過學習「十六條」得知在黨內從上到下有一條修正主義「黑線」，「文化大革命」就是要「整黨內資本主義當權派」，於是開始在衛生院掀起批判修正主義運動。杜文傑又接到梁局長急電：風向有變，組織反擊。於是杜、錢二人企圖以村員老水昌的腰病嫁禍春苗與方明醫生，在老水昌的針

藥中下毒。春苗與方明等人揭穿杜、錢陰謀，在支書阿強的支持下打倒了杜、錢。影片最後場景是，春苗端著湯藥送到水昌伯面前說：「是毛主席革命路線把藥奪回來了。」老水昌含淚捧起湯藥一飲而盡，眾呼萬歲。

電影《春苗》劇照

電影《春苗》是第一部直接描寫「文革」的影片。把農村的醫療衛生狀況與政治運動強行掛鉤，其「黑線」論和打倒黨內「走資派」的觀念貫徹始終，給不太了解時政的廣大電影觀眾帶來極負面的導向作用。

(2)《創業》與《海霞》

1975 年上映的兩部電影《創業》和《海霞》，遭到江青等人的刁難和圍剿批判，經過組創人員的抵制，兩部影片於十分險惡的情況下公映於世。

電影《創業》，「長影廠」攝製，故事出自石油工業建設中的真實事蹟，原型人物是大慶油田「鐵人」王進喜。王進喜 1923 年出生，解放後成為新中國第一代石油工人，擔任 1205 鑽井隊隊長。1960 年率鑽井隊到大慶參加石油會戰，任鑽井指揮部副指揮，黨委常委。1969 年被選為中央委員。1970 年 11 月因病

逝世，死於胃癌。「鐵人」事蹟具有英雄情結，「鐵人精神」值得
人們追憶和歌頌。

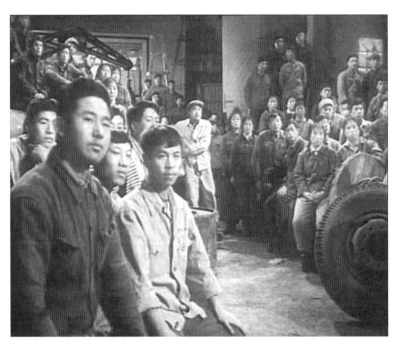

電影《創業》劇照

　　《創業》在故事內容設置並沒有擺脫階級鬥爭作為核心線索
的老套路。鬥爭一方是鐵人周挺杉及他的支持者上級黨委領導華
程，反方是專家工作處處長馮超和地質總工程師章易之。鬥爭圍
繞中國是否「貧油」以及由此而引出的一系列問題進行，最終演
變成敵對的「階級鬥爭」。總工章易之搖擺不定、首鼠兩端的表
現也符合文革時期對知識分子的評判尺規。在「無名地」大油田
鑽井成功之時，反派馮超終於跳出來進行破壞，製造井噴事故在
先，妄圖引發火災在後。隨著一系列陰謀的粉碎，馮超也原形畢
露。他原來是解放前夕破壞工人護廠運動，殺害周挺杉父親護廠
隊長周師傅的罪魁。

　　電影的致命問題是不離極左套路，由幾個「極左構件」構結
而成，並沒有跳出「三突出」的模式。「四人幫」對《創業》不滿

是針對《創業》在歌頌正確路線代表是誰這個問題上的表達含糊。江青給《創業》訂立十大罪狀，核心一條是「籠統的提到黨中央和中央首長」，「起到了給劉少奇之流塗脂抹粉的作用」。[15]另一條原因出自江青的「文藝旗手」的文化專制心態，沒經她「指導」的作品都要打壓。當解除了思想的政治綁架去客觀評判時，《創業》與那些宣揚「階級鬥爭」的極左影片並沒有本質上的區別。

電影《海霞》的情況與《創業》類同。《海霞》「北影廠」1975 年拍攝，據黎汝清小說《海島女民兵》改編。故事講的是南海洞頭海島的貧苦漁民，解放前受漁霸陳占鰲欺壓、殘害，解放後漁民翻身做主人。男人們經年出海打魚，島上一群漁家婦女以海霞為首建立起一支女民兵隊伍。軍民共同保衛家鄉，揪出潛伏特務黑風，擊斃了匪首陳占鰲。影片也有《創業》相同遭遇，被「四人幫」一夥否定和批判，強令剪輯修改一百多次。江青一夥人對《海霞》刁難現在來看極為荒唐。比如影片的結構不能是「散文式」、「列傳式」；故事情節上不應是指導員負傷，應該是海霞負傷，否則就是違法「三突出」原則。客觀講，《海霞》和《創業》一樣，是那個時代的產物，突出「階級鬥爭」，均不離「三突出」的套路。把《海霞》和江青「指導」下拍攝的相同題材電影《南海長城》（1976）相比較，實事求是地講，沒有根本的差異。

二十一世紀了，離那個時代相遠四十多年了，時空遠隔使人們有了足夠寬闊的眼界去客觀看待那個時代的一切事物，自然會按照電影藝術的特有規律去客觀評價那個時代的電影作品。

（3）浩然與《艷陽天》、《金光大道》

講「文革」時期影片，一定要講到當時唯一沒有被禁的，「農民作家」浩然的《艷陽天》和《金光大道》兩篇小說。「長影廠」1973 年拍攝了《艷陽天》，1975 年拍攝了《金光大道》上、中兩集。

浩然，本名梁金廣，河北唐山人。1932 年出生。浩然只念過三年小學，十四時歲參加工作，有豐富的農村生活積累。他

以「深入一輩子農村，寫一輩子農民，給農民當一輩子忠實代言人」為誓言，在冀東和北京郊區農村做了五十年的文學創作。浩然曾出版八十餘種作品，一千多萬字。《艷陽天》和《金光大道》出版後，曾在廣播電台連播，被改編繪製成連環畫出版發行，也拍成了電影。

電影《艷陽天》在原作的基礎上突出了階級鬥爭的主題。講的是 1956 年北方農村東山塢村圍繞分紅問題展開的一場逐步升級的鬥爭。村黨支書蕭長春在鄉黨委書記王國忠的支持下主張按照勞動力來進行按勞分紅，走社會主義合作化道路。敵對方是村委會副主任馬之悅，主張按地分配的原則。東山塢的鬥爭情節終於發展成「你死我活」的階級鬥爭。馬之悅派遣地主分子馬小辮殺害蕭長春的兒子，以造成混亂，破壞麥收。終於，馬之悅的真面目被揭穿。原來，馬在抗戰時曾勾結反動分子殺害抗日遊擊隊員，是隱藏在黨內的階級敵人。蕭長春莊嚴地對鄉親們說：鄉親們，階級鬥爭沒有結束，我們要按照社會主義正道走下去，東山塢就是大好春光的艷陽天！整個故事就是突出「階級鬥爭」主題。

小說《金光大道》是一部超長篇，全書分四部，共計二百多萬字。作者試圖在小說中展開一幅 1949 年以後中國大陸農村經歷的社會主義改造的全景畫面。而整個進程充滿政治色彩，事實上歪曲了那段歷史。文學界對小說《金光大道》的評價本求實的態度，切中要領：「到 1960 年代中期，上層意識鬥爭日益尖銳，浩然的思想急劇左傾，他的長篇《金光大道》表現現實生活方面拙劣的公式化、概念化讓人難以忍受。『文革』中浩然受到當權者的賞識，步入政治鬥爭的旋流，創作也大失水準。文革後被清理，被文學評論界多方指責、詬病，同時被『新時期文學』拋棄。」[16]

「長影廠」於 1975 年拍攝了《金光大道》「上集」、「中集」。電影《金光大道》上、中兩集圍繞土地改革而發生的生產和鬥爭連貫敘述，講述農村的互助組到初級社、高級社的進程，歌頌「大躍進」路線。故事講北方農村芳草地村中發生的社會主義改造進程。土改後，芳草地村支書高大泉在上級縣委書記老梁和錢

鄉長的支持下，組織貧民戶建立互助組，走互相扶持、共同富裕之路。而村長張金發則有谷縣長撐腰，提出符合富戶利益的「發家致富」的口號。張金發依靠逃亡地主范克明暗中活動，百般對高大泉互助組製造麻煩。芳草地的階級鬥爭也反映出政府區、鄉領導間的兩條路線鬥爭。村長張金發得區上支持，行荒廢農業迅速致富之法，串通城裡沈記糧店囤積糧食，哄抬糧價。後范克明恐私囤糧食違法之事洩露，遂殺人滅口。最終犯法行為暴露，張金發等人被捉拿伏法。芳草地廣大農民終於組織了起來，齊步走向社會主義金光大道……。影片牽強附會，歪曲歷史，虛構了芳草地村的「資本主義道路」，毫無真實之處，只滿足「階級鬥爭」主題需要而已。電影《金光大道》同小說一樣，突出「階級鬥爭」主題，墮入「三突出」泥沼。

章節附註

1　〈林彪同志委託江青同志召開的部隊文工團工作座談會紀要〉。文見吳迪（啟之）編：《中國電影研究 1949-1979 資料》，頁 3-11。

2　何其芳：〈夏衍同志作品中的資產階級思想〉。文見吳迪（啓之）編：《中國電影研究 1949-1979 資料》，頁 35。

3　田星：〈破除對三十年代電影的迷信——評《中國電影發展史》〉《人民日報》本文編者按。文見吳迪（啓之）編：《中國電影研究 1949-1979 資料》，頁 55。

4　丁學雷：〈瞿白音的〈創新獨白〉是電影界黑幫的反革命綱領〉。見吳迪（啓之）編：《中國電影研究 1949-1979 資料》，頁 63。

5　陳荒煤主編：《當代中國電影》（北京：中國社會科學出版社，1989），頁 324。

6　丁亞平：《中國電影通史 2》，頁 6。

7　陳荒煤主編：《當代中國電影》（北京：中國社會科學出版社，1989），頁 324。

8　丁亞平：《中國電影通史 2》，頁 2-7。另見黃晨：〈控訴「四人幫」對鄭君里同志及其他電影工作者的殘酷迫害〉。文見吳迪（啓之）編：《中國電影研究 1949-1979 資料》，頁 485。

9　丁亞平：《中國電影通史 2》，頁 6。

10　陳荒煤主編：《當代中國電影》（北京：中國社會科學出版社，1989），頁 438。

11　據劉志堅：〈部隊文藝工作座談會紀要產生前後〉中回憶江青當時的講話，說毛澤東讓她當「文藝哨兵」，她經過調查發現「牛鬼蛇神、帝王將相、才子佳人統治我們的舞台」於是她報告給了毛澤東。而且說是她發現了《武訓傳》、《海瑞罷官》的問題。而且說她「搞京劇改革，抓文藝批評」。轉引自吳迪（啓之）編：《中國電影研究 1949-1979 資料》，頁 18。

12　江青：〈在文藝界大會上的講話〉。見吳迪（啓之）編：《中國電影研究 1949-1979 資料》，頁 92。

13　巴金：《隨想錄》〈樣板戲〉：「對『樣板戲』各人有各人的看法。你喜歡唱幾句，你有你的自由。但是我們也要提高警惕，也許是我的過慮，我真害怕一九六六年的慘劇重上舞台。」

14　陳荒煤主編：《當代中國電影》（北京：中國社會科學出版社，1989），頁 438。

15　陳荒煤主編：《當代中國電影》（北京：中國社會科學出版社，1989），頁 336。

16 孟繁華等著：《中國當代文學六十年》，頁 109：對《金光大道》的評
 價見《中國當代文學史初稿》（北京：人民文學出版社，1981）：「從
 總的傾向看，它不是從生活出發，而是從兩條路線鬥爭的概念出發，
 雖然在語言運用和人物塑造上，表現了作者一定的藝術才能，某些生
 活場面，也還有些真實感，但總的來說，這並不能掩蓋它那用『幫八
 股』的理論概念去圖解生活的、不可彌補的缺陷。」

第七章
反思與復歸之路

第一節　扭轉與平反（1976-1980）

一　「四人幫」倒台，文藝政策的扭轉

　　1976 年 10 月 6 日「四人幫」集團垮台，舉國歡慶，「十年浩劫」結束。1977 年 7 月鄧小平復出，重新擔任黨和國家的領導職務。1978 年 5 月，《光明日報》發表〈實踐是檢驗真理的唯一標準〉，在全國產生巨大影響。1978 年 12 月共產黨十一屆三中全會召開，會議否定了「以階級鬥爭為綱」和「無產階級專政理論」。鄧小平提出改革開放國策，中國走向建設中國特色社會主義的改革開放之路。

　　同時國家文藝政策相應出現重大調整和改變。1978 年 10 月 30 日鄧小平在第四次文代會上致賀詞，提出：文藝工作堅持「首先為工農兵服務的方向，堅持百花齊放、推陳出新、洋為中用、古為今用的方針，在藝術創作上提倡不同形式和風格的自由發展，在藝術理論上提倡不同觀點和學派的自由討論。」摒棄了「文藝為政治服務」的錯誤方向。1980 年 7 月 26 日，《人民日報》發表社論〈文藝為人民服務，為社會主義服務〉，確定指出文藝為人民服務，為社會主義服務的方向，「比孤立地提出『為政治服務』更全面，更科學」。至此完成了文藝政策的重大轉變。[1]

　　文藝創作取消了「為政治服務」的桎梏，必然出現重大轉折。這一轉折呈現出循序漸進的週期。影評界用「復蘇」這一的概念來形容發生在電影界的這個週期。

二　「幫系」電影批判與電影的平反、解禁

1．對文藝創作「三突出」原則的批判

　　所謂「三突出」原則，是文革中江青搞所謂「京劇革命」過程中提出的文藝作品中塑造人物的原則，是一種閹割文藝創作的多樣性、豐富性和扼殺文藝創作自由的極其教條理論。1966 年在〈林彪同志委託江青同志召開的部隊文藝工作座談會紀要〉中，江青提出社會主義文藝是「塑造工農兵英雄人物」的左傾文藝理論，是「三突出」原則的基本內核。

　　1968 年 5 月 23 日，江青親信于會泳發表〈讓文藝舞台永遠成為宣傳毛澤東思想的陣地〉，正式提出「三突出」概念，即：「在所有人物中突出正面人物；在正面人物中突出英雄人物；在主要英雄人物中突出最重要的即中心人物。」電影界創作自 1974 年開始拍攝故事片，由於受到「三突出」理論框架的鉗制，呈現出極左的樣貌。1975 年後，「陰謀電影」陸續出籠。在「三突出」理論的指引下，這些所謂「革命故事片」終於修煉成為陰謀利器。

　　「四人幫」倒台後，文藝界對「三突出」理論徹底批判，成為肅清幫系流毒，繁榮文藝創作刻不容緩的首要步驟。

2・「陰謀電影」批判

　　「陰謀電影」指的是 1975-1976 兩年間「四人幫」直接指使操縱下拍的六部具有政治目的的影片。除了那些「三突出」極左特徵之外，「陰謀電影」狂熱歌頌「文化大革命」，把攻擊矛頭直接指向老一輩領導人。1975 年拍攝的《春苗》和《決裂》，以宣導衛生和教育界的「革命」為表象，實則在電影中表現所謂黨內反「黑線」的政治鬥爭。1976 年拍的《反擊》、《千秋大業》、《歡騰的小涼河》和《盛大的節日》四部影片，趁當年「反擊右傾翻案風」和「批鄧」之勢，在電影中直接點名批判劉少奇、鄧小平等國家領導人。

（1）《反擊》與《歡騰的小涼河》批判

　　電影《反擊》講的是 1976 年間「右傾翻案風」背景下高教界所謂「革命派」與「走資派」的鬥爭。某省委書記韓凌復出，開始實行整頓。整頓焦點在「黃河大學」的開門辦學式教育。當時學生全都在黃河大壩勞動，學校奉命把學生召回課堂，遭到工農兵學生抵制。校黨委書記、工宣隊負責人江濤在省革委會主任趙昕的支持下，與韓凌針鋒相對，被離職下放，關進牢房。「反擊右傾翻案風」運動開始，省領導趙昕在黃河大壩工程竣工之際，現場召開批判「死不悔改走資派」韓凌大會，江濤在會上尖銳批判。黃河開閘，河水奔騰，象徵「反擊右傾翻案風」勝利。

電影《歡騰的小涼河》據同名中篇小說改編而來，電影故事別有用心地把原作故事從 1972 年改到 1975 年。講某公社兩個生產隊治理兩隊間的一條小河的故事，圍繞是否支持資本主義副業生產道路之主題，借題發揮，引出雙方上級「革命派」和「走資派」的鬥爭，其政治指向明確。設置老幹部「夏副主任」形象作為「走資派」代表，而借「革命派」隊長周昌林之口攻擊：「中央也會出修正主義」。整個故事情節完全服從於政治鬥爭，胡編濫造。比如故事中講一個農村青年為把自己的婚房的土牆更新為磚牆，出外做勞工掙錢。隊長周昌林便將其「勞務合同」與「舊社會」的「賣身契」比對，以此來營造一個「資產階級」復辟的圖像。諸如此類荒唐的製作，在當時就令廣大觀眾十分厭倦和反感。

(2)《盛大的節日》批判

陰謀電影《盛大的節日》的拍攝被四人幫看作是重大戰役，精心策劃。講的是「文化大革命」時上海「一月風暴」推翻「走資派」的奪權事件。影片中的「英雄」形象鐵根和井峰分別以「四人幫」中王洪文、張春橋為原型。影片於結尾瘋狂地給出一個表現紅衛兵、造反派「造反有理」的大型場面：鐘聲和汽笛轟鳴貫徹黃浦江之上，身著軍裝的紅衛兵盤踞鐘樓，傳單鋪天蓋地，造反旗幟漫卷如海，工人造反派手持梭鏢長矛向資產階級黑司令部發動總攻。造反派總司令鐵根發表演講：無產階級革命派的戰友們，同志們，決戰的時刻到來了，毛主席已經向我們發出了偉大號召──「炮打資產階級司令部！讓我們團結起來，扛著革命造反派的大旗，唱著革命造反派的戰歌，向資產階級司令部衝鋒！衝鋒！」[2] 於是所謂的「無產階級文化大革命」的盛大節日就瘋狂降臨了。這部陰謀電影用喪失理性、喪心病狂來形容，絲毫也不為過。

資料顯示，自 1976 年 3 月起，僅七八個月的時間內，拍攝完畢和正在拍攝的「同走資派做鬥爭」的「陰謀電影」就有 21 部。正在修改劇本和即將進行拍攝的同類影片還有 39 部，到 1977 年共有 60 部「陰謀電影」將出籠。在這些陰謀影片「展示

了一幅層層揪的態勢，出現了一幅層層奪權的藍圖」[3]。製造這一類「政治工具」型的陰謀影片，不惟對電影藝術進行踐踏，更造成極其惡劣的社會影響。

從 1976 年末到 1978 年，文藝界對「四人幫」的流毒進行了廣泛深入批判，尤其是對「四人幫」之流控制利用的電影界。批判「陰謀」、清除污垢，淨化社會空氣，還廣大觀眾一塊健康潔淨、百花齊放的銀屏。

3·「十七年」影片的平反與電影解禁（1977-1979）

中國電影的批判和禁映從 1951 年《武訓傳》批判為始作俑者，到「革命樣板戲」烏雲壓城之時，「十七年」時期拍攝的六百多部電影幾乎全部被打成「毒草」，遭批判或禁映。1968 年 6 月文化部發出〈中央關於毒草影片的回收於廢膠片上交問題的通知〉，指示各地革命委員會、軍宣隊封存這些「毒草」影片的膠片。這是從 1896 年電影的誕生以來，全世界範圍內聞所未聞的對電影創作噩夢般的浩劫。

「四人幫」倒台後，從 1976 年 11 月至 1977 年 10 月，經國務院批准，各電影廠已經恢復上映了一批約有七十多部「十七年」拍攝的故事片、舞台藝術片和美術片。其有《林海雪原》、《小兵張嘎》、《甲午風雲》和《紅色娘子軍》等。

1977 年 11 月 28 日文化部發出〈關於請各（電影）廠復審文化大革命以前攝製的影片工作通知〉。指示：國務院批准復映一批影片，受到廣大群眾的歡迎，在國內外產生良好的影響。「文化大革命」前各電影製片廠共攝製了六百多部故事片、舞台藝術片和記錄性藝術片。在明年二月至四月，分兩批進行復審，恢復上映[4]。1978 年 11 月，復審小組向中宣部上報包括《紅旗譜》在內的五十部影片，同年又報上二十部。到 1979 年初，六百多部建國「十七年」拍攝的影片基本上解禁上映。

4·「幫氣」批判電影（1977-1978）

「四人幫」倒台，電影界的最初舉動表現為一種政治熱情的宣洩。1977 年 10 月，「峨眉廠」出品了首部批判「四人幫」電影

《十月的風雲》。此後至 1978 年間，各電影廠先後推出一批這類批判「四人幫」影片，諸如《藍色的海灣》、《嚴峻的歷程》和《並非一個人的故事》等等。這些電影僅僅被當作批判的工具，毫無藝術價值可言。

幫系「陰謀電影」做法令人深惡痛絕，而用「幫氣」來批判「幫系」，也只會令人心生厭惡。真正的批判不是以毒攻毒，而是覺悟和揚棄。不到一年的時間，這種「以毒攻毒」的批判電影製作即告中止，取而代之的是「反思」與「復蘇」兩個方向的電影創作。其一是以「傷痕文學」和「反思文學」兩個文學潮流為藍本，完成銀屏上的深刻歷史反思；另一創作方向則是「復蘇」之路，即重現建國「十七年」電影創作的模式，復興被「十年浩劫」截斷的「十七年」電影創作的繁榮。

第二節 「反思」始於傷痛（1978-1984）

一 傷痕文學與傷痕電影

1・傷痕文學：未能遠行的文學現象

「傷痕電影」的直接藍本出自「文革」後的第一個文學現象：「傷痕文學」。傷痕文學的主體作者基本出自成長於文革時期的一代人，其標誌性作品是盧新華於 1978 年 8 月發表的小說《傷痕》。二十四歲的復旦大學中文系學生盧新華在班級策劃的校園壁報上貼出了這篇小說。故事講的是上海中學生王曉華與被「四人幫」打成叛徒的母親斷絕母女關係，血親相失的慘痛故事，這篇小說貼出後，竟引發校園內外巨大轟動，壁報欄前人潮湧動，爭相傳抄。上海《文彙報》立即用一個整版刊登了這篇 7000 餘字的中文系學生壁報作品，當天以此文而加印至 150 萬份。

極左路線下六親不認的政治導向使整個的社會生活也變得六親不認，無數在浩劫之中親情、愛情、友情連筋帶骨的相失之痛，直觸極左暴力催折之下人們的精神傷痕。而「傷痕」一詞也就成為這一文學思潮的名稱。而後，一批傷痕小說湧現。如

孔捷生的《姻緣》、鄭義的《楓》、老鬼的《血色黃昏》、鐘英傑的《羅浮山血淚祭》、金河的《重逢》和遇羅錦的《一個冬天的童話》等等，傷痕小說創作遂形成規模。

「傷痕文學」的歷史使命是對「文革」對人性摧殘和對文化暴殄的揭露，以及對全民族造成的精神創傷的控訴。這時的文學旨在作為宣洩的手段，其形態上的粗糙被社會所包容。直到 1980 年代初一些「復出」作家的幾部傷痕小說問世，如張賢亮的《邢老漢與狗的故事》和《靈與肉》、王宗漢的《高潔的青松》、陳國凱的《代價》和《我應該怎麼辦》、陸文夫的《獻身》、魯彥周的《天雲山傳奇》等等，方使得傷痕小說變得厚重，一改其單薄表層化的弱點。[5]

2．傷痕電影：浩劫後的痛定思痛

「傷痕電影」作為「文革」後電影創作中異軍突起的新興分流，基本上是傷痕文學在電影銀屏上的投射。1979 年首批拍攝的兩部早期「傷痕」影片《於無聲處》和《生活的顫音》卻都不是出自於傷痕文學原著。兩部影片都以 1976 年天安門廣場悼念周恩來總理的「四五運動」事件為背景，控訴「四人幫」暴行帶來的創痛。

（1）1979：《於無聲處》與《生活的顫音》

電影《於無聲處》改編自當時相當有影響的同名話劇，由上海工人文化宮小戲創作訓練班工人學員宗福先編劇的獨幕劇。以一個家庭客廳為場景，24 小時的時段，講兩家人的故事。講的是 1976 年天安門「四五」事件爆發之際，被「四人幫」迫害的老幹部梅林和兒子歐陽平途徑上海，造訪老戰友何是非家。然而梅林母子有所不知的是，梅林遭受的迫害正是出自於何是非投靠「四人幫」的誣告。何是非的女兒公安幹警何芸是歐陽平青梅竹馬的戀人。何芸得知歐陽平因編集天安門悼念總理詩抄已成全國通緝的反革命犯，內心承受極大痛苦。這時何是非又一次做了卑鄙告發，在歐陽平被抓捕之際，何芸毅然選擇與歐陽平站在一起。何是非的妻子和兒子得知真相後也決然與這個無恥之徒決

裂。

話劇《於無聲處》的演員都是工人，白天上班晚上排練演出。令他們想不到的是 1978 年 9 月在上海文化宮首演，立刻在全國轟動，這部戲也被各地排演，當時計有 2700 多台《於無聲處》話劇在全國上演。而更多的人則通過報紙、電視等媒介看了這個戲。第二年（1979）「上影廠」把話劇《於無聲處》搬上銀幕，由魯韌執導，張孝忠、何玉雯主演。

電影《於無聲處》劇照

同年，「西影廠」拍出電影《生活的顫音》，滕文驥編導。講的是小提琴手鄭長河的父親，一位作曲家，文革時被「四人幫」迫害致死的慘痛故事。1976 年清明時節鄭長河來到天安門廣場，為群眾自發憑弔周恩來總理的宏大場面所震撼，也邂逅了女孩徐珊珊。而後長河在演出中不顧某領導反對，毅然演奏了自己譜的小提琴曲〈一月的哀思〉悼念總理。長河由此被樂團停了職，卻贏得了珊珊的愛慕。珊珊的男友韋立是「四人幫」爪牙，參與密謀鎮壓天安門「四五」運動，為珊珊所鄙視並與之絕斷關係。長河與珊珊組織悼念總理的私人音樂會，以此舉抗議「四人幫」暴

政。韋立帶人鎮壓,長河等人被毆打逮捕⋯⋯又到了春暖花開的季節,陰霾已驅散,姍姍來到音樂廳再次觀看長河演奏〈一月的哀思〉。當悲愴的旋律響起,姍姍百感交集,涕泗滂沱⋯⋯

電影《生活的顫音》劇照

1979 年的這兩部「傷痕」影片,從電影藝術的表現力來講,雖尚有失於粗糙和膚淺,但不乏有值得回味的東西。電影《於無聲處》借用話劇的原有架構,在極其狹小的時空內敘說了一個宏大的政治話題。而《生活的顫音》稱音樂故事片,整片貫穿悠揚悲愴的小提琴協奏主題曲〈一月的哀思〉,哭訴國人的壓抑與痛楚。主題曲由小提琴家盛中國演奏,凝重哀婉的旋律至今聽之仍令人為之動容。

(2) 1980-1982:《巴山夜雨》與《牧馬人》

1979-1980 年代初,各電影廠紛紛投入傷痕影片的拍攝,比較有影響的有「上影廠」的《苦惱人的笑》(1979)和《小街》

（1981），「珠影」的《春雨瀟瀟》（1979），「長影」的《苦難的心》（1979）、《苦戀》（1980）和《勿忘我》（1982），「北影廠」的《戴手銬的旅客》（1980）、《如意》（1982）等等。有幾部出自「復出作家」手筆的影片影響較大，如「北影廠」據孫謙、馬烽的小說《新來的縣委書記》改編拍攝的《淚痕》（1979）。兩位都是活躍於 1940-1950 年代的「山藥蛋派」作家，有多年寫作上的密切合作。這裡重點介紹的是兩部「上影廠」拍的傷痕電影經典：《巴山夜雨》和《牧馬人》。

　　《巴山夜雨》，1980 年「上影廠」拍攝。葉楠編劇，吳永剛、吳貽弓執導，張瑜、李志輿主演。《巴山夜雨》的故事發生在細雨中航行的長江渡輪一個船艙之中。十年浩劫間詩人秋石被打成反革命，妻子受牽連被迫害致死，年幼的女兒不知流落何方。這日犯人秋石在兩名押送人員押解下在重慶朝天門碼頭登上長江渡輪，奉中央某首長之命押往武漢。兩名押送人員是中年男子李彥和青年女子劉文英。登船後與此三人同處一艙的另有幾名旅客：一位被解職的教師，一位被迫賣身他嫁的姑娘，一位農村大娘登船來江上憑弔被造反派武鬥打死的兒子的亡靈，一位久經迫害失魂落魄的戲曲演員，還有一位當過紅衛兵的青年工人。而秋石的女兒小娟子為尋找父親也悄悄混上了這艘渡輪。客艙中每個人的內心深處都有政治壓迫帶來的陰霾與痛楚，對犯人秋石充滿同情而敵視兩押送人員。渡輪在陰雨霏霏之中航行，大娘於雨霧中含淚把家鄉的紅棗撒入江中祭奠兒子；賣身他嫁的姑娘絕望中輕生投江被救起；而在乘警的幫助下犯人秋石終於和女兒團聚。船上發生的一切都令押送員劉文英的良心受到拷問，她開始質疑她過去的信仰。她最後決定承擔風險搭救秋石父女，而另一押送人員李彥其實早就計劃放走秋石，二人一拍即合。船長命航船在宜昌短暫停靠，團聚的秋石父女得以下船逃亡。

　　《巴山夜雨》在傷痕電影中是一個非常值得回味的作品，影片的中心線索雖然是詩人秋石一家慘遭迫害的傷痛故事，但其重心卻在押送人員劉文英的覺悟歷程上。劉文英的對「現行反革命犯」的憎惡和對「中央首長」的愚忠，自一登船就受到各種挑戰。剛上船，劉文英與民警老王就有一段相當切入主題的對話：

電影《巴山夜雨》劇照

劉文英：秋石是中央首長點名的要犯。

老王：也就（是說）是重要罪犯。

劉：她攻擊無產階級文化大革命。

老王：你能不能告訴我們這個秋石是甚麼性質？

劉：現行反革命。

老王：這個詞，或者說這個帽子，含義不那麼清楚。

劉：怎麼不清楚？

老王：我的意思是說秋石是在押、拘留還是監控？判刑了沒有？起訴了沒有？我說的是法律概念。

劉文英：你是從國外回來的還是怎麼的？甚麼亂七八糟一大套。這是無產階級專政。中央首長定下來的，還不夠嗎？

……

　　典型的「極左」時代的邏輯。法律在國外了，中國只有「中央首長」的指示。那時沒有人對（或者說敢對）這段對話所揭示的問題實質進行過思考。而後，劉文英親歷船上發生的充滿人道關懷和人情意味的故事。在那個惡人橫行的世道，善良的人們相互撫慰著劫難帶來的心靈摧殘和痛創。劉文英覺悟的過程就是理性的人道反思的過程。《巴山夜雨》稱得上是最具反思意味的傷痕影片。

　　1982 年，「上影廠」拍攝了另一部傷痕影片《牧馬人》，放映檔期，萬人空巷，成為那一代觀眾不滅的記憶。電影《牧馬人》由謝晉執導，朱時茂、叢珊和劉瓊主演。文本出自張賢亮傷痕小說《靈與肉》（1980），講述一個中國式的「灰姑娘」傳奇。飽經政治迫害的右派分子許靈均，在西北牧場勞改了二十年。剛獲得平反擔任農場子弟學校教師，父親卻突然從美國回國尋子。為撫慰其內心的牽掛與歉疚，家財萬貫的父親要把離棄三十年的長子許靈均帶回美國，繼承產業。那個年代，這樣的天賜良機莫說對慘遭迫害的知識分子，即使對普通百姓也絕然沒有抵觸的道理。小說中作者用了相當抒情的筆調為許靈均的選擇做渲染。那些讚美牧場、勞動和馬群的文字充滿了詩情畫意和哲思：「（生活在馬群中），他會感到他不是生活在一群牲口之間，而是像童話裡的王子，在他身邊的是一群通靈的神物。」牧場裡「有他的痛苦，也有他的歡樂……，而他的歡樂離開了和痛苦的對比，則會變得黯然失色，毫無價值。」而那些充滿人情味的、生活化的對牧民善良、淳樸性情和對親情帶來的幸福感的描寫，則使許靈均對西方世界的抵觸變得不容置疑。他最終回到了牧場，去擁抱親人、鄉親和廣袤的草原。故事淡化了政治迫害和心靈的創痛，重彩描述苦難和絕望中使之獲得新生的那片多情鄉土的感恩之情。謝晉導演則忠實地貫徹了小說的主旨，而令那一代觀眾深深信服和感動。

電影《牧馬人》宣傳海報

　　張賢亮（1936-2014）江蘇人，1955 年，張賢亮一家下放遷居大西北開荒。1957 年張賢亮以詩作《大風歌》被打成右派，在銀川西湖農場在押勞動改造至 1979 年始獲平反，長達二十二年之久。張賢亮的生活履歷使他成為那個愚昧荒唐時代最有資格的見證人，他的每一部傷痕作品都有深刻的反思意味。張賢亮談到寫作動機時曾說：

　　　　我的作品……總是要告訴人們：那種不正常的政治生活再不要重複了，那些摧殘心靈的悲劇不要再重演了，讓勞動者之間的友誼、同情、愛戀，滋潤著、溫熱著每一顆正直善良的心吧。[6]

　　這是「復出」作家傷痕小說的創作境界。相比之下青年傷痕作家如盧新華、孔捷生和劉心武等人的作品因其文學形態上的粗糙和內容上的膚淺則消失於傷痕文學主流，自然也不會被「傷痕」、「反思」電影創作所關注。

3・「傷痕電影」中的歷史盲區

「紅衛兵」和「知青」題材的傷痕影片雖然不多，卻因其極深遠的社會影響，成為影視創作中難得的歷史記憶。值得慶倖的是當時各廠拍了些作品，使得這類題材，尤其是紅衛兵題材，日後不致造成銀屏上的歷史盲點。

（1）紅衛兵：銀屏上的歷史闕遺

「紅衛兵」題材代表作小說《楓》在傷痕文學中是稀有個案，拍成電影也成為傷痕影片中的極端典型的特例。歷來紅衛兵的影視形象多為野蠻暴力的反派團夥角色，很少有細緻的個性化描寫。而且愈到後來，紅衛兵影視形象就愈符號化、妖魔化。作者鄭義是清華附中 1966 屆高中畢業生，清華附中正是當時「紅衛兵運動」的發源之地。鄭義親歷了這場瘋狂運動的發起，帶來不一樣的視角。

「峨嵋廠」1980 年攝製的《楓》由張一執導、徐楓、王爾利主演。故事以一中學美術課王老師第一人稱敘事，講述他的學生，一對青年戀人的悲慘故事。1966 年，李紅鋼和盧丹楓高中畢業，風華正茂。紅楓林中，這對戀人確定了志向，對即將步入大學深造充滿憧憬。就在這一年「文化大革命」爆發，二人便全身心投入到這個「大革命」之中，為「無產階級」的全面勝利而奮鬥。不久紅衛兵組織分裂，這對戀人不幸分別成為兩個敵對派別，「紅旗兵團」和「井岡山派」的領導人。一次武鬥前夕，紅旗兵團作戰部長李紅鋼派王老師以寫生為幌子深入兩派陣地中間地帶觀察井岡山派陣地，被井岡山領袖盧丹楓抓獲。而盧丹楓卻放走了王老師，並委託其帶給紅鋼一封信，附上一對楓葉以寄情思。戰鬥開始，井岡山派被圍困在教學樓中，盧丹楓身負重傷。李紅鋼上樓苦心勸降，不屈的丹楓卻在心愛的人面前跳樓自盡。丹楓死，紅鋼退出了紅衛兵組織，心如死灰，形同走肉。不久後井岡山奪得權力，李紅鋼被定為逼迫盧丹楓自殺的兇手，判處死刑，執行槍決……百花盛開的季節，王老師來到埋葬這對戀人的墓地，將一對並蒂楓葉放在墳前，以祭奠這對冤魂。

電影《楓》中的紅衛兵武鬥的場面似乎有一種類似於「十七年」時期「紅色經典」戰爭影片的悲壯感，顯得很荒唐。紅衛兵武鬥怎麼能拍出革命戰爭的悲壯感？有影評給出比較客觀的評判：紅衛兵武鬥的這種悲壯感其實並非空穴來風，有其真實可靠的出處。其真實就在於建國初期理想主義強化教育下一代年輕人對戰爭年代革命前輩的崇敬與模仿。電影《楓》拍得過於粗糙，實在沒有理由令那一代電影觀眾記憶深刻，但《楓》的表現視角卻彌足珍貴。紅衛兵，這一實施暴力罪惡的群體被置於個性化情境之時，人們就會意識到其實他們也是極左政治的犧牲品。

(2)「知青文學」與知青題材電影

「知青電影」源流於文革後的一個極有影響的文學潮流，「知青文學」。而「知青文學」則源出於「文革」時期的一個由上而下的運動——「上山下鄉」。十年浩劫時期教育癱瘓，全國大學和高中從 1966-1972 停辦七年之久。幾百萬高中、初中畢業生滯留城市中，造成嚴重社會問題。1968 年 12 月 22 日，《人民日報》文章引述了毛澤東指示：「知識青年到農村去，接受貧下中農的再教育，很有必要。」指示即出，立成國策。隨即開展了全國範圍大規模的知識青年「上山下鄉」活動，「知青」總人數達到 1600 多萬人，共有十分之一的城市人口來到了鄉村。而且，知青的去向都是內蒙、黑龍江、陝北、山西、雲南、貴州等各省中經濟落後、條件艱苦的偏遠地區。

「文革」結束後，1978 年 10 月「全國知識青年上山下鄉工作會議」決定停止「上山下鄉」運動，並妥善安置「知青」回城和就業問題。1979-1982 年，絕大部分知青陸續返回了家鄉城市。此期間在返城知青中很快形成「知青作家」群體。知青作家的寫作主要是通過回憶，暴露知青運動中的陰暗面，書寫知青的迷茫與精神創痛。到 1980 年代，「知青文學」出現了分野，出現抒寫知青的理想主義和英雄主義情結作品。最有影響的作家是梁曉聲，其小說《這是一片神奇的土地》、《今夜有暴風雪》與《雪城》等，塑造北大荒一代知青的精神面貌。同時知青文學中另有一派抒發懷舊情懷知青小說，非常有讀者緣。代表作有史鐵生

的《我的遙遠的清平灣》、陳村的《我曾經在這裡生活》及懿翎的
《十三界》等等。[7]

　　1980 年代一批知青題材電影便陸續出品。比較有影響的
有 1983「上影廠」的《大橋下面》（白沉執導，龔雪、張鐵林主
演），《我們的田野》（謝飛導演，周里京、林芳兵等主演）和
1985 年由張暖忻執導的《青春祭》（據張曼玲中篇小說《有一個
美麗的地方》改編）。而令當時觀眾印象最深者當屬 1984 年「長
影廠」拍攝的梁曉聲力作《今夜有暴風雪》。影片由孫羽執導，
于莉、陳道明主演。

電影《今夜有暴風雪》劇照

　　講的是 1979 年北大荒某兵團知青大返城的故事。就在北大
荒四十萬兵團知青返城大潮興動之際，一場特大暴風雪不期而
至。火車停運，成千上萬的返城知青困在各地方火車站。這時兵
團某團長馬崇漢私自扣押了兵團總部要求三天內辦理回城手續的
通知，企圖阻止上級下達的知青回城布署，引起全團知青憤怒。
暴風雪中三千多知青持火把聚集，包圍團部。就在此人心惶惶的
騷亂之夜，出身不好的女知青裴曉芸第一次獲准持槍，奉命在邊

境哨位站崗。曉芸非常珍視生命中的這一轉變，莊嚴堅守在哨位。暴風雪漫卷，曉芸凍死在了哨位。暴亂仍在繼續，混亂中團裡倉庫被搶，引發火災。全團知青全力救火，有人被燒死。愚蠢的馬崇漢團長這時才被迫同意辦理本團知青返城手續。暴風雪之夜，全團為裴曉雲和死於救火的戰友舉行追悼會，場面悲壯。清晨，全團知青們終於乘上駛往家鄉的火車，默默看著窗外千里冰封的北大荒，發現多年期盼的願望降臨之時卻沒有帶來欣喜，車廂裡充滿悲傷情緒⋯⋯

到 1990 年代，知青題材的文學創作並沒有隨時間延移而蕭條，進入到「後知青」時代。這時期「知青文學」作品以相對遙遠的視角描述那段歷史，注入了新的成分。讀者比較熟悉的有李銳的《黑白》、劉醒龍的《大樹還小》、韓東的《知青變形記》、嚴歌苓的《天浴》和王小波的《黃金時代》等。「後知青」作品所展現的對現實的批判和嘲諷，對人性自由和本真的彰顯，迥異於1980 年代的知青小說。[8]

二十一世紀初有一部極有個性的「後知青」電影《巴爾扎克與小裁縫》，法國 TFI 電影公司（TFI Films Productions）等製作發行。編導是旅法華裔戴思傑，周迅、陳坤和劉燁主演。戴思傑曾當過知青，於 1971-1974 年有過在四川雅安偏遠山區插隊的經歷。2000 年戴思傑發表了法文版小說《巴爾扎克與中國小裁縫》，一時暢銷，二十多個國家發行。於是戴思傑親自將小說改編、拍攝成電影。

故事講的是成都知青羅明和馬劍鈴初中畢業到偏遠的鳳凰山區插隊，艱苦勞作中二人同時愛上了當地老裁縫的孫女，美少女「小裁縫」。兩人便以巴爾扎克等西方作家的作品對小裁縫進行啟蒙，開啟其心智。一天小裁縫悄然出走，離開了大山，消失在更廣闊的生活場景中。多年後，馬劍鈴已成為法國名樂隊提琴手，羅明已是牙科醫學教授、博士生導師。馬劍鈴重遊鳳凰山故地，再尋不到小裁縫音訊。兩位昔日知青重逢對酌之時，談著生命中消失的小裁縫，黯然神傷。這部影片總能使人聯想到一首知青題材的流行歌曲〈小芳〉，「村裡的小芳」是知青們青春歷程中永遠值得百般回味的點綴。這裡還可以看到知青文學中常流露的

一種衣錦還鄉的心態。知青中的成功者有理由把知青經歷當成寶貴的生活饋贈和事業有成的資源，這樣的回望便可以沒有傷痛、不必怨尤。當時光遙遠到足以把磨難變得美好，把愚昧當作調侃，把一個災難的時代轉述成一個荒誕的時代，經歷中的苦難就會變得模糊、圓潤。影片中一個令人過目難忘的橋段很生動地表現了這種感覺：

　　知青羅明與馬劍鈴來到鳳凰山的第一天，隊長與社員們檢查他們的行李，在羅明的行李中搜出一本《菜譜》。隊長倒拿著《菜譜》看，羅明說：拿反了。社員們笑。

　　隊長：笑你媽個球！你們哪個人識得幾個字？你念給我聽聽。

　　羅明念道：雞脯肉六兩，幹核桃十只，豆粉一小勺，黃酒一大勺，蛋清半小碗，鹽少許。做法：把雞脯肉洗乾淨，切成小丁放入碗中。

　　社員甲問：要是不得核桃，用花生米代替，要不要得？

　　隊長：我們貧下中農，怎能讓資產階級的啥子雞給迷惑到了。他毛球你名堂！

　　（隊長把羅明的《菜譜》扔進火盆燒了，又翻出馬劍鈴的小提琴。提琴在社員手中傳遞。）

　　社員乙問：這是啥子，隊長？

　　隊長：一個玩具，資產階級狗崽子的玩具，把它燒了。

　　羅明搶過提琴說：隊長，那不是個玩具，那是個樂器，叫小提琴⋯⋯，讓馬劍鈴試一下，拉個曲子聽聽好不好，隊長？（隊長遲疑。）

　　羅明：讓馬劍鈴拉一首莫扎特的奏鳴曲。

　　隊長：奏鳴曲是啥子東西？

　　羅明：奏鳴曲是一種山歌。

　　隊長：歌名是啥子？

馬劍鈴：歌名是莫扎特⋯⋯

羅明（搶話）：是「莫扎特想念毛主席」。

隊長一板一眼地強調：莫扎特永遠想念毛主席！

⋯⋯

　　知青影片在二十一世紀一直沒有斷檔，始終以各種形式和方式敘說著暮年知青一代人不變的懷舊情思。2004 年，「博納影業集團」發行由石小克的小說《初戀》改編拍攝的影片《美人草》，呂樂執導，舒淇、劉燁主演。2009 年「上影廠」出品了《高考 1977》，王海洋導演。孫海英、周顯欣主演。2010 年「北京新畫面公司」出品《山楂樹之戀》，張藝謀執導，周冬雨、竇驍主演。迄今為止，銀屏上對知青生活最遙遠的回望應該是 2016 年國家廣電總局等聯合出品的「後知青」影片《那年我對你的承諾》。影片由林柏松導演，嚴曉頻、張京生等主演。講述的是北大荒兵團中的一個近半個世紀前背棄情感行為的今世救贖。總體來講，「知青」題材電影並沒能將「知青文學」做全貌展現。有幸的是 1980 年代以來電視劇流行，電視劇作品對「知青」題材深入廣泛的拓展，補充了電影銀屏上的闕遺。

　　半個世紀過去了，知青故事的敘述不再有刻骨的楚痛，理想主義色彩不再鋒芒畢露。鉛華褪去，沉澱下來的是一代人對逝去青春年華的追憶和對生命的反思。二十一世紀以來，「知青」題材影視作品的生命力依然旺盛。只要知青一代人還活在世上，知青的故事就如夏花艷麗，不會凋零。

二　反思文學與反思電影

1・「歸來者」的反思

　　文學評論界稱「反思文學」潮流為「歸來者的反思」，這派文學作家亦稱「復出」作家群。這批人 1950 年代就初登文壇，許多人 1957 年被打成「右派」擱筆二十年。1978 年 11 月 16 日，中共中央正式為「右派分子」平反，使這批作家重新恢復了政治權利，他們在 1950 年代遭批判的作品重新被肯定。1979 年初上

海文藝出版社編輯出版了這批作家的作品選集《重放的鮮花》，打開這批作家的「歸來」之門。1979 年《人民文學》第二期刊載茹志鵑的短篇小說〈編輯錯了的故事〉，標誌這批經歷坎坷人生歷程之後的作家重新登上文壇。

反思作家群清一色由「歸來者」組成，像茹志鵑、張賢亮、王蒙、陸文夫、高曉生、劉紹棠、鄧友梅、叢維熙、張弦、戴厚英、張一弓與古華等人。這批作家二十年封筆，經歷人生磨難之後復出，其眼界與思想更為深邃，創作上必然具有一種開闊的歷史感。與「傷痕文學」相比，反思小說對這場「文化浩劫」的起因和表像等具有更為深層次認識。「文革」並非突發事件，其思想動機、行動方式、心理基礎，已經存在於當代歷史中，於中國當代社會的基本矛盾，於民族文化、心理的「封建主義」的積習相關。[9]「反思文學」的經典作品有茹志鵑《編輯錯了的故事》、張賢亮《邢老漢與狗的故事》、《綠化樹》和《男人的一半是女人》、古華《芙蓉鎮》、王蒙《布禮》、張弦《被愛情遺忘的角落》、叢維熙《大牆下面的紅玉蘭》、宗璞《我是誰》、戴厚英《人阿人》、張一弓《犯人李銅鐘》、高曉聲《李順大造屋》等等。這些反思小說「將幾十年的歷史真相昭示於人，整合出一部政治運動迫害知識分子的歷史，傳遞出前所未有的關於社會主義社會的複雜資訊，加強了對歷史與現實的尖銳的批判意義。」[10]

2・反思電影：智者的思考與誡諭

自 1980 年代初反思文學興起，電影創作便開始在反思小說中挖掘資源。雖然反思文學中最具影響的作品因各種原因未能在銀屏上展現，還是有一些「反思電影」問世，帶來巨大的社會影響。

(1)《人到中年》：把人生悲劇放置在歷史進程中

電影《人到中年》據諶容同名小說改編，「長影廠」1982年出品。王啟民、孫羽執導，潘虹、達式常主演。諶容（1936-　），湖北漢口人。1975 年開始發表作品，有《萬年青》、《太子村的秘密》和《諶容中篇小說集》等。諶容說：寫作

的目就是力圖「把人間的悲喜劇放在一定的歷史範疇，探索決定人物命運的淵源，寫出更深刻、更本質地反映歷史面貌的作品。」

　　影片講述的是一位女醫生的故事。陸文婷，1960年代醫科大學畢業做了眼科醫生，此後辛苦勞作二十多年，不辱職任。而生活條件太艱苦，陸文婷與從事冶金研究的丈夫傅家傑帶兩個孩子，拿低薪，居陋室。因妻子醫生職任太忙，傅家傑每日下班困於繁重家務，房裡甚至擺不下一張供他讀書寫論文的桌子。為此文婷對丈夫和孩子心懷歉疚。積勞積貧日久，正值壯年的文婷在一天連續三場手術後心肌梗塞突發，倒在了回家的路上。整部戲敘述下來沒有負面情緒的渲染，只講知識分子對國家的忘我奉獻和赤誠之心，感人至深。但是，觀眾觀影後一定會思考這樣的問題：四十多歲上勞累成疾患上心肌梗塞，意味著今後有生之年處於不可逆的殘疾狀態。一代知識分子經歷三十年的磨難，雖撥開魔魘重見光明前景，而年華已去，難免不落得終生「殘疾」的命運。

電影《人到中年》劇照

影片中有一個揭示主題的好友小聚的橋段，三十多年了仍令觀者印象深刻。文婷的同事兼好友姜亞芬夫婦出國定居，造訪文婷家敘舊話別。將近十分鐘的彌漫著溫暖生活氣息的場面拍得自然流暢，情節處理細緻入微。亞芬夫婦四十多歲的人行將去國，那些滿含惆悵切中主題的對白，串連在酒酣耳熱的情節中不露鋒芒、在情在理。整部影片由這一個個完美的橋段搭建而成，構成全劇完整流暢的效果，寫照出當時社會的各個全真場景，也敞開了那一代知識分子的心懷。

影片最為動人的是潘虹的表演，所達到的藝術境界真正讓那一代觀眾領略到了甚麼叫用眼睛表演。二十六歲的潘虹的一雙眼睛把中年女醫生陸文婷沉靜內斂的內心世界以及生活重壓下精神上的疲憊與無奈表現的淋漓盡致。1982 年銀屏上深深打動無數觀眾的那樣的眼睛，至今在中國電影的銀屏上再不曾出現過。

(2)《小巷名流》：「浩劫」後的劣根性反思

電影《小巷名流》，據棧橋的小說《文君街傳奇》改編。1985 年「峨影廠」拍攝，叢連文執導，朱旭等主演。講的似乎是一個近乎傳奇的故事。川西臨邛縣城有一條文君巷，相傳是西漢時司馬相如與卓文君當爐賣酒之處。現而今街上尚有司馬相如後人名司馬壽仙者，卓文君後人名卓春娟者，相鄰而居。司馬壽仙（人稱二哥）胸中有文墨，開個白事小鋪售花圈、寫挽聯，聊以度日。「文革」期間被打成反動分子，接受街裡群眾監督批判。司馬二哥憑文人的油滑，諂媚逢迎於各路專政者間，還不時為武鬥中打死的造反派提供花圈和挽聯。卓春娟（人稱卓寡婦），民國時作過戲子，當過軍官姨太太，被認定為妓女，常被造反派掛破鞋與司馬二哥一同遊鬥於街上。卓家母女忍辱含垢艱難度日，遭街裡群眾監督和唾罵為家常便飯。本地造反派司令何癩子見卓寡婦有姿色便生淫欲，將司馬二哥、卓寡婦等人關進專政學習班，逼迫寡婦交代賣淫罪行以伺機霸佔。司馬二哥設計搞掉了何司令。卓寡婦的女兒丁香考上文工團卻被「革委會」王主任父子姦污，從此墮落。卓寡婦神經失常，進了瘋人院。終於，噩夢般「十年浩劫」過去了，熱鬧繁忙的文君巷中，昔日的造反派何

司令搖身一變成為成功企業家，招搖過市。而欺辱迫害司馬壽仙和卓家母女的當街群眾還都毫無愧疚、恬不知恥地行走在這條街上，似乎在等待下一場政治劫難的到來。那時潛伏在人性中的劣根將再一次使他們成為助紂為虐的邪惡勢力。

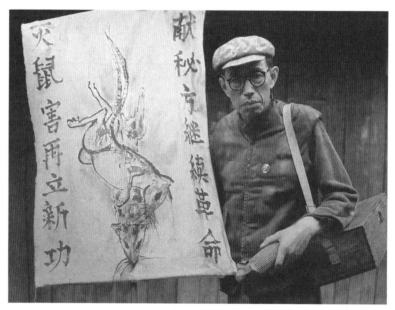

電影《小巷名流》劇照

(3) 謝晉的反思電影：從《天雲山傳奇》到《芙蓉鎮》

電影《天雲山傳奇》，1980 年「上影廠」拍攝。文學文本出自復出作家魯彥周 1979 年發表的同名小說。故事講述的是 1956 年一支工作團隊進入天雲山地區考察勘探，青年政委羅群放手任用知識分子，頗見成效。「反右」鬥爭開始，羅群由此被審查，進而被打成反革命發配當地農村監督勞改，女隊員馮晴嵐與落難中的羅群結為伴侶，相濡以沫。黑暗終於過去，平反後的羅群官復原職，而操勞成疾的晴嵐，含淚撒手人寰。小說基本屬於「傷痕」類型，政治色彩濃重，而電影的再創作過程中，也明顯看到 1980 年的謝晉還處於老套路的禁錮中。無論從影片的情節推進

還是人物形象刻劃屈從於政治的需要，毫無來自於生活的真實感。令人厭惡的政治套路在 1979-1980 年間還不太刺眼，易於被渴望清算極左流毒的社會意識包容消化。

到了 1986 年，謝晉導演才拍出了令人折服的反思影片《芙蓉鎮》。影片據作家古華同名反思小說改編，「上影廠」出品，劉曉慶和姜文主演。

故事發生在 1960 年代初，講的是湘粵桂交界有個芙蓉鎮，鎮上有美婦人稱「芙蓉姐」者，與丈夫在當街開了個米豆腐食攤，生意挺火。兩口子賺了點錢便從鎮上二流子王秋赦手上買下了一塊宅基地，蓋了新房。不想新房落成之日胡玉音被「四清」工作隊李國香隊長定為階級鬥爭對象，鎮糧站主任谷燕山、鎮黨支書黎滿庚和右派分子原縣文化站長秦書田也被牽連。胡玉音夫婦二人辛勤勞動所得房產盡被沒收充公。玉音懼走他鄉，而丈夫黎桂桂一時想不開找工作隊討還公理，被鎮壓處決。玉音回來後被強制勞改掃街，常被揪鬥暴打。右派分子秦書田豁達識廣，未曾放棄希望。在玉音絕望之時百般陪伴呵護，暗無天日的世道中二人相互扶持，終生出愛情。不久玉音有孕，二人向公社革委會提出結婚申請，被主任李國香指為「目無國法，對無產階級專政倡狂反撲。」秦書田由此被判處有期徒刑十年。玉音生下兒子，終於熬到了雲開霧散之日，丈夫書田得平反獲釋回家。小說的主題在任何時代讀到，都會心魂震顫：世道不把我當人我也得活下去，哪怕就像頭牲口！

電影《芙蓉鎮》打從片頭就以色彩、構圖以及配樂效果來加強敘事的感染力，具備了牢牢抓住觀眾的魅力。開場便是熱鬧嘈雜充滿生活氣息的芙蓉鎮街場景，出現在胡玉音夫婦的米豆腐攤上的幾個人物形象的性格與關係，寥寥數筆便勾勒清晰，順暢切入情節。主演劉曉慶與姜文這部戲中首度合作，表演相當完美。姜文才大學畢業，便能把右派文人秦書田持重老成、儒雅樂觀的秉性把控得遊刃有餘。這部影片展示了謝晉的手筆，拿《天雲山傳奇》與之並比，差異如霄壤。

電影《芙蓉鎮》劇照

　　謝晉導演完全尊重原作的歷史反思企圖，在影片結尾處傳達了一個寓言式的警世誠諭：秦書田平反釋放了，回到芙蓉鎮與妻兒團聚，繼續開米豆腐食攤。街上又見圍聚食攤前人們臉上的笑顏。但是李國香還在做高官，惡人繼續當道，寧日便難長久。從土改以來就靠政治運動分浮財改變命運的雇農王秋赦瘋了，敲著破鑼遊蕩於街市：「運動了……」。嘶啞的犲聲像噩夢籠罩在芙蓉鎮人的心頭上。

第三節　回歸「十七年」之路（1977-1983）

　　與「傷痕」、「反思」電影創作同時展開的是電影創作的「復蘇」，即回歸「十七年」電影創作模式的再創繁榮之路。

　　「四人幫」倒台，文藝政策反轉，創作解禁，電影也必然進入一個新的歷史時期。而壓抑了十數年的電影創作在「紅色魔

咒」突然解除之初顯得茫然，編創人員手腳長年被綁縛，一時還不知如何伸展，無法適應不為政治服務的創作。於是「十七年」時期電影創作模式便成為「文革」後電影復興的現成「樣板」。電影的「復蘇」表現為「十七年」電影的復歸，循著「紅色經典」題材和「民間題材」兩個方面拓展。

一 從「紅色經典」到「主旋律」

「四人幫」倒台後，取材革命歷史的「紅色經典」電影復興，重鑄中國故事片創作的紅色主流。據陳荒煤《當代中國電影》的〈故事片生產目錄〉附表[11]基礎之上做粗略的統計，1977-1984年間各電影廠拍攝的中共革命歷史的「紅色經典」電影六十多部，其他類題材電影無法與之並比。

1・革命歷史：永恆的「紅色主流」

（1）李准的《大河奔流》

這時期「紅色經典」電影基本兩個類型：革命歷史事件影片和中共領導人的傳記影片。革命歷史事件題材影片當首推「北影」於1978年拍攝的「紅色經典」巨制《大河奔流》。

故事從抗戰時的一個慘痛的歷史事件講起。1938年國民黨軍徐州會戰失敗，6月9日在河南鄭州花園口炸堤，以水代兵阻止日軍南下。決堤後黃河水向黃淮平原傾瀉，受災面積29000平方公里，形成了跨越豫皖蘇三省四十四個縣的黃泛區。當時直接淹死和餓死的群眾多達八十九萬人，三百九十萬災區民眾流離失所。影片以黃泛區災民女李麥的人生經歷為線索，分上下兩集敘述。上集描寫1938年國軍為阻止日軍南犯在黃河花園口決堤，百姓遭殃的真實的歷史情境；下集描寫1949年以後治理黃河河道的情況，具體事件落在1958年黃河特大水災，軍民抗洪保花園口大堤事蹟。李麥率眾鄉親不遺餘力堅定抗洪，提出：「洪高一寸，堤高一尺」，最終保住花園口大堤。電影《大河奔流》以1978年之時限，敘事自不可避免帶有政治套路的殘餘。然以編、導、演三強的底蘊，不乏恢宏感人的場面。影片由謝鐵

驪、陳懷凱執導，老中青三代名角張瑞芳、于是之、陳強、葛存壯、王心剛、張金玲和李秀明等聯袂出演，當為影壇復蘇的一項盛事。

電影《大河奔流》劇照

　　1979年始，各廠紛紛拍出革命歷史影片。各廠代表性「紅色經典」影片有：1979年「長影」拍出《濟南戰役》，講述解放戰爭時期的戰爭影片。同年「長影」拍出《贛水蒼茫》，1980年又出品《大渡河》，講述紅軍長征的歷史事件。「峨影」於1979年出品《挺進中原》，講劉鄧大軍挺進大別山光榮戰績。「上影」於1981年拍攝了《南昌起義》，同年「西影」拍了《西安事變》，都屬革命戰爭歷史上的宏大轉折性事件。「八一廠」在「紅色經典」題材影片創作方面一直試圖引領風氣之先。1981年「八一廠」拍了《解放石家莊》，1982年拍出《風雨下鐘山》兩部解放戰爭題材影片。1983年又拍出《四渡赤水》，描述紅軍長征歷程中的經典戰例。這一時期反映歷史事件的「紅色經典」電影的一個顯著特點是人物從虛構的英雄形象走到真實歷史人物形象。影片中毛澤東、周恩來、朱德、賀龍、劉伯承等中共領導人形象紛紛躍然於銀屏之上。

(2) 革命領袖的銀屏傳記

這一時期「紅色經典」電影另一種類型是中共領袖的傳記影片。

1978 年，「北影」推出首部革命領袖韋拔群 (1894-1932) 的傳記影片《拔哥的故事》。1980 年，「長影」拍出將軍方志敏 (1899-1935) 傳記影片《血沃中華》。此兩部領袖傳記片非當代領袖人物傳記，其說教的意義在於頌揚先烈英名，樹立革命事業雄心為主，與時政的接觸面尚小。

1978-1980 年代中期，各廠出品一系列領袖傳記影片。1980-1981 年元帥陳毅 (1901-1972) 的兩部傳記影片出品，「北影」拍攝的《山重水複》和「上影」拍攝的《陳毅市長》，講述陳毅抗戰時期及任上海市長時的政績。1981 年「上影」另拍攝了中共建黨人之一董必武 (1886-1975) 的傳記影片《楚天風雲》。吳永剛導演，鄭榮、龔雪主演。講述 1927 年董必武在武漢的革命事蹟。1984 年「長影」拍攝了兩部將軍陳賡 (1903-1961) 的傳記影片《陳賡蒙難》和《陳賡脫險》。講述的是陳賡的傳奇革命經歷。1979-1983 年，元帥賀龍 (1896-1969) 的四部傳記影片出品。賀龍一生戎馬倥傯，充滿傳奇色彩，更是新中國體育事業的開創者和奠基人。1979 年「上影」拍攝《曙光》(上下集)，1983「瀟湘廠」拍攝《賀龍軍長》，講述戰爭年代賀龍元帥的傳奇經歷。1981 年「長影」拍攝《元帥與士兵》，講述賀龍與中國體育事業的事蹟。1980 年「北影」拍攝《元帥之死》對「文革」時期賀龍被迫害致死真相揭示。

當代領袖傳記電影所以能風行，除歌頌革命先賢之外，還明顯寄託了對在「十年浩劫」中被殘酷迫害的中共第一代領袖人物的緬懷和悼念，帶有對「四人幫」罪惡批判和對「文化大革命」一場顛倒黑白的政治浩劫的反思的政治含義。

2・「紅色經典」的抒情變奏

此時期「紅色經典」電影的創作也賦予了時代的印記，借武裝革命之師以抒發另類情懷。1979 年兩部別樣「紅色經典」影片

公映，「北影」拍的《小花》與「八一廠」拍的《歸心似箭》，引發巨大轟動。

(1) 兄妹手足情深：《小花》

　　影片《小花》的劇本取自於 1972 年出版的以真實歷史事件為題材的長篇小說《桐柏英雄》。導演張錚，主演陳沖、劉曉慶和唐國強。故事講的是 1947 年劉鄧大軍越黃河，千里躍進大別山。而後大軍分兵第十縱挺進桐柏山區，開闢新戰區。小說以解放軍第十縱隊偵察排長趙永生的戰鬥經歷為核心線索，拉開了桐柏山區的宏大戰爭畫卷。趙永生為桐柏山區當地人，戰鬥歷程中與他的兩個妹妹戰火硝煙中相遇。兩個妹妹一個是自小賣給他人杳無音信的親妹，另一個是趙家收養的紅軍後代，名叫小花。解放軍部隊進入桐柏山區，小花就在部隊中尋找哥哥趙永生。而永生在一次阻擊敵人的戰鬥中跳崖負重傷，為遊擊隊長何翠姑救下。無人知道永生和翠姑二人其實是親兄妹。小花終於在戰場上找到哥哥，而翠姑卻在戰鬥中負重傷。翠姑犧牲前兄妹三人終得團聚，翠姑含笑瞑目。

電影《小花》劇照

從「十七年」時期到「四人幫」倒台後，表現革命戰爭歷史的「紅色經典」電影中有太多優秀的精品，而《小花》能於群佳作中一枝獨秀在於編導上的另闢蹊徑。導演張錚有意將如此一個宏大的戰役成為兄妹相互尋覓的背景，兄妹的親情超然於戰爭的殘酷。這樣抒情的情調帶給觀眾所不曾體驗過的別樣的欣賞效果，開闢出「紅色經典」影片的另類敘事方式和藝術表現。《小花》由此而一舉贏得第三屆「百花獎」的四項獎項。

(2)「世外桃源」之戀：《歸心似箭》

1979 年「八一廠」拍出《歸心似箭》，另一部另類「紅色經典」電影。編劇李克異。這部「紅色經典」片與《小花》共同之處在於雖然講革命戰爭的故事，卻虛化戰事本身，這與傳統敘說革命歷史的「紅色經典」模式大相徑庭。《歸心似箭》的人物與戰事完全虛構，並非取材真實戰例。故事講的是東北抗聯某部連長魏德勝戰鬥中負傷被抓進偽軍炮樓中，魏連長殺死偽軍班長，遁入山林暫混跡於一夥深山淘金者中伺機逃回部隊。而後被叛徒出賣再陷囹圄，遭日寇嚴刑拷打威武不屈服，被送進煤窯做苦力。後與工友從一廢井口再次逃出魔掌，流亡於深山老林。終以傷病和飢餓昏倒於山間，為年輕寡婦玉貞所搭救。魏連長在玉貞家療傷期間為玉貞的淳樸愛情所融化。而魏德勝終以抗戰大業為重，揮別玉貞奔赴戰鬥前線。

《歸心似箭》的劇情中戰鬥的場面被壓縮到幾乎沒有，只講連長魏德勝的一段逃亡歷程。影片的前半部是九死一生的亡命奔逃，後半部則是溫情脈脈的田園生活。形成暗與明、冷與暖、死與生的強烈對比。而影片把這段愛情處理成親情般的精神撫慰，並無男歡女愛的情愛成分。玉貞的愛情表白表現出極其單純的親情化色彩：「我要讓你每天給我挑兩桶水，一直挑到我兒子娶媳婦，挑到我閨女出門子，給我挑一輩子。」如此示愛是克制和理智的情感流露，妥帖適度。影片的這種溫情化渲染，還是與「十七年」革命戰爭影片的嚴肅語境稍有區別。南飛的大雁始終是溫柔鄉中魏連長的遙遠召喚，是鬥士壯懷激烈、仰天長嘯的詩化表達。影片結尾身著戎裝的魏連長手捧玉貞送的定情藍花煙

荷，凝神眺望長空中遠行的雁字，伴著〈雁南飛〉音樂旋律，抒情效果渲染到了極致。

電影《歸心似箭》劇照

（3）平凡的高尚：《高山上的花環》

　　另有一部 1984 年「上影」拍攝的 「紅色經典」影片《高山下的花環》，也投射出別樣色調。影片的文學底本取自李存葆的同名中篇小說，講述 1979 年中越反擊戰事的戰爭題材影片。謝晉執導，斯琴高娃、王玉梅和唐國強等主演。與上述兩部影片相同的是本片同樣不做戰爭的交待和戰事細節的描寫。僅幾個宏闊的軍旅行進場景，極少的戰鬥場面。大軍回師，連隊中犧牲英烈的遺骨則永遠留在了西南邊陲。九連連長梁三喜出征前在寫給母親和妻子遺書中附上一個欠他人六百多元的欠款帳單。信中對母親說：「人死了賬不能死」，事先囑託母親用自己犧牲的六百元撫恤金把欠賬還上。梁三喜的妻子帶著不滿周歲的嬰兒和年邁的母親從家鄉來到連隊參加烈士的記功會，路上為了省錢還賬甚至不捨得乘坐長途汽車。《高山下的花環》影片基本尊重小說原作的

旨意，其主題的導向顯然不是戰鬥英雄的表彰與歌頌，而是一種悲壯情懷的薰染，是質樸無華的人性光環的光照。同時戰爭的犧牲會造成無數家庭的崩潰，會遺留社會問題，這也是影片引領觀眾所要面對和思考的問題。

借革命戰爭為載體，抒發情懷；以真實歷史說事，揭示人性。正是此時期「紅色經典」影片的變奏走向。

3・匯流「主旋律」

「紅色經典」電影在「文革」後新時期完成了轟轟烈烈的復歸之後，終於在 1980 年代末期匯入「主旋律」電影之洪流。

「主旋律」是為國家政策主導之下的電影創作現象，其與「多樣化」是相對對立的概念。其核心旨意在於電影創作日益多元化的環境下，構築和堅守一個處於核心地位的電影創作主導潮流。「主旋律」指在多樣化電影創作中保證以革命歷史題材的「紅色」電影的主流狀態。1987 年 3 月全國電影會議提出「突出主旋律，堅持多樣化」的口號，第一次明確提出「主旋律」的概念。同年，成立「重大革命歷史題材影視創作領導小組」。1991 年 3 月 19 日，廣電部與財政部聯合印發《國家電影事業發展專項資金使用和管理暫行辦法》，規定資助範圍包括對黨和國家提倡的革命歷史題材和現實題材故事片等。[12] 1994 年 1 月 24 日，江澤民在全國宣傳工作思想會議上發表講話，再次強調電影創作要「弘揚主旋律、提倡多樣化」。[13]

「主旋律」的概念的說法不一，其界定並不很清晰。一般來說，「主旋律」概念的內涵基本指向有二：其一是歷史題材，即「重大革命歷史題材」，聚焦於中共的革命鬥爭史、勝利史和領袖人物的傳記的影片。這裡強調了「重大」，比如，直接以中共革命歷史中的主要領導人如毛澤東、周恩來等的傳記和重要歷史事件如三大戰役、建國、建黨等為題材。「重大」題材不同於「十七年」時期「紅色經典」中的焦聚於人民戰爭的革命題材。其二是現實題材，表現平民英雄的黨性、政治覺悟和道德倫理的影片。如焦裕祿、雷鋒、王進喜、孔繁森等人的事蹟。但從「主旋律」政策實施過程來看，「主旋律」與「紅色經典」之間承繼節點

在於「重大」二字。繼 1987 年成立「重大革命歷史題材影視創作領導小組」之後，於 1988 年 1 月由廣電部、財政部建立攝製「重大題材故事片」的資助基金。從電影的編創到資金的投向都指向「重大」，只有「重大革命歷史題材」才是宣導和資助的主要對象。於是以歷史「獻禮」的形式，一部又一部規模宏大的「主旋律」影片推出。[14]

　　關於重大革命戰爭和歷史事件「主旋律」影片，最為觸目的是「八一廠」拍攝的三部鴻篇巨制，1991 年拍的《大決戰》（「淮海戰役」、「遼沈戰役」、「平津戰役」三部）、1996 年拍的《大進軍》（「解放大西北」、「席捲大西南」、「南線大追殲」、「大戰寧滬杭」共四部）和 1997 拍的《大轉折》（「鏖戰魯西南」、「挺進大別山」兩部）。其他重大革命歷史題材影片有「西影」拍攝的《西安事變》（1981）；「長影」拍攝了由李前寬、肖桂雲執導的《開國大典》（1989）和《重慶談判》（1992）；「中影集團」出品的由韓三平、黃建新執導的《建國大業》（2009）和《建黨偉業》（2010）。此外還有「瀟湘廠」出品的由周康渝執導的《秋收起義》（1993）；「廣西廠」出品，陳家林執導的《百色起義》（1989）；「八一廠」出品，陶澤如等執導的《百團大戰》（2015）。

　　關於中共領袖傳記類「主旋律」影片有：毛澤東革命傳記影片，各電影廠拍攝有《毛澤東和他的兒子》（1991）、《毛澤東的故事》（1992）、《毛澤東與斯諾》（2000）、《毛澤東在1925》（2001）、《毛澤東去安源》（2003）、《毛澤東回韶山》（2007）、《毛澤東與齊白石》（2013）等。周恩來革命傳記影片各廠拍攝有《周恩來》（1991）、《周恩來偉大的朋友》（1997）、《周恩來萬隆之行》（2002）、《周恩來的四個晝夜》（2013）等。鄧小平革命傳記影片有《鄧小平 1928》（2004）、《鄧小平登黃山》（2015）。以及其他領袖的傳記如《青年劉伯承》（1996）、《劉伯承市長》（2012）、《叱吒香洲葉劍英》（1994）、《彭德懷在三線》（1995）等。有人把這類影片稱為歷史文獻影片，旨在展示領袖偉大形象，歌頌領袖英明，還原革命歷史場面。

　　中國電影出現和成長於風雲激變、多災多難的年代，一路跌

跌撞撞走下來，回望其歷史，實事求是地講其自「影戲」時代開始，就有主旋律的存在，純藝術或純娛樂影片基本上未形成過中國電影創作的主流。1910-1920 年代的中國「影戲」正處在「新文化」運動興起之際，第一代影人的創作中其教化社會之明確用意便是那時電影創作的主要旋律。1930 年代是中國民族危亡時期，「左翼電影」的抗戰救亡主旨便成為當時電影創作的主流。到 1940 年代在國統區，民族解放思想與抨擊腐敗政治是為電影創作的主導潮向。而 1949 年後，「十七年」時期的電影創作嚴格遵循《延安講話》規定的文藝為政治服務、為工農兵服務創作方針的主導旋律軌道進行。那段時期電影創作只有主流，沒有支流。動盪的時代，其政治形勢的影響和文藝思想核心價值觀的導向，使中國電影創作始終存在主流脈搏，這是其從產生到發展至今的一個常態。

改革開放後電影經歷了商業化運營，娛樂片浪潮的衝擊。「主旋律」電影政策的提出和實施，是政府運用行政和財政力量重鑄「紅色主流」的嘗試和努力，打造電影創作標誌作品，建立主流以突出電影的政治教育功能。然而，畢竟中國現在既不是1930-1940 年代民族危亡背景下的政治環境，也不同於「十七年」時期計劃經濟基礎之上的文藝創作生態環境，「主旋律」必然要接受文藝市場化的實踐檢驗。

二　「鄉土題材」的復歸

「十七年」時期的「鄉土」題材電影從「山藥蛋派」經典開啟，創作成果豐饒，這批優秀影片的創作主題思想是歌頌社會主義農業改造時期農村的新面貌、新風尚。雖不講發家致富，但提倡集體化勞動致富。故事的矛盾衝突集中在積極進取、反對守舊落後思想，避開尖銳的對立矛盾。以追求幸福生活為主導，渲染大團圓式的喜劇效果。這樣的創作語境恰與改革開放初期的文藝創作生態不謀而合。

1・《兒子孫子和種子》與《甜蜜的事業》

電影《兒子孫子和種子》與《甜蜜的事業》就是最早的兩部

鄉土題材復歸影片。電影《兒子孫子和種子》1978 年「上影」出品，梁廷鐸導演、王丹鳳、韓非主演。故事描畫「四人幫」倒台後江南水鄉丁灣村的鄉村生活場景，以三個家庭圍繞計劃生育問題帶來的各種矛盾延展開來，描寫喜慶熱鬧的鄉村百姓的生活。影片明顯感到長期「極左」的束縛的痕跡，表演上也擺脫不掉僵硬的臉譜。其最難能可貴的是電影創作又開始著眼於沒有敵對矛盾的、彌漫著鄉間煙火的生活故事。

1979 年「北影」出品電影《甜蜜的事業》，謝添導演，李秀明、劉釗、凌元等出演。故事也是以計劃生育為核心線索。說廣東新會縣甘蔗產區農婦唐二嬸兒有六個女兒，還堅持不得兒子決不甘休，這使研究甘蔗育苗的丈夫唐二叔家務繁重，工作屢遭拖累。長女招弟與父親反對二嬸兒的生育觀。招弟的男友五寶是制糖廠田大媽之二子，田大媽在廠裡負責計劃生育，主動同意兒子五寶做二嬸兒家倒插門女婿，終於使二嬸兒放棄繼續生育的想法。而後，田大媽長女四秀的婚姻帶來了意外驚喜，女婿倒插門入住自家。影片故事情節詼諧輕鬆，人物形象滑稽幽默，喜劇效果之中有一種久違的抒情和放鬆感。

兩部影片在主題立意上出如一轍。即，以「四化」建設為主題，用計劃生育說事，取其非敵對矛盾卻能加強的喜劇效果。講追求幸福生活的故事，做美滿團圓的結局。兩部影片中能夠感覺出「十七年」鄉土題材電影的投影，其共同缺憾在於「鄉土」味道不夠濃烈。1981-1983 年間，「上影廠」拍出趙煥章導演的兩部「鄉土」影片《喜盈門》和《咱們的牛百歲》，則真正找回了「十七年」時期的鄉土感覺。

2・《喜盈門》與《牛百歲》

電影《喜盈門》1981 年出品，是趙煥章導演的處女之作，于紹康、王玉梅、馬曉偉和洪學敏等出演。講述的是北方山村的一個四世同堂家庭的家常事。陳家上有爺爺、母親，下有已婚的兄弟倆仁文和仁武，及一個未婚妹妹仁芳。这个大家庭的矛盾引發自大嫂強英。強英性情潑悍，常為小事與婆婆和小姑子仁芳爭風斗氣。其強迫丈夫仁文分家單過，分家後虐待爺爺，家庭衝突

終於爆發，強英賭氣回娘家。而強英媽也是個不明事理惡毒村婦，指使女兒到仁文單位撒野打鬧，仁文無奈提出離婚。最終由於爺爺和婆婆的寬厚，終使強英低頭請罪，一家人重獲歡喜盈門之美滿。農村傳統生活方式中，婆媳關係和虐待老人問題可謂陳年弊端。影片以此為焦點，深入揭示農村社會之積弊，也為進步中的舊式農村社會生活描繪出樂觀的前景。影片公映獲得社會共鳴，尤其在農村地區反響熱烈。

　　1983 年「上影」出品了趙煥章的另一部「鄉土」影片《咱們的牛百歲》。該片根據袁學強的中篇小說《莊稼人的腳步》改編，梁慶剛、王馥麗主演。影片講的是山東膠東半島農村新經濟政策下變革的故事。生產隊長牛百歲家隔壁住著一位寡婦叫菊花，俗話說：寡婦門前是非多。菊花丈夫早亡，帶一女生活艱辛。後菊花與「四清工作隊」某人相愛又被拋棄，被村民視為作風不正，多有歧視。牛百歲知菊花的為人，在菊花生活艱難之時多有幫助。趕上農村實行承包責任制後，村中有包括菊花在內的五名落後社員，有喜歡打架的、愛偷東西的、好吃懶惰的等，為各生產作業組所排斥。牛百歲便提出自己帶此五人建為一組，不想日後這幾個人給百歲帶來無盡的麻煩……對此百歲總以寬厚為懷，處處想他人之想，不屈不撓帶領社員走向勞動致富之路，終於得到大家的理解和擁戴。

　　電影《牛百歲》的敘事雖以「寡婦門前」來說事，其大的背景則是反映新經濟政策之下農民生活的變遷。這和《李雙雙》與《我們村裡的年輕人》這類「十七年」時期鄉土題材影片有著極為相似的積極向上的樂觀情懷。「十七年」時期鄉土題材影片講的是農民由個體單幹走向組織起來共同富裕之路，而新時期鄉土題材電影講的是農村經歷「大鍋飯」慘痛教訓之後，走生產責任制，多勞致富、勤勞致富之路。農村政策變革背景之下方針方向雖不盡相同，而人物的美德不變，對前景的樂觀憧憬不變；同樣，喜慶團圓的喜劇形態不變，審美的取向也不變。

3・「田園三部曲」與《許茂和他的女兒們》

　　1980 年代初，各電影廠對「鄉土」題材都有所涉獵。耳熟能

詳的有「上影廠」1981 年拍攝的《月亮灣的笑聲》,「瀟湘廠」1982 年拍的《陳奐生上城》,及「長影」1984 拍的《點燃朝霞的人》等等。與上述有所例外的是,1980 年代初期以來的「鄉土」題材復歸潮流中的一些鄉土作品也被賦予新時代的涵義。

這一時期影壇有關「鄉土」題材影片的創作發生了兩大盛事。首先是 1981-1985 年間,「珠影廠」拍攝了胡炳榴導演的田園三部曲《鄉情》、《鄉音》和《鄉民》,稱「鄉土」影片之經典。三部影片也都在「鄉土」的淳樸表敘中注入了極為豐富的文化和政治內涵。尤其是 1985 年據賈平凹小說《臘月正月》拍攝的電影《鄉民》,昇華至文化尋根的高度境界,非同時期「鄉土」題材電影所能與之比肩。另一則影響巨大的「鄉土」影片的盛事,是 1981 年「北影廠」和「八一廠」兩大電影廠同時各自推出《許茂和他的女兒們》。十數年禁錮後「鄉土」題材電影創作有此「打擂台」興旺之舉,實屬不凡。

電影《許茂和他的女兒們》據周克芹同名小說改編。故事講四川偏僻鄉村葫蘆壩有鰥夫許茂老漢,其九個女兒都長大成人。由於「文革」浩劫,農業生產凋敝,葫蘆壩地處偏遠,農民生活於極度貧困中。1975 年開展「全國農業學大寨」運動,縣工作組下到了葫蘆壩村推進農業生產,村民反映冷漠。工作組長顏少春住進了許茂家,經過調查顏組長發現許茂家正是村中矛盾鬥爭之焦點。大女婿原村幹部金東水為人正直不阿,被三女婿「幫派」爪牙鄭百如整倒,取而代之。金東水妻子死於火災,自己帶著兩個孩子艱難度日。三女兒許秀雲憎恨丈夫鄭百如卑劣行徑毅然離婚,常暗中幫助大姐夫金東水一家人。鄭百如則百般造謠污蔑秀雲與金東水有私通,許茂老漢不明真相對秀雲叱責有加,秀雲無奈欲自殺以證清白。顏少春組長恢復了金東水的村領導職務,撤掉幫派爪牙鄭百如,並且說服許茂老漢支持秀雲與金東水結合。葫蘆壩開始了農業生產的高潮,而許茂一家人重新迎來了久違的喜慶歡欣。恰當此時,顏少春組長獲知丈夫死在獄中,而工作組也被勒令撤銷。大江之畔,許茂一家和鄉親們送顏組長登舟遠行。許茂老漢痛心嘆道:「叫老天爺睜開眼看看,我們過得是甚麼日子……」。滿懷期盼的鄉親們遙望顏組長的紅漆傘在煙雨朦

朧的江上漸行漸遠，那一點鮮紅正象徵著農民心中不滅的對美好生活的追求。

「八一廠」版本《許茂和他的女兒們》

電影《許茂》故事講的是一個失敗的鄉村改制過程，屬於「傷痕電影」，從始至終充滿壓抑氣氛。而「北影廠」、「八一廠」兩大電影廠爭相拍攝，其原因是原著的社會影響力，另一方面也是各電影廠對「鄉土」題材的廣泛重視。「北影廠」派出王炎出任導演，「北影三花」劉曉慶、張金玲和李秀明飾演許家姐妹，楊在葆、張連文則出演兩位女婿，盧桂蘭飾顏組長，元老李緯出演許茂老漢，陣容可謂強勁。「八一廠」由李俊執導，幾姐妹中有斯琴高娃和王馥麗壓陣出演，賈六出飾許茂老漢，影壇元老田華出演顏組長，正可謂強強聯手，雙雄對壘。故事的敘事結構兩廠所編則各有理解。「北影」以四姑娘為核心線索，而「八一廠」則將重心集中在了許茂老漢。從敘事的戲劇化表現力上講，應該說「八一廠」略勝一籌。

三 新都市題材「雙城記」

此時期「都市」題材電影創作基本焦聚於北京和上海兩大都

市，呈現出「海派」和「京派」不同狀貌的都市生活。

1・「海派」都市生活寫實

「海派」都市題材電影以「上影廠」1979 拍攝的電影《他倆和她倆》為首，是「四人幫」倒台後都市生活喜劇片的首先呈現。影片由桑弧執導，高英、毛永明、韓非和仲星火出演。故事講一對孿生姐妹方方和圓圓與一對孿生兄弟大林和二林之間的戀愛故事，以巧合和誤會渲染喜劇效果。主題則焦聚於頌揚投身四化建設的進取精神。總體上講影片並沒有超越「十七年」同類影片如《今天我休息》、《女理髮師》喜劇的局限，只是喜劇形式上的某種回歸而已。從編導到表演不盡人意之處都能感到十數年嚴屬的政治運動所帶來的藝術創作上的束縛。

(1) 重工業化生活一：《快樂的單身漢》

1982-1984 年間，各影廠相繼拍出了幾部「海派」都市生活題材的電影，從「十七年」都市題材影片的回歸中釋放新的時代氣息，在當時影壇中綻放異彩。「上影廠」在 1983 出品了電影《快樂的單身漢》，宋崇執導，龔雪、馬曉偉和劉信義主演。故事講的是大學畢業生丁玉潔來到中華造船廠作夜校教師，與鍛造車間一群住單身宿舍的青年工人結下友誼。這群青年中有一位技術工人劉鐵曾是丁玉潔青梅竹馬的戀人。劉鐵的媽媽過去是丁家的保姆，政治動盪歲月中對玉潔有養育之恩。是「文革」浩劫和社會偏見使這對戀人相失於茫茫人海。重逢後劉鐵以身價不配躲著玉潔，令玉潔十分苦惱。在青年工友們的幫助下終消解障礙，有情人真成眷屬。影片的主題就是廠長的一句話「用文化去開發工人們頭腦中的寶藏」，敘事和人物塑造都達到了極佳的狀態，夜校老師丁玉潔、鍛造工石奇龍和技工劉鐵三位都市青年形象的塑造，為那一代影迷所深刻記憶。

(2) 重工業化生活二：《都市裡的村莊》和《紅裙子》

同時期「西影」和「長影」也拍出兩部「海派」都市電影《都市裡的村莊》和《街上流行的紅裙子》，其講「海派」都市生活的

故事比之於「上影廠」並不遜色。

電影《都市裡的村莊》，1982 年由「西影」出品，滕文驥執導，殷亭如主演。僅從片名上便可看出其揭示都市中的愚昧和落後，針砭時弊的寓意。故事講的是上海濱江造船廠電焊女工丁小亞憑著最單純樸素的想法「好好幹活兒，是咱們工人的本分」，被選為勞模。小亞始料未及的是因勞模之名而遭逢工友、師傅的誤解和排擠，為此小亞飽嘗孤獨。而同廠青工杜海則因為曾有過污跡，雖百般努力重新做人，卻仍為社會偏見所困，心如死灰。兩顆孤寂的心不約而同伸向了對方。影片敘事線索清晰簡潔，注重鏡頭的運用。雖因時代的局限在編創上不能盡善，但也足稱精良之作。殷亭如飾演的電焊女工丁小亞自然質樸，宛若一泓清泉，那一代的影迷不會忘記影片中的丁小亞身上那種淡淡的憂傷感所散發出的美麗。

電影《街上流行的紅裙子》劇照

1984 年「長影」拍出《街上流行的紅裙子》，齊興家執導，趙靜主演。故事講上海某國營棉紡織廠某車間一群紡織女青工，衣著格色，以「洋不洋，中不中，衣服穿得緊繃繃」而聞名。組長陶星兒是生產勞模，也愛美。喜歡與車間姐妹身著美艷衣裙，

長髮披肩到公園「展裙」。而勞模身分而遭姐妹嫉妒給陶星兒帶來苦惱，孤獨得像一片雨中落葉。由此星兒百般為大家做好事，但這些良苦用心並未獲得姐妹們的理解，誤解似乎愈來愈大。同車間女工「鄉下人」阿香害怕為上海姐妹看不起，從小販手裡買「洋貨」轉手低價賣給車間姐妹，謊稱香港有親屬關係，結果險些滑入投機倒把泥沼之中。陶星兒借班組對阿香的批評會的機會，終於鼓足勇氣向姐妹們傾訴內心的歉疚和苦衷，贏得了姐妹們的理解。愛美的紡織姐妹們理直氣壯地穿上最艷麗的紅裙子，攜手挽臂大膽走在四化建設的通衢大道之上。

這時期「海派」都市影片所描述的對象主要是大型國營企業青年工人的面貌，這符合上海作為中國最重要的工業基地的特點。以新一代重型國企工人的工作和生活情況鋪展政治浩劫後上海大都市的面貌，表達樂觀向上的生活態度。而從那個時代過來的人都不會忘記當時國營重工企業的正式職工的那份優越感，能夠身著上海造船廠的帆布工作服，頭戴安全盔，足蹬翻鹿皮工作靴在船台上作業，是一種身價，是那一代多少待業青年的夢想。影片還透露出一些時代信息，比如當時的青年職工許多是返城知青，通過頂替退休父母的工作指標或各類招工的管道進入國營企業。《紅裙子》中陶星兒說過：「我在農村插過隊，甚麼苦沒吃過！」那份工作熱情其實很單純，只因珍惜來之不易的幸運。這類情節將作為歷史的記憶而保存在那個時代的「海派」都市影片中。

2．「京派」都市影片

（1）「京派」初期創作：《瞧這一家子》與《夕照街》

「京派」都市題材電影和「海派」走勢大相徑庭。早期最具有代表性的作品是「北影廠」出品的《瞧這一家子》和《夕照街》，由「第四代」導演王好為在 1979 年和 1982 年先後拍攝。

電影《瞧這一家子》由陳強、陳佩斯父子和張金玲、劉曉慶、方舒等主演。故事講述的是北京曙光毛紡某廠車間主任老胡一家的故事。老胡老兩口有一女一子，長女嘉英是毛紡廠檔車

工，兒子嘉奇是文工團演員。老胡工作勤奮卻只講苦幹，不倡科研，而女兒嘉英及男友鬱林鑽研利用光電技術實施紡織操作控制，遭到老胡反對。兒子嘉奇喜吹噓，不學無術，總被老胡訓斥。一家人在工作和生活中磕磕碰碰，生出許多笑料。影片著重表現「四人幫」倒台後，守舊與革新之間的矛盾衝突。只有政治取向和喜劇形態，基本看不到北京都市的地標特點。

電影《夕照街》宣傳海報

到 1982 年的《夕照街》不一樣了，故事場景由車間和單元樓遷轉到胡同和四合院，一下子就出了彩兒。故事中的夕照街其實是一條小胡同，排套著三個四合院，院裡住著形形色色幾家市井小民。退休工人鄭大爺熱心腸，愛街如家。見街裡一幫待業小青年無所事事，於是聯合同院的傳統老豆腐傳人老孫頭起照開早點鋪，給年輕人找條就業之路。老孫頭有個兒子叫二子，待業在家養鴿子，成天滿房頂子上招呼鴿子。鄰居京油子李鵬飛外號

「萬人嫌」，一心指望女兒小娜找個港澳婆家。而小娜與隔壁待業青年石頭青梅竹馬，「萬人嫌」嫌石頭沒出息逼迫小娜與港商交往，險些被騙。同院教師王璞夫婦一家四口擠住一間房內，仍勤勤懇懇教書育人。另有相戀的醫生燕燕和推土機手海波，二人情感上磨磨唧唧，歷經好事多磨之苦……早點鋪終於開了張，鄭大爺和老孫頭帶著街上的小青年紅紅火火地做了起來。又逢夕照街錦上添花，喬遷之喜，合街百姓歡天喜地遷居樓房。只有「萬人嫌」為多要住房面積而成為廢墟中孤零零的釘子戶……。

影片的敘事以幾家人為線索分散開展，較為寬闊地鋪敘北京都市的生活景觀。影片描述的是北京城的市井百態，明顯感到從編劇到導演刻意表現「京味兒」所做的追求。同時，也把那個時期北京城日新月異、去舊迎新的過程真實地記錄了下來。

(2) 新「京味兒」電影：《頑主》與《本命年》

電影由「京派」到「京味兒」發生在 1988「王朔電影年」，其借助於新「京味兒」文學的充沛資源。四部以王朔小說改編的電影，米家山的《頑主》、黃建新的《輪迴》、葉大鷹的《大喘氣》和夏鋼的《一半是火焰，一半是海水》公映，震撼影壇，風靡全國。從文學意義上講，「京味兒」這個概念無法涵蓋王朔小說的內涵，但作為電影創作，卻鮮明展現了濃郁的地域性特色風貌。在後來馮小剛順應市場化潮流把「王朔風」引入「賀歲系列」之前，1988 這一年，這幾位導演還都想借此「京味兒」的題材有所發揮和探索，使之賦予個性化色彩。幾部新「京味兒」影片中，《頑主》的影響最大。

電影《頑主》，據王朔同名小說改編，「峨影廠」1988 年出品。米家山執導，葛優、張國立、梁天、馬曉晴主演。電影劇本在故事情節、人物設置和台詞等方面完全尊重王朔的小說原作。故事本身是個帶有極強荒誕意味的非寫實性的特徵。而米家山導演在拍攝過程中採取了相當寫實的手法，運用大量長鏡頭實景拍攝來製造一種京城都市的紀實效果。將小說原作中的「虛」的成分坐實，呈現出的是北京都市社會生活的真實感。

電影《頑主》劇照

　　原作故事講的是改革開放初期的北京城，三位年輕人于觀、揚重和馬青開辦了個「三T」公司。所謂「三T」是公司的宗旨和業務範圍，即替人解難、替人解悶、替人受過。公司營業之後非常繁忙，而具體業務通常是：替搞對象的做替身，與對方約會或提出分手；替窩囊丈夫挨妻子罵；替不孝子孫上醫院伺候病重老母；替不入流的作者辦頒獎典禮等等。名義上是便民利民，實際是提供扭曲、畸形服務。從中必然引發出許多衝突和笑料，折射出變遷中的都市社會生活中某些不健康、變態的陰暗側面。由此「京味兒」題材已經超越了喜劇、鬧劇的膚淺追求，實現著諷刺社會不良現象、揭露人性的虛偽的創作目的，同時也寄託著創作者的記錄、評判那個時代都市社會亂象的一種歷史使命感。導演米家山說：「（這部電影）展示了中國在承受千年傳統文化禁錮之後，隨著改革開放所呈現出的一派雜亂紛繁景象，以及人們的不適合感，不那麼健全、不那麼正常的競技狀態和心理狀態。」[15]

　　1989年「北青廠」出品了電影《本命年》，由「第四代」導演謝飛執導。姜文、程琳、岳紅和梁天出演。電影據「新寫實」小

說家劉恆的《黑的雪》改編而成，「黑雪」其原意是指人的命運就
像從天上飄落的雪花，原本潔白無瑕，而落點卻不能選擇。有的
落在潔淨之地，保持了原有純淨；有的卻落於污穢地，任人踩
踏。後來片名改成《本命年》仍保持了這種宿命色彩。故事講有
北京胡同青年李慧泉者，人稱泉子。其容貌粗陋，性格孤僻自
卑。泉子自兒時便明白一個道理：若想不被鄙視和欺凌只能靠武
力。泉子講義氣且手黑鬥狠，名震街區間。一次泉子與發小「叉
子」毆打對方致重傷被判強勞三年。三年刑滿出獄泉子二十四
歲，龍年本命。其養父母均去世，孑然一身，靠擺攤賣衣服度
日。一日泉子認識了咖啡館歌女趙雅秋，後每晚送雅秋回家成了
臨時保鏢。泉子墮入了情網，而趙雅秋身邊「保鏢」走馬燈式的
換，泉子無比失落。就在這時，判了無期的「叉子」越獄找到泉
子，泉子留宿了「叉子」，給了錢令其繼續逃亡。泉子自度包庇
重犯罪責難逃牢獄之罰，便甩賣了所有存貨買了貴重金項鏈。
只想在「二進宮」之前對雅秋做個愛的表白，不料被雅秋冷淡拒
收。泉子絕望，喝醉了四處遊蕩。正遇到兩個小流氓過來打劫，
正窩火的泉子出手胖揍兩小子，不想其中一個一刀捅了過來，泉
子倒在血泊中⋯⋯

電影《本命年》劇照

《本命年》敘事基本上沿用小說的追蹤式的「講述」方法，就像紀實的跟拍記錄，用泉子的視角描述和解讀這遽變中的都市。小說原作中泉子表面木訥冷酷而其內心活動密集，性情中其實有柔軟細膩的一面，這無疑是鏡頭表述的難題。影片表現人物的內心世界基本上通過表演。男主角姜文把泉子的內心表現把握得相當精准。謝飛導演稱：這部影片其實是一齣「獨角戲」，姜文的表演功不可沒。

謝飛對《本命年》表現的有關命運這一主題有了全新的思考，其談到本片主題時說：

> 講人的命運，不應該過分強調社會因素，並不一定是動亂年代才造成青年人的迷途，在同一個社會大背景之下，每個人承擔的壓力基本相等的，其實還是人的性格裡的弱點更多一些，這樣來看悲劇性更加普遍和深刻。[16]

從生命的個體意義上看待和把握人的命運，這在 1980 年代末的中國銀屏上無疑是一個跨越性的突破。

1980 年代末，在商業化大潮席捲而來之前，「京味兒」電影在都市題材影片中異峰突起，做出了全新視角的發掘。

四 其他題材電影創作

1 · 定位「愛情位置」

自延安時期，愛情題材一向是文藝甚至電影創作的禁忌，到「文革」文藝作品中的革命者形象莫說是談情說愛，就連家庭也都能省略就省略了。1978 年《十月·創刊號》刊載了劉心武的一篇名〈愛情的位置〉的小說，1979 年「人民美術出版社」發行小說的單行本，人民美術出版社屬官方傳媒機構，發出此類作品，預示著官方對文藝創作中愛情題材的認可和導向，必然引發愛情題材的創作熱情。

電影界在 1980 年出現了愛情題材影片創作的風潮。僅就

當時這批電影的冠名便可看出這一窩蜂的壓抑多年的釋放。這一年「北影廠」拍了《他們在相愛》,「上影廠」的《愛情啊,你姓甚麼?》,「西影廠」的《愛情與遺產》,「珠影廠」的《他愛誰?》和《不是為了愛情》。1980年代初期,以愛情命名的影片還有「峨嵋廠」的《被愛情遺忘的角落》,「龍江廠」的《愛並不遙遠》,和「北青廠」的《愛情的旅程》等等。這些在《愛情的位置》鼓動之下倉促地在銀屏上為愛情尋找位置的電影創作,自然難有優異的發揮。但是,這波兒首次在愛情潮流中試水的影片中確實也有拍得不錯的作品。如「珠影廠」的《逆光》、上影廠的《廬山戀》和《小街》,給那一代影迷留下美好記憶。

(1)「新中國第一吻」:《廬山戀》

1980年代初期,影響最廣泛的愛情題材電影當屬《廬山戀》。影片於1980年由「上影廠」拍攝,黃祖模執導,張瑜、郭凱敏主演。故事講的是旅居美國的國民黨將軍之女周筠遂父之願回中國探望,特地到廬山觀光。峰巒疊嶂之間短暫邂逅共產黨將軍之子耿樺,結伴而遊。不想耿樺為此橫遭隔離審查,周筠抑鬱離去全失音訊。五年後周筠再登廬山,與參加學術會議的清華大學研究生耿樺於山水間不期重逢,二人終於敞開了愛的情懷。而戰場上兵戎相見的兩家父輩也因數女姻緣團圓於廬山之上,結為秦晉之好。以現在視角觀《廬山戀》,說其是一部抒情風景劇情片或是廬山景區的旅遊廣告宣傳片不無其緣由,因為影片中對廬山的古跡如仙人洞、聰明泉、東林寺、宋代拱橋等都有具體介紹;對廬山的自然景觀如日出、雲海、山間溪流亦有絢麗展示。

而真正令多少青年人心馳神往的則是美麗山水間的那段愛情傳奇。其中號稱「新中國第一吻」的吻戲橋段,具有劃時代意義。身著泳裝的周筠與耿樺仰臥山石上,周筠目光癡迷以言語向耿樺示愛,見其不知所措便突然給出了一記輕吻。這一吻雖做得蜻蜓點水式的快速,卻足以令一代人心旌搖曳。電影《廬山戀》具備了所有愛情故事中最令人著迷情節:邂逅和重逢。況且又發生在美麗山水之間。世俗的社會行為婚姻也可以由如此一個童話般的愛情故事拉開帷幕,這對一代青年人具有提示意義。

（2）「無言的結局」：《小街》

　　1981 年「上影廠」拍出《小街》，楊延晉導演，張瑜、郭凱
敏主演。電影《小街》在分類上屬於「傷痕電影」，之所以放在本
章討論因其對愛情的一種朦朦朧朧的新奇表述，在那個時代吸引
了無數青年觀眾對男女情愛的另類憧憬。

電影《小街》劇照

　　影片開頭一位幾近雙目失明的業餘作家找到電影導演自薦自
己創作的劇本。他的劇本始自於一個自傳性故事，講「文革」間
一青年汽車修理工夏某在一條靜謐的小街邂逅了小男孩兒俞某。
俞的家庭在「文革」中分崩使夏對俞充滿同情和憐愛。夏後來發
現俞其實是個小姑娘，因家庭遭禍而被造反派剃了頭髮。夏發誓
要讓俞堂堂正正作回女孩兒，就去偷樣板戲班子裡李鐵梅的假
髮，被造反派抓住毆打，重創雙眼。出院後夏的雙目幾乎失明，
再去小街尋找俞，俞家已被勒令搬遷。故事至此便開始脫離了寫
實的軌道，盲眼作家開始迷離於現實與虛構之間，於是導演參與
了進來，與盲眼作家共同開展了一系列愛情與人的命運關係的構
想，規劃出了女主人公俞離別後的幾種人生經歷。如此的編構使

人置身「戲中的人生」或「人生中的戲」之間恍惚游離。重逢才是
至關重要的期盼，而愛情變得虛無縹緲。男女情緣霍然跳出世俗
的成與不成之窠臼，人之情愛駐留在心間、融匯於天地似乎遠比
喜成眷屬更富意境，由此愛情的真諦便被導引為更為宏大寄託的
意味。影片的主題雖是「傷痕」，卻做了愛情的揭示和引申。

2・「反芻」民國經典

　　1949 年後，民國經典愈來愈成為電影創作的禁區，有影
響的僅 1956 年兩部知名民國經典拍成電影，「北影廠」據魯迅
小說改編拍攝的《祝福》和「上影廠」拍攝的巴金的《家》。「文
化大革命」之後電影創作的指向不僅是「十七年」時期電影的回
歸。許多電影人，尤其是經歷過民國時期的第三代導演，把目光
投向民國時期的文學名著。久違三十年的民國經典終於再次在銀
屏上煥發出絢爛的光彩。

(1)《阿 Q 正傳》與《駱駝祥子》

　　1981 年，魯迅的三部經典《藥》、《傷逝》和《阿 Q 正傳》
拍成電影。電影《阿 Q 正傳》「上影廠」拍攝，岑範執導、嚴順
開主演。魯迅在《阿 Q 正傳》中用一個鄉村無賴的故事展現大變
遷中的中國社會場景和揭示民族的劣根性。《阿 Q》原作的敘事
以一個心智殘障的視角線性進行，由此而形成的無序和朦朧感都
是電影語言難以表現的。而且《阿 Q》不是喜劇，角色要表現的
是一種從心智到言行上的畸形和殘缺狀態，靠滑稽劇的誇張噱頭
肯定處理不了此具有獨特「狀貌」的人物形象。阿 Q 的扮演者嚴
順開原本是滑稽戲演員，而其表演中並無滑稽劇的噱頭，只是踏
實地努力將阿 Q 的那種殘障狀態表現出來。總的來講，這部影
片在編、導、演上基本能夠把握原作的精神，帶給熟知《阿 Q》
的觀眾以極高的認同感。

電影《阿 Q 正傳》劇照

　　1982 年，「北影廠」將老舍的《茶館》和《駱駝祥子》搬上銀屏，是為影壇盛事。老舍（1899-1966），滿族正紅旗人。青少年時期深受「五四運動」的影響，用他自己的話說：「『五四』給了我一個新的心靈，也給了我一個新的文學語言。感謝『五四』，它叫我變成了作家」。老舍的文學創作風格卻還停留在傳統社會文化氛圍中。[17]《茶館》雖然是老舍 1956 年寫的話劇劇本，卻充滿民國情調。

　　電影《茶館》由謝添執導，北京人藝一幫老戲骨如于是之、鄭榕、藍天野等出演。影片完全遵循話劇原本的「小茶館、大時代」以小見大的格局，描述半個世紀的北平古城歷史。最重要的是，導演、演員基本都是民國時期的親歷者，後一代藝人很難在表演上有如此精確的把握。這部影片把那一代影劇人對民國時期「廢都」北平的社會、文化、政治的理解和評判永久地留給了後世人。

　　同年，電影《駱駝祥子》公映，轟動影壇。凌子風執導，斯琴高娃、張豐毅主演。故事以洋車夫祥子起伏跌宕的悲慘人生為

線索，描述了 1920 年代北京城市井百姓無奈的生活狀貌。祥子勤勞強壯，其理想就是靠拼命勞動掙得自己的洋車。後來祥子買下了第一架車，結果被抓了兵差，車毀了還差點丟了性命。逃回北平後在車行賃車幹活兒。車行老闆的女兒虎妞看上了祥子，強成婚配。憑藉虎妞的資助祥子便又買下了自己的洋車，而虎妞卻難產而死，祥子被迫賣車葬妻。自己的車幾經得失，旋起旋落的祥子最終在社會各方的碾壓下，從一個自食其力的勞動者甘於墮落，自生自滅……《駱駝祥子》中，觀眾自可以感覺得到從編導到表演上所做的忠實於原作的努力。作者筆下的老北京下層世俗生活鮮活地重現了出來，而老舍最具個性化風格的京味白話亦得以原汁原味地展現。整個敘事的節奏掌控自如，流暢而毫無拖遝，把文字的經典打造成了銀屏上的經典。

(2)《原野》與《日出》

這一時期，曹禺的三部經典劇作《原野》、《雷雨》和《日出》拍成電影。電影《原野》1980 拍攝，由「南海影業公司」出品，凌子風執導，劉曉慶、楊在葆主演。原作是一部話劇劇作，發表於 1937 年。講述囚犯仇虎越獄回鄉向仇家報殺父奪妻之仇的故事。而整個的復仇過程加入過多的心理和人性方面的探索，應該說是一部具有實驗性的帶有表現主義色彩的劇作作品。

早在 1938 年上海孤島時期，「新華公司」曾將《雷雨》與《日出》兩部話劇搬上銀屏。1984-1985 年間「上影廠」又重拍了這兩部民國經典。電影《雷雨》由孫道臨導演，孫道臨、張瑜、秦怡和顧永菲等主演。表演陣容強勁，製作精良，但展現的還是話劇藝術的格局和韻味，缺乏電影藝術表現的亮點。相比之下重拍的《日出》則運用了更充分的電影藝術語言，雖也是以幾個場面串連故事，則輻射出了故事背後的廣闊社會景象。《日出》由於本正執導，方舒、王馥麗主演。兩位女星分別扮演上流社會的玩偶交際花陳白露和下層妓女翠喜，表演上都才華畢露、互為輝映。尤其是妓女翠喜的扮演者王馥麗的表演，稱得上是那一時期最細膩、最有內涵的表演之一。把一個老天津衛最下層的妓女飽受摧殘而扭曲的人性以及發自心底的善良，令人信服地表現了出

來。王馥麗以此角的表演摘取第六屆《大眾電影》百花獎最佳女
配角的桂冠。

（3）凌子風導演的挑戰：《邊城》與《春桃》

這一時期凌子風導演執導的兩部以民國經典為藍本的影片帶
有極大的挑戰意味，一部是據沈從文小說《邊城》改編，另一部
則據許地山的小說《春桃》改編。

電影《邊城》劇照

電影《邊城》1984 年由「北影廠」出品，戴呐、馮漢元主
演。小說《邊城》是沈從文的代表作，也正是《邊城》奠定了沈從
文在文學史上的地位。故事以 20 世紀 30 年代川湘交界的邊城
秀麗山水為背景，描述船家少女翠翠的愛情故事。川湘交界的茶
峒小城住著老船夫和他的孫女翠翠，小姑娘「在風日裡長養著，
把皮膚變得黑黑的，觸目為青山綠水，一對眸子清明如水晶。」
茶峒城裡的船總有兩個兒子天保和儺送同時愛上了翠翠。於是相
約同在夜晚到碧溪岨崖上為翠翠唱歌，翠翠夜間睡夢中伴隨著歌
聲飄飛上了懸崖。後來哥哥天保出走遠行，客死異鄉，儺送也一
走而杳無音訊。一夜山洪爆發，爺爺撒手人寰離開了翠翠。翠翠

繼承爺爺行船為生，終日等候著儺送的消息。日復一日「那個在月下唱歌，使翠翠在睡夢裡為歌聲把靈魂輕輕浮起的年青人，還不曾回到茶峒來……這個人也許永遠不回來了，也許『明天』回來！」故事寫得有如抒情詩般的美麗。電影《邊城》編導上倒也單純，這裡沒有死生無常的生活艱辛，沒有人際間的欺詐和壓迫，只有青山綠水間的敦厚民風和有情人的眷戀顧盼。

　　1988 年，凌子風又執導了一部民國經典，文學籃本是許地山小說《春桃》。「南海影業公司」、「遼寧電影製片廠」聯合出品，劉曉慶、姜文主演。電影《春桃》再次令 1980 年代的影迷感受到民國經典的魅力。《春桃》寫得很美，應該說很淒美。故事講述的是村婦春桃婚嫁當天遭逢兵燹，逃亡中與丈夫走散，流落北平城以撿爛紙破爛賣錢為生。在北平春桃遇到了流落人劉向高。向高粗識文字，懂得從撿來的爛紙堆裡找出些官府、名人書劄或帖子之類東西可以賣上點價錢，二人搭夥既做營生又過日子。幾年後春桃突然在街上遇到丈夫李茂。夫妻失散後李茂當了兵，戰爭中失去了雙腿，成了殘疾。於是一女二男便既共同做撿破爛的營生又在一個屋簷下過活。

電影《春桃》劇照

這樣的情節要把故事講好，把春桃這個形象合情地表現出來，並不容易。作者卻能把一個完全悖謬於世俗常理的市井故事敘說得有滋有味、有情有理。有原作的底蘊在，凌子風把《春桃》拍得原汁原味全然保留，同小說原作一樣令人百觀而不倦。劉曉慶飾演的春桃，真就把自己直接變成了大師筆下和影迷心目中的那個春桃。《春桃》是中國影壇的晚香玉，恆久地發散著淡雅芬芳。

章節附註

1　徐慶全：〈「文藝為人民服務，為社會主義服務」的提出〉。見吳迪（啓之）編：《中國電影研究 1949-1979 資料》，頁 596。

2　永明：〈「四人幫」篡黨奪權的一齣反革命醜劇〉。見吳迪（啓之）編：《中國電影研究 1949-1979 資料》，頁 380。

3　《人民電影》記者高歌今：〈記「電影系統揭批四人幫罪行大會（節錄）」。見吳迪（啓之）編：《中國電影研究 1949-1979 資料》，頁 494。

4　文化部：〈關於請各（電影）廠復審文化大革命以前攝製的影片工作通知〉。見吳迪（啓之）編：《中國電影研究 1949-1979 資料》，頁 438。

5　孟繁華等著：《中國當代文學六十年》，頁 38：「這一時代文學生產的主體主要是兩代作家，一代是 50 年代成長起來的中年作家，一代是成長於『文革』期間的知青作家……這兩代人作為『1978 年代』文學生產的主體，他們的閱歷和文化背景便大體訣定了這一年代文學的品格」。

6　陳思和：《中國當代文學史教程》，頁 222。

7　王慶生等著：《中國當代文學史》（北京：高等教育出版社，2016），頁 179。

8　王慶生等著：《中國當代文學史》（北京：高等教育出版社，2016），頁 184。

9　洪子誠：《中國當代文學史》〈前言〉（北京：北京大學出版社，2003）。

10　陳思和：《當代文學史教程》（上海：復旦大學出版社），頁 207。

11　陳荒煤主編：《當代中國電影》（北京：中國社會科學出版社，1989），頁 438。

12　丁亞平：《中國電影通史》（北京：中國電影出版社，2017），頁 463。

13　關於「主旋律」電影參見亞平：《中國電影通史》，頁 164-169。另見尹鴻、凌燕：《新中國電影史》（長沙：湖南美術出版社，2006），頁 154-167。

14　李少白：《中國電影史》（北京：高等教育出版社，2018），頁 248。

15　米家山：〈談《頑主》〉，引自丁亞平：《中國電影通史 2》，頁 157。

16　孫獻韜、李多鈺：《中國電影百年》下編，頁 20。

17　孟繁華等著：《中國當代文學六十年》上編，頁 98-100。老舍的文學創作中「那些活躍於清末民初的北京滿族階層的各類人物，才是作家（老舍）最熟悉和最拿手的藝術形象。雖然作為『人民藝術家』的老舍

在新社會如魚得水，但他的性格氣質卻還停留在傳統社會文化氛圍中。」

第八章
第五代——
文化尋根者

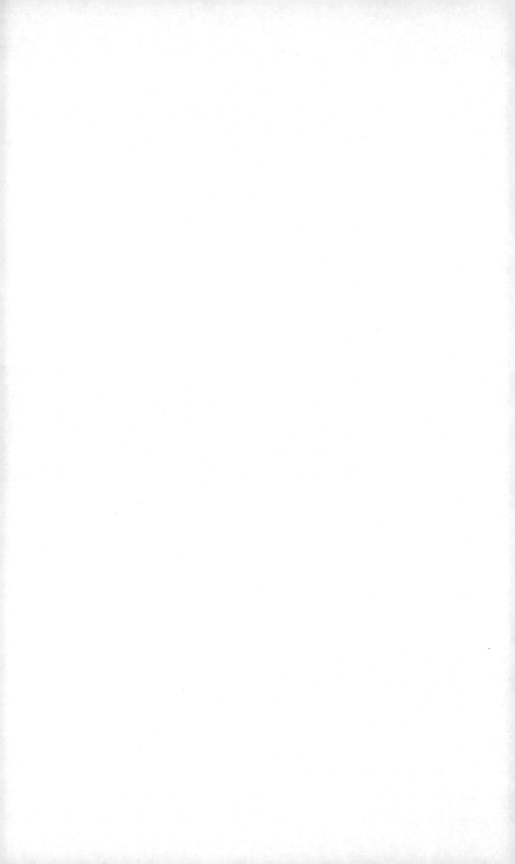

第一節　「第五代」的出場

一　中國電影導演的論輩排序

中國電影人的論輩排序自「第五代」始。在此之前，從 1920 年代「影戲」時代直到 1980 年代初的 「傷痕」、「反思」電影，近八十年下來，從未有人對電影人做過排輩。論輩排序現象發生本身，是否意味著中國電影的創作自「第五代」有了實質性的「基因」變異，從而需要建立某種當今與過去的對比關係以示斷限。

中國電影導演從第一代到第五代大致的論輩排序如下 [1]：

第一代電影導演的代表人物是鄭正秋、張石川、黎氏兄弟、邵氏兄弟等，其創作時期是 1910-1920 年代，正是中國電影誕生和拓荒的「影戲」時代。他們的創作從現實社會生活和戲劇舞台藝術兩個方面進行探索，而高度注重電影改良社會、教化民眾的職能，以此在中國影片初期發展階段鑄造了中國電影創作的傳統。

第二代電影導演基本屬於「左翼」電影人。代表人物是史東山、卜萬蒼、蔡楚生、沈西苓、袁牧之、孫瑜、費穆、應雲衛、沈浮、鄭君里等人。1931-1937 年民族危亡、政局動盪之際，此代電影人以「左翼」之名在電影界挑起宣傳抗日救亡之重任。抗戰結束國共內戰時期，則繼續作為中國電影的主要群體創作。其主流電影作品迸發飽滿的抗日激情，激勵了全民族抗戰鬥志；其批判腐敗政治，深刻揭示了現代中國的社會矛盾。而此一代人對電影藝術的孜孜追求也使中國電影創作水準得以全面的提升。

第三代導演的主流創作開始於 1949 年，一直持續到「文革」結束後。代表人物有成蔭、崔嵬、水華、凌子風、蘇里、魯韌、謝晉和謝鐵驪等人。這代人興起了「十七年」電影創作的繁榮局面，也經歷了「文革」時期的摧殘和壓抑。「四人幫」倒台後，他們的創作掀動「反思」和「復歸」的歷史潮流。

第四代導演群體是 1949 年以後，以中國電影界首批（1960 年代）畢業於北京電影學院和上海電影學校高校電影專業的科班

畢業生為主的一批導演。代表人物是黃健中、吳貽弓、鄭洞天、丁蔭楠、謝飛、楊延晉、胡柄榴、郭寶昌、吳天明等人，以及女導演張暖忻、王好為、陸小雅、黃蜀芹和史蜀君等人。這批人畢業後趕上「文革」被壓制多年，1980 年代開始嶄露頭角。面對開放和迅速進步的中國社會，試圖做出表現個性化的探索，在創作上與「第五代」交接。

1980 年代初中國第五代導演群登場，第五代以「北京電影學院」的「78 班」為軸心，其標誌性人物有張軍釗、陳凱歌、張藝謀、田壯壯、吳子牛、李少紅、何群、顧長衛、何平等人。1983 年，他們的創作從一開始就呈現出強勁的爆發力，而後迅速覆蓋了電影觀眾的視野，也引起了國際電影界的矚目。1983-1994 年間這一時期，「第五代」的創作在審美上和價值取向的追求上呈現出個性化和多樣化的走向。

二　文化尋根：時代賦予的創作使命

1980 年代初，第三、第四代導演的「傷痕」、「反思」電影創作方興未艾之際，各專業第五代電影人完成學業進入各電影製片廠。剛走出校門的「第五代」首先要解決的問題是：如何在創作上構建中國電影的新主題和新的藝術表現力。此時，一個新的文學潮流「尋根文學」恰逢其時地蓬勃興起。[2] 「尋根文學」代表作家韓少功在「尋根文學」宣言〈文學的「根」〉中宣稱：「文學有根，根植於民族傳統文化的土壤裡」。[3] 文學之根是縈在傳統文化上，而不在政治或其他甚麼上。這是「尋根文學」的明確指向：文學，本來就不該是為政治服務的。[4]

「尋根文學」作者基本上都是知青出身，如韓少功、阿城、李杭育、鄭義、王安憶等人。這代「知青作家」生長在大城市，有過比較完整的初級和中級教育。作為「知青」來到農村便被指示「立志」縈根於此地，意識中對這片陌生的土地有所寄予，在感觸著巨大城鄉反差的同時也敏銳地認知當地的地域文化。返城之後，「知青」成了來自農村的倒流移民，城市反而成為陌生的寄居地。此種情景之下，與「知青」生活中的所在農村民間傳統文化的精神上的聯繫便成為一種寄託。「知青」生活經歷中所接

觸到的地域傳統文化和其特殊的跌宕起伏的成長過程，便成為他們寫作的豐厚資源。

「尋根文學」作品中突顯著特色各異的濃重地域文化色彩。著名「尋根」作品像韓少功的〈爸爸爸〉展現的是湘西楚文化；李杭育在對葛川江系列透露出濃郁的吳越文化；阿城尋根作品有「三王」和《遍地風流》，以白描淡彩的手法渲染北京及各地的民俗文化的氛圍；張承志的《黑駿馬》、《北方的河》等作品則表現了塞北風土養育出來的厚重、深沉的民族性格；鄭義的《遠山》、《老井》表現太行山區的農村民俗文化狀貌，以及那裡農民世世代代的生存繁衍方式。「尋根文學」作家中兩位著名的陝西作家路遙和賈平凹不是知青，都曾有務農的生活經歷。路遙出身於陝北清澗縣農民家庭，賈平凹出身於陝西商洛市丹鳳縣農民家庭。兩人作品中展現了八百里秦川大地質樸善良和野蠻強悍的民風。有人說，當時中國文學就像一張中國地圖，被「尋根作家」佔領割據了。

第五代導演核心人物如陳凱歌、張藝謀、吳子牛、田壯壯和何群等人也都是知青出身，他們與「尋根文學」作家有著相同的成長經歷和地域文化的歸屬感。當他們開始電影創作之時，也會遇到「尋根文學」作家在創作中同樣面對過的問題。與「尋根文學」作者的知青情結共通的文化資源和創作上時代啟迪的使命感，使「第五代」電影人自覺與「尋根文學」合流。像尋根作家阿城、賈平凹、莫言、陳源斌等的「尋根」作品，都成為第五代的電影創作的首選。另外如劉恆、余華、蘇童等一些非「尋根」作家的作品，經「第五代」人之手的點化，汲取其濃厚的地域文化的元素，即成「尋根電影」的經典。

影評界把第五代導演創作過程中的 1984-1994 這十年劃為一個創作階段，在這十年內在第五代電影人創作多樣化表象中，清晰地看到了他們「文化尋根」的追求。1984-1994 這十年間第五代的「文化尋根」電影作品在中國電影史中具有劃時代意義。

三　天時、地利、人和

1982 年，第五代於北京電影學院完成學業，分配到各電影

廠工作。其時電影界經多年「極左」思潮戕害，久已荒蕪，各專業電影人才嚴重斷層，而且對先進的電影技術和理念的引進長期處於停滯。「文化大革命」結束，文藝政策上雖已空前寬鬆，外部先進技術和創作理念大量湧入。但是中國電影創作還在舊的文藝理念的強大慣性中，資金和管理的運作還處於相對集中的體制之下。此情形下「第五代」徒有滿腔創作熱忱則不足以成事，還需要更為直接的推助力。

首先，「第五代」恰逢 1983-1994 年從「去政治化」到「商業化」十年之間的真空時段，電影人稱此為中國電影創作的「純真年代」。西影廠長吳天明後來追憶描述：「那時的電影人沒私心，就是要拍出好電影，把中國電影搞上去。那時中國電影獲國際獎項全電影廠沸騰，全電影界沸騰。現在得獎都是個人的事了，大家不認為是國家和民族的榮譽了。那樣的創作環境、創作追求、創作激情再也沒有了。」其次，第五代遇到了兩位具有慧眼識人和博大心胸的伯樂：郭寶昌與吳天明。兩位既是伯樂，也是創作上脈搏相通的知音。

1・第五代的伯樂：郭寶昌 [5]

郭寶昌（1940-　）出身貧寒，兩歲喪父，被母親賣給同仁堂樂家第十三代掌門樂鏡宇的二太太當養子，襲養母郭氏姓，成了同仁堂家族的少爺。1959 年考入「北京電影學院」導演系，1973 年分配到「廣西廠」。1980 年代初擔任「廣西廠」的藝術總監，在此期間郭寶昌導演了《神女峰的迷霧》（1980）、《潛影》（1981）、《春蘭秋菊》（1982）等幾部電影。

1982 年，張軍釗、張藝謀、蕭風和何群四個人分到「廣西廠」，轉年「廣西廠」開會宣布成立以此四人為核心的「青年攝製組」，並開拍電影《一個和八個》，四人請郭寶昌掛名藝術指導。電影拍成，其表現的「叛逆」精神始終遭遇來自「廣西廠」和文化部方面的質疑，幸得郭寶昌遊說努力，終得以面世。1984 年陳凱歌加盟「青年攝製組」開拍《黃土地》，影片從立項到送審通過，經歷了太多磨礪，其間郭寶昌花費了無盡心血。才得到充分肯定而面世。

　　《一個和八個》和《黃土地》既是「第五代」電影人的開山成名之作，也飽含了郭寶昌識才、愛才和不遺餘力成全「後生」的那種無私的寬廣胸懷與人格的境界。郭寶昌由此與「第五代」結下深厚友誼。張藝謀曾由衷地說：「沒有郭寶昌，就沒有中國第五代導演。」

2 · 「西部電影」教父：吳天明

　　如果說第五代的起步和嶄露頭角的提攜者是「廣西廠」的郭寶昌，第五代的走向輝煌則離不開「西安電影製片廠」的吳天明。而且重要的一點是，吳天明不僅是第五代的伯樂，也是電影創作上的脈搏相通者。

　　吳天明（1939-2014）陝西三原縣人。1960 年吳天明考入西安電影演員劇團訓練班，1974 年進入北京電影學院導演進修班學習，回「西影廠」後開始做導演。1984 年，吳天明執導陝西作家路遙同名小說改編的電影《人生》，實現了創作生涯中的一個轉折。也就是在《人生》的拍攝過程中，吳天明確定了自己的創作方向，這就是日後成為「西影廠」標誌名片的中國「西部電影」。中國西部的八百里秦川積澱了悠久的民俗、民風傳統底蘊，而且在 1980 年代初，得天獨厚地擁有一片由陝西「尋根」派作家如賈平凹、路遙等開墾出來的表現秦地民風民俗的「西部文學」園地，這為「西影廠」的「西部電影」創作提供豐厚資源。[6]

　　1984 年，吳天明出任「西安電影製片廠」廠長，把「第五代」精英集結於「西影廠」旗下，放手任用。「西影廠」幾部大片同時開拍，全是由「第五代」擔綱。1985 年田壯壯執導開拍《盜馬賊》，1986 年陳凱歌執導開拍《孩子王》，同年張藝謀執導開拍《紅高粱》。同時期吳天明開拍《老井》，任張藝謀為攝影，並主演男主角孫旺泉。這幾部重頭「尋根影片」不僅打造了「西影廠」輝煌，更重要的是使「西影廠」成為繼「傷痕電影」和「反思電影」潮流之後的「尋根電影」潮流的發祥之地。[7]而吳天明電影創作《人生》和《老井》與第五代的創作脈搏互通，是為「尋根影片」的經典。

（1）《人生》：黃土塬上的「信天遊」

　　電影《人生》據路遙同名小說改編拍攝。路遙（1949-
1992），陝北清河榆林人，1982 年寫出小說《人生》，1988 年
以長篇小說《平凡的世界》獲第三屆茅盾文學獎。電影《人生》講
述的是男主人公民辦教師高加林的一個刻骨銘心的人生選擇。
高加林高中學歷，教書教到了三年頭上其教職被村幹部走後門換
掉，成為農民歸鄉務農。同村劉家有女名巧珍，以貌美善良有譽
川道裡。前來劉家說親的踏破門檻，而巧珍獨鍾情於高加林的才
貌。值此加林落魄之際，巧珍作了熾熱的愛情表白：「加林哥，
你若不嫌棄我，咱兩個一搭裡過。不會讓你受苦的……」巧珍的
愛如雨露潤澤著加林乾涸的心田。正當兩青年熱戀之際變故突
生，加林早年參加革命的叔父從新疆部隊轉業回家鄉任職，加林
意外得到遷升縣城文化幹部的機會。這一反轉使加林好高騖遠之
心再起，萬般糾結之下決定接受縣領導之女、高中同窗黃亞萍的
求愛，拋棄巧珍以求拓展生活前景。巧珍於絕望中出嫁他人。然
命運弄人，突變再生，高加林因選拔管道不正丟了職位，再回鄉
村務農。當又一次面對家鄉山川之時，已無巧珍等待的身影，加
林知道生命中最寶貴的東西永不復還了……。

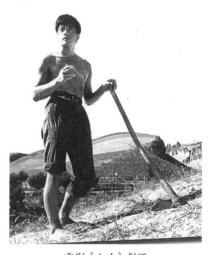

電影《人生》劇照

　　故事寫得很美，美就美在那濃郁的陝北風情，那遼遠的黃土塬子中星星點點的村落和集市，會感受到陝北鄉民的質樸，甚至會有蒼涼悠遠的陝北民調繚繞耳畔……這使本來就令人扼腕的山窪裡的愛情故事別具魅力。對激變中的中國社會中人的命運的關注是《人生》這兩位土生土長陝北創作者的共同出發點。尤其是對城、鄉一代青年人身處巨變內心掀動的衝動和渴望，以及面對種種社會亂象的迷茫。對於劇中的那一代青年人來說，生活給出的選擇有時太艱難了。

(2)《老井》：「太行山裡的一塊石頭」

　　電影《老井》據鄭義同名中篇小說改編拍成。1986 年「西影廠」出品。吳天明執導，張藝謀攝影。張藝謀、呂麗萍主演。作家鄭義（1951-　），1968 年清華附中高三畢業赴山西太谷縣插隊，1974 年在山西煤礦做工。1977 年考入「晉中師專」中文系。畢業後留在了山西，任榆次縣《晉中文藝》期刊文學編輯。鄭義具有典型的「尋根作家」的鄉土情結，太行山脈裡有他人生中最寶貴的情感寄託。所以他寫太行山鄉民的故事，出手必成經典。

　　《老井》的故事發生在山西省太行山區中的一個以「老井」為名的偏遠山村。老井村缺水，村民吃水要到數十里之外肩挑牛拉，由此世世代代不惜血本打井覓水。從清雍正年間刻碑銘記打井事，卻沒有打成一口出水井。村中出一有為青年孫旺泉，命該繼承父兄輩打井事業。村中派旺泉去城裡學習打深井技術，指望旺泉成就祖輩之志，造福後代。旺泉的女友趙巧英希冀與旺泉走出深山，逃脫祖輩困境。旺泉爺爺強迫旺泉與村中寡婦段喜鳳成婚，意在栓住旺泉。巧英不捨得離開旺泉，繼續留在村裡與旺泉等一起打井。一日井坍將旺泉與巧英埋在深井巷洞之內，二人絕望相擁。二人獲救後，旺泉在村支書和爺爺支持下繼續籌款打井，巧英為村中的打井事業捐出自己的全部嫁妝後，淒然離去。1983 年，旺泉帶領村民終於打出了出水深井。村民刻碑以銘記。影片傳達出恪守千百年延續至今的那種如宗教般虔誠的求生之道，與「十七年」時期的鄉土電影如《我們村的年輕人》等影片所表現的農村新青年改天換地的精神的意向決然不同，《老井》

述說的是中國農民在自然力面前的殉道精神，無此則無法繁衍生息。

電影《老井》劇照

　　電影《老井》是「尋根影片」中第四、第五兩代電影人聯袂合作的難得珍品。此中有吳天明「西部電影」的追求，而影片的鏡頭、畫面、色彩和人的狀貌，都能看到攝影師張藝謀的影響，那種對藝術死磕到底的堅持。而吳天明最看重的恰就是這種像「太行山的一塊石頭」的對藝術執著追求的素質。在吳天明此前此後拍攝的「尋根」影片中，《老井》由此而顯得格外醒目。這部影片所達到的寫實主義藝術境界，難以超越。

　　2005 年，中國電影導演協會特頒發終身成就獎，以表彰吳天明導演的傑出藝術成就，以及他為中國電影導演群體的成長所作的貢獻。

第二節　「第五代」的文化尋根創作

一　第五代的尋根經典

　　第五代電影人同其他領域同齡人一樣，是極為特殊的一代人。在新中國理想化教育薰陶下長大，青少年時期被狂熱的政治

運動裏挾。而政治狂熱尚未降溫突然被拋入偏遠農村，毫無前景地艱苦勞作數年，甚至十數年，而後集體打包遣還，成為城市的棄子。信仰破滅，兒時灌輸的理想成為笑話，知青經歷在記憶中變得荒唐。沒有人比這批人更厭惡滲透於生活中的所謂「政治生活」、「政治生命」這類東西，發自內心地厭倦。陳凱歌說：「儘管『文化大革命』因『十年浩劫』這樣的名詞而似乎得到否定，但只要人們仍然只會控訴他人時，這場『革命』實際上還沒有結束。」[8] 這樣的見識深刻滲入其創作中，使這幫人注定成為電影創作上第一批有意識地「去政治化」的電影人。「告別革命」是這批人電影創作的起點。電影到底是甚麼？這幫人首先要解決這個問題。

1・《一個和八個》：「圖」不驚人死不休

　　電影《一個和八個》1983 年「廣西廠」出品，「廣西廠」青年攝影組拍攝。導演張軍釗，攝影張藝謀、蕭風，美工師何群。這是「第五代」電影人的開山之作，影評界給與了極高的評品。稱「第五代」的創作完成了中國電影的一次「基因突變」，而《一個和八個》正是開端之作，是電影創作的「新時代的標誌」。[9]

　　電影《一個和八個》的文學原作是詩人郭小川在 1957 年寫下的一部同名政治抒情詩篇。全詩的主題是表現一種「用血和生命證明自己清白無辜的」。描寫一位八路軍戰士用一腔熱血來印證自己的忠誠，換取組織的信任。詩意境界其實並不重要，旨在敘事。故事的政治性內容是作者主要表達的東西，抒發一種帶有極其強烈的政治情懷。故事講的是八路軍某部指導員王金被叛徒誣陷，被錯定為叛徒，被部隊鋤奸科逮捕。與另外八名罪犯（逃兵、土匪、叛徒和奸細）關押在一起，準備執行死刑。關押期間王金表現出了革命者的忠誠和無畏，這樣的高貴品質獲得其他罪犯的敬仰。後來部隊遭到日軍襲擊，鋤奸科長重傷，部隊傷亡慘重。王金臨危指揮戰鬥，幾位罪犯也英勇參加戰鬥，幾乎全部捐軀。王金與另外戰鬥員擊潰日軍，救下鋤奸科長，安全撤離，追尋大部隊。

電影《一個和八個》劇照

　　1983 年 4 月《一個和八個》開拍，對原詩中的人物做了大量的填充和完善。[10] 將指導員王金的個人形象轉變為王金與罪犯們的「群像人物」塑造，以突出「中華民族氣概」的主題表現，增加了相當多的劇情細節以達到從罪犯轉變為奮勇殺敵的戰士的合理性。電影塑造了文本中不存在的衛生兵楊芹兒女性形象，以作為美好、純潔、生命象徵，從而使整個故事愈加豐滿。

　　《一個和八個》以電影語言的突破性運用顛覆了中國電影的拍攝規範，「其畫面造型的力度震撼了中國電影界。」影片從一開頭就以極不尋常的手段吸引視覺，壓抑的黑暗時空突然出現灼目的白日。而後，便是深坑中的無盡昏暗混沌，濁暗中閃現鬼魅般的人影、斑駁的坑壁，以及刀砍斧鑿般人的面部輪廓。張藝謀對銀屏上的畫面構圖和用光有著極其強烈的表現欲望，圖不驚人死不休。[11] 恨不能將整個影片中每一秒鐘的截圖都做出國際繪畫大師畫作的藝術效果。觀眾看完就會明白：追索故事的線索、品味對白的涵義以及期待配樂的烘托等觀影習慣，都變得毫無意義。觀影要像欣賞藝術品那樣，感受光影色調的變幻，品味構圖的峻險。故事可以虛構，配樂可以製作，表演可以臨摹，唯有光、彩、圖和自然聲響所實現的感官感受才是實實在在的。斷斷

續續的情節中，悲壯、壯烈這些熟悉的情緒似乎還在，但在唯美的狂熱追求下，那些東西意思似乎不一樣了。

　　在中國電影史中，無論上升到何等高度去認識《一個和八個》都不會過分。它猶似一柄無比沉重的鈍器，一刀下去，中國電影的創作和欣賞立馬就劃出了兩個時代。製作這部電影的這夥人試圖告訴人們：電影，歸根結蒂是與視覺聽覺感官有關的藝術，不是教化和政治的工具。1984 年以後中國所有題材的電影創作都被這部電影深刻影響，從此誰也不敢再忽略視覺感官的效果，自覺不自覺以這部電影對視覺效果的把握為座標。

2・陳凱歌：尋根之情懷

　　陳凱歌（1952-　），出生成長於北京一個電影世家，1969 年赴雲南插隊，後因籃球特長選拔參軍。1978 年考入「北京電影學院」導演系。是「78 班」的核心人物，也是中國「第五代」導演的代表人物。陳凱歌 1982 年畢業分配到「北京兒影廠」，沒有獨立拍片的機會。1984 年他被「廣西廠」借調加盟「廣西廠」青年攝製組，與「78 班」同學張藝謀、何群聯袂拍攝了他的導演處女之作《黃土地》。

（1）浸潤黃土的歌謠：《黃土地》

　　電影《黃土地》，1984 年「廣西廠」出品，陳凱歌導演，張藝謀攝影，何群任美工。《黃土地》的文學原作是柯藍的中篇小說《深谷回聲》。小說以青年八路軍幹事的第一人稱，講述四十年前其在陝北山溝裡搜集民歌時，偶遇女孩翠巧的一段悲涼往事。

　　電影《黃土地》調整了原作的情節和人物，將第一人稱的八路換成中年幹事顧青，濾掉了原作中的青年男女戀愛的成分。貧瘠如黃土般生活中愛是奢望，翠巧渴望的是拯救，不是愛情。翠巧的家庭殘缺，只有父親和翠巧與小弟憨憨。父親欲嫁女是為了換錢償還安葬母親欠下的債務，和小弟憨憨娶親的用費。好的故事需要打磨，經此一動情節更加緊湊、綿密，突出了人的命運救贖意味。到春天，翠巧還是死於逃婚，欲駕船穿越激流渡河去河

東參加八路，只想作一個自由自在的短髮女兵，而滔滔黃河之水
竟淹沒了翠巧的一葉扁舟。陳凱歌、張藝謀插隊時在農村山野中
長期生活過，他們知道如何用鏡頭表現陝北高原的蒼涼和山民的
生存狀態。黃土塬子上本無樹無華，只有地表上的一層薄草。灼
眼的白日下遠處送親的行列順著羊腸般曲折盤桓於山丘的小道，
蹚揚起一溜黃塵……。以這樣的揭示主題寓意的畫面，展開了少
女翠巧短暫的悲劇人生。

電影《黃土地》劇照

電影《一個和八個》攝影蕭風曾說：「其實我們看《黃土地》
和《紅高粱》可以感覺到都沒離開《一個和八個》的路子。」[12] 這
話其實只說對了一半。《一個和八個》主要在電影純藝術的視聽
效果上做文章，而《黃土地》的鏡頭講述的東西則更為豐富，除
純視覺藝術方面的要求之外，更要有文化承載的考慮。即表現與
地域民風民俗有密切關係的特定地形地貌，以及該地域山民的生
存狀態與方式。觀看《黃土地》立刻就會和閱讀賈平凹 1983 年
以來發表的「尋根小說」《商州系列》的感受做聯想：文化傳統
已散佚於民間，尋根進程便如顧青採擷民歌的過程，是進入民

間，感受民間氣息的過程。古老的文化不會老去，已融匯貫通於民俗，浸潤在黃土中。[13]這片土地上回蕩著「信天遊」、「攬工調」的旋律，激蕩著安塞腰鼓的鼓點和地動山搖的踏歌，這些與山民原生態生活以及陝北少女的悲情故事融浸沆瀣，渾然天成。

《黃土地》攝影鏡頭後面還是張藝謀的品味，以其打破常規拍攝、不完整構圖以及對色彩和光的天才敏銳再次震撼了觀影者。《黃土地》也是導演陳凱歌敘事的高超才能首次彰顯。觀影不似閱讀，閱讀者可以調節自己的閱讀節奏，遇闡明發微之處甚至可以有時間掩卷沉思、擊節感嘆。而觀影的過程則不能中斷，其節奏則完全由導演掌控。陳凱歌永遠給觀者留足了「圖解」的時間，絕不用快節奏的敘事令觀者目不暇接，而使構圖、色彩烘托的意境與你擦肩而過，陳凱歌就是要把控這個節奏，用大片留白拖住觀影者的感官。

如果《一個和八個》實現了螢幕上的「告別革命」，《黃土地》則開啟了電影藝術的「文化尋根」之旅。是陳凱歌、張藝謀這兩位「78 班」的創作者把《深谷回聲》原本很單純的故事做了極大的豐富，注入「尋根」的魂魄。從《一個和八個》到《黃土地》，一年之間完成了電影創作從「告別革命」到「文化尋根」的重大躍進，為中國電影開拓了新的生長空間，此後文化尋根影片勢如潮湧，一發而不可收拾。

（2）原始雨林的追憶：《孩子王》

1987 年陳凱歌借調到「西安電影廠」，同年受吳天明廠長的委任執導《孩子王》，顧長衛任攝影，陳紹華任美工，謝園主演，是「78 班」的聯袂之作。電影劇本選自阿城的同名小說《孩子王》。阿城（1949- ）北京人，「尋根文學」代表作家。1968-1979 年間阿城曾在山西、內蒙和雲南插隊，有十餘年的知青生活經歷。1984 年發表處女作《棋王》，1986 年出版「三王」（《棋王》、《樹王》、《孩子王》）合集，雖都是描寫知青的故事，但超越了那個時代同類型的作品。那時許多知青作家還在控訴，還在抒發英雄主義情懷，阿城已經冷靜地探索文化本質性的東西。

陳凱歌選擇阿城則因他也在雲南當過知青，精神上對那片原

始雨林有所寄託。《孩子王》講述的是雲南知青「老杆」因曾念過高一被當地學校選做中學語文代課老師。「老杆」來到簡陋的學校，發現教師生活比起作知青也強不到哪去，而這裡中學生的實際文化程度則不比小學水準高。學校沒給學生發書，上課的內容基本上是抄課文，而識字和寫作的基本訓練全然被忽視。「老杆」決定放棄上面的教育計劃，教學生識字和最實用的作文方法。班中有個學生叫王福，父親王七桶是文盲，雖然是農場最有力氣、最能幹的一個，只因憨厚而受人歧視欺負。王福用功，因為他知道獲得知識就會獲得真正力量，他渴望成為與父親不同的人。王福後來寫出了發自內心感受的作文「我的父親」，「老杆」從這篇作文中看到了自己教學方法帶給學生們的收益，非常欣慰。當此之時學校卻因不按照「規定」教書開除了「老杆」。

電影《孩子王》劇照

　　《孩子王》講山裡學校的故事，卻飽含阿城和陳凱歌共同的知青閱歷和感受。兩人在雲南原始雨林中生活過，砍過樹燒過荒，他們「尋根」過程在知青經歷這一點上珠聯璧合。阿城曾在《樹王》中對雲南雨林的砍伐和燒荒有驚心動魄的描寫：

　　　　山上是徹底地沸騰了。數萬棵大樹在火焰中離開大
　　地，升向天空。正以為它們要飛去，卻又緩緩地飄下

來，在空中互相撞擊著斷裂開，於是再升起來，升得更高，再飄下來，再升上去，升上去。熱氣四面逼來，我的頭髮忽地一下立起，手卻不敢扶它們，生怕它們脆而且碎掉，散到空中去。山如燙灼一樣，發出各種怪叫，一個宇宙都驚慌起來。[14]

電影《孩子王》中能體會到陳凱歌對阿城「三王」的喜愛，特意把《樹王》燒荒的場面引進了《孩子王》中來。影片中一座山丘燃燒了，伴隨著樹木斷裂的轟響，火勢和濃煙直沖天際……。可以想見的是，影片中展現的燒荒場面與他們兩位切身經歷過的千年原始森林的那種令「宇宙都驚慌」的燃燒一定有著天壤差異，那是一種無法複製的景觀。即使如此，這照貓畫虎的燒荒的場景還是給了《孩子王》一個轟轟烈烈的結尾。

(3) 國粹的境界：從《霸王別姬》到《梅蘭芳》

1993 年，陳凱歌導演了電影《霸王別姬》，張國榮、張豐毅和鞏俐主演。電影據香港才女作家李碧華同名小說改編。李碧華（1959-　），出生成長於香港，香港晨光女子中學畢業。曾任教小學，作過記者、專欄小說作家、影視編劇。代表作有《霸王別姬》、《胭脂扣》和《誘僧》等。李碧華稱才女，則才華有淵源，文字靈動而飄逸；閱歷有積累，寫男女情愛事總能牽帶出縱闊的歷史截面。其講述民國間北平、上海與香港的故事，放筆出來都是寫實的景象。1980-1990 年代大陸不少作家尚困擾於「文革腔」的糾纏，港台作家並無「政治語境」的烙印，文字表達自然相承於中文本身的一脈傳統。而且，李碧華懂京戲，《霸王別姬》原作對京劇的台上台下、場內場外都有細緻的描寫，把人物、對話，甚至道具全都給齊全了。最為重要的是原作規劃了這個以國粹京劇為魂魄的史詩規模的故事結構，以伶人「人生如戲，戲如人生」演藝生活中的那些令人扼腕的悲歡離合映照出那個風雲變幻的時代。

電影《霸王別姬》宣傳海報

　　《霸王別姬》故事講的是妓女艷紅的兒子「小豆子」九歲了，煙花柳巷「堂子裡」留不住男孩，母親狠心切掉了兒子手上的六爪指，送到關師傅的戲班學徒。豆子到了戲班得師兄「石頭」的呵護，充滿感激與依賴。豆子功旦角，石頭練花臉，二人一旦一生於戲班眾徒兒中脫穎出，尤《霸王別姬》一齣二人表演漸入佳境。而與師兄石頭長年入戲過程，豆子心理發生了微妙變化，其對師兄的感戴之情幻化出情愛色彩，戲內戲外漸混淆為一境。十年出徒，二人一劍磨就，以花臉段小樓、花旦程蝶衣成京門名角。不久師兄娶了「花滿樓」名妓菊仙為妻，使入戲的師弟無法接受。於是菊仙與這師兄弟之間展開了備受折磨的情感糾葛。其間經歷了抗戰、內戰和其後的一系列政治波瀾，國粹京劇與伶人的命運如風暴中落葉飄零。「文化大革命」中菊仙不勝承受多重重壓投繯自盡，「霸王」段小樓在南方勞改時偷渡香港，孤老於南國，而蝶衣也脫身於「虞姬」戲境還歸俗界。師兄二人於垂垂老去之際有幸於港島偶遇，淒慘懷舊，終別了那段刻骨銘心的生、旦「戲境」。電影《霸王別姬》編劇在最後結尾處做了符合影視藝術的錦上添花的改編，講小樓與蝶衣於「文化大革命」浩劫後再上妝排演，蝶衣拔真劍自刎，血濺樓台。

陳凱歌在影片中傾情講述伶人「戲如人生」愛恨情仇的故事，自認有此「情懷」便可打動觀影者，以此「情懷」便可成就影片的輝煌。[15] 而我們知道，第五代這代人其實並不善於孤立地看待人的命運。沒有國運跌宕、民族興亡以為背景就講不好人的故事。其實《霸王別姬》的真實主題並不是人的命運，而是半個多世紀國粹京劇的命運。國粹興衰的背後是國運的興衰。國運昌明之時，國粹便奉之殿堂如瑰寶；國運衰敗之時，國粹便如敝屣，任人荼瀆。而程蝶衣在抗戰後法庭被告席上說了一句具有主題提示意義的話：「青木如果活著，京劇就傳到日本國了。」則揭示了一個多次被人類歷史實踐證實的真理：終極的征服者不是鐵蹄槍炮，也不是武人精神，而是積澱深厚的優秀文化和精粹的藝術傳統。影片中「不瘋魔不成活」伶人的亦真亦幻的生命歷程也僅僅充當了國粹京劇跌宕命運歷程的引線。

2008 年，陳凱歌拍了他的第二部京劇題材電影《梅蘭芳》，「北京電影製片廠」等聯合出品，王學圻、孫紅雷、章子怡和黎明等參演的一部影星雲集的年度巨獻，轟極一時。這是一部京劇大師梅蘭芳的傳記影片。梅蘭芳（1894-1961）出生於梨園世家。祖父梅巧玲稱清末一代名旦，父親梅竹芬也是著名男旦。梅蘭芳先生一生扮演過一百八十多個女性形象，稱京劇旦角創藝立派第一人。《梅蘭芳》的劇本由嚴歌苓等編劇，寫得相當精彩，極富戲劇性地濃縮了梅蘭芳的演藝生涯。

電影《梅蘭芳》中明顯看出從《霸王別姬》拍攝經驗中有所借鑒。影片戲碼選擇之正，皆據梅蘭芳先生從藝歷程的最具代表性的表演劇碼。一開場便是《玉堂春》的花旦形象，梅蘭芳十七歲便憑《玉堂春》的蘇三走紅劇壇。而後是戲園子裡呈現的是《樊江關》薛金蓮刀馬旦雙劍舞蹈，當年票友風靡梅先生的薛金蓮，把著名武生楊小樓都給晾了台了。而後影片描述了社會名流聚齊的盛大專場堂會的場面，戲台上梅蘭芳演出的是崑曲《牡丹亭》杜麗娘的青衣唱段。一開場此三折「戲中戲」就已令觀影者在男旦藝術魅力衝擊下眼花繚亂了。而後，影片跟出了十三燕與梅蘭芳的祖孫對台打擂的精彩劇情。這祖孫的對台的「戲中戲」把京劇生角、旦角的剛烈與柔美的各自魅力給足了。其旦角「戲中

戲」突出一齣是《一縷麻》，此一折戲選得相當有用意，這齣戲改編於鴛鴦蝴蝶派文人包天笑的同名小說，也是梅蘭芳諸多時裝戲中最具代表性的經典。影片中的表演從扮相、身段和眼神兒，再到大段京白和靈堂前唱段，把趙令嫻追思亡夫的愧悔哀傷之情表現得入木三分，恍惚間梅大師魂魄神韻似乎又重現於戲台之上。

「戲中戲」是《梅蘭芳》的關鍵，其演員之選便至關重要，非影視明星的商業化名牌所能擔當。陳凱歌選了名不見經傳的青年戲劇演員余少群主演青年梅蘭芳，承擔了影片中梅大師主要的「戲中戲」的表演。余少群（1981-　），武漢人。14 歲入武漢藝術學校學漢劇，後入上海越劇院學習越劇。余少群憑自己的戲劇修養相當傳神再現了梅大師的旦角舞美形象。其《一縷麻》一折的「戲中戲」表演真使今人領略到了甚麼是當年梅大師「比女人還像女人」的表演魅力，這原不是一句恭維讚美，而是男旦表演的真境界。而《牡丹亭》中的杜麗娘的表演令人信服地切中劇中邱如白的評價：「心裡最乾淨的人才能把情欲表現得如此到家，這麼美。」京劇的最高表演意境不是技和藝，而是超脫世俗凡塵的心靈的境界。

陳凱歌自 1990 年代中期以後於商業影片潮流中沉浮十數載，從 1984 年的《黃土地》到《梅蘭芳》，其文化尋根之旅最終還是落在了自己的生長之地的「皇城根兒」。似乎只有在這裡他才能真正地抒發情懷，找到文化的歸宿。他拍的「尋根電影」如詩的抒懷，如藝的追探，尋尋覓覓之所向，最終直取中國文化王冠上的寶石。

3‧張藝謀：尋根的心路

張藝謀（1950-　），陝西西安人。就讀於西安市第三十中學，1968 年赴陝西乾縣插隊。1978 年考入「北京電影學院」攝影系。1982 年畢業分到「廣西廠」任攝影師。1987 年，張藝謀在「西影廠」獲得擔任導演的機會，執導了他的處女作《紅高粱》。

（1）《紅高粱》：一方作物養一方性情

　　1987年張藝謀首次執導電影《紅高粱》，「西安電影製片廠」出品。文學藍本出自莫言的小說《紅高粱家族》。莫言（1955- ）原名管謨業，山東高密東北鄉人。小學五年級時「文革」開始，在鄉勞動十年。1984年考入解放軍藝術學院文學系學習。1987年莫言出版了長篇小說《紅高粱家族》，文壇轟動。《紅高粱家族》故事的核心事件是1939年抗戰期間發生在山東高密東北鄉，由當地余占鰲土匪武裝在膠平公路上伏擊了日軍的車隊，擊斃了三十九名日本兵和一名日寇的少將。由此而拓展出山東省中部地區在那個時代的鄉村世俗生活的全景畫面。

　　莫言的小說創作深受馬爾克斯魔幻寫實風格的影響，而他的農民生活經歷使他從家鄉的鄉土中找到了創作靈感。莫言胸中擁有家鄉高密東北鄉廣袤的黑土地和這片土地上流傳著的帶有玄幻色彩的真實故事。莫言找到了適合敘述這類故事的隔代視角，以少年父親的眼光來回望「我爺爺」、「我奶奶」發生在田野上的傳奇。故事是完整的，而真實歷史的再現過程中伴隨著敘述上天馬行空般的任性。

　　莫言小說中對家鄉原始的敬意源出於對農作物的崇拜：「它們（高粱）都是活生生的靈物。它們根紮黑土，受日精月華，得雨露滋潤，上知天文下知地理。」小說中無數次出現這樣對農作物充滿崇敬感的描述：

> 　　生存在這塊土地上的我的父老鄉親們，喜食高粱，每年都大量種植。八月深秋，無邊無際的高粱紅成洸洋的血海。高粱高密輝煌，高粱淒婉可人，高粱愛情激蕩……一隊隊暗紅色的人在高粱棵子裡穿梭拉網，幾十年如一日。他們殺人越貨，精忠報國，他們演出過一幕幕英勇悲壯的舞劇，使我們這些活著的不肖子孫相形見絀。

是農作物（紅高粱）以及與這類作物的耕作、飲食形成了一方水土，滋養出人的特有性格和愛恨情仇的原始激情。為拍攝這部《紅高粱》，張藝謀在山東高密種了百十畝高粱。也正是這種植高粱的經歷使張藝謀直接體味了莫言小說所表達的東西，張藝謀後來回憶道：

> 那些日子，我天天在地裡轉，給高粱除草澆水。高粱這東西天性喜水，一場雨下過了，你就在地裡聽，四周圍全是亂七八糟的動靜，根根高粱就跟生孩子似的，嘴裡哼哼著，渾身骨節全發脆響，眼瞅著一節一節往上躥。人淹在高粱棵子裡，只覺得彷彿置身於一個生育大廣場……滿眼睛都是活脫脫的生靈。我覺得小說裡的這片高粱地，這些神事，這些男人女人，豪爽開朗，曠達豁然，生生死死狂放出渾身的熱氣和活力，隨心所欲地透出做人的自在和歡樂[16]。

莫言給了張藝謀一個傳奇故事，而這一方水土最原始的生命活力則激發了他用色彩、光和構圖去表現的靈感。電影故事中「我奶奶」小名叫「九兒」，其父貪財，將九兒嫁給患麻風病的酒坊老闆。乘轎出嫁那天的轎把式中有一個是「我爺爺」余占鰲。「我爺爺」窺見了九兒的美貌，用手握了九兒的小腳。三天後「我爺爺」秘殺了麻風老闆，並將九兒擄進高粱地裡野合。而後當眾往酒壇子裡撒尿，以此來宣布對九兒的擁有。而恰恰撒了尿的那幾壇子酒成為了佳釀，造就了酒坊「十八里紅」的品牌。不久日寇入侵山東，強行逼迫當地農民修公路，並殘酷殺害了原酒坊的酒鍋師爺羅漢。余占鰲和九兒率眾夥計擺酒祭祀羅漢，並在公路上截擊了日寇的軍車以報此仇。戰鬥中夥計們戰死殆盡，「我奶奶」也身中數彈，血濺高粱。張藝謀說：「這部電影有三個主角：天生一個奇女子，天生一個偉丈夫，加上一塊高粱地。」一個最原始狂放的愛在精靈般作物之中瘋狂爆發……

《紅高粱》電影宣傳海報

　　文學與電影的兩位創作者對高粱作物表現出的那種近乎膜拜的莊嚴感出自一轍。莫言用的是文字，張藝謀用的是色彩、光和畫面。張藝謀用綠色和紅色來表現高粱。綠色高粱地常襯著遼遠的雲層和遠山，以渲染高粱蓬勃的生命力，而紅色的運用則歌頌生命的豪邁和悲壯。影片結局的那一場紅色的畫面太魔幻，太令人震驚。高粱中屍橫遍地，鮮紅的血液與紅的酒漿潑灑高粱上，滲透沃土中。突然天上出現日全食，整片的高粱地色彩突變，逆著殘陽的高粱的紅色瞬時變得血腥，有如精靈，魔幻般跳蕩起舞……。

（2）文化劣根的追究：《菊豆》與《大紅燈籠高高掛》

　　對文化劣根的追究與批判是「尋根文學」無法規避的使命。最有代表性的這類尋根小說是韓少功 1985 年發表的〈爸爸爸〉。

故事以寓言式的敘事描寫楚地一個愚昧、落後的原始村落雞頭寨。主人公是個名叫丙崽的智障畸形兒，外形猥瑣，只會反覆說兩個詞：「爸爸爸」和「x 媽媽」。這樣一個缺少理性、思維混亂的畸形兒卻得到了雞頭寨全體村民的頂禮膜拜，被尊為「丙仙」。丙崽的形象，象徵了某種頑固、醜惡、無理性的生命本性。韓少功通過〈爸爸爸〉解剖了古老、封閉近乎原始狀態的巫術文化特點的「楚文化」惰性，明顯地表現了對傳統文化劣根持否定批判的立場。[17]

　　張藝謀在 1990-1991 年間拍了電影《菊豆》和《大紅燈籠高高掛》，傳達了他的劣根文化的追究和批判態度。電影《菊豆》，1990 年「中國電影合作制片公司」出品，張藝謀導演，顧長衛攝影，鞏俐、李保田、李緯主演。電影劇本是作家劉恆據他自己的中篇小說《伏羲伏羲》改編形成。[18] 小說原作講的是 1940-1980年代近半個世紀的時間跨度上發生在偏遠山區的故事。

電影《菊豆》劇照

　　農民楊金山性狹隘狡詐，靠精明掙下三十畝地的家業。其侄楊天青自幼父母雙亡為楊金山收養，而待親侄當小工用。楊金山婚後一直無養育，老婆死後楊金山賣了二十畝地買了二十歲的王菊豆為妻，以期傳宗接代。十六歲的楊天青暗戀嬸嬸的美貌，常在嬸嬸如廁之時偷窺。而楊金山不知自己生殖失能只恨菊豆不孕，常在夜裡濫施暴虐，引起天青對叔父的憎恨，而更加憐愛嬸嬸。日久嬸侄二人終情感爆發，野合於田間。不久菊豆懷孕產一子，金山以為己出而狂喜。照族譜取名楊天白，與天青論輩為堂兄弟。一日楊金山突發中風病落得癱瘓，也發現了天青與菊豆的私情，如此憤恨致死。天白漸長大成人，對母親和「兄長」不倫之言傳表露憤恨。一日二人於地窖中重溫歡情之時因缺氧而昏厥，天白雖救下二人卻無法面對這個確鑿的證實。事後菊豆避走他鄉，天青則紮水缸自盡。不久菊豆帶著一個早產兒回了鄉。族人據族譜給這孩子取名天黃，論輩還是天青的堂弟。菊豆老去了，常到兩座枯墳前嚎哭：我那苦命的漢子哎……鄉人卻不知菊豆憑弔的到底是哪一個男人。

　　小說寫得精彩，電影改編也精彩。劇本的一項神來之筆的修改是場景，將楊家由普通農戶換置成染坊。這當然是張藝謀需要的，他的畫面離不開色彩。隨故事情節的走向，染坊中的色彩不斷變換：時而染池中清綠色水中大團紅色的顏料蔓延開去；時而大紅、淺黃、橘黃等色彩鮮艷的條幅染布隨著染機轟響直瀉而下。在整體灰色調村莊和田野背景之下，這些色彩的絕妙運用產生出奇異的效果。最為震撼的修改是電影的結局：楊天白在地窖中看到母親和「堂兄」的不堪姦情後，救出了昏厥的母親，而毫不猶豫將生父楊天青扔進染池中淹死。親眼看到兒子殺死了自己全部情感依託的人，絕望的菊豆點燃了染坊，自焚於熊熊烈火中。這種終結生命的極端的結局無疑突出了文化劣根的批判性力度，同時也引起更加銳利的視覺和心靈上的衝擊效果。

　　1991 年張藝謀執導了《大紅燈籠高高掛》。中國電影合作制片公司出品，鞏俐、何賽飛等主演。電影劇本據蘇童小說《妻妾成群》改編。

　　十九歲的大學一年級女學生頌蓮，因父親去世家族茶葉生意

破產，無力支付學費，而遂繼母之意嫁與豪門陳佐千為妾。陳家老爺已有三房太太，原配是端著勁兒高高在上的毓如，二太太是「笑面虎」卓雲，三太太是戲子出身的梅珊。剛入門頌蓮便不可避免捲入女眷的爭鬥中。頌蓮目睹掩蓋在望族豪門華麗帷幕之後的殘酷，最終被壓垮了。另年春，陳老爺新娶的五太太進門，看見後院井畔瘋瘋癲癲的女人問：那是誰？下人回答：是四太太，她瘋了。

蘇童並無民國時期的社會生活經驗來源，不可能細緻地描述豪門奢靡的家庭生活細節，這是他的盲點。對舊時代豪門家庭生活唯一可以確定的就是「夫權」的核心統治地位。所以《妻妾成群》的故事講出來就帶著對舊倫理觀念的批判視角。而張藝謀拍攝《大紅燈籠高高掛》時附上了對「夫權」的形式上的設計，突出批判舊倫理觀念的視角。首先，加入了蘇童原作中根本不存在的「紅燈籠」這一道具。用「燈」誇張渲染夫權帶來的壓迫效果，用「掌燈」的莊重儀式化程式突出了得到夫權寵倖的榮耀感。相反，頌蓮因謊稱有孕而爭寵遭「封燈」，不僅意味著失寵，同時也失去為老爺續嗣的機會而在家族中丟了地位。女傭雁兒因私下在房中掛燈作爭寵上位的無望幻想，結局是被罰致死。失寵不僅意味著失勢，也意味著毀滅。張藝謀把原作書名《妻妾成群》改為《大紅燈籠高高掛》，以「掛燈」醒目地提示觀影者，配偶成群不是關鍵所在，寵之爭才是主題。其次，「錘腳」也是張藝謀在影片中創制的道具，要表現的是「夫權」的惠澤，是榮耀也是女眷於房中出色伺候老爺的「良方」。

電影《大紅燈籠高高掛》中的陳府有似一座陰森的牢籠，毫無生活的意趣，連蘇童原作中少得可憐的豪門家庭的生活氣息也全然被略去了。以張藝謀一代人生活經歷和所受的教育，講述豪門後院故事的視角只能是對文化劣根的反思和批判。

(3) 鄉土間的「說法」：《秋菊打官司》

1992-1993 年間，張藝謀拍了他的兩部巔峰之作《秋菊打官司》和《活著》。電影《秋菊打官司》的故事是以由下至上的空間延展對中國城鄉社會進行切片式圖解，從最基本的社會單位村

莊，到鄉，到鎮，再到市，用一個個廣角化的社會截面展示那一時期的中國城鄉社會現狀。同時，試圖用一個超越城鄉差別的法律尺碼來度量中國老百姓意識中綿亙千百年的有關生存和尊嚴的「說法」。而電影《活著》則是走了一個近半個世紀的歷史跨度延伸，以時間上的線性敘事，講述時代變遷中人的命運的顛沛流離、福禍跌宕。

電影《秋菊打官司》由「北青影」與「銀都機構有限公司」聯合拍攝，1992 年出品。張藝謀導演，鞏俐、劉佩琦和雷格生等出演。電影劇本據陳源斌 1990 年發表的中篇小說《萬家訴訟》改編。陳源斌（1955- ）安徽天長市人，作過知青、郵電局職員和兼職律師。《萬家訴訟》中陳源斌選擇了最熱門的鄉村法制問題題材。雖然故事本身並不複雜，但作者就此寫實地展示了一個飛速變化的中國城鄉社會生活的生動截圖。

電影《秋菊打官司》劇照

電影《秋菊打官司》故事情節細膩豐滿，也更合生活邏輯，在法制的主題之外加入了更深層的思考。故事講西溝子村辣子專業戶村民萬慶來想在自留地上蓋一個加工辣子的棚樓，村長王善堂以為違反政府政策不批，二人衝突。慶來出口罵村長「斷子絕

孫」，王善堂有四個女兒趕上了計劃生育，正在苦惱糾結中，遭
此般譏刺便出腳將慶來踢傷。慶來媳婦秋菊已有孕在身，據理相
爭遭村長惡語從而糾紛愈來愈大。秋菊的「說法」是：「村長管
一村人就像一大家子，當家的管下人，打，罵，都可以的。可他
要人的命，就不合體統了……」另方村長王善堂也有「說法」：
踢了就踢了，「要麼我叉開腿在當院站著，叫你男人還我一腳。」
兩戶莊稼人犟到一塊兒了，於是秋菊拖著身孕開始了這樁漫長的
官司。她的要求就一條，要村長低頭認個錯。從初冬到開春，從
鄉到縣再到市，最後把市公安局也告上了法庭。春節間秋菊難產
大出血，命懸一息。是村長王善堂組織人連夜把秋菊抬送縣醫院
搶救，保了母子的平安。秋菊一家對村長感激不盡，前怨盡釋，
一家人登門請村長參加孩子滿月賀宴。就在這時中院復審結果下
來了，判王善堂輕度傷害他人罪。百歲賀慶之日，村長被公安局
逮捕拘留十五天。秋菊急了，我就要討個說法，沒讓你們抓人。
雪地裡秋菊循著警車笛聲追到村前路口，瞭望路的盡頭萬般迷茫
和懊悔。

國有法理，而鄉土中有情理。法理視輕重定罪，而情理則表
現為人際情面的態度，所謂「討個說法」之爭是雙方心理上對公
正的判斷，並無清晰的界定。影片中村長王善堂人物刻劃豐滿，
其簡單粗魯卻極富人情味。作為村中的負責人，他對村民的「粗
暴」和發自內心的責任感源出一轍。他觸犯了法理，卻未違背
「情理」。影片結尾處，觀影者內心矛盾複雜的心境與秋菊是一
致的。

《秋菊打官司》的拍攝帶有原生態實驗性的追求，張藝謀將
拍攝地點選在寶雞市、鳳翔城和隴縣等地，所謂「紀錄片」的拍
攝方法就是實景的現場偷拍，演員直接進入現場群眾中進行表
演，原汁原味呈現社會風貌和人物形態。鞏俐所飾的秋菊本是個
鄉下孕婦，舉手投足的粗拙和土氣真真切切，混入當街立馬融入
百姓人群中，毫無破綻。

(4) 活命的哲學：《活著》

電影《活著》由「上海製片廠」、「年代國際有限公司」聯

合拍攝，1993 年出品。張藝謀執導，呂樂攝影，葛優、鞏俐主演。據余華同名中篇小說改編。

余華（1960-　）浙江杭州人，1977 年中學畢業後作過牙醫，後棄醫從文進入北京「魯迅文學院」進修深造。1980 年代余華的文學創作以特殊的極端角度折射「人生的真相」，充滿了暴力與血腥，如《現實一種》、《河邊的錯誤》和《一九八六年》等作品，由此成為先鋒派小說的代表作家。1990 年代後余華小說風格發生轉變，發表了其最有影響的三部曲《活著》、《許三觀賣血記》和《在細雨中呼喊》。開始關照閱讀環節的感受，背離早期先鋒小說的實驗性風格。余華在《活著》的序言中說：

> 我一直是以敵對的態度看待現實。隨著時間的推移，我內心的憤怒漸漸平息，我開始意識到作家的使命不是發洩，不是控訴或者揭露，他應該用同情的目光看待世界……我決定寫下一篇這樣的小說，就是這篇《活著》，寫人對苦難的承受能力，對世界樂觀的態度。寫作過程讓我明白，人是為活著本身而活著的，而不是為活著之外的任何事物所活著。[19]

小說《活著》以一連串死亡過程的敘述構建一種「活著」的狀態，以「死」突出「生」的主題。主人公福貴是個浪蕩公子，祖輩積累下了可觀田產，從其父輩便開始墮落，揮霍家業。福貴夜夜豪賭，在賭場中了賭徒龍二的騙局，將祖上傳下的房產和百多畝田產家業盡數輸給了龍二。父親氣死，福貴則變成了龍二的佃農。國共內戰間福貴被國民黨軍隊抓了壯丁，一去便是兩三年。等福貴從戰場死人堆裡僥倖活命回鄉時，老母已病逝，女兒鳳霞因病落得聾啞殘疾。1949 年解放，福貴因將田產輸給龍二劃為貧農成分，而龍二定為地主，田產充公。龍二不服燒了宅院被定性反革命，判處死刑，福貴暗自慶倖因禍得福。而後一連串的災難降臨福貴家。先是妻子家珍患骨疾臥病在床，而後兒子有慶因學校組織為病危的縣長夫人獻血過量死在醫院。後來女兒鳳霞生產之時大出血，而縣醫院正處在文革混亂中專家醫生全下放勞

改，終以搶救無方致鳳霞死於產房內。久病的家珍不勝悲傷撒手人寰。女婿二喜邊工作邊拉扯孩子，百般艱辛。孫子尚未長成二喜卻死於工傷，福貴與孫子相伴而生。一日福貴煮了豆子為其充饑，孩子實在太餓吃得過多撐脹而死。晚年的福貴與一頭老牛相伴守在親人們的墳前，日出而作，日落而息。每日喚著親人的名字，沉浸在與親人同勞作的感受中，似乎他們的魂魄仍環繞於身畔。

電影《活著》劇照

　　「死」是死者的終結，卻也實實在在由生者來承受。生是死的見證，沒有死，生也就失去了眷顧。是余華說的「為了活著本身而活著」的生命狀態。應了中國人的那句宿命邏輯：「富貴在天，死生有數」。閱盡了死亡，生便有了知天認命的淡定，既非孤苦亦非樂觀，似對死的一種「免疫」的功效。對於生，余華除了宿命並沒想賦予其他的意義。而張藝謀講這部小說打動他的是中國人的那種求生的活命哲學。電影對原作的故事情節做了改編，把原作中一連串的橫死過程給了個截斷：鳳霞死後，福貴夫婦與二喜把孫子漸養大，一家四口雖艱辛卻也其樂融融。福貴給孫子買了一窩小雞，告訴孫子：小雞長大了就變成鵝，鵝長大了變成羊，羊長大了變成牛……。故事中「生」的意義脫離了「死」的反襯，昇華為希冀，由此「生」的表現不再因一連串不可逆的

「死」而顯得那麼無奈。有一點是原作和電影一致要表達的：福貴一家的死生離合是中國老百姓的生活縮影，是那個顛沛流離的時代中人的命運的真實寫照。

　　與陳凱歌相比，張藝謀的「尋根」創作歷程從不曾脫離「地氣」。先以一方地域的農作物發掘一方風物及人的性情，而經歷了文化反思的心路歷程後，最終坐坐實實地落在了中國人的生存之道和活命哲學上。

4・田壯壯：「根」與國運

　　田壯壯（1952-　），出身電影世家，父親田方、母親于藍都是中國電影界著名表演藝術家。田壯壯插過隊，當過兵，1978年考入「北京電影學院」導演系，是「78 班」的軸心人物。畢業後直接分配到「北影廠」。

（1）《獵場劄撒》與《盜馬賊》：「下個世紀」的境界

　　畢業後，田壯壯獨立執導了兩部影片《獵場劄撒》和《盜馬賊》，和「78 班」其他同學一樣，創作上強烈抵觸政治，試圖在高原和雪域間探尋地域風土人情和異族情調。兩部影片拍得相當獨特，相當自我，剛畢業就敢任性。

　　電影《獵場劄撒》「內蒙電影廠」1984 年出品，田壯壯執導，江浩編劇，呂樂、侯詠攝影。「劄撒」蒙語是法則的意思。「獵場紮撒」就是狩獵的規則，由蒙古帝國大汗成吉思汗制定，大汗的「劄薩」律令著蒙古高原有八百年了。影片的故事情節非常單純，講述的是蒙古青年牧民旺森紮布和巴雅思古冷之間的樸素的兄弟情誼。獵場上既有誤解引發的怨恨，也有發自心底流淌而出的純樸友愛。獵場上的紛爭最終由大汗的「劄撒」來決斷，而草原生存之道則歸順於大自然的力量。影片不乏純自然的原生生活場面的鋪展，但是好的電影故事對細節的發掘是沒有止境的，沒有細節的布展敘述便構建不成欣賞的旨趣。《獵場劄撒》基本忽視了敘事與對話，沒有人能在觀看這部影片時將故事情節構結起來以寄存情緒。

　　田壯壯執導的第二部電影《盜馬賊》，「西影廠」1986年出品。張悅編劇，侯詠攝影。電影《盜馬賊》故事講述的是藏族盜馬賊羅爾布悲慘罪惡的短暫人生。羅爾布不是壞人，他愛母親，愛妻兒；羅爾布不冷血，他甚至同情被他砍傷的被劫者。在嚴酷的高原生態裡他只是選擇以這樣罪惡的方式建立自己的生活。為此他與妻兒被逐出部落，等於被剝奪了雪域高原生存的能力和資格。窮途之下他做了最後一票盜馬案，在人們的追殺之下別妻拋子，慘死於追擊者的刀下。影片中雪域文化元素無處不在，而人物卻不在故事中，只在畫面裡。你幾乎感覺不到高原人群聚落的那種生的暖意。兩部影片故事沒講好的主要原因應該在於創作者沒有任何雪域高原的生活體驗。沒有實實在在的生活體驗，如何講得出那一方水土的故事？

　　這兩部影片的表達有點像張承志的紀實手筆，如《北方的河》，把西部高原風情做得如史詩般的遼遠和宏闊，都是那種俯視眾生的視角和眼界，焦聚於自然和宗教的超然之力，只關注脫離世俗的人悲壯的特立獨行，或人在大自然和宗教的暴力下「芻狗」般的自生自滅。不同的是張承志以此寄託理想，而田壯壯則籍此表現一種生的殘酷，殘酷到令你覺得生命在那片雪域根本沒有繁衍生息至今的道理。

(2)《藍風箏》：家國之殤

　　電影《藍風箏》是田壯壯1993年執導的一部「反思電影」，蕭矛編劇，侯詠攝影，呂麗萍和李雪健主演。

　　這部電影出自一個與共和國大致同齡孩子的敘述，講述1950年代初到「文化大革命」爆發的那段動盪年代中北京大雜院的一個普通人家的悲劇故事。孩子叫鐵頭，母親陳樹娟是小學教員。樹娟先後三任丈夫（鐵頭的父親、叔叔、繼父）都死在歷次運動中，而那些嚴酷的社會現實全然融入在大雜院裡濃郁世俗生活氣息之中，其中的那些真實的瘋狂情節在1993年講起來就已經荒唐得不像真事了：黨內的「整風運動」的精神在胡同裡直接傳達給那些文盲小腳老太太、納鞋底子的家庭婦女們；樹娟大哥的女友是部隊文工團演員，因對陪首長跳舞這一「政治任務」稍

有抵觸而被令復原下工廠勞改，後被判刑入獄服刑之時她竟然都沒弄明白為甚麼就成了「反革命」了。最荒唐的是樹娟的丈夫少龍劃定為右派的過程。少龍工作單位圖書館召開「反右運動」動員大會，書記講話：「同志們，我請你們再考慮考慮，難道我們這麼大一個圖書館怎麼就某某一個右派？」恰在這時少龍尿急，去廁所離開會場的一會兒功夫這個右派指標就落他頭上了。其後果是發配偏遠勞改農場，伐木工作中被砸死……伴隨著鐵頭的成長，政治運動像夢魘籠罩著平民百姓的世俗生活，生活沒有前景，人們閉合了思想。樹娟年邁的母親看到兒女們相繼蒙受不白之難說了一句尋常百姓最無奈的話：「我怎麼就覺得心裡那麼堵得慌啊！」

影片中有一個細節不能不引起注意，就是少年童聲的畫外配音塑造。聲音雖稚嫩卻帶有鼻竇炎症的鼻音，那一代少年兒童常見的病症。而這一瑕疵帶給觀者的不適感也許正暗示著那種「政治生活」扭曲著社會的環境，造成的心理陰影烙印猶如病灶從那一代孩子身上傳遞下去，其長遠的惡性後果難以估量。

電影《藍風箏》劇照

1993年田壯壯的《藍風箏》不似1980年代中期叢連文的《小鎮名流》和謝晉的《芙蓉鎮》反思影片那樣寓言式的敘事,《藍風箏》展現的是一個絕對寫實的世俗生活場面,由表及裡地細細揭示著那個時代的創痛。同時,《藍風箏》也許能引導觀影者對田壯壯的電影敘事做新的考量。比起1980年代中期的「反思電影」和1990年代同時期「78班」同學的作品,田壯壯的電影話語裡透露出來的不是才華,而是鈍重。

二　1994：「回光返照」的「尋根」盛宴

1993這一年張藝謀拍了《活著》,陳凱歌拍了《霸王別姬》,田壯壯拍了《藍風箏》,這是具有「總結性發言」意義上的三部「尋根」作品。而就在轉過年來,「第五代」在「尋根電影」的創作上出現一個集體呈現。1994這年,何平拍了馮驥才的《炮打雙燈》;黃建新拍了賈平凹的《五魁》;周曉文拍了徐寶琦的《二嫫》;劉苗苗拍了季宇的《家醜》;李少紅拍了蘇童的《紅粉》;何群拍了劉醒龍的《鳳凰琴》等等。稱此為「回光返照」現象,是受「78班」表演系謝園一番話的提示。謝園說:「我覺得『第五代』的這種激情在1994年就結束了,芝麻已經開不了那扇門了。這不是別人的問題,不是政治不是市場,是我們自己的問題,我們自己心靈的窗戶已經焊死了。」[20]1994年「第五代」導演「文化尋根」的會師,是否預示著這一代電影人的創作進入絕境。這驚鴻一現也許正說明了「尋根」潮汐將退,「第五代」走到盡頭。在商業電影大潮之下,他們今後的創作不再代表一個整體的追求,他們將分道揚鑣,成為彼此的「他者」。1994年的這批「尋根」作品,是「第五代」在「心靈之窗焊死」之前所做的追念校園初衷最後的集體造型。

1·何平《炮打雙燈》：情到黃河才算真

「第五代」導演何平(1957-　),山西人,出身電影世家。作過知青,後考入「北京科教電影製片廠」,從場記開始做起,一直做到了導演。1988年何平拍了《我們的世界》,而後拍攝

了《川島芳子》、《雙旗鎮刀客》、《炮打雙燈》和《日光峽谷》等，2003 年拍了《天地英雄》，而後又拍了《麥田》和《回到被愛的每一天》。每一部作品都凝結著藝術上的個性化的追求。尤以《雙旗鎮刀客》反響不凡俗，成為西部動作影片的先驅之作。1994 年拍了這部《炮打雙燈》，既無媚俗的商業氣，亦無嘩眾取寵的「實驗」色彩，真正達到他電影藝術創作的巔峰。

電影《炮打雙燈》據馮驥才 1991 年同名中篇小說改編，「西影廠」1994 年出品。寧靜、巫剛和趙小銳主演。馮驥才（1942-　），天津作家。1970 年代末至 1980 年代初發表《啊》、《鋪花的歧路》、《雕花煙斗》等傷痕作品，歸入「傷痕文學」作家行列。1980 年代中期至 1990 年代初，寫作方向轉向京津冀地區市井民俗題材，發掘特色地域的文化蘊藏。連續發表《三寸金蓮》、《神鞭》、《怪事奇人》、《陰陽八卦》和《炮打雙燈》等小說，匯入「尋根文學」潮流。小說《炮打雙燈》講的是在河北東部津沽地區的煙花爆竹產地一個愛情故事。何平將故事的發生地從津沽置換到他的家鄉山西，意在取山西古建築群落的文化底蘊，借黃河的磅礡氣勢。

故事發生在黃河畔小鎮，鎮中有百年爆竹老號蔡家。蔡家傳至此輩無男丁只有獨女蔡春枝繼承祖業，而祖制規定若女孩繼承家業則終身不得婚嫁。春枝成家業之傳人，內稱少爺、外稱東家，居內一言九鼎，出則前呼後擁，是蔡氏族人仰仗的靠山。一日青年畫匠牛寶逆黃河乘舟西行，因上游河水凍結而滯留於小鎮，而這一偶然際遇徹底改寫了春枝的生命。牛寶受雇蔡家繪製門神畫像，與女少東家一見鍾情。牛寶欲把春枝帶走以結連理，面對牛寶奔放熱烈的表白春枝陷於痛苦兩難抉擇中。蔡氏宗親長輩據祖訓強把春枝許配蔡家二十多年的奴僕，作坊總管滿地紅，以清門風。在一次傳統「比炮」表演中，絕望的牛寶使出絕技「穿襠花炮」險招。既然不能與心愛的女人「執子之手，與子偕老」，此生還有何意義。爆竹胯下崩爆，牛寶撲倒在黃河畔，以此自毀男根的訣別見證男兒真性情，除此之外牛寶沒有其他的辦法。面對為了愛一個女人敢把命都豁出去的男人，春枝隔河失聲痛哭。牛寶走了，正是這個血性的畫匠給了春枝生命中絢麗的

一瞬，給了春枝以堂堂正正做女人的勇氣。

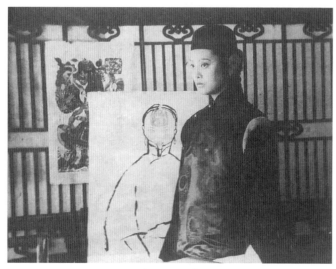

電影《炮打雙燈》劇照

何平生長在山西，他知道如何借家鄉山川和黃河的蒼茫氣象來表現北方特有的鄉土情懷。他知道這個故事只有放在山西才能出彩兒。《炮打雙燈》以一種蒼涼遒壯之美令人百觀而不厭，稱之為「尋根影片」最出色的經典之一，絕無虛飾。

2‧黃建新《五魁》：西部的傳奇

　　黃建新（1954-　）在「第五代」導演中算得上是個「雜家」，甚麼都拍。1980 年代據張賢亮小說《浪漫的黑炮》拍了電影《黑炮事件》，誇張地運用了隱喻與象徵的手法來處理故事原作的灰色荒誕色調。1988 年據王朔小說《浮出水面》拍成《輪回》，也拍了些「主旋律」影片如《建國大業》、《建黨偉業》之類，未顯才思。1994 年以賈平凹同名小說為藍本拍了這部《五魁》，在第五代「尋根影片」中尚算得上值得一提的作品。

　　《五魁》（一名《驗身》），「西影廠」1994 年出品，黃建新執導，王蘭、張世主演。據賈平凹 1991 年發表的同名小說改編而成。《五魁》是賈平凹作品中為數不多的西部傳奇類型小說，

整篇故事充滿西北的民間風情色調。故事講一老實巴交的糙漢子五魁，新娘駄夫。當地山高路狹行不了花轎，就有了駄夫這營生。這日五魁為雞公寨大戶柳家駄親，背著柳家新娘卻癡迷於這娘子的美艷。迎親途中遭白峰寨土匪劫色，五魁追至匪窟將美娘子救回。不想新少奶奶進入柳家門後日日受殘疾少爺虐待，被柳家殘害致雙腿殘廢。憤恨的五魁殺了柳家少爺將少奶奶救出，走入深山古廟棲身，終得滿足於與柳家少奶奶朝夕相處的夙願。但是五魁心目中娘子似菩薩的聖潔，不容任何非分之想，從不觸碰娘子。娘子則理解為是五魁的鄙視，抑鬱寡歡，最終投澗自殺。黃建新的電影《五魁》還是民間傳奇愛情的形態，將悲劇轉述成了喜劇。講五魁因同情少奶奶被柳家趕出，後走入山林聚眾嘯集，結成匪幫。數年之後，五魁率弟兄們來到柳家殺了惡毒婆婆，燒了柳家大宅，在部眾的簇擁下鄭重將心愛的女人駄在了背上，走出了柳家陰森的宅門。

電影《五魁》劇照

　　電影中大量加入了西部民俗的元素，故事不是生活的寫實，而影片表現的西部的民俗、民風則是實實在在的展現。

3・周曉文《二嫫》：致富的「苦衷」

周曉文（1954-　）北京人。1975年「北京電影學院」攝影專業畢業，任「西安電影製片廠」導演。1991年拍了王朔編劇的《青春無悔》，1996年拍了古裝歷史片《秦頌》。周曉文作品中最優秀的當屬1994年拍攝據徐寶琦同名小說改編的尋根影片《二嫫》。徐寶琦（1950-　）遼寧人，軍旅作家。1981年開始寫作，發表過短篇小說集《遼西風情錄》、中篇小說《二嫫》、《九翠》等，以及長篇小說《青石門》。

電影《二嫫》劇照

《二嫫》的故事背景是在經濟改革大潮衝擊下，農村家家戶戶由「面朝黃土背朝天」農耕戶變成了多種經營者。雖然有了致富的機遇，然生活依舊艱辛，仍然有許多問題。村婦二嫫的丈夫是前任村長，以腰疾臥床，兒子尚小，全靠二嫫做麻花拿到鎮上擺攤販賣維繫生計。二嫫的鄰居「吳瞎子」有輛卡車跑運輸，日子過得殷實。吳瞎子暗中喜歡二嫫，常讓二嫫搭順車到縣城賣筐和麻花，後來還介紹二嫫到縣城飯館任麻花主廚。二嫫對吳瞎子心存感激，時間長了二人便有了曖昧關係。二嫫最大的理想就是買一台電視機，這樣自己的兒子就不用到吳瞎子家蹭電視看。偶

然機會二嫫發現到縣醫院賣血回報可觀，於是便開始既賣麻花又賣血。二嫫終如願以償買了縣百貨店裡最大號的電視機，晚上村裡人全來她家看電視，前村長丈夫得到了極大的心理滿足，而累垮了的二嫫坐在電視機旁一臉茫然……。

《二嫫》是「尋根電影」中的優秀作品，在色彩、光和構圖的藝術表現上看得出周曉文導演的追求，而且對中國鄉鎮生活的寫實描繪帶有大膽的實驗性嘗試。

4・李少紅《紅粉》：水巷的舊式風情

李少紅（1955- ）蘇州人，1969 年參軍，1978 年考入「北京電影學院」導演系。1982 年畢業分配到「北影廠」擔任導演，1988 年拍了《銀蛇謀殺案》、《四十不惑》、《紅粉》、《生死劫》和《門》等影片。電影《紅粉》據蘇童同名小說改編。蘇童（1963- ），蘇州人。1980 年考入「北京師大」中文系。蘇童的文學創作題材和表現形式很寬廣，並不單一。1980 年代蘇童以《1934 年的逃亡》、《刺青時代》和《回力牌球鞋》等實驗性較強的作品，加入先鋒派作者行列。而其稍後時期的作品如《妻妾成群》、《婦女生活》、《紅粉》、《城北地帶》和《菩薩蠻》等，則呈現出另種的風格和情調。

電影《紅粉》，「北京電影製片廠」1994 年出品，王姬、何賽飛與王志文主演。講的是解放之初新舊交替時代變革中妓女與嫖客命運的故事。1950 年春一日，江南小鎮煙花柳巷「翠雲坊」突然被解放軍查封，煙花女子全部進了勞改營集中改造。坊間妓女秋儀與小萼情同姐妹，潑辣的秋儀乘亂逃出，投奔舊日相好浦家少爺，與之同居。浦家老太太反感秋儀的身分，惡語相加，秋儀憤然離去。走投無路之下避入尼姑庵削髮為尼。小萼結束勞改後也找到浦家少爺，此時浦家已財產充公淪為平民，浦某與小萼結了婚。婚後小萼難改舊日驕縱生活而整日吵鬧，已敗落的浦家無力滿足其欲望。無奈之下，浦某便貪污巨額公款以滿足妻子一時物欲之快，終事發被槍決正法。此時秋儀已被尼姑庵逐出，嫁給食攤小販馮老五者。浦某死後，小萼窮困，將兒子交給秋儀後嫁給了北方男人隨夫北去。秋儀喜得浦某之子，視為己出。

　　《紅粉》從小說到電影故事情節改動不大，但創作用意卻有明顯不同。作家蘇童以江南娼妓行業說事，講述時代變革中人的命運的顛沛流離。當整個社會體系崩塌之時，對根深蒂固舊生活的那種絕然了斷，難道真的就可以把原有的社會生活簡單地以「新」與「舊」做切換了嗎？對生存於舊生活習俗中的芸芸眾生到底意味著甚麼？這是一個獨特細緻觀察歷史的社會學視角。而導演李少紅看重的是這位蘇州同鄉作家筆下故事的地緣：蘇州城。她要借這則故事來展示舊式蘇州水巷的風貌和習俗。她動員了蘇州古城豐富的文化元素，如江南特有的白牆灰瓦建築，古樸的木制結構，小橋流水的城鎮環境，還有旗袍、彩扇、江南戲曲小調，以及江南人特有的容貌和文雅性情……她要找回那個曾經由千百年的富庶養育出的特有的閒適優雅的民風和心理特徵。就像王安憶的《長恨歌》這類作品所表達的意圖，是一種對某種永遠消逝的文化特徵的情感上的追尋。

　　蘇童與李少紅這兩位蘇州創作者共同賦予了電影《紅粉》這部作品以鮮明的文化個性，在「尋根」影片「西部化」的潮流中顯得格外珍貴。

5・劉苗苗《家醜》：宗法的底細

　　劉苗苗（1962- ），出生在寧夏銀川。考入「北京電影學院」進「78班」時年僅16歲，二十歲畢業分到「瀟湘電影廠」。1990年代拍了《雜嘴子》、《家醜》和《家事》等片，頗見影響。電影《家醜》，「北京電影學院青影廠」與「寧夏電影製片廠」1994年聯合出品，李萬年、王志文、何冰主演。據季宇中篇小說《當鋪》改編。季宇（1952- ）安徽蕪湖人。作過知青，當過兵。1979年開始寫作，發表《徽商》、《新安家族》、《當鋪》、《淮軍四十年》和《段祺瑞傳》以及小說集《獵頭》等具有鮮明地域文化特色的文學作品。

　　《家醜》的故事發生在1920年代南方一古鎮，鎮中有家「裕和當鋪」富甲城中。裕和老闆朱華堂有一獨子名朱輝正，自幼頑劣。朱家府上還有與輝正同齡自小入朱府為僕者田七與阿芳。十年後，三個孩子長大，朱輝正放蕩不羈，吃喝嫖賭為老爺所不

齒，田七篤厚忠誠得老爺信任。田七與阿芳少小時私定終身，而輝正則百般覬覦。阿芳終於出落成美女子，老爺強娶阿芳為妾，冀添丁而將不肖之子朱輝正取而代之。輝正卻為報復父親與阿芳私通，致其受孕。阿芳欲與輝正私奔遭輝正拒絕，二人衝突中輝正將阿芳誤殺離家逃亡。數年後，朱輝正以政府官員身分回到鎮中報複父親，使「裕和」生意受損。朱華堂憤懣中風臥床，收田七為子繼承家業。而後田七一改其馴服忠厚的面孔，強行從老爺手中奪其鎮宅之寶「漢代口塞」，致其氣絕斃命，進而又殺了朱輝正。「裕和」雖然還是朱姓，卻更換了血脈。

電影《家醜》對舊式的人倫理念持全然的悲觀態度，傳統倫理制約下的社會關係其實是靠不住的，充滿虛偽與冷酷。它帶有對傳統文化強烈的批判色彩，那貌似放之四海的人倫信條其實是歷史沉澱下來的糟粕。

6・何群《鳳凰琴》：大山裡的教學理念

鄉村教育這類題材算不算標準意義上的「尋根」影片也許並不是問題的關鍵所在，重要的是這是一個觀察中國鄉村社會的極佳視角。以此視角來洞察中國農村（尤其是偏遠山鄉）的文明程度和面貌，最說明問題。鄉村教育題材之所以被「第五代」電影人所關注，原因也就在於此。1980 年代末至 1990 年代間，至少有四部「第五代」拍攝的農村教育題材影片，分別是 1987 年陳凱歌拍的《孩子王》，1994 年何群的《鳳凰琴》，以及張藝謀1998-1999 年間拍攝的《一個都不能少》和《我的父親和母親》。就這四部影片來講，何群的《鳳凰琴》拍得最好。

何群（1955-2016），出身藝術世家，1971 年到農場做知青，1978 年考入「北京電影學院」美術系。畢業後與張藝謀等分到「廣西電影製片廠」，擔任《一個和八個》、《大閱兵》和《黃土地》等「第五代」經典影片的美術師。1988 年開始執導拍片，其導演的電影如《鳳凰琴》、《混在北京》等出手不凡。

電影《鳳凰琴》據劉醒龍 1993 年發表的同名小說改編。劉醒龍（1956-　）湖北人，1984 年開始寫作。1980-1990 年代發表鄉村小說《秋風醉了》、《大樹還小》、《鳳凰琴》和《挑擔茶

葉上北京》等鄉土小說名篇。後將中篇《鳳凰琴》改寫成長篇小說《天行者》，獲第八屆茅盾文學獎。

　　《鳳凰琴》由「天津廠」與「瀟湘廠」合拍，李寶田、劇雪與王學圻主演。故事講的是農村姑娘張英子兩年高考落榜，只得通過任縣文化站主任的舅舅安排到界嶺山村小學做民辦代課教師。英子來報到時發現學校之簡陋遠超出自己的想像，而且村裡欠發老師的工資已半年之久。學校的三位老師余校長、鄧有梅副校長和教導主任孫四海為山裡的孩子能讀上書想盡一切辦法，艱難支撐著學校的運轉。英子還發現許多學生早已因家庭困難脫學，而學校卻虛報學生的就學率以圖在全縣評審中得到表彰和獎金。單純的英子向縣教育局做了彙報，縣裡撤銷了對界嶺小學表彰並扣了獎金，余校長等三位老師陷於絕望。後來英子終於明白那筆原計劃用來修繕校舍的獎金對孩子們安全過冬有多麼的重要，她為自己的莽撞深深自責。事後英子以界嶺小學的事蹟寫成文章投到省報發表，引起社會強烈關注。縣教育局為界嶺小學修繕校舍撥下專款，而且給了學校一個赴師範學校進修轉正的名額。三位老師一致推舉英子去進修。清晨英子離開學校下山赴任，回首遙望半山之上渺小破舊的界嶺小學校舍，看見全校孩子們正向她揮手送別，英子心中酸楚，雙眼滿含淚水。

　　《鳳凰琴》作為鄉村教育題材，關注焦點卻不在教育本身，而在實施教育的鄉村社會環境。揭示落後與窮困是教育的天敵而教育的缺失便永遠擺脫不掉落後與窮困，這一在全世界為無數實踐證明了的惡性循環的道理。電影沒有太多各類花俏的電影藝術和技術手段，故事情節本身本是個毫無希望的進程，但敘事輕重緩急的節奏感把控得非常到位，不覺之中觀影者的注意力順暢融入其中。結尾處當大山之中孩子們稚嫩的歌聲響起，便成就了壓抑積蓄之後的情感釋放和心靈的強烈觸動。

　　當商業大潮席捲而來時，導演何群對中國電影的現狀與前景並不樂觀。他說過：「（電影）現在已經不是當初想像的那麼崇高了，經過了一個政治壓抑的年代，人也挺扭曲的，而人到中年的時候又經歷了一個商業革命的時代。1990 年代一直到現在，人同樣也挺扭曲的，一個是精神上的，另一個是錢和利的誘

惑。」[21]「78 班」馮小寧對學兄何群如此糾結心態做了最準確的詮釋：「『第五代』現在整體碰到的關鍵問題就是市場，一個時代不能逼著一切藝術家既搞藝術，同時又是個商人。」[22] 1994年，整體來講「尋根」電影走到了盡頭，而這一潮流的弄潮者「第五代」恰如謝園所言：「心靈被焊死了」。

第三節　「第四代」文化尋根共鳴

一　第四代的尋根本色

1·傳統陋俗的批判

　　1985-1986 年，「第四代」導演創作的兩部「尋根」影片力作問世，謝飛的《湘女蕭蕭》與黃健中的《良家婦女》。兩部影片的共同題材是傳統的「童養媳」陋俗，形成「第四代」最具本色的文化尋根創作。

（1）謝飛《湘女蕭蕭》

　　電影《湘女蕭蕭》的電影劇本據沈從文 1929 年發表的小說《蕭蕭》改編而成。由「北青廠」1986 年出品，謝飛執導，娜仁花等主演。故事講的是在湖南一偏遠山區，十三歲的少女蕭蕭作為童養媳出嫁了。蕭蕭沒有母親，寄養在叔父家長大，對蕭蕭來說出嫁只是「從這家轉到那家，並不比先前受苦」。丈夫不到三歲正在斷奶中。幾年過去了，蕭蕭於懵懵懂懂之中長成了美少女的模樣。婆家有長工名「花狗」，善說會笑。花狗喜歡蕭蕭，表白了，蕭蕭糊裡糊塗依從了他。蕭蕭懷了身孕，而花狗懼於宗法族規而逃走。事發，婆家亂了。蕭蕭年紀小捨不得自殺死，等待族人發落，是「沉潭」還是轉賣他人。蕭蕭叔父決定將蕭蕭轉賣，蕭蕭在婆家等到明年二月沒有賣成，卻生下一「團頭大眼，聲響洪壯」的大胖小子，婆家歡喜。留下胖小子起名「牛兒」，也留下了蕭蕭。又過了十年，蕭蕭與小丈夫圓了房。「牛兒」十歲了，婆家便依俗給「牛兒」結了親，娶來的媳婦長「牛兒」六

歲，也是童養媳。

　　講述這樣一個令人扼腕的故事，沈從文不改其唯美的筆法。沒有悲戚與哭訴，甚至沒有恐懼與憎恨，人的生命全都在宿命的主導和碾壓之下。有了「生」與「育」的機遇和資格這便是人生的歸宿，便是硬的道理。在新的社會變革到來之前夕，鄉村少女的心境平緩得像一潭死水。謝飛這代人在銀屏上講述這個故事，自難重現沈從文文字的悠長韻味。也許謝飛並不想把這類殘酷用唯美的方式作表達，而是把傳統宗法規矩對女性的壓迫實實在在地講出來，他要把蕭蕭的少女天真與懵懂轉變為愚昧和麻木的全過程表現出來。

電影《湘女蕭蕭》劇照

（2）黃健中《良家婦女》

　　黃健中（1941-　）祖籍福建泉州，1960 年進入「北京電影製片廠」附屬電影學校學習，後一直在「北影廠」工作，從場記一直作到一級導演。在 1985-1987 年黃健中拍了兩部女性題材影片《良家婦女》和《貞女》，成為「第四代」最值得關注的「尋根」影片。電影《良家婦女》1985 年「北影廠」出品，叢珊等主演。電影劇本據李寬定同名小說改編而成。李寬定（1945-　）貴

州桐樟人，師從沈從文，發表《良家婦女》、《小家碧玉》等多部
女性題材小說。

《良家婦女》故事講的是，1948年一日，黔北山區一村落迎
來一頂送親花轎，轎中新娘子名杏仙芳齡十八，嫁入本村一孤兒
寡母之家成為童養媳。婆家家境並不太好，婆婆五娘新婚便守寡
年僅二十六歲，而新郎官名易少偉時年六歲。入門後杏仙成為家
庭的勞力和小丈夫的保姆，而小丈夫放學後還是不忘與小夥伴
玩尿尿和泥遊戲，晚上照例尿炕。婚後夫妻倆以長姐幼弟相互依
賴，日子就這樣和諧地過下去。但少女心中的悲涼惆悵是無法掩
蓋的。農忙時五娘的侄子開柄來幫農，開柄幹活勤苦，忠厚老實
引起杏仙的愛慕，二人漸生情感。而山區童養媳陋俗積久，族規
嚴苛，男女間有犯婚外情者沉石湖中。杏仙與開柄的戀情終被村
民發現，愚昧的鄉民能接受甚至維護童養媳這種不倫之婚，卻容
不得青年男女之間美好愛情。鄉民聚眾「捉奸」，聲勢暴躁，幸
而政府村公所出面解散聚眾鄉愚，並辦理了杏仙與小丈夫少偉的
離婚手續。杏仙終於脫離了婆家，而且也得到了婆婆五娘的理
解。

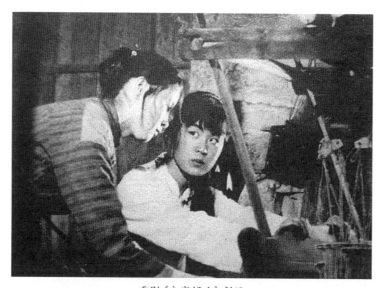

電影《良家婦女》劇照

　　影片片首從中國古文字中有關「女」、「婦女」字形的歷史演變，追溯歧視壓迫婦女陋俗的文化淵源，做了明確的主題提示。雖是批判的出發點，故事講得卻並不殘酷，充滿親情關愛。千年陋俗劣規泯滅不了的人性中的那片善良，它溫暖著畸形傳統之下的家庭生活，平衡著傳統中的惡帶給人的壓迫。正是這一抹由真實人性帶來溫情，使這部影片的批判性帶有種直觸心底的力度。

2・文化糟粕的反思：《香魂女》

　　電影《香魂女》是謝飛導演的另部文化尋根力作。1993 年由「長影廠」與「天津電影製片廠」合作拍攝出品，斯琴高娃、陳寶國主演。電影劇本據周大新中篇小說《香魂塘畔的香油坊》改編而成。周大新（1952-　）河南鄧州人，尋根文學作家。以其農民之本色，善寫家鄉豫西南民間的鄉土故事。有中短篇小說集《漢家女》、《香魂女》、《銀飾》和《左朱雀右白虎》和長篇小說《走出盆地》等發表。

　　《香魂女》故事講的是河南南陽部家營村發生了一件大事，日本女客商新洋貞子前來與本村香二嫂開的小磨香油坊投資合作。香二嫂即成遠近羨艷的女企業家。與外商合作必然使二嫂的生意興隆，也使生活全然開闢文明開放的境界。但表面光鮮亮麗的二嫂有著家世帶來的難言之隱。香二嫂出身貧賤，七歲時依舊俗嫁與年齡大許多的瘸子作童養媳，十三歲便圓房作了女人。丈夫身體殘疾心理更殘疾，整日賭博酗酒，常毆打二嫂，於是她有了外遇來排解生活的壓迫。後來二嫂家有了一兒一女，兒子與瘸丈夫所生，天生智障。女兒與情人所生，聰明伶俐。如今精明強幹的二嫂成了企業家，她一條腿跨入了文明開放的新生活，而另一條腿仍深陷陋俗的泥沼中不能自拔。二嫂用錢擺平了村中最美姑娘環環的父母，迫使環環嫁給傻兒子為妻。新媳婦進門二嫂滿心如願，但傻子做不了男人，常瘋狂毆打環環。看著年輕美麗的兒媳步入自己的覆轍，二嫂終於承受不了了。她對媳婦說：辦離婚吧，我給你找婆家辦嫁妝。一輩子太長了！

電影《香魂女》劇照

　　香二嫂一人之身，以陋俗的受害者一變成為其傳承和施暴者，香二嫂身上反映了社會變革與進步和文化劣根和糟粕的衝突。陋俗是歷史的存留，土壤就在民間。此時期中國社會正恰似同燎原大火之後，表面盡焚，而焦土之下劣根仍生生不死。社會貌似有了天翻地覆的變革，而廣大鄉村的社會基礎並未深刻改良。「五四」時期文學提出的揭示社會「病苦」、批判文化劣根的命題，在 1980 年代改革開放時期仍然有效。

二　「第四代」的現實思考

1．第四代鏡頭中的賈平凹小說

　　賈平凹，1952 年生於陝西省商洛市丹鳳縣棣花鎮，1973 年被選拔上「西北大學」，1974 年開始發表作品。代表作有《商州系列》、《廢都》、《秦腔》和《古爐》等。發表 1500 多萬字的作品，被翻成三十多個語種出版，並被改編為電影、電視、話劇、戲劇等二十餘種。賈平凹本身就是農民，比起知青出身的尋根作家，沒有「城市棄子」的那種游離感，他對商洛鄉土的把握是零距離的，由此他的尋根創作具有雄厚持久的爆發力。同時賈平凹

的創作亦不同於莫言、余華和蘇童這些人,他對西方文學流派的影響似乎具有天然的「免疫」。他對陝北鄉土的描述和讚頌帶有著極大的理想色彩,有種類似沈從文風格的唯美追求。

(1) 顏學恕《野山》:「換妻」的文化反思

顏學恕,1962 年北京電影學院畢業就在「西影廠」任導演,其執導的影片並不多,《野山》算是他的巔峰之作,也是「第四代」頗具影響的「尋根」之作。

《野山》「西安廠」出品,據賈平凹 1985 年發表的中篇小說《雞窩窪人家》改編。影片故事講述陝北秦嶺的商洛山區中兩對青年農民家庭悲歡離合的故事。灰灰是個老實巴交農民,與妻子桂蘭沒有子女,踏踏實實過莊稼人的日子。而灰灰的發小禾禾當過兵見過世面,不甘於一輩子黃土地上務農,總是搞各種營生,屢興屢敗,妻子秋絨不能忍受帶著孩子離婚而去。禾禾繼續折騰,包下後山發展養蠶業,得到縣裡支持。桂蘭不滿丈夫的保守,幫助禾禾搞副業,遭灰灰誤解導致家庭破裂。灰灰常幫獨自帶孩子的秋絨,在同情與感激基礎上漸生情感終於結合成家。而桂蘭與禾禾由於志向相投也走到一起。兩個新組合的小家庭重新拓展了生活。

顏學恕本人在陝西生活了二十年,熟悉西北的風情,拍攝過程中堅持寫實風格,對細節一絲不苟。敘事過程中人物關係、劇情轉折走得自然順暢,如此「換妻」這樣逆傳統的情節,能夠做出觀影者的認同感。《野山》的問題是故事講得太老套太封閉,對商洛山鄉生活場景的展示和鄉村生活氛圍的營造沒有跟上,這無疑是影片的最大缺憾。

(2) 胡炳榴《鄉民》:鄉俗文化心理探索

胡炳榴(1940-2012)湖北人。1964 年畢業於北京電影學院表演系,後進入「珠影廠」。1981-1986 年先後執導了他的著名「鄉村三部曲」:《鄉情》、《鄉音》和《鄉民》。

電影《鄉民》據賈平凹中篇小說《臘月·正月》改編,是「第四代」的「尋根」佳作之一。講的是秦嶺山區有一小鎮名「四皓

鎮」，相傳是「商山四皓」之故地。鎮中有四皓祠和四皓墓。鎮中文化達人韓玄子家居四皓墓附近。韓玄子在鎮中教書多半輩子，不少鄉鎮幹部都作過他的學生。玄子見識廣博，有譽鎮中，退休後兼任鎮文化站長。他本人向以四皓精神傳承而自居，極瞧不起那些副業發家、露財炫富的農民。鎮中有開工廠做糕點致富的農民名王才，曾是韓玄子教過的「劣等生」。王才對韓玄子一向畢恭畢敬，卻總為韓玄子所鄙夷。王才想買下四皓祠以擴大廠房上門求助，卻為韓玄子暗中掣肘，百般壓制。正月十五韓玄子宴請鎮中幹部親友獨不請王才以示不屑，而王才則雇請了舞龍隊在鎮中舞龍歡慶，其氣勢壓在了韓家家宴之上。而後王才企業得到了縣長的支持，樹立為致富典型。而令人絕想不到的是王才竟然還得到韓玄子兒子二貝的暗中協助，生意大有前景。四皓鎮上的「無冕之王」韓玄子被暴發戶王才搶了風頭心中懊惱，卻也無力反轉，整日盤桓於四皓墓前，萎靡消沉了。

　　胡炳榴自認他的鄉村三部曲「在創作思想和藝術追求上，是個一脈相承、順理成章的發展過程。」但事實上 1986 年拍的《鄉民》還是明顯不同於前兩部。《鄉情》和《鄉音》主要描寫是社會轉型遽變之下鄉村生活與農民命運前景的變化，《鄉民》則有了文化追索的意圖，側重於地域文化心理方面的揭示。《鄉民》中胡柄榴將原著中韓玄子和王才並列的比重做了調整，將韓玄子戲份加大，引為故事的核心線索，其突出文化尋蹤之主題用意極為明確。[23]

2・滕文驥《棋王》：銀屏上的「中州正韻」

　　滕文驥（1944-　 ）北京人。1964 年考入北京電影學院導演系，1968 年畢業分到「西影廠」做導演。曾執導《生活的顫音》、《都市裡的村莊》、《鍋碗瓢勺交響曲》和《黃河謠》等影片，在「第四代」中算多產導演，頗有影響力。1988 年滕文驥執導了據作家阿城同名名篇小說《棋王》，「西影廠」出品，謝園主演。

　　《棋王》是作家阿城「三王」之首，為「尋根文學」的標杆作品。《棋王》故事開始是北京火車站送別知青下鄉的場面，第一人稱的「我」正好和一個綽號「棋呆子」的知青坐一塊。此人叫王

一生，以棋術高超聞名北京各中學。據說王一生曾得一位拾破爛兒老頭的點撥，此後便以道家之術為指導，棋術益精。王一生下鄉後不事生產而遍訪善弈者，無人能與之匹敵。一次地區組織運動會，有棋類比賽。一幫知青來到賽場觀王一生下棋。可王一生因故遲到，趕到賽場後棋類比賽已經結束，無奈之下王一生決定和前幾名私下單獨賽。一知青挑戰賽事勝者消息不脛而走，賽場亂了，上千人圍觀。王一生與前九名同時比賽，王一生以盲棋对明棋，以一對九，連環大戰。王一生連勝八人，都陸續鞠躬退場，最後與冠軍老頭和棋。

　　《棋王》的主角是知青，但全篇不提知青的事，更沒有控訴反思的意圖，只講棋道，有種老北京人玩古董的味道。貫穿在小說裡的是有為與無為、陰柔與陽剛的相互轉化，以及生命歸於自然等等這些道理，而且試圖把這種傳統文化精神與當代人的人生聯繫在一起。《棋王》還表現出阿城的歷史觀和哲學觀：「普通人的『英雄』行為常常是歷史的縮影。那些普通人在一種被迫的情況下，煥發出一定的光彩。之後，普通人又復歸為普通人，因此，從個人來說，常常是完成了一個精彩之後復歸為零，而歷史由此便進一步。」一個人的精彩瞬間便被歷史積累下來了。1984年講這樣的故事和這樣講故事，足令天下人眼前一亮，耳目一新了。[24]

　　觀電影《棋王》，看得出滕文驥導演的不遺餘力貫徹原作的文化尋根意圖的努力，畢竟用聲像藝術來表現阿城文字的「中州正韻」之風格並非易事。片首不同尋常地在殘棋局部畫面上打出字幕，追溯象棋的淵源：

> 　　中國象棋，古稱「搏戲」，起源甚古，已無從查起，早在戰國時便有記載今制象棋，相傳是一名士夢中忽聞鼕鼓聲聲，見兩軍隊列交鋒，馬從對角行走，車直入行動，兵逐步挺進，將橫四方。遂於床下掘出古墓，內藏「金床戲局」，橫車列馬滿坪者皆金銅成形，乃悟夢中所見兩軍混戰，即象棋者也……

與此同時配之以雄渾的軍陣樂曲,那份隆重直接將觀影者引入一個升而華之的意義之中。整個故事敘述過程中知青的農場生活被淡化,全然圍繞象棋展開。最後的九局連環大戰的場面拍得驚心動魄,九盤棋步唱念之聲抑揚頓挫,軍樂渾鈍,鼙鼓相聞,十分有效地把現實生活帶入某種悠遠的境界。

「第四代」導演是中國電影人中最有「悲壯感」的一代。這批人於 1960 年代電影學院畢業,而十年「文化大革命」剝奪了他們的創作機會,甚至也剝奪了他們在中國電影史中的承上啟下的作用。[25]「浩劫」結束後文藝解禁,「第四代」方在「傷痕」、「反思」電影創作中嶄露頭角,處在傳統與變革、「新」、「舊」交替的陣痛中。[26]1980 年代,「第五代」電影人橫空出世,興起「尋根」電影潮流。「第四代」的創作於是匯流其中,成為「尋根」潮流的呼應者。1980 年代中後期「第四代」創作的「尋根」影片是這代導演的最出色的作品,儘管在整個「尋根」影片潮流中他們並沒有充當主流。[27]可以說,「尋根」影片的創作是「第四代」導演的最後一個體現集體精神的創作行為。

第四節　附議:「怪才」姜文

姜文不屬於「第五代」,也不屬於「第六代」。他本人並不認同中國電影人的代際劃分。事實上電影人是分代的,正所謂一代人受一代思潮影響,一代人有一代人的使命,只是姜文不屬於任何「代」。

姜文(1963-　)出生在唐山,1973 年隨家遷居北京,成長在軍隊大院。1981 年考入「中央戲劇學院」表演系。1984 年畢業後入「中國青年藝術劇院」做話劇演員。姜文童年少年在「後文革」時期度過,由此他只有「文革」的印象,沒有「文革」的履歷,自然也沒有「知青」、「工農兵」這類成長經歷。他的創作既不可能有「傷痕反思」意圖,也沒有「文化尋根」基因。1985 年出道投身演藝,到 1993 年姜文開始導演創作時已有十年的演藝歷練,藝術造詣積蓄和創作經驗的汲取已相當厚實。雖其導演創

作生涯與「第六代」發生在同時，走的卻不是「第六代」的憤青「先鋒實驗」路子。而後商業大潮席捲電影界之時，姜文的導演創作卻從不為所動，一副我行我素的狀態。

姜文 1985 年開始其傲人演藝生涯，與從「第三代」到「第六代」各代導演合作，主演過各代的經典影片，塑造了諸多中國電影史上耀眼的銀屏形象。作為中國男演員，姜文獨步中國影壇無人能與之比肩。1993 年，姜文執導其處女之作《陽光燦爛的日子》一鳴驚人。而後至 2018 年一共執導拍攝了六部電影，終成中國影界「怪才」、「鬼才」之名。

1 · 精心打磨的實驗經典

(1)「後文革」青春紀事：《陽光燦爛的日子》

1993 年，姜文執導處女作《陽光燦爛的日子》。影片由「嘉禾電影有限公司」等發行，寧靜、夏雨和陶虹等主演。

《陽光燦爛的日子》的劇本改編自王朔的小說《動物凶猛》。王朔（1958- ）北京人。少年兒童時代長在軍隊大院，1977 年入海軍服兵役，1984 年開展其寫作生涯，當年即發表其處女之作《空中小姐》引起關注。而後連續發表稱當代京味幽默風格小說，樹立於文壇。1989-1999 年王朔強化其表現風格，先後發表了《玩兒的就是心跳》、《動物凶猛》和《看上去很美》三部個人傳記小說，連同《頑主》、《你不是個俗人》和《千萬別把我當人》等同類型作品構成其鋒芒畢露之個性化格調，成為當時最具爭議、影響最著的作家。1991 年，姜文於《收穫》偶讀《動物凶猛》愛不釋手，於 1993 年將其導演生涯處女之寶押在了《動物凶猛》。姜文看中《動物凶猛》因為喜歡，也因為熟悉。他生長在軍隊大院，對「後文革」時期的「血色浪漫」保有非常理想化的陽光印象。

《動物凶猛》是一部青春小說，而其特色之處在於是中國首部講「後文革」時期軍隊大院浪漫青春故事的作品。當年「大院」生活現象不算「小眾」，遠比想像的要普遍。當時中國許多城市中有各類軍隊、軍區大院，還有如省委大院、市委大院，以及各

類政府機關大院等等。孩子們依傍大院賦予的優越感，以院結群，引同院為同類，生出許多大院特色的青春期矯情故事，為一代人的集體記憶。《動物凶猛》故事圍繞一個美麗少女米蘭展開，講的是北京西郊某部軍隊大院中一群軍隊子弟的少年叛逆故事。雖已是「後文革」時期，這群大院少年仍處在「文革」紅色暴力的慣性中，結幫霸凌，橫行校園與社區間。在他們剛有了對異性懵懂迷戀時，女孩米蘭進入了他們的團夥。米蘭的美使這個小團夥的夥伴關係變得微妙，少年之間的義氣不再單純，而暴力出現了動物性的殘忍。小說對當時一代城市少年人的內心做了細膩的剖白，而對那一代人的社會生活細節有著極其真實的把握，重新將「後文革」時期的歷史碎片嵌合成形，還原其真貌。

　　電影《陽光燦爛的日子》雖在情節上做了調整，全然保留了小說的原汁原味。因為姜文記憶中有「後文革」的印跡，了解當時少年團夥打架、「拍婆子」的狀貌。影片在螢幕上運用畫面、色彩形象地再現了《動物凶猛》表現的那段歷史，也用了畫外第一人稱獨白做少年們心理狀態的揭示。《陽光燦爛的日子》公認是所有由王朔作品改編的影視作品中影響最大、最成功的一部。

《陽光燦爛的日子》宣傳海報

　　《陽光燦爛的日子》展現真實的歷史場景，揭秘真實的青春少年內心世界，其藝術的感染力不分時代與國界。電影獲 51 屆「威尼斯國際電影節」獲最佳男演員獎和金獅獎提名，33 屆「金馬」最佳導演、攝影及劇本等 5 項獎項。

(2) 抗戰另類視角：《鬼子來了》

　　1998 年，姜文自導自演了一部抗戰題材影片《鬼子來了》。姜文、姜宏波、香川照之等主演，文學底本是龍鳳偉的小說《生存》。

　　故事發生在 1945 年的河北農村。長城腳下有一小村莊名掛甲台。一日夜裡村民馬大三家闖入一夥蒙面人，用槍頂住大三的腦門，扔下兩個裝人的麻袋要馬大三代為保存，並稱「我」幾日後來取人。馬大三打開一看，是一個受傷的叫花屋小三郎的日本兵和一個姓董的翻譯官。全村驚懼不知該如何處置，只得供著這兩個人吃喝等著。沒想到一等就是半年，仍不見那個「我」來取人。時間一長強硬的日本兵花屋小三郎裝不下去了，其懦弱怕死之原形畢露。他求掛甲台村民別殺死他，並保證若把他交給日本炮樓，日本駐軍會送兩車糧食給村民作補償。而村民們和日本兵花屋都不知道的是，此時日本天皇剛發佈了告日本國民停戰詔書，日本已戰敗投降了。炮樓的日本兵接受了花屋與村民簽的約定，同意補償村民兩車糧食並另外獎賞四車。日本兵把糧食送到掛甲台村，當晚與村民飲酒聯歡。歡宴中日本兵突然變臉，對掛甲台村屠村，而後焚燒了村莊。馬大三因去鄰村去接未婚媳婦僥倖躲過此劫難，他親眼看到了日本兵野蠻屠村。幾天後馬大三提一把斧子潛入日軍營地，瘋狂砍死數名日本兵之後被國軍抓捕。馬大三以破壞和平協約被判死刑，執行者竟然是花屋小三郎。一刀下去，大三的腦袋咕嚕嚕落地，而後慢慢合上眼，眼前一片血紅。

《鬼子來了》宣傳海報

　　影片首次以一種另類尺度解讀抗戰，其略過一切關於抗戰的慣性思維而直杵人性。影片中展示的日本兵侵略者的優越感，以及那種歇斯底里式的殘暴和不拍死的表現並非真正的無畏，只是一種人性泯滅的狀態。而在異國的土地上，那些日本兵真正的悲劇在於他們自己知道此刻他們不是人，他們是畜生、是「鬼」。影片中的中國農民面對武裝到牙齒的侵略軍表現出懦弱甚至奴膝婢顏，全然不明「國家興亡匹夫有責」的道理。但是，他們身上具有的所有弱點甚至劣根都出自人的本性。《鬼子來了》作為抗戰題材影片，完不同於「手撕日本兵」式的抗戰英雄劇，真正超越了戰爭的表象而以全人類共情視角反思戰爭。

　　《鬼子來了》追求一種黑色幽默的灰色調子，以中國農民的愚鈍和日本兵的野蠻這種類似於人與「鬼」的對比關係推進故事的開展，構成帶有痛創感的喜劇效果。而且影片以黑白色調渲染

出紀實效果，而當劇終帷幕徐徐垂落，色彩卻突然從馬大三落地人頭的視覺裡燦然而出，其營造出的歷史與現實、真實與幻相的對比實令人觀後而百般回味。

2‧姜文的民國情結

(1) 民國傳奇：「讓子彈飛一會兒」

2009 年，姜文自導自演了電影《讓子彈飛》。劇本改編自馬識途《夜譚十記》中「巴陵野老：盜官記」一回。馬識途 (1915-　) 重慶人，1945 年畢業於「西南聯大」國文系。馬識途的寫作基本屬於「山藥蛋派」風格的「革命文學作品」，未脫離當時的政治局限。故事、文字及人物塑造都嫌粗糙，革命尺度遠高於文學尺度。[28] 同任何劇本一樣，只要姜文接了手即做大幅度的改編。姜文先後請了九位編劇做修改，反反覆覆磨合成器。除加上一個嘹亮的標題《讓子彈飛》，還使原本樣板戲《杜鵑山》式「只有共產黨才能救中國」主題的革命文學文本，脫胎為一部豪放的反映民國歷史的電影作品。

《讓子彈飛》2009 年開拍，翌年公映。「英皇電影公司」、「峨眉電影集團」出品。姜文、周潤發、葛優與劉嘉玲等主演。故事的主角是武人張牧之，其出身講武堂，做過雲南軍閥蔡鍔將軍的護衛。辛亥革命後，牧之等嘯聚山林間落草為寇。以其張牧之名字之諧音挑號「張麻子」，所到之處官民皆驚懼。一日，有馬邦德者以錢財買得鵝城縣縣長之官位，赴任路上被「張麻子」一夥劫其專列。張牧之索性直接冒充馬縣長赴鵝城上任。任內與鵝城縣惡霸黃四郎鬥智鬥勇，最終煽動民眾之積憤滅了黃惡霸，分其錢財於全縣老百姓。《讓子彈飛》從標題到故事生把一個打土豪分田地的農民暴動講成一個俠義英雄傳奇故事，沒有走《盜官記》的「殺人放火後招安」歸順革命隊伍的思路，而是兄弟們奔了大上海。這樣的開放結局使主題的走向變得撲朔迷離，而突出的是故事傳奇色彩和個人英雄氣概。

電影《讓子彈飛》呈現的是電影的藝術效果，即是戲劇性的審美境界的追求，演員表演和台詞的功力，以及電影藝術的表現

手法，是當時中國電影創作先鋒實驗潮流之中的一個逆向回歸。

《讓子彈飛》宣傳海報

（2）民國的演義：《邪不壓正》

　　2018 年，姜文《邪不壓正》公映，「無錫自在影視公司」出品。姜文、彭於晏、廖凡、周韻和許晴等出演。獻映之日，影界風靡。《邪不壓正》的文學藍本是張北海的《俠隱》。原作既名之為《俠隱》，講的當然是江湖恩怨情仇的故事，然品讀之後發現其精髓卻並非俠之道和俠之隱者。張北海只是假武俠情仇之事以抒發胸臆，體味那魂牽夢縈的民國「大北平」掌故。恰如作家阿城言：《俠隱》真寫出了對老北京城的那種「貼骨到肉的質感」。以這種情結之為出發點，張氏對老北平的那個抗戰歷史背景有了一種超越的眼界。[29] 《俠隱》中借美國記者局外人之口講：對日本人來說「中國太大……大到無限」。這裡「無限」絕非地域空間

所指，而是文化的無窮境界。小說《俠隱》結尾，俠者李天然完報家國之仇時，正值日寇踐踏大北平之日。北海先生借藍某之口發出那句椎心泣血的感嘆：「別忘了這個日子……不管日本人甚麼時候給趕走，北平是再也回不來了……這個古都，這種日子，將一去不返，永遠消失，再也沒有了。」歷史進程中，有些表象來去匆匆，像戰爭像革命；有些氣運可失而復得，如繁榮如昌明。而「大北平」的那種千百年積蓄蘊育的文化格調，那種閒適雅致的生活情趣，則永不復還了。

《邪不壓正》宣傳海報

　　姜文《邪不壓正》核心的表述是俠之義和俠之武。但姜文不忘張北海的「大北平」情結，不忘去盡力表現老北京城的遺風。而以一部電影的體量與容量，絕無可能完整再現小說《俠隱》中描畫的大北平的遼遠深邃之意蘊。姜文敏銳地瞄住了一個點，即《俠隱》中俠者李天然屋簷之上的縱橫馳騁。姜文在此做了天才

發揮，在雲南搭建了四萬平方米的舊式磚瓦的北平城屋頂世界，以一個遼闊的屋頂群脈讓他影片中的俠者自由行走，也讓它來復原和重現老北平城的古樸風貌。

　　中國電影代際劃分中很難把姜文歸屬到任何一代，其電影創作上的手筆真就像俠在屋簷之上，行走於各代間。對於電影創作，姜文曾說過一句能令各代導演屏息凝思的經典名言：

> 　　電影應該是酒，哪怕只有一口，但它得是酒。（若）你拍的東西是葡萄，很新鮮的葡萄，甚至還掛著霜，但你沒把它釀成酒，開始是葡萄，到了還是葡萄。另外一些導演明白這個道理，他們知道電影得是酒，但沒有釀造過程，結束時還是一口酒。更可怕的是，這酒既不是葡萄釀造的，也不是糧食釀成的，是化學兌出來的。[30]

　　姜文二十六年只拍六部電影，無論你喜歡與否，皆為精釀，絕無勾兌。從文學藍本的選擇到劇本編寫、台詞、表演，到場景、攝影，再到剪輯製作……部部皆醇厚，都有度數。

章節附註

1 條件所限無法將各代導演名字全數列出，故以「等」或「等人」包括各代之全體。

2 「尋根文學」潮流興起的標誌事件是 1984 年 12 月在杭州召開了一次主題為「新時期文學：回顧與預測」的文學會議。會上正式提出了「文學尋根」的命題。參加這次會議的大部分是知青背景的「尋根文學」作家，如韓少功、鄭萬隆、李杭育、李陀、阿城、鄭義、李慶西等人。與會者發表了一系列的文章談文學「尋根」的見解。

3 韓少功：〈文學的「根」〉，《作家》第 4 期，1985 年。

4 王慶生、王又平：《中國當代文學史》（北京：高等教育出版社，2016）：「尋根小說的文學史意義首先表現在它打破了當代文學史此前各種潮流所演習的單一的政治視野，而生成了更為開闊的文化視野……」。

5 郭寶昌：《說點您不知道的》：〈相識第五代〉（北京：中國戲劇出版社，2004）。

6 陳思和：《中國當代文學史教程》（上海：復旦大學出版社，2016），286 頁：賈平凹，「尋根文學」標杆作家，1983 年開始創作「商州系列」小說。展示了八百里秦川古老的文化風貌，秦川山地的人情世態。小說採用一種筆記體的寫法，文字間充盈著一股濃濃的黃土高原的味道。

7 孫獻韜、李多鈺：《中國電影百年 1977-2005》，頁 143：當時「老長影被稱作『新中國電影的搖籃』，而西影廠被稱作『中國新電影的搖籃』」。

8 陳凱歌：《少年凱歌》（北京：人民文學出版社，2001）。

9 孫獻韜、李多鈺：《中國電影百年 1977-2005》，頁 126：「雖然將中國電影以「代」來劃分有些過於簡單，這部電影（《一個和八個》）仍然可以說時一個時代開始的標誌。」

10 羅雪瑩：《回望純真年代 1981-1993》（北京：學苑出版社，2008），頁 123。

11 孫獻韜、李多鈺：《中國電影百年 1977-2005》，頁 126：「如果這部電影沒有攝影師張藝謀近似執拗的堅持，《一個和八個》是不可能憑藉畫面造型的力度和象徵性震撼中國電影界，並順理成章地使本片成功帶動了一批中國電影的創作。從這個角度來講，張藝謀對於中國電影的改變也許早在這個時候就開始了。」

12 孫獻韜、李多鈺：《中國電影百年 1977-2005》，頁 129。

13 陳思和：《當代文學史教程》（上海：復旦大學出版社，2016），頁 287。

14 阿城：《阿城精選集》（北京：燕山出版社，2015），頁 66。

15 孫獻韜、李多鈺：《中國電影百年 1977-2005》，頁 245：陳凱歌：「《霸

王別姬》有非常複雜的線索要駕馭，它有非常龐大的一個敘事的組織逐漸地浮現。我自己的電影最終的東西是甚麼？情懷，一個電影若有情懷，永遠會被人記住。」

16 孫獻韜、李多鈺：《中國電影百年 1977-2005》（北京：中國廣播電視出版社，2006），頁 183。另見羅雪瑩《回望純真年代 1981-1993》（北京：學苑出版社，2008），頁 358。

17 陳思和：《中國當代文學史教程》（上海：復旦大學出版社，2016），頁 284。

18 劉恆小說《伏羲伏羲》為文學界列為「新寫實小說」的代表作，而筆者以為在其歷史、文化的意義和價值上講也是「尋根文學」的代表性作品。

19 參見余華：《活著》〈序言〉。

20 孫獻韜、李多鈺：《中國電影百年 1977-2005》，頁 108。

21 孫獻韜、李多鈺：《中國電影百年 1977-2005》，頁 160。

22 孫獻韜、李多鈺：《中國電影百年 1977-2005》，頁 120。

23 羅雪瑩：《回望純真年代》（北京：學苑出版社，2008），頁 214。

24 陳思和：《中國當代文學史教程》（上海：復旦大學出版社，2016），頁 282-284。

25 孫獻韜、李多鈺：《中國電影百年 1977-2005》，頁 27：謝飛：「我們這一代文革前上電影學院的，出來後跟著老導演做八年左右的副手，文革間根本沒有機會做副導演，沒有當過徒弟就想馬上做導演這種當時是不可能的。」

26 丁亞平：《中國電影通史 2》，頁 124：吳貽弓：「第四代導演群落，受教育於比較穩定的 50 年代，成長歷史有共同的複合部。傳統文化薰陶得很濃，『十七年』主流意識形態很深地鑲嵌在他們的腦海中。」

27 孫獻韜、李多鈺：《中國電影百年 1977-2005》，頁 26：鄭洞天：「『第四代』後來氣勢退卻……更重要的原因恐怕是被『第五代』壓下去了。回想起來應該是在 1987 年《紅高粱》出來前（『第四代』）曾支撐了一個時期，從城市關注到農村，再到寫人，各種題材也都做了嘗試。」

28 馬識途：《馬識途文集》（四川文藝出版社，2018）：「我是半路出家的作家，不能算是一個出色的作家……但我曾經參加過中國革命，也算是一個革命家，因此我寫的作品，如果可能叫作文學作品的話，那算是革命文學作品吧。」

29 王德威：「世紀末的北京又經歷了一輪新的大建設。在一片拆遷更新的工事中，蟄居海外的作家卻懷著無比的決心，要重建京城的原貌……而張北海所依賴的，不是悼亡傷逝的情緒，而是文字的再現力量。除了懷舊，他更要創造他的理想城市。是在這裡，回憶與虛構相互借鏡，印象與想像合而為一。」見《俠隱》王德威序：〈夢回北京〉。

30 馮小剛：《我把青春獻給你》。

第九章
第六代——
以先鋒的名義

第一節　第六代的「身世」及創作探源

一　第六代「身世」與特質

與「第五代」相同，「第六代」電影人主體也是「北京電影學院」出身，畢業年限基本上都在 1990 年代。其中也有個別「中戲」或其他院校出身者。年齡上屬於 1960 後 -1970 後這一代人。「第六代」基本屬於「後文革」時期出生長大的一代人，雖然對「極左」政治壓迫頗有些印象，卻沒有直接感受「極左」政治迫害，也沒有「第四代」、「第五代」經歷的牛棚勞改或知青下鄉改造的切身體驗。他們屬於改革開放時代成長的一代人，是面朝「外面的世界」的一代人，對 1980 年代中「傷痕」、「反思」等暴露批判類文學的感受相對沒有那麼痛切徹骨，對「尋根」等去政治化文學潮流不會有太深刻的心靈共鳴。外部的思想、思潮和先鋒文藝潮流的影響對這一代人更為直接，深刻影響了他們的電影創作。

第六代電影人出道之初面臨一個比較特殊情況，即中國電影首次確立了代際劃分，而且第五代電影創作群體已然達到新的高度。「第五代」的創作，從題材和藝術形式上塑造出中國風、東方格調的新鮮面貌，閃亮登場世界影壇。第六代電影人於 1980 年代末至 1990 年代初走出校門便是「五代後」的輩分，直接被邊緣化了，擺在面前的是難以逾越的「第五代」創作高峰和他們對中國電影資源的全面接收。電影評論用了「焦慮情結」一詞來形容這第六代電影人初創時期的心態。1980 年代末「北京電影學院」1985 級學生（1989 屆畢業生）發表談話，將第五代文化尋根影片定義為「後黃土地」現象，稱：「第五代的『文化感』鄉土寓言已成為中國電影的重負……使中國人難以弄清該如何拍電影」[1]。影評界稱此為「第六代檄文」，其鄭重宣布「第五代」文化尋根的時代已走向終結，儘管這些初出茅廬新一代影人絕大多數還不知道要用甚麼樣的電影取而代之。

1990 年，剛從「北京電影學院」導演系畢業的張元拍了他的處女作《媽媽》，開闢出了「第六代」的創作之路。這部電影在資

金和發行上另闢蹊徑,個人集資製作,而後直接送法國南特電影節參展,一舉而天下知其名,同時也樹立了一個新的創作模式。從那時起此第六代影人一路跌跌撞撞走了下來,在電影創作上標新立異,終於作為鮮明的一代昂首站立在中國電影創作的前台。

　　如今,「第六代」已有三十年的電影創作積累,而電影界似乎並沒有對「第六代」的電影創作做統一的準確冠名。或以「新生代」、「都市一代」等來形容這一代電影人,而對第六代導演的創作冠以各種定義,比如「獨立電影」、「作者電影」、「地下電影」和「先鋒電影」等等。其中最被第六代導演認可的定義,稱「獨立電影」。而筆者認為用「獨立電影」來為代表「第六代」特點的創作做定義,並不準確。「獨立電影」這個說法本來就是個模糊的概念。此稱謂最初來自美國好萊塢,指在傳統好萊塢體制之外製作和發行的電影稱「獨立電影」,主要是指資金來路和發行管道。這裡「獨立」是指運作於好萊塢八大影業公司之外的製作。而後,「獨立電影」概念的外延不斷擴大和演變,趨向「獨立精神」的涵義。

　　首先,1990年當張元拍攝處女之作《媽媽》時,中國電影生產還處於計劃經濟的國有制管理體制,電影的製作、發行和放映集中管理。張元的《媽媽》開了體制外拍片的先例。而後第六代一些導演開始了體制外拍片。自籌資金拍攝製作,影片完成後以各種管道送展國外電影節。這一時期這種方式的電影製作稱「獨立」電影,名副其實。但是這種「獨立」運作持續時間並不長,1993年中國電影體制開始改制,其主要改革措施是:打破原有十六家國營電影製片廠獨家製作、出品權,下放電影的製作、出品權,以及允許各類資金投資電影製作等。從1995-1997年,電影改制迅速深化電影體制的國有一統化性質很快被外來資本的加入而消解,迅速產業化。到2004年「廣電部」發文正式宣布電影行業為「產業」。[2] 實際上從1994年開始,中國電影業體制壁壘迅速瓦解,體制的「內」與「外」概念模糊,各代電影人已成一體化,無制外制內之分。第六代的所謂「獨立」創作狀態,都是在不長的時間內發生的電影創作現象。

　　其次,並不是所有第六代導演都是以「獨立」或「地下」創作

形式起步。一些第六代導演如王全安、張揚、管虎和陸川等人，他們初創時期作品從製作到發行走的都是國有體制下的正常管道，通過電影製片廠製作、發行。而他們顯示獨立精神的創作恰恰是在業內逐漸建立了影響、創作上有了選擇自主權後出現的。張揚和管虎兩位導演最為典型，一開始就在主流體系內做電影，發行上直接進入院線。直到 2010 年代電影業體制完全改變，各代導演一體化之後，他們才分別拍出《殺生》、《昨天》和《岡仁波齊》等極具鮮明個性和獨立探索性經典先鋒電影作品。在他們初創時期並沒有經歷張元、賈樟柯的「獨立」狀態。

　　另外，如果把獨立電影理解為「獨立精神」這類更為廣泛的概念來定義第六代電影人的創作特點，也有失嚴謹、難圓其說。其實具有獨立精神的電影創作各代都有。比如整個「左翼電影」就是逆異於政府主流宣導的創作；在國共內戰時期，也出現像費穆的《小城之春》這樣獨立於歷史潮流的影片；而後來的第四代、第五代電影中也不乏閃耀獨立精神、特立獨行的影片，如《本命年》、《一個和八個》和《陽光燦爛的日子》等等，並非「第六代」的專利。

　　1990 年代中國第六代電影創作中，尤其是其早期的創作中有「獨立電影」現象，但若以「獨立電影」定義整個第六代電影創作，則涵蓋不了這一代影人具有代表意義的共性面貌和特徵。第六代導演能稱「代」，既不是以畢業年限為依據的論資排輩，更不能以某個時段某些人的表現來做歸結，而是應該依據此一代影人的創作上表現出的共性。

　　那麼這個最具個性化表現的一代電影人的共性到底在哪裡？這裡試圖對一個時代的電影現象找到合理的敘述。第六代作品中的某種實驗性「先鋒」叛逆特點能夠表現這一代人的共性。以「先鋒電影」冠名第六代特徵的電影創作應該是最接近準確的定義。此一代人是先鋒文藝思潮影響下，「先鋒精神」是他們創作中必然帶出來的東西。

　　「第六代」不是石頭縫裡蹦出來的，他們與前輩各代一樣擺脫不了文學的影響。脫離文學的滋養，不與文學流派形成合流，這一代人的電影創作難以自成體統，更難對已有的電影潮流形

成衝擊。事實上，在「第六代」的創作中可以明確看到其與當時最新銳的文學流派「先鋒小說」有著源流意義上的關聯。從「第六代」在電影學院的實習作品和畢業後創作中明確看到「第六代」作品中不乏有與先鋒小說作家的直接合作的作品，如張元的《過年回家》、張揚的《岡仁波齊》和《皮繩上的魂》以及賈樟柯的《天注定》等等。而且，許多「第六代」的作品雖然沒有直接以「先鋒文學」原作為藍本，但可以看到「先鋒文學」的滲入式影響。具有明確實驗性意圖的創作是「第六代」鮮明標誌，他們以此獨特的創作風格突破舊制，開闢了中國電影史的嶄新一頁。

二　「先鋒文學」與「第六代」

　　中國「先鋒文學」或稱「先鋒小說」指的是出現於 1986-1987 年中國當代文學史上的一個流派。「文化大革命」結束後，西方現代主義和後現代主義的文學作品被介紹到中國文化界，對中國文學創作產生重要影響。1980 年代中國作家便開始有意識地在自己的創作中引入西方的現代主義藝術手法與文學概念。

　　「先鋒」這一概念是指這一文學流派在創作上，也就是小說內容的虛構性上和敘述方法上帶有很強的實驗性企圖。甚麼叫文學創作上的「實驗性企圖」？我們作為讀者和觀賞者的理解，是一種嘗試超越或顛覆傳統的閱讀習慣。我們習慣於內容上的真實性和敘事上的條理性，以及優美雅致的文字表達。你如果顛覆這一模式，就會給閱讀造成衝擊。這批先鋒派作家創作試驗主要表現在三個層面：敘事革命（講甚麼樣的故事、如何講故事）、語言實驗（文字表達形式）以及人的生存狀態（對人的存在形式的探索）。[3]

　　「先鋒小說」的興起大致可以分為兩個階段。第一階段，以馬原、莫言、殘雪的創作為代表，並同時在敘事革命、語言實驗、生存探索三個層面上進行。馬原是敘事革命的代表，著名的「元敘事」手法和「馬原的敘事圈套」是其標誌。莫言是語言實驗的先鋒，以個人化的感覺方式有意地對現代漢語進行了「扭曲」，「我爺爺」、「我奶奶」成了打有莫言印記的專利產品；殘雪則是率先在生存探索方面有所突破的前驅，「人間地獄」般的

生活場景和內心世界是她個性化的獨特創造。第二階段，以格非、孫甘露、余華的創作為代表，他們也是在敘事革命、語言實驗、生存探索三個層面上同時展開，並把這種藝術探索的力度推到了極致。[4] 到 1990 年代出現更年輕一些的晚生代作家湧現，如邱華棟、朱文、韓東、何頓等。

「先鋒文學」成就了一批赫赫有名的作家。先鋒文學中有一些經典通過電影的「轉譯」而通俗化，使一些先鋒作家對待敘事的處理方式基本上離開了原來的立場。[5] 這裡的「轉譯」指的是第五代導演將莫言、余華和蘇童等人的先鋒小說作品按照自己的文化尋根的意圖，弱化了小說的先鋒實驗的特質而拍攝出《紅高粱》、《活著》和《大紅燈籠高高掛》等尋根經典影片，誘使一些先鋒作家放棄了原初創作立場，而屈從於世俗閱讀。但是到了1990 年代，第六代導演的創作恰與第五代相反，他們承接的是「先鋒文學」中被第五代忽略掉的先鋒實驗性，在銀屏上移植和延續了「先鋒小說」在文學上的敘事革命、語言實驗，以及對人的生存狀態揭示等等這些實驗性探索，成為文學上的先鋒精神的真正繼承者。

文學評論界對「先鋒文學」做了中肯的評價：「我們可以把『先鋒文學』看成是 1980 年代的文學狀態向 1990 年代文學狀態轉化的契機，它的出現改變了已有的文學途徑與文學方向」[6]「先鋒電影」至今已有三十年的創作積累，完全可以下這樣的結論：第六代「先鋒電影」的出現是一個轉折的契機，它改變了中國電影創作原有的途徑與方向。

第二節　第六代導演的創作（1990-　）

一　張元：生活「盲區」開發者

張元（1963-　）江蘇省東海縣人，1985 畢業於北京電影學院導演系。1989 年個人集資獨立製片，拍攝電影處女作《媽媽》。1992 年完成中國第一部搖滾影片《北京雜種》，1998 年執導《過年回家》，獲 56 屆威尼斯國際電影節最佳導演獎。

1·《媽媽》：尋覓社會盲區，切入生活盲點

張元畢業後分到「八一電影製片廠」，1990年，張元和王小帥策劃自籌資金拍攝電影《媽媽》。既沒有電影廠的拍片指標，劇本也沒經過審查，於是找企業自籌了二十萬資金開始拍攝。影片拍出來沒有在國內院線放映的可能，只能送到國外參展。不想在法國「南特電影節」受到關注，這成為「第六代」所謂「地下創作」的模式。影片《媽媽》講的是圖書館女館員梁丹和殘障兒子的故事。梁丹的兒子東東6歲時因患癲癇病致腦損傷，變為殘障。梁丹獨自邊工作邊照料東東，不勝艱辛。她相信東東可以治好的意念近乎偏執，數年來百般投醫卻毫無好轉的跡象，在理性、人性與母性間無望地掙扎。

電影《媽媽》宣傳海報

《媽媽》敘事上幾乎沒有情節，只有紀實性跟蹤報導式的進程。大段的母親對癡呆兒子近似喃喃自語的說詞。母親雖是牽動

情節進展的主角，但表演的中心卻在智障兒子的臉上，面部特寫的鏡頭造成的抑鬱氣氛挑戰著觀影者的神經。沒有被告也沒有原告，沒有批判也沒有諷喻，只有觸目驚心的生活真相：社會存在著一個若無國家法規和福利庇護便毫無指望的群體。而 1980 年代末至 1990 年代初的中國正處在「四化建設」的昂揚奮進階段，積蓄著一個爆發性的躍進，那時還沒人關注社會福利、慈善之類的社會公益事業，這類社會良知的期待似乎來得不是時候。

《媽媽》全片採用黑白色，中間偶爾插入彩色的實況訪談畫面。黑白與彩色並行，虛構與實況交替，銀屏上製造一個觀者從未曾見過的聲像構成，從未曾體驗過的觀影效果。這就是其早期實驗性電影的創作宗旨。張元的《媽媽》在中國電影史中具有標誌性意義，不僅拉開了中國「先鋒電影」創作的序幕，同時開闢出作品私送國外，參展國際電影節的途徑。

2．《北京雜種》：都市「叢林」

1992 年張元拍了國內首部搖滾電影，也是一部紀實性劇情片《北京雜種》。此片創作動因是當時張元給崔健拍攝〈讓我在地上撒點野〉的音樂 MTV。拍攝過程中迸發出拍攝搖滾電影的創意。影片由張元、崔健籌畫，崔健、俞飛鴻、臧天朔、竇唯和劉小東等人出演。講的是 1980 年代末至 1990 年代初，北京一群搖滾樂青年的生活和創作行為。他們藝術創作的衝動、情欲和骨子裡的野性本能釀出的激情和躁動同時宣洩，呈現出某種異化了的莫名狂野狀態。

遽變的時代，當政治教化和導向機制突然放鬆對社會的控制，社會新生代便不知道如何成長。由此而引發的所謂「彷徨」、「迷惘」其實就是一種「雜種」的狀態。無政府散漫狀態與經濟規律（金錢）制約的雜種；公德與「叢林」的雜種；藝術理想與鄙俗現實的雜種；「西式」崇拜與對外部世界的無知的雜種。一種毫無社會道德倫理約束的「由著性子的社會異類分子」。影片可以體會到張元對都市化生活持一種悲觀的態度，繁華多元的都市會衍生出爾虞我詐、弱肉強食的「叢林法則」，人性極易扭曲。生命的狀態，尤其是新一代，極易變態和頹廢。

　　既然描述的是一「雜種」狀態，便無需清晰的故事線索，整片呈現的是碎片化的混亂言行集合，沒有頭緒，也沒有各種鋪陳和傳統意義上的表演。大段的搖滾樂演出場面，隨意性的對話，時時角色會突然對著鏡頭講述。片末的搖滾歌詞唱道：「突然一場運動來到眼前，像是一場革命把我的生活改變。一個姑娘帶著愛情來到我身旁，像是一場風雨吹打我的臉……」有嬰兒的啼哭聲出人意料地插入，強化了宿命的渲染。

3・《過年回家》：「罪」的真相

　　1998 年張元拍出了他先鋒電影創作的巔峰之作《過年回家》，影片由「西影廠」等出品，「先鋒文學」標杆作家余華編劇，李冰冰、劉琳主演。這部影片具有象徵意義，是「第六代」先鋒電影人與「先鋒文學」作家的首部合作作品，可以看做是中國先鋒影片趨於成熟的標誌。

電影《過年回家》宣傳海報

故事講述的是一個家庭中發生的命案。工廠職工于正高和陶愛榮各帶一個十六歲的女兒，于小琴和陶蘭，重組二婚之家。貧困使這個家庭並不和諧，整日為雞毛蒜皮的小事爭吵。終於為了區區五元錢，陶蘭失手誤殺了小琴。陶蘭入獄服刑十七年，於刑滿釋放前獲准回家過年。出了監獄面對全然陌生的城市，陶蘭茫然不知所措。鞭炮聲聲，陶蘭長跪於繼父跟前。內心的負疚與原宥終於挽救了這個家庭。但畢竟一個如花似玉的女兒死了，眼前這個從監獄歸來心懷贖罪之心的女兒，果真能回到真實的家庭角色？

電影探討暴力和揭示人的另類生存狀態的經典影片。這裡所呈現的生活邊緣狀態有人的命運和人性等方面的多重內涵。花季少女之間的無意殺害，與人性中那些善與惡是何樣的關聯？像余華另一篇講兄弟間的自相殘殺的先鋒小說《現實一種》所揭示的那樣，是人性中最本能的東西使然，探究的是人的殘忍本性溯源。余華「把人生的一幕揭示出來給你看：人生的真相是甚麼？從小孩間的無意傷害，到大人間的相互殺戮，每個人的犯罪似乎都是出於偶然或者本能，就跟遊戲相同。」[7] 這是《現實一種》和《過年回家》所要呈現的生命狀態。

影片中許多細節時時提示人的社會現實和人的心理矛盾和複雜的狀態。如女獄警無意識對派出所民警講陶蘭是「殺人罪」，把人定義為了「罪犯」，既使是過失犯罪，就變成了永遠的社會異類，監獄大門之外有沒有給他們留出生存的空間？結尾處陶蘭跪在繼父前哭訴：「那五塊錢是我偷的。」這一筆寫得很妙，為死者承擔而加罪於己身，是中國式贖罪方式。

小說《現實一種》的故事以一連串報復兇殺結束，電影《過年回家》則以兇殺拉開序幕，要面對的是更棘手的問題。描寫罪惡導致暴力兇殺容易，而揭示一種無意殺戮行為之後的影響，觸及到社會及社會心理的諸多問題。

二　婁燁：銀屏先鋒詩人

婁燁（1965-　），北京人，1993 年「北京電影學院」導演系畢業。1994 年開始獨立執導影片。1995-2000 年執導了《週末

情人》和《蘇州河》廣受讚譽，確立了行業內的地位。2006 年執導《頤和園》獲得更為廣泛的關注。2014 年執導《推拿》，無可爭議地獲得國際範圍內的嘉譽。婁燁是中國第六代導演中最具代表的人物，他每一部作品都能感覺到詩情的抒發，都有藝術上無止境的實驗性創作追求。

1・婁燁的「敘事圈套」

(1)《週末情人》：我述我在

電影《週末情人》1995 年婁燁執導，「福建電影製片廠」出品。馬曉晴、王志文主演。故事比較散碎：女孩李欣生長在一座廢墟般的大城市中，她的男友叫阿西。阿西性情躁動，因誤殺人進了監獄。女孩李欣於是結交了另一男友名叫拉拉，是個搖滾歌手。與阿西相比，拉拉溫情脈脈令李欣沉醉。後來，阿西出獄後見李欣情感另有所屬，妒火攻心而打傷了拉拉。對於阿西的粗暴擾亂李欣感到恐懼，為了保護拉拉的演出她不得不再次屈從於阿西。為此拉拉找到阿西質問，卻遭阿西粗暴傷害，拉拉失控奪刀殺死了阿西。而整個故事由李欣第一人稱畫外音述說串聯，全然不在乎情節，只表達敘事者內心感受。敘說中的那種不同時段的回望，使敘事總帶有種時空穿流感。

影片開頭第一人稱李欣述說：「這已經過去很久了，又好像就發生在昨天。在過去的那些日子裡，我經歷了每一個年輕人都經歷過的那些事……」而畫面則不斷顯現出有明確時空定位的字幕，持續地與畫外敘述相互顛覆。

她述說道：「記得那時候老是……老是覺得自己是世界上最痛苦的人，老覺得不能被社會理解，後來我才慢慢明白，不是社會不能理解我們，而是我們不能理解我們生活的這個社會……」是那種不同時段的「多年以後」大徹大悟的冷漠語氣。而當所有情節碎片積累成了兇殺，情人拉拉殺死了前情人阿西，一切情節了結了，李欣這時索性面對鏡頭，衝著觀影者做獨白：「我總在做夢，在我腦子裡夢和過去發生過的事情混在一塊了，連我自己都分不清楚哪些是夢，哪些是真正有過的事情。我夢見你、我，

我們一撥人去見甚麼人，我們等啊……等了好長時間，那個人就是——拉拉。」這時大結局的場景出現了，如夢似幻，毫無真實感：還是那座城市，天空晴朗，生機盎然。拉拉走來了，和大家彙聚在一起。字幕打出：「很久以後，大概是在 1999 年，有人說在另一座城市裡見到過他們，說他們都特別高興。這是一部關於他們的影片。」一個由述說、影像和字幕構成的具有確切時間刻度的幻覺般的畫面。畫外音與字幕、現在與過去、幻境和真實至此全然沒有了界限。

這其實並不是多陌生的敘事手法，你如果讀過先鋒小說家馬原與扎西達娃的作品，你便知其源溯。而婁燁則充分運用了畫面的效果，做成銀幕上的「圈套」，使畫面、旁白和字幕共同對峙著觀者的觀影經驗。字幕所提供的現實感始終與獨白呈現的幻覺感相僵持。無法證實的「元敘事」在《週末情人》中任構想徹底顛覆現實，提示著觀影者沒有虛幻色彩的現實太冷酷了。

(2)《蘇州河》：敘事的「視覺角度」

《蘇州河》婁燁執導並編劇，2000 年由「夢工作」、「伊聖」聯合出品。周迅、賈宏聲主演。故事講述蘇州河上的一個與傳說中的美人魚有關的愛情故事。馬達是個送貨人，替各種人送各種的貨。他守口如瓶，黑白通吃。後來，馬達捲入一起綁架陰謀。按照計劃他負責接送一個販酒老闆的女兒牡丹，可是相處即久馬達與牡丹卻成了情人。而綁票如期實施，馬達不得已按照承諾將牡丹強行扣押，同夥向牡丹的父親敲詐四十五萬元贖金。牡丹得知被心愛的人欺騙，一怒之下逃出跳入蘇州河中。投河前回身對追來的馬達說：「我將會變做一條美人魚去找你。」馬達因此詐騙案被判徒刑，出獄後馬達拼命尋找牡丹。一日，馬達偶遇長相酷似牡丹的少女美美，而美美恰是「開心館」酒吧的美人魚表演者，這似乎應驗了牡丹投河前的預言。於是馬達便日日來「開心館」尋見美美，向美美傾訴他的思念與負疚。儘管美美始終懷疑牡丹只是馬達的一個藉口，還是被其癡情所打動。終於，馬達通過一款牡丹父親曾販賣的野牛草伏特加酒找到了正在一家便利店工作的牡丹。而於重逢之日二人飲酒過量，因車禍雙雙葬身蘇州

河。大雨滂沱中美美來到了河邊陳屍現場，馬達身邊正躺著長相酷似自己的牡丹。

電影《蘇州河》宣傳海報

這蘇州河畔的愛情故事本身未見奇特，但敘事卻多有意味。《蘇州河》中畫外敘述者是個用鏡頭說話的攝影師，不厭其煩地做著畫外述說：

> 我經常一個人帶著攝影機去拍蘇州河。近一個世紀以來的傳說、故事、記憶，還有所有的垃圾都堆積在這裡，使它成為一條最髒的河……在河上你會看到一切，看到……看到……看到……，我想說我曾經有一次看見過一條美人魚，她坐在泥濘的河岸上梳理著自己金黃色的頭髮……，別信我，我在撒謊。

「敘事圈套」還在，故事依舊虛幻。但坐實了的是敘事者的視角，一種極其寫實的紀錄片式的跟拍，不容置疑的眼見為實效果。畫面外攝影師堅定地告訴觀影者：「我早就跟你說過了，我的攝影機從不撒謊。」

這次婁燁的實驗性創作嘗試是以影像顛覆敘說，用敘事者的視覺角度來挑戰觀眾的觀影經驗。伴隨著清醒的敘說，長短遠近鏡頭所顯示的畫面顯得晃動、狹窄、昏暗。時而困頓在陽台狹小空間，對著蘇州河上的鐵橋樑架無法伸展，恰如真實的視覺局限；時而與馬達的摩托比肩飛翔無所不在，猶如意識的想像與推理。整個過程走下來你會發現你並非身處客觀現實的場景中，你只接受主觀意識的引領。你自始至終在虛與實的混淆中不明真相。影片結尾再次強調的是還視覺。畫外音：閉上眼睛等待下一次愛情……。還是馬原式的「敘事圈套」，但加入了文字構建不了的手段：視角的引領。

2．殘酷青春詩篇：《頤和園》

電影《頤和園》，由「勞雷影業」、「夢工作電影」等 2003 年聯合出品。婁燁執導，郝蕾、胡伶和郭曉冬主演。《頤和園》講出一個實實在在的發生在校園內外的故事，敘事的實驗也許已經結束，但實驗性創作卻無所不在。故事的主角是女大學生余虹。

女孩余虹生長在與朝鮮隔江相望偏遠的圖們市，這年她考上了北京的大學。揮別故鄉來到北京，在單調的校園生活中余虹認識了住在同一宿舍樓裡的女生李緹，又通過李緹和其男友若古認識了英俊的周偉。二人開始了一段激烈愛情。周偉深愛余虹，但忍受不了余虹的剛烈與任性。在一個政治動盪之秋，周偉終於向余虹提出分手。情感上窮途末路的余虹輾轉浪跡深圳、武漢和重慶等城市，內心仍深深愛著周偉。周偉畢業後在李緹和若古的幫助下留學德國。令所有人沒有意識到的是，李緹也深愛著周偉。留德數年之後周偉計劃回國發展，李緹自知周偉並不愛她，心亞淒涼。在周偉歸國行前，李緹在周偉和若古面前墜樓自殺。周偉歸國後在重慶任職，兩個彼此深深懷念的人終得在重慶重逢。擁

吻瞬間二人都察覺出某種疏隔，那一刻他們都意識到對方已不再是校園裡的那個不可取代的人，心中之所愛原來只存在於記憶中……

電影《頤和園》宣傳海報

電影《頤和園》中實驗性創作是多方面的。婁燁說，我希望（拍攝）開始的時候沒有人知道影片是甚麼樣子的，包括我在內。我們只是根據劇本的故事和人物，慢慢地去貼近那個未知的影片。對於表演，婁燁極力使《頤和園》的演出呈現出自由的或是自然流露而出的狀態。婁燁導演在現場幾乎不對演員發出任何指導或指令，他不需要演員表演出來甚麼，他希望的是演員本身就是那個人物。婁燁認為，「表演」本身是對人物形象有損害的，既使是技巧最好的演員。

婁燁在談及有關影片主題時說，《頤和園》基本上是一個情緒化的電影，它不是一個歷史電影。提供的只是女學生余虹的視

角，一個關於情愛的衝動和政治的衝動混淆的思想意識。

3・視力以外的世界：《推拿》

　　電影《推拿》由「陝西文投影視有限公司」等於 2014 年聯合出品。婁燁執導，郭曉東、梅婷、秦昊、張磊和黃軒等出演。電影劇本改編於畢飛宇的同名長篇小說。畢飛宇（1964-　）江蘇興化人。1990 年代以來不斷發表作品，長篇小說《平原》、《推拿》最見社會影響。

　　小說《推拿》發表於 2008 年，講盲人生存的故事。盲人心理描述在敘事中占了重大的比重，構成了小說的精彩內核。作者要告訴有眼睛的世界：失明造成的後果嚴重到何種程度，你有視力便無從得知。盲人也會依賴眼睛，他們有時依賴健全人的眼睛去辨識萬物的多彩，去繪製美，於是他們屈從於眼睛的權威。但是，盲人的社會恰恰又是眼睛世界的盲點，所以盲人對眼睛也存在質疑：「看不見是一種局限，看得見同樣也是一種局限。」事物是否真實的存在，眼睛並不一定能辨識。作者披露了盲人心目中的「有眼睛的世界」：「盲人和健全人打交道始終是膽怯的。道理很簡單，他們在明處，健全人在暗處。在盲人的心目中，健全人是無所不知的動物，具有神靈的意味。他們對待健全人的態度完全等同於健全人對待鬼神的態度：敬鬼神而遠之。」

　　電影《推拿》原貌再現了小說中的那個永恆黑暗中狹小空間裡的故事：南京城有個「沙宗琪推拿中心」，這裡聚集著一群盲人推拿師。創建人沙復明稱「沙老闆」。沙老闆人已中年，天生全盲。推拿中心裡最美的女推拿師叫都紅，因美麗而得顧客青睞。沙老闆愛都紅，卻痛苦於不知都紅的美麗為何樣。而都紅卻喜歡青年推拿師小馬。這天沙老闆的老同學盲人推拿高手老王帶著女友小孔來到南京，投靠沙老闆。小孔也是盲眼推拿師，此行是忤逆父母旨意與老王私奔。在宿舍中嬉笑打逗的接觸中小馬迷戀上了「嫂子」小孔。推拿師張一光原煤礦工人，因瓦斯爆炸而後天致盲。張一光嗅出小馬癡迷「嫂子」的危險信號，便帶小馬到「洗頭房」以轉移其癡欲。盲人的生活經不起變動，「一個小小的意外就足以讓一生輸得精光。」小馬與「洗頭房」裡的女孩

小蠻相戀，雙雙出走。都紅的拇指被門擠傷致殘，她不願連累大家也不辭而別。苦戀著都紅的沙老闆胃疾突發，吐血昏厥⋯⋯不久「沙宗琪推拿中心」被某房地產商收購，這個不依賴眼睛而存在的小小小生活聚落終究解散了，這裡的盲人各奔東西，只留下些沒人太在意的美麗故事。

電影《推拿》宣傳海報

　　電影無疑是拍給有眼睛的人看的，電影《推拿》中婁燁最大的試驗是用光和影給所有觀影者的視覺描繪出那個沒有光和影的世界。在推拿中心和職工宿舍狹小的室內空間中，運用無數長鏡頭近身跟拍，來表現適合盲人的空間感。盲人對開闊空蕩的空間懷有恐懼，觸覺聽覺能力所及便是最適合盲人存在的空間尺度。婁燁採用紀錄片式的敘說流來推進情節的進展。一個情節發生進行時，近身跟拍的鏡頭便在人的面目之間恣意遊移，傳遞著意

識。這時根本不需要景深、色彩和對話，伴隨著的只有心律鼓動耳膜的節奏。用這種非常規的特殊畫面和聲響效果來壓迫或者說調教觀影者的視覺，把空間徹底壓縮掉。實現營造一個只用聽覺和觸覺感受的外部空間感的目的。

《推拿》中婁燁的另一項試驗性創作是處理演員的表演。盲人只有神情，沒有表情。盲人不知表情為何物，因為看不到他人的表情，便無須以表情傳達情緒。表演盲人用傾聽來「看」，便是表現失明世界的有效手段。而盲人聆聽的專注神情，放到健全人的臉上就是「呆滯」。表情是作出來的，盲人即使哭或笑似乎也不能用「表情」這個詞來定義。盲人會笑，但不會笑的作態；盲人會哭，卻不會做哭的情狀。例如影片中小馬（黃軒飾演）有兩次笑的表演，都是那種不會「作笑」的笑，是種自然流出的神情。一次是在「洗頭房」被小蠻的嫖客打後，另一次是再次「見」到愛人小蠻。都笑得凝神專注而且詭異。鏡頭漸漸把這個「笑容」拉近，一直近到破壞「表情」的距離。

婁燁導演的每部影片都在做著新的實驗性藝術探索。婁燁生長在都市，他的關注不在山鄉土俗，他的故事都發生在都市。巨變的時代只有都市才有湍急的生活激流，這裡醞釀出的詩篇才有刀鋒殘酷。

三　賈樟柯：「實驗」從故鄉做起

賈樟柯（1970-　）山西汾陽人。1993 年考入「北京電影學院」文學系，1995 年在學期間與同學們組織「青年實驗電影小組」，創作了《小山回家》電影短片，轉年《小山回家》在香港的一個短片影展中獲得金獎。1997 至 2002 年拍攝了《小武》、《站台》和《任逍遙》，自稱「故鄉三部曲」，以獨我的視角開闢其前期實驗性藝術創作的進程，展現出其特有的電影表述的風貌。而後，2004 年拍攝《世界》試圖擴展其創作角度，做了拓展題材、開闢廣闊社會領域描述的探索嘗試。2006-2014 年間拍攝《三峽好人》、《天注定》和《山河故人》，2018 年拍攝《江湖兒女》，都引起廣泛的關注。

1‧故鄉三部曲

賈樟柯初期實驗性電影創作發自其「故鄉情結」，以其前期作品《小武》、《站台》和《任逍遙》自稱「故鄉三部曲」。但實際上其創作的「故鄉情結」發軔於《小山回家》。筆者認為賈樟柯的「故鄉三部曲」應該是《小山回家》、《小武》和《站台》更為確切。而後來的《任逍遙》題材與主題的走勢上中斷了前三部的某種延續，淡化了樸素的寫實創作的鮮明特點，而呈現出「殘酷青春」的表現意圖。

賈樟柯前期「故鄉系列」實與鄉愁鄉情之類情緒抒發無關，其根本出發點則在於展現童年至青少年時期所熟悉的偏遠鄉鎮的生活場景，描繪「權力體系之外」那些處於生活激流的外延與遠離時代進步的個體和群體，這成為他日後所有創作一如既往的主題。講述故鄉的故事便可任意使用故鄉的話語權，便可處於先鋒創作狀態的制高點。

(1)《小山回家》：「北漂」的故事

1995 年，賈樟柯他們的「青年實驗電影小組」湊了 2 萬元經費開始拍攝學生作業短片《小山回家》，賈樟柯編劇並執導。故事講的是一個河南安陽青年籌備回家過節的故事。北漂王小山在一家小餐館做廚子，因執意要回家過年被老闆炒了魷魚。小山找到同鄉女孩霞子，希望與之同行。霞子容貌姣好，最初做家庭保姆現改做應召女，令小山鄙視。在都市的大學裡有小山的幾位同鄉來小山住處聚飲送行，酒醉之時都滿嘴污穢語，原形畢露。進了都市的大學仍擺脫不掉邊緣人的樣貌與自我意識。隔天，小山找到朋友到火車站買車票，卻因河南幫與安徽幫的地盤之爭朋友被打得頭破血流⋯⋯漂流在的陌生的大都市裡，回家過年這麼一個簡單的願望卻來得如此殘酷。《小山回家》雖然是北漂的故事，鄉愁雖是主題而表現的卻是都市邊緣人群的生存狀態。

由於經費和設備的限制，《小山回家》只能以一種極端「樸素」的電影語言表達。做不起配樂、配音，則配之以街道大媽的粗俗絮叨、廣告和流行歌曲的播放等雜亂聲響，與街上的人聲、

車聲和風聲匯合構成嘈雜混亂的背景氣氛，不經意間顯現那種由大批外地人構成的都市邊沿亂象。《小山》的參演者都不是職業演員，男主角王小山由賈樟柯「北電」同學王宏偉扮演。而且《小山》全片方言對白，其間偶爾插入拙樸的默片式說明字幕。長短鏡頭的跟拍或定位拍攝只是記錄過程，看不到結構，也沒有刻意的隱喻象徵的埋伏。完全無視規則也無需他人認可，甚至都不管能否聽懂看懂，只走過程。可是，這種打破製作程式和觀賞習慣的表達恰展現出生活本來面目，而粗糙的編構與製作也恰契合了這類邊緣生活粗俗混亂的本相，那種華麗光鮮背面的低俗陰暗的都市生活側面。

（2）《小武》：汾陽的「手藝人」

　　《小武》是賈樟柯在學四年級時執導拍攝的第二部影片，也是他的第一部長片。由「胡同製作公司」、「強射線廣告公司」1997 年聯合出品，投資僅二十多萬元。

　　故事的主人公梁小武是山西汾陽縣城裡的慣偷兒，但從不以扒手行當為恥，自稱「手藝人」。「嚴打」風頭來時不忘囑咐手下小兄弟「天氣不好，不要下地」，自己則頂風走險，只為活得體面。社會遷轉，世風亦變，舊日道友全改行另謀出路，獨小武以不變應萬變。由此而遭致親友冷眼便也罷了，還遭同道的嫌棄，尤令小武齒寒。然不改其初，我素我行。百般孤獨之際結識了應召女胡梅梅，多少令小武體味了人際的溫情，而梅梅旋即又轉傍了太原大款，絕塵而去。「嚴打」熱度未減之時小武終於失手，銬在警所裡看著地方電視台播放群眾憤怒要求嚴懲慣偷的實況，自知前景未卜。這時傳呼機霍然響起，他收到了梅梅發來的惦念。第二天老民警在押送路上把小武銬在當街電線杆上去附近辦事，小武蹲在地上，任過往的行人駐足圍觀。

　　《小武》與《小山回家》是一脈相承的實驗性創作，面對同樣的創作困境，也同樣歪打正著地出彩兒。與《小山》相比，《小武》中有了細節上的精心策劃以及道具所發揮的鋪墊和渲染作用，不露痕跡卻來得相當有效。比如小武與同道髮小靳小勇二人刻在磚牆上記錄成長過程的身高刻度；小武泡在澡堂子嘶聲唱

港台歌曲〈心語〉；都帶上手銬了還勸老民警少喝點酒，免傷身體……。這些細節使小武的人物塑造看似粗糙卻回味深長，內心的孤獨和渴望他人接納的心理全裸地呈現了出來。

《小武》與《小山回家》因各種局限算不上完善，有種半成品的粗糙感。到了 2000 年的《站台》，賈樟柯實驗性創作真正呈現出了羽翼豐滿的狀態，終於創作出稱得上是「第六代」經典的先鋒影片。

(3)《站台》：「文工團」的沒落

電影《站台》，2000 年香港「胡同公司」與日本「北野武工作室」、「T-Mark 公司」聯合出品，賈樟柯編導，王宏偉、趙濤等出演。賈樟柯把《站台》稱為「處女」之作，因為這是他首次擺脫業餘創作狀態而進行的正式「工業體制」製作的電影作品。[8]《站台》雖然獲得六百萬投資，而與《小山》、《小武》的那種實驗性風格卻一脈相延。《站台》所有演員還是直接用普通人出演，索性不知道表演為何物，保證鏡頭前「去表演化」的狀態。

《站台》的寶貴恰在完全保存了《小山》、《小武》的那種不經意顯露的反習慣、反規則的狀態，而此三部電影構成了賈樟柯前期以寫實的方式直接切入生活現實的實驗創作系列經典。

《站台》描寫的是 1980 年代初汾陽縣城文工團一組青年人的生存狀態。「文工團」乃「文革」產物，是政府的宣傳工具。汾陽縣城不通火車，縣文工團的青年人中一些人從未坐過火車甚至沒見過火車。在戲台上他們模仿火車的鳴叫，用凳子排著演出乘車遠行的劇情，內心不免躁動。團裡最漂亮的女孩鍾萍深愛著樂手張軍。而張軍去過廣州，心中有了那個「花花世界」，接受鍾萍的愛便意味著對遠方的放棄，由此而首鼠兩端、曖昧不明。手風琴手崔明亮愛上了舞者女孩尹瑞娟，孰不知瑞娟表面不聲不響卻偷偷考過省歌舞團，跳槽遠飛之心總是藏著掖著。改革之風終於刮到了偏遠的汾陽城，縣文工團承包給了個人。沒有了政府的支持，承包後的「文工團」再無往日的排場，團員們常乘拖拉機或大貨車串鄉走村。表演也成了「走穴」，礦井旁、大車店等都是演出場地，只要給錢甚麼都演，文藝隊幾乎蛻變成了雜耍班子。

沒多久鍾萍便不辭而走，拋棄了張軍也拋棄了家鄉的一切牽連。尹瑞娟也離開了文工團到縣稅務局上了班。後來，瑞娟終於把心境安頓了下來與崔明亮結婚生子。舊城牆下的蝸居住所裡，瑞娟懷抱孩子享受著天倫之樂。明亮則懶散蜷在沙發裡，似籠中困獸。

電影《站台》宣傳海報

雖然講的是文工團的故事，但《站台》稱得上是鄉鎮人物百態生動畫卷，有著展現中國北方鄉鎮社會全息景像的廣闊容量。影片中有老實巴交的農民和煤礦工，如狼似虎的煤礦業主和鄉鎮片兒警，留守當地的老知青，小髮廊裡的溫州小老闆等等，這些人物以紀錄片式的全真寫實再現，構成了極有質感的北方鄉鎮原生態生活場景。其中一些人物形象塑造永遠值得回味，比如影片中崔明亮的表弟三明。演出團下礦演出時崔明亮偶遇表弟三明，為了養家和供妹妹讀書三明與礦場簽下了「生死合同」下井

挖煤，掙一份賣命錢。另一個令人難忘的形象是文工團徐團長，是個留守的老知青。當年赴山西插隊的知青大部分來自北京和天津，知青返城潮流後極少有人留在當地。徐團長人多才多藝、幽默風趣，處事靈活有度，這一形象的真實度令那一年代過來的人百分之百的心領神會。這些鮮活動人的形象是豐厚生活經歷的汲取，也是藝術上的精湛錘煉。

電影《站台》不是孤立的橫空出世，與《小山》、《小武》有種層累而成的創作關係。原有的那種粗礪感至此變成了打磨出來的拙樸效果，表現了北方鄉鎮社會生活原本這般的粗糙樣貌，也形成了中國「先鋒電影」的完整的藝術品相。三部以個人經歷記憶為基礎的影片帶有「行為藝術」色彩，結成系列便構成藝術表現上的系統，也詮釋了「第六代」實驗性創作的一個完整的成長歷程，是「第六代」先鋒創作的核心作品。

2・「漂流」的軌跡

(1) 突圍「鄉鎮」：《任逍遙》與《世界》

2002 年賈樟柯編導了電影《任逍遙》，由日本「北野武工作室」和香港「胡同製作公司」出品。片名和《站台》一樣取自於流行歌曲名，《任逍遙》講的是山西大同市的兩個街頭小流氓小季和斌斌自甘墮落的故事。二人整日在街頭遊蕩，最終墮入一起荒唐的搶劫銀行罪行。故事講得有似 1970 年代末「後文革」時期社會亂象中的校園青春期叛逆與港台黑社會犯罪的雜交混合物。儘管可以從《任逍遙》中挖掘各種意義，但若將其置於賈樟柯整個前期實驗性創作軌跡中，其實並不是一部錦上添花的作品。換句話說《小山》、《小武》與《站台》已然構建一個循序而成的賈樟柯特色的「先鋒電影」系列經典，而後的《任逍遙》原創含量大為衰減，多少有種畫蛇添足的尷尬。《任逍遙》或許表現出當時賈樟柯電影實驗性創作上的瓶頸狀態。「故鄉系列」已然攀援顛頂，前期實驗創作走到了盡頭，情結和視野都需要跳離原有的界嶺，而不是做重複功課。

2004 年賈樟柯編導了電影《世界》，終於看到了突破「鄉

鎮」的嘗試。既不願向商業化電影俯首稱臣，亦不想封閉在「鄉鎮」坐以待斃，賈樟柯找到了一個魔幻現實意味的突破口以開闢新的創作空間。《世界》故事講的是舞蹈演員趙小桃和情侶程太生從家鄉山西鄉鎮來到北京大興「世界公園」的生活經歷。小桃每日在絢爛華麗的舞台上翩然起舞，接受觀眾的喝彩。太生則擔任「世界公園」的警衛，騎著高頭大馬遊走於巴黎艾菲爾鐵塔、紐約世貿雙塔、埃及金字塔等世界各著名景觀間。他們進入一種脫離實際生活的幻境，以為借此即可逃避鄉鎮而融入都市的生活潮流。冷酷的生活現實最終令他們意識到，他們不過是抵達一座孤島，從一種封閉走入另一種封閉，他們永遠擺脫不掉邊緣的「鄉鎮」狀態。

　　賈樟柯試圖借助《世界》這樣的超脫現實的玄幻場景把他的「故鄉情結」帶入一種開放式的架構。頗有意味的是《世界》的創作與影片中的故事一樣，從一種封閉狀態置換為另一種封閉狀態，紀實性表達並沒有實質性突破。總的來看，《世界》從編劇到製作缺少增加醇度的醞釀過程，它的意義止在賈樟柯從這裡走起，開啟他新的創作格局。

（2）藝術苦旅：《三峽好人》

　　電影《三峽好人》賈樟柯編導，趙濤、韓三明主演。由「西河星匯公司」等 2006 年聯合出品，它的誕生由一個藝術創作行為引起。2005 年 7 月，賈樟柯到奉節夔門為畫家劉小東「三峽工程」題材組畫創作拍攝紀錄片《東》。揚子江畔，劉小東以十一名拆遷民工為模特，面對雲霧繚繞中的夔門隔江作畫，創作十米油畫長卷《溫床》[9]。置身天翻地覆的時空，有畫家創作行為的召喚，賈樟柯決定拍一部關於三峽工程的故事影片，以記錄那個千載難逢的歷史時刻。這是一次通常電影創作規律不能想像的創作過程。電影竟然也可以像繪畫創作藝術行為一樣來自於靈感的一觸即發，超越編創週期規律的制約。[10]

　　故事講的是兩位山西人到四川的尋親之旅。山西汾陽煤礦工韓三明為尋找妻子和女兒，來到長江邊上的奉節。當年娶不起妻的三明花錢買了四川女子為妻，十六年前妻子帶著孩子跑回家鄉

奉節。而當三明跋山涉水來到奉節時，這座縣城已淹沒於滔滔江水之中。三明並不放棄，一邊在工程拆遷隊打零工一邊繼續尋找妻兒。與此同時太原女護士沈紅來也到奉節，尋找多年前南下淘金而後失聯有年的丈夫。沈紅的丈夫是形形色色拆遷承包頭兒之一，整日周旋於工程管理各級官僚之中。聞沈紅到來，躲避不見。沈紅則百般尋找，一定要給他們不倫不類的婚姻討個明確結果。這兩個山西人不經意間闖入一個巨大國家建造行為之中，這裡長江變形，山川改容，多少城鎮在地圖上永遠消亡，上百萬人口流徙。相比之下兩位尋親者的遭遇顯得太微不足道了。沈紅終於找到了形同路人的丈夫，了斷了有名無實的婚姻。三明也找到了再次陷於困境的妻子，三明卻不想放棄。三明與眾四川拆遷民工背上行李北上山西挖煤，臨行囑妻子等他在家鄉挖煤掙了錢就來接她。

電影《三峽好人》宣傳海報

　　整個敘事還是一貫的紀錄片格調的紀實手法，跟隨角色走了兩條尋親的故事線索，盡可能鋪展開三峽工程建造中當地社會全景面貌和描畫那個非凡時空的人物百態。在紀實敘事過程賈樟柯還是加入象徵隱喻的意圖。比如以煙、酒、茶、糖四項表現生活常態的事物來作分段提示，其用意並非對整個敘事結構做分割，而是以最平凡的基本生活用品來意喻在榮光卓著的歷史時刻名頭之下的芸芸眾生依舊渺小，他們的平庸生命不會因某個偉大的工程或事件便賦予了新的意義。

　　電影《三峽好人》創作有似就勢借景的藝術行為。其就繪畫藝術創作之勢，借三峽工程造作之景，記錄一段真實的歷史時刻，描畫巨大變遷中這裡發生的悲歡離合故事，傳達對芸芸眾生的悲憫情懷。

（3）轉型的軌跡：《天注定》

　　電影《三峽好人》之後，賈樟柯創作軌跡出現了轉型。就如他自己所講：「不管你的電影如何實驗，如何個人化，最終電影它是能夠傳達我們一個民族的記憶。」既不能忤逆電影創作的宏旨，亦不能放棄個性和實驗性追求，這顯然是個問題。

　　2014 年，賈樟柯拍了《天注定》。由「西河星匯影業公司」等聯合出品，姜武、王寶強和張嘉譯等出演。這是由幾宗真實兇殺和自殺案件改編構成的電影故事，四位命案的主角牽引出一個多線的敘事結構。[11] 故事照例從山西講起。大海是山西汾陽人，忠厚而缺心眼兒。眼見承包煤礦的昔日同窗臧私枉法而成巨富內心充滿憎恨，整日煎熬在正義感與仇富的偏狹之中。大海揚言要上告中紀委揭發村中不法之事卻遭毆打和嘲諷。大海崩潰了，抄起獵槍殺了那位暴富的同窗以及村長、會計等一幹人。找到了「公正」大海濺滿血污的臉上露出欣慰笑容。第二位角色是四川村民周三兒，這年春節三兒回鄉為母親過七十歲大壽。他生長的村莊正在被城市吞噬著，青年人紛紛出外闖蕩。周三兒有賢妻幼子、有仁厚的兄長，而他的選擇是揣一把手槍遊走天下，專搶富人。三兒殺人越貨不單為致富，而更陶醉於槍響的那一刻。為母親過了生日，三兒在城裡銀行門口做了一票，便又遠走而去

了。第三位出場者是在一家洗浴中心任前台領班的湖北人小玉，小玉長年與在廣東開工廠的有婦之夫苦苦相戀。而他卻優柔寡斷，小玉決定結束這段畸形戀愛。百般傷心時遭情人的原配夫人帶打手毆打辱罵，又遇顧客野蠻凌辱，小玉失控了，手刃了顧客而後投案自首。最後一位是湖南人小輝，小輝在廣東一家服裝廠做工因操作不慎給工友造成工傷，為逃避賠償小輝跑到東莞在一家娛樂城做差童。在這裡小輝愛上了同鄉三陪小姐蓮蓉，蓮蓉的拒絕絲毫不拖泥帶水，她告訴他：她有個兩歲的孩子需要她掙錢撫養。小輝落魄離開東莞到富士康公司做流水線工人。這時家鄉的母親來電話緊催要錢，工傷工友又找到他算賬。絕望的小輝沒有思考，直接從工廠宿舍樓跳樓自殺。

電影《天注定》宣傳海報

　　影片充滿血腥暴力，而真正揭示的並不在於伸張正義、追求法理公正，而是暴露一個社會心理的陰暗層面。一個迅速繁榮的

龐大社會肌體其運作細節中充滿無序，財富滾滾而來的同時造成尖銳的利益落差。貪婪與失意同時失去底線，人際間的情義和責任感徹底淪喪，整個社會的基本理性能力急劇退化。這是一個激越時代中人的情感和心理狀態的寫實性歷史記錄。

《天注定》中可以看到對表演和敘事新的嘗試和追求。賈樟柯首次啟用了專業名演員姜武、王寶強和張嘉譯出演角色，可以視為是迎合大眾觀影習慣、直面市場的應變，應該說是一次相當成功的電影表演上的轉型。影片中看到先鋒新生代作家韓東串演角色，令人聯想到「影戲」時代電影人與「鴛鴦蝴蝶派」小說家密切合作的情況。這當不為偶然的巧合，先鋒文學作家參演角色正說明先鋒文學對第六代電影人的滲透性影響。[12]

賈樟柯的電影創作有著清晰的蛻變軌跡，這個過程中可以看到與不斷變化的創作環境積極磨合，開闢新的實驗空間的嘗試。賈樟柯早期的「故鄉系列」奠定「第六代」先鋒電影經典，從《世界》開始突破「鄉鎮」，堅守個性化風格，拍出《三峽好人》、《天注定》優秀影片。與此同時，賈樟柯也逐漸做好了商業化轉型的積蓄，其商業電影的創作來得自然從容。

四　王小帥：無根漂泊

王小帥（1966-　）上海出生。出生僅兩月便隨父母遷到「三線建設」基地貴陽，1979 年又隨父親調職遷到武漢。1981 年到北京就讀「中央美院附中」學習繪畫。1985 年考入「北京電影學院」導演系。1991年畢業分配到「福建電影製片廠」，來到福州。1993 年王小帥辭職，回北京開始獨立製作電影。王小帥的成長經歷使他成為一個沒有「故鄉情結」的人。他的先鋒影片創作不是從「鄉戀」起步，而是從他漂泊的生活經歷中的直接汲取。

1・畫者之殤：藝術與生命

王小帥從小習畫，在「中央美院」附中學畫四年，對畫者的生活和精神狀態有切身體察。1996 年，王小帥拍了電影《極度寒冷》，賈宏聲、馬曉晴主演。

故事取材於藝術家齊立真實的行為藝術。[13] 影片主人公齊雷

是某學院版畫專業學生，他堅信行為藝術不同於繪畫等其他藝術，是通過人本身傳達一種觀念。由此他設計了利用冬至、立春、立秋和夏至四個節氣以挑戰身體極限實驗，做成四個具有喪葬儀式感的行為藝術。立春日做土葬表演，冬至做水葬表演，立秋行火葬表演，最後在夏至之日在完成冰葬儀式過程中超越身體極限，結束生命。隨著各個節氣到來，齊雷的行為藝術如期進行。終於在立夏日，齊雷躺在一大堆冰塊中以黑布覆蓋突破了身體的極限，完成了「冰葬」。齊雷並沒有死在冰葬儀式上。過後齊雷一直隱居在西山，他整日漠然遠眺著北京城。在那裡，他的戀人曉雲悲痛欲絕，他的同學們正在為他張羅「遺作展覽」。立秋之日，齊雷在西山一棵樹下割腕自殺，鮮血浸染了樹下的土地。

電影《極度寒冷》宣傳海報

整片核心線索是一群藝術院校學生的行為藝術表演，圍繞這

一線索編構了幾個人物角色。老林（類似師長的角色），以冷靜理性的眼光看待和詮釋此行為藝術，只表明一種「存在即合理」的理解態度；齊雷的女友曉雲，代表著感性和感情。她質問齊雷：「你可以無所謂不要命，可別人呢！我呢！」而她自知在藝術的名義面前，她無能為力；姐姐和姐夫，完全是世俗的視角，對此類藝術久已厭倦。姐姐是醫生，認為這些「搞藝術的」古怪，是病態，充滿嫌惡。而姐夫關心的只是齊雷的畫作在他死後是否能升值。這些人物的設置為齊雷的「節氣之喪」行為藝術線索攢出一個故事局。

《極度寒冷》根本沒有受眾方面的考慮，但這種「陽春白雪」的小眾的實驗性創作畢竟難以延展，必須在真實生活中發掘具有社會意義的創作資源。

2・徙者之痛：「三線三部曲」

2005 年以來十年間，王小帥拍攝了他的「三線」三部曲：《青紅》、《我 11》和《闖入者》。「三線建設」實質上是當時國家策劃實施的大後方工業基地建設，出自全民備戰的戰略國策。具體操作是把東北和東部沿海大城市的軍工科技企業遷到西南西北後方地區。遷徙的方向基本都是偏僻貧瘠的山區，「三線子弟」一代人對當地自然沒有「根」的認同感。王小帥在貴州度過童年和少年時期，這種「三線子弟」的特殊生活履歷無從帶來故鄉情結，只有上一代傳遞下來的那種骨子裡的顛沛流離的失落感，「漂泊」才是他真正意義上的故鄉。王小帥視此為彌足珍貴的稀缺資源，是他後來電影創作觸碰社會癥結和反思歷史的主要題材。

電影《青紅》英文翻譯為「上海之夢」（Shanghai Dreams），由「星美傳媒」等 2005 年聯合出品，高圓圓、姚安濂等主演。故事講的「三線子弟」女孩青紅長在貴州山區，對長輩心目中魂牽夢縈的故鄉大上海毫無感知。青紅與當地青年小根相戀遭到父親嚴厲禁止，父親要讓自己的孩子們做回上海人。小根感覺青紅的疏遠，絕望中強行佔有了青紅。此事發生使青紅的父親決然辭職，率全家遷上海。乘車離開之日，趕上一排押解

罪犯赴刑場的刑車駛過，全家從高音喇叭的宣布中聽到了「強姦犯」小根的名字。《青紅》還特別描述了上海人的那種夾雜著優越感的故鄉情結，失去了上海家園意味著失去了生存的優勢。而隨著社會的轉型和發展，這種失衡帶來的痛楚便更為尖利刺骨。

電影《青紅》宣傳海報

　　《我11》和《闖入者》變換了敘事的視角，從不同側面講述「三線建設」的故事。《我11》「北京冬春文化傳播有限公司」2012年出品。劉文卿、閆妮、王景春主演。這部影片是王小帥「三線」三部曲中拍得最好的一部戲。故事基本上是王小帥的自傳性紀實敘說。以一個十一歲少年懵懂的眼光和感受來觀察和描述「後文革」時期「三線人」的生活和心路歷程。而《闖入者》則是以「三線」老一代人對三線生活經歷的長線回溯來曝露那場運動帶給三線人內心的傷痛和嚴酷的現實問題。

　　「三線建設」運動是「四人幫」倒台後對「極左」危害批判和

反思中未及觸碰的歷史事件。這場運動規模巨大，涉及到數百萬家庭、上千萬人口被迫遷徙，其影響不下於同時期發生的知青「上山下鄉」運動。而從 1980 年代初伴隨著知青返城大潮開始，「上山下鄉」運動帶來的社會影響被無數知青文學與影視作品做了深刻的曝露與反思。而「三線建設」造成的傷痛和社會癥結還在，在此意義上它仍舊是嚴峻的社會現實問題。

3 · 阿喀琉斯之踵：「失獨三部曲」

王小帥始終拒絕「商業」，他只拍自己想表達的小眾「文藝片」。在人、社會和歷史中王小帥也在尋找具有「共情性」的創作題材。2008-2019 此十年間拍出了《左右》、《日照重慶》和《天長地久》三部閃爍人性光照的作品。他找到了「獨生子女」社會結構的「阿喀琉斯之踵」，試圖以此要害去啟動那個深不可測的「大眾」共情穴位。子女夭折原本不構成社會的廣泛關注，但在 1980 年代初國家推行「獨生子女」政策而形成的三口家庭為基本單位的中國社會，「失獨」便意味著無法逆轉的家庭慘劇。

電影《左右》，2008 年「青紅德博影視傳播有限公司」等聯合出品。王小帥編導，劉威葳、張嘉譯等主演。故事講的是兩個再婚家庭遭遇的「失獨」絕境。離異女職員枚竹帶著女兒禾禾與暖男老謝再組溫馨家庭，老謝視禾禾為己出，呵護有加。禾禾五歲時患上白血病，這個夫妻倆萬般珍惜的家庭和諧瞬間似乎隱退了。受到醫生的無意啟示枚竹決定與前夫蕭路再生一子，以嬰兒臍帶之血留住禾禾的生命。可此時肖路也已再婚兩年，年輕漂亮的妻子董帆一直期盼有自己的孩子。故枚竹此意一出，兩個家庭陷於經神崩潰的邊緣。但為了拯救孩子的性命大家最終接受了這個殘酷現實，而兩人的試管受孕因玫竹習慣流產之症屢告失敗，醫院最終拒絕再做。走投無路的枚竹決定行極端之舉，與前夫肖路做真實交媾以期受孕，徹底衝破了兩個家庭能夠接受的極限……影片架構不大，整個情節順暢自然，對話簡潔，全以細膩的面目表情和動作表現人物內心巨大的情感和情緒波瀾。《左右》深度契合了人之真性，善用人性中的愛與善良觸動人心。影片獲得第 58 屆柏林國際電影節最佳編劇銀熊獎。

電影《左右》宣傳海報

　　2010 年王小帥編導了《日照重慶》，由「北京冬春傳播文化有限公司」等聯合出品，王學圻、范冰冰等出演。講的是船長林權海與前妻所生之子因持刀行兇被警方擊斃。林權海對此充滿疑惑，便專程來到重慶前妻家了解事情真相。權海費盡周折探訪了被兒子刺傷和扣押的人質、擊斃兒子的警員等涉案人士，並找到前妻、兒子的女友和唯一的朋友了解情況，終得知真相。兒子成長於單親家庭，久失家庭溫暖而性情孤僻，又遭逢女友拋棄和朋友欺騙而致精神崩潰，試圖用極端方式強行挽回愛情友情，最終釀成悲劇。面對霧中山城，權海心情沉重，誰是使兒子成為兇手的元兇？是誰剝奪了兒子的全部人間真情？

　　2018 年，王小帥編導了另一部同類題材影片《天長地久》，由「冬春（上海）影業有限公司」等聯合出品，王景春、詠梅主演。故事講的是在 1980 年代初，兩個情同手足的工人家庭於同年同月同日出生了兩個男孩，星星和浩浩。兩個孩子十來歲時，

一次浩浩鼓動不會游泳的星星下水庫玩水，導致星星不幸溺水身亡。而麗雲已因病不得再孕。兩個家庭崩潰，完全不知如何面對。對於耀軍和麗雲，在失去獨子的那一刻「時間已經停止了，剩下的就是等著慢慢變老。」許多年後，海燕患了腦癌，臨終前想一見耀軍夫婦以謝罪。耀軍夫婦趕到醫院時海燕已神志不清，握著麗雲的手喃喃語：「咱們有錢了，你們可以再生一個了。」說罷便撒手去了……王小帥說：《天長地久》講述的是人與社會的關係。是那種被迫的、無奈的和隱忍的人生。一對夫妻失去了生命的延續，活著的意義全然不同了，找尋活下去的理由或許就成了生命的全部意義，這是那個時代許多普通人生活的意義。

電影《天長地久》宣傳海報

王小帥的「根」紮在創作中，也紮在社會現實中。他始終堅持個性化原創精神，不向「商業」妥協。

五　張揚：生命的境界

　　張楊（1967-　）北京人，出身電影世家，父親就是導演。1987 年張揚考入「中央戲劇學院」導演系。1999 年張揚拍了《洗澡》一舉成名，奠定了業內的地位，指為「極具潛力的中國導演」。二十一世紀後幾年間，張揚先後拍了《落葉歸根》、《無人駕駛》和《飛越老人院》。作為戲劇學院出身的導演，他以尊重傳統的審美取向來與市場對接，保證每一部影片的優質狀態。

　　作為戲劇學院出身導演的張揚，其實他的電影創作中最震撼的作品是他的幾部「先鋒」力作，即《昨天》、《岡仁波齊》和《皮繩上的魂》。如果說從張揚的《洗澡》到《飛越老人院》這些作品中感受到的是戲劇學院孕育的藝術修養，而此三部先鋒作品則是骨子裡東西的釋放和表達。

1·《昨天》：藝術人格的預言

　　2001 年，張揚拍攝了他的一部完全另類作品《昨天》（「Imar Film Co. Ltd」出品），成就了「第六代」先鋒電影另一經典。影片講述的是青年演員賈宏聲 1980 年代末到 1990 年代末十年間的真實生活經歷。賈宏聲，出身表演世家，父親母親都是話劇演員。1985 年考入「中央戲劇學院」表演系，於 1987 年在學期間便開始出演電影。他塑造的一種抑鬱型藝術氣質的形象，一反都市青春偶像的膚淺。也就是在這時期賈宏聲瘋狂迷上搖滾樂並吸食大麻，精神上進入一種偏執狀態。後來，終於在親人的愛護和幫助下戒掉大麻，回到現實生活中。影片的情節沒有編構，都是真實的復現。演員從主要當事人到親友都是真實人物出演，連精神病院的病人和醫護人員也是真實人物出演。男主角目光中那種出自於內心深處的痛苦與絕望，根本不是表演所能企及。

　　電影《昨天》因為真實而震撼，同時因為真實而在表達上獲得極大的自由度。

電影《昨天》宣傳海報

　　這部影片真正預示了個體藝術人格的必然結局：學會融匯世俗或放棄生命，兩者本質上可能沒有區別。電影《昨天》力圖把一種磨難抹平，但這種努力實在太力不從心了。在「第六代」先鋒實驗創作中，藝術家個體的生存狀態是一個鮮明主題，在這類作品中，《昨天》講述的故事最真實，最淒美，最撼人心魄。

2・朝聖寫真：《岡仁波齊》與《皮繩上的魂》

　　2016 年，張揚拍了兩部西藏題材影片《岡仁波齊》和《皮繩上的魂》，轟動影界。此兩部影片是張揚與「先鋒文學」作家扎西達娃密切合作的精品。是以扎西達娃《去拉薩的路上》、《西藏，繫在皮繩上的魂》等幾部先鋒小說作品改編，由「和力辰光國際文化傳媒公司」等聯合製作，成就了張揚風格迥異的西藏題材的先鋒經典。

　　扎西達娃（1959-　），藏族，甘孜巴塘人。自 1979 年開始發表文學作品，是「先鋒文學」最具代表性作家之一。「先鋒文

學」流派發端於西藏，扎西達娃說：西藏的文藝創作和魔幻現實主義最為接近，一個很重要的原因是這裡缺氧，會產生高原反應，人在這種狀態下看待周遭萬物，感受會不一樣。扎西達娃只寫西藏，其主要作品有《騷動的香巴拉》、《西藏，繫在皮繩上的魂》、《風馬之耀》、《西藏，隱秘歲月》和《去拉薩的路上》等等。許多作品被譯成英、法、德、意、日、俄、荷蘭、瑞典、西班牙、捷克等國文字。

　　電影《岡仁波齊》，扎西達娃、張揚編劇，攝影郭達明，劇中的人物都是藏族普拉村村民。故事本身就是一個真實的朝聖行程。講的是偏遠的川滇藏交匯地區藏族普拉村落的村民尼瑪扎堆的父親去世了，老人臨終都沒實現其朝聖的夙願，抱憾而去。尼瑪扎堆決定帶著年邁的叔叔楊培去拉薩和岡底斯聖峰岡仁波齊朝聖。消息傳出，拉普村的許多村民都想跟隨尼瑪扎堆一同去朝聖。同行的人有尼瑪扎堆十九歲的兒媳斯朗卓嘎，和她的姐姐次仁曲珍和丈夫色巴江措。出發時次仁曲珍已有半年身孕。同行的還有村民仁青晉美和他的小女兒扎西措姆，仁青晉美家因車禍家破人亡，背負巨額債務。還有腿部殘疾的屠戶江措旺堆，因以殺生為職，希望借朝聖以洗刷罪孽。另有鄰居家年輕的旺嘉兄弟倆，一共有十一人組成了朝聖的隊伍，開始了向拉薩和岡仁波齊磕長頭進行。這部影片不凡之處在於這並不是由當地藏民為拍攝影片而做的朝聖表演，而是一次歷時一年的兩千五百公里真實的磕長頭朝聖行程。攝製組始終全程跟隨拍攝。沒有故事情節也不需要劇本，朝聖和拍攝朝聖都是虔誠的行進。朝聖路上有生命力的脈動，經歷了「生老病死」甚至愛情。次仁曲珍的兒子誕生在路上，旺嘉在拉薩遇到鍾情他的女孩的表白，而叔叔楊培實現了一生夙願，他的生命在岡底斯的聖峰腳下找到了歸宿。

　　《岡仁波齊》沒有音樂，只有風聲車聲、人的對話和悠遠空靈的誦經旋律。大量的中、遠景鏡頭運用，使畫面和景深完全服從行進過程，配合著聖潔肅穆的氛圍，真實呈現著朝聖者的虔誠精神境態。張揚在《岡仁波齊》中試圖把實驗性創作做到極致，做成一種潔淨的行為藝術過程。影片獲 2017 年第二屆義大利中國電影節最佳影片，而且意外收穫了過億票房。

電影《岡仁波齊》宣傳海報

　　電影《皮繩上的魂》是張揚攝製組此次朝聖之行的另一部風格迥異的作品，不是紀實性敘述，而是一則帶有魔幻色彩的「朝聖」傳奇。郭達明攝影，曲尼次仁、金巴、索朗尼瑪等主演。故事核心線索取自扎西達娃小說《西藏，繫在皮繩結上的魂》的內容。

　　小說故事講述的是一則帶有濃郁藏族文化色彩和宗教元素的魔幻傳奇。故事的開始是小說作家本人與九十三歲的扎妥・桑傑達普活佛的一段對話。彌留之際的活佛向作家講到了 1984 年間兩個康巴人塔貝和瓊尋找理想國香巴拉的一次死亡之旅。作家驚了，因為這個旅程本來是一篇他寫的小說裡虛構的故事，而書稿鎖在書櫃裡從未發表，沒有任何人看過。扎妥活佛圓寂後，作家打開封箱取出那篇小說。小說的主人公獵人塔貝是個徒步穿行雪域高原的朝聖者，他要尋找雪域盡頭的那片「香巴拉」淨土，以洗刷自身的罪孽。在路上他遇到了牧羊女瓊。瓊的父親是《格薩

爾王》史詩的傳經者，常年被人請去誦經。瓊忍受不了高原放牧
生活的寂寞，毅然跟從塔貝踏上行程。瓊並不在乎塔貝去哪裡，
她帶著一條皮繩，每日打上個結計算行程的時日。一路上瓊不斷
被世俗生活的快樂所誘惑，但她始終沒離開塔貝。後來他們來到
了一個叫「甲」的村莊。迷信的村民把美麗的瓊當做轉世的白度
母，祈求天降瑞雨。一位老人指著遠處的喀隆雪山，告訴了塔貝
山外的秘密。爬上頂峰便可看到彎彎曲曲的溝壑向四周伸展，那
就是佛祖蓮花生大師的掌紋地。進入溝壑就是進入迷宮，只有一
條生路通向淨土香巴拉。而這條秘密的交換條件是把瓊留住村
裡。於是塔貝在甲村告別了瓊，獨自登上喀隆雪山……這時作家
突然不想這篇小說在這裡結束，開始了他的追尋之旅。他尾隨著
他筆下的主人公來到了喀隆雪山腳下的掌紋地，他瘋狂地呼喚塔
貝的名字，終於找到了奄奄一息的塔貝和仍舊伴隨他身邊的瓊。
塔貝死了，作家把瓊帶了回人間，因為瓊真正需要的是世俗間的
快樂。

電影《皮繩上的魂》宣傳海報

電影由文字敘述到圖像敘述的改組過程中，在內容上做了極大的豐富，強化了宗教和西藏風俗方面的表現。影片中有活佛的囑託和瓊的愛情，而且還險惡環生，殺機重重。這些無疑加強了故事魔幻現實意境的渲染，而最重要的是電影在銀幕上如實表現了小說的「元敘事」手法，用某種超越的視角混淆真實與虛構的界限，瓦解敘事過程，解構故事的通常意義。

觀《岡仁波齊》和《皮繩上的魂》兩部影片，一部是朝聖的實錄，另一部則是朝聖的傳奇。這兩個過程都是追尋淨土的朝聖經歷，都是生命境界的昇華。這兩部影片稱得上是「第六代」先鋒影片臻於完善的典範作品，不僅是因其是先鋒文學作家與第六代電影人完美合作的結果，同時在敘事、魔幻現實主義的表現等方面，達到實驗性藝術創作的極高境界。

六　「第六代」其他先鋒經典

1·王全安與《圖雅的婚事》

王全安（1965-　）陝西延安人，1987 年考入「北京電影學院」導演系。1991 年畢業後分配到「西影廠」擔任導演。二十一世紀後王全安開始進行實驗性創作，走向面向國門之外的創作之路。2004 年王全安拍攝了影片《驚蟄》，「西影廠」等聯合出品，余男等主演。講的是西北農村女孩關二妹的情感經歷和無奈的命運捉弄。這部影片中看到了他的實驗性藝術追求，大量運用了即興拍攝手段來紀實描述他所熟悉的西北農村的風土人情和西北村民的現實生活場景。《驚蟄》參加法國影展，獲得國際影界關注。

2007 年，王全安編導了《圖雅的婚事》，把他的實驗性創作放置到了內蒙古高原。影片由「萬裕文化產業有限公司」等聯合出品發行，余男、森格和巴特爾主演。故事講的是蒙古族女人圖雅的一段離奇的婚事。圖雅與丈夫丈夫巴特爾為尋水在打井時砸傷腰腿成了殘廢，此後圖雅一個人擔負起牧場和家庭的雙重重任。超負荷勞作終於使圖雅腰椎病變，不再能承擔任何體力勞動。在此走投無路的情況下圖雅和丈夫商量辦理離婚，然後圖雅

趁年輕再成立家庭。圖雅對於婚事的唯一條件是共同養活殘廢的
巴特爾。圖雅家的鄰居格森愛慕圖雅，他來到圖雅家牧場向圖雅
求婚，他願意與圖雅共同養活巴特爾。圖雅被格森的淳樸打動，
同意了他的求婚。婚禮儀式上，祝福的歌聲中巴特爾和格森這兩
個深愛著圖雅的男人喝醉了酒，嘶吼著扭打在了一起。愛愈烈而
後痛愈深，這是高原上男人的特殊表達方式。堅強的圖雅躲到儲
藏室中痛聲哭泣，今後她將如何與這兩位深愛她的男人共同生
活。

電影《圖雅的婚事》宣傳海報

　　影片紀實地展現了蒙古高原上的惡劣自然環境下牧人艱難的
生活現狀，但真正表現的卻不是生的苦難。牧民的放牧、打井甚
至婚配，其實都是將生命融入草原的生存狀態。這裡表達的是牧
民生的本能，生的信念和生的樂觀。演員除女一號余男之外，其
餘全是當地牧民出演。其紀錄片式的敘事手法，原生態的自然表

演，簡潔的語言表達，令人無不信服地領受到了高原牧民的渾厚
性格和豁達，以及對親人友人的愛的方式，表達一種蒼涼粗糲的
美麗。

2・管虎的「寓言」：《鬥牛》與《殺生》

　　管虎（1968-　）北京人，1991 年畢業於北京電影學院導演
系。2009-2013 年間拍出了《鬥牛》和《殺生》，憑此兩部影片管
虎躋身「第六代」先鋒電影創作前沿。

電影《鬥牛》宣傳海報

　　電影《鬥牛》2009 年國內上映，管虎編導，黃渤、閆妮主
演，「北京佳桐世紀影視」聯合出品。劇本是管虎根據山東農村
流傳的一則有關抗戰時期一個農民和一頭荷蘭奶牛的口述傳說改
編而成，雖是抗戰題材卻拍成了一部帶有荒誕劇色彩的傳奇。講
的是 1939 年二戰期間，荷蘭反法西斯組織將大批格羅寧根優種
奶牛送到戰火中的西班牙和中國，以援助抗戰。在中國北方某山

區，日寇掃蕩前夕，駐紮當地八路軍某部撤離前將傷患和一頭荷蘭奶牛交付村民掩護隱蔽。而後日本掃蕩軍至屠村，村民無一倖免，只有牛二因臨時外出僥倖撿一條命。牛二找到了被村民藏起來的「八路牛」，於是帶著牛在這一帶山村與日本鬼子、國民黨兵、土匪和饑民周旋，最後躲藏到山裡。幾年後，牛二遇到正追擊國民黨軍的解放軍某部，牛二牽著牛找到部隊領導要將牛還給部隊。領導了解事情原委後當即決定將牛贈與牛二，於是牛二與「八路牛」回到深山，一人一牛相伴終老。電影《鬥牛》獲第 46 屆台灣電影金馬獎最佳改編劇本獎，主演黃渤摘取該屆金馬影帝桂冠。

2013 年管虎創作了另一則「寓言性」作品《殺生》，把他的寓言傳奇講得更為精彩。《殺生》2012 年由「星美影業公司」等聯合出品，黃渤、余男、梁靜等主演。劇本據陳鐵軍小說《設計死亡》改編而成。將其名改為《殺生》，也基本改變了小說原有的故事樣貌，由一則懸疑故事提升為充滿哲思和傳奇色彩的警世寓言。

電影《殺生》宣傳海報

電影《殺生》有意模糊時代、模糊地域。講西南山區一古老封閉的牛姓村落名「長壽村」，村民千百年循規蹈矩，恪守習俗。而村中赫然出了一位潑皮無賴式人物牛結實。此人性極頑劣，偷雞摸狗，無禍不為。還偷情寡婦、掘人祖墳，甚至將催牲口發情的藥粉倒入村中飲用水渠之中，致全村人瘋狂於性宣洩之中，村民恨之入骨，欲置之於死。而牛結實體壯命硬，總能逃於村人的構陷。於是村長勾結某醫生夥同全村人實施聯合計殺，村中所有人共同製造幻象，讓牛結實認定自己患癌瘤絕症，以精神摧毀使之自絕。後來牛結實識破了村民伎倆，而村長放出狠話要將懷有牛結實孩子的寡婦處死。至此牛結實終於明白村人仇恨之深重，自己斷無生路。為保全孩子性命，牛結實跪在村頭叩首向村人謝罪，而後拉著自己的棺材，爬上村邊山頭自葬。而寡婦生了牛結實的孩子，逃離了村莊。不久，牛結實自葬的山峰突然崩塌，滾落的山石將「長壽村」連同它的傳統與罪孽一起埋葬。

觀管虎這兩部影片，都是以穿透的眼光表現人的那種超越政治和歷史的原始生命狀態，借助黑色幽默和荒誕劇的超現實的藝術表現，來實現導演自己眼中的人間真相。《殺生》並非追究牛結實自葬背後的社會原因，沒有批判的視角。要探討和呈現的不是死的意義，而是生的狀態，試圖挖掘一種超然於傳統習俗、清規戒律之上的非社會化的生命的原初意義。

3‧陸川的「絕境」之旅：《可可西里》

陸川（1971-　）江蘇南通人。1998 年獲「北京電影學院」導演系碩士學位。比之於「第六代」大多數同儕，陸川的電影創作態度和踐履打從一開始便有庭徑之別，看不到初創期的個性化生猛表達，創作上既沒有主題的側重，也沒有階段性的進程。甚麼都拍，甚麼都嘗試。陸川認為電影創作應該是個充滿奇跡的旅程，不該為一個固定的東西所限。縱觀陸川整個電影創作，只有在《可可西里》中能找到那種實驗性創作的追求。

電影《可可西里》由「華誼兄弟傳媒有限公司」2004 年出品，陸川編導，演員基本由非專業人士出演。影片的原始依據是2000 年彭輝拍攝的有關可可西里的反盜獵藏羚羊盜獵紀錄片《平

衡》。故事講述的是青藏高原一起盜獵者殘忍殺害可可西里環保
巡山隊員的案件引發社會的關注，記者尕玉專程從北京來到可可
西里做專訪。在死難隊員強巴的天葬儀式上尕玉見了巡山隊隊長
日泰，尕玉有藏族血統會講藏語，博得了日泰的信任。而後尕玉
隨巡山隊深入可可西里，與武裝盜獵者進行亡命博弈。整部影片
便是通過記者尕玉的視角紀實講述這場艱難卓絕的征程。角逐者
一方是執著的高原守護者，另一方則是因環境惡化失去牧場和牲
畜的亡命之徒。兩個意志堅韌頑強的群體同樣接受著雪域高原殘
酷環境的考驗……。

電影《可可西里》宣傳海報

　　《可可西里》在表現高原人的堅韌、剽悍這一點上，巡山人
和盜獵人並沒有區別。逐於海拔 4700 米、零下四十度的無人
區，情節全然失去了意義，只有慘烈的死亡結局。陸川說：盜獵
與反盜獵的意義不再是表現簡單的黑與白的關係，而最終是如何

表現人類在大自然面前的無奈和亟待解決貧窮的問題。在此，所有的意義都可以忽略不計，都可以簡單到對生命本身的膜拜和祭奠。

4・寧浩的實驗《香火》

寧浩（1977-　）山西太原人，是「第六代」導演中最年輕的一位。寧浩自幼學習繪畫，初中畢業後分配到太原市話劇團作舞美設計。1997 年考入「北京師範大學」藝術系以大專學歷學習導演，畢業後考入「北京電影學院」圖片攝影專業。寧浩的成長經歷與賈樟柯、王小帥有類似之處，他是個有故鄉寄託的人。在寧浩早期實驗創作中，既有行為藝術的脫俗特質，也有鄉間土俗中的尋尋覓覓。

在 2003 年，寧浩在「北京電影學院」上大四時個人出資，自己擔任編劇、導演和攝影，回到家鄉拍攝了他的學生畢業作品《香火》，這部電影投資僅三萬元。講述的是山西偏遠村落裡一座小廟的故事。南小寨村民世代以宰羊為業，村中有一小寺廟破舊頹敗，廟中只有一個和尚艱難維繫著小廟的香火，以此為以殺生為業的村民爭得救贖。這日廟中的佛像因年久失修突然坍塌，從此和尚便開始為修繕佛像到處奔走。四處碰壁之後和尚只好流落縣城化緣集資。剛有點收穫又被員警誤認為詐騙抓入縣公安分局，與幾個妓女關入拘留室，一同蹲在地上看預防性病的錄影。而後和尚打著「佛眼看世界」的牌子為人算命，又被街頭小混混暴打，搶了錢還踹壞了借來的自行車。這時路遇了一位熱心信佛者，介紹和尚為一家庭消災。和尚得知家中有絕症患者，一家人渴望佛法顯靈拯救。和尚硬著心腸信口言此家宅基之下有凶宅致禍，把一枚剛在縣城地攤上花十二元錢購買的小佛像以三千元賣給那家鎮地下凶宅。和尚用這筆錢修成新佛像，南小寨村風風光光為小廟辦了開光儀式。儀式尚未結束又接到縣規劃局通知，因修公路小廟已在拆除規劃之中……。

《香火》拍得可比肩於賈樟柯的《小武》。仔細品讀會發現其敘事節奏、畫面構圖和鏡頭運用已然很有講究。紀錄片式紀實性敘事走得詼諧幽默，順暢自如。喻意也極耐品味，千百年的傳統

如何與遽變中的社會接軌，人們的精神信仰將如何以恰當的方式生存生長。《香火》在瑞士洛迦諾國際電影節公映，並收穫了 2003 年東京 Filmex 國際電影節最佳電影等獎項。

電影《香火》宣傳海報

　　2004 年，寧浩以五十萬資金拍了《綠草地》。內容是內蒙高原的一群孩子和一枚兵乓球的故事。這是一部絕對小眾的藝術片，連對白都是蒙語。《綠草地》在柏林電影節展映時放映廳內只有四十人在觀看，這景象使寧浩感嘆不已：一部傾注心血之作，跑了幾萬里放給四十位不一定看得懂的觀眾。寧浩由此得出結論：「任何一個藝術家或者任何一種藝術家，藝術交流都應是廣泛的，而不是一個窄口的交流」。他由此決定改變方向，拍攝中國觀眾喜歡看的電影。

第三節　「第六代」先鋒電影總結

一　「第六代」先鋒影片創作的影響

　　1990 年張元以《媽媽》開啟了「第六代」實驗性先鋒電影創作，很快成為電影創作新潮流，其脫離前代導演「政治反思」、「文化尋根」等主流趨向，逆行市場化、產業化潮流，另闢蹊徑，深刻影響了中國電影創作的走勢。而且也深深啟發帶動了前代、後代不同背景導演的電影創作。「第六代」先鋒電影形成規模，形成創作時尚，這之後便無人不受其影響。本節因篇幅所限，僅以數例代表性導演和的實驗性作品來說明「第六代」先鋒創作的普遍影響。

1・「第五代」顧長衛：《立春》與《最愛》

　　顧長衛（1957-　）西安人。自小學習繪畫，1978 年考入「北京電影學院」攝影系，與張藝謀、陳凱歌等同窗。在「第五代」幾部最經典的尋根影片中擔任攝影師；顧長衛拍片無數，僅就其攝影方面的成就，足以衡量出他的分量。

　　2005 年，當顧長衛執導他的處女作《孔雀》的時候，「第六代」已經有了十五年的創作踐履。2008-2011 年間顧長衛執導拍攝兩部影片《立春》和《最愛》。作為「第五代」核心精英分子，這兩部影片中可看到先鋒思潮的影響，與「第五代」初期主流作品分道揚鑣。沒有「文化尋根」的意圖，也沒有文化劣根性的溯源與追究。非常明確的是兩部影片在題材和敘事形式均表現出實驗性探索意向，直接與「第六代」的先鋒電影創作匯流。

（1）《立春》：孤立的藝術生命

　　2008 年，顧長衛執導了其具有實驗追求的劇情片《立春》，蔣雯麗主演，由「北京保利華億傳媒文化有限公司」出品。講述了一個發生在名為「鶴陽」的北方工業城鎮中的故事。師範學校音樂教師王彩玲，樣貌粗陋卻生得一副美麗的美聲嗓音。彩鈴不安於教任，一心想跳離這座城鎮到北京，甚至巴黎歌劇舞台上一

展其歌喉。一日彩鈴遇到鋼鐵廠青年工人黃四寶者。四寶自習油畫，年年報考北京藝術院校，卻每在第一輪初試中便被淘汰。彩鈴視四寶為同類，甘願為四寶作人體模特，並一廂情願墮入愛河，遭到四寶冷酷拒絕。在一次文藝匯演中彩鈴遇到市文化館舞美教練胡老師。胡老師自幼癡迷芭蕾，作為芭蕾男舞者為當地世俗眼光視為怪物，稱「二尾子」。胡老師想與彩鈴辦假結婚，以此消除世人的誤會，令王彩玲百般厭惡，斷然拒絕。無奈之下，胡老師只得以粗暴非禮女學員方式證明自己不是「二尾子」。胡老師進了監獄，彩鈴前去探監，身著囚衣的胡老師其舞者風姿蕩然無存。而後彩鈴繼續沉浸在追夢的幻覺中。她拒絕過世俗人的求愛，也曾被學生欺騙……當歲月終於銷蝕了彩鈴的夢境，她領養了一個女兒並把愛傾注於孩子身上，似乎這樣便可為自己找到了一個與周邊俗界交融的切口。

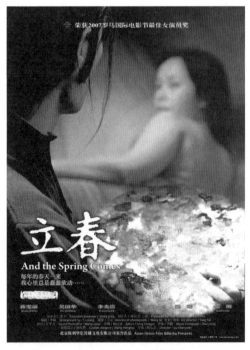

電影《立春》宣傳海報

　　《立春》是一則現代寓言故事，模糊道德立場，昭示的是超離於生存土壤的癡妄個體生命的存在狀態。王彩玲這類人癡迷藝術，但恃才自傲，特立獨行。這類人既不代表社會文明進步的趨勢，其孤立境遇也不足稱時代的悲劇，而僅表現為個體生命的掙扎。整部影片採取淡化悲劇的態度，既無同情更無悲憫，也全無批判「劣根」或「弊端」等社會學意義上的表態，《立春》最終記錄的是個體生命的一種真實的孤立狀態。

（2）《最愛》：愛的末日

　　2011 年，顧長衛執導了《最愛》，由「星美影業有限公司」等出品。電影劇本據閻連科長篇小說《丁莊夢》改編。閻連科（1958-　）河南嵩縣人，1978 年入伍，後在河南大學政教系、解放軍藝術學院文學系學習。1979 年開始寫作，主要作品有《日光流年》、《受活》、《丁莊夢》、《風雅頌》和《四書》等等。閻連科是那一代受魔幻現實主義文學影響的作家，其創作具有明確的實驗性追求。

　　其最具代表的作品是 2004 年「春風文藝出版社」出版的長篇《受活》。小說虛構了一則發生在河南農村的荒誕故事。「受活」是河南方言，意思是「爽」。故事中的「受活莊」是位於河南偏遠地區的一個殘疾人村莊。當地奇葩縣長柳鷹雀為建致富不世之功，計劃向俄羅斯收購列寧遺體，借「受活莊」現有山林建立「列寧紀念堂」以吸引旅遊。為籌集購買列寧遺體的資金，柳縣長組織「受活莊」殘疾村民做殘疾絕活表演。集資成功，在「受活莊」村附近的魂魄山上建立起金碧輝煌的「列寧紀念堂」。而後柳縣長向俄羅斯發函洽談購買列寧遺體，不料遭俄羅斯反感。於是柳縣長一任官僚被省委全數罷免。柳縣長絕望之下自殘雙腿，入籍「受活莊」作殘疾村民。小說出版即引發業內轟動。閻連科稱其「魔幻現實」創作為「神實主義」，即「摒棄固有的真實生活的表面邏輯關係，探求一種不存在的真實。」閻連科相信購買列寧遺體致富的故事在中國社會確會發生。小說《受活》獲第三屆「老舍文學獎」。

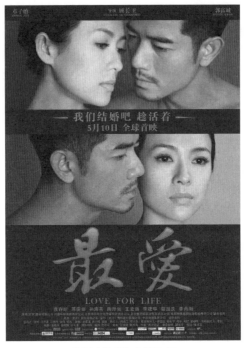

電影《最愛》宣傳海報

　　電影《最愛》，改編於閻連科另一部具有「神實」色彩的魔幻現實主義小說《丁莊夢》。故事的背景來自二十世紀 90 年代以河南為中心華北地區農民因賣血而致愛滋病大規模感染的真實情況。講的是這一年河南省農村丁莊村「熱病」肆虐，村民發病而死亡者接踵。「熱病」即愛滋病，因染病者最終死於高燒，故稱「熱病」。村民恐懼病魔，更憎恨村中傳播熱病的「血頭」趙齊全。有人下毒，毒死趙家的兒子和豬。趙家自知理虧，含垢隱忍。趙齊全是村中學堂趙老師的長子。趙老師老伴去世，二兒子趙得意也染上「熱病」，晚年不勝淒涼。趙老師懇請患熱病村民搬到學校集中隔離，自己負責照顧以贖子孽。孰不知在這個封閉「熱病」小社會裡上演了一幕幕人間鬧劇⋯⋯。

　　影片雖無法完全再現文字的魔幻境界，還是看出了導演的實驗意圖。故事中的「熱病」像具有魔性的符咒，當其漫卷而來時，詛咒中的人便也只有命中注定的無奈。而每個愛滋病患的死

卻也都與自身命運戚戚相關：四倫叔因丟了記錄革命履歷的紅本本，失魂落魄而死；糧房嫂惜糧如命，因豬糟蹋了她的一袋米，氣亟而亡；老疙瘩因不得實現承諾媳婦的一件紅綢襖，悔恨而終；趙得意與琴琴遂願領了結婚證書，花好月圓之夜雙雙共赴黃泉……活人一個接一個合情合理地去了，像盛宴中的離席者。

《最愛》的敘事發自於已經被村民壽死趙齊全十一歲兒子的畫外旁白，一個生前喜歡用放大鏡觀察萬物的男孩。於是有了一種無所不在的天堂視角，以此推動情節進展，同時也以此來淡化故事的悲劇色調。人在冥界看人間，自然是以無所不在、無所不知的造物主般心態。寬容地俯視這場人為的瘟疫帶來的滅頂之災。病來了人死了，是災禍，也是命運輪回，像秋天的樹葉飄零，終又回歸於土地。

顧長衛在二十一世紀告別了「文化尋根」主題，匯流於「先鋒電影」的創作潮流。同時在創作中也消解了「第六代」的生猛，沒有了那種任意感和粗糙質感。兩部影片創作上始終保持發揚著「第五代」的凝練厚實的特點，在電影語言的藝術表現力上堅持一貫的唯美追求。

2 · 海歸導演李楊：《盲井》

李楊（1959- ）西安人，1985 年考入「北京廣播學院」電視系導演專業。後赴德留學，先後就讀於「西柏林自由大學」藝術史系、「慕尼克大學」藝術系和「科隆影視傳媒藝術學院」導演系。曾分別在德國和中國拍攝記錄片《歡樂的絕唱》、《痕》等。2003-2007 年拍攝劇情片《盲井》、《盲山》和《盲道》，有聲於業內。三部影片中，首部《盲井》最具實驗性探索，明顯感受到「第六代」先鋒創作潮流的影響。

電影《盲井》，「盛唐影業公司」等 2003 年聯合出品。李楊導演，李易祥、王寶強等主演。劇本據劉慶邦長篇小說《神木》改編。劉慶邦（1951- ）河南沈丘人。1978 年開始發表作品，著有長篇小說《斷層》、《平原上的歌謠》、《神木》和《響器》等。

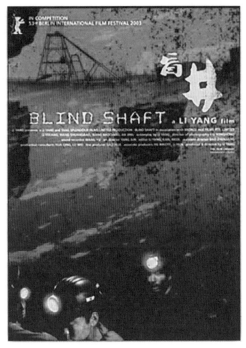

電影《盲井》宣傳海報

　　《神木》小說素材取自於 1990 年代一些地區連續發生的個體小煤礦中的團夥兇殺案例。《盲井》在銀屏上再現了這個恐怖的兇殺故事。講的是唐朝陽和宋金明兩位礦井作案之慣犯，將樸實農民工元清平騙到某小煤礦做工，施工中將其殺害，敲詐礦主付了三萬元撫恤金。之後二人來到某城鎮又物色下一個獵殺對象。他們成功騙取了一位因家貧輟學出外找工的高中生元鳳鳴的信任，假冒與宋金明的叔侄關係將其騙至個體小煤礦做工，伺機殺害。這時他們發現元鳳鳴正是上一次殺害的元清平之子。元鳳鳴正因父親失蹤家中斷了經濟來源，故輟學出來做工以供正在學校的妹妹繼續讀書。宋金明此時心生憐憫不忍下殺手，二犯由此生內訌並在礦井下互毆致傷，被埋在人為製造的「冒井」中。元鳳鳴倉皇逃出了礦坑，在礦主的逼迫下以親侄名義在兩位兇犯事故死亡證明上簽了字，領了撫恤金落荒而走，終逃離了魔魘般的煤窟。

電影《盲井》在故事情節上基本上忠實於小說原作，表達上也力圖與原作的風格保持一致。以一種紀實、平實的隨意性敘事弱化故事情節，把一個罪惡恐怖的犯罪過程以一種生活化的平淡口吻講述出來，幾乎沒做任何調動觀眾感受的伏筆與懸念，也不設置道義上的立場。李楊說：「這部電影並非揭露社會陰暗面，也與政治無關，反映的是人性的泯滅與復蘇。影片中最大的進步是人性的復蘇……」所有角色，罪犯、受害者、礦主和妓女等都是非專業演員出演，操濃重地方口音，大量實景跟拍，做出那種不露痕跡的原生態走場。《盲井》於 2003 當年在德國、美國、法國、俄羅斯等七八個國家上映。同年獲第 53 屆「柏林國際電影節」傑出藝術成就獎，獲第 40 屆「金馬電影節」最佳跨媒介改編劇本獎。

3・「六代後」導演郝傑：《光棍兒》

郝傑（1981-　）河北張家口人。曾就讀「河北大學」美術系，後轉讀「北京電影學院」導演系，2005 年畢業。2010 執導其處女作《光棍兒》，而後又執導《美姐》（2013）和《我的青春期》（2015），都以家鄉張家口地區風物人情作為故事背景，有「故鄉三部曲」之稱。郝傑屬於「第六代」之後的新生代輩分，其創作受第六代先鋒創作影響至深。其《我的青春期》甚至講的就是第六代電影人的切身經歷。三部影片中最生猛、最具個性特點的當屬其處女之作《光棍兒》。

電影《光棍兒》由「天畫畫天文化傳媒有限公司」2010 年發行，郝傑執導，楊振君、葉蘭等人主演。影片描述的是河北張家口偏遠鄉村農民的生活實況。故事中的人物是張家口萬全縣顧家溝村的四個老光棍兒，老楊、梁大頭、顧林和六軟。這四人常聚在村頭陽光下聊年輕時荒唐的性愛史事。老楊是個瓜農，與村長媳婦「二丫頭」年輕相好，常年保持秘密性關係。後來，老楊花了六千元從人販子手中買了個四川女子做媳婦。新媳婦年輕漂亮令全村的光棍兒都紅了眼，鄰居家倔強兒子俏三也看上這個新媳婦，當晚鬧著要父母去懇求老楊將新媳婦轉讓給他。而新媳婦卻討厭老楊，跑到了俏三家裡賴著不走。兩家為此事鬧到村長家，

老楊無奈只得將媳婦轉給了俏三。經此一番折騰後老楊重回光棍兒生活，四個光棍兒還是在村頭曬著太陽，聊他們過去的那些荒唐性事兒。

電影的拍攝地就是真實的顧家莊，演員都是村中農民。這些人莫說表演，連字也識不了幾個，根本也不需要劇本和台詞，角色在鏡頭前要做的只是重現他們自己而已。對白也全是即興的方言表達，若無字幕，即使是河北省其他地區的人也不一定能聽懂。電影幾乎沒有社會層面意義的追求，只展示生活的現狀和生命的原始饑渴狀態。《光棍兒》獲得第六屆「FIRST 青年電影展」最佳導演獎。

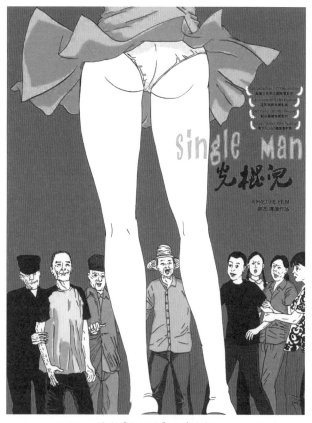

電影《光棍兒》宣傳海報

二　「第六代」的「結局」

2010 年，賈樟柯發表了著名的〈我不相信你能猜對我們的結局〉演講，可視為第六代電影人宣言。[14] 其中重申了第六代創作旨要，如堅持個性化獨立創作，關注社會底層群體等，這些都是我們已熟知的。但是這篇檄文式演講以「結局」二字為標題頗令人玩味，既然都「結局」了，猜不猜便也無太大意義了。結局不是願景，是固化狀態，而藝術創作中的實驗性原創之踐履當無止境，本不該有甚麼「結局」在前面等候。還是那句話：第六代不是從石頭縫裡蹦出來的，超越不了「第四代」「第五代」的創作「結局」。在完成此一代人的電影創作歷史使命後，為商業化大潮所席捲，當是必由之路。

其實真正難以猜測的是先鋒電影本身的藝術表現的前景。電影作為一種藝術形式，總會有新的實驗性藝術表現嘗試。而對於第六代導演，儘管無從猜測這一代電影人在創作上還會有何樣的個性化表現，還會拍出何樣的驚艷的作品，但這一代中國導演的「結局」其實不用猜了，這個結局已經出現了，那就是分化。當第六代奠定自己的地位進入商業運作時，他們和「第五代」一樣，作為整體便被分解。面對「市場的專制」，這個以「先鋒」名義充滿實驗性原創精神和崇尚個性化創作群體，終於在 2003 年前後不可避免地分化了。

第六代電影人的分化目前可以預估為三種趨向。首先一種是王小帥、婁燁為代表的「文藝片」創作堅守者。他們的創作徑直從「地下」走向「小眾」，拒絕與市場同流。他們對自己的才華充滿自信，堅信是優秀的作品必會沉澱為電影藝術創作的瑰寶。他們不相信「票房」是電影創作的原驅動力，而將電影創作視為某種精神層面的「召喚」，他們期待著文藝電影春天的到來。其次一種是以賈樟柯、張揚和管虎等為代表的一批人。這些人不拒絕順應電影商業化潮向，接受市場規則，卻不甘全面順從票房魔咒的擺佈。他們的創作不放棄家國情懷，不放棄對社會、對人的群體和人性的關注，嘗試開始一種具有第六代烙印的「個性化」商業電影的創作。第三種的代表人物是寧浩這樣的第六代中最年

輕，最活躍的。他們在初期實驗性先鋒創作經歷之後，自覺捨棄小眾，面朝大眾，直接闖入商業電影的創作潮流，走好萊塢商業模式，直取票房。這批人在商業電影創作上比起同輩和前輩更輕裝，更有優勢，其前景不可預計。

「第六代」一代影人雖然分化，但電影的先鋒實驗性創作則永遠不會終結，像這代影人中的不甘合流商業大潮、不屑票房的「逆行者」，還會拍出令影界和世人驚喜的影片。

章節附註

1　〈中國電影的「後黃土地」現象──關於一次中國電影的談話〉,《上海藝術家》1993（4）。轉引自陳旭光:〈抒情的詩意、結構的意向與感性主體性崛起──試論第六代導演的現代性問題〉見。聶偉主編:《第六代導演研究》（上海:復旦大學出版社,2014）。

2　丁亞平:《中國電影通史》（北京:中國電影出版社）,頁 466-467:2000 年 6 月廣電局、文化部聯合下發〈關於進一步深化第一頁改革的若干意見〉,提出組件電影集團和實現股份制改革;2001 年 12 月 20 日廣電總局發佈〈關於取得〈攝製電影許可證（單片）〉資格認證制度的實施細則〉,大大降低了電影行業的准入門檻;2004 年 1 月 8 日廣電總局頒佈〈關於加快電影產業的若干意見〉,電影首次被明確定義為一種產業。

3　孟繁華等:《中國當代文學六十年》（北京:北京大學出版社,2015）,頁 148。參見王慶生等:《中國當代文學史》（北京:高等教育出版社,2016）,頁 196。

4　陳思和:《中國當代文學史教程》,頁 291-305。

5　孟繁華等:《中國當代文學六十年》（北京:北京大學出版社,2015）,頁 55:「『先鋒文學』被廣泛地認知和接受,顯然來自於電影家通俗化的『轉譯』工作……當『先鋒文學』經歷了這一通俗化過程後,先鋒作家對待故事的處理防止基本上離開了原來的立場。」

6　陳思和:《中國當代文學史教程》（上海:復旦大學出版社,2016）,頁 294:「我們可以把先鋒文學看做是 80 年代的文學狀態向 90 年代的文學狀態轉化的契機,它的出現改變了已有的文學途徑與文學路向。」

7　陳思和:《中國當代文學史教程》（上海:復旦大學出版社,2016）,頁 301。

8　李多鈺、孫獻韜:《中國電影百年》（北京:中國廣播電視出版社,2006）,頁 265:賈樟柯:「《站台》有意思的一點是它使我真正在一個工業體制裡去工作,以前拍《小武》的時候都是好朋友,15 個人,睡起來就拍,拍累了就睡,甚麼壓力也沒有,運轉非常靈活的一個攝製組。拍《站台》最多時組裡有 100 多人,突然多了很多部門,人多了事情也多,怎樣來保證精力集中在創作上,怎樣信賴你的製片?這些事情對我都是第一次,都是挑戰……你不可能永遠在一個業餘狀態裡工作,一個有能力的導演應該學會它（工業化製作）,而不是懼怕它、躲避它。」

9　賈樟柯:《賈想 1》（北京:台海出版社,2017）,頁 232-234:劉小東說:「在三峽,個人是不能完全掌控自己的命運的。」「我幾次去三峽創作,表達的無一不是我對三峽人命運的關注與感受,而不僅僅是對現實的描繪和記錄。」

10　賈樟柯:《賈想 1》(北京:台海出版社,2017),頁 232-234;賈樟柯說:「最終他(劉小東)讓我感動的不是他選擇三峽這樣一個巨變的地方,而是對生命本身、對人本身的愛⋯⋯我覺得這可能是受和他一起工作時心態的影響,於是我之後又拍攝了一個故事片,這完全是計劃之外的,和以前的作品相比變化也很大。」

11　賈樟柯:《賈想 2》(北京:台海出版社,2017),頁 143-163;電影《天注定》內容根據胡文海、馬加爵、藥家鑫、周克華和鄧玉嬌兇殺事件和富士康跳樓事件改編拍攝。

12　賈樟柯:《賈想 1》(北京:台海出版社,2017),頁 42。

13　齊立,中央戲劇學院舞台美術系八八級學生。齊立曾做過立夏日臥冰表演,1992 年自殺。

14　賈樟柯:〈2010 年,我不相信,你能猜對我們的結局〉。全文見賈樟柯:《賈想 2》(北京台海出版社,2017),頁 116-122。

第十章
中國商業電影
1994-

　　中國「商業電影」乘國家體制改革、對外開放之勢，於 1990 年代中後期勃然而至。其誕生和成長建植於中國電影業國有化體制的解體。隨著各方資本洶湧注入，各類影視政令禁錮在市場經濟鐵律面前節節退縮，國內龐大影視市場赫然形成，票房似乎於一夜之間成了駕空一切的魔咒。幾乎所有不同年資閱歷、不同理念和理想的電影人裹挾於其中，在二十五年間的不同時段中進行了最為多元化的商業電影創作。本章想揭示的是中國商業電影也有一個行進和成長的過程，並非如許多電影人和觀影者印象中的那般單調劃一，「商業電影」看似有以「金」為本位的單純，卻也多姿多采、深奧莫測。票房雖是商業影片的至上尺度，也並非那麼簡單。電影觀眾的欣賞味蕾朝秦暮楚，意趣之所在總在瞬息變換之間，極難揣度。「商業電影」是天堂也是地獄，有毛頭小子一夜身價過億，亦有腕級大咖在此頃刻覆舟。金錢是魔咒：它能把電影打造成豐饒富麗的殿堂，也能使電影淪為浮誇的拜金泥潭。

第一節　中國商業電影興起的背景與土壤

一　電影業體制改革

　　1993 年，國家「廣播電影電視部」發佈〈關於當前深化電影行業機制改革的若干意見〉，拉開電影業體制改革的帷幕。〈意見〉規定電影的發行、放映不再由國家統一管理，此權下放各電影製片廠。1995 年又發佈〈關於改革故事片攝製管理工作的規定〉，宣布除原先經國務院批准擁有故事片出品權的十六家製片廠外，其他十三家省、市級國有制片廠亦可出品故事片，進一步下放電影製作、出品權。而且規定社會法人組織若投資額超過 70%，可分享出品人資格。1997 年 12 月 24 日，「廣電部」電影局發佈〈關於試行「故事電影單片攝製許可證」的通知〉：「允許傳統的電影製片廠以外的影視單位申請電影製作權。」[1] 於是各類製片、出品單位職能與工作機制發生深刻變化，由統一國有化系統中的環節變為業務、財政獨立自主的合資經營公司性質。

從 1990 年代中期開始，中國初期商業電影蓬勃興起。

2003 年 10 月「廣電總局」發佈〈電影製片、發行、放映經營資格准入暫行規定〉，鼓勵境內國有、非國有單位與現有國有電影製片單位合資、合作成立電影製片公司或單獨成立製片公司。2004 年，〈關於加快電影產業發展的若干意見〉明確提出電影是一種「產業」的思路。電影製作、出品產業化，這是中國電影業的重大改制，對各類資金投資註冊電影公司、製作出品電影根本上取消限制。[2] 同時期，電影局解禁一批導演，寬鬆審檢。於是，電影業完全市場化，商家趨利而至，以鉅資砸影業，至此影業內商業風潮漫卷，再無可收拾。

二　中國商業電影的文學土壤：「新寫實小說」

與廣大電影觀眾對商業電影的一貫印象完全迥異的是，產業化以後的中國商業電影似乎更依賴於文學，確切地說是依賴於流行文學。1988-1989 年間興起的「新寫實文學」，成 1990 年代商業電影創作主要的文學底本。

「新寫實」小說，是指上世紀八十年代繼「尋根小說」和「先鋒小說」之後出現的一個文學流派。「新寫實文學」的特點首先是捨棄了「文化尋根」的意圖，所展示的是民間日常生活場景，即人們的物質生活現狀和與之相應的性格和心理狀態。描述生活本相，回避生活背後的所謂「意義」與「目標」，拒絕作價值判斷。這是種反浪漫激情、反理想崇高的平庸狀態的「原生態生活」本相。其次，「新寫實」小說表現出對大眾閱讀習慣的認同，一反先鋒小說作家在敘事和文字上的那種疏離讀者的實驗意圖和沙龍化的效果。[3] 作為文學流派，「新寫實小說」遠沒有「尋根文學」「先鋒文學」那樣鮮明，其出現表徵著「文學造神」時代的終結。文學首次以平民的身分展現在讀者大眾的視野中。在 1990年代，「新寫實」文學自然成為極具讀者緣與口碑的文學潮流。[4]

「新寫實小說」潮流中優秀作家倍出，像當年大眾讀者熟知的劉震雲、劉恆、畢淑敏、池莉和方方等人，他們的許多作品都被電影與電視劇創作在 1990 年代選為藍本，如《一地雞毛》、《黑的雪》、《伏羲伏羲》、《埋伏》和《不談愛情》等等。而且

「新寫實」的揭示生活本相、描寫原生態生活狀貌的創作主旨，又使大批的反崇高、反浪漫，揭示生活原生面目的暢銷小說家如王朔、嚴歌苓等人，匯入其「寫實」潮流中。從 1990 年代到二十一世紀始終都是商業電影創作的取之不盡的豐厚資源。

　　早期商業電影興起的直接原因是電影業的國有一統化體制的瓦解，而其能蓬勃發展則來自於流行文學肥沃土壤的供養。1990 年代以來的中國商業電影之所以能產生廣泛的影響，則正是因為其以流行文學作背書，以暢銷小說為藍本。

第二節　中國商業電影的興起與發展

　　1993 年開始的電影業改制直接衝擊所有電影人。電影廠成了具有仲介性質的企業或公司，原有的行政職能不能再制約一切。外來投資變成了實際製片人，決定所有電影人包括導演、攝影、美工、錄音和演員的命運。1994 年，元老「第三代」和悲壯的「第四代」影人完成了「傷痕」和「反思」，準備華麗謝幕；還不曾進入電影創作廳堂的「第六代」正繞開體系和投資的「管制」，獨立操作；而雄心勃勃的「第五代」剛把「尋根電影」做得輝煌，便面臨巨大的危機感。這一年，所有電影人都意識到電影創作的一切全改變了，過去熟悉的有關電影創作、製作以及發行的一切遊戲規則全然不適用。電影製作正在變成產業，電影藝術成為商品，金錢成了唯一標準。1990 年代中後期中國電影的第一個商業形態是「賀歲片」。

一　「賀歲片」與賀歲檔

　　「賀歲片」始現於 1997 年，指電影出品人利用年末節假檔期，造勢推出喜劇電影以迎合節慶氣氛吸引大眾消費，故稱「賀歲」。這個有極強促銷目的從製作到放映的電影生產流程，應該說是中國電影業體制轉型過渡中的第一個商業電影現象。1993年體制改制後，電影的製作出品權逐漸下放，投資方還需與體制綁定方能有所作為，但是票房已成鐵律，決定生存。電影廠與

資方有了極大的自由度去公開追逐利潤，打破常規破格任用能夠「吸金」的導演和演員，選擇最有讀者緣的暢銷小說作家的作品作電影創作藍本。由是，既無高學歷又非電影科班出身的馮小剛有機會被聘為導演，出手便成就了建國後第一個商業電影現象「賀歲片」。而馮小剛「賀歲」能成事其重要原因在於他能夠在流行文學中發掘創作資源，而其創作一如既往地依賴的正是當時中國最有爭議、最暢銷的小說家王朔，以及暢銷作家劉震雲、嚴歌苓等等人。

1 ·「馮氏賀歲」與馮小剛的創作歷程

馮小剛（1958-　）北京人。1978 年參軍，在北京軍區京劇團任美工。1984 年退伍轉業，入「北京電視藝術中心」任美工。1997 年，馮小剛執導了賀歲片《甲方乙方》，獨佔早期「商業電影」之制高點。[5]

（1）「賀歲三部曲」

1997 年，馮小剛接受「北影廠」廠長韓三平之聘，編導本年歲末的賀歲片。馮小剛選用王朔小說《你不是一個俗人》改編成喜劇電影《甲方乙方》，以造賀歲之勢。電影《甲方乙方》，「北影廠」和「北京紫金城影業公司」聯合出品，葛優、劉蓓等主演。1997 年 12 月末全國公映，反響踴躍，於不經意之間正式拉開 1949 年以來中國商業電影的開場大幕。

小說《你不是一個俗人》採用典型的王朔特有話語，以密集犀利、虛實莫測的對話駕空敘事，以解構和顛覆那種現行的政治話語模式，製造幽默與荒誕效果。

故事講的是四位年輕人錢康、姚遠、梁子和周北雁合辦了一家「好夢一日遊」公司，經營專案是替顧客圓他們的一些荒唐或根本無法實現的夢想。他們接待了一些抱有奇特夢想的客戶：有人想體驗二戰時美國上將指揮戰鬥的戎馬生涯；有的想通過切身體會革命烈士寧死不屈的英勇行為，來檢驗自己的意志是否堅定；也有名人和富豪厭倦了為人追捧和錦衣玉食的生活現狀，想重過普通百姓的清貧生活；另有人想體驗受虐經歷……無論有多

荒謬，「好夢公司」則不遺餘力提供優質服務，滿足客戶這些訴求。這一特殊經營過程笑料百出，而於喜樂嗔罵之際借機針砭世事、譏諷時弊；體味人間冷暖，揭示人性善惡美醜。最終四位年輕人實現了「成全他人，陶冶自己」的積極昇華。

電影《甲方乙方》中馮小剛對《你不是個俗人》的核心主題精神做了調整。首先是對白。馮小剛對王朔的話語諳熟，但是《甲方乙方》的對白也只是複製了王朔的京味調侃風格，卻遠沒表現出那種對貫行文學表達的顛覆意圖。其次是主題偏移。小說《你不是個俗人》講的是捧人，用一種幾近變態的追捧和恬不知恥的受捧之間的各色表演去鞭笞人間的醜陋和無恥。電影雖然也有捧人，但被詮釋為「奉送幾句溫暖人心的好話」，好話暖心以利社會和諧。由此主題便由捧人變為圓夢，圓他人一日好夢，帶有公益慈善的動機。到了片末，當一位身患絕症妻子的「齊家」之夢得獲成真之時，「圓夢」似乎有了種宗教式的救贖情懷：圓人一夢，則拯救整個世界。

電影《甲方乙方》宣傳海報

　　1998 年馮小剛的賀歲喜劇片是《不見不散》（12 月公映），1999 年的賀歲片是《沒完沒了》（12 月公映）。看出其積極尋找社會熱點話題，直面百姓關注的社會生活內容，而且堅持他所熟悉的王朔式喜劇風格，表現都市生活面貌與情趣。電影《不見不散》收穫 4300 萬元的票房，電影《沒完沒了》獲中國內地票房3300 萬元。「馮氏賀歲三部」的傲人佳績，奠定了馮小剛導演在中國早期商業電影創作的開創地位。「賀歲三部」之後，馮小剛導演此「賀歲」一路走下去。當時的馮氏賀歲喜劇片有似「春晚」，成為中國內地影迷年度期待的文化盛餐。二十一世紀以來馮小剛拍攝了《一聲嘆息》（2000）、《大腕》（2001）、《手機》（2003）、《天下無賊》（2004）、《夜宴》（2006）、《集結號》（2007）、《非誠勿擾 1》（2008）、《非誠勿擾 2》（2010）、《私人訂制》（2013）等等。從 1997 年始連續十五年，幾乎是一年一部的產量。絕大多數在歲末以「賀歲」形式上映，終於培養出了中國人歲末節日觀影的文藝消費習慣。

　　「馮氏賀歲」影片有的也許不盡完善、不夠經典，有的或許引發爭論與非議，還有的也許票房不佳。但無可爭議的是，這十五年間馮小剛導演的每部創作，都為廣大電影觀眾所期待和關注，都是當年影界內的靚點作品。在全國億萬觀眾熱切期待之下一部一部地拍了下來，如此之作為中國影界尚無第二人者。而馮小剛導演並非只會「賀歲」，他有自己真心想拍的東西。用他的話說是「心氣兒」作品。在馮導的這類創作中，我們看到了可載入中國電影史冊的藝術經典。

(2)《一九四二》與《我不是潘金蓮》

　　馮小剛後期影視作品的創作資源向劉震雲傾斜。劉震雲（1958-　）河南新鄉人。1973 年參軍，1978 年考入「北京大學」中文系，1982 年畢業後到《農民日報》作編輯，開始了文學創作生涯。劉震雲出身農民當過兵，其寫作焦距於社會底層之民生，揭示和描敘凡俗平庸的生活本相。評論界稱，劉震雲小說的故事都是圍繞困境而展開，通過困境來觸及社會各個角落，來表現真實的生活現實。關於小說創作。馮小剛與劉震雲合作打從 1990

年代中期就已開始。十數年「賀歲」創作之餘，馮導終於著手實現拍「心氣兒」電影的夙願。其中兩部都出自劉震雲的小說，一部《溫故一九四二》，另一部《我不是潘金蓮》。

　　劉震雲《溫故一九四二》記述了 1942 年河南一年內連續發生的百年未遇的旱災、蝗災，天災與戰亂導致了上千萬災民流離失所向陝西逃荒，三百萬人餓死慘絕人寰的大災難。《溫故一九四二》被評論界冠其名為「調查體小說」，實在牽強。其創作形式應該說是種漫談式的民間訪談錄，採訪一些浩劫的親歷者如「我姥娘」、「我花生二舅」等，並以第一人稱視角「彙編」了這些零散回憶。既沒有一個中心故事線索，也沒有形成構建小說的文學性敘事。無論從歷史敘述或文學角度，僅是個彙編式的半成品。將此一部文獻改編成電影劇本的編撰過程，一定比原作的寫作艱難得多。為了劇本的編寫，導演馮小剛特意組織編劇們從豫北到洛陽，沿災民行進路線走了一趟，以使劇本創作從分散空泛進入細節，把握敘事的脈絡。

電影《一九四二》宣傳海報

　　電影《一九四二》於 2012 年由「華誼兄弟有限公司」出品。馮小剛執導，張國立、李雪健和美國影星阿德里安・布洛迪主演。影片公映，影壇一顫，赫然一部具有史詩規模的優秀災難大片。擅長「賀歲三部」類小格調的馮小剛有此大手筆的鴻篇巨獻，實令人刮目。電影《一九四二》將一龐雜宏大的歷史事件梳理成線條清晰、層次豐富的敘事。影片以豫北滑縣災區財主範殿元和佃農瞎鹿兩家人隨大批災民悲慘西行為主線，將綿亙百里的災民煉獄之旅與宏闊的世界反法西斯局勢，中日戰局等相連接，鋪展一幅巨幅的史詩性畫卷。

　　這部中國電影史中不得多見的優秀大歷史災難片，是馮小剛創作歷程的一座標識性記錄。

　　馮小剛的另一部有影響的另類影片是《我不是潘金蓮》。以劉震雲同名小說改編拍攝。影片由「華誼兄弟電影有限公司」2015 年出品，范冰冰主演。故事發生在某省某市某縣鄉下，有一女人李雪蓮，遇事總與牛商量，一有冤屈就想殺人。故事緣起於李雪蓮與丈夫秦玉河的假離婚。當初李雪蓮為生二胎與丈夫辦假離婚，而後被渣男丈夫秦玉河欺騙，弄假成真。李雪蓮將前夫告上法庭。她想先在法律上認定當年離婚是假的，重辦結婚手續，之後再辦個正式離婚。這種荒唐想法當然被法院駁回，判當年李雪蓮夫婦離婚為有效。李雪蓮不服，先後用截車、靜坐等一連串方式將前夫連同各級官員一起告。對此，各級官場則基本履行法律和行政系統的程序來處理，其間全無欺壓百姓跡象，最後李雪蓮到北京闖了「人大會議」，終於引起某位高官的重視。於是此一芝麻大點的荒唐案子使縣法院院長、縣長、市長統遭撤職，省長的仕途也被斷送。而李雪蓮本人還背上了「潘金蓮」的惡名。她開始了延續十年的漫長上告，直到有一天前夫秦玉河車禍死亡，李雪蓮聞訊陷於精神崩潰，哭天搶地。不為別的，因為她失去了被告，沒有上告她便不知如何繼續她的生活。

　　劉震雲在談及作品創作時說：荒誕有時不是一個事件，也不是一個現象，可能是背後的一個道理。而馮小剛的創作目的並不是要表現荒誕，是想拍成一部「話題」電影。馮小剛說，影片中這個女人李雪蓮其實不是主角，而二十八個男人角色才是主角。

這部作品從小說到電影既不是女性題材作品，亦無傳達對下層民生狀況關懷的意向，而是一部活生生的新「官場現形記」。由一位全無理性的村婦所衝擊的是一個由鄉鎮到縣、到市、到省，乃至到京城的官僚網絡。這是一座層層疊疊的行政系統構架，也是一張複雜微妙的人情網。綱目之間制度和人情同時發揮作用。借一荒誕事件揭秘一個官場系統的運作和千百年養成的官場文化。真正成就這部影片的正是這齣新時代的官場現形記。

　　《我不是潘金蓮》在格調上超離於「馮式賀歲」的路數，這裡面看到了馮式喜劇作品中罕見的形式實驗企圖。首先是追求構圖上的「險」境，捨棄寬而廣的視野效果，破例採用方形和圓形的畫面圖形，觸碰觀影者的視覺欣賞習慣。尤其是圓形，是在構圖上的鋌而走險。因為這不只是單純的「形」的改變，引起構圖，以及選景、色彩的改變，以呼應這個「圓」。而且為彌補視覺上的狹窄感，鏡頭則更適合用中遠景，不適合近景；適合靜止，不適合搖轉。影片中還不留痕跡地加入了許多帶有中國元素的選景，隱約給出國畫的程式感，能使觀影者的感官於無形之中漸次會意於這另類畫面和構圖帶來的韻味。如此一路品味下來，會發現這個故事的敘說非此「方圓之形」則莫屬。另外一個大膽的嘗試是選用范冰冰來飾演李雪蓮這一角色。范冰冰形象和氣質上都過於現代時尚，無論如何都與愚昧村婦表像格格不入。馮氏偏用她塑造一類無腦美村婦形象。山野村婦性情可粗糙，理智可頑愚，但形象未必不可以嫵媚和美。看了影片中范冰冰版的李雪蓮，所有人都一下子接受了。

　　電影《我不是潘金蓮》表現了馮氏特有的形式實驗創作路子。其不同於張藝謀《秋菊打官司》，更不同於第六代的「原生態」作品。馮氏「實驗」並不想表現「原生態」，他追求的是精緻，是一件細緻研磨的精品。

電影《我不是潘金蓮》宣傳海報

(3) 從《你觸摸了我》到《芳華》

　　如果說《一九四二》和《我不是潘金蓮》屬於馮小剛的「心氣兒電影」，《芳華》則屬於純粹為自己的「量身訂制」。馮小剛1978 年參軍進軍隊文工團作美工至 1984 年復員，整整七年文藝兵生活經歷。在銀屏上追憶那段軍旅生涯，成一魂牽夢縈之夙願。2013 年馮小剛找到旅美暢銷小說女作家嚴歌苓，認定這位便是能成全此願唯一人選。嚴歌苓（1958- ）出生在上海。年僅十二歲時參軍入伍，成為成都軍區文工團舞蹈演員，從此一跳便是九年。1979 年中越反擊戰爆發，嚴歌苓棄舞從文擔任軍區前線戰地記者，自此開始其寫作生涯。嚴歌苓多產暢銷，其四海為家的生活經歷也決定了她的創作題材涉獵廣泛，而長達九年的女文藝兵生活履歷成其創作中的濃重一筆。2016 年，這部部隊文工團題材小說《你觸摸了我》，脫稿付梓。

　　小說《你觸摸了我》以舞蹈女兵蕭穗子的第一人稱講述西南軍區文工團裡一夥女孩的故事。故事的核心線索是一名叫劉峰的男兵。劉峰來自農村，以其樸實且樂於助人為全團所喜愛，他也是全軍學雷鋒模範。一天「活雷鋒」劉峰居然向一名女兵做了愛的表白，而且伸手抱了她。此「觸摸事件」令全團驚懼，「活雷鋒」竟如此下作，劉峰由此被嚴厲處分。團裡的一位農村來的女兵何小曼常受同伴的孤立與欺辱，只有劉峰曾給與她友愛與尊重。小曼對劉峰充滿感激與仰慕，內心渴望他的擁抱。劉峰因「觸摸事件」受嚴厲處分，使小曼對這個集體徹底失望。中越反擊戰爆發，兩人各自都上了前線。劉峰在戰鬥中失去右臂，而戰爭的殘酷使小曼神經受創進入經神病醫院治療。許多年後倍受生活磨難的劉峰身患癌症，小曼來到了他的身邊呵護照料，伴他走完生命最後行程……。小說原作的本意是對一個光環掩映下的靚麗團體的深度解密。嚴歌苓說：「我總是希望我所講的好聽的故事不只是現象，所有現象都能成為讀者探向其本質的窺口。所有人物的行為，都只是一條了解此人物的秘徑，而條條秘徑都該通向一個個深不可測的人格的秘密。」小說對女兵性情的細膩描寫和內心世界的披露，揭秘了她們人格上的時代烙印，和內心世界中的政治投射的陰影。

　　小說拍成電影，由「華誼兄弟影片公司」等出品，黃軒、苗苗、鐘楚曦等主演。在馮小剛的建議下改名為《芳華》，標題一改，即可體會作品在文字和銀屏表現上的不同側重。馮小剛沒讓嚴歌苓對部隊文工團所有解密都曝露在銀屏上，而服從於符合世俗社會的審美意向，人們其實更願意看到女兵身上煥發的美好和豪邁的一面。在故事發生的那個年代，世俗社會對軍隊的看法其實賦予了某些特殊涵義，不僅僅是職能上的國防軍事組織，而且以其道德上的赤誠和純粹引為全社會仰視的楷模。軍中的文工團則更是亮點。軍隊少女在舞台上歡歌快舞表現保家衛國、軍民情誼主題時，也不經意傳達出女性的美艷。而對於世俗社會來講，女兵的美是一種「只可遠觀不可褻玩」的憧憬，反襯著社會的庸俗。《芳華》正重現了世俗記憶中的美麗，非常真實。

電影《芳華》宣傳海報

2・「賀歲檔」（2002-　）

　　中國大陸「賀歲」電影始誘發於香港。1995 年成龍的《紅番區》以「賀歲」之名始登陸大陸。在此之前，中國大陸群眾並無看電影的文藝消費意識。有資料顯示：1980-1990 年代，美國個人年平均觀影為五部，而中國人觀影比率為五人每年只看一部電影。其重要原因是長達半個世紀的政治浸透於民間生活，摒棄為欣賞和娛樂的影視創作。1980 年代至 1990 年代初期，香港娛樂電影以各種途徑全面滲透中國大陸，最終在 1995 年由成龍的《紅番區》為契機，掀動中國大陸商業電影的創作。而後「馮氏賀歲」引導中國群眾年末節假日去電影院看電影的新消費方式。2002-2003 的年關之際，「第五代」商業大製作高調挺進年末賀歲檔期。此後連續多年，張藝謀、陳凱歌的重頭製作全部押在「賀歲檔」。同時港台片對此大陸賀歲檔期從未曾掉以過輕心，

而美國好萊塢大片也在 2009 年高調挺進，各路電影勢力滾滾而來，匯入中國電影市場同聲「賀歲」，爭奪這個全世界最大電影市場的票房。「賀歲片」終擴容為「賀歲」檔期。

「賀歲檔」在中國市場開採出來巨大的商業效益。據各方資料顯示：2008 年度前，賀歲檔期的單片票房不超 10 億元，2008-2010 年度始破 10 億，此後一直保持在 20-25 億間，至 2015-2016 年度，票房飆升至 40 億以上。在 2017-2018 年度間衝破過 50 億元高點。都是以數年一翻倍的趨勢增進。而大眾觀影消費習慣一旦形成，其促銷檔期也就不再局限於歲末，形成了「春節檔」。把「賀歲檔」中包括聖誕、元旦節日在內的歲末同春節假日分割出來。而「春節檔」七天春節長假開始一直延續到正月的元宵節。「賀歲」由此有向七天的「春節檔」傾斜。而後，隨著年輕新生代成為觀影的主力消費群體，學生的「暑期檔」又成為影商重點開發的重要資源。

影評界對「賀歲」電影對於中國電影業的發展給予相當的肯定，同時也認定「賀歲影片檔期的超速建設同樣也是對電影市場的考驗」。在藝術與商業跨界創新的趨向中，無論商業「檔期」把握的如何精準，投資如何雄厚，明星陣容如何強大，後期製作如何優秀，關鍵還在電影本身。觀眾的好口碑才是最重要的。[6]

二　「第五代」商業電影創作

1 · 第五代的商業化轉型

1994 年之後，電影市場化席捲所有電影人。「第五代」的電影創作也向商業片轉型。而真正能夠在「商業電影」時代華麗轉身、一展身手的，正是那些在「尋根」創作中攢足資歷和人氣的佼佼者。

（1）張藝謀：從《外婆橋》到《三槍拍案》

1995 年，張藝謀拍攝了他的首部轉型電影《搖啊搖，搖到外婆橋》。劇本據李曉的小說《門規》改編而成，講 1930 年代上海幫會門派火拼的故事。由鞏俐、李保田、李雪健主演。片中

鞏俐飾上海灘名妓「小金寶」，極盡濃艷華貴。影片隆重公映，反響卻不佳。而張藝謀在後來拍的一部喜劇懸疑影片《三槍拍案驚奇》，卻值得提及。影片做了票房上的極盡爭奪，同時還帶出了張氏特有的講究。故事據於 1984 年美國驚悚懸疑影片《血迷宮》（Blood Simple）編構，由「北京新畫面影業公司」2009 年出品，孫紅雷、閆妮、倪大紅主演。還啟用了幾位春晚當紅二人轉演員小瀋陽和丫蛋兒助陣，想把一個恐怖冷血的命案做點黑色幽默的效果。故事設定在一個久遠的時段，地點放在甘肅張掖，取西北蒼涼荒僻之邊關以為故事的背景。影片從色彩到構圖都講究到無以復加的地步。大量遠景鏡頭的運用以展現西北蒼溟遒壯之貌。作為商業製作，從技術與表現手法上已然駕輕就熟。

電影《歸來》宣傳海報

進入 2010 年代，張藝謀於商業激流中瞅冷子拍了三部「文藝片」：《山楂樹之戀》（2010）、《金陵十三釵》（2011）和《歸

來》（2013）。《山楂樹之戀》據艾米同名小說改編，《金陵十三釵》和《歸來》則據嚴歌苓小說改編。傳記小說《陸犯焉識》是一曲舊式知識分子夫妻的絕世恩愛悲歌，而主人公正是作者的祖父。小說的場景與時間跨度甚其宏闊：從民國時期的舊上海寫到抗戰陪都重慶，再到 1949 年後的上海，再到「極左」時期的西北勞改農場。嚴歌苓把這部傳記寫成一部具有深刻歷史意義的宏大詩篇，描寫了中國知識分子煉獄般的生活狀態和精神悲苦。張藝謀截取了小說中陸焉識兩次從勞改農場歸來的情節，雖然失去了前面故事營造的情緒鋪墊與積蓄，但男女主角鞏俐和陳道明的精湛表演創造出了電影語彙特有的藝術魅力。

　　這三部「文藝片」做得各盡其風采，呈現出來的還是張藝謀導演那一代人固有的審美本色取向。電影市場化洪流中這幾部影片的出現，應該說是那一代人影人在無奈的商業轉型進程中的本性「歸來」。

（2）陳凱歌：從《風月》到《搜索》

　　陳凱歌的商業影片的嘗試，應該說始自於 1996 年拍攝的電影《風月》。《風月》劇本改編自葉兆言的小說《花影》，張國榮、鞏俐主演。講述民國間江南小鎮裡的舊式富貴家族內的愛情故事。影片雖其商業取向明顯，但不失其「文藝範兒」的品味。2001 年，陳凱歌獲得在美國好萊塢拍片的絕佳機遇，拍攝純商業流程電影《溫柔地殺死我》（Killing Me Softly），但評價不佳。

　　2011 年，陳凱歌拍了當代都市社會話題影片《搜索》，一部具有積極社會意義的商業電影創作嘗試，高圓圓、姚晨和陳紅主演。故事一開始講一位戴墨鏡的高管女士在公車上拒絕給一位老人讓座，而整個過程被電視台實習記者偷怕了視頻，在電視台作為社會話題節目播出，引發廣泛關注。而後各網路媒體大肆炒作，線民立即對這位「墨鏡姐」進行人肉搜索，極盡謾罵之能事。其實，這位「墨鏡姐」名葉藍秋，某知名公司高管。她當天剛得知被診斷出身患淋巴癌晚期絕症，沮喪絕望之際才有此公車上失態表現。而後葉藍秋含淚真誠向老人及全社會道歉，而電視

台卻惡意扣押此道歉視頻不發，令事件繼續發酵。幾天後，葉藍秋墜樓自殺身亡，才令這個癲狂失控的社會恢復清醒。

電影《搜索》宣傳海報

　　影片揭示的主題具有極其深刻的現實意義。發達的資訊技術設施使人完全裸露在公眾視野之下，甚至沒有隱私，被肆意歪曲時解釋和說明的機會完全被剝奪。而且人的意念會被操控和綁架，許多人已然成為暴力一份子時竟渾然而無所察覺。這部影片是陳凱歌反映當代都市生活商業電影創作中比較成功的嘗試。

（3）李少紅：《媽閣是座城》

　　這裡談李少紅拍攝的《媽閣是座城》，是因為這是一部具有鮮明「第五代」烙印的商業影片。這代影人有個不變的意識：提高票房的最直接手段就是把優秀的小說搬上銀幕。電影《媽閣是座城》由「榮信達文化發展公司」、「博納影業集團」於 2019 年出品，改編自嚴歌苓同名小說。

　　這部小說雖然講澳門賭場賭博的故事，反映的卻是進入

二十一世紀以後的中國經濟改革的大變革現狀。故事的主角是一位叫梅曉鷗的疊碼仔，即客戶經理。梅曉鷗有過一次因丈夫賭博而失敗的婚姻，獨身帶一個兒子。她周旋於賭場各色客戶間，但是出於女人本性，她還是甘願在三個男賭徒之間迷失，徒勞地尋覓情感的歸宿。此三位賭者是：地產商段凱文、雕塑師史奇瀾和因賭博而切掉兩根手指的前夫盧晉桐。賭場是特殊的場合，這裡的人只面對錢，而錢也變成了碼、變成流水，滾滾而來也滾滾而去。對此三位賭博成癮走向崩潰的男人來說，賭台上賭博過程彷彿濃縮地再現了他們打拼多年積累財富的過程。三個男人以不同的方式迅速墮落，醜陋本性暴露無遺。而具有諷刺意味的結局是，當梅曉鷗正沉浸於終於將雕塑師史奇瀾從賭桌旁拯救出來的成就感時，突然發現她正在讀書的兒子開始了賭博……。李少紅說：人的內心都是有賭性的，誰都抱有對命運賭一把的心態。拍這部影片是想把人的賭性儘量客觀地展現出來，而不是出自諷刺與批判的動機把它變形。

電影《媽閣是座城》宣傳海報

　　文學情結是「第五代」不變的創作靈感之源，優秀的文學藍本是一份面對商業電影觀影者的指望。就算是「商業」也得厚實，也得有一個優良的出處。「第五代」的商業片，品質與影響遠不能與他們的「尋根」創作並比。「第五代」中如日中天、才華比肩的幾位導演的創作攀越了「尋根」巔峰進入商業化運作之後，似乎有些力不從心，其素質修養中的潛伏著的原有時代烙印還時時起作用。思想意識中商業基因缺失，卻總想在新的嘗試中弄出更大的動靜。

2・第五代的「商業大片」

　　中國商業電影 1997 年以「賀歲片」現象登場至 2002 年，時僅五年便赫然出現與好萊塢電影製作和行銷模式直接接軌的「商業大片」現象。弄潮者是「第五代」的張藝謀導演，他所實現的電影大製作不僅表現在「重工業化」的製作流程，還表現在完全符合商業規律的行銷手段。在 2002 這一年，把中國商業電影由「賀歲」推向新的階梯：「大片」時代（或稱大製作時代）。

（1）張藝謀：從《英雄》到《長城》

　　2002 年「賀歲檔」期，張藝謀的中國第一部商業大片《英雄》公映。《英雄》的劇本籌備在 1998 年便已啟動，由「銀都機構有限公司」、「香港經營娛樂有限公司」、「北京新畫面影業公司」聯合出品，張藝謀執導。演員陣容有李連傑、梁朝偉、張曼玉、陳道明、章子怡和甄子丹等，兩岸三地實力派大腕傾動出鏡。《英雄》借戰國末年荊軻刺秦王一段史事，拍出一個武俠劇情影片。但張藝謀自己講：「我並不真懂武俠，我只是用武俠來圓一個夢。」[7] 應該說是圓兩個夢：一個關乎審美，把武俠拍美；另一個是「大」，要成就中國首部重工業化的「大製作」。

　　影評界稱《英雄》是「中國電影市場化進程的里程碑」。電影《英雄》從 2001 年 8 月宣布開機，2002 年 1 月接受美國《時代》週刊採訪，影片幾位主角即登《時代》週刊亞洲版封面。4 月《英雄》在北美及其他英語國家的發行權以 1500 萬美元售出。而後到 12 月公映前，《英雄》的漫畫出版權、小說出版權即 VCD、

DVD 發行均已發售、拍賣。12 月 14 日在北京人民大會堂召開最為隆重的首映式，國內外記者 700 多人參加，而後劇組乘專機南下赴上海、廣州宣傳。於 12 月 20 日「賀歲檔」在全國 14 條院線隆重公映，一直演到 2003 年 2 月 26 日「春節檔」結束，共斬獲國內票房 2.4 億元人民幣。而國際總票房收穫為 11 億人民幣。[8] 如美國《華爾街日報》所稱：電影《英雄》真正拉開中國商業大片的帷幕。

電影《英雄》宣傳海報

　　電影公映後遭到影評界的批評，指為替集權者歌功頌德。事實上，諸如實現國家政治的一統大業這類觀點全然不在張藝謀導演的主觀考慮之中。影片呈現出的秦王不代表暴虐的國家權力，只是孤立於朝堂之上的一尊偶像、一種威嚴。這裡給你的只是歌劇舞台上的悲劇格調，沒有「家國情懷」。張藝謀導演要表現是唯美，是一種高度強化的視覺美效果。首先是武打美，這是張藝

謀此後從未曾放棄的銀幕表現。把劍法昇華到了書法的境界，表現為寫意格調的飄逸灑脫。另外是色彩美，把黑、紅、藍、綠、白色彩的運用達到奢華的程度，讓觀眾在色彩面前膜拜。他說：多年後你會記得住《英雄》的色彩，「你會記住在漫天黃葉中有兩個紅衣女子在飛舞；在水準如鏡的湖面上，一兩個高手在以武交流，在水面上象鳥一樣，像蜻蜓一樣……」[9]。

　　《英雄》的缺失也恰在於太唯美，太專注於營造詩化的寫意效果，太強化色彩構圖帶來的境界，卻忽略了人性化人物塑造和敘事的細密周全。視覺上的驚艷呈現遠不是一部好電影的全部。不幸張藝謀此後幾部同類大片都沒解決這類缺憾。2004-2006 年間，張藝謀連續執導了「大片」電影《十面埋伏》和《滿城盡帶黃金甲》，重複唯美追求，勢必形成套路，審美疲勞便不可避免。

　　2016 年的「賀歲檔」期，張藝謀拍了另一部鉅制大片《長城》。影片由美國「傳奇」開發策劃，1.35 億美元投資。美方製片方邀張藝謀導演操刀運作，最為難得的是給了張藝謀以劇本的修改權，此不啻一次千載難逢於國際平台上展現中國題材電影的際遇。演員陣容也是精選，由景甜、劉德華、張涵予和美國著名影星馬特・達蒙等主演。劇本修改成型後將背景設定在了北宋仁宗年間。講歐洲雇傭軍士威廉和托瓦爾不遠萬里征戰跋涉一路來到中國盜取黑火藥，不意在長城腳下遇到每六十年一次的饕餮魔怪大軍的凶猛進攻。宋軍奮起抵抗，二人也捲入抵抗饕餮猛獸的戰鬥。後長城破，饕餮大軍蜂擁攻入汴梁城內。威廉與宋軍女殿帥林梅用黑火藥武器聯手炸死了饕餮王，遂解亡國滅朝之危難。

　　影片公映後，中外影界評論一致負面。張藝謀曾說：「《長城》無意揭示高深主題和意義。」但問題是像「長城」、「絲綢之路」、「京杭大運河」這類關乎國運的重大歷史題材已經觸及意義上的深遠性，赫然「長城」（The Great Wall）二字背後，全世界都期待著那份深邃的歷史蘊涵。歷史精神是這類題材的魂魄，具有使命感的電影人實不該忽略這一點。綿亙兩千年的「萬里長城」不僅是象徵攻伐的軍事工事，更重要的意義則在於是農耕文明與遊牧文明之間的文化生態，是古代絲、馬、鹽、茶邊關貿易的經濟特區。徒有審美敏感卻不具備起碼的國學修為，沒有運用

真實的歷史元素去還原當時的社會生活場景、去塑造人物，而憑空設想「五色五軍」、「空中飛人」之類的莫名奇妙的東西充當中國文化符號。如此一部靠數字製作的「視覺奇觀」，能創造甚麼樣的價值？

（2）陳凱歌：《無極》與《妖貓傳》

陳凱歌在 2005 年與 2016 年拍攝了兩部商業大製作影片《無極》與《妖貓傳》。此兩部「大片」不同於張藝謀的同類作品，是運用了神話玄幻式的表現形式。

電影《無極》2005 年公映，是陳凱歌執導的首部商業大製作影片。基本情節由唐人裴鉶的筆記小說《崑崙奴傳》的原始故事引出，借傳奇中崑崙奴磨勒人物來成全一個叫傾城的女孩的愛恨情仇。劇名使用了大哲學概念，而構架卻並不大。電影模糊朝代，玄化情節，避開大歷史主題，只講人的命運和愛情，正與張藝謀歷史題材大片取向相反。《無極》的吸引票房之法是明星效應加感官刺激。聘請兩岸三地及韓日影星聯袂出台，充分運用數字技術特效製造宏大魔幻場面。但太自我陶醉於哲理與詩情意境，而對故事的把握和人物塑造完全失控。

2016 年，陳凱歌的另部商業製作《妖貓傳》問世，一部非常有想法的商業「大片」。影片由「新麗傳媒股份有限公司」、「英皇影業有限公司」等聯合出品。陳凱歌執導，黃軒、染谷將太、張雨綺等主演。《妖貓傳》是根據日本作家夢枕貘的魔幻系列小說《沙門空海之大唐鬼宴》改編的奇幻劇，假大唐歷史說事，其商業企劃雄心勃勃。這部影片被陳凱歌做成與湖北襄陽市共同營造的地域文化開發專案。襄陽市「智轂文化開發有限公司」斥鉅資十六億，耗時六年在湖北襄陽城建立占地三百七十萬平米的「大唐影城」作為《妖貓傳》的拍攝基地。整個拍攝在襄陽「唐城」實景進行，其數位化特技縮小到很低的比重，實現了陳凱歌要在復古的氛圍之內進行拍攝創作的願望。

故事是個充滿玄幻色彩的推理解密的過程。講日本僧人空海來到大唐，為病入膏肓的唐玄宗驅魔祛病。空海入宮之日玄宗暴斃，而空海於病榻之側看到一隻可疑黑貓。於是空海與當時擔任

宮中起居郎的詩人白樂天便展開對此貓的追蹤，想解開皇上暴斃
疑團。而後二人發現玄宗暴斃竟與三十年前盛唐的一場曠世之愛
有關⋯⋯。慘劇終得解密之時，空海頓悟出人生平安之法，而白
樂天則譜寫出不朽愛情詩篇〈長恨歌〉。

電影《妖貓傳》宣傳海報

　　電影《妖貓傳》作為古裝商業大片，稱得上是用功用力之
作，其在視覺感官上展示的繁華開明的大唐面貌得益於襄陽「大
唐城」的建造，亦不免有缺憾。雖然力圖營造大唐繁盛的場景，
感覺上則有似於大型藝術表演，與奢靡的帝王宮廷生活和繁榮商
品經濟下的社會生態還是兩回事。而其懸疑敘事的建構，將醞釀
出千古絕唱《長恨歌》的帝王曠世之愛揭秘為出賣與背叛的小伎
倆，難以與中國觀眾的歷史認知相契合。影片視覺感觀的衝擊令
人驚嘆有餘而感動不足。但無論如何，作為奇幻懸念故事，《妖
貓傳》仍然不失為中國古裝商業大片的佳作。在大唐盛世氣度恢

弘的表像上做了淋漓盡致的發揮，敘事節奏細密有致而無拖遝。國內同時期古裝商業大片尚無出其右者。

2002 年以來，「第五代」最有影響力的兩位影人的幾部「大片」以其氣魄恢弘，碾壓式的造勢，拉開電影「重工業」大製作新時代的帷幕。但是，公映後一致的負面影評則與「第五代」導演的期許嚴重衝突。「第五代」人還需要時日去適應「觀眾塑造電影」的創作轉型。一部商業電影，尤其是在網路資訊時代的商業大片，殺青收鏡之日尚不能算創作的真正完結。商業電影依存於觀眾的消費，同時消費和影評亦是實現影片社會效應的重要環節。創作環節與商業規律不相契合，絕不可輕易推脫於觀影環節「看不懂」。

中國商業「大片」還有一段路程要走，但是無論如何，這一步畢竟跨出去了。中國大體量電影市場迅速擴容，全世界都不容忽視。

三　「第六代」與商業電影創作

1・賈樟柯《江湖兒女》：難捨的城鎮「江湖」情結

2018 年，賈樟柯執導拍攝了電影《江湖兒女》，影片由「北京西河星匯影業公司」等聯合製作，廖凡、趙濤主演。《江湖兒女》與此前的《天注定》和《三峽好人》格調上類似，但這部影片以「江湖」為主題似乎是個根本性的區別，可能預示著賈樟柯創作上的一個轉身。賈樟柯並不排斥電影創作的產業化方向，但他對商業電影有自己的追求：「我覺得在商業電影裡應該有一些本土的味道。武俠電影其實它的本土色彩很強，但是我們現在的許多武俠電影卻似乎將這個忽略掉了。」[10] 發現和發掘商業電影的「本土味道」和「武俠色彩」，賈樟柯所指並非通常意義上單向追逐票房的商業電影。

甚麼是「江湖」？賈樟柯認為：江湖發生自「激盪變革的年代」，是「危機四伏的環境，錯綜複雜的人際關係，四海為家的生活，保持不滅的情義。」江湖中並非那些源遠流長的、各類武俠門派間的傳奇恩怨，而是社會困境中的人或人群表現出來的東

西,是人際關係和生存態度。《江湖兒女》中「江湖」真實原型人物就在山西本土。在此意義上,這部影片展現給觀眾的還是創作者要表達的自己的東西。

電影《江湖兒女》宣傳海報

　　故事講的是山西大同一夥城鄉身分模糊的邊緣人群。這夥人崇信暴力,有俠膽重義氣,老大稱斌哥開牌局館和歌舞廳等買賣。斌哥有女友名巧巧,厭倦打打殺殺的生存狀態,只想過安穩的生活。動盪年代,青年團夥一茬茬興起,威脅著老大們的地位。一場械鬥中斌哥被判刑一年,而巧巧則以非法持槍械判刑五年。出獄後,斌哥發現大同的「江湖」換了天地,遂南下發展,圖東山再起。四年後巧巧出獄,南下長江尋覓斌哥足跡,卻發現斌哥已另有新歡,悲憤交集。巧巧回大同開牌局館以謀生計,漸漸聚集起了人脈。多年後,斌哥因縱酒過度腦出血偏癱,落魄回大同投奔巧巧。斌哥頹了,丟了昔日的英武氣度,全仗巧巧支撐

著。巧巧尋醫為斌哥醫病，漸漸恢復。而當斌哥能下地走路後，又斷然離巧巧出門遠行。

賈樟柯的鏡頭裡，江湖不該是地下、黑道的這類膚淺的概念。他要表現的「江湖」是平民化的，非傳奇化的。「江湖」是劇烈動盪和激變社會中一類身陷困境的人的生存姿態。

2·管虎《老炮兒》：記憶中的都市「黑道兒」規矩

影片《老炮兒》「華誼兄弟傳媒公司」2015 年出品發行。管虎編劇並導演，馮小剛、張涵予、許晴和李易峰等出演。這部影片同賈樟柯《江湖兒女》同類，如果稱之為商業電影的話，也都極具「第六代」的個性化特點。電影故事中的「江湖」往事，是管虎少兒時老北京城生活的組成部分，他印象中有這類真實人物形象。把「後文革」時期胡同裡的「老炮兒」、「玩鬧」的故事扯進當代國際大都市新北京的生活中，有這樣的時代錯位，主題便也就清晰了。《老炮兒》闡發的是時代與人的命運的問題。

故事講的是耳順之年的「六爺」當年是北京城的一代「老炮兒」。六爺犯過事坐過牢，年事高了還得了心臟病，生活並不如意。現如今北京城風氣遽變，六爺極不適應這沒了「規矩」的社會，六爺還活在「想當初」的年代裡。一天兒子曉波惹了官二代飆車惡少團夥，被毆打昏迷住了醫院。六爺要用舊規矩「約架」為兒子平事。這天一早六爺穿上當年時興的將校呢軍大衣，背一把軍刀，隻身騎車赴約。趕上一隻私人豢養的逃逸鴕鳥被警車追著滿大街飛跑，六爺騎車猛追鴕鳥，瘋狂吼叫。京郊湖畔，六爺抽出刀跑上冰凍湖面沖對手奔去，突然心臟病發撲倒在冰面上……。

管虎少小時長在北京胡同見過一些六爺這樣的人物，內心長年潛伏著表現他們的意願。管虎認為，重塑一個真實的人物，遠比講一個傳奇故事重要得多。他筆下的六爺，人微而不卑賤，背運卻不沉淪；堅守的是人的尊嚴，看中的是世俗中的各類禮數和規矩。「老炮兒」是一類人，也是一種逝去的社會現象。而這碎片化的「江湖」，其實也有其傳統傳承。管虎的意旨在於挖掘出記憶中的個體人物形象的真實感，讓銀幕留住那個曾經有過的社

會時尚。中國這三十多年改革開放步伐飛速，舊式的人的活動、社會時尚都被不留痕跡地迅速更替刷屏。但這也是一方水土中人的歷史，總得有人去記錄，將其保存在各類載體之中留給後人領略和品味。

影片映出，社會反響強烈。以「江湖」為主題卻沒有取悅於觀影者的炫目打鬥。影片真正引人熱議的是把兩代人都裹挾進來的「話題」。社會遽變，人的觀念遽變，世俗間不成文的規矩和道義還該不該存在？人的價值和情懷該表現在哪兒？

電影《老炮兒》宣傳海報

管虎的《老炮兒》與賈樟柯的《江湖兒女》所表現的「江湖」是追求一種現實意義上的真實，同時努力發掘其社會和歷史的豐富涵義。兩部影片似乎在表明「第六代」電影人對商業電影的基本態度：比產業化操作和票房更重要的是電影人的情懷和個性化的表達。

3・「瘋狂三部曲」：寧浩的「商業」天賦

　　寧浩在 2006 年拍出了他的首部喜劇犯罪商業電影《瘋狂的石頭》。有影評以「橫空出世」、「脫穎而出」這類辭彙形容此片，當不為虛語。中國商業電影在大體量電影院線市場形成之後，其出品並不樂觀。而《瘋狂的石頭》一出，影壇為之一振，這部影片帶有種去文藝化、和去個性化的純商業化風格的追求，不再依賴情感的觸動吸引觀影者。商業化的取向是多元的，不僅是內容，還有形式和手法。寧浩在這部影片中成功地做了首次把中國商業片「類型化」的嘗試，開闢中國商業片的多元化出路。

　　電影《瘋狂的石頭》由寧浩編劇並導演，郭濤、黃渤、徐崢等出演。「映藝娛樂公司」、「四方原創國際」於 2006 年發行公映。影片表現手法上借鑒了英國導演蓋·里奇 1998 年執導的荒誕喜劇片《兩杆大煙槍》（Lock, Stock and Two Smoking Barrels）的黑色幽默的荒誕格調。故事講的是由經營不善而瀕於倒閉的重慶某傳統工藝品廠在翻修舊廠房時偶然挖出一塊絕世翡翠，廠長決定開辦「美玉展覽會」以參觀收入來挽救瀕危的廠房。消息一出遂引出各方邪惡欲念，於是一場盜寶與反盜寶鬥智鬥勇之爭拉開帷幕。幾撥人之間經歷一系列誤打誤撞之後，翡翠本身的真假之分也亂套了。先是贋品掉包了真品，而不識貨的盜竊團夥糊里糊塗得到了真翡翠卻又費盡心機從展櫃裡換回了贋品，而廠保衛科長又百般周折用贋品把真品換下來……最終的結局的確很「瘋狂」：幕後盜竊黑手被自己雇來盜賊誤殺致死，另一盜竊團夥或車禍身亡或被抓獲歸案，而廠保衛科長辛辛苦苦追回的其實是個贋品。整片以幽默詼諧的色調和令人眼花繚亂的表現手法來設解這盤帶有遊戲色彩的錯綜複雜的局。

　　寧浩以偶然巧合推進情節，用多線索的拼貼、插跨等敘述手法烘托情節的曲折和構建故事的連貫性，表現出駕馭細節的出色能力。《瘋狂的石頭》一個最重要的表現是本土化的表達。根植於本土文化，適合此一方水土的電影，才能真正有效地向觀影者傳遞一個故事，才能拍出獨特於西方或其他任何方的真正中國商業電影。電影《瘋狂的石頭》獲第 43 屆「金馬獎」最佳劇本獎，

入圍最佳導演獎。

　　而後寧浩又執導了《瘋狂的賽車》（2009）和《瘋狂的外星人》（2017），業內外稱「瘋狂三部曲」。其黑色幽默和荒誕喜劇格調相沿如一轍。電影《瘋狂的賽車》以一千萬投資成本取得過億的票房成績，令寧浩成為繼張藝謀、陳凱歌、馮小剛之後第四位邁入億元俱樂部的內地導演。而《瘋狂的外星人》票房斬獲也瘋狂，竟達十數億之鉅。

　　在這一時期之內，寧浩的創作一直在嘗試商業電影的各種風格，獲得業內外持續的關注。2009-2014 年間，寧浩拍攝了兩部格調迥異的公路電影，《無人區》和《心花路放》。2018 年，寧浩拍了一部令人耳目一新的社會話題電影《我不是藥神》，觀影者能看到寧浩導演的一個大角度的轉身，同時也看到其骨子裡的創作取向。

電影《我不是藥神》宣傳海報

儘管寧浩在票房上取得極大成功，而他曾多次媒體訪談中質疑商業影片的單一性票房取向。寧浩認為電影創作者如果只關注票房，一定是個可悲的事情。電影不該僅僅是娛樂產品，還應該是文化產品，還要具有社會功能方面的意義，沒有文化核心和情懷的電影一定有問題。

四　「流量」商業電影

資訊時代，文藝創作形式和文藝消費形式都發生翻天覆地的改觀。當大數據滲透到社會生活的每個角落時，也不可避免地影響和改變文藝消費市場的運作。不得不承認資訊時代下「流量」意味著許多含義，既不簡單地重複舊式「銷量」的概念，也不是虛擬空間裡的一個虛數。你不得不承認「流量」中的每個個位數背後也有一雙眼睛。濾去追求時尚的盲從成分，也反射出讀者或觀看者對文藝作品的熱愛和對作者的追隨。「流量」最初產生於「網絡文學」，而後滲透於各種文藝形式，當「流量」統計單位與經濟回報明確成為正比比率時，網絡文學作者便不再單純，此中有才華橫溢辛勤耕耘的開墾者，亦不乏刷字數的「流量油子」。

1・華文「網絡文學」的產生及影響

「網絡文學」指以互聯網為展示平台和傳播媒介發表的文學原創作品，這一新文學形式的出現，無疑是一場由技術革命帶動的文學革命。網絡使寫作跨越了空間的限制，擺脫了成本損耗和檢審制度的制約，令寫作與閱讀都變得徹底的解放和自由。「網絡文學」又有其異於傳統文學的特性，便是寫作過程與發表過程可同步進行，邊發邊寫，直給網民，是種「文化速食」的消費模式。雖具有不同於傳統文學的特點，但「網絡文學」與傳統文學並非對立存在，其形成一種相互滲透的關係。許多網上走紅的作品通過傳統出版方式匯入傳統文學之中，而一些網絡作者產生影響後，其作品正式出版而成為職業作家。

二十一世紀初，中國大陸「80 後」一代網絡文學作家崛起，其中最有影響的兩位是韓寒與郭敬明，都是在網絡上收穫了龐大的同齡粉絲群體而後變身為職業作家。韓寒的《三重門》和郭敬

明的《幻城》都是一經出版則立奪年度暢銷之冠。

由於網絡這一獨特的傳播方式形成的閱讀上自由分散，其寫作投網上讀者之喜愛、積攢閱讀流量現象便成必然。由是各類網絡文學門類迅速衍生，如玄幻小說，穿越小說，仙俠小說，靈異小說等等，甚至連盜墓都成一專門小說類別。而網絡文學的流量現象並未局限在文學範疇之內。2013-2014 年間，最成功的兩位網絡文學作家韓寒和郭敬明轉行電影創作，把他們多年積攢的閱讀「流量」引向中國電影市場。

2·網絡文學與「流量」電影的開墾者

(1) 韓寒與《後會無期》

韓寒（1982-　）上海人。初中時開始寫作，曾獲首屆中國新概念作文比賽一等獎。2000 年以「中考」入學松江二中，高一時因七門課不及格退學，而同年發表第一篇小說《三重門》一舉成名。《三重門》累計發行二百萬冊，是當時中國最具影響的暢銷書之一。而後韓寒開始了其職業賽車手生涯至今。車賽間其筆耕不輟，不斷有作品發表，每令「80 後」、「90 後」粉絲趨之若鶩。2013 年韓寒的興致轉向了電影，幾年間先後編劇、執導了《後會無期》、《乘風破浪》和《飛馳人生》三部影片，其爆棚效益比之文學作品有過之而無不及。首部《後會無期》獲票房 6.28 億元，《乘風破浪》奪票房 10.49 億，《飛馳人生》的票房達 17 億。韓寒似乎是金手指，點石成金，上手便出商業極品。

時隔二十數年反觀韓寒的文學創作，包括他本人得意之作《三重門》和《1988：我想和這個世界談談》以及雜文集《我所理解的生活》等，置其於中國當代文學的流程中，明顯感覺分量都不太夠。也只有《三重門》還算得上新生代校園文學的類型而勉強入流。《三重門》表面講的是一位中學生的校園愛情故事，實質則一擊命中了中國教育體制的時弊，揭示「80 後」一代人面對的諸多壓力與困惑。1980 年代是中國人口生育高峰期，雖然獨生子女政策已嚴格實施，但育齡人口基數過大，致「80 後」一降生便承受來自社會的各類的壓迫。進入學齡直接面臨教育資源的

短缺問題，「中考」一關就使大批人失去繼續深造的機會，高考便可想而知，有似千軍萬馬過獨木橋般的悲壯。1977 年恢復高考後的那種應試的神聖感，那種進入學術殿堂深造的嚮往以及科技興國的熱情和理想早被消蝕殆盡。到「80 後」高考應試演化為應試體制的僵化模式。

韓寒為寫作而自主放棄學業，為追求真心熱愛而選擇作職業賽車手，成了全國拉力賽冠軍和亞洲優秀拉力賽職業車手。他的《三重門》以及他的近乎行為藝術的人生路徑，使他成為中國高考應試體制的首位「逆行者」。某種意義上講，韓寒的價值或許不在於文學，而更在於其破釜沉舟般的人生「突圍」。對於困於社會、學校和家長三重壓制的「80 後」、「90 後」而言，以一己之力改變命運的餘地實在渺茫，而韓寒活出的人生所帶來的刺激是無法想像的。偶像崇拜常常並不是單純意義上的熱愛那般簡單，因為偶像身上寄託了同齡粉絲（追隨者）的理想和價值取向。對於粉絲來說，任何對偶像的質疑便是質疑自身價值的存在，甚至意味著理想的破滅。而宏大的粉絲「流量」一經形成，便有可能失去對偶像的作品藝術價值判斷的把握。在此意義上無論是文學亦或影視，「流量」與人生的某種價值取向有關，卻不一定與作品的藝術價值形成匹配。

2014 年韓寒編劇並導演的電影《後會無期》公映，粉絲雀躍，流量跟進。故事講的是中國最東部的島嶼「東極島」遇政府規劃清遷，三位在島上生活工作的青年駕車離開家鄉，向中國最西部的荒漠行進。路上遇到一些人和事，生出一些無頭緒的情感和心結，到了荒涼的西部盡頭人心也變荒涼，於是離散。《後會無期》雖為獨車獨行小格局的故事，而敘事卻渙散，時時拖遝。這個行程似乎在象徵著甚麼，又不太確切。有粉絲影評人給了最穩妥的評議和分析：「韓寒始終是為自己拍電影，行程中的幾個人物根本上講是韓寒本人不同人格之間的衝突。」不是不可以做這樣的自戀式的詮釋，但電影畢竟不是文字表達，離不開文藝形式化的藝術表現，還得遵循其藝術和社會功能規則。電影《後會無期》既算不上「第六代」式的國際影展「文藝片」，也不是社會「話題」電影。或許只是作家導演在銀幕上一展其散文式的抒

情，恣意揮霍著粉絲崇拜。

　　不論其電影創作追求的最終結局如何，「80 後」韓寒對生活和創作的要求都相當奢華，他從未曾停止用生命去體驗新鮮刺激的感受與認知。

(2) 郭敬明：《小時代》與《爵跡》

　　郭敬明（1983-　）四川自貢人。郭敬明善長散文，下筆靈動。2002 年發表中篇玄幻小說《幻城》，聲名鵲起。2007 年發表反應校園霸凌現象的小說《悲傷逆流成河》，周銷量破百萬。2008 年至 2012 年陸續出版《小時代》三部曲，引起青少年讀者的瘋狂追捧。《小時代 1.0 折紙時代》上市三個月創 2008 年圖書銷量第一，2009 年出版《小時代 2.0 虛銅時代》銷量不俗，而《小時代 3.0 刺金時代》首印便 200 萬冊，高居 2012 年圖書銷量榜首。

　　小說《小時代》講的是上海「80 後」商業精英從校園步入高端商界的故事，細緻地描畫了中國青年一代商業「新貴」的精神與生活狀態，稱得上是一部「新生代」文學作品。總的來講人物刻劃顯得單薄，但是女主人公顧里不失為一新穎的文學形象。顧里，時尚孤傲，於職場中游刃自如，而時不時閃現出上海小女人的虛榮刻薄，卻不掩其古道柔腸的真性情……。《小時代》能風靡「80 後」、「90 後」一代人，除作品本身精緻外其重要原因是容易從生活背景、思想模式等方面與同齡人建立共鳴。

　　《小時代》出版後，尤其在拍成電影之後，在收穫眾多青少年熱愛的同時也使郭敬明成為文學藝術界最受爭議的作家，因其表現高端生活層面的奢靡風尚而飽受詬病，指為宣揚和誘導拜金主義。事實上《小時代》對此物欲橫流的社會時尚持明顯的悲觀態度，曝露著金錢的冷漠與殘酷：

　　　　我每一次想到上海，腦子裡都是一個渾身長滿水泥鋼筋和玻璃碎片的龐大怪物在不斷吞噬食物的畫面。它流淌著腥臭汁液的下顎，一刻也沒有停止過咀嚼，因為有源源不斷的人，前赴後繼地奉獻上自己迷失在這個金

光渙散的時代裡的靈魂和肉體——這就是這個怪獸的食物。

《小時代》生動地描敘著在金錢的魔咒下的親情和友情扭曲變形，鮮血淋淋。顧里的父親車禍身亡，顧里卻在父親的葬禮上便開始研究父親的遺囑，著手爭奪遺產的功課。而 M·E 公司的總裁宮洛在親弟弟崇光身患癌症、病入膏肓之際，策劃利用其死亡作為商機以換取重大利潤回報⋯⋯。親情在拜金的籠罩下冷漠無情，而友情也彌漫著銅臭，充滿利益上的權衡而變得虛假造作、爾虞我詐。《小時代》表現的「拜金」不是作者的虛構和誘導，而是發生在當今中國的殘酷真相。

《小時代》創作有一個獨特的出發點：只拍給小說的青少年讀者粉絲，其他觀眾群全然不在考慮中。終結篇《小時代 4》末尾字幕打出這樣洋溢謝忱的結語：

> 2006 年《小時代》第一次連載，2008 年《小時代》
> 單行本第一次出版，2012 年《小時代》電影開機拍攝，
> 2013 年《小時代》第一部全國公映，2015 年《小時代》
> 系列完結，感謝你們九年來的一路陪伴！

這是對熱情讀者粉絲的美好饋贈，客觀上也實現了將網絡文學流量轉變為院線觀影流量的實效，那畢竟是一個可測的巨量文化消費渴求。2013 年電影《小時代 1》榮獲第 16 屆上海國際電影節「最佳新人導演獎」，同時票房也是橫掃的趨勢。《小時代1-3》斬獲 13 億多，而《小時代 4》上映首日便突破一億。《小時代》1-4 總計票房近 20 億。

2015 年，郭敬明又嘗試新類型的電影創作，執導由自己的「玄幻小說」作品改編的電影《爵跡》。電影《爵跡》由「樂視影業公司」出品為真人 CG 影片，2016 年公映，主演者范冰冰、郭采潔和楊冪等青少年一代觀眾熱愛的影星。《爵跡》講的是發生在虛構的奧汀國的神幻故事。奧汀大陸的主宰者是一群稱為「王爵」、「使徒」的魂術師，當權力的爭奪毀掉現行遊戲規則時，

這群身懷魂法的魂術師便紛紛投入殊死的爭鬥。小說以極其豐富的想像力塑造出如古希臘神話中諸神般的王爵和使徒的風貌，及其亦真亦幻的魂魔境界，構建了一個凌駕於人類社會之上的龐大神道系統。

　　具有特殊意義的是電影《爵跡》是中國的首部真人 CG 電影。這項技術通過三維掃描將真人演員的表演拍攝（或稱掃描）成 1:1 比例的 3D 數字模型，而後輸入電腦進行動畫合成製作，還原成需要的效果。據說拍攝時演員做無場景表演，而同時有六十台高清相機同步做環球形掃描。後期製作要將人與各類動物及大自然的各奇異景象融匯為一體，據說四百多位數字模型工程師耗時一年半之久方才告竣。2016 年 9 月電影《爵跡》公映，獲 3.8 億元票房。這也許不算是傲人的成績，《爵跡》的真正意義和價值實非票房這類經濟算計所能衡量。CG 真人數位化製作是電影的發展方向。三維掃描數碼技術必定使電影製作發生深刻的變革，就像當年有聲取代默片，數碼取代膠片，真人 CG 技術製作終將取代實景拍攝。中國電影需要有膽識的開拓者去做這類新銳嘗試，而這樣「吃螃蟹」的鋌而走險之舉卻由「80 後」跨界導演操刀。可以預見的是，這部影片在中國電影歷史中的開闢拓新之意義將愈來愈彰顯。

　　韓寒和郭敬明，兩位「80 後」跨界導演的不凡電影創作實踐似乎令電影不再那麼壁壘森嚴，這門視覺藝術的創作不再歸電影學院科班出身人員所獨佔。當電影產業化使票房重新定義有關電影的一切，現代科技可以處理愈來愈多的電影製作技術問題時，人的才華便起了決定性作用。而且，此兩位「80 後」跨界電影人從網路作者到知名文學作家再到電影編導，其創作順利上手的秘訣來自於文學。兩位嘗試者成功地將文學創作順利過渡到電影創作，而且也成功地將讀者粉絲變為觀影粉絲，將文學閱讀流量轉換為電影票房流量。

五　商業電影票房傳奇個案選議

　　2010 年代，電影市場似乎進入一種不可理喻的畸形「變態」，連續出現一系列與常規不合的高票房現象，「億元」已成

老生常談。2015 年以來走得更為極端，十數億亦不屬嘖嘖稱奇者，而數十億票房巨擘疊出。有些「億元」影片以娛樂市場角度衡量似乎不符合消費規律，其背後是何樣的無形之手在操控？

如下選擇幾部票房奇觀系列影片個案，做種歸納性綜述和解析，只緣年代偏近未必能有效索求真相以說明問題，尤待諸方家發論匡正。

1·《鬼吹燈》：墓塚之中的「廣闊天地」

盜墓題材電影《鬼吹燈》系列發源於網路文學。小說原始作者名張牧野（1977-　），天津人，取筆名為「天下霸唱」。其小說《鬼吹燈》於 2005 年在「天涯論壇」的「蓮蓬鬼話」版塊連載，反響爆棚。[11] 小說題材取材自盜墓，這本身就是極易吸引人的選題。盜千年古墓，其遊走人間冥界之際，縱橫八荒之外；上可溯千五百年前，去可達未來世紀之後；千年化石巨獸可以復活，猛獸怪禽可任意描畫。而且涉獵歷史地理、風水堪輿、佛道仙怪、僵屍妖魔……如此寬闊的自由創作空間，極契合文化流量消費的潮流，收穫千萬點擊輕鬆如探囊取物。2006-2010 年，天下霸唱《鬼吹燈》系列網絡小說由「安徽文藝出版社」出版，[12] 迅速攀登圖書銷售排行榜首。此後跟風者接踵，盜墓懸疑網絡小說風潮興流立派，有南派三叔的《盜墓筆記》、蛇從革的《密道追蹤》、大力金剛掌《茅山後裔》、焚天孔雀《詭神塚》、南無袈裟理科佛的《苗疆蠱事》等等，一時鋪天蓋地漫卷於網上。盜墓題材這類超速成網絡小說，必然被影視創作搭乘其流量順風車，立馬形成《鬼吹燈》影視流量製造，沒幾年《鬼吹燈》系列便從小說、影視到遊戲等項在中國大陸創下三十多億的產值。許多電影人歡欣鼓舞，額首稱電影圈終於有了「飯碗子了」。天下霸唱一時被譽為「對中國電影界貢獻最大的小說作者」。

2015 年，「第六代」陸川執導其第一部《鬼吹燈》系列之《九層妖塔》。影片公映，業內外識得陸川創作風格者皆驚異。陸川創作雖多變，但由「文藝」導演毫無過渡一蹴竟成網絡流量小說電影導演，確非尋常。影片《九層妖塔》由網絡流量盜墓小說《鬼吹燈：精絕古城》改編，將原作的盜墓內容改寫為西部探險

故事。2015 年 9 月公映，票房斬獲竟達 6.8 億。影片並沒拍出甚麼特色，票房的成就主要來自於小說本身的流量帶動。《九層妖塔》之後，《鬼吹燈》系列小說各卷都先後拍成影視作品，電影有烏爾善執導的《鬼吹燈‧尋龍訣》、非行執導的《鬼吹燈‧雲南蟲谷》及管虎拍的《鬼吹燈之天星術》等等，還有大量《鬼吹燈》網絡電影和電視劇蜂擁出品。其間魚龍混雜，有精心用力之作也有粗製濫造的東西，卻全仗著網絡流量便不愁票房上不去。

　　陸川之類有品位的導演選擇這類劇本，完全可以理解。電影既冠以「商業」之名，票房便稱鐵律。真正值得關注的是《鬼吹燈》所表現出的這種影視與網絡相捆綁的「流量現象」，完全不同於「賀歲片」和「第五代大片」的院線運作模式。院線模式中所有商業企劃圍繞院線進行，直接在院線樹立品牌；而流量模式則是先在網絡打造品牌而後上院線。電影人把網絡上已經成就的流量品牌搬上院線，把網絡上的流量分流到院線之上。這是一種由資訊時代的文化消費方式開啟的捆綁打包的品牌創作模式，是既成事實的有效商業模式。

2‧「囧途」系列：旅途與人生

　　「囧途系列」的始作俑者為葉偉民執導的《人在囧途》，而後是徐崢真正將其做成了票房傳奇電影系列。徐崢（1972-　）上海人。1994 年畢業於「上海戲劇學院」表演系。2009 年徐崢與王寶強聯袂主演了由「武漢華旗影視公司」出品的《人在囧途》，是為「囧途」系列影片之首。故事講述某年春運期間，身心飽受生意與生活壓抑的某企業老闆李成功（徐崢飾）由北方職所回長沙做探親之旅，不期與農民打工仔牛耿（王寶強飾）同行。一路換乘的各類交通工具皆因各種原因紛紛擱淺，原本生活中毫無交接的二人被迫於患難中結伴。一路上李成功漸漸被牛耿的淳樸樂觀天性所感化，開始重新認識一些看似淺顯的人生哲理，重新定義何為成功。那些珍視初衷、珍惜發生在身邊的溫暖和幸福的人才有權獲得生活的豐厚回饋。徐崢與王寶強渾然天成的合作成就了《人在囧途》，使這部影片獲得 5000 萬的票房回報。

　　2012-2020 年徐崢沿《人在囧途》的思路線索一路發揚下

來，親自編劇、執導並主演了《泰囧》、《港囧》與《囧媽》三部影片，打造「囧途」系列。此三部戲將《人在囧途》中以路途中的困境寓意人生窘境這個主題延續下來而有所深化，始將觸角更深入地觸及社會和人性。電影《泰囧》由「北京光線影業有限公司」等 2012 年出品，徐崢、王寶強和黃渤主演。故事講能源高科技開發者徐朗，奔命於業務忽略妻兒，家庭瀕臨崩潰。一次徐朗赴泰國簽署巨額能源開發專利合同。一路上挫折百般，幸而途遇來泰國旅遊的蔥油餅廚子王寶。雖同為一路，徐朗心力交瘁、疲憊不堪，而王寶則盡情享受，他此行所有美好願望悉數實現。行程終結之時徐朗終於覺悟，放棄了巨額專利，重回妻子和女兒的懷抱。電影《泰囧》總計票房為 12.67 億人民幣。徐崢成為中國電影史上首部執導影片便突破 10 億的導演。

2015 年 9 月，徐崢自編自導並主演的第二部「囧途系列」影片《港囧》公映，票房總額創 16.12 億人民幣。影片由「北京真樂道文化傳播公司」等出品，徐崢、趙薇和包貝爾主演。故事講內衣設計師徐來（徐崢飾）隨全家來香港旅遊。此行另有一隱私目的，就是參加其初戀情人在香港舉辦的畫展以重溫學生時代的激情。結果一路上由於其小舅子（包貝爾飾）的百般干擾，致使預期的浪漫化為一場噩夢。在最尷尬不堪的情景下與初戀人見了面，徐來也由此真正在理想與現實的迷幻中找到了真實的自我。影片的主題線索基本上還是《人在囧途》與《泰囧》的思路，以旅途寓意人生，以行路的坎坷來映照人生的境遇。《港囧》的致命缺憾是王寶強的缺席，與影迷的期許相脫節。在《人在囧途》和《泰囧》中，王寶強飾演的角色具備的質樸與樂觀恰是一種正能量精神成為劇情的根本驅動力。《港囧》中包貝爾飾演的「小舅子」是個無厘頭的淘氣角色，僅由其弱智頑劣惹出的麻煩推進劇情。就算是演員的本色表演，呈現的也只是鬧劇的效果。換下王寶強等於某種核心精神的放棄。儘管《港囧》的票房仍出色，走的也只是順勢。

2019 年初，徐崢的「囧途」系列電影之第三部《囧媽》開機拍攝。影片由「歡喜傳媒集團有限公司」製作，徐崢為主要編劇並任導演。徐崢與黃梅瑩主演。伊萬的父親去世有年，母親內心

孤零卻不改其強勢操控家人的做法，而伊萬則正困於事業與婚姻危機中的人生低谷中。是一個陰差陽錯的際遇，原本要去紐約談生意的伊萬卻與母親一同登上開往莫斯科的火車。漫長行程中母子二人一路激烈衝突著，也漸漸體味了親情中愛的含義。在莫斯科紅星劇場當母親的合唱隊演出結束時，伊萬滿含淚水走上台深情地擁抱了母親……。影片具備優秀喜劇電影的各項素質，也在親情關係上做了非常細膩的描寫。故事情節上的傳奇與超現實處理絲毫未減弱那激發每個人內心的血親共情，這是人最真實的感情。觀影既成歡快過程，也令人潸然淚下，感慨萬千。遺憾的是這部商業電影精品由於疫情原因於 2020 年 1 月 23 日宣布撤出春節檔，中國電影此失去一個院線盛會和一個新的票房奇觀。

3・「唐探宇宙」：在唐人街「推理」

「唐探宇宙」為陳思誠導演於 2015-2020 年間編劇、執導的《唐人街探案》1-3 系列懸疑推理影片。陳思誠（1978-　）瀋陽人。2003 年畢業於中央戲劇學院，而後出演《士兵突擊》、《民工》和《春風沉醉的夜晚》等影視作品，口碑不俗。2012 年編撰、執導並出演電視劇《北京愛情故事》。2014 年執導並出演電影版《北京愛情故事》，與同名電視劇情節大相徑庭。分述都市幾代人的愛情故事，其順風票房竟達四億之巨。

自 2015 年，陳思誠開始創作其《唐人街探案》系列偵探推理喜劇影片，打造中國商業電影的經典。偵探推理故事涉及兇殺等各類犯罪敏感話題，若想故事講得自由離奇，海外各國唐人街便是最佳平台。遠離中國本土講海外華人辦案的故事，既能盡情展現各國風物人情，亦可毫無忌諱揭露官場昏聵、警方無能與黑幫橫行等社會陰暗。諷刺社會積弊以逞一時之暢快，尋求公理以泄下層之積憤，則正是喜劇的核心精神。

《唐人街探案》喜劇電影 1-3 所以能成萬眾矚目之系列，還在於建立固定新穎的核心角色搭配，不斷製造懸疑。《唐探》三部的人物由外貌與言行極相衝突的兩個形象構成組合。一位是混不吝的中年糙老爺們兒，另一位是柔弱「小鮮肉」。「小鮮肉」秦風記憶超長，縝密推演能力極強，善於把紛繁雜遝的混亂表像抽

象定型以總結規律，能無限放大轉瞬即逝的纖枝末節以探究線索；「糙爺們兒」唐仁則瘋瘋癲癲，其言行之不著調常令案情險象環生，然其腦子不笨且有兩下拳腳，偶爾也會歪打正著切中要領，使走入絕境的案情起死回生。「小鮮肉」負責破解和反轉懸疑，「糙爺們兒」則負責砸鍋添亂和搞笑。此一組合從曼谷、紐約到東京一連貫走下來，配之以異國風土的背景，各色人等參加進來如各類偵探、無良員警、黑道、風塵女子等三教九流，魚龍混雜，共同製造近似於鬧劇的各種機緣巧合。唐仁大叔無例外每每把自己搞成嫌疑犯，遭員警追捕。而一系列追殺逃亡過程中，一條複雜的推理思路逐漸清晰展開直指疑案真相。而影片結局卻總在案底最終揭秘之際霍然反轉，百般周折得以澄清的真相突然又變得撲朔迷離。

《唐人街探案》取得傲人票房佳績在於意料之中。《唐探 1》2016 年元旦公映，票房收穫 8.23 億。《唐探 2》2018 年春節檔公映，以 33.96 億票房轟動影界。《唐探 3》於 2019 年 10 月在東京殺青，計劃 2020 年春節檔在中國大陸公映，僅預售便達兩億之鉅，但因疫情原因撤出檔期延遲放映。

4·《戰狼》：強軍之夢

電影《戰狼》系列由吳京執導並主演。吳京（1974- ）北京人，六歲入什剎海體校習武，二十歲獲得全國武術比賽冠軍。1995 年進演藝圈發展，參加武打、警匪和軍事題材電視劇、電影的演出，以單一武林硬漢配角形象記錄於影視圈內。吳京此前並無任何拍攝電影的創作經歷，亦未顯示出表演藝術的任何造詣，更無從積累龐大擁躉粉絲群體。其於 2015 年開始導演影片，首部即是《戰狼》。這部軍事題材影片突出表現中國現代化軍隊狀況以及特種兵種的戰鬥能力與精神風貌，主題表達的是迅速崛起的中國軍威。

電影《戰狼 1》講述的是西南軍區特種兵「戰狼」中隊隊員冷鋒與戰友們與進犯我邊境的毒梟雇傭軍殊死作戰，粉碎敵人入犯國家主權的英勇戰例。於 2015 年 4 月在中國大陸公映，票房 5.45 億。總體來看，電影《戰狼 1》作為戰爭武打影片在武打格

鬥上未見創新，人物塑造和人物關係亦未見其所長。但影片中有一極煽情的主題句：「犯我中華者，雖遠必誅！」使電影具有象徵的「亮劍」意味，其鄭重宣布中國對國際社會的影響不僅發生在經濟領域，也正表現在軍事上。

2017 年吳京拍出此系列的續集《戰狼 2》，而將「雖遠必誅」的主題做了明確的發揚。故事講冷鋒因打傷欺壓戰友家屬的不法奸商而被強令復員。而後冷鋒赴非洲開始了一場尋找未婚妻龍小雲下落的漫長之旅。趕上非洲國家遭動亂，反政府武裝在雇傭軍的支持下強行侵入當地中資工廠，冷鋒隻身展開營救全廠的中外員工，與雇傭軍和反政府軍殊死搏鬥。影片全力突出冷鋒此一軍旅硬漢的個體形象，幾乎以一人之力亂軍中殺敵制勝。大量格鬥搏擊中加入了坦克搏擊戰，無人機攻殺以及軍艦遠程導彈攻擊等超武打內容。戰鬥場面除密集的武打搏鬥和槍擊搏殺外，還出現了坦克追車、坦克漂移這類具有想像力的大型作戰機械動作。

《戰狼 2》於 2017 年於暑期檔在中國大陸公映，票房竟奪56.81 億，應該說彰顯國威軍威的主題成就了影片的票房。影片明確表明冷鋒的致勝不在於他本人能打，而是國威與軍威的勝利。影片最後，冷鋒戰勝雇傭匪幫，率領載著中非員工的車隊穿越當地政府軍與反政府軍交戰區時，冷鋒高擎五星紅旗屹立於車隊之首，交戰雙方立刻停止戰鬥，讓中國車隊通過……。2019年《戰狼 3》通過官審，排入 2020 年春節檔，而因疫情的原因而公映順延。

章節附註

1　丁亞平：《中國電影通史》，頁 464-465。

2　2000 年 6 月廣電局、文化部聯合下發〈關於進一步深化第一頁改革的若干意見〉，提出組件電影集團和實現股份制改革；2001 年 12 月 20 日廣電總局發佈〈關於取得〈攝製電影許可證（單片）〉資格認證制度的實施細則〉，大大降低了電影行業的准入門檻；2004 年 1 月 8 日廣電總局頒佈《關於加快電影產業的若干意見》，電影首次被明確定義為一種產業。見丁亞平：《中國電影通史》，頁 466-467。

3　王慶生、王又平：《中國當代文學史》（北京：高等教育出版社，2016），頁 216-218。

4　王慶生、王又平：《中國當代文學史》，頁 216。另參見陳思和：《中國當代文學史教程》（上海：復旦大學出版社），頁 306。

5　此時期是「馮氏」創作風格的形成時期。馮小剛：「如果說《編輯部的故事》是我作為一名編劇，在王朔創作風格的引領下，跨出了堅實的一步；那麼《一地雞毛》，則是我作為一名導演，在劉震雲創作思想的影響下，創作上走向成熟的一次飛躍。」見馮小剛：《我把青春獻給你》（武漢：長江文藝出版社，2016）。

6　丁亞平：《中國電影通史》（北京：中國電影出版社，2016），頁 321。

7　張獻韜、李多鈺：《中國電影百年下編》（北京：中國廣播電視出版社，2006），頁 290：張藝謀：「武俠本來就是人創造出來的一個精神寄託，根本就不存在。秦漢之後大概就沒有俠客，只有土匪了。既然是大家的一個夢，那就不要把這個夢規範化、固定化、千篇一律化了。」

8　李少白：《中國電影史》（北京：高等教育出版社，2006），頁 255。

9　周憲：《視覺文化的轉向》轉引自丁亞平：《中國電影通史》（北京：中國電影出版社，2016），頁 240。

10　賈樟柯：《賈想 1》（北京：台海出版社，2017），頁 243。

11　「蓮蓬鬼話」是「天涯社區」的一個以個人命名的論壇，彙集了一批高流量網路小說作者。2010 年建成「蓮蓬鬼話」紙質文化品牌，分為「社會懸疑」、「文化懸疑」、「心理懸疑」三個板塊，創制懸疑網路小說文化產品。

12　「安徽文藝出版社」出版的《鬼吹燈》系列盜墓小說共分為八部：1，精絕古城；2，龍嶺迷窟；3，雲南蟲穀；4，昆侖神宮；5，黃皮子墳；6，南海歸墟；7，怒晴湘西；8，巫峽棺山。

後記

　　Mitcham 火車站離我家有十五分鐘步行路程，這在墨爾本算得上難得的交通便利了。車站具有的向心力使一些小店環伺周圍，聚攏成一個小商業區。車站馬路對面並排有幾家義大利、希臘、西班牙等各色風味小餐館和咖啡館，把桌椅擺滿了前面小空場上。一到晴朗天氣就都坐滿了吃吃喝喝的人，有種五顏六色的熱鬧。逢這種氣候我有時會來湊一湊。最頭的一家希臘小餐館裡掛著黑板，上面用粉筆寫著一句話：Coffee Make Everything Possible。而這本《百年影蹤》寫作歷程恰就應驗了這句話。

　　我有時在周末也會到更遠點的一個叫 Eastland 的購物中心去喝咖啡，從不點拿鐵或卡布奇諾這類加奶的，我只喝大杯不加糖的 Longblack（不知中文如何稱呼），有時配上一小角 Cheese 蛋糕，然後鋪開這周剛在電腦上打出的章節或段落，這時整個購物中心，應該說是整個世界就突然靜下來退一邊去了。任我在中國電影各個歷史時段中的各類電影故事裡遨遊，任我開動想像去把那些遙遠的傳說還原為現實，再把杜撰的故事說成真事；把抽象的變得具體，把紛繁梳理清晰；把零散彙聚合一，把混沌理出紋理……作為中國電影的影迷，那一段時間我很忙。三年了，幾乎每個周末我都在 Mitcham 的希臘小餐館和 Eastland 的咖啡館做這些事情。沒有那些咖啡的陪伴，我寫不出這本東西。

　　我從二十世紀 70 年代末開始學習中國歷史。後來攻讀碩士和博士學位時將研習方向集中到了明代中期，寫了些小眾的研究文章和一部學術專著《徐階與嘉隆政治》（天津古籍出版社，2002）。再後來，就離開了研習明史的環境，以為這半生的積累付諸東流再派不上用場，想不到而今卻得計以普通電影觀眾的視角對中國電影歷史做回望與敘說，以歷史的敘述方法接軌電影人的創作。電影本不是學問，對電影的探討就該屬於電影觀眾，而不是「學者」做的事情。任何一位觀眾，哪怕是「90 後」或「00後」也能把一部電影講出獨到的見解。中國這綿延百年的電影歷

程缺少的不是理論研討，而是系統有條理的敘述。

　　俗語講：雁過留聲，人過也留聲。沒打算以這本小冊子說明甚麼，只是下了功夫做過的事情，留下點印痕而已。

<div style="text-align: right">

記於墨爾本東區

2021 年 8 月

</div>

主要參考書目

陳荒煤主編：《當代中國電影》（北京：中國社會科學出版社，1989）

程季華主編：《中國電影發展史》（北京：中國電影出版社，2017）

丁亞平編著：《中國電影通史》（北京：中國電影出版社，2017）

孫獻韜、李多鈺：《中國電影百年》（北京：中國廣播電視出版社，2005）

鍾大豐、舒曉明：《中國電影史》（北京：中國廣播影視出版社，2018）

李少白編著：《中國電影史》（北京：高等教育出版社，2018）

尹鴻、凌燕：《新中國電影史（1949-2000）》（長沙：湖南美術出版社，2006）

陳多緋編：《中國電影文獻史料選編‧電影評論卷（1921-1949）》（北京：中國電影出版社，2014）

吳迪（啟之）編：《中國電影研究資料（1949-1979）》（北京：文化藝術出版社，2006）

羅雪瑩編：《回望純真年代‧中國著名導演訪談錄（1981-1993）》（北京：學苑出版社，2008）

聶偉主編：《第六代導演研究》（上海：復旦大學出版社，2014）

胡蝶口述、劉慧琴整理：《胡蝶回憶錄》（北京：新華出版社，1987）

木藝、方聲編：《蔡楚生文選集》（北京：中國電影出版社，1988）

孫瑜：《銀海泛舟——回憶我的一生》（上海：上海文藝出版社，1987）

魏紹昌編：《石揮談藝錄》（上海：上海文藝出版社，1982）

趙丹：《銀幕形象創作》（北京：北京聯合出版社，2015）

（日）山口淑子：《李香蘭傳——我的前半生》（北京：世界知識出版社，1988）

黃晨口述；鄭大里整理：《我和君里》（上海：上海文化出版社，2013）

陳凱歌：《少年凱歌》（北京：人民文學出版社，2001）

馮小剛：《我把青春獻給你》（武漢：長江文藝出版社，2016）

賈樟柯：《賈想一 1996-2008》（北京：台海出版社，2018）

賈樟柯：《賈想二 2008-2016》（北京：台海出版社，2018）

周承仁、李以莊：《早期香港電影史：香港電影發展史的突破研究》

（上海：上海人民出版社，2005）

艾以：《上海灘電影大王張善琨》（上海：上海人民出版社，2007）

張永久：《摩登已成往事・鴛鴦蝴蝶派文人浮世繪》（天津：百花文藝出版社，2012）

陳思和：《中國當代文學史教程》（上海：復旦大學出版社，2016）

陳思和：《中國當代文學名篇十五講》（北京：北京大學出版社，2013）

王慶生、王又平：《中國當代文學史》（北京：高等教育出版社，2016）

孟繁華、程光煒、陳曉明：《中國當代文學六十年》（北京：北京大學出版社，2015）

洪子誠主編：《中國當代文學史作品選》（北京：北京大學出版社，2016）

沈從文：《蕭蕭・湘西》（蘇州：古吳軒出版社，2021）

周立波：《暴風驟雨》（北京：人民文學出版社，1978）

梁斌：《紅旗譜》（北京：中國青年出版社，2004）

吳強：《紅日》（北京：人民文學出版社，2019）

曲波：《林海雪原》（北京：人民文學出版社，2019）

郭小川：《一個和八個》（北京：人民文學出版社，2015）

阿城：《阿城精選集》（北京：燕山出版社，2016）

賈平凹：《雞窪窩人家》（南京：譯林出版社，2012）

賈平凹：《臘月・正月》（北京：十月文藝出版社，1985）

賈平凹：《五魁》（北京：作家出版社，2017）

劉醒龍：《鳳凰琴》（北京：中國青年出版社，1993）

劉恆：《黑的雪》（北京：作家出版社，1993）

陳元斌：《萬家訴訟》（北京：中國青年出版社，1995）

馮驥才：《炮打雙燈》（南京：江蘇文藝出版社，1995）

蘇童：《妻妾成群》（上海：上海文藝出版社，2004）

蘇童：《紅粉》（上海：上海文藝出版社，2010）

葉兆言：《花影》（北京：大眾文藝出版社，2008）

馬原：《岡底斯的誘惑》（《上海文學》1985 年，第 2 期）

扎西達娃：《西藏・繫在皮繩上的魂》（《民族文學》，1985 年）

莫言：《紅高粱》（《人民文學》1986 年，第 3 期）

余華：《活著》（北京：作家出版社，2012）

余華：《現實一種》（西寧：青海人民出版社，1997）

閻連科：《受活》（瀋陽：春風文藝出版社，2004）

閻連科：《丁莊夢》（上海：上海文藝出版社，2006）

王朔：《王朔文集 1-4》（北京：華藝出版社，1994）

王朔：《無知者無畏》（瀋陽：春風文藝出版社，2000）

老霞、王朔：《美人贈我蒙汗藥》（武漢：長江文藝出版社，2000）

劉震雲：《我不是潘金蓮》（《花城》2012，第 5 期）

劉震雲：《溫故一九四二》（北京：人民文學出版社，2009）

嚴歌苓：《陸犯焉識》（北京：作家出版社，2011）

嚴歌苓：《媽閣是座城》（北京：人民文學出版社，2018）

嚴歌苓：《你觸摸了我》（北京：人民文學出版社，2017）

韓寒：《三重門》（北京：作家出版社，2000）

郭敬明：《小時代 1-3》（武漢：長江文藝出版社，2008）

百年影蹤——中國故事電影史新撰

作　　者：姜德成
責任編輯：黎漢傑
內文校對：阮曉瀅
封面設計：Gin
內文排版：多　馬
法律顧問：陳煦堂　律師

出　　版：初文出版社有限公司
　　　　　電郵：manuscriptpublish@gmail.com

印　　刷：陽光印刷製本廠

發　　行：香港聯合書刊物流有限公司
　　　　　香港新界荃灣德士古道 220-248 號
　　　　　荃灣工業中心 16 樓
　　　　　電話 (852) 2150-2100　傳真 (852) 2407-3062

臺灣總經銷：貿騰發賣股份有限公司
　　　　　　電話：886-2-82275988　傳真：886-2-82275989
　　　　　　網址：www.namode.com

新加坡總經銷：新文潮出版社私人有限公司
　　　　　　　地址：71 Geylang Lorong 23, WPS618 (Level 6),
　　　　　　　　　　Singapore 388386
　　　　　　　電話：(+65) 8896 1946　電郵：contact@trendlitstore.com

版　　次：2022 年 7 月初版
國際書號：978-988-76254-6-9
定　　價：港幣 168 元　新臺幣 510 元

Published and printed in Hong Kong